CW00695892

1 MONTH OF
FREE
READING

at
www.ForgottenBooks.com

By purchasing this book you are eligible for one month membership to ForgottenBooks.com, giving you unlimited access to our entire collection of over 1,000,000 titles via our web site and mobile apps.

To claim your free month visit:
www.forgottenbooks.com/free451765

* Offer is valid for 45 days from date of purchase. Terms and conditions apply.

ISBN 978-0-265-70244-4
PIBN 10451765

This book is a reproduction of an important historical work. Forgotten Books uses
state-of-the-art technology to digitally reconstruct the work, preserving the original format
whilst repairing imperfections present in the aged copy. In rare cases, an imperfection in
the original, such as a blemish or missing page, may be replicated in our edition. We do,
however, repair the vast majority of imperfections successfully; any imperfections that
remain are intentionally left to preserve the state of such historical works.

Forgotten Books is a registered trademark of FB &c Ltd.
Copyright © 2018 FB &c Ltd.
FB &c Ltd, Dalton House, 60 Windsor Avenue, London, SW19 2RR.
Company number 08720141. Registered in England and Wales.

For support please visit www.forgottenbooks.com

HARVARD UNIVERSITY
LIBRARY OF THE
FOGG ART MUSEUM

VE RI
TAS

THE BEQUEST OF

JOSEPH CLARK HOPPIN

CLASS OF 1893

Jahrbuch

des

Kaiserlich Deutschen

Archäologischen Instituts

Band XVII
1902

MIT DEM BEIBLATT ARCHÄOLOGISCHER ANZEIGER

BERLIN
DRUCK UND VERLAG VON GEORG REIMER
1902

FOGG ART MUSEUM
HARVARD UNIVERSITY

g - 22 May '30
Hoppin ill. cat.
30
D48
vol. 17

INHALT

ARCHAEOLOGISCHER ANZEIGER

ΑΡΧΑΙΟΣ ΝΕΩΣ.

DIE ALTEN ATHENATEMPEL DER AKROPOLIS VON ATHEN.

Seit Dörpfelds Scharfsinn vor siebzehn Jahren in unscheinbaren Grund-
mauern südlich vom sog. Erechtheion die Überbleibsel eines alten Peripteros er-
kannte[1], ist die Ansicht namentlich in Deutschland und Amerika mehr und mehr
herrschend geworden, daſs dieser Tempel der ἀρχαῖος νεὼς gewisser Inschriften sei
und daſs er bis nach den Perserkriegen der einzige Athenatempel auf der Burg ge-
wesen sei, mögen auch in Einzelpunkten die Auffassungen der einzelnen Forscher
auseinander gehen[2]. Ich habe diese Meinung nie geteilt und mich in meinen Vor-
lesungen immer dagegen ausgesprochen; die erneute Durcharbeitung sämtlicher
Zeugnisse, wie sie durch die dritte Ausgabe der *Arx Athenarum a Pausania descripta*
geboten war, hat mich vollends in meiner abweichenden Meinung bestärkt und
einige weitere Bestätigungen zu Tage gefördert. Das Ergebnis dieser Untersuchung
habe ich in einem Vortrage auf der Straſsburger Philologenversammlung kurz mit-
geteilt und möchte es hier etwas umgearbeitet und erweitert einem weiteren Leser-
kreise zur Beurteilung vorlegen. Da ich mich bemüht habe, meine Beweisführung
in sich zusammenzuschlieſsen, bin ich auf abweichende Ansichten nur ausnahms-
weise eingegangen. Daſs sehr viele von den Beweisen nicht neu sind, liegt in der
Natur der Sache; am meisten berühre ich mich mit Eugen Petersens lange nicht
genügend beachtetem Aufsatz in den Athen. Mitteilungen von 1887 S. 62ff. und
mit J. G. Frazers ebenso sachkundigen wie selbständigen Ausführungen (Anm. 2).
Die kurzen Citate beziehen sich auf die oben genannte *Arx*, die in ihr enthaltenen
A(cta) A(rcis), ihre *A(ppendix) E(pigraphica)* und ihre *Tab(ulae)*.

[1] 1885, noch vor der eigentlichen Ausgrabung,
siehe Athen. Mitteil. 1885 S. 275ff.

[2] Diese Ansicht hat Dörpfeld immer festgehalten,
in so vielen anderen Punkten er auch seine
Auffassungen allmählich geändert oder zugespitzt
hat: Athen. Mitteil. 1886 S. 337ff. 1887 S. 25ff.
190ff. 1890 S. 420ff. 1897 S. 159ff. An der
letzten Stelle finden sich auch die neueren Auf-
sätze genannt von Frazer (*Journ. Hell. Stud.*
1892/93 S. 153ff.), wiederholt in seinem Pausanias

II, 553ff.), Fowler (*Amer. Journ. Archaeol.* 1893
S. 1ff.), Miller (ebenda 1893 S. 473ff.), Furt-
wängler (Meisterwerke S. 155ff.), Dümmler bei
Pauly-Wissowa II, 1952, White (*Harvard Studies*
VI, 1895, S. 1ff.), Milchhöfer (Philol. LIII, 1894,
S. 352ff.); dazu G. Körte (Rhein. Mus. LII, 1898,
S. 239ff.), Furtwängler (Sitzungsber. d. bayr.
Akad. 1898, I, 349ff.), Cooley (*Amer. Journ.*
1899 S. 345ff.).

I. ALTER TEMPEL. UND HEKATOMPEDON.

Auf der etwa 45 × 22 m grofsen künstlichen Fläche, welche die Überbleibsel des von Dörpfeld wiedergewonnenen Tempels trägt, sind innerhalb dieser Mauerreste vereinzelte Spuren anderer Bauten zum Vorschein gekommen, die zunächst für mittelalterlich galten[3], von denen aber doch einige von Dörpfeld selbst als hochaltertümlich erkannt worden sind[4]. Sie finden sich bereits auf dem Beiblatt zu

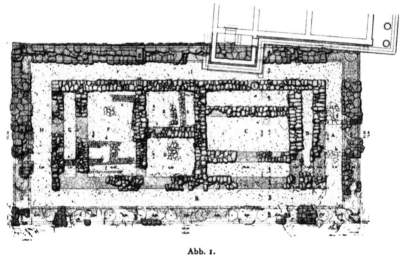

Abb. 1.
Die Überreste des Hekatompedon. Nach Dörpfeld.

Athen. Mitteil. 1886 S. 337 verzeichnet[5], haben aber in der Litteratur wenig Beachtung gefunden; Dörpfelds Güte setzt mich in den Stand. sie hier nach seiner Originalzeichnung zu wiederholen (Abb. 1). Die am meisten charakteristische Form bieten die beiden Basen *a* und *a'* mit den leise erhöhten runden Standflächen für

[3]) Athen. Mitteil. 1887 S. 61.

[4]) Siehe Dörpfeld bei Dümmler in Pauly-Wissowas Real-Encyklopädie II, 1952 (Dümmlers Kleine Schriften II, 32): »Schon in noch älterer Zeit lag hier entweder ein uralter Tempel oder das Megaron der alten Königswohnung. Die zwei Säulenbasen der Vorhalle, denen von Tiryns gleichend, sind noch an ihrer alten Stelle. Ich bin geneigt, in ihnen die Vorhalle des Megaron der Königsburg zu sehen.« Eine etwas eingehendere Darlegung wäre sehr erwünscht, einmal um zu erfahren, wieviel von dem anderen Gemäuer altertümlich ist, und zweitens, wie sich die noch *in situ* befindlichen Säulenbasen mit

der Entstehung des ganzen Tempelunterbaues, wie Dörpfeld sie Athen. Mitteil. 1886 S. 337 f. schildert, in Einklang setzen lassen. Man sollte denken, dafs dann auch die Terrasse älter sein müsste und etwa zu jenen »pelasgischen« ἄπεδα (Kleidemos *AA* 23) gehörte, welche die Burgoberfläche erst für grössere Bauten geeignet machten.

[5]) Zu meiner Beschämung muss ich gestehen, dass ich dies Blatt übersehen habe, als ich in der Vorrede zur *Arx* S. VII die Reste zuerst zu publizieren glaubte. Ich hätte *Tab.* V diesen Grundrifs statt desjenigen in den Antiken Denkmälern I, 1 wiedergeben sollen.

(hölzerne) Säulen, ganz wie wir sie von Tiryns her kennen. Offenbar haben sich hier Reste eines Baues erhalten, der bis in die sog. mykenische Zeit zurückreicht. Wie viel von dem Gewirr der übrigen Mauern zugehören mag oder jüngeren Datums ist, vermag ich nicht zu sagen; da aber aus jener grauen Vorzeit, die noch keine Götterbilder kannte, bisher auch kein Tempel nachgewiesen ist, werden wir geneigt sein, mit Dörpfeld in diesen Resten nach Analogie der erhaltenen Burgpaläste mykenischer Zeit auch hier Überbleibsel des alten Palastes der athenischen Burg zu erkennen, der sich mit seinen Nebengebäuden im Nordosten, wie zahlreiche Mauern zeigen, bis zu der Hintertreppe in der Burgmauer (*Tab.* III, 22) hingezogen haben wird. Es werden also die Spuren jenes Ἐρεχθῆος πυκινὸς δόμος sein, von dem die, wie ich meine, ältere der beiden Homerstellen berichtet (η 83 = *AA* 9). Athena begibt sich dort doch wohl deshalb als Gast in den Herrscherpalast, weil sie noch über kein eigenes Haus verfügt[6].

Ebenso wie in Mykenä im 7. oder 6. Jahrhundert über den Resten des Palastes ein dorischer Tempel aufgeführt ward, geschah es auch in Athen (*Tab.* V). Dörpfeld hat bemerkt, daſs sowohl nach dem Material wie nach der Zusammen· setzung der Fundamente das Tempelhaus selbst älter war als die später hinzugefügte Ringhalle. Es liegt also ein ähnlicher Fall vor wie bei dem älteren ionischen Tempel im epizephyrischen Lokroi, wo ebenfalls ein einfacher Antentempel nachträglich in einen Peripteros umgewandelt worden ist[7]. In Athen war bekanntlich das ursprüngliche Tempelhaus, mit doppelter Antenhalle ausgestattet, durch eine Quermauer in zwei Teile geschieden, eine östliche dreischiffige Cella, und ein Westgemach, dem sich zwei gleich tiefe Kammern anschlossen. Das ganze Tempelhaus hatte eine Länge von 34,70 m bei einer Breite von 13,45 m, d. h. in äginetischem Maſs 105¹/₄ × 41 Fuſs. Ist auch der Überschuſs befremdlich, so ist er doch nicht so beträchtlich, um deshalb dem Tempel die Bezeichnung eines ἐκατόμπεδος νεὼς oder eines ἐκατόμπεδον[8] abzusprechen; die Ungenauigkeit des Maſses gilt auch für das Verhältnis von Länge und Breite, wo doch vermutlich die Proportion 10:4 beabsichtigt war[9]. Es scheint auch, wie schon Petersen bemerkt hat, die Bezeichnung unseres Tempels als ἐκατόμπεδος νεὼς in einer bekannten Hesychiosstelle noch vorzuliegen, falls man sie nur richtig interpungiert und emendiert (*Arx* zu Kap. 24, 32): ἐκατόμπεδος νεώς· ⟨ὁ⟩ ἐν τῇ ἀκροπόλει Παρθενών, κατασκευασθεὶς ὑπὸ Ἀθηναίων μείζων τοῦ ἐμπρησθέντος ὑπὸ τῶν Περσῶν ποσὶ πεντήκοντα[10]. Faſst man hier

[6] ·Ebenso verstehen diese Stellen Dörpfeld 1897 S. 162 und Körte a. a. O. S. 246.

[7] Petersen, Röm. Mitteil. 1890 S. 173. Koldewey und Puchstein, Die griech. Tempel S. 1 ff.

[8] Beide Namensformen finden sich auch für den Parthenon: ἐκατόμπεδος νεώς (nicht blos für die Cella) oder ἐκατόμπεδος, und zweimal bei Lykurgos τὸ Ἐκατόμπεδον, was den Grammatikern zu falschen Deutungen des Namens Anlaſs gegeben hat, siehe *Arx* zu Kap. 24, 32[8].

[9] Dasselbe Verhältnis am sog. Heraklestempel von Akragas, siehe Koldewey und Puchstein a. a. O. S. 152. Ungenauigkeiten in den Maſsen siehe ebenda S. 228. Für den Hekatompedon in Pompeji lassen sich wegen des Erhaltungszustandes keine genauen Maſse angeben.

[10] Die Zusammenfassung von ἐκατ. νεὼς als Lemma rührt von Petersen her (Röm. Mittell. 1887 S. 67), Παρθενὼν statt Παρθένοι von mir, die Einschiebung von ὁ an richtiger Stelle (falsch *Arx* a. O.) von Br. Keil.

1*

im Lemma die beiden Worte ἑκατόμπεδος νεώς zusammen (was schon wegen der abgekürzten Glosse des Suidas ἑκατόμπεδος νεώς· ὁ Ἀθήνησιν Παρθενών wahrscheinlich ist), so ergibt sich auch zu τοῦ ἐμπρησθέντος ὑπὸ τῶν Περσῶν als natürlichste Ergänzung ἑκατομπέδου νεώ. Doch mag dies immerhin zweifelhaft erscheinen, der Charakter des Tempels als hundertfüfsigen in runder Zahl steht ohnehin fest, und diese Bezeichnung konnte ihm füglich auch dann bleiben, als er durch die neue Ringhalle eine Länge von rund 44 m = 134 Fufs bekommen hatte. Von der Hekatompedoninschrift wird demnächst die Rede sein.

Glücklichen Entdeckungen wird es verdankt, dafs wir von beiden Zuständen, dem ursprünglichen und dem erweiterten, die Entstehungszeit annähernd bestimmen können. Die Beschaffenheit der Fundamente kommt dabei weniger in Betracht, da es an Analogien mangelt, welche innerhalb enger Grenzen mit Sicherheit datierbar wären[11]. Aber für den erweiterten Tempel kennen wir durch Studniczkas Scharfblick und Schraders weitere Zusammensetzungen[12] vier der Marmorfiguren aus der Gigantomachie des Giebelfeldes, die es erlauben, diese Gruppe, und damit auch die Ringhalle zu deren Schmuck sie bestimmt war, in die letzten Jahrzehnte des sechsten Jahrhunderts zu datieren, mag man nun an die letzten Zeiten der Pisistratidenherrschaft oder an den Beginn des athenischen Freistaates denken. Auf ähnliche Weise läfst sich aber auch die Entstehungszeit des ursprünglichen Antentempels bestimmen. Schon vor Jahren ist Th. Wiegand durch genaues Studium und durch Messungen erhaltener Gebälkteile jenes Tempels zu der Erkenntnis gekommen, dafs der berühmte Typhongiebel, wie bereits Brückner als möglich bezeichnet hatte, und der Kampf des Herakles mit Triton einst zu diesem Tempel gehört haben[13]. Da der Beweis von ihm noch nicht veröffentlicht worden ist, hatte Wiegand die grofse Freundlichkeit, mir behufs meiner *Arx* zahlenmäfsig und zeichnerisch die Übereinstimmung der Mafse von Gebälk und Giebelfeld darzulegen. Da aber die nach diesen Angaben hergestellte Skizze (*Tab.* IV) sowohl in den Verhältnissen des ursprünglichen Tempels selbst, wie im Gröfsenverhältnis dieses zum erweiterten Tempel seinen Ermittelungen nicht entsprach, hat er mir jetzt mit gleicher Liebenswürdigkeit einen verbesserten Aufrifs zur Verfügung gestellt (Abb. 2). Alles, was die Architektur und den Vorgang bei der Verwandlung des kleineren in den gröfseren Tempel angeht, wird Wiegand im Zusammenhange seiner Behandlung der archaischen Architekturreste von der Akropolis — hoffentlich recht bald — darlegen und dort auch den Nachweis erbringen, dafs die Mafse der beiden Stücke des Porosgiebels genau mit den Gröfsenmafsen des ursprünglichen Tempels übereinstimmen. Ich begnüge mich hier damit, hervorzuheben, dafs der

[11]) Dörpfeld, Athen. Mitteil. 1886 S. 349, erschlofs daraus für die Ringhalle die Zeit des Peisistratos, ist aber ebenda 1897 S. 164[1] bereit, erheblich später, bis »kurz vor den Perserkriegen« herabzugehen.

[12]) Studniczka, Athen. Mitteil. 1886 S. 185 ff. Schrader ebenda 1897 S. 59 ff. Furtwängler, Meisterwerke

S. 158[1]. Es kann an die Mafsregel des Hippias zu Gunsten der Poliaspriesterin (*AA* 34) erinnert werden.

[13]) Wiegand, Arch. Anzeiger 1899 S. 135. 1901 S. 100. Vgl. Brückner, Athen. Mitteil. 1890 S. 124 f. Michaelis, Altattische Kunst S. 16.

Porosgiebel seinen Mafsen nach zu einem Hekatompedos gehörte, für einen zweiten Tempel dieser Gröfse aber auf der Burg des sechsten Jahrhunderts nirgends eine ebene Fläche vorhanden war. Für meine Beweisführung kommt es nur auf die Zeitbestimmung an, die sich aus der Zugehörigkeit des Giebelreliefs zum ursprünglichen Tempel ergibt. Es wird meines Wissens allgemein anerkannt, dafs das Typhon- und das Tritonrelief das Ende jener Reihe von Porosgiebelgruppen bezeichnen, die uns den Verlauf altattischer Skulptur vor dem Eingreifen der ionisch-

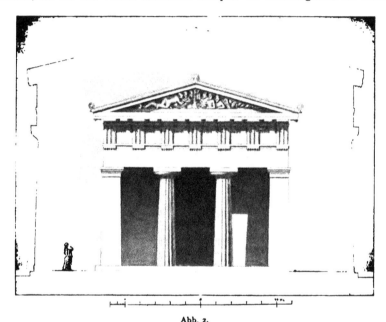

Abb. 2.
Ergänzter Aufrifs des Hekatompedon, mit Andeutung der späteren Erweiterung. Nach Th. Wiegand.

nesiotischen Marmorkunst vor Augen stellt. Mögen diese Porosreliefs mit ihren Anfängen vielleicht noch ins siebente Jahrhundert zurückgehen, so fällt doch ihre Hauptentwickelung ohne Zweifel in die erste Hälfte des sechsten Jahrhunderts und der Gipfelpunkt, wie er in den genannten beiden Giebelfragmenten sich darstellt, kaum allzu weit vor das attische Epochenjahr 560. Will man ein oder ein paar Jahrzehnte höher hinaufgehen, so macht das für die Hauptsache wenig aus: immer ist das ursprüngliche Hekatompedon erst im sechsten Jahrhundert, wahrscheinlich in dessen zweitem Viertel, erbaut worden[14].

[14]) Auch hier kann man daran erinnern, dafs in den sechziger Jahren (566/5 ?) unter dem Archon Hippokleides die panathenäischen Agonen ein- geführt wurden (Pherekydes bei Marcellinus, Leben d. Thukyd. 3), die dann durch Peisistratos reicher ausgebildet wurden.

Fällt somit diese Tempelgründung in eine leidlich helle historische Zeit, so
entsteht die Frage, ob die athenische Burg wirklich erst so spät in den Besitz eines
Tempels ihrer Schutzgöttin gelangt ist. Sollte in Kylons Zeit das hölzerne Bild der
Göttin (τὸ ἄγαλμα, τὸ ἕδος, *AA* 25. 27) unter freiem Himmel gestanden haben, sicheren
Verfalls gewärtig? Ein so gründlicher Forscher wie Eratosthenes war anderer An-
sicht; denn wenn er als ersten Gründer eines Athenatempels auf der Burg Eri-
chthonios nannte [15], so konnte er unmöglich an einen Tempel denken, der etwa drei-
hundert Jahre vor ihm errichtet worden war. Noch deutlicher sprechen die be-
kannten Verse des Schiffskatalogs, nach denen Athena den Erechtheus κὰδ ἐν
Ἀθήνης εἶσεν ἑῷ ἐνὶ πίονι νηῷ (*AA* 10 = B 549). Daſs die peisistratischen Redaktoren,
von denen diese Verse herrühren [16], einen in allerjüngster Zeit, gewissermafsen vor
ihren Augen erbauten Tempel in die mythische Zeit des Erechtheus zurückversetzen
sollten, erscheint schlechterdings unmöglich. Da nun an der Stelle des Heka-
tompedon von einem älteren Tempel keine Spur vorhanden ist, muſs jenes älteste
Heiligtum anderswo gelegen haben.

Die Iliasstelle, ein aus Athen selbst herrührendes und daher besonders
authentisches Zeugnis, weist uns den Weg, wo wir den Tempel zu suchen haben.
Wenn die Göttin nicht mehr im Hause des Erechtheus absteigt, sondern, nunmehr
selbst im Besitz eines reichen Tempels, jenem vielmehr in diesem Tempel selbst
eine Niederlassung bereitet (καθεῖσεν), wo er mit stattlichen Jahresopfern verehrt
wird, so wurden eben beide σύνναοι, der Tempel der Göttin ward Sitz eines doppelten
Kultes. Da es sich aber um den Kultus einer Göttin und eines Heros handelt, so
ist Verehrung und Opfer in der gleichen Cella und am gleichen Altar ausgeschlossen;
es kann sich nur um einen Doppeltempel handeln, wie er uns in der späteren
Form im sog. Erechtheion noch vorliegt (s. u.). Dadurch wird denn auch klar, daſs
bei Herodot 8, 55 (*AA* 56) der Ἐρεχθέος τοῦ γηγενέος λεγομένου εἶναι νηός, ἐν τῷ ἐλαίη
τε καὶ θάλασσα ἔνι, die dem Erechtheus zugewiesene Hälfte des Athenatempels ist [17].
Die θάλασσα läſst sich ohne Schwierigkeit im Tempel selbst unterbringen, wie sie
ja auch im späteren Erechtheion ihren Platz gefunden hat. Ob für den Oelbaum
ein oben offenes Gemach oder ein Vorhof anzunehmen sei, lasse ich dahingestellt
sein; in letzterem Falle würde νηός nur in wenig erweitertem Sinne zu fassen sein [18].
Dörpfeld verkennt die Bedeutung des peisistratisch-homerischen Zeugnisses, besonders
der Worte ἑῷ ἐνὶ νηῷ, wenn er den Erechtheustempel lokal von dem Athenatempel
trennt und ihn nördlich davon 3 m tiefer ansetzt [19]. Konsequenter und mehr im
Einklang mit Homer verfährt Furtwängler [20], indem er den westlichen Teil des
Hekatompedon dem Erechtheus zuweist; um aber nicht mit Herodot in Widerspruch

[15]) *AA* 12* (S. 88), vgl. Robert, *Eratosth. catasterism.
rell.* S. 99.

[16]) Wilamowitz, Homer. Unters. S. 247 ff.

[17]) Vgl. hierzu auch Keil, Anonymus Argentoratensis
S. 92 Anm.

[18]) Vgl. die Stellen *Arx* zu Kap. 24, 16.

[19]) Athen. Mitteil. 1887 S. 207. 1897 S. 162. Eben-
so wird der Sachverhalt ins Gegentheil verkehrt,
wenn er 1887 S. 199 von einer »Poliascella des
Erechtheion« spricht; 1897 ist diese ganz weg-
gefallen und in das Hekatompedon als alleinigen
Poliastempel übergesiedelt.

[20]) Meisterwerke S. 156 ff.

zu geraten, muſs er νηός in σηκός ändern[11], d. h. den Knoten zerschneiden. Denn wenn Dionysios von Halikarnaſs (*ant. 14*, 2 (4) = *Arx* zu Kap. 27, 10) in einer Umschreibung der Herodotstelle in der That den Ausdruck σηκός einsetzt, so erklärt sich das aus der Vorliebe der Dichter und der späteren Prosa für diesen Ausdruck, der damals besonders für Heroentempel, wie das Erechtheion einer war, im Gegensatz gegen die ναοί der Götter üblich ward[12]. Wir haben an sich keinen Grund, bei Herodot eine Änderung vorzunehmen; bringen wir aber sein Zeugnis in Zusammenhang mit der Homerstelle, so ergibt sich, daſs der Doppeltempel der Athena und des Erechtheus an der uns wohlbekannten Stelle der alten Wunderzeichen lag.

Dieser Schluſs ist denn ja auch schon längst aus den bekannten Zeugnissen gezogen worden. Es fragt sich, ob sich damit die von Lolling wiedergewonnene Hekatompedoninschrift vereinigen läſst (*CIA*. IV, *1* p. 138 = *AE* 20). Der zweite Paragraph der zweiten Tafel lautet, mit Weglassung irgend zweifelhafter Ergänzungen:

```
       5        10       15       20       25       30       35
                                 T O S I E ρ ο ρ \ O Ρ T A ς Λ · · · · ·
   Μ Ε ⋮ · · · · · · · ν Ε Ο ⸗ Κ Α Ι Τ Ο Γ Ρ · · · · · · · · · · Ο Β · Μ Ο ⸗ · · · · ·
10 Τ Ο Θ Ε Ρ Τ ο ν Ε Ο ⸗ Ε Ρ Τ Ο S Τ Ο Κ · · · · · · · · · · · · Α Γ Α Ρ ⸗ Τ Ο Η Ε
   Κ Α Τ Ο Μ Γ ε δ Ο Ρ ⸗ Μ Ε Δ Ο Ρ Θ Ο ν ⸗ Ε Κ ⸗ · · · · ε α ν δ Ε Τ Ι S Τ Ο Υ Τ Ο
   Ρ Τ Ι Δ Ρ Α ι ε ι δ Ο ς⸗ ε Χ S ε Ρ Α ‖ Θ Ο Α Ρ μ ε Χ Ρ Ι Τ Ρ Ι Ο Ρ ⸗ Ο Β ⸗ Ο
   Ρ Τ Ο Ι S Ι Τ Α ∕ ι α σ ι
```

Es handelt sich bekanntlich in der Inschrift um Polizeiverordnungen. Fuſsend auf eine von Wilhelm mir brieflich mitgeteilte Bemerkung, daſs der 21. Buchstabe der 11. Zeile auch von einem Β herrühren könne, und auf dessen Vermutung, es möge ὄνθο[ν] ἐγβ[άλεν] (*stercus ponere*) zu ergänzen sein, glaubte ich im Hinblick auf die gemeinsame Strafe auch zu Anfang ein ähnliches Vergehen annehmen zu dürfen: Μ[ΕΟΡΕΝ] = μὴ οὐρεῖν; ich konnte darin nur bestärkt werden dadurch, daſs, wie Dörpfeld mir schreibt, er selbst und Wilhelm auf die gleiche Vermutung gekommen sind. Nahm man dann in Zeile 11 die von Wilhelm[22] vorgeschlagene Ergänzung an, so ergab sich die scheinbar einleuchtende Herstellung: τὸς Ιε[ρορ]γõντας μ[ὲ ὁρᾶν] με[ταχσὺ τõ] νεὸ : καὶ τõ πρ[ὸς ἔο μεγάλ]ο β[ο]μõ : — — μεδ' ὄνθο[ν] ἐχβ[άλεν] u. s. w. Allein wie Keil mich belehrt, bedeutet ὄνθος lediglich den Tiermist, und damit fällt die ganze Kombination hin. Kirchhoff hatte also doch wohl mit seiner Ergänzung ὄνθο[ν] ἐγλ[έγεν] recht[24], und auch zu Anfang muſs etwas ähnliches gestanden haben. Körte[25] vermutet μ[ὲ ἄγεν] με[δὲν ἐκ τõ ν]εὸ : καὶ τõ προ[νείο : καὶ τ]õ

[21]) *Masterpieces* (mir nicht zugänglich) S. 416[9]. Sitzungsber. d. bayr. Akad. 1898, I, 363.
[22]) In der technischen Sprache der epidaurischen Bauinschriften bedeutet σακός das Tempelhaus (Cella und Pronaos), oder die Cella allein (Baunack, Aus Epidauros S. 67 ff.), bei der Thymele die Mauer des Rundbaues oberhalb der Orthostaten:
[23]) Athen. Mitteil. 1898 S. 492.
[24]) Vgl. die κοπρολόγοι bei Aristot. St. d. Ath. 50.
[20]) Rhein. Mus. LIII, 1898, S. 266.

β[ο]μῶ, wobei ἄγειν auffällig bleibt; Keil möchte μ[ε φέρε(μ)][16] με[δὲν] schreiben: die Opferer sollen überhaupt nichts hinaustragen, nicht einmal Mist auflesen, da auch dieser durch Berührung mit den heiligen Stätten (nur auf diese, nicht auf die ganze Burg, geht das Verbot) der Göttin verfallen war. Verbindet man damit Wilhelms Ergänzung: [ἐκ τῶ ν]εὸ : καὶ τῶ πρὸ[ς ἔο μεγάλ]ο β[ο]μῶ, so scheint kein wesentlicher Anstofs zu bleiben.

Wie nun auch die Ergänzung der zweiten Zeile ausfallen mag, so viel ist sicher, dafs darin von dem νεώς die Rede war. Dieser erscheint auch in Zeile 10 wieder .. τόθεν τ[ō ν]εό. Dörpfeld versteht darunter die Cella des Hekatompedon; wie ich glaube mit Unrecht[17]. Der vorhergehende Paragraph erwähnt die Burg im allgemeinen, aber keinen Tempel, als dessen Teil der νεώς gelten könnte; sollte aber das im folgenden nach einem Zwischengliede genannte Hekatompedon den gesuchten Gesamttempel abgeben, so wäre der Ausdruck bis zur Unverständlichkeit ungeschickt. Überdies müfste, wie sich sogleich zeigen wird, der νεώς in Zeile 10 doch als Tempel, nicht als Cella aufgefafst werden, wodurch also die Undeutlichkeit noch gesteigert würde — ganz abgesehen davon, ob νεώς jemals ohne einen näheren Zusatz, oder ohne dafs der Zusammenhang die Bedeutung klarstellt, für die Cella gebraucht wird. Sollte vollends die oben bevorzugte Ergänzung τοῦ νεὼ καὶ τοῦ πρὸς ἔω μεγάλου βωμοῦ das Richtige treffen, so könnte dabei niemand an die Cella mit Ausschlufs des Pronaos und der Ringhalle denken, sondern nur an den ganzen Tempel. Endlich wird auch der Ausweg, dafs ὁ νεώς hier überall gleichbedeutend sei mit τὸ Ἑκατόμπεδον, versperrt durch den dann vollends unstatthaften Wechsel des Ausdrucks ὁ νεώς und πᾶν τὸ Ἑκατόμπεδον. Mir scheint es also auf alle Fälle geboten, den νεώς der Inschrift als eigenen Tempel von dem Hekatompedon zu trennen[18]. Danach gab es auf der Burg einen Tempel, der einfach als ὁ νεώς, der Tempel, bezeichnet werden konnte, im Unterschiede von dem Ἑκατόμπεδον. Das stimmt mit dem obigen Ergebnis vollkommen überein. Eine solche Bezeichnung ist aber nur denkbar bei dem einen ursprünglichen Tempel, der auf Erichthonios zurückgeführt ward, den die peisistratische Iliasinterpretation in Erechtheus Zeit versetzte, der nach Herodot an der Stelle der Wunderzeichen lag, der demnach sicherlich auch das stets als hochaltertümlich bezeichnete, ebenfalls auf Erichthonios oder auf Kekrops zurückgeführte Schnitzbild der Athena Polias aus Olivenholz barg (Arx zu Kap. 26, 36*), endlich doch wohl auch derselbe, in dessen Cella (ἄδυτον) Kleomenes eindringen wollte (AA 40). Die Bezeichnung

[26] Zum ausgelassenen Schlufs-μ vor μηδέν vergleicht er τὸ(μ) πρύτανιν, was in derselben Inschrift zweimal (Z. 23f.) wiederkehrt. φέρειν statt des üblichen ἐκφέρειν würde sich durch das folgende ἐκ erklären, auch der Altar hierbei nicht anstöfsig sein.

[27] Ebenso Körte a. a. O. S. 249.

[28] Auch hierin stimme ich mit Körte a. a. O. S. 247 ff. überein, nur dafs dieser unter dem νεώς das Hekatompedon, unter Ἑκατόμπεδον einen südlich von jenem belegenen Peribolos mit besonderen οἰκήματα versteht. Diese Ansicht beruht einmal auf dem Glauben an den einzigen alten Athenatempel, zweitens auf Furtwänglers Ergänzung [νο]τόθεν τὸ κ[ύκλο] in der Hekatompedon-Inschrift; beides halte ich aus den im Text angegebenen Gründen für unrichtig.

ὁ νεώς wird hier ebenso gebraucht, wie ὁ βωμός vom grofsen Altar (*Arx* zu Kap. 26, 20) im Gegensatz zu anderen Altären τὸ ἄγαλμα vom alten hölzernen Bilde.

Nach dem zerstörten Anfang des Paragraphen, aus dem nur der νεώς deutlich herausragt, geht es weiter: [καὶ . .]τόθεν : τ[ō ν]εὸ : ἐντὸς τō κ α πᾶν τὸ Ἑκατόμπ[εδ]ον. Die Lücke von 12 Buchstaben mufs eine Lokalität bezeichnen, welche . . τόθεν jenes Tempels belegen und vom Hekatompedon verschieden war. Der einzige mir bekannte Ergänzungsversuch ist der von Furtwängler[19] vorgeschlagene und von Körte gebilligte: ἐντὸς τō κ[ύκλω καὶ κατὰ ']άπαν τὸ Ἑκατόμπ[εδ]ον. Er scheitert schon an Wilhelms Bemerkung (a. a. O.), dafs vor ΑΠΑΝ ein breiter Buchstabe wie Η nicht gestanden zu haben scheine; aber auch die vereinzelte Hesychiosglosse κύκλος· περίβολος reicht nicht aus, um auf der Burg [νο]τόθεν τοῦ νεὼ (so Furtwängler) einen Peribolos anzusetzen, der mit dem blofsen Namen ὁ κύκλος genügend deutlich bezeichnet werden könnte. Es liegt nicht allzu fern, zu fragen, ob es denn nicht auf der Burg eine bekannte mit Κ anfangende Örtlichkeit gegeben habe. Eine solche kennen wir in der That, und zwar in nächster Nähe der in der Inschrift erwähnten Baulichkeiten, im Κεκρόπιον oder Κέκροπος ἱερόν (*Arx* zu Kap. 27, 13*)[20], dessen Lage durch die grofse Bauinschrift *CIA* I, 322 = *AE* 22 so weit festgelegt ist, dafs es in nächster Beziehung zur Korenhalle (ἡ πρόστασις ἡ πρὸς τῷ Κεκροπίῳ) und der Südwestecke (ἡ γωνία ἡ πρὸς τοῦ Κεκροπίου) des neuen Erechtheion stand[21]. Dörpfeld[22] erkennt es denn auch in einem Bau wieder, von dem sich eine Spur in der Westmauer des späteren Erechtheion, genau unter jener Ecke und der Korenhalle, erhalten hat (*Tab.* XX. XXV, D. XXVII bei *H*). In schräger Richtung zu jener Mauer ist hier eine Art Nische erkennbar, die auf einen kleinen, alten, schonsam in jene Mauer eingefalzten Bau hinweist, von dem Dörpfeld annimmt, dafs er unterirdisch in der nördlich erweiterten Terrasse des Hekatompedon gesteckt habe. Ich werde darauf noch zurückkommen. Ist nun in der Inschrift, woran meines Erachtens kaum gezweifelt werden kann, die Ergänzung ἐντὸς τō Κ[εκροπίο] richtig, so ergibt sich leicht das Übrige: [καὶ ἀν]ὰ πᾶν τὸ Ἑκατόμπ[εδ]ον (πᾶν, weil aufser der Südseite am Burgwege auch die West- und Ostseite in Betracht kommen). Dafs dafs Ν von ἀνά nicht so breit ist wie das von Wilhelm beanstandete Η von 'άπαν, ist klar. Somit bleibt nur noch das vorhergehende . . τόθεν τ[ō ν]εό. So viel ich sehe, sind nur zwei Ergänzungen möglich, das von Kirchhoff vorgeschlagene [νο]τόθεν oder [κά]τοθεν. Letzteres würde, auf das von Dörpfeld vermutete Kekropion angewendet, sehr verlockend sein, wenn man unter dem νεώς

[19]) Meisterwerke S. 166¹.

[20]) Wie ich höre, ist auch Heberdey auf diese Vermutung gekommen.

[21]) Dafs ich Furtwänglers von Körte S. 262 f. gebilligte Ansetzung des Kekropion im westlichen Raume des Erechtheion nicht billigen kann, geht aus meiner Darlegung in Abschnitt II hervor; der Ausdruck »die Ecke gegen das Kekropion hin« oder »dem Kekropion gegenüber« würde

mir dabei unverständlich bleiben. Auch weifs ich nicht, wo Körte alle die in der Inschrift *AE* 22, I Z. 10—43 aufgezählten Werkstücke zwischen der von ihm angenommenen Nordwestecke und der Westwand, dem τοῖχος πρὸς τοῦ Πανδροσείου, unterbringen will.

[22]) Pauly-Wissowa II, 1955. Den im Texte genannten Abbildungen liegen Skizzen Dörpfelds zu Grunde. Siehe dagegen Körte S. 262 f.

das Hekatompedon verstehen dürfte. Dies ist aber schon wegen der unmittelbaren Zusammenstellung κάτωθεν τοῦ νεὼ καὶ ἀνὰ πᾶν τὸ Ἑκατόμπεδον, die deutlich auf zwei verschiedene Lokalitäten hinweist, unmöglich; hier aber unter ὁ νεώς nur die Cella des Hekatompedon zu verstehen, würde nur dann statthaft sein, wenn das Kekropion wirklich unterhalb dieser Cella gelegen hätte, was doch thatsächlich nicht der Fall ist. Also bleibt nur νοτόθεν übrig. Daraus ergibt sich, in voller Übereinstimmung mit dem oben anderweit Ermittelten, daſs sowohl das Kekropion wie das Hekatompedon südlich von dem Tempel, d. h. dem alten Doppeltempel der Stadtgöttin und ihres heroischen Schützlings, gelegen war.

Für das Hekatompedon gewinnen wir aus dem· vierten Paragraphen der Inschrift noch die Kunde, daſs die Schatzmeister verpflichtet waren τὰ οἰκέματα [τὰ ἐν τοῖ Ἑκατ]ομπέδοι wenigstens dreimal im Monate für Beschauer zu öffnen. Hierunter können sämtliche Räume des Hekatompedon gemeint sein, doch wäre der Ausdruck für die Cella und wohl auch für das μέγαρον πρὸς ἑσπέρην τετραμμένον (Her. *5, 77 = AA* 43) auffällig, sehr passend dagegen für die beiden dunkeln Gemächer hinter dem Megaron, in denen ich mit den meisten Schatzkammern erkenne. Denn Herodots Ausdruck »Westsaal«, der sich, so weit ich sehe, nur auf dies Westgemach beziehen kann, würde unbegreiflich sein, wenn wir darin mit Furtwängler den Ἐρεχθέος νηὸς erkennen wollten.

Der, wie ich meine, nunmehr auch durch die Hekatompedoninschrift gesicherte älteste Tempel im Norden des Hekatompedon hat aber auch noch andere Zeugnisse hinterlassen. Hierhin rechne ich einmal die Nachricht, daſs die Athener den Volksbeschluſs vom Jahre 506 gegen die Parteigenossen des Kleomenes ἀναγράψαντες ἐς στήλην χαλκῆν ἔστησαν ἐν πόλει παρὰ τὸν ἀρχαῖον νεών (*AA* 42). Sicherlich liegt hier kein willkürlicher Zusatz des Excerptors vor (der ἀρχαῖος νεώς kommt ja in der Literatur nur einmal, bei Strabon, vor), sondern die ganze Formel stammt aus Krateros ψηφισμάτων συναγωγή, und ist daher als urkundlich zu betrachten. Fraglich kann nur sein, ob Krateros das Originaldekret vom Jahre 506 benutzen konnte, oder ob dies nicht während der Persernot untergegangen war und ihm eine später wiederhergestellte Fassung vorlag, wo dann jener Lokalbezeichnung für die frühe Zeit keine volle Sicherheit zukommen würde. An sich hat sonst die Angabe nichts auffälliges; wir finden ja denselben Ausdruck noch zweimal (*Arx* zu Kap. 26, 25[**]) in oft citierten athenischen Inschriften zu einer Zeit, wo es nach der gewöhnlichen Ansicht nur erst den einen Athenatempel, das Hekatompedon, auf der Burg gab. In *CIA* I, 93 lautete die Formel Zeile 5 f. ganz ähnlich wie in jenem Volksbeschluſs: [γράφσ]αντας ἐν στέ[λει — καὶ στέσαντας —]θεν τὸ νεὸ τὸ ἀρχ[αίο]; in *CIA* IV, *1* p. 1 haben Kirchhoff und Dittenberger (*Syll.* ²646) die hierher gehörigen Worte mit großer Wahrscheinlichkeit so ergänzt: [τ]ὸ δὲ ἱερὸ ἀργυρί[ο τὸ μὲν ἐκ τὸν θ]εσ[αυρὸν γενόμ]εν[ον ταμιεύε]σθαι [ἐν περιβ]όλ[ι [τὸι ὄπισθ]εν[**] τὸ τες Ἀθεναία[ς ἀρχαίο νε]ὸ κ. τ. λ. In der letzten Inschrift ist das Wort ἀρχαίο allerdings nur ergänzt, aber

[**]) So Dörpfeld, Athen. Mitteil. 1887 S. 39 statt [νοτόθ]εν.

ganz sicher. Diese Inschrift hat vor der anderen voraus, daſs sie nach ihrem Schriftcharakter bestimmt nicht später als 460, möglicherweise etwas früher, fällt. Um in einer Inschrift dieser Zeit den Ausdruck ἀρχαῖος νεώς zu erklären, greifen die Verteidiger des einen vorpersischen Athenatempels zu dem Auswege, daſs damals ja der »Vorparthenon« (der sog. kimonische Tempel) schon im Bau gewesen sei. Dieser ist aber bekanntlich nie über das Krepidoma, höchstens bis an die untersten Säulentrommeln gelangt; er war bald hinter dem notwendigeren Bau der Burgmauer zurückgetreten und ins Stocken geraten[24]. Mir ist es immer unverständlich gewesen, wie ein solcher kaum aus dem Boden herausgekommener Neubau auf den Namen des Burgtempels hätte Einfluſs üben und dessen Namen, sei es nun ὁ νεώς oder τὸ Ἑκατόμπεδον, in einen ἀρχαῖον νεὼν umändern sollen, ehe ein καινὸς νεὼς wirklich vorhanden und im Gebrauch war[25]. Vielmehr beweist der Ausdruck ἀρχαῖος νεὼς in jener alten Zeit deutlich, daſs es schon damals auch einen καινὸς νεὼς gegeben hat, also zwei Athenatempel vorhanden waren, der auf Erichthonios zurückgeführte und der des sechsten Jahrhunderts. Jener ist es also, der auf den Namen ἀρχαῖος νεὼς gegründeten Anspruch hat (neben der ursprünglichen Bezeichnung ὁ νεὼς in der Hekatompedoninschrift vom Jahre 485/4); wenn der Tempel der peisistratischen Zeit nicht καινὸς νεὼς genannt ward, so hat dies darin seinen Grund, daſs er den durch die Inschrift bezeugten prunkvolleren Namen Ἑκατόμπεδον führte; wie ja auch später der Parthenon nicht ὁ καινός, sondern ὁ μέγας νεὼς genannt ward. Der Grund zur Errichtung des Hekatompedon kann wohl nur in der gesteigerten Bedeutung des Kultes der Burggöttin gelegen haben. Die prächtige Ausgestaltung der Panathenäen im sechsten Jahrhundert lieſs das bescheidene, tiefgelegene Heiligtum nicht mehr ausreichend erscheinen; so entstand darüber auf der weithin sichtbaren Terrasse, an der Stelle des alten Königspalastes, dem groſsen Altar näher gerückt und auf ungefähr gleichem Niveau, das Hekatompedon, ebenso wie später der neue Dionysostempel unter der Burg oder der gröſsere Nemesistempel in Rhamnus neben ihre altehrwürdigen Genossen traten. Gewiſs wird der neue Tempel auch ein neues Bild der Göttin erhalten haben, aber über dessen Aussehen erfahren wir nichts; die unverminderte Heiligkeit verblieb selbstverständlich, ebenso wie dem Διόνυσος Ἐλευθερεύς im älteren Dionysostempel, dem alten Holzbild im alten Tempel.

II. DER NEUBAU DES ALTEN TEMPELS UND DAS ENDE DES HEKATOMPEDON.

Die Zerstörung der Burg durch die Perser im Jahre 480 betraf in erster Linie die Tempel. Herodots Worte ἐμπρήσαντι τὸ ἱρόν (8, 54 = AA 56) werden sich wohl auf die ganze in der Hekatompedoninschrift genannte Gruppe benachbarter Heiligtümer (oben S. 10) beziehen, wenn auch im einzelnen nur der Erechtheus-

[24]) Vgl. Keil, Anon. Argentin. S. 82 ff.

[25]) Dörpfeld lieſs 1887 S. 196 seinen Tempel den Namen ἀρχαῖος νεώς erhalten, »sobald nach den Perserkriegen der neue Athenatempel projektiert, erbaut und eingeweiht wurde«, was sich denken lieſse, nicht aber was er 1897 S. 168 sagt: »sobald der neue Tempel auf der Burg begonnen war«. Vgl. dazu auch Keil a. a. O. S. 91 Anm.

tempel und darin der Ölbaum erwähnt wird, der ἅμα τῷ ἄλλῳ ἱρῷ verbrannt worden war. Aus der erhaltenen, für die Pentakontaetie so dürftigen Litteratur erfahren wir nichts über Zustand oder Wiederaufbau der beiden Athenatempel. Daſs das Hekatompedon seine Ringhalle einbüſste, beweisen bekanntlich die Teile seines Gebälkes, die der kimonischen Nordmauer eingefügt wurden (*Tab.* XIV f.)[36]. Daſs das Tempelhaus selbst benutzbar geblieben war oder wieder in Stand gesetzt ward, ist für die, welche im Hekatompedon den einzigen Athenatempel der älteren Zeit erblicken, selbstverständlich, da sonst ja die Göttin bis 438 ohne Heiligtum geblieben wäre. Obgleich ich dies nicht glaube, vielmehr die Hauptkultusstätte nach wie vor im alten Doppeltempel suche, der ebenfalls wieder einigermaſsen hergestellt worden sein wird, so bin ich doch vom Fortbestand des Hekatompedon in beschränkter Gestalt überzeugt, da ich ihn, wie sich unten ergeben wird, noch im Jahre 406 erwähnt glaube. Das Hauptbauinteresse wandte sich aber bald nach den Perserkriegen einem anderen Bau zu, der südlich vom Hekatompedon an erhöhter Stelle begonnen und für den eine gewaltige, bis zu 10 m tiefe Substruktion in enger Verbindung mit dem Bau der neuen Burgmauer aufgeführt ward[37]. Ohne Zweifel war dieser etwa 76 m lange »Vorparthenon« zum glänzenderen Ersatz des Hekatompedon bestimmt; der Bau geriet aber so bald ins Stocken, daſs er sich auch 450, als der delische Schatz auf die Burg (εἰς τὴν πόλιν) gebracht ward[38], noch in dem oben (S. 11) bezeichneten Zustande befand. So wird der Schatz also wohl zunächst in dem Westteil des Hekatompedon, dem μέγαρον mit seinen οἰκήματα, untergebracht worden sein. Aber eben diese ungenügende Bergung mag dazu beigetragen haben, daſs drei Jahre später (447) der schon zehn Jahre früher beschlossene[38a] Parthenonbau endlich in Angriff genommen ward. Nach neun Jahren konnte das chryselephantine Bild aufgestellt werden (438), und wiederum drei Jahre (435) später war der ganze Bau so weit vollendet (nur an den Giebelgruppen ward noch weiter gearbeitet), daſs auf Antrag des Kallias[39] die Finanz- und Schatzverhältnisse geordnet und der Opisthodom (s. u. Abschnitt III) zum Verwaltungslokal bestimmt werden konnte; im nächsten Jahre (434) begann die Inventarisation der Schätze nach den übrigen drei Räumen, Proneos, Hekatompedos Neos und Parthenon.

Wenn der Parthenon bestimmt war, an die Stelle des Hekatompedon zu treten, so war dieses nunmehr überflüssig geworden; sowohl die Cella wie die Schatzräume waren durch gröſsere und prächtigere Räume ersetzt. Auch für die εὐρυχωρία der Burg an ihrer vornehmsten Stelle hätte das völlige Hinwegräumen

[36]) Neuerdings läſst Dörpfeld die Ringhalle so lange bestehen, bis der Bau des »Erechtheion« ihren Wegfall erforderte, also bis in den peloponnesischen Krieg hinein (1897 S. 166.) Ich sehe nicht ein, wie sich dies mit der Vermauerung von Gebälkstücken des Tempels in die Nordmauer vereinigen läſst.

[37]) Die Baugeschichte des Vorparthenon hat viel des Tempelchens, in ihr Gehalt

neues Licht erhalten durch Keils Darlegungen Anon. Argentin. S. 78 ff.

[38]) Keil ebenda S. 116 ff.

[38a]) So nach dem Strassburger Papyrus, s. Keil S. 108 ff.

[39]) Nach Keils (S. 322 ff.) überzeugender Vermutung ist das derselbe Staatsmann, auf dessen Antrag die Priesterin der Athena Nike, nach Vollendung eingesetzt ward (*AE* 6, *b*).

des so schon seiner Ringhalle beraubten Antentempels nur förderlich sein können. Wenn gleichwohl der Tempel auch jetzt noch zunächst, wie sich unten zeigen wird, stehen blieb, so mag er das den unmittelbar folgenden Kriegsjahren verdankt haben; ließ man ihn doch sogar noch stehen, als ein neuer Bau geplant und in Angriff genommen ward, mit dessen Ausführung sein Fortbestand schlechterdings unvereinbar war. Nachdem Parthenon und Propyläen bis zum Beginn des Krieges mit genauer Not fertig geworden waren, benutzte man allem Anschein nach[40] die erste Pause des großen Krieges, die dreijährige Frist nach dem Nikiasfrieden, um den ἀρχαῖος νεώς, den alten Doppeltempel der Athena und des Erechtheus, in einer der jetzigen Burg würdigen Gestalt zu erneuern. Um für die auch hier größer geplante Anlage Platz zu gewinnen, ward der Plan des vereinigten Heiligtums so entworfen, daß im Süden eine Halle auf den Stylobat der einstigen Ringhalle übergriff, die Ostfront durch künstliche Fundamentierung zu gleicher Höhe emporgehoben ward, die Nord- und Westseite dagegen, welche Zugänge zur westlichen Tempelhälfte enthalten, auf dem alten 3 m tieferen Boden verblieben. So gelang es, die Hauptfront des Tempels aus ihrer tiefen, abgelegenen Stelle auf die normale Höhe der Burgfläche emporzuheben und doch die westliche Abteilung, das Erechtheion, in der Tiefe der Götterwahrzeichen, an die dieser Tempelteil von altersher gebunden war, zu belassen. Daß dabei mit älteren Bauten oder Bauteilen ziemlich gewaltsam verfahren ward, zeigen die unter der Westmauer schräg vorspringenden Blöcke (*Tab.* XX und XXV, D bei *s*)[41]. Es soll hier nur kurz daran erinnert werden, daß der Neubau, vermutlich infolge der sicilischen Expedition, einige Jahre unterbrochen, dann aber 409 auf Antrag des Epigenes wieder aufgenommen und rasch zu Ende geführt ward. Da der noch im Bau befindliche Tempel sich nicht füglich mit seinem alten Namen ἀρχαῖος νεὼς bezeichnen ließ und der ebenfalls alte Name ὁ νεώς neben dem neuen prächtigen μέγας νεώς, dem Parthenon, zweideutig erscheinen mochte, wählt bekanntlich die offizielle Bauaufnahme vom Jahre 409 die Umschreibung ὁ νεὼς ὁ ἐμ πόλει ἐν ᾧ τὸ ἀρχαῖον ἄγαλμα[42].

Daß nun dieser Neubau des alten Tempels (den man sich gewöhnt hat kurz Erechtheion zu nennen, obwohl dieser Name nach antikem Sprachgebrauch nur der tiefer gelegenen Westhälfte zukommt[43]), schon als Fortsetzer des alten Tempels wiederum ein Doppeltempel der Polias und des Erechtheus war, hat man freilich geleugnet, es läßt sich aber sowohl aus seiner Anlage, wie aus bestimmten Zeug-

[40]) Siehe meine Darlegung Athen. Mitteil. 1889 S. 363, die mehrfach Zustimmung gefunden hat.

[41]) Ich halte es nicht für unmöglich, daß hier die στοὰ der Bauinschriften stand, von der einzelne Blöcke beim Neubau verwendet wurden (*AE* 22, II, 73 24, 7. 13. 37), doch mag diese auch anderswo gestanden haben. Daß darunter nicht die περίστασις des Hekatompedon verstanden werden darf (Dörpfeld 1897 S. 166), bemerken behauptet und freue mich der Zustimmung Körtes S. 243.

Furtwängler, bayr. Berichte 1898 S. 351 und Keil a. a. O. S. 94 Anm.

[42]) In dieser Umschreibung ist der alte Name ὁ νεὼς (ὁ ἐμ πόλει) mitenthalten; zu diesem gehörte von jeher notwendig τὸ ἀρχαῖον ἄγαλμα, einerlei, ob es sich im Jahre 409 schon im Neubau befand oder nicht. Vgl. Furtwängler a. a. O. S. 359 ff.

[43]) Ich habe das schon Athen. Mitteil. 1877 S. 16

nissen erweisen (*Arx* zu Kap. 26, 25*). Ich will kein Gewicht auf die späte **Inschrift**
vom römischen Triopeum legen, die Erichthonios als σύνεστιον Athenas **bezeichnet**,
denn hier liegt nur eine Umschreibung der Iliasstelle vor. Aber erheblicher **ist es**,
wenn Plutarch, der Athen gut kannte, von Poseidon sagt, daſs er ἐνταῦθα νεὼ
κοινωνεῖ μετὰ τῆς Ἀθηνᾶς; natürlich ist der Ποσειδῶν Ἐρεχθεὺς gemeint (*Arx* zu

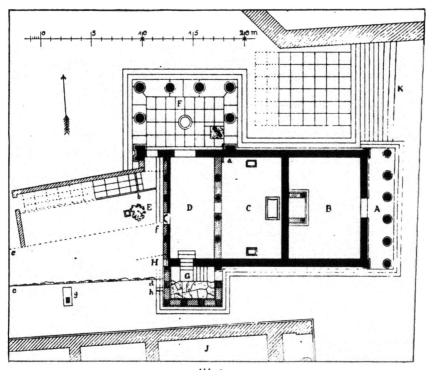

Abb. 3.
Ergänzter Grundriſs des Tempels der Polias und des Erechtheus.

Kap. 26, 27**). Besonders deutlich geht Athẹnas Mitbesitz an dem Tempel aus
den Worten Vitruvs hervor, nach denen *Athenis in arce aedi Palladis Mineruae
omnia quae solent esse in frontibus ad latera sunt translata;* denn die beiden seit-
lichen Hallen, die beide zum Erechtheion gehören, werden hier dem Athenatempel
zugewiesen"". Auch das Bild des Erechtheus ὀπίσω τῆς θεοῦ beim Scholiasten zum
Aristeides (*Arx* zu Kap. 26, 28*) beweist die unmittelbare Nachbarschaft der Erech-
theus- und der Poliascella. Endlich mag wenigstens erwähnt werden, daſs die

––––––––––––––––––––––––––––––––––––––

"") Diese beiden Stellen macht auch Furtwängler geltend S. 361, die folgende auch Körte S. 244.

Tempelschlange, die Herodot ganz allgemein ἐν τῷ ἱρῷ kennt, von Eustathios in den νεὼς τῆς Πολιάδος, von Hesychios in das ἱερὸν τοῦ Ἐρεχθέως versetzt wird (*Arx* zu Kap. 27, 8); allzu viel Gewicht möchte ich allerdings hierauf nicht legen, da wir die Quellen dieser Angaben nicht kennen.

Was ferner die bauliche Anlage des Tempels betrifft, so ist die Zweiteilung in eine höher gelegene östliche Hälfte mit dem einen Eingang von Osten, und in eine tiefer gelegene Westhälfte mit drei Eingängen, von Norden, Westen und Süden, unleugbar. War letztere das Erechtheion, so kann erstere nach dem Gesagten nur die Poliascella gewesen sein. Ich glaube, das, was ich vor Jahren über Pausanias' Wanderung durch diesen Doppeltempel gesagt habe[45], in gewissen Hauptpunkten auch jetzt noch aufrecht erhalten und besser stützen zu können; nur

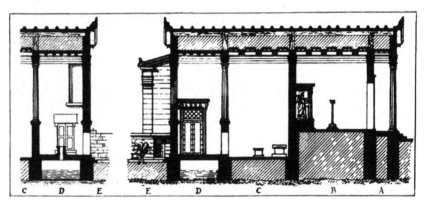

Abb. 4.
Ergänzter Durchschnitt des Tempels der Polias und des Erechtheus.

habe ich meine Meinung über die Zweistöckigkeit der Westhälfte längst aufgegeben[46]. Ein ergänzter Grundriſs (Abb. 3) und ein ergänzter Durchschnitt (Abb. 4), mit einigen Verbesserungen aus der *Arx* entnommen (*Tab.* XXVI. XXVII), werden meine Ansicht deutlich machen; die litterarischen und epigraphischen Zeugnisse sind dort S. 65 ff. gemäſs dem Wege des Pausanias, wie ich ihn verstehe, geordnet. Man möge das Folgende als Rechtfertigung jener Rekonstruktion auffassen.

Zunächst ein Wort über die Götterwahrzeichen. Daſs der Ölbaum (*Arx* zu Kap. 27, 9*) im Pandroseion westlich vom Tempel stand, wird ebenso allgemein angenommen, wie es zugestanden wird, daſs das τριαίνης ἐν τῇ πέτρᾳ σχῆμα (Kap. 26, 31) in jenen drei Löchern im Felsboden zu erkennen ist, über denen im Marmorboden der Nordhalle eine Lücke gelassen worden war (*Tab.* XX. XXI, C** bei *k*, s. unten

[45]) Athen. Mitteil. 1877 S. 15 ff. Dagegen Petersen ebenda 1885 S. 1 ff. Andere Verteilung der Räume bei Furtwängler, Meisterwerke S. 165 ff., und Körte S. 262 ff.
[46]) Seit Borrmanns Aufsatz ebenda 1881 S. 372 ff.

Abb. 5—7). Die Belehrung, daſs das ὕδωρ θαλάσσιον ἐν φρέατι oder die θάλασσα Ἐρεχθηὶς (Kap. 26, 9) sich unter der westlichsten der drei Abteilungen des Gebäudes (*D*) befand, verdanke ich Dörpfeld, der mir 1886 zeigte, daſs die Bodenplatten dieses Raumes doppelt so stark sind wie die übrigen (vgl. *Tab.* XXIII, A*. XXIV, D*. XXV, D und C* bei *u*), was sich nur so erklärt, daſs hier ein Hohlraum zu über-decken war, derselbe, der auch in türkischer Zeit, neu überwölbt, als Cisterne diente.

Pausanias, dem wir den einzigen zusammenhängenden Bericht über das Ge-bäude verdanken, beginnt bekanntlich mit dem (westlichen) οἴκημα Ἐρέχθειον. Vor dem Eingange der Altar des Zeus Hypatos; drinnen (ἐσελθοῦσι) die drei Altäre des Poseidon Erechtheus, des Butes und des Hephästos nebst den Gemälden des Butadengeschlechtes; ferner — διπλοῦν γάρ ἐστι τὸ οἴκημα — die Salzwassercisterne, endlich das Dreizackmal im Felsen. Darauf folgt die (östliche) Abteilung des Tempels mit dem alten Bilde der Polias und mit dem Leuchter des Kallimachos, ferner — ἐν τῷ ναῷ τῆς Πολιάδος — mit einem auf Kekrops zurückgeführten Schnitz-bilde des Hermes, dem angeblich dädalischen Sessel und einigen persischen Trophäen.

Welches ist die ἔσοδος, durch die Pausanias den Tempel betritt? Ich habe mich früher für die Korenhalle, Petersen, dem man meistens zustimmt, für die Nord-halle, die πρόστασις πρὸς τοῦ θυρώματος, entschieden. Aber wäre dies der Fall, so müſste auch hier gleich das nur hier sichtbare σχῆμα τριαίνης erwähnt sein; daſs dies erst später geschieht, beweist, daſs Pausanias erst später die Nordhalle betritt. Wenn ferner Petersen aus dem Ausdruck πρὸ τῆς ἐσόδου schliefst, damit könne nur der Haupteingang, das nördliche θύρωμα, gemeint sein, so verkennt er den schon von Ulrichs[47] richtig bemerkten Sprachgebrauch des Pausanias, der mit dem be-stimmten Artikel denjenigen Gegenstand bezeichnet, den er vor Augen oder im Sinne hat; so gleich im folgenden (27, 5) ἐπὶ τοῦ βάθρου. Mag auch der Festeingang zum Erechtheion durch jene Prachtthür geführt haben, für Pausanias war bei seiner pedantisch-systematischen Art der südliche Eingang durch die Korenhalle der natür-liche, weil dieser ihm auf seiner Wanderung am nächsten lag; es würde eine un-nötige und unerklärliche Verwirrung abgeben, wenn Pausanias, wie Petersen will, am Athenatempel vorbei zur Nordhalle und dem Erechtheion gehen, dann den Athenatempel besuchen und endlich, sei es durch das Erechtheion und dessen Westthür, sei es durch die Nordhalle, jedenfalls unter Wiederaufnahme seines ersten Weges, zum Ölbaum hätte gehen wollen. Überdies konnte Pausanias sehr wohl durch die Lage des Altars des Zeus Hypatos, den er nicht übergehen wollte, dazu bestimmt werden, den Tempel durch die Korenhalle zu betreten. Diesen Altar mit dem βωμὸς τοῦ θυηχοῦ in der Nordhalle (*Arx* zu Kap. 26, 31*) zu identifizieren liegt gar kein Grund vor. Denn daſs auf jenem nur trockene Kuchen, auf diesem an-scheinend nur θύη geopfert wurden, beweist doch, selbst wenn man gelegentlich Weihrauch mit Gerste als Opfer mischte, nicht die Gleichheit der beiden Altäre,

[47] Reisen und Forschungen II, 149.

sondern höchstens Ähnlichkeit des Opferbrauches; und daß der Zeus Hypatos, wie Petersen behauptet, mit dem Götterstreit in Verbindung gestanden habe, läßt sich durch nichts beweisen; dies kommt vielmehr ausschließlich dem Zeus Polieus zu[48]. Andererseits scheint mir der βωμὸς τοῦ θυηχοῦ, da er in der Eingangshalle zum Erechtheion stand, überhaupt nichts mit Zeus zu thun zu haben, sondern am wahrscheinlichsten dem Poseidon Erechtheus, allenfalls der Athena Polias gehört zu haben.

Läßt man Pausanias durch die Korenhalle, die ja nichts als ein schmuckreich ausgestaltetes Treppenhaus war[49], das Erechtheion betreten, so fügt sich alles einfach und klar. Da er die in der Abteilung D befindliche Cisterne erst an zweiter Stelle des διπλοῦν οἴκημα nennt, so begibt er sich zuerst in den Hauptraum, die mittlere Cella C, in der sich also die drei Altäre und an den Wänden die Butadengemälde befanden. Hiermit stimmt überein, daß das eine Gemälde des Erechtheus ὀπίσω τῆς θεοῦ, also an der Ostwand dieses Gemaches, angebracht war (S. 14). Die Scheidewand zwischen C und D stand nach einer von Dörpfeld mir gegebenen Aufklärung nicht da, wo ältere Pläne sie ansetzen, sondern etwas weiter östlich, genau in der Fortsetzung der Ostwand der Korenhalle[50]. Sie reichte nach den Spuren ebenso hoch hinauf, wie der untere geschlossene Teil der Außenwand des Gemaches D, und schloß oben vermutlich mit einem ähnlichen Gesims ab. Wenn darüber, wiederum der Westwand entsprechend, vier ionische Säulen standen (wie auch Fergusson[51] schon vermutet hat), so war für die Beleuchtung der Cella C ausreichend gesorgt. Von einer unterirdischen Verbindung zwischen dieser Cella des Poseidon-Erechtheus mit dem Felsmal des poseidonischen Dreizacks in der Nordhalle (Tab. XXV, C* bei a) wird unten die Rede sein.

Unter Bezugnahme auf die Zweiteiligkeit des οἴκημα Ἐρέχθειον[52] geht dann Pausanias zur Salzwassercisterne über, deren Platz in dem Westgemach D schon oben sichergestellt ward. Da die Cisterne, wie Dörpfeld bezeugt, nach allen Seiten

[48]) Er hatte bekanntlich seinen Altar auf der Höhe der Burg, an der Nordostecke des Parthenon (Paus. I, 24, 4). In der Nähe befanden sich wohl die mit dem Götterwahrspruch verknüpften Διὸς θᾶκοι καὶ πεσσοί (Arx zu Kap. 24, 24*).

[49]) Die südliche Hälfte der Halle wird durch den Stylobat des Hekatompedon ausgefüllt, ohne daß sie zu irgend etwas gedient hätte; die Halle ward nur aus ästhetischen Gründen so weit gegen Süden vorgeschoben, um nicht allzu schmal an die Tempelmauer angeklebt zu erscheinen. Zwischen den Stylobat und die Tempelmauer ist die schmale Treppe eingeklemmt. Der im Nordwesten übrig bleibende Raum ward vielleicht noch von dem Bau, in dem Dörpfeld das Kekropion erblickt (S. 9) beansprucht; der kolossale Marmorblock v (Tab. XXIV, D*.

XXV, D) überspannt hier eine durch modernes Mauerwerk ausgefüllte Lücke.

[50]) So zuerst von Dörpfeld angegeben auf dem Plane Ant. Denkm. I, 1. Siehe die Bezeichnung des Ansatzes an den Wänden Tab. XXIII, A*. XXV, C* bei r.

[51]) Das Erechtheion, Leipzig 1880, S. 14.

[52]) Dümmler bei Pauly-Wissowa II, 1955 und Körte S. 262 kehren zu der Erklärung von διπλοῦν als zweistöckig zurück, die ich einst, wenn auch in anderem Sinne, vertreten hatte. Da es sich aber bei dem φρέαρ nicht um eine Krypta, sondern lediglich um eine (unbetretbare) Cisterne unter dem Fußboden handelt (siehe Fig. 4), so wäre hierfür jene Bezeichnung sehr seltsam. Die von Dümmler angenommene, anscheinend von Körte gebilligte, Vereinigung der Cisterne und des Dreizackmals zu einer gemeinsamen Krypta wird durch das oben im Text Gesagte widerlegt.

geschlossen, auch nicht etwa mit dem Dreizackmal unterirdisch verbunden ist, so bedurfte sie einer Öffnung im Fufsboden, schon damit das angebliche Rauschen der θάλασσα Ἐρεχθηΐς beim Südwind hörbar werden konnte. Ganz überzeugend hat Furtwängler[53] mit dem προστόμιον oder *puteal* der Cisterne den in der Inschrift überlieferten Namen προστομιαῖον (*Arx* zu Kap. 26, 29), der früher anders gedeutet ward[54]), zusammengebracht. Dieses ist also die offizielle Bezeichnung des Raumes *D*. Die architektonische Anordnung des Prostomiaion ist klar. Beide Längswände waren in gleicher Weise gegliedert; in ihrem oberen Teile waren jederseits Säulen angeordnet, und zwar so, dafs an der Aufsenwand die nördlichen μετακιόνια τέτταρα ὄντα τὰ πρὸς τοῦ Πανδροσείου (*Arx* a. a. O.) nur mit Holzgittern verschlossen waren, das südlichste Intercolumnium dagegen offen blieb (*Tab.* XXVIII)[55]. An welcher Stelle des Gemaches das Prostomion angebracht war, ist nicht auszumachen. Die drei erhaltenen Thüren sind sämtlich nicht in der Mitte ihrer Wände angelegt. Das erklärt sich bei der nördlichen Hauptthür von selbst aus deren centraler Stellung innerhalb der πρόστασις πρὸς τοῦ θυρώματος, wohin ja auch ihre Prachtfront gerichtet war. Die Thür zur Korenhalle nicht in die Mitte der Südwand, sondern jener Thür gerade gegenüber zu legen, mufste an sich natürlich erscheinen, empfahl sich aber auch um der Treppe willen, deren untere Hälfte, um überhaupt den Boden des Prostomiaion zu erreichen, mit einer Stufe in den mittleren Absatz einschneiden, die Thürschwelle in zwei Stufen zerlegen und mit zwei weiteren Stufen in das Prostomiaion hineinreichen mufste. Die auffällige Lage der Westthür, nicht unter dem mittleren Intercolumnium, sondern gerade unter der südlich angrenzenden Säule, scheint wiederum im Zusammenhange mit der Aufsenfront zu stehen, wovon unten die Rede sein wird. Alle diese nicht eben schönen Anordnungen der Thüren, sowie deren nach innen ganz schmucklose Gestaltung, würden für einen Hauptraum, eine Cella, schwerer erträglich sein als für ein blofses Vorgemach und Brunnenhaus; die von hier zur Cella *C* führende Thür darf man dagegen wohl in der Mitte der Scheidewand annehmen.

Nach der Cisterne erwähnt Pausanias das τριαίνης ἐν τῇ πέτρᾳ σχῆμα. Dies führt uns in die Nordhalle *F*, wo allein dies Götterzeichen sichtbar war; unser Führer hat also das Erechtheion durch das nördliche θύρωμα verlassen. Die Breite der Nordhalle und ihr Überragen nach Westen über das Tempelhaus (das aufsen gegen Süden zu einer nicht eben glücklichen Lösung geführt hat, s. *Tab.* XXV, C* bei *E* und XXVIII unten) ergab sich aus dem Wunsche, in dieser Halle das Wahr-

[53] Meisterwerke S. 196.

[54] Bötticher deutete ihn auf den Windfang des Thürchens zwischen Nordhalle und Pandroseion (*Tab.* XXI. XXV, C* bei *l*), ich auf den Raum *D* als »Thürenvorplatz«, Petersen auf den Raum *C* als vor dem στόμιον zum Dreizackmal gelegen. Letzteren Raum versteht auch Furtwängler, während Körte an die vermeintliche »Krypta« (Anm. 52) denkt.

[55] Letzteres ward zuerst 1879 von Fergusson bemerkt (*R. Inst. Brit. Archit.* = Erechtheion S. 25), sodann von Borrmann (Athen. Mitteil. 1881 S. 386 ff.) der ursprüngliche Zustand mit Bezug auf die Angabe der Inschrift klargelegt. Dörpfeld hat sich nach eigener Untersuchung damit einverstanden erklärt. Zweifel erhebt, aber ohne eigene Nachprüfung, Koldewey, Die griech. Tempel S. 162.

zeichen Poseidons und wenigstens den Zugang zum nahen Ölbaum Athenas zu vereinigen; in der Mitte zwischen beiden führte das Prachtportal zum Erechtheion, zu dessen auszeichnenden Bestandteilen die Götterzeichen ja von jeher gehört hatten. Die Tiefe der Halle war, abgesehen von ästhetischen Rücksichten, durch jenen βωμὸς τοῦ θυηχοῦ (S. 16) gefordert, der hier seinen Platz erhielt. Von der Vertiefung, in der die Felslöcher des Dreizackmals jedermann sichtbar sich befanden (Abb. 5)[16], führte eine Öffnung unter dem Fußboden der Halle und der Nordmauer des Tempels in die Nordwestecke der Erechtheuscella *C*. Es war sicherlich nicht, wie man wohl liest, eine für den gewöhnlichen Verkehr bestimmte Verbindung, sondern nur ein Notzugang; denn die »Thür« ist nur 1,22 m hoch und 0,66 m breit, so daß man sich nur gebückt hindurchzwängen kann. Überdies beweisen die Zusammensetzung und Bearbeitung der Blöcke aus Marmor und Poros gegen die Nordhalle hin (Abb. 6) ihr unregelmäßiges Vor- und Rückspringen, sowie die außen sichtbaren eisernen Klammern deutlich, daß diese Seite nicht als fertig gelten sollte; für eine etwaige Ergänzung und Ausgleichung durch weitere Blöcke fehlt es aber an jeder Bettung im rauh gelassenen

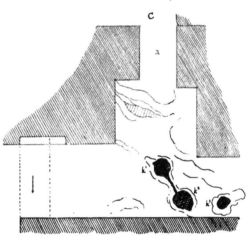

Abb. 5.
Grundriß des Dreizackmals.

Felsboden. Die gegen die Cella *C* gerichtete Seite (Abb. 7), aus zwei Marmorblöcken mit zurückliegender marmorner Oberschwelle gebildet, sieht regelmäßiger aus. Ob etwa hier eine Vertiefung im Fußboden einen Zugang zu jener »Thür« bildete, kann ich nicht entscheiden; es mag aber wahrscheinlich sein, da man sonst den Zweck des Durchlasses nicht verstehen würde. Gegen Westen war diese Vertiefung unmittelbar von den rauhen Fundamentblöcken der Scheidewand zwischen

[16]) Die antike Öffnung im Fußboden, von 1,31 m im Quadrat, hatte schon Tétaz bemerkt *(Rev. archéol.* 1851, VIII, Taf. 158), sodann Borrmann (a. a. O. S. 381 ff.). An dem von Tétaz zuerst aufgedeckten Dreizackmal selbst haben wohl außer Bötticher (Unters. auf der Akrop. S. 191) Wenige gezweifelt, die die Stelle selbst gesehen oder sie durch den Bericht der Kommission von 1853 kennen gelernt haben. Aus deren Πρακτικά sind, mit Benutzung einer von mir 1860 vorgenommenen Nachprüfung, die es

namentlich auf die Bearbeitungsart der Steine abgesehen hatte, die Figuren 5—7 entnommen, deren Mitteilung wünschenswert erschien, um stets von neuem auftauchenden falschen Angaben und Kombinationen entgegenzutreten. (Die wenig kunstgemäße Durchführung der Skizzen wolle man dem Dilettanten verzeihen.) Nach den Angaben der Kommission hat von den drei Felslöchern k^1 eine Tiefe von 1,25, k^2 von 2,79 m: k^3 ist in einer Tiefe von 0,70 m verstopft.

2*

den Räumen *C* und *D* begrenzt — wiederum ein Zeichen, daſs es sich nur um eine in Notfällen benutzbare χρυπτὴ εἴσοδος handelt.

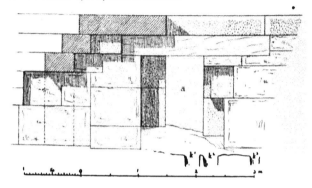

Abb. 6.
Zugang zum Dreizackmal, von Norden gesehen.

Dörpfeld hat in seinem letzten Aufsatze von 1897 bekanntlich die These aufgestellt, daſs Pausanias nach Betrachtung des Erechtheion zum Hekatompedon übergegangen sei, auf den sich alles beziehe, was er vom Athenatempel berichte.

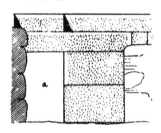

Abb. 7. Zugang zum Dreizack-mal, von Süden gesehen.

Meines Erachtens ist diese Theorie von Körte und Furtwängler mit guten Gründen zurückgewiesen worden. Die Beweise für die Eigenschaft des Tempels als Doppeltempel kommen dabei nicht zur Geltung; den Athenern wird zugetraut, den Hauptraum ihres neuen Prachttempels, ἐν ᾧ τὸ ἀρχαῖον ἄγαλμα, zu gunsten des Hekatompedon unbenutzt gelassen zu haben[57] Dazu kommt der Gang der Beschreibung des Pausanias. Dörpfeld läſst diesen allerdings durch die Nordhalle ins Erechtheion treten (seltsam genug, da er deshalb um Hekatompedon und Marmortempel ganz

57) Die Hauptstelle findet sich S. 177: »Das Erech-theion .. hiefs ursprünglich Erechtheus-Tempel, erhielt während des Neubaues v o r ü b e r g e h e n d den Namen νεὼς ἐν ᾧ τὸ ἀρχαῖον ἄγαλμα, weil er das alte Cultbild a u f n e h m e n sollte, und wurde später, als nach seiner Vollendung das Bild nicht hinübergeschafft wurde, wieder Erech-theion genannt . . . In welcher Weise die öffentliche Cella, die g e w i f s f ü r d i e s e n Cult b e s t i m m t w a r, verwendet worden ist, entzieht sich unserer Betrachtung.« Hierfür weifs Cooley hatte dann die Anlage der Korenhalle?

(*Amer. Journ.* 1899 S. 390 ff.) Rat, indem er in der Ostcella, die Pausanias zuerst betrete, die drei Altäre ansetzt und den Westteil als die zweite Hälfte des διπλοῦν οἴκημα betrachtet — anscheinend ganz folgerichtig, aber in bestimmtem Widerspruch mit den Zeugnissen über den Doppeltempel. Der Mittelraum *C* findet dabei keine Verwendung. Wenn überhaupt der Marmor tempel von Anfang an für Erechtheus bestimmt war und das Hekatompedon als Poliastempel daneben bestehen bleiben sollte, welchen Sinn

herumgehen mufste) und durch den engen Winkel zwischen Korenhalle und Hekatompedon zu letzterem weitergehen, um später von Norden ins Pandroseion hinabzusteigen. Da ich nachgewiesen zu haben glaube, dafs Pausanias das Erechtheion durch die Korenhalle betrat und durch die Nordhalle verliefs (von wo der Weg ins Pandroseion so nahe lag), so wird die ganze Wanderung überaus wunderlich. Ich stimme mit Körte und Furtwängler darin ganz überein, dafs das Hekatompedon für Pausanias gar nicht mehr in Betracht kommen konnte (s. u.), und dafs das Heiligtum der Polias da zu suchen ist, wohin es — auch nach Dörpfeld — die Athener verlegen wollten: im Ostteile des Doppeltempels.

Die alte Streitfrage, ob Pausanias vom Erechtheion zur Cella der Polias *B* auf einer Treppe im Inneren oder aufsen herum gelangt sei, scheint mir durch den oben dargelegten Gang des Pausanias ihrer Lösung näher gebracht zu sein. Sichere Spuren einer inneren Treppe sind nicht nachgewiesen. Die bekannte Hundegeschichte des Philochoros (*Arx* zu Kap. 27, 9*) würde nur dann dafür beweisend sein, wenn da stände: κύων εἰς τὸν τῆς Πολιάδος νεὼν εἰσελθοῦσα καὶ διὰ τοῦ Ἐρεχθείου δῦσα εἰς τὸ Πανδρόσειον; da die gesperrten Worte aber fehlen, konnte der Hund füglich seinen Weg aufsen um den Tempel herum nehmen. Da nun Pausanias, als er das Dreizackmal betrachtete, das Erechtheion selbst bereits verlassen hatte, so vermute ich, dafs auch er die Stufen der breiten Freitreppe im Norden des Proneos (*K*) hinaufgegangen und von Osten die Poliascella *B* betreten haben wird. — Für das hölzerne Bild der Göttin habe ich eine eigene Aedicula angenommen, weil die σελίδες ὑπὲρ τοῦ ἀγάλματος einer Bauinschrift (*Arx* zu Kap. 26, 36*) darauf zu führen scheinen. Den Leuchter des Kallimachos habe ich angegeben, den Palmbaumschlot darüber aber nicht anzudeuten gewagt.

Wenn Pausanias auf die Poliascella mit ihren Sehenswürdigkeiten unmittelbar den Ölbaum folgen läfst, so setzt er nach Beschreibung des Doppeltempels seine Wanderung gegen Westen fort. Es ist kaum anders denkbar, als dafs er zur Nordhalle *F* zurückkehrt und durch das Pförtchen das Pandroseion betritt, wo ihm zunächst die πάγχυφος ἐλαία mit dem Altar des Zeus Herkeios (*Arx* zu Kap. 27, 9*) begegnet. Unmittelbar daran schliefst sich der Πανδρόσου ναὸς τῷ ναῷ τῆς Ἀθηνᾶς συνεχής. Wenn hier sowohl ναός (vgl. *Arx* zu Kap. 24, 16) wie συνεχής im eigentlichen Sinne zu verstehen sind, so mufs der Pandrosostempel in jenem Bau gesucht werden, dessen Spuren Dörpfeld in der Westmauer wiedererkannt hat (s. oben S. 9). Die moderne Zerstörung und Wiedervermauerung dieses Teiles der Mauer (*Tab.* XXV, D) hat alle anderen Reste jenes Baues beseitigt. So viel ergibt sich aus der abweichenden Richtung und aus der Art der Einfalzung dieses Gebäudes in den Haupttempel, dafs es sich um ein altes unverrückbares Heiligtum handeln mufs. Ob eine Kapelle der Pandrosos auf so viel Rücksicht Anspruch hatte, während der Haupttempel eine so wesentliche Umwandlung erfuhr, darf fraglich scheinen. Wenn vollends Dörpfeld aus den stehen gebliebenen Bossen (ὦτα) und teilweise mangelnder Bearbeitung der Westmauer südlich von der Westthür mit Recht schliefsen sollte, dafs die Terrasse des Hekatompedon sich im Altertum bis an jene Thür erstreckte

(Abb. 3 und *Tab*. XX bei *e f*), so wäre jenes Gebäude unterirdisch gewesen und würde sich daher eher zum Kekropion (oben S. 9) als zu einer Pandrososkapelle eignen[58]. Dann würde man jedenfalls Pausanias Ausdruck συνεχής nicht in strengem Sinne fassen dürfen; für den Tempel der Pandrosos würde, wenn man nicht etwa auch ναός in weiterem Sinne deuten will, der Platz anderswo im Pandroseion, dessen Umgrenzung neuerdings aus sicheren Fundamentspuren festgestellt worden ist, gesucht werden müssen.

Soweit der Neubau des ἀρχαῖος νεώς, der 408 oder 407 fertig war, unmittelbar vor dem Zusammenbruch der athenischen Macht. Daſs er mit dem Fortbestande des Hekatompedon auch in dessen eingeschränkter Gestalt, ohne Ringhalle, unvereinbar war, ist offenkundig, da dann die schönen Koren nur etwa 2 m von der Tempelmauer entfernt, also nicht zu sehen waren. Es ist denn auch allgemein zugestanden, daſs das Hekatompedon nunmehr fallen sollte. Aber in Wirklichkeit geschieht ja manchmal das Vernünftige nicht, vollends wenn so bedrängte Zeiten eintreten wie die Schluſsjahre des groſsen Krieges. Somit bliebe es ja immerhin denkbar, daſs die Athener auch noch fernerhin das an sich Unerträgliche ertragen und für den Fortbestand des Hekatompedon den nunmehr entstandenen garstigen Winkel an der Korenhalle in den Kauf genommen hätten. Das müssen diejenigen annehmen, die im Hekatompedon den ἀρχαῖος νεώς erblicken, da dessen weiterer Fortbestand inschriftlich und durch Strabon gesichert ist. Hier aber tritt ein Zeugnis ein, dessen Beweiskraft allerdings nicht genügend anerkannt zu werden scheint: die bekannte Nachricht Xenophons (*AA* 131 und *Arx* zu Kap. 26, 24), daſs im Jahre 406/5 ὁ παλαιὸς τῆς Ἀθηνᾶς νεὼς ἐνεπρήσθη. Allgemein nimmt man hier παλαιός als gleichbedeutend mit ἀρχαῖος, was doch sprachlich unstatthaft ist. ἀρχαῖος verleugnet nie seinen Ursprung von ἀρχή; es bezeichnet immer das Anfängliche, Ursprüngliche, gern mit einem Anklang an die darin begründete Ehrwürdigkeit oder Heiligkeit[60], während παλαιός lediglich den Begriff des langen Bestandes, des Alters enthält. Daher kann man sehr wohl einen erst eben neu erstandenen, seinem Wesen nach aber »ursprünglichen« Tempel als ἀρχαῖος νεώς bezeichnen, aber nimmermehr wird die Bezeichnung παλαιὸς νεὼς einem Gebäude zukommen, das erst vor einem oder zwei Jahren fertig geworden ist. Unter παλαιὸς νεὼς kann also — von philologischer Seite, die hier allein in Betracht kommt, fürchte ich keinen Widerspruch — in

[58] Ich will nicht leugnen, daſs mir die ganze Anlage etwas künstlich vorkommt. Sollte sich das Stehenlassen der ὦτα nicht hier so gut wie bei den Propyläen so erklären lassen, daſs die Not der Zeit die letzte Vollendung verhindert hätte? Ob das Κεκρόπιον oder Κέκροπος ἱερὸν (*Arx* zu Kap. 27, 13*) wirklich das Kekropsgrab enthielt, ist nicht sicher, da die Stellen bei Clemens, Theodoret und Arnobius alle auf das eine Zeugnis des in hadrianischer Zeit gefälschten An-

tiochos (Ed. Schwartz bei Pauly-Wissowa I, 2493) zurückgehen. Auch das Aufstellen einer Inschrift ἐν τῷ τοῦ Κέκροπος ἱερῷ spricht nicht für einen unterirdischen Raum. Über Furtwänglers von Körte S. 262 f. gebilligten Ansatz des Κεκρόπιον in dem Cisternengemach oder προστομιαῖον *D* vgl. oben Anm. 31.

[59] Auch Dörpfeld, der dies anfangs nicht anerkannte (1887 S. 41 f.), gab es bald zu (ebenda S. 202).

[60] Vgl. Keil, Anon. Argentin. S. 91 Anm.

unserem Falle nur das Hekatompedon gemeint sein. Dieses also geriet 406/5 in Brand, ἐνεπήσθη. Daſs es ganz niedergebrannt sei, besagt der Ausdruck nicht, aber wer wird glauben, daſs die Athener, wenn ihnen das Schicksal selbst so zu Hilfe gekommen war, nun doch eigensinnig den Tempel wiederhergestellt hätten, der schon seit dreiſsig Jahren überflüssig geworden war und jetzt den Prachtbau des verjüngten ἀρχαῖος νεὼ um einen bedeutenden Teil seiner Wirkung brachte? Die Korenhalle mit ihrem eigenartigen Schmuck war sicherlich mit Rücksicht auf den groſsen Burgweg angelegt, der zwischen ihr und dem Parthenon hinführte; wie hätten die Athener auf diese Absicht verzichten sollen?

Damit wäre also das Ende des Hekatompedon fest datiert. Es ist sehr begreiflich, daſs bei dessen Brand auch der unmittelbar daneben gelegene Poliastempel Schaden gelitten hat, wie das aus der leider so stark zerstörten Inschrift von 395/4 (CIA. II, 829 = AE 30) hervorzugehen scheint: τοῦ νεὼ (so, ohne weiteren Zusatz, am Anfang der Inschrift, s. oben S. 8 f.) τὰ κεκαυμένα u. s. w. Auf diese nach elf Jahren erfolgte Wiederherstellung des Poliastempels bezieht sich ja auch die Schenkung einer Cypresse durch die Eteokarpathier ἐπὶ τὸν νεὼν τῆς Ἀθηναίας τῆς Ἀθηνῶν μεδεούσης (AE 31), vermutlich um dort als neuer Firstbalken zu dienen. Der so wiederhergestellte Tempel führte nun wiederum den alten Namen ὁ ἀρχαῖος νεώς, wie eine beträchtliche Anzahl von Inschriften des vierten Jahrhunderts beweist (Arx zu Kap. 26, 25**); ihnen schlieſst sich erst erheblich später, um 100 v. Chr., eine Inschrift mit der ausführlichen Bezeichnung ὁ νεὼς ὁ ἀρχαῖος τῆς Ἀθηνᾶς τ[ῆς Πολιάδος] an (ebenda), woneben die kürzeren Ausdrücke ὁ νεὼς τῆς Ἀθηνᾶς, ὁ νεὼς τῆς Πολιάδος, ὁ νεὼς τῆς Ἀθηνᾶς τῆς Πολιάδος hergehen (zu Kap. 26, 25***, vgl. zu Kap. 27, 8**). Noch dem vierten Jahrhundert[61] gehören die Bruchstücke eines Inventars des ἀρχαῖος νεὼς an (AE 32f.), in denen nacheinander folgende Teile des Baues genannt werden: ἡ παραστάς, ἡ φάτνη, ὄπισθεν τῆς θύ[ρας], δεξιᾶς εἰσιόντι, τὸ ὑπερτόναιον, ἡ παραστὰς ἡ ἀρισ[τερᾶς (εἰσ)ιόντι], ἡ παραστὰς ἡ δεξιᾶς εἰσιόντι. In der groſsen Bauinschrift von 409 (AE 22, I, 73) wird nur einmal ἡ παραστὰς als Teil des Poliastempels erwähnt, und zwar in einer Ausdehnung von mindestens 12 Fuſs (τῆς παραστάδος τετραποδίας I[II]). Was auch hier die Bedeutung des Wortes sein mag[63], so ist hierdurch wenigstens festgestellt, daſs der Poliastempel eine παραστὰς hatte, die sich kurz als ἡ παραστὰς bezeichnen lieſs; die beiden anderen παραστάδες, links und rechts vom Eintretenden, werden allgemein für Thürpfosten gehalten[61]. Zuletzt

[61]) Daſs in der panathenäischen Opferinschrift CIA II, 163 = AE 34 Z. 9 f. nicht mit Ussing ἐν τῶι ἀρ[χαίωι νεῶι θυο]μένην ergänzt werden darf, ist längst aus dem dabei unpassenden ἐν geschlossen worden.

[62]) Dörpfelds Beziehung auf den unteren Teil der Zwischenwand von C und D (Athen. Mitteil. 1887 S. 197 ¹) würde gut zu der Reihenfolge in der Inschrift passen, doch weiſs ich mir den Namen nicht zu erklären.

[63]) Das oft wiederholte Argument, daſs sich an marmornen Pfosten, wie sie der alte Tempel hatte, nichts aufhängen lasse, hierzu vielmehr hölzerne Pfosten nötig seien (Athen. Mitteil. 1887, 196 f. u. ö.), wird meines Erachtens durch die auf das Brauronion bezüglichen Inschriften (Arx zu Kap. 23, 42) widerlegt, wo verschiedene Gegenstände πρὸς τῇ παραστάδι oder πρὸς τῷ τοίχῳ aufgehängt sind.

tritt der ἀρχαῖος νεώς bei Strabon auf (*Arx* zu Kap. 26, 25**), wo der Leuchter des Kallimachos im Hinblick auf Pausanias Beschreibung meines Erachtens keinen Zweifel zuläfst, dafs der Poliastempel gemeint ist. Ebenso geht aus der oben analysierten Wanderung des Pausanias hervor, dafs dieser das Hekatompedon nicht erwähnt, es also auch nicht mehr vorfand. Erst in diesem Falle erklärt sich auch, dafs der Altar des Zeus Hypatos vor dem Eingange zur Korenhalle (S. 16) stehen konnte, was neben dem Hekatompedon nicht wohl möglich gewesen wäre.

III. OPISTHODOMOS.

In der bisherigen Erörterung ist die schwierige Opisthodomosfrage bei seite gelassen worden, da sie eine gesonderte Behandlung erheischt. Bekanntlich erblickt Dörpfeld den Opisthodom in der westlichen Hälfte des Hekatompedon, das er durch das ganze Altertum fortbestehen läfst. Ist die oben begründete Behauptung, dafs dieser Tempel das Ende des fünften Jahrhunderts nicht überlebt habe, richtig, so fällt damit diese Ansicht. Dies gilt meines Erachtens auch von der modificierten Meinung von Curtius und White, die lediglich jene Westhälfte als »Opisthodom« oder als Schatzhaus des athenischen Staates nach der Perserzerstörung wiederaufbauen oder weiterbestehen lassen. Ist es irgendwie wahrscheinlich, dafs die Athener den halbierten Torso eines schon vorher seiner Ringhalle beraubten Tempels hätten stehen lassen sollen, der, wenn er auch nicht mehr unmittelbar vor dem Antlitz der Koren stand, doch mit seiner kahlen Rückseite den Anblick des Poliastempels auf das empfindlichste störte? Und das ohne allen zwingenden Grund, da für die Bergung von Schätzen längst ein viel besserer Raum zur Verfügung stand?

Zunächst läfst sich mit grofser Wahrscheinlichkeit behaupten, dafs für den westlichen Teil des Hekatompedon die Bezeichnung ὁ Ὀπισθόδομος als offizieller oder auch nur üblicher Name nicht bestand, denn dann würde Herodot (*AA* 43) dafür nicht die umständliche Bezeichnung τὸ μέγαρον τὸ πρὸς ἑσπέρην τετραμμένον gebraucht haben. Vielmehr sind dieser Ausdruck und der weitere τὰ οἰκήματα τὰ ἐν τῷ Ἑκατομπέδῳ (*AE* 20, 17 f.) die einzigen sicher bezeugten Benennungen dieser westlichen Räume des Hekatompedon, wenn auch die Bestimmung, dafs die genannten οἰκήματα dreimal im Monat einem schaulustigen Publikum unter bestimmten Vorsichtsmafsregeln geöffnet werden sollten, darauf hinzuweisen scheint, dafs schon vor den Perserkriegen darin Kostbarkeiten aufbewahrt wurden. So boten sich denn auch — wenigstens so weit wir über die damalige Burg urteilen können — diese Räumlichkeiten am einfachsten dar, als 450 der delische Schatz auf die Burg⁶⁵ gebracht ward und wenigstens ein vorläufiges Unterkommen heischte. Aber der Name Opisthodomos erscheint auch hier nicht. Er tritt vielmehr auf der Burg zum erstenmal in der von Kallias beantragten Neuordnung der Schatzmeisterkollegien

⁶¹) Curtius, Arch. Anz. 1890 S. 163. Stadtgeschichte von Athen S. 132. 152. White, *Harvard studies of class. philology* VI, 1895, S. 1 ff.

⁶⁵) Dies ist gegenüber Furtwänglers Zweifeln (Meister-werke S. 174 f.) durch das εἰς τὴν πόλιν des Strafsburger Papyrus erwiesen, siehe Keil, Anon. Argentin. S. 127¹.

und der Schätze vom Jahre 435 auf, in unmittelbarem Zusammenhange mit dem kürzlich benutzbar gewordenen Parthenon (*CIA* I, 32; Dittenberger 21, z. T. *AE* 11). Dessen von Ussing und Dörpfeld[66] richtig bestimmte drei Teile, πρόνεως, Ἑκατόμπεδος νεώς und Παρθενών, werden infolge dieses Beschlusses fortan zur geordneten Aufbewahrung der Schätze Athenas und der anderen Götter in Gebrauch genommen; der übrigbleibenden vierten Abteilung, der offenen Westhalle, kommt nach sicherem antiken Brauche der Name ὀπισθόδομος zu — muß es da nicht von vornherein am natürlichsten erscheinen, daß der in jenem Beschluß den Verwaltern der genannten Schätze angewiesene ὀπισθόδομος eben dieser vierte Raum desselben Tempels ist? Darunter eine andere Lokalität, sei das nun die Westhälfte des Hekatompedon, sei es ein selbständiges Gebäude, zu verstehen, ist geradezu ausgeschlossen, weil die ἱερὰ χρήματα, über die allein hier bestimmt wird, thatsächlich in keinem jener anderen Lokale, sondern im großen Tempel Unterkunft gefunden haben. Aber, wird man entgegnen, hier auch nicht im Opisthodom, wenn dies die Westhalle ist. Gewiß nicht, aber die Inschrift spricht auch garnicht von der Verwahrung der ἱερὰ χρήματα, sondern verlegt zweimal deren ταμιεύειν in den Opisthodom, d. h. die Verwaltung der Schätze. Eben weil diese nicht im Opisthodom, sondern in den drei anderen Räumen des Tempels aufbewahrt werden, kann ταμιεύειν hier nicht aufbewahren heißen. Wir werden uns somit in der luftigen und hellen, nach Abend blickenden, also am Tage meist schattigen Halle das Amtslokal der Schatzmeister denken (στοαὶ dienten ja gern als Geschäftslokale): ταμιευέσθω τὰ μὲν τῆς Ἀθηνᾶς χρήματα ἐν τῷ ἐπὶ δεξιὰ τοῦ Ὀπισθοδόμου, τὰ δὲ τῶν ἄλλων θεῶν ἐν τῷ ἐπ' ἀριστερά[67]. Dafür war der Raum auch passend hergerichtet. Die Intercolumnien des Opisthodomos waren bis an das Epistyl hinauf mit metallenen Gittern verschlossen[68], so daß der Geschäftsraum völlig gesichert war und sich leicht absperren ließ. Auf die große Gitterthür des mittleren Intercolumnium bezieht sich also, wenigstens in erster Linie, die Bestimmung: οὗτοι (die neu eingesetzten Schatzmeister der anderen Götter) ταμιευόντων ἐμ πόλει ἐν τῷ Ὀπισθοδόμῳ τὰ τῶν θεῶν χρήματα ὅσα δυνατὸν καὶ ὅσιον, καὶ συνανοιγόντων καὶ συγκλειόντων τὰς θύρας τοῦ Ὀπισθοδόμου καὶ συσσημαινόσθων τοῖς τῶν τῆς Ἀθηναίας ταμίαις.

Außer den ἱερὰ χρήματα handelt es sich aber auch um baares Geld. In der großen Abrechnung der Logisten (*CIA* I, 273) findet sich unter dem Jahre Ol. 88, 4 = 425 ein Posten τάδε παρέδοσαν οἱ τα[μίαι] — — στρατηγοῖς περὶ Πε]λοπόννησον — — [ἐκ τοῦ Ὀπισθ]οδόμου· ϙϙϙ. Hier kann nicht wohl der Opisthodom als bloßes Geschäftslokal gemeint sein, da von diesem aus sämtliche Zahlungen jener Urkunde geleistet wurden; wohl aber beweist der Umstand, daß trotz so vieler Zahlungen die Worte ἐκ τοῦ Ὀπισθοδόμου nur dies eine Mal hinzugefügt werden, daß

[66]) Ussing, *de Parthenone eiusque partibus*, Kopenh. 1849. Griech. Reisen S. 145 ff. Dörpfeld, Athen. Mitteil. 1881 S. 296 ff.

[67]) Die Beziehung dieser Worte auf die beiden οἰκήματα des Hekatompedon (zuerst bei Dörpfeld,

Athen. Mitteil. 1887 S. 40 ff.) halte ich mit vielen anderen für trügerisch; gerade die allgemeine Fassung, statt ἐν τῷ ἐπὶ δ. οἰκήματι usw., spricht dagegen.

[68]) Michaelis, Parthenon S. 22. 115 ff.

es sich um eine Ausnahme handelt, wenn hier einmal eine gröfsere Summe im
Opisthodom verwahrt worden war [69]. Im übrigen bestimmte das Dekret von 435/4
(B, 49ff.) [ἐκ τῶν φόρων] κατατιθέναι κ[ατὰ τὸ]ν ἐνιαυτὸν τὰ ἑκά[στοτε περιόντα [70] παρὰ
τ]οῖς ταμίασι τῶν [τῆς Ἀθ]ηναίας τοῦς Ἑλληνο[ταμίας]. Hier ist von Deponierung von
Überschüssen der Tribute die Rede, aber nicht etwa ἐν τῷ Ὀπισθοδόμῳ, sondern
παρὰ τοῖς ταμίασι. Dafs die Schatzmeister aufser ihrem Amtslokal noch einen sicheren
Ort für die Aufbewahrung der Gelder haben mufsten, versteht sich von selbst, und
gewifs war von den ihnen zu Gebote stehenden Räumen kein anderer dazu besser
geeignet als der unmittelbar angrenzende und vom Opisthodom aus direkt zugäng-
liche »Parthenon«. Dafs die verhältnismäfsig wenig zahlreichen und nicht allzu viel
Platz einnehmenden ἱερὰ χρήματα, die wir im fünften Jahrhundert im »Parthenon« ver-
zeichnet finden [71], den mächtigen Raum von nahezu 300 Quadratmeter Flächenraum
nur ungenügend füllten, leuchtet ebenso ein, wie dafs dieser überaus fest ummauerte
Raum ein ausgezeichnetes Schatzhaus darbot. Bekanntlich war die Eingangsthür
vom Opisthodom aus nicht blofs durch feste Thürflügel, sondern im Innern noch
durch eine schwere Gitterthür geschlossen, deren Stäbe tiefe Rillen in den Marmor-
fufsboden gezogen haben (*Tab.* IX, 2). Das Gleiche gilt vom benachbarten Heka-
tompedos Neos, wo es aber auch aufser viel zahlreicheren und kostbareren ἱερὰ
χρήματα das grofse Goldelfenbeinbild zu schützen galt; jene Geräte im Parthenon
würden so grofser Schutzvorrichtungen nicht wert gewesen sein. Wenn so der
Parthenon der ergänzende Aufbewahrungsraum für den unmittelbar damit ver-
bundenen Opisthodom als Verwaltungs- und Zahlungslokal war, so begreift es sich,
wenn im Volksmunde der Opisthodom als das Schatzlokal genannt ward und
wenn Aristophanes im Jahre 388 Plutos wiederum τὸν ὀπισθόδομον τῆς θεοῦ φυλάττειν
läfst (*Arx* zu Kap. 24, 34†).

Eine andere Frage ist es, ob auch im offiziellen Sprachgebrauch der Name
Ὀπισθόδομος für den Parthenon gebraucht worden ist. Ich glaube nicht. In den
Schatzverzeichnissen des vierten Jahrhunderts wird der Opisthodom nur während
der Periode der vereinigten Schatzmeisterkollegien, also bis zum Jahre 385, genannt,
und zwar in doppelter Weise. Erstens wird den Verzeichnissen der heiligen Schätze
ἐν τῷ νεῷ τῷ Ἑκατομπέδῳ ein doppeltes Verzeichnis angefügt von Gegenständen
ἐκ τοῦ Παρθενῶνος und ἐκ τοῦ Ὀπισθοδόμου. Wie Köhler richtig erkannt hat [72], waren
die letzteren Schätze aus den beiden genannten Räumen in den Hekatompedos als
das nunmehrige Hauptschatzhaus übergeführt worden; spätestens Ol. 95, 2 = 399/8,
wo wir sie in obiger Weise inventarisiert finden [73]. Von den dem Opisthodom ent-
nommenen Gegenständen [74] lassen sich erkennen drei Körbe aus vergoldetem Holz

[69]) Drei weitere Erwähnungen des Opisthodomos
 (*CIA* IV, *1* S. 169 n. 225 *c*, 36. I, 109. 191) sind
 zu zerstört, als dafs sich darüber Sicheres sagen
 liefse.
[70]) So Dittenberger nach J. Christ, *de publ. rei p.
 Athen. rationibus* S. 14.

[71]) *CIA* I S. 73—77. Michaelis, Parthenon S. 296.
[72]) Zu *CIA* II, 645. Vgl. Lehner, Athen. Schatz-
 verzeichnisse des 4. Jahrh., S. 18 ff. 26.
[73]) *CIA* II, 645. IV, *2*, 645*b*. Ähnlich II, 685.
[74]) *CIA* IV, *2*, 645*b* und 653, 14 ff. (Ol. 95, 3 =
 398/7.)

oder Erz im Gewichte von 2406, 3581, 3690 Drachmen (ungefähr 10,5 — 15,7 — 16,1 Kilogramm), ein Räuchergefäs von vergoldetem Erz, 1355 Drachmen (etwa 5,9 Kilogramm) schwer, und eine Anzahl silberner Kannen im Gewichte von 1426 Drachmen (etwa 6,2 Kilogramm). Von diesen Geräten (es sind meistens ziemlich schwere, aber nicht besonders kostbare Stücke) hatte anscheinend bis zum Ende des grofsen Krieges noch nichts im Opisthodom gestanden; wenigstens giebt es keine Spur eines Opisthodomosinventars aus der Kriegszeit. Also sind die Stücke nach dem Friedensschlufs einmal dort deponiert, aber sehr bald in den Hekatompedos verbracht worden. Warum dies nicht möglich sein sollte, ist nicht einzusehen, wenn man bedenkt, dafs von 434 bis gegen Ende des grofsen Krieges in dem genau ebenso eingerichteten Proneos ein grofses goldenes Weihwasserbecken und zahlreiches Silbergeschirr aufbewahrt war[15]. Es hat also nicht das mindeste Bedenken, dafs in dem gleichen Jahre 399/8 der »Parthenon« und der Opisthodom neben einander als ehemalige Aufbewahrungsorte genannt werden; dies ist nur dann unerklärlich oder auffällig, wenn man den Opisthodom für identisch mit dem »Parthenon« hält[16].

Eine zweite Art, den Opisthodom in diesem Zusammenhange zu erwähnen, findet sich in einer Inschrift von Ol. 95, 3 = 398/7[17], einem Jahre, in dem auch die eben besprochenen Geräte ἐχ τοῦ ᾿Οπισθοδόμου genannt werden. Hier folgt wiederum auf ein Inventar des Hekatompedos zunächst der Jahreszuwachs (Z. 14 τάδε ἐπέτεια παρέδοσαν), und demnächst (Z. 23) τάδε ἐν τῷ ᾿Οπισθοδόμῳ. Es wird ein Kasten (κιβωτὸς) und eine Anzahl von Kästchen (κιβωτία) aufgezählt mit allerlei Schmuckgegenständen und sonstiger kleiner Habe, Pferdegeschirr, Flötenfutteral u. s. w., ganz oder zum Teil der brauronischen Artemis gehörig. Dieselben Dinge erscheinen auch noch acht Jahre später an gleicher Stelle, hinter dem Jahreszuwachs des Hekatompedos vom Jahre Ol. 97,3 = 390/89[18], wo allerdings die Überschrift τάδε ἐν τῷ ᾿Οπισθοδόμῳ nur auf Ergänzung beruht. Auch hier ist nicht recht abzusehen, warum diese ziemlich wertlosen Kästen nicht neben den Aktenkästen und sonstigem Mobiliar der Schatzmeister in der Westhalle einige Jahre ein Unterkommen gefunden haben sollten; für ihre Sicherheit war ja genügend gesorgt.

Seit der Neuordnung der Schatzverhältnisse und der Wiedereinführung der beiden Schatzmeisterbehörden im Jahre Ol. 98,4 = 385 verschwindet der Opisthodom völlig aus den Schatzverzeichnissen[19]; die ἐχ τοῦ ᾿Οπισθοδόμου herrührenden ἱερὰ χρή-ματα gehen ebenso wie die aus dem »Parthenon« einfach in die Inventare des Hekatompedos auf, und wenn auch noch zwanzig Jahre später ein Teil der ἐν τῷ

[15] CIA I, S. 64—69. Michaelis, Parthenon S. 295.
[16] Was ja, wenn auch in verschiedenen Abstufungen, bei denen der Fall ist, die gleich mir den Opisthodom im grofsen Tempel annehmen.
[17] CIA II, 652, B, 23 ff.
[18] CIA II, 660, 61 ff., vgl. 663.
[19] CIA IV, 2, 552b ist kein Schatzverzeichnis, überdies paläographisch auffällig. Lehners Ansicht, dafs Androtion in den sechziger Jahren in den Inventaren die Angabe ἐx τοῦ ᾿Οπισθοδόμου wiederhergestellt habe (S. 87 ff. 97), ist nicht über allen Zweifel erhaben; ist sie richtig, so würde sie für die Hauptfrage nichts neues lehren.

Ὀπισθοδόμῳ aufbewahrten Kästen in den Inschriften auftritt[80], so läſst sich doch nicht mehr erkennen, wo sie sich damals befanden. Lehners Vermutung[81], daſs nunmehr die Schätze der ἄλλοι θεοὶ im Opisthodom (wobei Lehner an den »Parthenon« dachte) untergebracht worden seien, ist nicht sicher zu beweisen. Vielmehr scheint es, daſs Parthenon und Opisthodom seit dem Jahre 385 nicht mehr für die ἱερὰ χρήματα verwandt worden sind. Wozu dienten denn fortan diese groſsen Räume? Die schon oben angeführte Stelle aus Aristophanes Plutos 1191, vom Jahre 388, giebt die Antwort:

> ἱδρύσομεσθ᾽ αὐτίκα μάλ᾽, ἀλλὰ περιμένε,
> τὸν Πλοῦτον οὗπερ πρότερον ἦν ἱδρυμένος,
> τὸν ὀπισθόδομον ἀεὶ φυλάττων τῆς θεοῦ.

Die westliche Hälfte des Tempels war jetzt ganz für die öffentlichen Gelder frei, und wenn Aristoteles (St. der Ath. 44) vom Epistates der Prytanen sagt, daſs er τηρεῖ τὰς κλεῖς τῶν ἱερῶν ἐν οἷς τὰ χρήματ᾽ ἐστίν (Parthenon) καὶ ⟨τὰ⟩ γράμματα (Metroon) τῇ πόλει, so war keine Gefahr mehr, daſs er dadurch in Kollision mit den Schatzmeistern käme, denen einst der Volksbeschluſs von 434 das Öffnen, Schlieſsen und Versiegeln der Thür des Opisthodomos zur Pflicht gemacht hatte (S. 25). Freilich hatten auch jetzt noch die beiden Schatzmeisterkollegien die Verantwortung für den ganzen Tempel, so z. B. als zwischen 385 und 343 ein Brand im Opisthodom ausbrach[82]. Dieser Brand erklärt sich leichter in der offenen Westhalle als im festummauerten »Parthenon«; vollends ist die andere Nachricht, daſs der Opisthodom einmal erbrochen worden sei[83], nur bei dem Gitter des Opisthodom, nicht bei der starken Mauer des »Parthenon« verständlich[84]. Aber sehr leicht versteht man, daſs in demselben Maſse, wie der ursprüngliche Spezialname Παρθενών schon im vierten Jahrhundert auf den ganzen Tempel der Παρθένος überging (Arx zu Kap. 24, 32), der Name Ὀπισθόδομος sich im Volksmunde immer mehr auf den benachbarten, gewissermaſsen seines alten Namens beraubten »Parthenon« miterstreckte und die gesamte Westhälfte des Tempels, Saal und Vorhalle, in sich begriff. Beide Namenswandel liegen in Plutarchs Erzählung von Demetrios vor, der 304 τὸν ὀπισθόδομον τοῦ Παρθενῶνος, natürlich den Saal mit seiner Vorhalle, zur Wohnung angewiesen erhielt (zu Kap. 24, 34‡); es sieht wenigstens so aus, als ob Plutarch diesen Ausdruck seiner Quelle[85] entnommen hätte. Um diese Zeit hatten Opisthodom und »Parthenon« ihre Bedeutung als Schatzhaus ganz verloren, weil es nach der Zeit des Lykurgos kaum noch einen athenischen Staatsschatz gab; schon vorher mag er oft genug leer gewesen sein.

[80]) CIA II, 682, 10 ff. 683.

[81]) S. 78.

[82]) Demosth. 24, 136 = AA 148. Daſs Dörpfelds Identificierung dieses Brandes mit dem des παλαιὸς νεώς von 406 mit den Worten des Redners nicht vereinbar ist, wird heute wohl ziemlich allgemein zugestanden.

[83]) ἀνέῳξαν Demosth. [B], 14 = Arx zu Kap. 24, 34 †.

[84]) Gar kein Gewicht ist der Lucianstelle Tim. 53 (Arx ebenda) beizulegen. Abgesehen davon, ob Lucian eine klare Vorstellung vom Opisthodom hatte, handelt es sich dort beim διορύττειν ja um einen rein erdichteten und sofort widerlegten Vorwurf.

[85]) Philochoros? Vgl. Reuſs, Hieronymos von Kardia S. 136.

Unter allen bisher betrachteten zeitgenössischen, zum grofsen Teil offiziellen Zeugnissen ist, so viel ich sehe, keines, das mit der vorgetragenen Ansicht in Widerspruch stünde, keines, das den Opisthodom anderswo als im Parthenon zu suchen zwänge. Anders steht es mit den Grammatikerzeugnissen, in denen die Erinnerung an die einstige Bedeutung des Opisthodomos als athenischen Schatzhauses nachklingt (*Arx* zu Kap. 24, 34:⁝). Dafs sie erst in zweiter Linie in Betracht gezogen werden dürfen, werden auch die nicht leugnen, die in ihnen echte Kenntnis bewahrt glauben. White hat diese Zeugnisse nach den drei Stellen geschieden, auf die sie sich zunächst beziehen (Dem. [*13*], 14; *24*, 136; Aristoph. Plut. 1191 ff.), doch besteht unter ihnen so viel Übereinstimmung, dafs sie wenigstens zum gröfsten Teil nur verschiedene Brechungen einer einzigen Angabe darstellen. Dabei dürfen wir wohl annehmen, dafs hier der Name Opisthodom in der erweiterten volkstümlichen Bedeutung aufgefafst werden darf.

Am meisten Anklang an die offizielle Sprache bietet, wenn auch in verdorbener Form, das Scholion zu Dem. *24*, 136: χρήματα καὶ τῶν ἄλλων [ἱερῶν τῶν] θεῶν καὶ τῆς Ἀθηνᾶς ἔκειτο ἔν τινι οἰκήματι ὀπίσω τῆς ἀκροπόλεως, τῷ κλουμένῳ Ὀπισθοδόμῳ. So vertrauenerweckend der Anfang klingt, so thöricht ist die Bezeichnung οἴκημα ὀπίσω τῆς ἀκροπόλεως. Und doch ist sie nicht eine Erfindung des Scholiasten, sondern stammt aus einer älteren Quelle, da auch Pollux *9*, 40 lehrt, dafs man τὸ κατόπιν τῆς ἀκροπόλεως Ὀπισθόδομον nennen könne. Hier liegt so wenig eine wirkliche anschauliche Kenntnis vor, wie bei dem Scholiasten zu Aristophanes Plut. 1193 (= Suid. ὀπισθόδομος), wenn er den Opisthodom als μέρος τῆς ἀκροπόλεως bezeichnet, oder in dem Scholion zu Demosthenes *13*, 14, wo der Opisthodom ein τόπος ἐν τῇ ἀκροπόλει genannt wird. Es ist klar, dafs die Urheber dieser vagen Ortsbezeichnungen von der Beschaffenheit des Opisthodomos keine Vorstellung hatten. Sonst enthalten die Zeugnisse zweierlei Angaben, einmal über den Zweck des Opisthodomos: dafs er ein ταμιεῖον (τῶν ἱερῶν χρημάτων) oder ein θησαυροφυλάκιον gewesen sei, dafs in ihm ἀπετίθεντο τὰ χρήματα oder τὸ δημόσιον ἀργύριον ἀπέκειτο καὶ ὁ φόρος — dies alles unanstöfsig —; und zweitens über die Lage: ziemlich übereinstimmend heifst es ὄπισθεν τοῦ νεὼ τῆς Ἀθηνᾶς[86], ὄπισθεν τοῦ τῆς Ἀθηνᾶς νεώ[87], ὄπισθεν τοῦ ἱεροῦ τῆς Ἀθηνᾶς[88], wobei zweimal jenes μέρος τι τῆς ἀκροπόλεως[89], zweimal ὁ οἶκος ὁ ὀπ.[90] vorausgeschickt wird. Es ist klar, dafs alle diese Angaben auf ein einziges Zeugnis zurückgehen, das vermutlich irgend einem Lexikon (Pausanias?) entstammt. Dafs diese Quelle unter dem Opisthodom eine gesonderte Lokalität »hinter dem Athenatempel« verstand, nicht einen Hinterraum des Tempels, ergiebt der Ausdruck. Ob aber die zweimalige Bezeichnung ὁ οἶκος ὁ ὄπισθεν τοῦ νεὼ τ. Ἀθ. mehr Gewähr hat als die anderen (μέρος, τόπος), ob sie nicht lediglich aus dem ὀπισθόδομος entnommen ist, bleibt fraglich. Jedenfalls kann darin bei dem Schwanken der Einzelzeugnisse in diesem Punkte keine urkundlich

[86]) Schol. Demosth. [*13*], 14. Harpokr. Bk. *Anecd.* I, 286, 26.
[87]) Schol. Aristoph. Plut. 1193. Phot. Suid.
[88]) Schol. Plut. 1191. Etym. M.
[89]) Schol. Plut. 1193. Suid.
[90]) Schol. Demosth. [*13*], 14. Harpokr.

gesicherte Thatsache erkannt werden; es bleibt vielmehr die Frage offen, ob in dieser Version nicht nur der Versuch eines Grammatikers vorliegt, die blofse Bezeichnung ὁ Ὀπισθόδομος, ohne Angabe eines Gesamtgebäudes, zu dem er gehörte, zu erklären. In der That liegen auch noch Zeugnisse für eine andere Erklärung vor. In den Lucianscholien[91] heifst es τὸ ὄπισθεν τοῦ ἀδύτου οὕτως ἔλεγον, ἐν ᾧ καὶ ⟨τὰ⟩ δημόσια ἀπέκειτο χρήματα, in den Aristophanesscholien[92] τὸ ὄπισθεν τοῦ οἴκου, ἤγουν τοῦ ναοῦ oder τὸν ὄπισθεν οἴκον τῆς θεοῦ, in den Demosthenesscholien[93] mit ungeschickter Kürzung τὸ ὄπισθεν τῆς θεοῦ, ὅπου ἦν τὰ χρήματα. Hier wird der Opisthodom als hinterer Teil oder hinterer Saal des Tempels aufgefafst, in völligem Einklang ebenso mit dem litterarischen Gebrauche des Wortes, wie mit den allgemeineren Grammatikererklärungen[94] und mit der grammatischen Bildung des Wortes: so wenig wie πρόδομος, πρόναος, προνήϊον, πρόπυλον jemals für ein gesondertes Gebäude vor dem Tempel oder dem Thore gesagt wird, so wenig ist dies für ὀπισθόδομος gebräuchlich gewesen, ja überhaupt nur denkbar.

Aus der Masse der angeführten Zeugnisse hebt sich ein kurzes Scholion zu Aristophanes Plut. 1183 ab: ὀπίσω τοῦ νεὼ τῆς καλουμένης Πολιάδος Ἀθηνᾶς διπλοῦς τοῖχος ἔχων θύραν, ὅπου ἦν θησαυροφυλάκιον. Da hier an die Stelle des »Athenatempels« der Tempel der Polias gesetzt ist, so halte ich es noch für wahrscheinlich, dafs in dem Folgenden eine Reminiscenz an Pausanias διπλοῦν οἴκημα zu erkennen, also etwa οἶκος zu schreiben ist[95]; wie das ἔχων θύραν hineingekommen, weifs ich freilich nicht zu sagen. Trotz seiner anscheinenden Bestimmtheit glaube ich kaum, dafs diesem Scholion mehr Gewicht beizulegen ist als denen, die die Chariten des Sokrates ὄπισθε (ὀπίσω) τῆς Ἀθηνᾶς ἐγγεγλυμμένας τῷ τοίχῳ sein lassen (Arx zu Kap. 22, 46*). Wenn aber jenes Zeugnis (nach dem dann der νεὼς τῆς Ἀθηνᾶς in den übrigen Stellen ebenfalls den Poliastempel bedeuten würde) eine Stütze für die Ansicht abgeben soll, dafs unter dem Opisthodom der stehen gebliebene Westteil des Hekatompedon zu verstehen sei[96], so mufs doch nachdrücklich darauf hingewiesen werden, dafs die Nordhalle des Erechtheion niemals als Front des Poliastempels gelten, vielmehr was etwa hinter diesem lag, nur im Westen des Tempels gesucht werden darf. Den Opisthodom aber überhaupt hier im Norden der Burg zu suchen, verbietet die Stelle bei Aristeides 51, 57 Keil (27 p. 548 Ddf. = Arx zu Kap. 24, 34‡), wo der Redner träumt, von seiner Wohnung im Süden der Burg[97] τοῦ νεὼ τῆς Ἀθηνᾶς τὸν ὀπισθόδομον zu sehen. Von dieser Seite her würde der Annahme Milchhöfers[98] nichts im Wege stehen, der seinen Einzelbau Opisthodomos

[91]) *Fugit.* 7. Tim. 53.

[92]) Plut. 1191. 1193.

[93]) Schol. RY zu *24*, 136.

[94]) Poll. *1*, 6. Varro *de lingua Lat. 5*, 160. Photios τὸ ὄπισθεν παντὸς οἰκήματος (ebenso Et. M. und Bk. *Anecd.* a. a. O.).

[95]) Dübners *Regius* (Paris. 2821) liest διπλοῦν ἦν τεῖχος ἔχον, womit man meines Erachtens nicht weiter kommt.

[96]) Diese Ansicht vertritt White S. 38 ff.

[97]) ἐξόπισθεν τῆς ἀκροπόλεως. Der Ausdruck wird schon von White, der zuerst auf die Stelle aufmerksam gemacht hat (S. 15), durch Hinweis auf Herod. *8*, 53 richtig gedeutet. Zu der in meinem Kommentar hinzugefügten Stelle aus Aeschines *1*, 97 kommt noch die in den Scholien dazu angeführte seltsame Wendung: Σφηττὸς δῆμος ὄπισθεν τῆς ἀκροπόλεως.

[98]) Philol. LIII, 360 f. Vgl. dagegen White S. 48 ff. Körte S. 254. Furtwängler 1895 S. 356 ¹.

vermutungsweise in den Mauerresten in der Südostecke der Burg (*Tab.* XXXIII) unterbringen möchte. Aber abgesehen von allen sonstigen, im Vorigen enthaltenen Bedenken, sind jene Mauern viel zu schwach für einen Bau, für welchen es seiner Bestimmung gemäfs besonders fester Mauern bedurfte.

Dafs es übrigens aufser dem Opisthodom wenigstens noch einen anderen Opisthodomos auf der Burg gab, den der Chalkothek, hat Körte[99] richtig hervorgehoben. Die Erwähnung des ὀπισθόδομος in den Chalkothekinschriften (*Arx* S. 87) und der Gegensatz ἐν τῇ χαλκοθήκῃ αὐτῇ ergiebt dies mit Sicherheit. Ist es dann aber thunlich, die Chalkothek in jenem Hallenbau westlich unter dem Parthenon (*Tab.* XVI, 3) zu erkennen?[100] Er bietet keine Spur eines Opisthodoms dar, der auch durch die Gestalt des Baues ausgeschlossen zu sein scheint. Wo die Chalkothek gelegen haben mag, weifs ich freilich nicht zu sagen; jene von Milchhöfer für das Schatzhaus in Anspruch genommenen Reste (*Tab.* XXXIII), die man anfangs für die Chalkothek zu halten geneigt war, besitzen freilich einen Opisthodom, sind aber wohl auch für diesen Zweck zu schwach gebaut.

Strafsburg. Ad. Michaelis.

ZUM BARBERINISCHEN FAUN.

In Heft I dieses Jahrbuchs (1901 S. 1), hat H. Bulle den Versuch gemacht, den Barberinischen Faun einer Neuaufstellung zu unterziehen. Vor mehr als fünf Jahren habe ich mich mit derselben Frage beschäftigt und damals in Gemeinschaft mit dem Bildhauer Th. v. Gosen eine Ergänzungsskizze hergestellt, die aus den gleichen Gründen wie der Bulle'sche Vorschlag im Grofsen unausgeführt bleiben mufste. Wenn ich auf diesen Versuch, der noch H. Brunn seine Anregung verdankt und nur einem kleinen Kreise von Fachgenossen bekannt wurde, hier zurückkomme, so geschieht es, weil die Ergebnisse meiner damaligen Untersuchung von denen Bulles fast in allen wesentlichen Punkten abweichen.

Ich ging von dem wohl ziemlich allgemein geteilten Eindruck aus, dafs der Faun so wie er in der gegenwärtigen Aufstellung sitzt, sich unmöglich im Schlafe halten könne. Welche Ansicht man auch wählen mag: man wird das Gefühl nicht los, der Schläfer werde im nächsten Moment vorwärts vom Felsen herabgleiten. Eine entschiedene Neigung der ganzen Figur rücklings schien daher die erste Bedingung. Einen greifbaren Anhalt findet diese sozusagen instinktive Forderung in der Statue selbst, nämlich in dem zwischen den Beinen des Satyrs am Felsen herabhängenden Fellstück (s. Bulle S. 9 Abb. 3). Dieser schmale Streifen (eine Tatze oder der Schwanz des Tierfells) befindet sich nämlich bei der jetzigen Aufstellung

[99] S. 257. [100] Dörpfeld, Athen. Mitteil. 1889 S. 304 ff.

des Originals nicht im Loth, sondern hängt — dem Gesetze der Schwerkraft zum Trotz — schief nach innen in der Luft[1].

Zunächst wurde also die Statue so weit nach rückwärts geneigt, dafs der Fellzipfel sich in der Vertikalen befand[2]. Diese geringe Neigung genügte bereits, um den Gesamteindruck aufs Günstigste zu verändern. Vor allem wurde der Sitz

Abb. 1.

sicherer und bequemer: Oberschenkel und Glutäen liegen nunmehr prall auf ihrer Unterlage. Man beachte ferner, wie anders die reiche Modellierung des Unterleibs mit der fein beobachteten Einsenkung unterhalb des Rippenkorbs in dieser Lage motiviert und verständlich erscheint. Erhebliche Vorteile brachte die so

[1] Die gegenteilige Angabe von Furtwängler, Beschreibung der Glyptothek S. 203, beruht auf einem Irrtum. Genau gemessen, weicht das Fellstück in einem Winkel von immerhin 19 bis 20° aus der vertikalen Achse. Der andere Zipfel (aufserhalb des l. Beines) liegt am Felsen an.

[2] Eine etwas stärkere Neigung, die später als übertrieben empfunden ward, wurde vor Publikation der Skizze gemildert. Wir bedienten uns bei der vorliegenden Ergänzung der von Prof. Schwabe (Nürnberg) hergestellten kleinen Copie, die indefs vor dem Original einer genauen Durchsicht unterzogen wurde.

gewählte Aufstellung auch für die Erscheinung des Oberkörpers. Indem nämlich die Neigung der Figur nach ihrer linken Seite leise verstärkt wurde, erhielt die linke Schulter — wodurch das ganze Motiv erst seine volle Bedeutung gewinnt — die kräftige Stütze, welcher der Körper bedarf, um in dieser Lage zu verharren. Auf diese Weise findet zugleich der rechte, erhobene Arm eine feste und bequeme

Abb. 2.

Ruhelage an der rechten Hinterhauptseite während der linke, in der Hauptsache wohl richtig ergänzte, aber bisher steif genug über den Fels herausstehende Arm nun in einer, seiner natürlichen Schwere folgenden, überaus lebendigen Bewegung frei herabhängt[1] (vergl. die Vorderansicht Abb. 1 mit Bulle Abb. 1). Kurz, alles wird in Haltung und Bewegung natürlicher, zwangloser und bequemer, und die geringfügige Änderung genügt, um den Ausdruck des Schlummerns zumal in Kopf und Gesicht aufs Günstigste zu beeinflussen.

[1] Für einen Thyrsos, wie ihn Bulle zur Unterstützung der l. Hand beigiebt, dürfte in der antiken Kunst wohl schwerlich eine statuarische Analogie zu finden sein.

Gröfseren Schwierigkeiten begegnet die Neuergänzung des rechten Beines. Die Stellung im Original, gegenwärtig für jeden mit der antiken Kunst auch nur oberflächlich vertrauten Beschauer im höchsten Grade befremdlich, ward durch die veränderte Aufstellung vollends unhaltbar. Der erste Gedanke, dem Bein, wie Bulle gethan, nach Analogie zahlreicher antiker Darstellungen von Schlafenden — auch der Neapler Faun, den ja schon Clarac der barberinischen Figur gegenüberstellt[4], blieb nicht unberücksichtigt — eine gerade abgestreckte Lage zu geben, wurde baldigst verworfen, da mir einerseits — im Gegensatz zu Bulle — keine Möglichkeit gegeben schien, den Felsen unterhalb des rechten Beines weiter fortzusetzen, dann aber hauptsächlich deshalb, weil die prachtvoll kompakte Komposition ihre geschlossene Silhouette vollkommen einbüfste, indem sie sich in ausdrucksloser Linie darüber hinaus verlor[5].

Es war meiner Meinung nach ein Irrtum von Bulle, ausschliefslich von jenen typischen Darstellungen auszugehen, deren Wesen das des idyllischen Schläfers ist und zu denen auch, trotz seiner Satyr-Abzeichen, der Bronze-Knabe in Neapel gehört. Über den inneren Gegensatz zwischen diesen süfsen Schläfern, Adonis, Endymion Eroten, Nymphen[6] u. s. w. und unserem derben, vom Weine übermannten Schnarcher, bedarf es keines Wortes. Übrigens ist das Motiv der herkulanensischen Bronze, worauf sich Bulles Ergänzung vorwiegend stützt, von unserem Faun wesentlich verschieden, so sehr bei der geschickten Gegenüberstellung (Bulle S. 14 und 15) eine gewisse Ähnlichkeit der Silhouetten, aber auch nur dieser, darüber hinweg täuschen mag. Nicht nur dafs der linke Arm lose herabfällt, wodurch das ganze Motiv der unterstützten Schulter von Grund aus verändert erscheint, ist auch der rechte Unterarm keineswegs wie bei der Münchener Figur ausdrucksvoll an der

[4]) Vgl. auch Urlichs Glyptothek S. 35, Anm. 1.

[5]) Die »gerade schmale Kante oben 20 unten 10 cm breit« am Vorsprung des Felsens unterhalb des r. Fufses, welche Bulle für die fragmentierte Stelle hält, wo der Felsen sich vorher fortsetzte, ist allerdings eine rohe Bruchfläche, die mit dem Spitzhammer nur grob zugehauen ist, aber sie ist ursprünglich und bezeichnet den Zustand des Blockes, wie er aus dem Steinbruch kam. Auch die Rückseite des Felsensitzes (siehe Bulle S. 12, Abb. 4), die nur zum Teil mit einem Spitzeisen oberflächlich übergangen scheint, hat, wie auch Furtwängler (S. 201/202) annimmt, im wesentlichen ihre originale Gestalt. Demnach wäre jene Kante viel zu schmal, um hier an eine Fortsetzung des Steins denken zu lassen. Eine ähnliche Oberfläche wie diese Kante weist auch, wie Bulle (S. 13) richtig bemerkt, die Stelle neben dem linken Schulterblatt (Bulle Abb. 4: C') auf. Auch hier handelt es sich um den ursprünglichen Bruch. Mit dieser Seite lag die Figur bei der antiken Aufstellung, die eine

landschaftliche Umgebung voraussetzt, auf ihrer Felsenunterlage auf. — Vermutlich war sie in natürlichen Fels eingebettet. Wie ein nur roh angelegtes, etwa 35 cm langes und 15 cm breites Stück unterhalb des linken Schulterblattes erkennen läfst, griff dieser Felsen noch ein gut Stück auf den Rücken der Figur über, wodurch die Komposition bedeutend an Halt gewinnen mufste. Nur an dieser Stelle läfst sich übrigens auch für den rätselhaften »Baumstamm«, welcher den Rücken der Statue teilweise verdeckte (Bulle S. 11 Anm. 16), ein Anhalt finden. Vielleicht liegt hier Urlich's Darstellung, die auf dem Briefwechsel Wagners mit dem Kronprinzen Ludwig fufst, ein Irrtum zu Grunde, der durch die doppelte Bedeutung des Wortes »tronco« (Baumstamm) hervorgerufen sein könnte, ein im älteren Bildhauerjargon sehr gebräuchlicher Ausdruck für jeden stehengebliebenen oder freistehenden Marmorrest: Stumpf, Strunk.

[6]) Vgl. besonders auch die Mänade Samml. Sabouroff II, 90.

Seite des Kopfes hintüber gehoben, sondern ganz der allgemeinen Typik ent-
sprechend, zierlich über den Kopf gebogen. Endlich unterscheidet sich die
Stellung des linken Beines, dessen Fufs lediglich mit der Spitze den Boden be-
rührt, wesentlich von derjenigen der Marmorfigur. Es ist überhaupt wohl ein mifs-
lich Ding, zwei Figuren, von denen die eine sicherlich in Bronze, die andere
ebenso sicher von vorn herein in Stein concipiert ist, in Bezug auf das Bewegungs-
motiv ohne Weiteres zu vergleichen. Ein viel schlagenderes Beispiel böte z. B.
der schlafende Eros (Abb. 3, Coll. Mattei pl. 16.

Clarac pl. 650 c No. 1459 A). Hier stimmt
wenigstens die unterstützte linke Schulter wie
auch der rechte Arm mit der barberinischen
Figur überein.

Doch sehen wir ab von diesen »arka-
dischen« Schläfern, die schon deshalb nicht in
Betracht kommen, weil der süfse Schlummer,
der ihre Glieder löst, mit dem weinschweren
Schlaf unseres Faun nichts zu thun hat. Einen
robusteren, derberen Gesellen, der gleich
unserem Faun von übermäfsigem Trunk über-
mannt, auf seinem Felsensitz hintübersinkt und
sich in dem heifsen, schweren, unruhigen
Schlafe dehnt, den der Wein giebt, haben
wir in der antiken Kunst, so viel ich sehe,
nur in der Darstellung des trunkenen Polyphem.
Auf einem (Sarkophag?-) Relief findet sich der
schlafende Cyklop in einer Darstellung, die sich
in mehr als einem Punkt mit der Barberinischen
Figur berührt (Abb. 4)[7]. Schweren Hauptes

Abb. 3.

ist der Unhold auf den mit einem Fell bedeckten Felsensitz zurückgesunken;
der herabhängenden Hand entfällt der Becher. Wie bei unserem Faun sucht das
rechte Bein eine Stütze und findet eine solche, indem es entschieden angezogen
und auf dem Sitze selbst aufgestellt ist. Bulles Annahme, das Motiv des
angezogenen Beines, wie es die älteren Ergänzungen unserer Statue gaben, »weiche
von allen Kompositionsregeln der griechischen Plastik ab«, erweist sich also nicht
als stichhaltig.

Nach dem Vorbild der Polyphem-Darstellung blieben wir bei diesem aus-
drucksvollen Motiv, setzten aber den Fufs ein gut Stück weiter vor, nämlich mit
der Ferse in jene, mit Stuck ausgefüllte Vertiefung am äufsersten Vorsprung des
Felsens, die einzige Stelle, wo die Oberfläche des Steins die Möglichkeit eines alten

[7] Robert, Ant. Sark: II. LIII. 147, 147'. R.*Ro-
chette, Mon. ined. I. XIII. 2. Auf diese wohl
kaum ganz zufällige Ähnlichkeit hat aufser Robert
(S. 159), auch B. Sauer, Torso von Belvedere
S. 48, hingewiesen.

3*

Ansatzes annehmen liefs[6]. Der vordere Teil des Fufses bleibt auf diese Weise frei in der Luft stehen. Was hiergegen Bulle aus formalen Gründen einwendet (S. 14), ist zu entkräften durch den Hinweis auf den linken Fufs, der, gleichfalls stark unterarbeitet, die Felsenbasis frei überragt.

Dem rechten Bein suchte der mit mir arbeitende Künstler eine möglichst ungezwungene Stellung zu geben, indem er den Fufs vorwiegend mit dem äufseren Rand der Sohle aufruhen liefs. Von der akademisch-modellmässigen Art, wie Ber-

Abb. 4.

nini das Bein im rechten Winkel steil auf-stellte, suchten wir unsere Skizze ebenso frei zu halten, wie von der barocken Über-treibung Pacettis, der den Oberschenkel schlaff nach hintenüber fallen läfst.

Die betreffende Vertiefung am Vor-sprung des Felsens ist inzwischen von der darin haftenden Stuckmasse befreit worden. Eine antike Ansatzspur hat sich dabei nicht ergeben, wohl aber der Be-weis, dafs die ganze Stelle modern über-arbeitet ist, wie denn die vorspringende Felsenspitze selbst, namentlich an der inneren Seite, moderne Splitterung erkennen läfst. Furtwängler glaubte nun, Bernini habe bei seiner Ergänzung die vorhan-denen Ansätze abgearbeitet und in die entstandene Lücke die Ferse eingesetzt. Dies ist aber schon deshalb unmöglich, weil Bernini, wenn die allerdings nicht sehr genaue Zeichnung bei Maffei (Bulle S. 9 Abb. 3) einigermafsen zutrifft, den Fufs viel weiter zurück (nur etwa handbreit von dem Rand des untergebreiteten Felles entfernt) aufgestellt haben mufs, während der Abstand der Eintiefung, also der Stelle, wo wir die Ferse einsetzten, bis zum Fell-rand 18 cm beträgt[9]. Das fragliche Loch ist meines Erachtens entstanden beim Einsetzen der Eisenstange, deren Bernini für seine Stucco-Ergänzung bedurfte; hier war die Eisenstütze eingegipst und lief durch den Fufs, dann in einer rechtwinkligen Krümmung senkrecht durch den Unterschenkel. Später bei seiner eigenen Restau-ration vernichtete Pacetti alle Spuren seines Vorgängers ziemlich gewaltsam und verschmierte die Stelle obendrein mit Stuck[10]. Nach alledem war nicht zu erwarten, dafs sich von dem antiken Fufs noch Ansatzreste vorfinden würden.

[8] So inzwischen auch Furtwängler, Beschreibung der Glypthotek (München, 1900). S. 201.

[9] Der Abstand von der Berninischen beträgt etwa 11 cm, zu der Pacetti'schen etwa 22 cm.

[10] An der Bruchfläche des Felsenvorsprungs unter-halb des Fufses ist bei genauerem Zusehen noch der Rest eines (durch die moderne Splitterung ausgebrochenen) kleinen Dübellochs zu bemer-ken, das ebenso wie das Bohrloch innerhalb des linken Fufses unklar bleibt.

Schliefslich haben wir einer leichten Änderung Erwähnung zu thun; sie betrifft den linken Fufs. Hier ist nur die Ferse antik und in der ursprünglichen Lage befindlich. Der schlecht gezeichnete vordere Teil des Fufses mit seiner sandalenartigen Unterlage ist eine besonders unglückliche Leistung des Ergänzers. In der Weise des Barock ist der Fufs viel zu weit auswärts gestellt; nach Ausweis des vorhandenen Fersenrestes mufs er entschieden nach innen gedreht werden[11] und steht dann, soweit er den Felsen nicht frei überragt, vorwiegend mit dem äufseren Rand der Sohle auf. Auch diese Änderung ist nicht belanglos. Ein Vergleich unserer Abb. 2 mit Abb. 5 bei Bulle läfst den Unterschied, trotz der skizzenhaften Anlage unseres kleinen Modells, mit hinreichender Deutlichkeit hervortreten.

Noch ein Wort über die Wahl des Ansichtspunktes. Aus der veränderten Aufstellung der Statue ergab sich, wie Bulle, auch uns ein vorwiegend seitlicher Standpunkt als die günstigste Ansicht der Statue, ohne dafs jedoch die Vorderseite in Wegfall gekommen wäre. In beiden Gesichtspunkten aber bedarf die Statue eines Hintergrundes; zwar keiner architektonischen Wand, wohl aber einer Folie malerisch-landschaftlicher Art[12].

Weit entfernt dagegen blieb unserem Aufstellungsprojekt die ausschliefslich einseitige, reliefartige Anordnung, wie sie Bulle vorschlägt[13]. Das Beste ginge dabei dem Werk verloren: sein plastischer Reichtum. Auf Hildebrands bekannte Schrift durfte jene Ansicht sich jedenfalls nicht stützen[14], denn das »Problem der Form« erfährt keine Lösung; dazu fehlt hier Bulles Projekt vor allem die Raumeinheit im Hildebrandschen Sinne. Jeder Versuch, diesem Entwurf gegenüber eine einheitliche Raumvorstellung zu gewinnen, scheitert gerade an der neuen Ergänzung. Namentlich fehlt dem höchsten Punkt in der hinteren Begrenzungsfläche (dem Ellenbogen des erhobenen rechten Armes) ein entsprechender zweiter Punkt, dessen

[11]) Vielleicht findet hierin auch das oben erwähnte Bohrloch unterhalb dieses Fufses eine Erklärung.

[12]) Die Figur eines jugendlichen Fliehenden mit nachflatterndem Fell (etwa das Motiv des zum Altar flüchtenden Telephos auf Urnen) auf einem Goldglas: *osservazioni sopra alcuni framm. di vasi ant.* Taf. 28. 2, die Furtwängler (Glyptothek S. 206) für die Vorderansicht geltend macht, scheint mir ohne Beziehung zu der Statue.

[13]) Auch für diese Frage sind daher Bulle's Ermittlungen über die Aufstellung der Statue als Garten- resp. Brunnenfigur dankenswert.

[14]) Wenn auch Hildebrand bei jeder Rundfigur das Vorhandensein einer Hauptansicht zur Bedingung macht, so ist er doch weit entfernt, die Rundplastik auf eine flächenartige Anordnung im Sinne des Reliefs zu beschränken. »Wenden wir«, so bemerkt er vielmehr, »die Reliefauffassung speziell auf die runde Darstellung einer Figur

an, so stellt sie die Anforderung, dafs die dargestellte Figur für verschiedene Ansichten die Reliefaufgabe erfülle, sich als Relief ausdrücke. Das heifst aber wieder, dafs die verschiedenen Ansichten der Figur stets ein kenntliches Gegenstandsbild als einheitliche Flächenansicht darstellen. Es handelt sich darum, dafs die Figur für jede Ansicht die Vorstellung einer einheitlichen Raumschicht erweckt und somit einen Gesamtraum beschreibt von klarer Flächeneinheit«. (Problem der Form 3. Aufl. S. 86.) Bei unserer Figur ist es völlig unthunlich, auf die Fülle ihrer wechselnden Ansichten, zumal auf die prachtvolle Frontalansicht, zu Gunsten einer einzigen reliefmäfsigen Silhouette zu verzichten. Übrigens ist selbst die von Bulle ausschliefslich betonte Seitenansicht nicht frei von mancherlei Überschneidungen und Verkürzungen.

das Auge unbedingt bedarf, um für die Vorstellung einer räumlichen Begrenzung in der Tiefe, der hinteren Begrenzungsebene einen Anhalt zu finden.

Betrachten wir dagegen unser Modell einen Augenblick unter diesem Gesichtspunkt! Zunächst die seitliche Ansicht. Hier ergeben ohne Weiteres die drei höchsten Punkte, Knie, Fußspitze und Hand der linken Seite die vordere Begrenzung: eine schief gestellte Ebene. Dieser entspricht in der Tiefe eine rückwärtige Begrenzungsfläche, die sich durch die drei tiefstliegenden Punkte: rechter Ellbogen, rechte Schulter und rechtes Knie, bestimmt. Diese gleichfalls geneigt stehende Ebene bildet nun eine vollkommene Parallele zu der gefundenen vorderen Raumbegrenzung. Ergeben diese beiden Parallelebenen schon eine Raumillusion von sehr geschlossener Wirkung, so ist das nicht minder der Fall, wenn man die Statue in ihrer Frontalansicht ins Auge faßt. Verbindet man nämlich hier die drei höchst liegenden Punkte, welche durch die beiden Knie und die Spitze des rechten Fußes gebildet werden, so erhält man eine Ebene, die in überraschender Weise wiederum parallel liegt zu der ihr in der Tiefe entsprechenden Fläche des Thorax. Hier wie dort fallen also die Flächenschichten für das Auge aufs Glücklichste zusammen.

Um aber schließlich den Augenpunkt zu finden, den der Künstler selbst beim Heraushauen der Figur dem Marmorblock gegenüber vorwiegend einnahm, muß die Figur in einer dritten Ansicht, nämlich von einem ziemlich hoch liegenden Punkte etwa über der Mitte des Unterkörpers betrachtet werden. Von hier aus erkennt man die ursprüngliche vordere (Haupt-)Fläche des ganzen Blocks; sie lag etwa in der Ebene, welche durch die beiden Knie und den rechten Ellenbogen als den höchsten Punkten der Komposition gegeben sind. Es ist einigermaßen überraschend, daß auch diese Ebene eine ausgesprochene Parallelebene in der Tiefe findet, nämlich in der zum Teil roh belassenen Rückseite der Statue. So offenbart sich der ganze Vorgang der Arbeit: Gang und Richtung, welche die eigentliche Bildhauerarbeit genommen. Von dieser oberen Ebene ging der Künstler in die Tiefe, und dank des gerade unter dem Gesichtspunkt der Steinbildhauerei höchst plastischen Motivs konnte der Künstler einen letzten Rest des »Steinhintergrunds« in Gestalt des Felsensitzes stehen lassen, ein Kunstmittel, von dem er Gebrauch machte, soweit die kompositionelle Übersichtlichkeit es irgend zuließ. Auf Grund der beschriebenen Begrenzungsflächen, die sich in allen drei Dimensionen als Parallelebenen herausstellten, erhält man die Vorstellung eines Raumes von großer Einfachheit der Verhältnisse; um es stereometrisch zu bezeichnen, ein regelmäßiges, mehr breites als hohes Parallelepipedon von nahezu rechtwinkligen Hauptflächen[15]. So erkennt man in dem vollendeten Werk noch den Block, aus dem es entstanden und man wird sich der Kraft des plastischen Concentrationsvermögens bewußt, das in dem eng begrenzten »Steinraum« eine so zwanglos schöne Ordnung lebendig bewegter Glieder zu schauen imstande war.

[15] Wollte man Bulles Rekonstruktion in dieser Weise nachmessen, so erhielte man allenfalls einen schiefstehenden, unregelmäßig verschobenen Keil.

Man mag über diese Art Formbetrachtung denken, wie man will, im Sinne einer Gegenprobe wird man sie gelten lassen. Worauf es hier ankommt, sind, um das Gesagte nochmals kurz zusammenzufassen, folgende Punkte, in denen sich unsere Ergänzung von denjenigen unserer Vorgänger, Bernini[16] und Pacetti sowohl, wie H. Bulle, unterscheidet: 1. Neigung der Statue rücklings; 2. leichte Neigung nach der linken Schulter; 3. Aufrichtung des rechten Beines in einer Stellung, die zwischen der Berninischen und der Pacettischen etwa die Mitte hält und wobei der Fuſs derart auf den Felsenvorsprung zu stehen kommt, daſs Ballen und Zehen frei überragen; 4. leichte Wendung des linken Fuſses nach einwärts; 5. der Felsensitz (eventl. auch die roh belassene Stelle des Rückens unterhalb des linken Schulterblatts) erhält eine Unterlage, die bei der Originalaufstellung in landschaftlicher Umgebung als natürliches Gestein zu denken ist. Schlieſslich unterscheidet sich unser Vorschlag von demjenigen Bulles noch dadurch, daſs (6.) der linke Arm in seiner jetzigen Lage ohne weitere Unterstützung belassen ist.

Sind diese Abänderungen im Vergleich zu Bulles Ergänzung sehr zurückhaltend zu nennen, so bedeuten sie für den Gesamteindruck doch nicht wenig. Im groſsen Originalmodell müſste sich die Wirkung bedeutend steigern. Nur an diesem lieſsen sich natürlich auch die feineren Umrisse der Silhouette erst ins Reine bringen. Vielleicht hat der vorliegende Restaurationsversuch, der, wie er zwischen den beiden alten Ergänzungen die Mitte hält, in gewissem Sinne auch zwischen Bulles Projekt und den gegenteiligen Anschauungen Furtwänglers vermittelt, bei einer mit gröſseren Mitteln vorgenommenen Lösung der Frage einigen Anspruch auf Beachtung.

München. Georg Habich.

--- - - --- ----

LEBENSWEISHEIT AUF GRIECHISCHEN GRABSTEINEN.

Hierzu Tafel 1.

Seit vor nun vierzig Jahren die Grabstele mit der Künstlerinschrift Ἀλξήνωρ [ἐ]π[ο]ίησεν ὁ Νάξιος· ἀλλ' ἐσίδεσ[θε] beim böotischen Orchomenos von Conze und Michaelis wiederentdeckt und in ihrer kunstgeschichtlichen Eigenart erkannt worden ist, gehört sie zusammen mit dem Grabstein im Neapler Museum, welcher ganz ähnlich einen Mann auf seinen Stock gelehnt und neben ihm den Hund zu ihm auf-

[16] Die in dem Stich bei Maffei (Bulle S. 9, Abb. 3) überlieferte Ergänzung Berninis war uns bei unserer Restauration ebenso wie Bulles Versuch unbekannt.

blickend darstellt, zum Gemeingut der kunstgeschichtlichen Handbücher. Dieselbe behagliche Gestalt ist auf ebenso hoher Stele vor wenigen Jahren im Gebiete der milesischen Colonie Apollonia an der Westküste des Pontos aufgetaucht[1]. Sie wird auf Tafel 1 nach dem Abgufs abgebildet. Hier ist über den Kopf die Inschrift gesetzt:

$$\text{Ἐνθάδ' Ἀν]άξανδρο[ς ἀ]νὴ[ρ δ]οχιμώτατος ἀστῶγ}$$
$$\text{κε[ῖτα]ι ἀμώμητο[ς? τ]έρμα λα[χ]ὼν θανάτου.}$$

Als ein viertes Exemplar darf dieser Reihe wohl eine Stele aus Korseia dem Grenzorte von Lokris und Böotien, hingefügt werden[2]. Von ihr ist zwar nur die obere Hälfte des Reliefs erhalten, aber ergänzt man die untere, so liegt es nahe, neben den Beinen des auf seinen Stab sich lehnenden Mannes in dem sonst leeren Felde rechts unten den Hund zu vermuten.

Der Einzelbeschreibung der Reliefs wird sich nichts hinzufügen lassen. »Der Verstorbene« — so fafst Friederichs den einfachen Hergang zusammen — »ein bärtiger älterer Mann, ist in einer Handlung des alltäglichen Lebens dargestellt: bequem in seinen Mantel gehüllt, den langen knotigen Stab unter die Achsel gestützt und dessen Druck durch die dazwischen gelegten Mantelfalten mildernd, steht er da und reicht seinem Hunde eine Heuschrecke hin. Es ist das sprechendste Bild eines guten, behäbigen Landmannes, der in läfsiger Ruhe es doch nicht versäumt, das schädliche Insekt zu vernichten und daraus zugleich Anlafs nimmt, mit seinem Hunde zu scherzen.« Auch die Zeitbestimmung ist in den Grenzen dessen, was sich mit gutem Gewissen heutzutage behaupten läfst, unanfechtbar; es ist rund die Zeit der Perserkriege, aus der die Reliefs herrühren, unter ihnen sind das orchomenische und apollonische, vielleicht etwas älter, das Neapler und die lokrisch-böotische Stele nicht eben viel jünger.

Hinzufügen möchte ich zunächst eine Überlegung dessen, was sich für die Verbreitung des Typus aus der Verschiedenheit der einzelnen Reliefs ergibt. Sie erscheinen nicht unmittelbar von einander abhängig. Die beiden am längsten bekannten Reliefs möchten noch am engsten verwandt sein. Denn das Neapler ahmt in der Handhaltung und in der Vorderansicht des rechten Knies den Typus des Alxenor nach; aber die Haltung des Kopfes und der Brust, die Gewandung, die Fufsstellung und die Bewegung des Hundes, das alles ist so abweichend, dafs gewifs mit Recht Conze sich gegen eine unmittelbare Abhängigkeit ausgesprochen hat[3]. So führt schon der Vergleich dieser beiden darauf, dafs dieselbe Scene noch öfter auf Grabmälern zu finden gewesen ist. Vollends aber sind die beiden Reliefs, welche den Vorgang mit aller Frische ursprünglicher Empfindung wiedergeben, unabhängig von einander. In anmutiger Natürlichkeit neigt sich der Apollonier Anaxandros zu seinem Hunde; bei dem Orchomenier ist die Haltung des Hundes und des Mannes gequält. Das Einzige, worin sie sich gleichen, ist die Wendung

[1]) Anzeiger 1896 S. 136. [3]) Beiträge zur Geschichte der griechischen Plastik
[2]) G. Körte, Ath. Mitt. III 313,7; IV 271 Taf. 14, 2. S. 34.
Friederichs-Wolters No. 46.

nach rechts; aber die ist auf den archaischen Stelen so allgemein üblich, daſs sie nicht als etwas dem Typus Besonderes gelten kann. So ist es viel weniger die Abhängigkeit von dem Werke eines einfluſsreichen Künstlers, als vielmehr die Gleichheit des Gedankens, welche diese Steine als eine Gruppe zusammenzufassen zwingt. Welches war der Gedanke — das ist die Frage, die sich aufdrängt —, daſs man in Naxos, der Heimat des Alxenor, in Orchomenos, Apollonia, Korseia und zweifellos in gar manchen andern Hellenenstädten für das Grabmal des vornehmen Mannes diesen Vorgang so besonders gern gewählt hat?

Denn so lange nur ein oder noch ein zweiter Stein dieser Art bekannt war, mochte man sich begnügen, von der Behaglichkeit der Scene auf die besondere Charaktereigenschaft eines einzelnen Hellenen zu schlieſsen und sich zu freuen, daſs dieser Charakterzug bei dem einen so lebendig und glücklich vom Künstler wiedergegeben sei. Aber sobald sich der Alte mit seinem Hunde in einer nicht weit begrenzten Periode als ein Typus herausstellt, da liegt die Berechtigung und Verpflichtung vor, ihn gleich den »Marathonomachoi« als eine Zeitphysiognomie zu betrachten und zu erklären.

Aber nicht nur diese Erwägung ist es, die für eine allgemeine Bedeutung des Typus spricht. Die Grabmalplastik des sechsten Jahrhunderts geht noch nicht auf individuelle Darstellung einzelner Persönlichkeiten aus, sondern es herrschen die Typen in ihr vor. Deutlich erkennen wir das zwar nur für Athen; aber es kamen doch die Künstler vom Osten dorthin, und trotzdem besteht kein Anzeichen dafür, daſs sie wesentlich andere Typen eingeführt und zur Wirkung gebracht hätten, als eben die, welche im Leben der Gemeinde üblich waren. Noch ist das Leben nicht so frei, daſs der Tote ein Denkmal von individuellem Gepräge erhielte. Ja, nicht einmal eine Wiedergabe des Familienlebens finden wir zu jener Zeit, noch dürfen wir erwarten, es zu finden. Die von Winckelmann Leukothea genannte Frau ist ihrer Aufgabe als Mutter der Familie gerecht geworden, ihre Kinder umgeben sie, und der Spinnkorb steht neben ihrem Stuhl, aber der Gatte fehlt dabei[4]. Wohl reicht auf einem Relief, das in Aegina zu Tage gekommen ist, der Mann seiner Frau die Hand[5], aber die Hinzufügung des Ehesymbols in der Form des Granatapfels verleiht der Scene einen feierlichen Zug, der sie über die Alltäglichkeit hinaushebt; nicht so sehr ein einträchtiges Eheleben dieser Beiden, als vielmehr der vollgültige Ehestand, die rite vollzogene, dem Geschlecht und der Gemeinde rechtmäſsige Nachkommen verbürgende Confarreatio ist es, was der Stein beurkunden soll. Wo wir sicher sind, daſs wir Denkmäler von Männern vor uns haben, fehlt die Frau durchweg. Von Anaxandros sagt die Inschrift selbst, daſs er angesehen wie nur einer unter seinen Mitbürgern sein Leben untadelig geführt habe; daſs er, ἀμώμητο[ς oder ἀμώμητο[ν τ]έρμα λα[χ]ὼν θανάτου gleich dem Solonischen Tellos von Athen, eine Familie begründet hatte, konnte für den Griechen nicht zweifelhaft sein; aber auf seinem Grabstein fehlte die Frau.

[4] Friedrich-Wolters No. 243.　　　　　[5] Ath. Mitt. VIII Taf. 17, 2, dazu Furtwänglers Ausführungen S. 377.

Nicht die Individualität, nicht das Familienleben bestimmt den Typus des Grabreliefs zu jener Zeit, sondern mindestens in der Hauptsache der Stand des Mannes, seine Stellung in der Gemeinde. Das ist ohne Weiteres einleuchtend für die athenischen Grabsteine von dem Typus des Aristion. Das untere Feld mit dem Reitknecht auf dem Pferde, sowohl bei den Stelen der stehenden Hopliten, wie bei dem Lyseas[6] erhebt es über allen Zweifel, daß die Dargestellten der bevorrechteten Klasse der Ritter angehörten. Lyseas erscheint in seinem Priesteramte, zu dem sein Geschlecht oder die Gemeinde ihn bestellt hatte, so wie er im öffentlichen Leben gesehen wurde. Dementsprechend wenden sich auch die Grabinschriften dieser Zeit mit besonderer Vorliebe an die Öffentlichkeit. Sie rühmen es, daß der Stein nahe am Wege steht, sie laden zum Betrachten ein, sie preisen die Bürgertugenden des »guten und verständigen Mannes«, sie weisen auf die Kämpfe, die er für seine Heimat bestanden hat, hin, sie entlassen die Wanderer νεῖσθε ἐπὶ πρᾶγμα ἀγαθόν. Am naivsten bezeugt die Inschrift der Stele von Sigeion den öffentlichen Charakter des Grabmals, indem sie die Stiftungen aufführt, die der verstorbene Prokonnesier in das Prytaneion der Sigeier gemacht hatte.

So am öffentlichen Wege sprechen die Steine zu den Bürgern und ihre Bilder gehen harmonisch in das Leben der Gemeinde auf. Ist es nun nicht ein merkwürdiger Gegensatz, in welchem sich der δοκιμώτατος ἀστῶν 'Ανάξανδρος befindet zu dem wenig älteren Aristion? Hier der πολίτης, der Bürger in seinem vollen Glanze, dort der ἰδιώτης, der Privatmann in seiner beschaulichen Ruhe, und doch bezeugt die Stattlichkeit seines Denkmals ebenso wie die Inschrift, daß er dem geachtetsten Stande der Bürgerschaft angehört hat.

Diese Widersprüche zu verstehen, schwanke ich zwischen zwei Erklärungen. Das Relief von Orchomenos, auf dem der Herr die Heuschrecke dem Hunde hinhält, hat immer als die Darstellung eines Landmannes angesprochen. Welche Bedeutung in der ständischen Entwicklung des sechsten Jahrhunderts aller Orten gerade die Gutsbesitzer beanspruchen, ist offenkundig. Es wäre sowohl aus den allgemeinen Verhältnissen der hellenischen Politien, wie aus dem Zuge zu bestimmten Standestypen zu verstehen, wenn ein agrarischer Standestypus geschaffen wäre und Verbreitung gefunden hätte. Die Vertilgung schädlicher Insekten spräche für die peinliche Sorgfalt des Mannes um seine Felder. Man könnte sich an eine Geschichte des Herodot[7] erinnert fühlen, nach welcher die Parier einige Zeit vor dem ionischen Aufstande von den Milesiern berufen worden sind, um bei ihnen Ordnung zu schaffen. Da gingen die Edelsten der Parier durch die Felder von Milet, und wo sie einen Acker in gutem Stande antrafen, schrieben sie den Namen des Herrn auf. Als sie aber in die Stadt zurückgekehrt waren, da riefen sie die Bürger zusammen und gaben denen die Stadt zu verwalten, deren Äcker sie gut bestellt gefunden hatten.

Indessen so sehr auch die athenischen Rittergrabsteine mit ihrem Standesbewußtsein bei der Würdigung dieser anderen Gruppe zu berücksichtigen sein

[6] Conze, Attische Grabreliefs 1 ff. [7] V 29.

werden, so würde doch die agrarische Deutung in mehr als einer Hinsicht nicht recht befriedigen. Mit der Sorge um das Feld läfst sich schon nicht vereinigen, dafs der Bissen für den Hund auf dem Anaxandros-Relief, wie nach dem deutlichen Umrifs nicht mehr anzuzweifeln sein wird, ein Tierfufs, ein Stück von einem Braten ist[1]. Eine Scene wie die letztere hat schon dem Dichter der Kirke-Episode vorgeschwebt, da wo er schildert, dafs die in Wölfe und Löwen Verwandelten die ankommende Schar der Gefährten des Odysseus bewillkommnend umwedeln,

ὡς δ᾽ ὅτ᾽ ἂν ἀμφὶ ἄνακτα κύνες δαίτηθεν ἰόντα
σαίνωσ᾽, αἰεὶ γάρ τε φέρει μειλίγματα θυμοῦ. (χ 216, 17.)

Die Parallele läfst sich noch weiter führen: das Mahl sowohl des homerischen ἄναξ wie des δοκιμώτατος ἀστῶν 'Ανάξανδρος wird oder kann das Gemeindemahl sein.

Aber ferner und vor allem fehlt doch diesen Darstellungen an und für sich der klare Ausdruck des Standesbewufstseins und des Stolzes, wie er aus der aufgerichteten Gestalt des Aristion spricht. Was die Steine jetzt in unseren Museen uns unmittelbar verraten, und was die hochragenden Male ursprünglich dem Besucher und dem Bürger der Stadt, vor deren Thore sie am Wege ins Auge fielen, erzählen sollten, das ist doch vielmehr, dafs es hochachtbare Menschen gegeben hat, die in allen Kämpfen des Lebens, an denen sie thätig und tüchtig teilhatten, den stillen Frieden des Hauses und die behaglichen Freuden ihres Hofes als ihr Höchstes betrachteten.

Dafs eben diese Lebenswahrheit zu eben dieser Zeit um 500 herum so eindringlich und typisch zum Ausdruck gekommen ist, das hängt, möchte ich glauben, nicht von einer künstlerischen Laune, sondern von der Zeitstimmung ab. · Der Typus der Aristion und des Lyseas ist gleichzeitig mit den Bildnissen jener Damen, die ein wenig respektvoller Jargon mit den Namen der Akropolistanten belegt hat, jener Damen, die in ihren aufs Feinste plissierten und dekorierten Gewändern, ihren gewählten Haarfrisuren und ihrer tadellosen selbstbewufsten Haltung die lydische τρυφή in der Form veranschaulichen, welche sie an griechischen Tyrannenhöfen angenommen hatte. Noch kurz vor den Perserkriegen, als die Tyrannen gestürzt waren, da beginnt, so lehren die Funde an Statuen und Vasen auf der Akropolis, der Wechsel in der Tracht, der in wachsendem Zuge zu hellenischer Einfachheit bei den Frauen allmählich zu immer klarerer Annahme des glatten Chitons führt, den wir dorisch nennen mit Aeschylus, welchem 472, als er die Perser dichtete, diese Tracht als bezeichnend für die Nation galt[2]. Jenen Damen hatten die Männer in Zierlichkeit der Tracht nichts nachgegeben; was sie vordem ausgezeichnet hatte, die kunstvolle Flechtung des Haars, der lange ungegürtete Chiton unter dem Mantel, das wird in derselben Zeit ungebräuchlich wie die künstliche Mode der Frauen. Es war eine gesunde Reaktion gegen den Luxus, den die Griechen selbst im letzten Grunde auf das lydische Ausland zurückführten, ein Besinnen auf das, was das griechische Haus von sich aus zu liefern im Stande war.

[1] So erkannt Anzeiger 1896 S. 136. [2] Perser v. 187.

Lyseas schreitet wie seine Zeitgenossen im langen Chiton und Himation einher, Anaxándros und der von Alxenor dargestellte Gutsbesitzer aus Orchomenos sind bereits schlicht in das Himation gekleidet.

Der Wechsel der Tracht ist eine Äußerlichkeit, so sehr daraus eine andre Lebenshaltung spricht. Zu innerlichem Ausdruck sind diese Stimmungen in den Sprüchen der sieben Weisen und in der gnomischen Poesie von Solon an bis zu Phokylides und Theognis gekommen. Ἄριστον μέτρον, das könnte man etwa als den Grundton, auf den diese gestimmt sind, bezeichnen. Unter die sieben Weisen ist auch Myson gerechnet worden, ›der Bauer vom Oeta, den Apollo für den weisesten der Menschen erklärt hat (Hipponax fr. 45), der Repräsentant des behaglichen Friedens des in seinem Kreise aufgehenden Landmanns im Gegensatz zu den nie endenden Mühen des Staatsmanns und Denkers‹[10]. Dieselbe Stimmung spricht aus dem, was Herodot den König Demarat dem Xerxes entgegenhalten läßt. Er sagt, um zu bezeichnen, worauf die Stärke der Hellenen beruhe[11]: τῇ Ἑλλάδι πενίη μὲν αἰεί κοτε σύντροφός ἐστι, ἀρετὴ δὲ ἔπακτός ἐστι ἀπό τε σοφίης κατεργασμένη καὶ νόμου ἰσχυροῦ.

Dieser nach den voraufgegangenen Zeiten stolzer Prachtentfaltung bewußt empfundene und ins Leben durchgedrungene Zug zur Einfachheit ist es, der den vornehmen Hellenen so schlicht darstellen läßt, wie er auf den Stelen von Orchomenos und Apollonia erscheint. Mit den Tugendlehren, die schon Hipparch auf die Hermen an den Landstrafsen setzen liefs, teilen die Steine nicht nur den Ort, sondern auch die Absicht. Μηδὲν ἄγαν σπεύδειν· πάντων μεσ' ἄριστα, die Sprüche der Weisen, so wie sie Theognis v. 335 fafst, mögen dem Wanderer eingefallen sein, wenn er der typischen Figur des Alten mit dem Hunde begegnete. Irre ich nicht, so hat für den Hellenen in dem harmlosen Spiel eine freundliche und zu ihrer Zeit tief empfundene Mahnung gelegen.

 Friedenau bei Berlin. Alfred Brueckner.

[10] So Ed. Meyer, Geschichte des Altertums II, S. 716. [11] VII 102.

MITTELALTERLICHE KOPIEN EINER ANTIKEN MEDIZINISCHEN BILDERHANDSCHRIFT.

Die Bedeutung der antiken Buchillustration für die Geschichte der spätantiken Malerei ist anerkannt, und es liegt wohl mehr an der üblichen methodischen Trennung der klassischen Altertums- und Kunstwissenschaft von der christlichen, als an der künstlerischen Inferiorität der Denkmäler, wenn gerade auf diesem Gebiete die Archäologie der letzten Jahrzehnte geringere Fortschritte machte, als sonst. Die drei berühmtesten Bilderhandschriften der Antike gehören mit zum ältesten Inventar der archäologischen Forschung, und seit den von Strzygowski veröffentlichten späten Kopien der Kalenderbilder des Chronographen vom Jahre 345 [1] ist eine wesentliche Materialerweiterung nicht erfolgt. Von jenen drei berühmten antiken Bilderhandschriften geben zwei den Vergil, eine die Ilias: Kein Zufall; denn jede Zeit illustriert ihre Klassiker, und die auffallend größere Anzahl der erhaltenen christlichen Miniaturhandschriften aus der gleichen Epoche bezeugt nicht etwa einen Wechsel der künstlerischen Tradition, sondern daß die Klassiker in ihrer Eigenschaft als Lieblingsschriftsteller der ost- und weströmischen Kaiserzeit durch die biblischen Bücher ersetzt wurden. Bei all diesen Bilderhandschriften, Erbauungsbüchern dichterischer oder religiöser Art, ist die Illustration eine freie, künstlerische Zuthat, die man nicht aus sachlichen, inneren Gründen dem Text hinzufügte, sondern gleichsam zur Auszeichnung für den Autor, aus der Bewunderung für sein Werk, steigerte man gelegentlich den Wert und die Erscheinung auch des einzelnen Exemplars durch einen malerischen Schmuck.

Anders liegt der Fall bei einer anderen, weniger beachteten Klasse antiker Bilderhandschriften, deren Illustrationen eine sachlich begründete, mehr oder minder notwendige Ergänzung zum Texte bilden. Es sind das die wissenschaftlichen Werke, denen Abbildungen zur Erläuterung der textlichen Ausführungen gegeben werden. Die bisher näher bekannt gewordenen antiken Illustrationswerke dieser Art, soweit sie einen höheren Kunstwert beanspruchen, gehören zwei bestimmten Stoffgebieten an: der Astronomie und Medizin. Von derartigen medizinisch-naturwissenschaftlichen Bilderhandschriften ist das für Julia Anicia, eine Enkelin Valen-

[1] Jahrb. des kaiserl. deutschen archäol. Instituts. 1. Ergänzungsheft. Berlin 1888.

tinians III., gearbeitete Prachtexemplar des Dioskorides in Wien[2] etwa um die Wende des 5. zum 6. Jahrhundert entstanden. Dagegen sind die astronomischen Bilder-handschriften der Antike nur in getreuen frühmittelalterlichen Kopien erhalten, deren beste einer nordfranzösischen Schule des 9. Jahrhunderts angehört.[3] Die künst-lerische Tradition der »antiken Himmelsbilder« im Bereiche des lateinischen Abend-landes liegt in monographischer Bearbeitung vor[4], während eine Untersuchung der entsprechenden byzantinischen Denkmäler noch aussteht. Doch hat hierauf Franz Boll bereits hingewiesen, dem es durch scharfsinnige Beobachtungen gelang, in den Bildern einer byzantinischen Prachthandschrift des frühen Mittelalters getreue Kopien aus einer künstlerisch hervorragenden, antiken astronomischen Bilderhandschrift der beginnenden 2. Hälfte des 3. Jahrhunderts nachzuweisen.[5]

Auch aus der zweiten bekannten Kategorie antiker, wissenschaftlicher Bilder-handschriften, den medizinischen, haben sich Kopien aus dem Mittelalter erhalten. Das bekannteste Beispiel, die Illustrierten Θηριακά des Nikander[6] in der Bibliothèque Nationale, sind ein Erzeugnis byzantinischer Kunst des 10. Jahrhunderts. Aber auch die lateinisch-abendländische Kunst des Mittelalters hat uns eine grofse, noch unbe-achtete, kunstgeschichtlich äufserst wertvolle Reihe derartiger Bilder aus einem antiken medizinischen Buche in Kopien überliefert, die teilweise sogar auf eine gewisse stilistische Treue dem antiken Originale gegenüber Anspruch erheben dürfen. Ich will hier nur kurz, mit aller Bescheidenheit, die dem Nichtphilologen vor Erledigung der philologischen Vorfragen zukommt, auf ihre Bedeutung hinweisen.

Es handelt sich hierbei um eine Sammlung verschiedener medizinischer Schriften des ausgehenden Altertums in lateinischer Sprache. Den charakteristischen, regulären Bestand der Sammlung bilden Schriften, die sich als Arbeiten des Anto-nius Musa[7], Apuleius[8], Sextus Placitus[9] und Dioscorides[10] ausgeben. Dazu treten

[2]) S. Nessel, Breviarium et suppl. Comment Lam-becc. (1690). Lambeccius-Kollar, Comment. de Aug. Bibl. Caes. Vindob. (1776) III. D'Agin-court, Pl. 26. Schnaase, Geschichte III[2], S. 238. Louandre, Les Arts somptuaires I. Labarte, Histoire II[2], Taf. 78 (43). Waagen, Die vor-nehmsten Kunstdenkm. in Wien II, S. 5 ff. Brunn in Ritschls Opuscula III. S. 576 f. Jahn in Abhandl. der sächs. Ges. d. Wiss. V. S. 301 ff. Woltmann-Wörmann, Geschichte der Malerei I. S. 186 ff. Kondakoff, Histoire de l'art byz. I. S. 167 ff. Kraus, Gesch. d. christl. K. I. S. 460 f. Wattenbach, Anleit. zur griech. Palaeogr. 3. Aufl. S. 33. Archiv f. lat. Lexikogr. XI, 1.

[3]) Der berümte Vossianus. S. Swarzenski, Karo-lingische Malerei und Plastik in Reims. Jahrb. der k. preufs. Kunstsamml. XXIII. 1902. S. 88.

[4]) Georg Thiele, Antike Himmelsbilder. Berlin 1898.

[5]) Cod. Vat. gr. 1291. S. Fr. Boll, Zur Überliefe-rungsgeschichte d. griech. Astrologie u. Astro-nomie. S.-B. der philos.-philol. und der hist.

Klasse der k. bayer. Akad. der Wiss. 1899, S. 110 ff. Vergl. De Nolhac, La Bibliothèque de Fulvio Orsini. Paris 1887, p. 168 f.

[6]) Lenormant und De Channot in Gazette Archéo-logique I (1875) und II (1876). Kondakoff a. a. O. Abb. zu S. 168. Georg Thiele, De Antiquorum libris pictis. Marburger Habili-tationsschrift 1897, S. 31. Bisher nur flüchtig von mir eingesehen das neueste Werk von Analow, Die hellenistischen Grundlagen der byz. Kunst (russisch), das wichtige Bemerkungen über diese und andere Hsn. bietet.

[7]) De herba Betonica und de tuenda Valetudine. S. Antonii Musae fragm. quae extant colleg. F. Cal-dani, Bassano 1800. Vergl. Teuffel, Gesch. d. röm. Litt. 4. Aufl. S. 574. Über Ant. M., den Plinius und Galen nennen, s. E. Meyer, Gesch. der Botanik. III. S. 48.

[8]) Herbarium oder De herbarum virtutibus medi-caminibus. S. J. C. G. Ackermann, Parbil. medic. scriptores antiqui. Nürnberg 1788. S. 127·

unter anderem zwei Gedichte[11] in Senaren, einleitende und eingeschobene Briefe, die sich an Persönlichkeiten des Augusteischen Zeitalters wenden: Maecenas[12], Agrippa[13], Octavian.[14] Sie sind selbstverständlich unecht; spätere Erzeugnisse zur besseren Autorisierung des Ganzen. Ebenso stammen die Schriften selbst gröfstenteils aus späterer Zeit, als die Autoren, denen sie untergeschoben sind. Sie werden von der modernen Forschung teils ins 4., teils ins 5.—6. Jahrhundert gesetzt.

Das Zustandekommen der Sammlung als solcher, d. h. das Zusammenfügen der einzelnen Schriften zu einem Sammelband, dürfte kaum später fallen, als die Abfassung der in ihr enthaltenen jüngsten Einzelschriften, da diese teilweise zum Zwecke der Sammlung, also für die gemeinsame Edition geschrieben scheinen und auch ihre literarische Tradition durchaus im Rahmen der Sammlung erfolgte. Der künstlerische Charakter des Bildschmuckes würde sogar leicht für eine frühere Entstehung sprechen, wenn hier nicht ältere Vorlagen benutzt sein dürften.

Vom kunsthistorisch-archäologischen Standpunkt hat die Sammlung noch keinerlei, vom philologischen Standpunkt nur gelegentliche Beachtung erfahren, obgleich sie in mehreren Exemplaren, die mehr oder minder deutlich das alte Original erkennen lassen, erhalten ist. Ich begnüge mich hier, die wichtigsten der mir bisher — unter ergiebiger Unterstützung Ludwig Traubes — bekannt gewordenen, nicht immer vollständigen Exemplare aufzuzählen, mehr, um die Aufmerksamkeit der Forscher auf sie zu lenken, als sie selbst an dieser Stelle behandeln zu wollen.[15]

Breslau, Univ.-Bibl. Cod. III. F. 19. s. XI. A. G. E. Th. Henschel, *Catal. Codd. medii aevi medicorum ac physicorum qui manuscripti in bibliothecis Vratislavensibus asservantur.* Breslau, ohne Jahr, S. 21. Ders. Janus. I. S. 639. Hoffmann v. Fallersleben, Fundgruben. I. 1830. S. 326. E. C. Chr. Schneider, *Index. lect. hib. univ. Vratislav.* 1839. Erwähnt von Haupt s. u. Vergl. Kästner a. a. O. Köbert S. 5.

Florenz, Laur. Plut. LXXIII. Cod. XVI. s. XIII. Italienisch. Ausführlich beschrieben bei Bandini, *Cat. Codd. lat. Bibl. Mediceae-*

Gleichfalls unecht, obwohl Priscian *medicinalia* des A. erwähnt. S. Teuffel, a. a. O. S. 860, 855. Meyer, a. a. O. S. 316. H. Haeser, Gesch. der Medicin. I². S. 628. Köbert, *De Pseudi-Apulei herb. medicaminibus.* Münchener Inauguraldissertation 1888.

[9] *Liber medicinae ex animalibus.* Ackermann, a. a. O. S. 23, 115. Teuffel, a. a. O. S. 1062.

[10] *De herbis femininis.* S. Kästner, *Pseudo-Dioscorides de herbis femininis.* Hermes (1896). XXXI, S. 578 und XXXII, S. 160.

[11] *Precatio terrae* und *Precatio omnium herbarum.* Bei Riese, Anth. lat. 5. 6. Bährens, Poet. lat. min. I, 138. S. Teuffel, a. a. O. S. 574.

[12] *Hippocrates ad Maecenatem. Antonii Musae de tuenda valetitudine ad Maecenatem.* Bei Caldani a. a. O. S. 105 f. Teuffel, S. 574.

[13] *A. Musa M. Agrippae (Caesari) Salutem.* Caldani, a. a. O.

[14] *Regis Aegyptiorum epistola medicinalis ad Octavianum Augustum.* Als Epitome des Constantinus Africanus bei Ackermann, a. a. O. S. 115.

[15] Die in den alten Editionen (Aldus, Albanus Torinus, Hummelberg, Fabricius u. a.) erwähnten Hsn. unserer Texte versuche ich hier nicht zu identifizieren. Nähere Angaben bei Bandini s. u. Am wichtigsten das seltene mir von Traube nachgewiesene Buch: J. Gerarde, *The herball or generall historie of plants. Enlarged and amended by Th. Johnson.* London 1636, wo in der Vorrede vier derartige Hsn. in England beschrieben werden.

Laurentianae. III. 1776. S. 35 ff. Erwähnt von Endlicher s. u. S. Kästner a. a. O.

Florenz, Laur. Plut. LXXIII. Cod. XLI. s. XI. Beneventanisch. War 1474 in Verona. Bandini, a. a. O. S. Kästner a. a. O.

Leyden, Voss. lat. IV°. 9. *»horrendae vetustatis«.* Nach Traube erst s. VII. S. Rhein. Museum f. Philol. N. F. XXIII. 1868, S. 188 ff. G. Thiele, *De antiqu. libr. pict.* p. 34. Köbert, S. 3.

Leyden, Voss. lat. IV°. 13. Leydener Catalog von 1716. S. 377. Köbert, S. 9.

London, Brit. Mus. Ayscough 1975. Kaestner in Hermes, a. a. O.

London, Brit. Mus. Cott. Vitell. C. III. s. XI.—XII. Angelsächsische Übertragung. Der alte Katalog der Cottonianischen Bibliothek sagt bereits von den Bildern: *ad elegantissimum et antiquissimum exemplar videntur delineatae et depictae.*[16]

London, Brit. Mus. Harl. 4986 (und 5294). XI. und XII. Jht. Italienisch. Aus Cortona, dann in Besitz Peutingers. Mit altenglischen und mittelhochdeutschen Glossen. Cockayne, a. a. O. S. LXXXII. Valentin Rose, *Anecdota graeca et graecolatina.* II. 1870. S. 59 f. Anthimus, *iterum ed.* V. Rose. 1877. Priebsch, Verz. d. deutschen Hsn. in England. II. 1901. S. 17.

London, Brit. Mus. Harl. 1585. s. XIII in. Cockayne, S. LXXXIII.

Montecassino, Cod. XCVII. s. IX. S. Bibl. Cas. II. 389. Vergl. Kästner und Köbert.

Paris, Bibl. Nat. Ms. Lat. 6862. s. X. Kaestner in Hermes, a. a. O.

Oxford, Ashmol. 7527. Vergl. auch Ashmol. 7523 (aus Canterbury).

Wien, Hofbibl. Cod. 93. Italienisch, XIII. Jht. S. Endlicher, *Cat. Codd. Philol. lat. Bibl. Palat.* Vindob. 1836. No. CCLXXV. S. 155 f. Haupt, Über das mhd. Arzneibuch des Magister Bartholomaeus. S. B. der Kais. Akad. d. Wiss. phil.-hist. Cl. LXXI. Wien 1872. S. 527 f. und Anm. Kästner a. a. O. Katalog der Miniaturen-Ausstellung. K. K. Hofbibliothek. Wien 1901, S. 2 No. 4.

Die bildliche und dekorative Austattung der Sammlung ist eine denkbar reiche. Bei einem für die Benutzung einer antiken Vorlage an sich schon bezeichnenden, völligen Zurücktreten der im Mittelalter sonst beliebten Initialornamentik, finden wir statt dieser die mannigfaltigste Anwendung der charakteristischen In-

[16] Über diese und verwandte englische Hsn. (ich bemerke z. B. Harl. 585, Hatton 76) sind zu vergleichen: Cockayne, Leechdoms etc. Vol. I. London 1864. (*Rer. Britt. med. aev. Script.*) herausg. von Hoops.) Ten Brink, Gesch. d. engl. Litteratur. 2. Aufl. 1899. I. S. 117. 172. Wülcker, Grundrifs der angels. Litteratur. 1885. S. 507 ff. H. Berberich, Das Herbarium Apuleii. (Angels. Forschungen,) Heidelberg 1902.

ventarstücke antiker Dekoration, über deren buchmäfsige Verwerthung in der späten Antike Wickhoff bei seiner Veröffentlichung des Wiener Rufin gehandelt hat.[17] Ein markanter Schriftsatz nach Inschriften- oder Diptychenart gerahmt von einem kranzartigen Kreise, der in eine Schleife unten endigt; Titel, einleitende Präfationen und Kapitelverzeichnisse unter Säulenarkaden gestellt, die von einander gegenübergestellten, in lebendigster Naturtreue gegebenen Vögeln flankiert werden. Dabei beobachtet man, dafs in diesen Dekorationen der für die letzte Phase des antiken Buchschmuckes charakteristische Umschwung von einer malerischen zu einer flächenhaft ornamentalen Behandlung noch kaum zu konstatieren ist. Es liegt deshalb die Annahme nahe, dafs bereits bei der Ausgabe des illustrierten Originalexemplars Vorlagen benutzt und nachgeahmt wurden, die älter waren, als die Abfassung der Texte selbst, wie ja auch diese thatsächlich sich durch usurpierte Namen das Ansehen höheren Alters geben. Wie die Dekoration, spricht auch der eigentliche Bildschmuck für eine derartige Annahme.

Der Bildschmuck der Sammlung ist zweierlei Art. Zunächst finden wir Bilder, welche fast keinem der erhaltenen Exemplare fehlen und oft gerade soviel Raum einnehmen, wie der Text, sodafs die Handschriften zu reinen Bilderbüchern werden. Es sind dies rein illustrative Darstellungen zum Text: Abbildungen von Pflanzen und Tieren, Darstellungen der Gewinnung und Verabreichung der Medikamente, Arzt und Kranker bei den verschiedensten Kuren und Manipulationen, — ohne oder mit nur geringem scenischen Apparat. Diese Bilder stehen in der Regel ohne jede bildmäfsige Umrahmung oder Grundierung mitten im Text, — ganz so, wie die auf antike Vorlagen zurückgehenden Terenz- und Prudentiusillustrationen. Das Interesse ist bei diesen Darstellungen zunächst ein inhaltliches; es liegt vor allem in ihrer Bedeutung für die Spezialgeschichte gerade dieses wissenschaftlichen Illustrationsgebietes, ähnlich wie bei dem von Hermann Schöne veröffentlichten Apollonius von Kitium.[18] Dagegen ist die zweite, kleinere Serie der Bilder in unserer Sammlung von dem gröfsten allgemeinen Interesse; besonders für die Typenentwicklung, — für das Verhältnis einer ganzen Klasse christlich-mittelalterlicher Darstellungen zur Antike sogar ganz entscheidend. Es sind dies Darstellungen, welche nicht, wie die oben berührten Illustrationen, ihren Inhalt aus einem speziellen, sachlichen Verhältnis zum Texte nehmen, sondern aus einer allgemeineren Beziehung zu der Persönlichkeit des Verfassers: Autorenbilder. Sie stehen nicht, wie jene, innerhalb des laufenden Textes, sondern nur zu Beginn der einzelnen Bücher und ihrer wichtigsten Abschnitte. Sie treten darum an Anzahl weit hinter der ersten Kategorie zurück; auch finden sie sich nicht in fast allen Exemplaren, sondern nur in den künstlerisch wertvolleren. Die Qualität der Ausführung ist bei ihnen eine sorgfältigere, bessere, und der Anschlufs an das antike Original ein absolut treuer, während in den eigentlichen Textillustrationen in Tracht und Beiwerk der Einflufs der zeitgenössisch-mittelalterlichen Auffassung gelegentlich fühlbar wird.

[17] Jahrb. d. Kunstsamml. des A. H. Kaiserh. XIV. 1893. S. 196 ff. [18] Herm. Schöne, Apollonius von Kitium. Leipzig 1896.

Diese Autorenbilder treten in höherem Maſse, als die anderen Darstellungen, als selbständige, malerische Leistungen mit eigener, ausgesprochener, bildmäſsiger Wirkung auf. In den besten Exemplaren nehmen sie den Raum einer Seite für sich in Anspruch, ohne dem Texte neben sich Platz zu lassen. Sie haben einen eigentlichen Bildrahmen, aber nicht die reich ornamentierte Rahmenbordüre des Mittelalters, sondern den einfachen, schmalen, fast ornamamentlosen Farbenstreif, den die Bilder der ältesten illustrierten Vergilhandschrift der Vaticana[19] und der noch älteren Quedlinburger Italafragmente in Berlin[10] zeigen. Sie haben, wie diese, einen leicht getönten, farbigen Hintergrund, der athmosphärisch oder jedenfalls im Sinne eines räumlichen Zusammenschlusses wirken will, und nichts zu thun hat mit · den ornamentalen Teppich- und Goldhintergründen der originalen Malerei der Zeiten, denen die Kopien selbst angehören.

Über die groſse Beliebtheit und Verbreitung antiker Autorenbilder seit relativ früher Zeit sind wir aus Widmungsgedichten, Epigrammen u. s. w. gut unterrichtet. Erhalten sind — von gleichzeitigen christlichen Darstellungen abgesehen! — aus lateinischem Gebiete nur zwei Autorenbilder aus spätantiker Zeit: Ein Schulbeispiel, das rohe Vergilbild in dem jüngeren illustrierten Exemplar der Vaticana[21] und eine so gut wie nicht beachtete, dafür aber künstlerisch hervorragende Zeichnung der gleichen Zeit in den Agrimensores zu Wolffenbüttel.[22] Zu diesen tritt nun in teilweise denkbar treuesten Kopien in unserer Sammlung eine ganze Reihe derartiger Autorenbilder. Wir finden da Darstellungen des »Plato«, Hippocrates, Dioscorides, Homer, Musa, Chiron, Scolapius. Die Darstellungen sind typisch: Der Autor sitzt auf dem Schemel und ist beschäftigt mit seinem Buche, das entweder auf seinem Schoſse, oder vor ihm auf einem Pulte liegt. Als Umrahmung eine stereotype Architektur, bei deren Betrachtung man aber weniger an Pompeji, als an die in der Monumental- und Kleinkunst verbreitete Nischendekoration er·innern sollte. An den Seiten Säulen, darüber ein Bogen oder eine Wölbung gespannt; gelegentlich zwischen den Säulen Vorhänge und im Bogenfelde zwei Vögel neben einer Vase. Zu diesen Einzelbildern der Autoren treten gemeinsame Darstellungen von mehreren auf einem Bilde. So sehen wir in dem oberen Teile eines Bildes die drei sitzenden Gestalten des »Plato«, »Ypocras« und »Dioscurus« mit ihren Büchern im Arme, während im unteren Teile zwei unbezeichnete Gestalten sitzen, wie im Gespräche miteinander, die eine eine Pflanze in den Händen haltend.

Derartige Darstellungen führen über zu einer mehr schildernden, dramatisierenden Umbildung des ursprünglich repräsentativen Autorenbildes, die ihre

[19]) Cod. Vat. lat. 3225. Jetzt maſsgebend: *Codices e Vaticanis selecti photolypice expressi iussu Leonis* p. XIII. Romae, Danesi. 1899. Vol. I. *Fragmenta et picturae Vergiliana* cod. Vat. 3225 etc.

[20]) Königl. Bibl. Theol. lat. fol. 485. Vorzügliche Publikation von Victor Schultze. 1898.

[21]) Vat. lat. 3867. Photogr. Reprod. bei Beissel, malerei S. 8.

Vatik. Miniaturen, Taf. 2. Über die Hs. zuletzt Traube in Strena Helbigiana. Leipzig 1900. S. 307f.

[22]) Hofbibl. Cod. 2403. (Aug. fol. 36. 23.) Gute Abb. in v. Heinemann's Katalog III, 3, S. 124 f. S. F. Marx, *Digitis computans*, in Festschrift für C. F. W. Müller (Suppl. zu Fleckeisens Jahrbüchern). Swarzenski, Regensburger Buch 17, Anm. 21.

eigene Geschichte hat. Das interessanteste Bild dieser Art findet sich in dem jüngeren Florentiner Exemplar, als Illustration zur »*herba immolum*«, die nach Homers Zeugnis von Merkur entdeckt sei! In der Mitte die sitzende Gestalt des »*Homerus auctor*«, das offene Buch in der linken, die rechte redend erhoben, neben ihm auf der einen Seite »*Archiater*« stehend mit Schriftrolle, auf der anderen Merkur, nackt, beflügelt, die betreffende Pflanze in den Händen haltend. Einfachere erzählende Bilder dieser Art bieten ferner Darstellungen des Scolapius als Entdeckers der *herba Vettonica*, indem er schreitend die wundersame Pflanze pflückt oder mit dem Messer schneidet. Als besonders merkwürdig verweise ich auf die Titelbilder zu der *Precatio terrae* und *Precatio herbarum*. Bei jener sehen wir den Arzt oder Autor halb schreitend, halb kniend vor der rechts sitzenden Tellus, — einer schönen weiblichen Gestalt, mit gut drapiertem Gewande, zu ihren Füfsen die Schlange [11], in ihrer Rechten das Füllhorn. Im unteren Bildfelde der liegende Wassergott, in üblicher Charakterisierung. Der Inhalt des Bildes ergibt sich aus dem Texte der *Precatio terrae:* Die Erde vom Autor angerufen als die

Dea sancta tellus rerum uaturae parens
quae cuncta generas et regeneras

.

Zweck der Anrufung:

hoc quod peto a te, diva, mihi praesta volens:
herbas quascumque generat tua maiestas
salutis causa tribuis cunctis gentibus.

.

In diesem Bilde wird die antike, atmosphärische Stimmung des Ganzen am besten erreicht (s. die Abbildung). Seine Fortsetzung findet der Inhalt dieses Bildes in dem Titelbilde

Precatio terrae. Cod. Vind. 93. Fol. 30.

der nun folgenden *Precatio omnium herbarum:* Die gleiche Persönlichkeit steht jetzt inmitten verschiedener Pflanzen, zu denen sie, wie bittend, die Arme erhebt. Nach dem Inhalt des Textes bittet und beschwört sie die Pflanzen, den Menschen zu helfen, da die Erde, ihre Mutter, es bereits zugesagt habe.

Eine äufserst merkwürdige, künstlerische Gepflogenheit, für die mir Parallelen weder aus den Denkmälern noch aus den Schriftquellen bisher bekannt sind, ent-

[11]) Dies vielleicht wichtig für die Datierung, da die frühere Antike und noch Sarkophagreliefs selbst des II. bis III. Jahrh. Ge-Tellus ohne Schlange bilden. Auf dem schönen Wiener Sarkophag mit dem Raub der Proserpina (Baumeister, Abb. 461) gehört die Schlange zu Enke-lados, und nicht zu Tellus. Auf dem Sarkophag mit dem Lykurgosmythos (Baumeister II, 837) Gaia mit Schlange am Hals wahrscheinlich, aber nicht sicher.

nehmen wir schließlich aus einer Reihe von Bildern, in denen man (nach den In-
schriften) Abbilder der Geburts- oder Wohnorte der Autoren und der Persönlich-
keiten, an die ihre Schriften gerichtet sind, zu sehen hat. Typische Architekturbilder
ohne jegliche Charakterisierungsabsichten. So finden wir die *Urbs Coa* des Hippo-
crates, die *Urbs Apolya Platonis* (aus *Apuleius Platonicus* ist *Plato Apolyensis* ge-
worden!), die *Urbs Placiti Papiron* mit der *Urbs Octaviani.*[24]

Bereits die Thatsache, daß sich diese Bilder in Handschriften verschiedenster
örtlicher und zeitlicher Entstehung finden, beweist, daß sie aus einem älteren
Originale geschöpft sein müssen, — teils direkt, teils durch Filiation. Und zwar
scheint es bereits auf den ersten Blick hin als völlig unmöglich, daß diese Kom-
positionen im Mittelalter entstanden sind, sondern alles erweist sie als Erfindungen
der Antike. Aber es ist nicht nur der Charakter der Kompositionen, sondern die
künstlerische Ausführung selbst, die ohne den Einfluß antiker Malereien gar nicht
zu denken wäre. Denn auch in stilistischer Beziehung fallen diese Bilder ganz aus
der mittelalterlichen Kunsttradition heraus. Statt der sonstigen Buntheit finden
wir eine geschlossene, sorgsame Zusammenstimmung weniger, aber mannigfach ab-
gestufter Töne; statt der fast ornamentalen, mittelalterlichen Gegenüberstellung
kontrastreicher Lokalfarben einen etwas schweren Gesamtton; entschiedenes Streben,
zeichnerische Mittel bei der malerischen Ausführung zu vermeiden, die Konturen
kaum fühlbar. In dieser Weise malerisch hat man im Mittelalter nur einmal ge-
arbeitet: in den unter dem stärksten Einfluß antiker Vorbilder stehenden karolingi-
schen Renaissanceschulen des nördlichen Frankreich. Man könnte darum versucht
sein, die Entstehung dieser Malereien statt in die Antike, in diesen merkwürdigen,
frühmittelalterlichen Kunstkreis zu verlegen. Aber das ist ausgeschlossen. Es
fehlen durchaus die speziellen Merkmale der entsprechenden karolingischen Arbeiten,
und das Gemeinsame erklärt sich daraus, daß eben auch diese von der Antike ab-
hängig sind. Auch würde, wenn die Schaffung dieses Bildercyklus erst ein Werk
karolingischer Renaissance wäre, die handschriftliche Tradition in Frankreich und
Deutschland sich abspielen, während sie in Wahrheit auf Italien und England weist.
So muß die Entstehung dieser Bilder notwendig in die Antike verlegt werden, und
es scheint als das wahrscheinlichste, sie auf den Zeitpunkt der Abfassung, resp.
ersten Edition der Sammlung zu datieren, wobei jedoch der Möglichkeit einer
starken Benutzung noch älterer antiker Vorlagen aus stilistischen Gründen Rechnung
getragen werden muß. Also der Zeitpunkt der Edition nicht als terminus post,
sondern ante! In der That erwähnt ja bereits Plinius[25] derartige farbig illustrierte
Bücher in Rom, und der einleitende Hippocratesbrief der Sammlung selbst be-

[24] Aus dem originalen Zusammentreffen dieser
beiden Bilder, als der Adressen des Absenders
und Empfängers, darf geschlossen werden, daß
der dem Texte des Sextus Placitus Papiriensis
vorausgehende Passus: *Rex Aegyptorum Octa-
viano Augusto* nicht dem mittelalterlichen Epi-
tomator Const. Africanus (S. Ackermann a. a. O.

S. 115), wie Teuffel a. a. O. S. 1063 will, zu-
gehört, sondern dem Placitus selbst. Auch nach
Traubes Mitteilung erscheint die Stelle alt und
echt.

[25] Hist. Nat. XXV, 2, 8. S. Wattenbach, Schrift-
wesen, 3. Aufl. S. 353, Anm.

zeichnet diese als *libellum* *ornatissimum.* Dafs der zeitgemäfse Stil der Kopisten — besonders im Gewandstil — in den erhaltenen Exemplaren zu erkennen ist, beweist nichts gegen die frühe Datierung des Originals.

Es liegt nahe, auch diesem Denkmale des späten Altertums gegenüber die jetzt aktuelle Frage aufzuwerfen: Orient oder Rom? An der Entstehung auf italisch-weströmischen Boden ist ja nicht zu zweifeln, aber östliche Vorbilder könnten sehr wohl hier im Spiele sein. Die etwas phantastischen Architekturen finden sich sehr ähnlich auf ägyptischen Elfenbeinschnitzereien des 6. Jahrhunderts.[16] Einige Teile der Sammlung geben sich auch textlich als lateinische Übertragungen aus dem griechischen zu erkennen, wie solche — gleichfalls illustriert — Cassiodor ausdrücklich erwähnt[17], und die Mehrzahl der übrigen fufst wenigstens auf griechischen Autoren. Doch gehen andere, wie der S. Placitus auf original-lateinische Quellen (Plinius) zurück[18], sodafs die Frage z. Z. noch nicht spruchreif ist. Als charakteristisch bemerke ich nur, dafs das Fehlen des oströmischen Apparates an inspirierenden, psychischen Personifikationen allen Autorenbildern unserer Sammlung mit den übrigen uns aus weströmischem Gebiet überkommenen Darstellungen des gleichen Gegenstandes gemeinsam ist, — im Gegensatz zu den oströmischen Denkmälern (Constantinopel: Wiener Dioscorides. Syrien (?): Codex Rossanensis). Doch sollte die Lückenhaftigkeit und Zufälligkeit bei unserem Denkmalsbestande gerade hier zur Vorsicht stimmen.[19]

<div style="text-align:right">G. Swarzenski.</div>

ZU ZWEI BERLINER VASEN.

1. Die Kanne No. 1731, die L. Adamek[1] dem Amasis zuweist (abgebildet Abb. 1, nach Adamek, Unsignierte Vasen des Amasis S. 40 Abb. 15), zeigt einen Vorgang, der bis jetzt eine befriedigende Erklärung nicht gefunden hat. Furtwängler hat sich für keine der beiden von ihm angeführten Deutungen entschieden. Eine Frau wird von zwei jugendlichen Speerträgern an den Armen festgehalten, — weggeführt kann man nicht sagen, da die beiden jungen Männer einander gegenüberstehen. Die Frau wird von dem zur Linken fest am rechten, von dem zur Rechten

[16] Über diese S. Graeven in Röm. Quartalschrift. XIII. 1899. S. 109 ff. Zur gleichen Schule eine Tafel im Musée Cluny No. 1048 (Phot. Giraudon 282).

[17] *Inst. div. litt.* 31. S. Teuffel, a. a. O. S. 102.

[18] S. Teuffel, S. 1062.

[19] Als Ausnahme von der Regel innerhalb der lateinisch-abendl. Tradition sei deshalb an die zweifellos ein antikes Vorbild wiedergebende Darstellung des Arat mit der inspirierenden

Muse in Madrid (Bibl. Nac. Cod. A. 16) erinnert, übereinstimmend mit einem Trierer Mosaik (Antike Denkm. 1889, Taf. 47, 48). Doch kann auch hier eine griechische Quelle mitspielen. S. Bethe, Rhein. Mus. 1893. S. 94 f. Abb. auch bei Maass, *Comm. in Arat. rel.*

[1] Unsignierte Vasen des Amasis, Prager Studien zur Altertumswissenschaft, Heft V, 1895.

mit beiden Händen am linken Unterarm gepackt. Dieses Anfassen ist nicht das
einer freundlichen Führung, sondern ein sehr kräftiges Anpacken, wobei der zur
Rechten in seiner Linken noch den Speer hält und dadurch einen schmerzlichen
Druck auf den Arm verursachen muſs. Das verbietet, an die friedliche Weg-
führung der Aithra durch ihre Enkel, wofür Adamek S. 37 eintritt, zu denken.
Auſserdem müſste diese doch wohl als alte Frau gekennzeichnet sein, und der
Kranz in ihren Haaren paſst nicht zu der Lage, in der sie von ihren Enkeln ge-
funden wird. Aber auch die Rückführung der von Theseus geraubten Helena durch

Abb. 1.

die Dioskuren, zu der Engelmann[2] unter Hinweis auf die Darstellung am Kypselos-
kasten hinzuneigen scheint, ist abgesehen von dem Fehlen der Aithra, die dort am
Boden liegend zu sehen war, durch das harte Anfassen der Frau ausgeschlossen;
und der Kranz, den die angebliche Helena hier trägt, paſst auch nicht zu ihrer je-
weiligen Lage. Wir haben vielmehr deutlich einen Frauenraub vor uns, genauer
zwei Jünglinge, die eine Frau geraubt haben, welche ihnen ihrer Kopfhaltung nach
widerwillig gefolgt ist, genau so, wie Pausanias 3, 18, 15 eine Scene am amyklä-
ischen Thron beschreibt: Πειρίθους τε καὶ Θησεὺς ἡρπακότες εἰσὶν Ἑλένην. Das ist genau
die Situation auf unserem Vasenbild. Und die Bekränzung der Helena paſst hierzu

²) Roschers Mythol. Lexikon 1, 1957.

vorzüglich: vom Opfer im Haine der Artemis wird Helena von Theseus und Peiri-
thoos hinweggeraubt[1]. Die Angabe Plutarchs, dafs nach Hellanikos Theseus bei
diesem Raub schon 50 Jahre, Helena fast noch ein Kind gewesen sei, fällt gegen
diese Erklärung nicht ins Gewicht, da dies selbstverständlich eine Erfindung der
Logographen ist, für die eine Chronologie der Thaten ein Bedürfnis war, um die
sich naive Sage und Kunst nicht im mindestens kümmern; sonst könnte man z. B.
mit Lukian (gall. 17) berechnen, dafs Helena in Troia schon eine alte Frau gewesen
sei. Eine Situation, nicht eine bewegte Aktion zeigt unser Vasenbild übereinstimmend
mit dem am Thron von Amyklä. Der Meister des Throns war von Magnesia. Nach
Jonien weisen auch manche Eigentümlichkeiten des Malers unserer Vase, in dem
Adamek gewifs richtig den älteren Amasis erkannt hat, wie die Vergleichung

Abb. 2.

zwischen signierten und verwandten unsignierten Vasen, namentlich Berlin 1688 bis
1691 zeigt. Unter diesen kehrt eine Scene, die gleichfalls am Thron zu Amyklä
zweimal dargestellt war (Paus. 3, 18, 11 und 19, 5), mehrmals wieder, die Einführung
des Herakles in den Olymp durch Athene, bezw. durch diese und »die anderen
Götter«, so Berlin 1688A, 1689B, 1691A. Unwillkürlich wird man dadurch ver-
sucht, an eine nähere Beziehung zwischen Bathykles und Amasis zu denken, die
einander nicht nur landschaftlich, sondern auch zeitlich nahe zu stehen scheinen;
vergl. Adamek S. 48, so dafs es nicht unmöglich ist, dafs Amasis von Bathykles
schon in der gemeinsamen Heimat Anregungen empfangen hat.

 2. Zur Erklärung der Vase des Oltos und Euxitheos, Berlin 2264.
Auf der einen Seite, B bei Furtwängler, Berliner Vasensammlung 2264, ist der
Kampf um die Leiche des Patroklos dargestellt. (Vgl. Abb. 2 und 3 nach Wiener
Vorlegeblätter D, Taf. 2.) Dieses Bild giebt zu der Beobachtung Veranlassung,

[1]) Plut. Thes. 31; Hygia fab. 79, vergl. Athen. 13, 557 A.

dafs der Maler sich nicht an die epische Darstellung gehalten hat. Denn die
Kämpfer auf griechischer Seite sind Aias und Diomedes, auf trojanischer Aineias
und Hippasos. Von diesen allen kommt in der Ilias allein Aias vor, denn Dio-
medes nimmt seit seiner Verwundung Λ 376 an den Kämpfen überhaupt nicht mehr
teil und .erscheint erst wieder bei den Leichenspielen des Patroklos. Hippasos ist
zwar der Name eines Troianers Λ 447, P 348, er tritt aber im 17. Gesang nicht auf,
sondern nur sein Sohn Apisaon, 348 in der Nähe des Aineias, und Aineias tritt
in diesem Gesang nirgends dem Aias direkt im Kampf um die Leiche entgegen,
nicht einmal in den Versen 322—345, wo er nach Erlegung des Leiokritos vom
Dichter wieder ganz vergessen wird, bis v. 484; auch nicht in der Schilderung von
484—535, wo er nach dem Tode des Aretos zagend zurückweicht, um erst am
Schlufs bei der Verfolgung der fliehenden Griechen wieder hervorzutreten, v. 754

Abh. 3.

und 758. Der Maler behandelt also eine Episode des vielfach wechselnden Kampfes,
die in der Ilias gar nicht vorkommt. Dies ist wichtig für die Erklärung des
Gegenbildes.

 A. Achills Auszug. Abgebildet Abb. 3. Auf der linken Seite steht Nestor nach
rechts, dem völlig gerüsteten bärtig gebildeten Achill (nach links) gegenüber, zum Ab-
schied ihm die Hand reichend. Hinter Achill steht ein Viergespann, das Phoinix, die
Zügel und das Kentron haltend, aber ungerüstet, schon bestiegen hat, während Anti-
lochos gleichfalls völlig gerüstet, eben den Wagen bestiegt. Jenseits der Rosse schreitet
Iris den Kopf nach links gewendet nach rechts dem Wagen zu; in der Linken hält
sie das Kerykeion, in der Rechten eine Blume. Diese Scene entspricht wie die erste
keiner einzigen Stelle der Ilias. Das Bild hat daher die verschiedensten Aus-
legungen gefunden. Dafs es aber doch dem Kreis der Ilias angehört, beweist das
Gegenbild. An Achills Aufbruch zum troischen Krieg und seine Abholung durch
Nestor Il. 11, 780 ist nicht im Ernst zu denken. Dazu fehlen doch, von allem anderen
Unwahrscheinlichen abgesehen, zu wesentliche Personen, wenn man z. B. die Dar-

stellung dieser Scene auf dem Berliner Kantharos 1737 vergleicht. Canino und Otfried Müller[4] wollten darin die Aussöhnung des Achill und Nestor infolge der Verteidigung der Leiche des Patroklos erkennen, und so bezeichnet auch noch R. Weil[5] den Gegenstand. Allein eine solche brauchte doch nicht stattzufinden, da Achill mit Nestor nie verfeindet war. Und wollten wir sie annehmen, so müßte sie nach der Nachricht vom Tod des Patroklos erfolgt sein, wo Achill waffenlos war. Was soll ferner Iris dabei? Overbeck[6] erklärt daher den Gegenstand als die Meldung vom Tode des Patroklos. Allein mit aller Annahme »rein freier und geistiger Behandlungsweise des Gegenstandes«, die wir bis zu einem gewissen Grad allerdings auch für unsere Erklärung beanspruchen müssen, kommen wir über die Schwierigkeit nicht hinweg, daß Achill bewaffnet ist. Überdies zerfällt dann das Bild in zwei ungleiche und zeitlich getrennte Hälften[7]. Antilochos soll eben den Wagen besteigen, um die Botschaft zu überbringen. Hat denn der Wagenlenker Phoinix den Kampf mitgemacht? In der Ilias P 701 eilt er zu Fuß in das Lager. Und die Iris soll dann »das göttliche Walten, das erst Sarpedon durch Patroklos, dann Patroklos selbst fallen ließ und endlich auch Achillens Haupt den Keren dahingab, auch in diesem Thun der Menschen andeuten«, d. h. wohl in dem Wagenbesteigen des Antilochos? Das ist keine Erklärung; noch weniger das, daß der Handschlag des Nestor und Achill auf die Folge des Unglücks hindeute, das Achills starren Sinn brach und ihn wieder der Sache der Griechen zurückführte. Das wäre ja doch wieder die Versöhnung, die Overbeck nicht dargestellt sehen will. Auch Brunn[8] ist noch nicht frei von diesem Gedanken der Aussöhnung. Nur bezieht er das Vasenbild auf die in Ilias Λ angedeutete Scene, wo Achill dem Nestor die Teilnahme am Kampf zusage. Allein im ganzen elften Gesang findet sich keine Spur einer Andeutung von solcher Zusage. Patroklos wird zu Nestor geschickt, um sich nach dem verwundeten Machaon zu erkundigen und Nestor benutzt die Gelegenheit, um durch Patroklos auf Achill einzuwirken. Hier ist auch nicht die leiseste Spur einer Begegnung zwischen Achill und Nestor zu finden. Luckenbach[9] meint, es handle sich um den Abschied des Achill und Antilochos von Nestor beim Aufbruch zu irgend einer sonst nicht bekannten Expediton. Aber dann sollte man doch in erster Linie Nestor und Antilochos zusammengestellt finden. Weniger ins Gewicht fällt der Einwand Engelmanns[10], daß dann für Achill kein Wagen da wäre, da der Wagen des Antilochos schon besetzt sei.

Wir müssen allerdings darauf verzichten, eine Stelle der Ilias zu finden, die ersterem Bild unmittelbar zu Grunde läge. Aber im Geiste der Ilias und noch mehr der durch Homer beeinflußten und später das Verhältnis noch weiter aus-

[4]) Gött. Gel. Anz. 1831, 134 ff.

[5]) Arch. Ztg. 1879, 183.

[6]) Die Bildwerke des thebanischen und troischen Sagenkreises S. 428.

[7]) Auch im Text zu Müller-Wieseler 1, n. 207 ist diese Trennung aufrecht erhalten: einerseits

Überbringung der Unglücksbotschaft, andererseits Verhandlung über die Aussöhnung mit den Griechen.

[8]) Troische Miscellen I. Sitzungsber. der bayr. Akad. 1868, S. 68.

[9]) Fleckeisens Jahrb. Suppl. XI, 547.

[10]) Bilderatlas zu Homer n. 62.

spinnenden Dichtungen ist der Vorgang gedacht. Zunächst ist es augenfällig, daſs es sich um einen Aufbruch und Abschied handelt, bei dem Achill, Nestor und Antilochos in Betracht kommen. Wenn sich Achill von Nestor verabschiedet, während Antilochos den Wagen besteigt, so ist vor allem klar, daſs es sich um keine Scene vor dem Tod des Patroklos handeln kann, da das Freundschafts-verhältnis zwischen Achill und Antilochos erst nach dem Tod des Patroklos so innig ward, daſs Antilochos eigentlich als der Ersatzmann und Nachfolger des Patroklos erscheint, und zwar schon in der Ilias, vergl. Quint. Smyrn. 2, 447 f.: Ἕκτορα Πατρόκλοιο, σὲ δ᾽ Ἀντιλόχοιο χολωθεὶς τίσομαι[11]. Fällt aber die Aufbruchscene nach dem Tode des Patroklos, so wird man nicht fehlgehen, wenn man sie mit diesem in irgend eine Beziehung setzt. Und dann ist doch eben das Natürlichste, darin den Aufbruch Achills zum Rachekampf zu sehen. Eine frühere Scene kann deswegen nicht in Betracht kommen, weil Achill bereits gewappnet erscheint, und die Wappnung erfolgte nach T 365 ff. erst nach der Aussöhnung mit Agamemnon und den Fürsten. Nur die Atriden, Odysseus, Nestor, Idomeneus und Phoinix bleiben zurück, v. 310 und 338. Wann auch sie ihn verlieſsen, wird nicht gesagt. Es liegt aber nahe, daſs der Maler die sich nahe berührenden Scenen von der Klage des Achill im Kreise der γέροντες und von seinem Aufbruch in eins zu-sammennahm. Dabei zog er die groſse Gruppe zu einer kleineren zusammen, in-dem er nur die wirklichen γέροντες Nestor und Phoinix beibehielt, und verlieh dem Vorgang dadurch einen tieferen Gehalt, daſs er den Achil sich von Nestor besonders verabschieden läſst, der an den folgenden Kämpfen nicht teilnimmt und dessen Sohn Antilochos er sich seit Patroklos zum besonderen Waffengefährten und Freund ersehen hat, man vergleiche die Bevorzugung desselben bei den Leichenspielen. Wir haben uns also den letzten Moment vor dem Aufbruch zu denken. Phoinix, der ja gar nicht gerüstet ist, und bis jetzt nur die Pferde hält, wird die Zügel dem Antilochos geben und Achill den Wagen besteigen. Es widerspricht zwar der Ilias, daſs Antilochos des Achilleus Wagenlenker ist, aber es entspricht der im Epos be-liebten freundschaftlichen Beziehungen zwischen Achill und der Familie Nestors, daſs er sich gerade Nestors Sohn zum Begleiter im Rachekampf wählt und darum von Nestor, der ihn ihm mitgiebt, besonders verabschiedet. Auch Iris ist bei dieser Scene völlig am Platze. Wird sie auch bei Achills Auszug nicht erwähnt, so er-scheint sie doch in einer ähnlichen Scene Σ 165 von Hera gesendet bei dem Peliden, um ihn zum Aufbruch gegen die Troer zu mahnen; es ist daher für den Vasen-maler nicht zu fernliegend, sie auch vor dem eigentlichen Aufbruch auftreten zu lassen. Eben hat sie dem scheidenden Achill die Mahnung zur Eile gebracht, und eilt nun dem Phoinix zu, um ihn zum Absteigen zu veranlassen, und dem Anti-

[11]) An die Aithiopis und den nicht näher bekannten Aufbruch Achills gegen Memnon, der dann den Antilochos tötet, möchte ich, von anderen Gründen abgesehen, deswegen nicht denken, weil hierbei die Anwesenheit der Iris nicht genügend motiviert ist und weil dies kein ge-eignetes Gegenbild zum Kampf um die Leiche des Patroklos wäre, während Achills Aufbruch zum Rachekampf für Patroklos wohl das aller-geeignetste ist.

lochos die Blume zu überreichen, ein häufig wiederkehrendes Motiv in Abschieds-
und Begrüfsungsscenen. Indem sie aber hierbei nach Achill zurückblickt, will sie
sich zugleich von der Befolgung ihres Auftrages überzeugen, so dafs gerade dieses
hübsche Motiv die beiden Teile des Bildes enger verbindet.

Es wird sich kaum ein Vorgang im Rahmen der Ilias nachweisen lassen,
der besser als der angenommene, zwischen den Zeilen der Dichtung zu lesende,
zu dem Vasenbilde des Oltos passen würde. Wir haben damit wieder eines der
nicht seltenen Beispiele — auch das Gegenbild ist ein solches —, wo der Maler
sich aus dem Epos eine Scene herauswählt, die dort nicht ausdrücklich geschildert
und doch ganz im Sinne und Geiste derselben gedacht ist.

Calw. P. Weizsäcker.

DIE ERECHTHEION-PERIEGESE
DES PAUSANIAS.

(Zu oben S. 15 f. Heft 1.)

Nachdem Michaelis' Fleifs und Sorgfalt uns das unvergleichliche Hilfsmittel
der *Arx Athenarum* geschenkt, hat er, wie kein anderer dazu berufen, auch die
viel erörterte Streitfrage über den »alten Tempel« der Burg mit so viel Umsicht
und Klarheit behandelt, dafs der wahre Sachverhalt einem jeden klar vor Augen
gelegt ist. Hier soll indessen nicht das treffliche Neue gerühmt werden, was in
jener Darlegung enthalten ist, wie z. B. die schwerwiegende Ergänzung des Kekro-
pion in der Hekatompedoninschrift oder die Deutung des παλαιὸς νεώς bei Xenophon
(Hell. I 6, 1), der im Jahre 406/5 verbrannte, auf den von Dörpfeld entdeckten
Tempel[1], vielmehr gilt es einen Punkt richtig zu stellen, in dem Michaelis, seiner
älteren Ansicht treu geblieben, m. E. nicht glücklich gewesen ist. Es handelt sich
um die Reihenfolge, in welcher Pausanias die einzelnen Teile des Erechtheus-Polias-
tempels besucht und beschreibt, mit anderen Worten darum, ob Pausanias den
komplizierten Bau, wie Michaelis jetzt noch besser beweisen zu können glaubt,
durch die Korenhalle, oder, wie andere meinen, durch die Nordhalle (πρὸς τοῦ θυρώ-
ματος) zuerst betreten habe.

»Es würde«, sagt Michaelis, »eine unnötige und unerklärliche Verwirrung
abgeben, wenn Pausanias am Athenatempel vorbei zur Nordhalle und dem

[1] Für und wider die Erhaltung des alten Tempels
wird, wie neuerdings zwischen den Archäologen,
so um das Jahr 408 zwischen Konservativen
und Fortschrittlern im alten Athen Streit ge-
wesen sein. Dafs, wie Michaelis S. 22 sagt,
»das Vernünftige«, nämlich die Wegräumung
des alten Tempels nach Erbauung des mit ihm
unverträglichen Erechtheus-Poliasheiligtums,
nicht geschah, wird sich wohl aus dem Wider-
spruch der mit jenem Neubau Unzufriedenen
erklären. Da kam diesen der Brand zu Hilfe,
kaum zufällig, wie auch mit Xenophons ἐνεπρήσθη
ausgesprochen wird.

Erechtheion gehen, dann den Athenatempel besuchen und endlich, sei es durch das Erechtheion und dessen Westthür, sei es durch die Nordhalle, jedenfalls unter Wiederaufnahme seines ersten Weges zum Ölbaum hätte gehen wollen.« Nun besteht die gerügte Verwirrung oder Unordnung aber doch eigentlich darin, daſs Pausanias, obgleich von Osten herkommend², nicht mit der Ostcella beginnt, sondern mit der westlichen, von dieser sich zur Polias im Osten wendet, um dann abermals nach der Westseite zurückzukehren. Dies Hin- und Herspringen zwischen Ost und West bleibt aber ganz dasselbe, mag man nun Pausanias durch die südliche Korenhalle oder durch die nördliche mit der schönen Thür eintreten lassen. Das Befremdliche dieser Periegese entspringt, wie mir scheint, lediglich aus dem Streben, die Monumente nach ihrer mythisch-geschichtlichen Folge zu betrachten oder zu nennen: Pausanias beginnt mit dem, welcher der erste am Platze war, mit Kekrops und seinem Zeusaltar; das zweite ist das Erechtheion mit dem zuerst geschaffenen Wahrzeichen des Poseidon. Nach Poseidon erst bringt Athena ihr Zeichen, den Ölbaum, hervor: so ist denn auch bei Pausanias ihr Tempel und daran schließend der heilige Baum das Dritte.

Wo war nun der Altar, den Kekrops dem Hypatos errichtet hatte, und den Pausanias vor dem Eingang ins Erechtheion sah? Strenggenommen müſste er, wenn Pausanias durch die Korenhalle eintrat, nicht vor, sondern innerhalb dieser gestanden haben. Aber weder drinnen noch draußen vor dieser Halle ist eine Spur oder auch nur ein schicklicher Platz für ihn zu finden. Da der »alte Tempel«, wie Michaelis selbst erwiesen, noch ein paar Jahre nach Fertigstellung des Erechtheions bestand, und der Altar des Hypatos doch wohl nicht jünger ist als der ganze Erechtheionskomplex, so könnte er, den Pausanias erst nach Erwähnung des οἴκημα nennt, wenn überhaupt draußen, kaum anders als in der engen Gasse zwischen dem Erechtheion und dem alten Tempel gestanden haben. Wer kann das glauben? Und warum denn? Doch nur deshalb, weil, wie Michaelis meint, Pausanias nach seiner pedantischen Weise lieber den näheren als den ferneren Eingang gewählt haben würde, wo doch gar nicht ausgemacht ist, ob es südlich oder nördlich um den Poliastempel zu gehen für Pausanias näher war².

Mit Bursian also haben ich und andere den Periegeten vielmehr durch die Nordhalle eintreten lassen und den Altar, welcher innerhalb dieser wirklich vor dem Eingang ins Erechtheion stand, mit dem von Pausanias erwähnten des Zeus Hypatos identifiziert, obgleich er in Inschriften nur der βωμὸς τοῦ θυηχοῦ genannt wird. Zu solcher Identifizierung liegt, wie Michaelis S. 16 sagt, »gar kein Grund vor«, »und

²) Genau zu bestimmen sind die zuletzt vor dem Erechtheion genannten Punkte (die Leukophryene und die Athena des Endoios), so viel ich weiſs, nicht; sie müssen aber eher östlich als nordöstlich gelegen haben, so daſs Pausanias auf alle Fälle erst am Poliastempel vorbeigegangen ist.

³) Über einen anderen Grund, der nicht sowohl für die Korenhalle als gegen die Nordhalle

sprechen soll, sogleich. Warum ging denn aber Pausanias, wenn er schon so pedantisch und bequem war, nicht gleich in die Ostcella und dann hübsch gen Westen weiter? Warum auch beim Parthenon erst ganz vom Westende zur Ostfront, um nun erst den Ostgiebel und danach den lange vorher gesehenen Westgiebel zu erwähnen?

dafs der Zeus Hypatos mit dem Götterstreit in Verbindung gestanden habe, läfst sich durch nichts beweisen«, sagt derselbe S. 17. Es wäre beschämend, so grundlose Behauptungen aufgestellt zu haben. Nun ist aber erstens, wenn der Altar des Hypatos, wie wir soeben sahen, vor dem Südeingang keinen Platz findet, die notwendige Folge, dafs er vor dem nördlichen gestanden hat. Dort findet sich nun in der That ein Altar, der nur nicht nach einem Gotte, sondern nach dem Opferbrauch oder dem Opferer genannt wird. Liegt denn etwa ein Grund vor, diesen Altar nicht dem Zeus Hypatos, sondern lieber einer anderen Gottheit zuzuschreiben? Michaelis allerdings (S. 17) scheint der Altar, »da er in der Eingangshalle zum Erechtheion stand, überhaupt nichts mit Zeus zu thun zu haben, sondern am wahrscheinlichsten dem Poseidon Erechtheus, allenfalls der Athena Polias, gehört zu haben«. Das sind, wie man sieht, nur Mutmafsungen und, soweit sie Poseidon oder Athena betreffen, gewifs nicht besser als die von Michaelis zurück- gewiesene Ansicht. Denn jene beiden Götter haben ja schon anderswo im Bereich des Doppelheiligtums ihren Kultus; warum also nicht Zeus, da doch auch Hephaistos nicht fehlt, und da doch Pausanias selbst den Zeus eben vor jenen Göttern als wirklich dort vor dem Erechtheion mit uraltertümlichem Altar geehrt nennt? Wie ist es nur zu verstehen, dafs ein Altar des Zeus vor dem einen Eingang zum Erech- theion möglich befunden wird, vor dem andern aber nicht? Ist ferner für Athena oder Poseidon der blutlose Opferkult, der für den Altar des θυηχός aus dem Namen erschlossen wird, bezeugt, so wie er es eben für den Hypatos ist? Ist es endlich wirklich so gewifs, dafs dieser Zeus mit dem Götterstreit »in keiner Verbindung gestanden hat, dies vielmehr ausschliefslich dem Polieus zukommt«? Michaelis be- merkt in seiner Anmerkung 48: »in seiner (des Polieus) Nähe befanden sich wohl die mit dem Götterwahrspruch verknüpften Διὸς θᾶχοι χαὶ πεσσοί«. Auch das ist, wie man sieht, nur Vermutung, deren einziger Grund der ist, dafs das Opfer des Polieus legendarisch mit dem Götterstreit in Verbindung gesetzt wird (Arx 24, 24). Ehe wir noch diese Verbindung ins Auge fassen, konstatieren wir zunächst, dafs die Stätte für das Schiedsgericht doch am natürlichsten in der Nähe des Streites gesucht wird, nicht etwa 76 m (nach Michaelis' eigenem Ansatz) davon entfernt. Nun ist aber gerade in der für die entferntere Ansetzung geltend zu machenden Legende der Altarkult des Polieus beim Götterstreit nicht schon vorhanden, sondern eine Folge desselben; denn Athena gewinnt nach dieser Legende die ausschlag- gebende Stimme des Zeus dadurch, dafs sie ihm verspricht, es solle ihm fortan das (bekannte) Opfertier auf einem Altar geopfert werden: καὶ ὑποσχέσθαι ἀντὶ τούτου τὸ τοῦ Πολιέως ἱερεῖον πρῶτον (zum erstenmal) θύεσθαι ἐπὶ βωμοῦ (statt der τράπεζα, die in der anderen, mehr euhemeristisch pragmatischen Legende dem Zeus früher eignete und beim Polieus später wirklich vorhanden gewesen ist[1]). Der blutlose Kult aber, der in der erstangeführten Legende nur vorausgesetzt, in der ausführlicheren Aitio- logie (Arx 24, 25 f.) aber geschildert wird mit πέλανος ψαιστά und θυλήματα (bei Por-

[1] Arx 24, 25 θέντες γὰρ ἐπὶ τῆς χαλκῆς τραπέζης πέλανον u. s. w.

phyrius-Theophrast) oder πόπανον (bei Suidas), ist eben der von Pausanias beim
Altar des Zeus Hypatos angegebene. Also selbst dann, wenn nicht der dem
Erechtheus zugeschriebene Polieusaltar beim Parthenon eine Abzweigung des Hypatos-
kultes war, sondern dieser, trotzdem er bei dem ältesten Burgheiligtum lag, nur
eine vom Polieus ausgegangene Repristination wäre, kann doch bei Pausanias, auf
den es hier ankommt, nur der Zeus Hypatos des Kekrops, nicht der Polieus des
Erechtheus[5] der Schiedsrichter im Götterstreit sein, den Athena durch das Ver-
sprechen eines reichlicheren Opfers gewinnt. Geradeso auch wie der blutlose Kult
des Hypatos und der blutige des Polieus in enger Beziehung zu einander stehen,
hatten der Priester des Polieus und der Thyechos ihre Throne im Theater neben-
einander, während ein Priester des Hypatos dort nicht genannt wird.

Dies also sind die Gründe, die mich zum Teil auch früher schon[6] bewogen
haben, den Altar des Hypatos mit dem des Thyechos zu identifizieren.

Michaelis findet S. 16 aber noch einen Grund gegen diese Identifizierung
und dagegen, daſs Pausanias durch die Nordhalle das Erechtheion betreten habe:
der Perieget hätte dann, meint er, bei dem Altar des Hypatos auch gleich das
σῆμα (so scheint mir richtiger als σχῆμα) τριαίνης bemerkt haben müssen. Hier liegt
wohl der wahre Grund von Michaelis' Auslegung der Erechtheionsperiegese. Der
genaue Kenner des Periegeten übersieht aber, daſs Pausanias hier wie so oft, trotz
räumlicher — in unserem Falle nur sehr geringer — Trennung, zwei Dinge zu-
sammenfaſst, weil sie eng zusammengehören: hier das Dreizackmal und den Salz-
wasserbrunnen. Michaelis gibt dem letzteren einen falschen Platz und läſst, das
von Pausanias Zusammengefaſste auseinanderreiſsend, den Periegeten, ohne daſs er,
wie bei den anderen Teilen des Erechtheions, den Raumwechsel andeutete, die Be-
merkung καὶ ὕδωρ ἐστὶν .. ἐν φρέατι drinnen machen, die folgende, nach einer Paren-
these unmittelbar anschlieſsende καὶ τριαίνης ἐστὶν ἐν τῇ πέτρᾳ σῆμα drauſsen, nach-
dem er zur Nordhalle hinausgegangen sei, durch die er in Wahrheit hereinkam.
Dies ist wirklich der wundeste Punkt der ganzen Darlegung. Folgen wir dem Pau-
sanias: Nach den Angaben über den drauſsen gelegenen Hypatosaltar sagt er, daſs,
wenn man eingetreten sei, man dort die Altäre des Poseidon-Erechtheus, des Butes,
des Hephaistos finde, ferner die Bilder der Butaden, und in einem zweiten Gemach
bemerkt er dann den Salzbrunnen und im Gestein das Dreizackmal. Eine unbe-
fangene Exegese kann dies nicht anders verstehen, als daſs die drei Altäre sich in
dem zuerst betretenen äuſseren Gemach befanden, daſs Pausanias danach, in das
zweite innere eintretend, den Brunnen sah und dabei nun auch das Dreizackmal er-
wähnte. Pausanias macht ja auf den Raumwechsel mit den Worten διπλοῦν γάρ ἐστι
τὸ οἴκημα aufmerksam; und daſs nicht das eben verlassene, sondern das nun erst
betretene Gemach das weiter innen gelegene ist, setzt er durch die Ortsangabe
ὕδωρ ἐστὶν ἔνδον θαλάσσιον auſser allem Zweifel. Michaelis, der das Wort nicht zu

[5] Paus. I, 28, 10: Ἀθηναίων βασιλεύοντος Ἐρεχθέως
τότε πρῶτον βοῦν ἔκτεινεν ὁ βουφόνος· ἐπὶ τοῦ
βωμοῦ τοῦ Πολιέως Διός. Nach den vorher an-
geführten Worten des Hesychius müſste hier
eigentlich der Artikel fehlen.

[6] Vgl. Athen. Mitteil. 1885 S. 10.

beachten scheint, konstatiert mit Dörpfeld unter dem Pflaster des äufseren Gemachs einen Hohlraum, und setzt darin, als Vorläufer der türkischen Cisterne die .Erechtheïs an. Infolgedessen mufs Pausanias, entgegen seinen eigenen Worten und dem gesunden Menschenverstand, erst das innere Gemach beschrieben haben und danach das vorliegende äufsere, und bei diesem Krebsgang soll er, der doch stets den Augenschein voraussetzt, die Bemerkung διπλοῦν γάρ ἐστι τὸ οἴκημα machen nicht da, wo er zum erstenmal das zweite Gemach, sondern wo er zum zweitenmal das erste betritt.

Nun mufs aber bekanntlich auch das innere Gemach, wo Pausanias selbst den Brunnen angibt, teilweise wenigstens einen Hohlraum unter dem Fufsboden gehabt haben. Das beweist unwidersprechlich die auch von Michaelis auf S. 19 und in drei Abbildungen 5—7 in Erinnerung gebrachte kleine Thür, welche von dem Raum mit dem Dreizackmal, aufsen unter der Nordhalle, nach dem Unterraum des inneren Gemaches hindurch eine Verbindung eröffnete. Auch ohne dafs jetzt zu erkennen wäre, wie dieser Unterraum und seine .Verbindung mit dem oberen eingerichtet war, erhellt doch zur Genüge, wie Pausanias dazu kam, die aufgesparte Erwähnung des Dreizackmals mit dem Brunnen im Innengemach zu verbinden. Denn das kann doch füglich nicht bezweifelt werden, dafs erstens der in diesem Gemach befindliche Brunnen mit diesem Hohlraum eins sein mufs, und dafs zweitens der Brunnen mit dem σῆμα τριαίνης, der Ursache des Brunnens, in Verbindung gestanden haben mufs, was bei Michaelis' Konstruktion unmöglich ist. Einen Fingerzeig gibt uns aber wenigstens noch der Name προστομιαῖον, welchen eines der beiden Erechtheionsgemächer laut Inschrift (bei Michaelis A. E. 22, I 71) führte. Ich hatte das darin steckende στόμιον richtig von der Brunnenmündung verstanden, aber erst Furtwängler erkannte das Wort etymologisch nicht als προστομιαῖον, sondern als προστομι-αῖον, also nicht als Vor-Brunnengemach, sondern als Gemach mit der Brunneneinfassung, oder Schranke vor dem Brunnen-στόμιον.

Es ist aber noch ein Argument zu erwähnen, welches Michaelis zweimal (S. 14 und 16) dafür geltend macht, dafs die Erechtheuscella, das Gemach nämlich, in welchem neben anderen der Altar des Erechtheus stand, und dessen Wände mit den γραφαὶ τοῦ γένους τῶν Βουταδῶν geschmückt waren, unmittelbar hinter der Poliascella gelegen, mit dieser eine Wand gemein gehabt haben müsse. Das bezeuge nämlich der Scholiast zum Aristides I 107, 5 mit den Worten πάρεδρον δὲ τῆς θεοῦ τὸν Ἐρεχθέα φησίν, ἐπειδὴ ἐν τῇ ἀκροπόλει ὀπίσω τῆς θεοῦ ὁ Ἐρεχθεὺς γέγραπται ἅρμα ἐλαύνων. Aristides selbst sagt, indem er Athena als Erfinderin der Streitwagen preist, vom Erechtheus: καὶ ζεύγνυσιν ἐν τῇδε τῇ γῇ πρῶτος ἀνθρώπων ὁ τῇσδε τῆς θεοῦ πάρεδρος ἅρμα τέλειον σὺν τῇ θεῷ u. s. w. Hier wollte der Sophist mit πάρεδρος gewifs nur das sagen, was Plutarch (bei Michaelis Arx 26, 25) von Poseidon sagt: νεὼ κοινωνεῖ μετὰ τῆς Ἀθηνᾶς. Der Scholiast aber, meint Michaelis, habe dabei nicht an das Numen, sondern an eine gemalte Darstellung des Erechtheus im Erechtheion gedacht, als ob alle, deren gemalte Bilder in einem Tempel verwahrt wurden, πάρεδροι der Tempelgottheit heifsen könnten. Und wo wäre denn der gemalte

Erechtheus gewesen? Ὀπίσω τῆς θεοῦ; ja freilich, das hiefse aber doch wohl zunächst: an der Wand hinter dem Bilde, in der Poliascella selbst. Wenn aber nicht da, sondern weiter rückwärts verstanden werden soll, dann macht es freilich nicht viel Unterschied, ob an der ersten oder an der zweiten Querwand weiter westlich.

Ist nun aber das ὀπίσω τῆς θεοῦ wegen seiner Unbestimmtheit als Ortsbezeichnung für das Gemälde wunderlich und ungeschickt, dazu die Erklärung des πάρεδρος durch ein Gemälde verfehlt, während ein solches für die Hauptsache in Aristides' Worten kein unpassender Beleg ist, so wird man wohl das Scholion für verkürzt halten dürfen: die Erklärung des πάρεδρος ist in der That ausgefallen, und nur der Beweis dafür, dafs Erechtheus mit Athena zusammen ein Viergespann vor den Streitwagen gespannt habe, ist übrig geblieben. Oder könnte in dem Gemälde selbst etwa die παρεδρία ausgedrückt gewesen sein? Es gibt bekanntlich viel schwarzfigurige Vasenbilder, welche Athena mit Herakles zusammen auf einem Wagen, von anderen Göttern begleitet, zeigen[1]. Ähnlich, aber auch beide hinter einander auf besonderen Wagen, liefsen sich Athena und Erechtheus in dem Gemälde des Erechtheions denken. Ich bin augenblicklich nicht in der Lage, diesen Gedanken zu verfolgen, vielleicht thut es ein anderer.

Anzunehmen, dafs Pausanias durch die Korenhalle eintrat, liegt also kein stichhaltiger Grund vor. Vielmehr fügt sich alles wohl, wenn er durch den Haupteingang von der Nordhalle eintretend gedacht wird. Michaelis' Hauptresultate werden durch diese Zurechtstellung in keiner Weise alteriert.

Rom. E. Petersen.

[1] Vgl. O. Jahn, Arch. Beiträge S. 96.

ZU DEN SARKOPHAGEN VON KLAZOMENAI.

Die Sarkophage von Klazomenai zeigen mit Ausnahme der wenigen recht-
eckigen Exemplare übereinstimmend einige eigentümliche Erscheinungen in der
Ausbildung ihrer Form und Dekoration, welche wegen ihrer Gleichartigkeit nicht
als zufällige betrachtet werden können. Zunächst ist auffallend, daſs die vordere
Fläche (Fuſsseite) immer einen genau oder fast genau rechten Winkel zur Ober-
fläche des Sarges bildet, während sich die Seitenflächen und die Kopffläche nach
unten konisch einziehen (vgl. Abb. 1 und 2). Auch an den Exemplaren, an denen

Abb. 1. Abb. 2.

die Vorderfläche mehr oder minder zerstört ist, läſst ihr oberer Ansatz erkennen,
daſs die Fläche nicht konisch verlief. Ferner ist beachtenswert, daſs das Profil,
welches den oberen Rand der Seiten- und Kopfflächen umgibt und meist (wie an
den Berliner und Dresdener Särgen) mit Blattreihungen bemalt ist, an der Vorder-
seite fehlt, an der Kopfseite aber n i c h t bemalt ist. Wo sich, wie an einigen
Särgen im Louvre und im Brittischen Museum, an der Fuſsseite ein Profil an-
gewendet findet, ist es von ganz verschwindendem Durchmesser, während das der
Seitenflächen kräftig, das der Kopfseite aber ungewöhnlich weit ausladend gebildet
ist[1]. Der letztere Umstand erklärt sich ohne weiteres aus der Absicht, auf der
Oberfläche des Sarges über dem Kopfteil der Sargöffnung eine gröſsere Fläche für
die dekorative Bemalung zu schaffen, welche an dieser Stelle bekanntlich immer
am reichsten auftritt, während die schmäleren, die Längsrichtung der Sargöffnung
begleitenden Flächen meist nur mit flechtbandartigem Ornamente verziert sind. —
Da nun der Unterteil der Sargoberfläche (vgl. Abb. 3) mit seinen genau wie am
Kopfteil in die Sargöffnung einspringenden Ecken nahezu die gleichen Bedingungen
für die Breitenentwickelung einer ornamentalen Dekoration bietet wie der Oberteil

[1] Vgl. Abb. 1 und 2. Besonders weit ausladend das Profil an einem Pariser Sarkophag.

des Sarges, so muſs es auffallen, daſs diese Flächen nicht auch gleich der des
Kopfteiles durch ein weiter ausladendes Profil vergröſsert wurde. Es muſste also
ein zwingender praktischer Grund vorliegen, wenn man die Verlängerung des Fuſs-
teiles der Sargoberfläche durch ein starkes Profil unterlieſs. Ebenso muſste es auch
einen Grund haben, warum man das Profil am Kopfende des Sarges im Gegen-
satz zu den gleichartigen Profilen der Seitenflächen, ebenso aber auch die glatte
Vorderfläche des Sarkophages ganz unbemalt lieſs. Daſs das Profil des Sarges an
seinem Kopfende nicht geschmückt wurde, lieſse sich aus der Richtung des Sarges
erklären, nicht aber der Mangel von Profil und Bemalung an der Fuſsfläche, welche
dem Zutretenden doch zunächst sichtbar wurde.

Abb. 3.

Daſs die letztere bei den Leichenfeierlichkeiten durch
vorgestellte Gegenstände, etwa durch einen Tisch mit Toten-
spenden oder dergleichen verdeckt gewesen sei, könnte
zwar den Mangel einer Verzierung, nicht aber erklären,
warum die Vorderfläche des Sarges nicht konisch gebildet
wurde. Beides erklärt sich aber ohne weiteres, wenn man
annimmt, daſs die Särge, wenn auch nicht dauernd, so
doch zeitweise, genau so wie es zur besseren Übersicht im
Louvre geschehen ist, senkrecht aufgestellt wurden. Dies
war aber nur bei einer rechtwinklig zur Oberfläche laufenden
Fuſsfläche des Sarges möglich, weil dieser sonst, namentlich
wenn noch an ihrer Oberkante ein weit ausspringendes
Profil angebracht worden wäre, nach hinten umgekippt wäre.

Daſs die Särge diese Stellung bei der eigentlichen
Gelegenheit, wo sie besonders betrachtet werden konnten
und sollten, also während der Leichenfeierlichkeiten wirk-
lich einnahmen, wird schon bei Vergleichung der Wirkung
ihrer Aufstellung im Louvre und im Berliner Museum recht
augenscheinlich. Jene Stellung erklärt sofort, warum nur
die Profile der Seitenflächen, nicht aber das Profil des
Kopfendes, welches unsichtbar bleibt, ebenso aber auch die Seitenflächen des Sarges
selbst nicht dekoriert waren. Diese blieben der vor dem Sarge stehenden Ver-
sammlung wegen ihrer konisch zurückweichenden Richtung und wegen ihrer vor-
springenden Profile unsichtbar, brauchten also nicht dekoriert zu werden, während
bei einer wagerechten Stellung des Sarkophages, wie sie das Berliner und Dresdener
Museum zeigt, der Mangel einer Dekoration an der Seitenfläche gegenüber der
reichen Bemalung der Oberfläche ungünstig ins Auge fällt. Die Bemalung der
Sargoberfläche kommt überhaupt erst zu geschlossener Wirkung in der Vertikal-
stellung, während sie in der wagerechten durch die perspektivische Verschiebung
der Flächen unübersichtlich bleibt.

Die Oberfläche des offen aufgestellten Sarges war bestimmt, einen reichen
ornamentalen Rahmen zu bilden, welcher die Leiche würdig umschloſs. Dies wird

durch den eigentümlichen Ausschnitt der Sargöffnung mit seiner konischen Linien-
führung und den an Kopf- und Fußteil einspringenden Ecken, welcher ungefähr der
Form des menschlichen Körpers folgt, noch wahrscheinlicher.

Wenn der Sarg mit der sichtbaren Leiche aber senkrecht stand, so machte
dies, wenn dieselbe nicht in sich zusammenknicken sollte, eine feste Umwickelung
mit Binden nötig, wie sie in Ägypten angewendet wurde.

Für den aufrechten Stand der Leiche sprechen ferner die über die Sarg-
höhlung übergreifenden Flächen der Oberseite (vgl. Abb. 2), welche nur diesen
Sarkophagen aus Klazomenai eigentümlich sind, während sie an den rechteckigen
Särgen gleicher Herkunft fehlen: Flächen, die meines Wissens zur Zeit noch keine
recht überzeugende Erklärung gefunden haben. Sie dienten dazu, das Herausfallen
der Leiche aus dem Sarge zu verhüten, verhinderten aber nicht, dieselbe halb seit-
lich in den Sarg hineinzuschieben. Als demselben Zweck dienlich werden auch
die einspringenden Ecken der Öffnung verständlich.

Unbekannt ist mir, ob Leichenreste in den Särgen gefunden wurden und
ob Überbleibsel von Stoffen die vorausgesetzte Einwickelung der Leiche zu be-
stätigen vermögen. An eine Einbalsamierung des Toten wie in Ägypten wird kaum
zu denken sein, schon wegen der verschiedenen Art der Beisetzung, abgesehen
davon, daß sich Mumien wohl in einigen Exemplaren erhalten haben würden.

Das Aufrichten der Mumienkapseln bei den Leichenfeierlichkeiten der
Ägypter ist in vielen Darstellungen überliefert; während sie auf den Totenbarken
und in den noch erhaltenen oft reich architektonisch ausgebildeten Gehäusen der
Totenschlitten in wagerechter Lage an den Ort ihrer Bestimmung gebracht wurden,
sehen wir sie auf Papyrusmalereien zur Vornahme der vorgeschriebenen Leichen-
ceremonien immer auf den Füßen stehen.

Die Verzierung der klazomenischen Särge spricht dafür, daß der Tote auch
in Kleinasien zu jener Zeit bisweilen zu bestimmtem Zwecke, sei es bloß zur Aus-
stellung oder zur Abhaltung bestimmter Riten, auf die Füße gestellt wurde.

Wenn schon das Ornament der Sarkophage, namentlich aber die auf ihren
seitlichen Profilen aufgemalte Blattreihung, wie ich seinerzeit nachgewiesen zu haben
glaube, in bestimmten Elementen auf ägyptische Prototypen zurückzuführen ist, so
scheint es mir nicht ohne Interesse, falls es nicht schon geschehen, zu untersuchen,
in wie weit auch eine Übertragung des Leichenkultus vom Nil nach Kleinasien
stattgefunden hat. Die phönizischen Steinsärge aus Sidon und anderen Orten mit
ihren mumienkapselartigen Formen und bisweilen ganz ägyptischem Holzschmucke
(Sarkophag des Tabnit), welche zum größeren Teile auch so beschaffen sind, daß
sie auf die Fußfläche gestellt werden können, dürften dafür als Mittelglieder manchen
Aufschluß geben. Sie haben meist eine Postamentplatte unter den Füßen, welche
deutlich auf ihre vertikale Stellung hinweist, in der Horizontallage aber keine Be-
deutung hat. Nach ihrer ganzen Erscheinung sind sie, im Gegensatz zu den klazo-
menischen Särgen, sicher nicht offen, sondern geschlossen aufgestellt worden, da
sie in ihrer plastischen menschlichen Erscheinung gleich den ägyptischen Mumien-

kapseln den Toten repräsentieren, während der klazomenische Sarg nur ein Gehäuse der sichtbaren Leiche bildet.

Will man meine Voraussetzungen gelten lassen, so könnte man annehmen, daß die rechteckigen Formen der klazomenischen Särge einer Zeit angehören, in welcher andere Leichenceremonien aufgenommen wurden. Denn daß diese Sarkophage nie vertikal aufgestellt wurden, ist nicht nur aus ihrer größeren rechteckigen Öffnung, sondern auch aus ihren gleichmäßig umlaufenden und reicheren seitlichen Profilen und ornamentalen Malereien ersichtlich, die nur in wagerechter Stellung völlig zur Erscheinung kommen. Aber es ist auch möglich, daß eine Sitte neben der anderen herging. Die Malereien der Sarkophage bieten zur Entscheidung dieser Frage keinen Anhalt.

<div align="right">M. Meurer.</div>

AKTOR UND ASTYOCHE, EIN VASENBILD.

Hierzu Tafel 2.

Bekanntlich ist die Sammlung Bourguignon in Neapel, die manches interessante Stück enthielt, vor kurzer Zeit in Paris verkauft und in alle Welt zerstreut worden. Um so willkommener wird hier die Abbildung eines früher in ihr vorhandenen hervorragenden Stückes, eines in Vico Equense gefundenen Skyphos sein (Höhe 0,18), dessen Zeichnung ich der Freundlichkeit des Herrn Dr. Fr. Hauser ver-

danke (vgl. *Bull. d. Inst.* 1881, S. 147). Man erblickt auf der einen Seite zur Linken einer ionischen Säule einen älteren bärtigen Mann, mit ionischem Chiton und Himation bekleidet, in das der linke Arm ganz eingewickelt ist; den rechten Arm hat er nach unten gesenkt und die rechte Hand an einen Krückstock gelegt; während er im Begriff ist nach links (vom Beschauer aus) zu schreiten, wendet er den Kopf nach rechts, wo jenseits der Säule eine junge Frau steht, en face, Kopf nach links gewandt, die gleichfalls mit ionischem Chiton und Himation bekleidet ist; sie trägt auf dem Kopfe eine Haube; die rechte Hand hat sie, wie in Verlegenheit, an den unteren Teil des Gesichtes gelegt (vgl. *Mon. d. Inst.* XI, T. 8), mit der linken Hand trägt sie ein nacktes mit einer Art Guirlande über der Brust geschmücktes Knäblein, das sich mit dem Oberkörper an ihren Körper anschmiegend, auf dem untergelegten linken Arm zu schlafen scheint. Dem Greise ist die Inschrift AKTOR, der Frau ASSTVO+E beigeschrieben.

Auf der Rückseite steht ein nackter, mit dunklem Haar und Bart versehener Krieger, der an das rechte Bein eine Beinschiene angelegt hat und eben im Begriff ist, mit beiden vorgestreckten Händen die zweite Beinschiene auseinander zu biegen, sie gleichsam auszuweiten, um sie über das linke Bein, das er zu diesem Zwecke emporhält, hinüberzustreifen. Vor ihm steht, ihm zugewandt, eine Frau mit Kopftuch, Chiton und Himation, die für die weitere Bewaffnung des Helden den Helm in der vorgestreckten rechten Hand und den Schild in der linken Hand bereit hält. Die Gewandung ist nicht ganz klar, sowohl die senkrechten Chitonfalten des rechten Ärmels als das unter dem Schild hervorkommende hängende Stück des Himation mit Saum sind auffällig, auch das Auge, das Ohr und die Haare sind merkwürdig gebildet. Dem Manne ist beigeschrieben NESSTOR, die Frau ist EVAI+ME genannt.

Die Sonderbarkeiten in der Bildung der Euaichme erklären sich aus Restaurationen. Herr Dr. Hauser schreibt mir: »Zu der Aktorvase, von der Sie eine von mir gefertigte Zeichnung besitzen, habe ich Ihnen einige nicht unwesentliche Bemerkungen mitzuteilen. Als ich meine Zeichnung anfertigte, befand sich der Skyphos in der Sammlung Bourguignon, und zwar war er sehr sorgfältig von dem berüchtigten Francesco Raimondi restauriert, namentlich in manchen Teilen übermalt. Die teure Ergänzung zu entfernen wurde mir natürlich nicht gestattet, damit war es mir auch unmöglich gemacht, den Umfang der Ergänzungen anzugeben. Wie Sie wohl wissen, kam inzwischen die Sammlung Bourguignon unter den Hammer. Der Skyphos befindet sich jetzt in einer englischen Privatsammlung, in welcher ich ihn vergangenen Sommer mit aller Muße betrachten konnte [1]. Der kunstverständige neue Besitzer ließ die Ergänzungen abnehmen, und es stellte sich heraus, daß die Übermalung eine recht umfangreiche war, dennoch hat alles für die Darstellung und die Deutung Wesentliche standgehalten. Auf der Seite mit Nestor sind die Figuren innerhalb des schwarzen Contours sehr stark corrodiert. Am Nestor fehlt der Rücken, die Partie um den Mund, der vordere Teil des linken Fußes, die Beinschiene in den Händen. Von Euaichme blieb außer dem Contour nur übrig: der Helm, die Haube, ein Stück vom Schild am Ornament, ein Teil vom Mittelstück des Schildes mit undeutbaren Resten vom Schildzeichen. Die starken Ergänzungen erklären Ihnen auch, warum besonders die Euaichme in meiner Zeichnung ein so stilwidriges Aussehen bekam. Auf der Seite mit Astyoche blieb alles Wesentliche intakt, namentlich haben sämtliche Inschriften standgehalten.«

So sehr auch die Gestalt der Euaichme dem Restaurator mißlungen ist, daß er im wesentlichen etwas Falsches gegeben habe, läßt sich nicht behaupten. Die Ergänzung der zweiten Beinschiene in den Händen ist eine Notwendigkeit, ebenso wenig ist auch an der Haltung und Handlung der Frau zu zweifeln. Die Deutung der Handlung ist demnach klar: Ein Mann, Nestor, wappnet sich zum Kampf, er

[1] Von dort ist der Skyphos inzwischen weiter gewandert, er befindet sich jetzt in Boston im Museum of Fine Arts.

beginnt, wie gewöhnlich, damit, daſs er die Beinschienen anlegt, weil dazu der Körper noch frei sein muſs, nicht durch andere Waffenstücke in der freien Bewegung gehindert sein darf (κνημῖδας μὲν πρῶτα περὶ κνήμῃσιν ἔθηκεν Γ 330. Λ 17. Π 131. Τ 369. Vgl. Wiener Vorlegebl. VII 1. W. Reichel, Hom. Waffen, 2. Aufl., Fig. 32); Helm und Schild, die darauf folgen sollen, werden von einer Frau (Euaichme, der Name kommt hier zum ersten Male vor, ist aber an sich für die kriegerische Situation wohl erfunden) bereit gehalten. Daraus, daſs der Panzer fehlt, darf man wohl keine Schlüsse zu Gunsten der Behauptung von Wolfg. Reichel ziehen, denn sonst müſste man auch auf das Nichtvorkommen von Lanze und Schwert Wert legen; der Vasenmaler hat sich begnügt, einige Waffenstücke vorzuführen, so viele genügen, um den Begriff: Waffnung zum Kampf, deutlich auszudrücken.

Über das Verhältnis der beiden Figuren auf der Hauptseite genügen wenige Worte. Die Scene spielt, nach der Säule zu schlieſsen, offenbar im Innern des Hauses. Aktor, im Begriff wegzugehen, schaut vorwurfsvoll auf Astyoche, die verlegen die rechte Hand zum Munde führt. Es handelt sich offenbar hier um ein Verhältnis wie zwischen Akrisios und Danae (vgl. *Mon. d. Inst.* 1856, T. 8), mit anderen Worten, die Frau ist wider Willen des Alten, der doch wohl ihr Vater ist, Mutter geworden, und der alte Herr, Aktor, ist darüber nicht wenig erzürnt. Und doch wagt er nicht, zu einer Strafe zu schreiten, wahrscheinlich aus Respekt vor dem Schwiegersohn. Was für ein Aktor ist damit gemeint?

Von den bei Roscher, Myth. Lex. angeführten zehn verschiedenen Männern namens Aktor ist No. 4, der bei Homer Β 513 genannte Orchomenier, Sohn des Azeus, Vater der Astyoche, mit welcher Ares den Askalaphos und Jalmenos zeugte, (οὓς τέκεν Ἀστυόχη δόμῳ Ἄκτορος Ἀζείδαο παρθένος αἰδοίη, ὑπερώιον εἰσαναβᾶσα, Ἄρηϊ κρατερῷ· ὁ δέ οἱ παρελέξατο λάθρῃ), offenbar der für unser Vasenbild geeignetste, weil wir hier die Tochter Astyoche haben und zugleich das Verhältnis erkennen, das auf der Vase deutlich zum Ausdruck gebracht ist (Ἄρηϊ κρατερῷ, ὁ δέ οἱ παρελέξατο λάθρῃ), die heimliche Geburt und dennoch die Scheu des Vaters, die Tochter zu bestrafen. Aber die Zweizahl der Kinder (Askalaphos und Jalmenos) spricht dagegen; hätte der Vasenmaler aus Homer Β 513 geschöpft, dann hätte er notwendig der Astyoche Zwillinge in die Arme geben müssen. Derselbe Umstand hindert auch, an den Aktor No. 3 zu denken, welcher der Sohn des Phorbas, Bruder des Augeias und Gemahl der Moline oder Molione ist, mit der er den Kteatos und Eurytos zeugte

 (Λ 750 καὶ νύ κεν Ἀκτορίωνε Μολίονε παῖδ’ ἀλάπαξα
 εἰ μή σφωε πατὴρ εὐρυκρείων ἐνοσίχθων
 ἐκ πολέμου ἐσάωσε

und Ψ 638 οἷσιν ἵπποισι παρήλασαν Ἀκτορίωνε
 πλήθει πρόσθε βαλόντες).

Das Verhältnis, das nach dem Vasenbild zwischen Aktor und der Frau herrscht, würde bei der vorausgesetzten Vaterschaft des Poseidon (nach Λ 751) auch

in diesem Falle erklärlich sein, ja das Gegenbild, Nestors Rüstung, spricht wegen der aus Homer bekannten Feindschaft zwischen Nestor und den beiden Molionen sogar für die Beziehung auf Elis, aber auch in diesem Falle hätte der Maler unzweifelhaft Zwillinge der Frau an die Brust legen müssen, ganz abgesehen davon, daſs die Frau in diesem Falle niemals Astyoche, sondern Moline oder Molione genannt wird, und daſs sie zu Aktor im Verhältnis der Ehegattin zum Mann, nicht, wie es doch offenbar auf dem Vaſenbild gemeint ist, der Tochter zum Vater steht. Also diese Beziehung ist zu verwerfen.

Geht man von dem einen Knäbchen aus, dann könnte man auch an die Ἀστυόχεια denken, die von Herakles Mutter des Tlepolemos wurde

(Hom. B 658 ὃν τέκεν Ἀστυόχεια βίῃ Ἡρακληείῃ
τὴν ἄγετ' ἐξ Ἐφύρης, ποταμοῦ ἄπο Σελλήεντος,
πέρσας ἄστεα πολλὰ διοτρεφέων αἰζηῶν),

die zwar gewöhnlich Tochter des Phylas genannt, nach Schol. Pind. Ol. 7, 42 aber auch als Aktors Tochter bezeichnet wird. Doch bei ihr ist das Wesentliche, daſs sie erst nach des Vaters Tode fern von der Heimat im Hause des Herakles Mutter wird, also kann sie nicht in dem vorliegenden Vasenbilde vorausgesetzt werden, wo gerade die Begegnung des Aktor, der Groſsvater wider Willen geworden ist, mit seiner Tochter und ihrem Sohne geschildert wird.

So bleibt nichts übrig, als zu dem Orchomenier zurückzukehren, indem man annimmt, daſs der Maler aus einer anderen Quelle schöpfte, die nicht zwei Söhne, den Askalaphos und Jalmenos, sondern nur einen von ihnen kannte. Was das für eine Quelle gewesen ist, steht freilich dahin.

Und der Nestor der Rückseite? Daſs der Maler blindlings in die in der Werkstatt vorhandenen Vorlagen hineingegriffen und ohne jede Beziehung eine zur Ausschmückung der Rückseite genügende Scene genommen hat, scheint mir bei einem so sorgsam ausgeführten Vasenbilde ausgeschlossen. Eher halte ich einen Irrtum für möglich; ich vermute, daſs der Vasenmaler durch das Bild der Vorderseite an die Aktorionen von Elis erinnert worden und dadurch auf Nestor verfallen ist, der wiederholt bei Homer seine Gegnerschaft zu den Aktorionen hervorhebt.

Ich bin mir bewuſst, wieviel ich bei der Untersuchung habe ungelöst lassen müssen. Aber vielleicht ist ein anderer glücklicher. Gerade um anderen die Möglichkeit zu bieten, mitzuarbeiten und womöglich eine endgültige Lösung zu finden, habe ich es über mich gewonnen, dies interessante Vasenbild zu veröffentlichen, auch ohne daſs ich selbst die Deutung zu Ende führen kann.

R. Engelmann.

ANTIOCHOS SOTER.

Hierzu Tafel 3.

Für den Benennungsversuch eines antiken Porträtkopfes ist erste Vorbedingung seine kunstgeschichtliche Datierung. Ehe nicht dadurch der Kreis der Möglichkeiten für die in Betracht kommenden Persönlichkeiten verengt ist, bleibt jeder Versuch einer Benennung ein blindes Raten. Zufällige Ähnlichkeiten trügerischer Art können über Jahrhunderte hinaus täuschen und haben es oft gethan. So zum Beispiel neuerdings noch bei dem Versuch, den herrlichen Cäsarkopf im Louvre für ein Porträt des Antiochos III zu erklären[1]. Erst wenn auf Grund der Erkenntnis der Entwickelung der Kunst ein Kopf im grofsen und ganzen zeitlich sicher eingeordnet ist, darf man daran gehen, ihn mit einem Münzbilde zu vergleichen. Aber es gibt auch hier noch trügende Ähnlichkeiten, die auf zufälligen Übereinstimmungen beruhen und irre führen können. Die kleinen Münzbilder erheischen oft eine sehr starke Vereinfachung der Form, ganz abgesehen von der griechischer Kunst in ihren Hauptepochen eignenden Empfindung für Stil. Ferner: auch ganz ohne die bekannten oft erwähnten und arg mifsbrauchten Erfahrungen, die an modernen Bildnissen derselben Persönlichkeit gemacht worden sind, lehren die inschriftlich bezeugten Köpfe derselben Person auf verschiedenen Münzen, wie willkürlich die Stempelschneider verfuhren und wie ihr Sinn nur auf das allgemeinste des Eindruckes der Persönlichkeit gerichtet war. Dabei soll noch ganz unberücksichtigt bleiben der Wunsch der Nachfolger Alexanders, ihre Erscheinung im Leben und noch mehr im Bilde ihrem grofsen Vorbilde möglichst anzugleichen.

Die meist übliche Methode, einen Porträtkopf in die Seitenansicht zu rücken und dann Zug um Zug mit einem Münzbilde zu vergleichen, mufs also notwendig irre führen, wenn nicht vorher eine methodische Kritik der Münzbilder — sofern mehrere vorliegen — voraufgegangen ist. Eine solche Kritik mufs notwendigerweise halb divinatorisch sein. Zunächst handelt es sich darum, die Absichten des Stempelschneiders zu verstehen, ob er einen im allgemeinen gefälligen Kopf bilden, ob er sein Objekt auf einen bestimmten Typus hin stilisieren wollte, oder ob charakteristische Ähnlichkeit sein Ziel war. Das technische Können steht nicht immer im Einklang mit den künstlerischen Absichten. Bei den Münzen des Perseus von Makedonien zum Beispiel zeigt die Münze[2], die nicht nur am geschicktesten und am elegantesten geschnitten ist, sondern auch in der subtilen Behandlung der reichen Modellierung im kleinen Mafsstab ein bewundernswertes Können verrät, doch so konventionelle Formen, dafs man den anderen mit geringerer Kunstfertigkeit hergestellten einen gröfseren Glauben entgegenbringen wird. Hier mufs das im Sehen von Formen durch lange Schulung geübte Auge die Züge herauszufinden wissen, die für den Gesamteindruck die mafsgebenden sind. Ein solcher Eindruck mufs

[1] Arndt Nr. 103, 104. Vgl. Bernoulli, Röm. Iko- [2] z. B. Imhoof-Blumer, Porträtköpfe Taf. II, 13.
nographie II. 18. VI.

also überhaupt erst mit Bewufstein empfangen worden sein. Wer ohne durch das Münzbild eine deutliche und vollständige Vorstellung zu gewinnen, dessen Züge einzeln mit einem Porträtkopf vergleicht, wird immer fehl gehen. Wem aber aus der Betrachtung des Münzbildes ein starker lebendiger Eindruck erwächst, der bedarf nicht eines in die Seitenansicht gerückten Kopfes, um ihn damit zu vergleichen. Er wird die Vorderansicht auf die Ähnlichkeit mit der Münze hin ansprechen. Ich schrecke nicht vor dem Paradoxon zurück, dieses als den eigentlichen Prüfstein aufzustellen. Ist das Münzbild gut und der Beschauer im Sehen geübt, so müssen die Verkürzungen der Seitenansicht seiner Phantasie die Anregung zu einer vollständigen körperlichen Vorstellung geben können. Hans von Marées verlangte von sich und seinen Schülern, dafs sie eine vor dem Objekt in irgend einer Ansicht angefertigte Zeichnung ohne erneute Betrachtung des Objektes in eine andere Ansicht transponieren könnten[2]. Nur wenn auf Grund der Münzen ein so klares Vorstellungsbild gewonnen worden ist, haben die Übereinstimmungen, die mit einem plastischen Kopf gefunden werden, methodischen Wert. Es gilt nun weiter zu untersuchen, ob diese auf wesentlichen Zügen beruht. Ist das der Fall, so kann irgend eine etwas anders geführte Linie die Ähnlichkeit nicht mehr widerlegen, wie umgekehrt ohne eine solche Übereinstimmung die zufällige Gleichheit irgend eines Umrisses nicht ins Gewicht fällt.

Der Versuch, einen bedeutenden Kopf der Vatikanischen Sammlung als Antiochos Soter zu erweisen, welcher durch diese Worte eingeleitet werden soll, kann eine Auseinandersetzung nicht vermeiden mit einem anderen Versuche, ein Porträt dieses Fürsten zu entdecken, der Billigung gefunden hat. Paul Wolters hat in der Archäologischen Zeitung 1884, Taf. 12, einen bekannten Münchener Kopf mit drei verschiedenen Münzbildern des Antiochos zusammengestellt. Wohl lassen sich gewisse Ähnlichkeiten im Untergesicht finden, sehr genau stimmt zum Beispiel die Linie vom Nasenflügel zum Mund auf der Münze unten rechts auf der Tafel überein ⋅ mit dem Marmorkopf, das zeigt aber nur, wie unwesentlich sie ist. Denn so verschieden die Münzbilder auch untereinander sein mögen, so stimmen sie doch im Gesamtcharakter vollständig überein. Und dieser ist von dem des Kopfes ganz verschieden. Erstens in der äufseren Form: Mögen auch scharfe Linien an der Nase beim Münzbilde sein und auch die Muskulatur der Wangen ausgeprägt erscheinen, dennoch ist der Münzkopf deutlich nicht mager wie der Münchener, sondern voll. Auch der Hals ist voll und rundlich auf den drei Münzen, während sich bei dem Marmorkopf in besonderer Schärfe der Kehlkopf herausdrängt. Noch mehr lehrt der Ausdruck: der Marmorkopf erscheint leer gegenüber dem ausdrucksvollen und stark wirkenden Kopf der Münze, und das, obgleich er sorgfältig ausgearbeitete reich bewegte Formen hat. Alle äufserlichen Mittel einer entwickelten Kunst sind angewendet: lebhaft bewegte Haare, deren überhängende Masse tief unterschnitten

[2]) »Aus der Werkstatt eines Künstlers«, Erinnerungen an den Maler H. v. Marées von K. von Pidoll. 1890 als Manuskript gedruckt. S. 7.

ist, um die Stirn stark zu beschatten, Falten auf der Stirn, plastische Angabe der
Augenbrauen, eingefallene Wangen, reich modellierte Muskulatur um den Mund, und
doch wirkt das ganze akademisch und leblos. Man könnte einwenden, der Münchener
Kopf sei nur eine flaue Kopie, doch bliebe der Unterschied bestehen: wenige, aber
stark wirkende Formen auf der Münze, viele und ganz anders wirkende beim
Marmorkopf. Er wirkt unschlicht, übertrieben, etwas schematisch, und wenn man
den Eindruck, den die Mundfalten in der Ökonomie des Ganzen machen, mit dem
der Augen vergleicht, möchte man fast sagen, unorganisch.

Brunn wollte den Kopf in die zweite Hälfte des zweiten Jahrhunderts vor
Chr. setzen, Furtwängler (der in der Beschreibung der Glyptothek Nr. 309 auch die
Deutung auf Antiochos bestreitet) setzt ihn in die letzte Zeit der römischen Republik.
Beide Ansätze beruhen auf der deutlich erkennbaren Beziehung zur hellenistischen,
besonders der pergamenischen Kunst, die auch Wolters empfand. In der That hat
der Kopf seine nächsten Analogien unter den Galliertypen. Sie umfassen Werke
recht verschiedener Zeit und Kunstweise, aber keines ist älter als die ausgebildete
pergamenische Kunst. Nach dem heutigen Stande unserer Kenntnis läfst sich mit
Sicherheit behaupten, dafs der Münchener Kopf frühestens ein halbes Jahrhundert
nach Antiochos, wahrscheinlich aber noch später entstanden sein mufs[4].

Es mögen nun die Münzbilder etwas genauer betrachtet werden[5]. *Seleucid
Kings*, Taf. III, 2 und 3, die ein jugendlicheres Bild des Königs geben, sollen aufser
Betracht bleiben, aber auch die übrigen erstrecken sich noch über verschiedene
Lebensalter und sind verschieden. Doch sind bei allen übereinstimmend in dem
fülligen Kopfe Augen und Mund Träger eines wirksamen eindeutigen Ausdrucks.
Die Augen blicken aus tiefen Höhlen, die durch mächtiges Vordringen des
Knochens seitlich über dem Auge in ihrer Form und Wirkung[*] bestimmt sind.
— Man vergleiche noch einmal, wie wenig ausgebildet unter den dicken Augen-
brauen der Knochen bei dem Münchener Kopfe ist. — Ganz seltsam ist nun die
Mundbildung auf der Münze. Das Übereinstimmende und Bezeichnende ist die lange
und ganz gerade Oberlippe. Wenn man bedenkt, wie sehr eine kurze und lebhaft
geschwungene Oberlippe in den Traditionen griechischer Kunst lag, so wird man
ermessen, wie charakteristisch für den Kopf des Antiochos diese Mundbildung ge-
wesen sein mufs. Mit dieser Form hängt zusammen, dafs die Lippen ganz das
Gegenteil von voll oder gar aufgeworfen sind, sondern schmal und angezogen.
Und endlich mufs die Unterlippe der Oberlippe entsprechen: ihr unterer Teil ist
stark ausgebildet, um den oberen fest gegen die Oberlippe zu schliefsen. Das

[4]) Der etwa auftauchende Einwand, das Bildnis sei
in späterem Geschmacke umgearbeitet, darf hier
wohl unberücksichtigt bleiben.

[5]) Vgl. Imhoof-Blumer, Porträtköpfe, Taf. III, 9 u.
10, *Monnaies grecques*, Taf. H, 10 u. 11, Babelon,
Les rois de Syrie, Taf. IV, 9 ff., Friedländer-Sallet,
das Kgl. Münzkabinett, Taf. V No. 404 (stark

entstellt), Gardner, *Types*, Taf. XIV, 29. *Catalogue
of Greek Coins. Seleucid Kings of Syria*, Taf. III,
ferner die Berliner Exemplare bei Wolters Arch.
Ztg. 1884, Taf. 12 und auf unserer Taf. 3.
Bei dem Studium der Exemplare des Berliner
Cabinets durfte ich mich der freundlichen Be-
lehrung von H. Dressel erfreuen.

stimmt auch auf allen Münzbildern überein. Dieser charakteristische, so ganz
uncideale und unklassische Mund findet sich auch bei anderen Seleukiden. Aber
von hellenistischen Herrschern auf Münzbildern nur bei dieser Familie. Und nur
Antiochos I. vereinigt ihn mit einem sonst so grofs angelegten Kopfe und so be-
deutenden Augen.

Dem Bilde, das die eingehende Betrachtung der Münztypen ergibt, entspricht
ein ganz anderer Kopf als der Münchener. Es ist der herrliche Kopf im Vatikan:
Arndt-Bruckmann 105, 106 (Helbig, Führer 219). Mit Recht ist er gegen die frühere

Benennung »Augustus« jetzt als
hellenistischer Herrscher be-
zeichnet. — Der Kopf, welcher
hierneben nach Arndt, Porträts
Taf. 105, wiederholt ist, wird
aufserdem auf Taf. 3 nach einer
neuen Aufnahme abgebildet.
Ich habe dafür die linke Seiten-
ansicht gewählt aus einer Er-
wägung, auf welche die Ver-
kürzung der rechten Gesichts-
hälfte führt. Denn die Schief-
heiten des Kopfes sind nicht
derart, dafs sie auf solche des
abgebildeten Menschen zurück-
geführt werden könnten. Das
ginge vielleicht für die Ungleich-
heit der beiden Augen allein an,
obwohl auch hier die Formen
keineswegs so unübersetzt aus
der Natur genommen scheinen,
dafs man an die Nachbildung
einer so zufälligen Verschieden-

heit glauben möchte, wie die verschieden starke Bedeckung des oberen Augenlides.
Der ganze Stil des Kopfes ist überhaupt nicht der der Nachahmung von Zufällig-
keiten der materiellen Erscheinung. Nun sieht man aber, dafs die Ungleichheiten
der Gesichtshälften genau nach demselben System geordnet sind, wie ich es *Strena
Helbigiana* 104 bei dem Helioskopf aus Rhodos auszuführen versucht habe. Das
etwas mehr zusammengedrückte Auge folgt nur der Verjüngung aller Formen
auf der rechten Kopfseite. Man möchte demnach annehmen, dafs der Kopf einst
auf einer Statue mit einer merklichen Drehung nach seiner rechten Seite gesessen
habe. Vielleicht hängt damit auch die starke Vernachlässigung des rechten Ohres
zusammen. Leider läfst sich das linke Ohr nicht vergleichen, da es fast ganz er-
gänzt ist. Aber auch die Haare und das Diadem, welche, wie der ganze Kopf,

hinten vernachlässigt sind, sind es rechts noch viel mehr als links, wie mir Walther
Amelung auf meine Anfrage freundlichst mitgeteilt hat. Auch er glaubt, daſs der
Kopf von einer Statue stammt und nach rechts gewendet war.

Die Abbildung auf Taf. 3 läſst die Vernachlässigung der Rückseite deutlich
erkennen, zeigt aber auch, daſs im übrigen, so weit nicht die Ergänzungen an Nase
und Ohr und die Flicken in den Wangen den Kopf entstellen, die Arbeit mit Recht
von Amelung als vorzüglich bezeichnet wird. Auch sind die Bohrlöcher erkennbar,
welche die Blätter des Diadems unterhöhlen. Die Formen des Kopfes machen nicht
den Eindruck, als ob ein Kopist wesentliches an ihnen verändert hätte, denn sie
wirken unmittelbar und gehen Zug für Zug restlos in der starken Gesamtwirkung auf:
nichts fällt heraus. Gleichwohl wird der Kopf kein griechisches Originalwerk sein:
an der etwas schematischen Zeichnung und leblosen Ausführung der Augenlider
glaubt man die Hand des Kopisten zu spüren, wenn man sie mit der lebensvollen
Behandlung der Muskulatur des Gesichtes vergleicht. Es fragt sich nun — immer
in der Voraussetzung, daſs wir eine im wesentlichen getreue Kopie vor uns haben —,
ob sich die Zeit des Originales einigermaſsen bestimmen läſst.

Die Erkenntnis der geschichtlichen Entwickelung der antiken Porträtkunst ist,
trotz einzelner eindringender Vorstöſse, noch in ihren Anfängen. Aber die Entwickelung
von dem Auftreten des Lysipp und Silanion[6] an läſst sich doch in einigen Hauptwerken
festlegen. Daſs der in Frage stehende Kopf nicht gar lange nach Lysipp und Silanion
entstanden sein kann, wäre ohne weiteres einleuchtend, wenn für eine Reihe von
Porträtköpfen, die neuerdings von verschiedenen Seiten in das fünfte Jahrhundert
gesetzt worden sind, dieser Ansatz feststände und die damit meist im Zusammen-
hang stehende Rückführung auf die Kunst des Demetrios von Alopeke eine kunst-
geschichtliche Thatsache wäre[7]. Ich meine das Original der bekannten Euripides-
köpfe, deren bestes Exemplar sich in Neapel befindet, den von Wolters erkannten

[6] Silanion ist ein Zeitgenosse des Lysipp, das hat
J. Delamarre bewiesen *Revue de philologie* XVIII,
1894, S. 162 ff. Die Widersprüche von Furt-
wängler, Reinach und Klein (Praxiteles p. 30)
können das Resultat nicht erschüttern, so lange
wir nur ein einziges mit Wahrscheinlichkeit auf
Silanion zurückführbares Werk besitzen. Der
Platonkopf, den wir ja nur in schlechten Re-
pliken besitzen, würde diesem Ansatz keines-
wegs widersprechen, so bleibt seine oft und
zuletzt von Winter, Jahrbuch V, vermutete Rück-
führung auf diesen Künstler möglich und wahr-
scheinlich. Anders steht es mit der Sappho,
die Winter in dem merkwürdigen Kopfe der
Villa Albani (Jahrbuch V, Taf. 3) vermutete.
Der Kopf gehört ins V. Jahrhundert. Ihm nahe
steht etwa der Kopf der eigenartigen Statue der
Sammlung Jacobsen (*La glyptothèke* Ny-Carlsberg,
Taf. 51, 52), welche in das V. Jahrhundert zu

setzen niemand anstehen wird, wenn man auch
Furtwänglers Kombination (Sitzungsberichte der
bayer. Akademie 1899, Bd. II Heft II) nicht
wird folgen können. Daſs der Kopf der Villa
Albani und der analoge der Münzen nicht Sappho,
sondern eine Göttin, vielleicht Aphrodite dar-
stellt, hat bereits Furtwängler überzeugend aus-
gefürt (Meisterwerke S. 104 ff.). Vgl. *Catalogue
of Greek* Coins-Troas etc, p. LXX (Wroth) und
Imhof-Blumer, Ztschr. f. Numism. XX, 286. Was
Winter sonst noch auf Silanion zurückführt auf
Grund einer Stilgleichheit mit dem Platonkopf,
ist nicht so überzeugend, daſs es Schwierigkeiten
bereiten könnte. Ebenso steht es mit der über-
dies höchst unsicheren Korinna (Litteratur bei
Bernoulli, Gr. Ikonographie S. 88) und den von
Furtwängler (Sammlung Somzée S. 27) heran-
gezogenen Werken (vgl. Statuenkopien I, 38).

[7] Furtwängler, Meisterwerke 275, 2 und 550, 1.

Archidamos aus der Villa in Herculanum[8] und das Porträt des Antisthenes[9]. Wenn
diese Köpfe wirklich um die Wende des fünften und vierten Jahrhunderts entstanden
wären, wie behauptet wird, so müfste man den Vatikanischen Kopf noch hoch in
das vierte Jahrhundert setzen, das heifst in eine Zeit, in der es noch gar keine
»hellenistischen Herrscher« gab. Jedenfalls aber müfste er zu den allerältesten
zählen. Dafs das in der That der Fall ist, läfst sich aber erweisen, auch ohne dafs
man den frühen Ansatz jener anderen Porträts annimmt. Um von ganz Sicherem
auszugehen, erinnere man sich an die Porträts des Aischines und Demosthenes, die
jedenfalls nicht älter als die Lebenszeit dieser Redner sein können[10]. Gegenüber
dem Porträt des Aischines, dessen Kopf sich noch aus der Tradition des vierten
Jahrhunderts verstehen läfst, vertritt die des Demosthenes eine neue Entwickelung,
welche mehr von dem rein Körperlichen in das Kunstwerk aufnimmt, als es früher
geschah. Das zeigt der charakteristische, oft gewürdigte Kopf ebenso, wie der
magere, schlaffe, unathletische und doch von nervöser Energie durchbebte Körper.
Die letzte Steigerung eines solchen Bestrebens zugleich mit genialer Künstlerschaft
im Sinne der malerischen Entwickelung der westeuropäischen Kunst des siebzehnten
Jahrhunderts gepaart, vertritt der berühmte sogenannte Zenon im Capitol (Arndt-Br.
Nr. 327—329) eines der bedeutendsten Originalwerke, das wir besitzen. Auf dem
Wege vom Demosthenes bis zu diesem Werke ist kein Platz für die Stufe des
Vatikanischen Kopfes. Aber auch die ganz andere Entwickelung, die zum Homer-
kopfe führt, könnte nur in ihren frühesten Anfängen sich mit seiner Kunstweise
berührt haben. Endlich gibt es eine Reihe von Philosophenporträts, die weder
eine starke Steigerung des Charakteristischen, noch jene leidenschaftliche und geniale
Hingabe an die Erscheinung bekunden, sondern mit grofser Schlichtheit, aber weit-
gehendem Studium der Wirklichkeit die Züge wiedergeben, und nur gewissermafsen
implicite den Charakter zeigen, Meisterwerke ehrlicher Bildniskunst: ich meine den
wirklichen Zenon[11] und unter anderen die Porträts der Epikuräer. Es ist nun wohl
deutlich, dafs bei dem Kopf des Vatikans die Wiedergabe der körperlichen Eigen-
tümlichkeit noch nicht so weit ist, wie bei diesen Köpfen, bei denen allen nicht
nur die einzelnen Formen, sondern bereits der gesamte Bau des Kopfes stark indi-
viduell ist. Gerade dies ist bei dem Vatikankopfe noch nicht der Fall, der gesamte
Aufbau ist noch stark mit der Erinnerung an die typischen Köpfe behaftet und es
sind nur einige charakteristische Einzelzüge, die dem Kopfe das individuelle Ge-
präge geben. Diese haben wir streng zu verhören, um über die wirkliche Erscheinung
des Dargestellten etwas zu erfahren. Da ist zunächst eine wichtige Einzelheit zu
besprechen; die Nase ist ergänzt. Der Ergänzer hat eine feine gebogene Nase von

[8]) Litteratur bei Bernoulli, Gr. Ikonogr. I, 121.
[9]) Litteratur bei Bernoulli, Gr. Ikonogr. II, 6.
[10]) Die Statue des Aischines ist in ihrer künstleri-
schen Eigenart und Bedeutung gewürdigt von
Benndorf: Samothrake II, 74. Die Statue des
Demosthenes kann mit gröfster Bestimmtheit
für eine Wiederholung der im Jahre 280 von

Polyeuktos geschaffenen angesehen werden, seit-
dem das einzige Hindernis, die Hände des Demo-
sthenes Knole, beseitigt ist. Sie sind modern
nach einer Mitteilung von E. Strong-Sellers in
Amelung's binnen kurzem erscheinenden Vatikan-
katalog S. 81.
[11]) Bernoulli, Gr. Ikonographie II, 135.

geringem Umfange und sehr regelmäfsigen Formen in den Kopf gesetzt. Diese Nase ist »hübsch« und pafst nicht zu dem kräftigen Charakter des Kopfes, das liegt daran, dafs die stark vorspringende Unterstirn, wie sie die Seitenansicht deutlich hervortreten läfst, eine Nase fordert, die nicht sich mit der bescheidenen Ausladung der ergänzten begnügt, sondern weit und kräftig hervorspringt. Ferner ist an der ergänzten Nase der Schwung der Nasenflügel und der Übergang von der Nasenscheidewand zur Oberlippe in der üblichen eleganten Weise griechischer Idealköpfe gemacht. Bei solchen pflegt sich aber die Linie in einer sehr kurzen und in der Seitenansicht ebenso elegant konkav geschwungenen Oberlippe fortzusetzen. Die lange und ganz gerade Oberlippe verlangt aber hier natürlich auch dem entsprechend weniger zierliche und gefällige Formen am unteren Teile der Nase. Man sieht also, dafs eine Nase wie die des Antiochos I. auf den Münzen in der That durch den Charakter des Kopfes fast gefordert wird. Durch die weit vorspringende Stirn werden die Augenhöhlen besonders tief und der eigentümliche Blick, der so wesentlich den Eindruck des Kopfes bedingt, ist wesentlich durch jene Gestaltung der Augenhöhlen hervorgebracht. Es liegt nahe, auf den ersten Blick diese tiefen Augenhöhlen mit der typischen Tradition des vierten Jahrhunderts in Verbindung zu bringen, aber man wird bald zweierlei beobachten, erstens dafs die Anordnung der Formen um die Augenhöhlen fern von jedem konventionellen oder auch nur typischen Charakter ist, dafs vielmehr alles, auch die verhältnismäfsige Kleinheit des Auges selbst, durchaus individuell ist, und zweitens, dafs, wo die übrigen Züge so eigenartig sind, wir hier die ganze Mundpartie, auch das Auge, nicht aus Anlehnung an typische Formen, sondern aus individuellen Gründen seinen Charakter erhalten · haben mufs. Endlich gibt der Vortrag der übrigen Formen uns auch das Vertrauen, dafs keine wesentliche Steigerung oder gar Übertreibung der zu grunde liegenden Naturform hier vorliegen kann, sondern das wesentliche — die auffallende Tiefe — der Höhlen der Wirklichkeit entsprechen mufste. Denn jene Form des Mundes, die so ganz von der typischen Art griechischer Idealköpfe abweicht, nämlich die schon erwähnte Bildung der Oberlippe, die Schmalheit der Lippen und ihr schwungloser Verlauf, alles das im stärksten Gegensatz zu den vollen schöngeschwungenen Lippen der »klassischen« Köpfe, jene Form ist ohne die geringste Neigung zur Übertreibung oder auch nur zur besonderen Betonung, äufserst schlicht aber bestimmt und wirkungsvoll vorgetragen. Meisterhaft behandelt ist die Bewegung der Formen um den Mund, durch die der sogenannte »Ausdruck« entsteht. Das Muskelspiel scheint die Mundwinkel in die Breite und nach abwärts zu ziehen. Das ist nicht sowohl durch einzelne scharf ausgeprägte Linien oder Faltenzüge erreicht, als vielmehr durch die Lagerung der Formen im grofsen: Höhen und Tiefen gruppieren sich im ganzen zu einem Bilde, das die Vorstellung jener Bewegung erzeugt. Erhebt sich auch hierin der Kopf noch nicht zu jener wunderbaren Meisterschaft späterer Werke, so hält er sich anderseits auch ganz frei von der übertreibenden an Verzerrung grenzenden Art, die durch Festlegen der Bewegung in eine einzelne Form leicht den Eindruck der Starrheit hervorbringt,

wie etwa bei einem bekannten Porträtkopf eines Feldherrn aus Neapel oder einigen der Köpfe des attalischen Weihgeschenkes. Das Muskelspiel ist beim Vatikanischen Kopfe so decent angegeben, dafs es nur wirkt, wenn man es in seiner Gesamtheit überschaut, in der Vorderansicht, wo die auseinanderstrebende Bewegung auf beiden Seiten sich gegenseitig steigert. In der Seitenansicht verschwindet es fast ganz. Wer in der Seitenansicht einen ebenso starken Eindruck hervorbringen wollte, müfste die Formen ganz anders behandeln, er müfste viel stärker auftragen. Und hier sind wir an dem Punkte angelangt, an dem für den Vergleich der Münze mit dem Kopf die gröfste Schwierigkeit besteht, freilich aber auch die interessanteste Lehre zu gewinnen ist: die energische Faltenlinie, die auf den Münzen des Antiochos I für die Mundpartie bezeichnend ist, namentlich auf der aus seinem Alter, von der das vorzügliche Berliner Exemplar Archäol. Ztg. 1884, Taf. XII unten links abgebildet ist, sie entspricht genau dem, was bei dem Kopfe in der Vorderansicht erstrebt wurde. Was in der Vorderansicht mit leichten Mitteln gelang, erfordert in der Stilisierung auf die Seitenansicht jene Steigerung, wie sie die Münze zeigt. Ein Wort noch über die Augenhöhlen. Auch hier verliert der Marmorkopf in der Seitenansicht vollständig den machtvollen Eindruck, den die Augen in der Vorderansicht machen, denn von der Tiefe der Höhlen, die gerade am inneren Augenwinkel so stark wirkt, zeigt die Seitenansicht kaum etwas. Wer von diesem Eindruck etwas in die Seitenansicht retten wollte, konnte irgend einer Umstilisierung schlechterdings nicht entgehen. Es ist bezeichnend, dafs die Münzen des Antiochos in diesem Punkte am meisten von einander abweichen, die Stempelschneider haben auf verschiedenem Wege dem Eindruck beizukommen gesucht. Am leichtesten hat es sich der gemacht, dessen Münze auf der Tafel der Archäologischen Zeitung oben abgebildet ist: er führt die Linie des oberen Augenhöhlenrandes ganz hoch in einer eleganten Kurve hinauf, um so wenigstens eine sehr grofse Höhle zu gewinnen. Diese Form ist freilich mit der des Marmorkopfes ganz unvereinbar. Aber es ist auch die Münze — wie ich im Gegensatz zu der Wertschätzung, die sie durch Wolters erfahren hat, aussprechen mufs —, die am wenigsten Glauben verdient. Die gefällige Anordnung des Haares und der flatternden Enden der Binde mufs schon Bedenken erregen, die Augenhöhle aber ist so in der Natur unmöglich: Eine Höhle, die fast die Hälfte des Gesichtes einnimmt, die Stirn und Wange zum grofsen Teil auffrifst, wäre monströs. Ähnlich sind: Babelon, *Les rois de Syrie*, Taf. IV, 9 und 12. Also hier wäre die Verwertung einer einzelnen Linie sehr verhängnisvoll. Die Münze, welche in ihrer Kleinheit den plastisch am meisten durchgebildeten Kopf zeigt, und den, weil er keine Unmöglichkeiten enthält, auch glaublichsten, und zugleich den eindrucksvollsten, ist auf der Tafel der Archäologischen Zeitung rechts unten und auf unser Tafel 3 abgebildet; sie ordnet sich etwa zwischen die unter Nr. 4 und 5 auf der Tafel III des Londoner Kataloges abgebildeten ein. Hier hat denn auch die Augenhöhle eine ganz andere Form und öffnet sich nur um so viel mehr seitlich als beim Marmorkopf, wie notwendig ist, um den gleichen Eindruck intensiven durchgeistigten und energischen Blickens zu machen.

Nicht anders ist es bei denen, welche Antiochos in höherem Lebensalter zeigen, links unten auf der Tafel der Archäologischen Zeitung und Nr. 6 auf der des englischen Kataloges. Hier stimmen die Formen um den Mund besonders mit dem Marmorkopfe überein. Ähnlich ist das andere auf Taf. 3 abgebildete Exemplar des Berliner Kabinetts.

Wir haben also in dem Kopf des Vatikanischen Museums einen hellenistischen Herrscher, der zeitlich unter die ältesten Diadochen gehören muſs, und dieser Kopf stimmt durchaus zu dem Bilde, welches die Münzen des Antiochos I bei kritischer Betrachtung von dessen Kopf erzeugen. Diese kann nur zur Prüfung und Überwachung des Eindruckes dienen, überzeugen kann sich nur, wem unmittelbar die Münzbilder einen solchen persönlichen Eindruck hervorrufen.

Der Kranz, welcher den Marmorkopf schmückt, um den Fürsten als neuen Dionysos zu kennzeichnen, paſst für einen Seleukiden besonders gut, denn Seleukos war es, der mit Alexander und Dionysos wetteifernd einen Zug nach Indien unternommen hatte[11]. Den Seleukos selbst aber in dem Kopfe des Vatikan zu erkennen, verbietet sein Porträt auf den Münzen, trotz einiger Ähnlichkeiten, die ich nicht verkenne. Daſs die Tradition seiner indischen Expedition am Seleukidenhofe lebendig blieb, würde eine Untersuchung der Überlieferung über den indischen Zug des Dionysos ergeben. Sie würde zu der Vermutung führen, daſs die zweite Sagenform, welche ich *De Bacchi expeditione Indica* S. 6 bei Nonnus nachgewiesen habe, und deren Spuren sich bei Ovid finden, auf Euphorion von Chalkis zurückgehen, der am Hofe des dritten Antiochus lebte. So vermutete schon Meineke, *Analecta Alexandrina* S. 21 und 50, und wies einige Spuren auf, zu denen auch Frgmt. XCIV noch gerechnet werden darf.

Wir wissen, daſs Eutychides, ein Schüler des Lysipp, für Antiochia die Tyche geschaffen hat. Die kleine elende und verstümmelte Replik, in der das Werk auf uns gekommen ist, läſst doch noch erkennen, daſs es ein bedeutendes Kunstwerk war, wundervoll in seinem Aufbau und von erstaunlicher Kühnheit in der Ausbildung der Tiefendimension. Daſs das ein Erbe Lysippischen Wirkens ist, hat E. Löwy wiederholentlich betont. Auch in dem Kopf des Antiochos wird man gern die Anregungen der Kunst des Lysipp wiederfinden, die durch seinen Schüler in das Reich der Seleukiden verpflanzt worden ist. Vielleicht darf man einstweilen frageweise auch hierfür den Eutychides verantwortlich machen.

Berlin. Botho Graef.

[11]) Droysen, Hellenismus III, 1. S. 78.

DIE BESTIMMUNG DER RÄUME DES ERECHTHEION.

EPIKRITISCHE BEMERKUNGEN ZU E. PETERSENS AUFSATZ (S. 59 F.).

Petersen sucht (S. 62) den wahren Grund meiner Auslegung von Pausanias Erechtheions-Periegese anderswo, als wo ich selbst (oben S. 16) ihn angegeben habe. Der Ausgangspunkt für meine Ansicht über die Bestimmung der beiden Räume des Erechtheion war nicht eine immerhin bestreitbare Deutung von Worten des Pausanias, sondern die von Dörpfeld erkannte bauliche Thatsache, daſs die Fuſsbodenplatten des Westraums (D auf S. 14 f.) doppelt so dick waren (etwa 0,45 m) wie die übrigen; daraus zog er die Folgerung, daſs diese Platten einen Hohlraum überdeckt haben müssen. Dies erwähnt auch Petersen (S. 63), würdigt aber diesen doch sehr der Erklärung bedürftigen Umstand keiner weiteren Beachtung. Die Tafeln zur *Arx* XXIII, *A** und XXV, *C** (bei *u*) machen den Sachverhalt deutlich [1]; die Innenansicht der Westmauer auf Tafel XXIV, *D** zeigt weiter, daſs diese dicke Quaderschicht, unmittelbar unter den Orthostaten der Mauer, sich längs der ganzen Westwand hinzieht. Einzelne Quadern springen noch heute aus der Flucht der Wand soweit vor, daſs ihre einstige Fortsetzung nach dem Raum *D* hin keinem Zweifel unterliegt. Also war dieses ganze Westgemach mit jenen starken Platten belegt; sie überdeckten einen unterirdischen (später von der türkischen Cisterne eingenommenen) Raum von ungefähr 80 Kubikmetern Inhalt (Länge 9,75, Breite 4,30, Höhe etwa 2,00 m). Dieses geräumige Souterrain muſs einen bestimmten Zweck gehabt haben. Was kann es aber wohl anders gewesen sein als eine Cisterne? Petersen wolle doch angeben, wozu der Raum sonst gedient haben sollte. So lange dies nicht in annehmbarer Weise geschehen ist, muſs ich hierin mit Dörpfeld das φρέαρ erkennen, in dem sich das ὕδωρ θαλάσσιον befinden sollte. Auf diesen thatsächlichen Befund hin habe ich die θάλασσα Ἐρεχθηΐς in dem Westraume *D* angesetzt; dieser muſs also auch das προστόμιον enthalten haben, nach dem das Gemach in den Inschriften als προστομιαῖον bezeichnet wird. Dem widerspricht auch durchaus nicht das Wort ἔνδον bei Pausanias, denn die Cisterne ist in der That ἔνδον, im Inneren des Ge-

[1] Die Durchschnitte bei Middleton, *Plans and Drawings of Athenian Buildings (Journ. Hell. Stud., Suppl. paper no. 3)*, Taf. 19 und insbesondere Taf. 22, sind irreführend, indem hier ohne Grund angenommen wird, daſs die dicken Deckplatten der Cisterne auf die Hälfte ihrer Dicke reduziert worden wären mit Ausnahme einer Stufe, die sich auch im Innern, ebenso wie auſsen, längs der Westmauer hingezogen hätte. Aber erstens lag für eine solche Stufe im Inneren gar kein Grund vor, zweitens würde diese Abarbeitung der Platte auf fast zwei Drittel ihrer Länge eine zwecklose Materialvergeudung gewesen sein, die drittens überdies die Haltbarkeit der Cisternendecke ganz unnötigerweise geschwächt haben würde. Falsch ist dort ebenfalls die Annahme, daſs die ursprüngliche Westthür ebenso tief hinabgegangen wäre, wie die heutige Thür der späteren Kirche; für diese ist vielmehr, wie die rohe Bearbeitung zeigt, die Schwelle der Thür um eine Stufenhöhe tiefer gelegt worden.

bäudes, während das τριαίνης ἐν τῇ πέτρᾳ σχῆμα draufsen, in der offenen Nordhalle, sich befindet[2].

Petersen sucht das προστομιαῖον im Mittelraume *C*, verlegt also hierher auch die Cisterne. Dem gegenüber muſs hervorgehoben werden, daſs weder auf dem Felsboden noch an der Nordmauer die geringste Spur zu finden ist, die sei es auf stärkere Bodenplatten, sei es auf den festen Mauerumschluſs einer Cisterne hinwiese, während beides in *D* noch heute besteht. Die in der Nordwestecke jenes Raumes anzunehmende Vertiefung (oben S. 19) kann daher nicht füglich eine Cisterne mit einem προστόμιον darüber gewesen sein (der Felsboden neigt sich hier überdies nach Norden gegen die Maueröffnung[3]), sondern sie vermittelte nur den Zugang zum Dreizackmal durch die niedrige Öffnung im Fundamente der Nordmauer (oben S. 20).

Wenn sich nun die Cisterne im Westgemache *D* befand, so folgt aus Pausanias Worten mit Notwendigkeit — und diesen Schluſs habe ich daraus gezogen —, daſs die drei Altäre und die Butadengemälde in den Mittelraum *C* gehören. In der That, betrachtet man unbefangen beide Räume, einerseits den schmaleren westlichen *D* mit seinen vier Thüren (darunter dem groſsen Nordportal) und nach obiger Darlegung mit dem προστόμιον, andererseits den gröſseren Mittelraum *C* mit seiner einen Thür und seinen groſsen freien Wänden, und bedenkt man die Lage beider Räume zu einander, so scheint es doch unverkennbar, daſs *C* der Hauptraum, *D* nur der Vorraum ist. In diesem nur etwa 4,30 m breiten Vorgemach sollen nun nach Petersen — auſser dem von ihm dort geleugneten Prostomion — noch drei Altäre untergebracht werden und an den verhältnismäſsig geringen Wandflächen (eigentlich kommt nur die östliche Zwischenwand in Betracht)

[2] Nilsson (*Journ. Hell. Stud.* XXI, 1901, S. 325 ff.) macht auf Reste der tiefeingerissenen Zeichnung eines Dreizacks im Felsboden aufmerksam, die eben in jener Nordwestecke des Gemaches *C*, wo Petersen das προστομιαῖον ansetzt, gegenüber dem unterirdischen Zugang unter der Nordhalle sich fänden. Hierin erblickt er das von Pausanias erwähnte τριαίνης ἐν τῇ πέτρᾳ σχῆμα, indem er auf das Wort σχῆμα Gewicht legt und gegen das Dreizackmal unter der Nordhalle Bedenken erhebt, besonders weil das Dreizackmal unter der Nordhalle nicht in gleicher Linie stehen (vgl. oben S. 19). Ich kann diese Ansicht nicht für wahrscheinlich halten. Τὸ περὶ τῆς τριαίνης σημεῖον (Strab. 9 p. 396, vgl. Platon Polit. p. 268 E τὸ περὶ τῆς χρυσῆς ἀρνὸς σημεῖον) war doch das Erzeugnis des Stoſses, durch den Poseidon den Salzquell hatte aufsprudeln lassen. War dafür das Abbild eines Dreizacks geeigneter oder drei 1,25—2,79 m tiefe Löcher im Felsboden, selbst wenn diese nicht ganz gerade zu einander stehen? Und weshalb lieſs man oberhalb dieser Löcher eine in dem Platten-

boden der Nordhalle künstlich ausgesparte Öffnung, wenn sie nicht eine ganz besondere Bedeutung hatten? Welche Bedeutung aber sollten sie sonst gehabt haben? Mir scheint auch diese »Figur« des Dreizacks ganz wohl σχῆμα heiſsen zu können; sollte aber geändert werden müssen, so würde ich Wieseler's σχίσμα für noch bezeichnender halten, als das von Göttling vorgeschlagene (aber auf das Erechtheusgrab der Μακραὶ [zu *Arx* 28, 18**] bezogene), von Petersen (oben S. 62) wieder aufgenommene σῆμα.

[3] Nilsson a. a. O. S. 325. Der auffällige Umstand, daſs Cisterne und Dreizackmal nicht miteinander verbunden waren (Petersen S. 63), erklärt sich einfach daraus, daſs in diesem Falle das Wasser der Cisterne immer dem Verdampfen durch die Bodenöffnung über den Dreizackspuren ausgesetzt gewesen, auch diese Löcher kaum sichtbar geblieben wären. Da beide Räume unterirdisch waren, blieb der Mangel an Zusammenhang zwischen ihnen dem Publikum verborgen.

sollen die Gemälde mit wenigstens teilweise lebensgrofsen Figuren (πίναξ τέλειος s. zu *Arx* 26, 28*) Platz finden, das geräumige Hauptgemach dagegen bleibt leer bis auf den Zugang zum Dreizackmal in seiner einen Ecke. Jedermann wird fragen, wozu denn dieser ganze stattliche Raum, der an Gröfse wenig hinter der Polias-cella *B* zurücksteht, an Höhe sie weit überragt (vgl. Abb. 4 auf S. 15) und durch hohes Seitenlicht von Westen her eine wohlthuend gedämpfte Beleuchtung erhielt*, wozu er denn eigentlich bestimmt war. Petersen gibt darauf keine Antwort; denn selbst wenn er das Prostomion enthalten hätte, wäre damit der Raum doch nicht gefüllt. Alles erklärt sich angemessen, wenn hier, etwa auf die drei Hauptwände verteilt, die drei Altäre standen und die grofsen Wände mit den Gemälden ge-schmückt waren. In der westlichen Tempelhälfte, dem Erechtheion, ist ohne Frage der Altar des Erechtheus oder Poseidon-Erechtheus die Hauptsache, ihm gebührt der vornehmste Platz in der eigentlichen Cella, die aufserdem noch den Zugang zum Dreizackmal enthielt, während die Cisterne in der Vorhalle, die durch ihre drei Ausgänge als geschlossener Pronaos charakterisiert ist, ihren Platz hatte.

Freilich erklärt Petersen (S. 63) meine Annahme für ganz unstatthaft, dafs Pausanias zuerst das innere Gemach, dann das Vorgemach beschreibe. Aber beim Zeustempel von Olympia (Paus. *5*, 10ff.) folgt auf die Schilderung des Äufseren und der Metopen über Pronaos und Opisthodom unmittelbar die Cella mit all ihrem Zubehör, und dann erst wird bei Gelegenheit der Weihgeschenke nachgeholt, was im Pronaos zu sehen war (Kap. 12, 5). Ob für den Parthenon etwas ähnliches gilt, ist unsicher, da die Bedeutung der Worte κατὰ τὴν ἔσοδον hinsichtlich der Statue des Iphikrates (*1*, 24, 7) bestritten ist. Auffällig ist beim Erechtheion nur, dafs die Worte διπλοῦν γάρ ἐστι τὸ οἴκημα erst kommen, wo Pausanias zum zweitenmal die Thür zwischen den beiden Gemächern durchschreitet und aus dem Hauptraum wieder in den Vorraum zurückkehrt, den er schon einmal passiert hatte. Allein auch dies ist nicht schwer zu erklären. Pausanias sucht, ebenso wie er beim Parthenon und in Olympia sich sogleich dem grofsen Bilde zuwendet, alsbald die Hauptsache, den Altar des Tempelinhabers Erechtheus, auf, indem er sich die Cisterne für gemeinsame Behandlung mit dem Dreizackmal aufspart; da er deshalb den Vorraum zunächst gar nicht erwähnt, kann er auch nicht schon hier auf die Doppelräumigkeit hinweisen, dies geschieht vielmehr ganz sachgemäfs da, wo er den zweiten Raum zu beschreiben beginnt. Der Zusatz wird vollends erklärlich, weil es sich nicht, wie gewöhnlich bei Tempeln, um eine Cella und einen offenen Pronaos, sondern in der That um etwas Ungewöhnliches, ein doppeltes geschlossenes οἴκημα, handelt. Ich glaube daher, dafs auch mit diesem Argument meine Auf-

*) Nach Nilsson S. 329 freilich *it must have been quite dark in the cella* [*C!*] *and still darker in the crypt* [unter der Nordhalle, trotz der Öffnung im Fufsboden], *but the* σῆμα [die Dreizack-zeichnung Anm. 2] *receives some light from the passage in the north wall, which is just opposite.* Dies Licht könnte doch nur von der Krypta ausgehen, die ja aber noch dunkler sein soll als die ganz dunkle Cella. Die θάλασσα versetzt Nilsson wie Petersen unter die Cella *D*, die selber auch bei ihm unbenutzt bleibt — ganz natürlich, wenn sie »ganz finster« war. Ich sollte denken, dafs diese Auffassung, falls ich sie richtig verstehe, sich selbst richtet.

fassung nicht aus dem Felde geschlagen wird, die, ich wiederhole es, nicht von einer vorgefaſsten Deutung des Pausanias ausgeht, sondern von einer sicheren, aber bisher nicht genügend zur Geltung gebrachten Thatsache, auf Grund deren ich die unbestimmten und verschiedener Auffassung fähigen Angaben des Pausanias zu deuten suche.

Gegenüber dem richtigen Verständnis der Räume des Erechtheion tritt die Frage, ob Pausanias durch die Nordhalle oder durch die Korenhalle eingetreten sei, an Bedeutung ganz zurück. Ich kann durchaus nicht sagen, daſs ich durch Petersens Ausführungen von der ersteren Eventualität ganz überzeugt worden wäre, und glaube, daſs einige von mir angeführte, der Reihenfolge bei Pausanias entnommene Gründe durch ihn nicht entkräftet worden sind, will aber die eine Schwierigkeit offen zugestehen, daſs sich für den Altar des Zeus Hypatos, wenn er »vor dem Eingange« der Korenhalle stand, schwer ein angemessener Platz in dem Winkel zwischen dem Erechtheion und dem Hekatompedon finden läſst. —

Addenda werden leicht übersehen. So möchte ich hier (allerdings wiederum als Addendum!) auf die nachträgliche Bemerkung am Schlusse von Seite 88 meiner *Arx* hinweisen, in der ich ein Versehen gut mache, das durch Übersehen eines Addendum im *CIA.* II, *3*, S. 349 verschuldet worden ist. Die vielbesprochene Stelle Paus. I, 27, 4: πρὸς δὲ τῷ ναῷ τῆς Ἀθηνᾶς ἔστι μὲν εὐῆρις (so haben fast alle Handschriften) πρεσβῦτις ὅσον τε πήχεος μάλιστα, φαμένη διάκονος εἶναι Λυσιμάχη hatte ich, einer Anregung Benndorfs folgend, vor διάκονος durch die Worte διὰ τεσσάρων καὶ ἑξήκοντα ἐτῶν τῆς Ἀθηνᾶς ergänzt, allerdings mit nicht ganz gutem Gewissen, da die von Benndorf herangezogene Basis (*CIA.* II, 1376) auf eine etwa dreimal so groſse Statue schlieſsen lieſs (s. zu *Tab.* XXXVIII, 9) und ich mich daher genötigt sah, bei Pausanias ὅσον τε τρίπηχυς statt des überlieferten ὅσον τε πηχός (so) zu vermuten. Alles fällt zusammen durch die an der angegebenen Stelle des *CIA.* durch ein neues Bruchstück glücklich ergänzte Inschrift *CIA.* II, 1378 (*AE* 129), bei der man sich nur wundern muſs, daſs der gelehrte und scharfsinnige Herausgeber sich der Pausaniasstelle nicht erinnert hat. Danach trug die auffallend kleine Basis (27×20 cm), deren Oberfläche zerstört ist, die Statuette einer Συη—, die als Λυσ[ιμάχ]ης διά[κο]νος bezeichnet wird. Toup hatte also richtig bei Pausanias in εὐῆρις einen Namen vermutet, nur daſs dieser nicht Εὐῆρις gelautet hat, sondern Συη—; natürlich ist nachher mit den meisten Handschriften φαμένη διάκονος εἶναι Λυσιμάχηι zu lesen. Herr Dr. Wilhelm, der auf meine Bitte die Güte hatte, mir einen Abklatsch der Inschriftfragmente zu schicken und diesen mit seinen Bemerkungen zu begleiten, erkennt in den obersten Zeilen, auf die es hier allein ankommt, folgendes:

Hiernach steht also der Anfang des Namens Συη— fest, ebenfalls, daſs er nur sehr kurz gewesen sein kann, da am Ende der Zeile, wo die Buchstaben allerdings dichter zusammengedrängt sind, nicht das von mir vermutete τίτθη gestanden hat, sondern mit Wilhelm der Rest eines Vaternamens (—του oder —γου) erkannt werden muſs. Die Corruptel bei Pausanias würde auf Συῆρις führen, was aber kein Name ist; auch Συήνη oder Συηνίς ist nicht ohne Schwierigkeit. Möge Dr. Wilhelms Suchen nach dem fehlenden Bruchstück von Erfolg gekrönt werden. Das wäre auch für Zeile 2 erwünscht, da ein mit Σ beginnendes Demotikon von solcher Kürze nicht leicht zu finden ist.

Wir haben also nach diesem Funde zwei Standbilder zu unterscheiden; erstens die von Pausanias erwähnte ellenhohe Statuette der Dienerin der Lysimache, ein Werk des Nikomachos, nach Köhler aus dem dritten Jahrhundert; zweitens die etwa dreimal so groſse eherne Statue einer Frau, in der Benndorf gewiſs mit Recht nach den Worten —ντα δ'ἔτη [x]αί τέσσαρ[α] Ἀθάναι Demetrios Statue der Lysimache erkannt hat, *quae sacerdos Mineruae fuit LXIIII annis* (Plin. *34, 76*). Diese Lysimache (vgl. Töpfer, Att. Genealogie S. 128) lebte etwa hundert Jahre früher als jene andere Lysimache mit ihrer Dienerin; die Ergänzung der metrischen Inschrift auf ihrer Basis habe ich zur *Arx 27, 24. AE 69* etwas weiter zu führen versucht.

Straſsburg, im Juli. Ad. Michaelis.

ZWEITER JAHRESBERICHT
ÜBER DIE AUSGRABUNGEN IN BAALBEK.

Seit dem ersten Berichte, der vor Jahresfrist über die Zeit vom September 1900 bis zum September 1901 erstattet wurde[1], sind die Ausgrabungen in dem grofsen Heiligtum zu Baalbek gemäfs dem Befehle Sr. Maj. des Kaisers und mit den dafür gnädigst bewilligten Mitteln ohne Unterbrechung fortgesetzt und beinahe schon bis zu dem Ziele geführt worden, das überhaupt für die Freilegung sowie für die wissenschaftliche Untersuchung der antiken und mittelalterlichen Baulichkeiten erreicht werden sollte. Nur unbedeutende Schuttreste sind hier und da abseits von den eigentlichen Arbeitsplätzen liegen geblieben, die noch wegzuschaffen wären, einige Konservierungsarbeiten sind notwendig, es ist dafür zu sorgen, dafs die Ruine dem Publikum bequem zugänglich sei und ohne Gefahr besichtigt werden könne, endlich wird noch vielerorts Hacke, Spaten und Besen angesetzt werden müssen, um die abschliefsende Untersuchung und graphische Darstellung des ganzen grofsen Objekts in allen Einzelheiten zu ermöglichen. Diese Untersuchung kann aber jetzt, ohne dafs sie wie bisher durch das Anstellen und Beaufsichtigen der Arbeiter eine wesentliche Störung erleide, unverzüglich in Angriff genommen werden, und dann wird baldmöglichst das Gesamtresultat des grofsen Sr. Maj. dem Kaiser verdankten Unternehmens in Photographien, Zeichnungen, Rekonstruktionen und erläuterndem Texte in einer dem bedeutenden Gegenstande angemessenen Form vorzulegen sein.

In der Leitung des Unternehmens hatte sich in dem verflossenen Jahre nichts geändert; sie lag an Ort und Stelle wiederum in den Händen des Regierungsbaumeisters Bruno Schulz, nur dafs dieser im Winter beurlaubt und daher vom 6. November 1901 bis zum 21. Februar 1902 von Baalbek abwesend war und so lange Regierungsbauführer Daniel Krencker allein den Arbeiten vorstand. Beide Architekten waren dann im Sommer ungefähr vier Monate abwesend, indem sie die später noch besonders zu erwähnende Reise durch Syrien machten. In dieser Zeit waren die sämtlichen Ausgrabungsarbeiten dem Regierungsbauführer Heinrich Kohl aus Kreuznach anvertraut, der bereits seit dem 21. Februar daran teilgenommen hatte. Professor Puchstein hielt sich im Herbst 1901 bis zum 10. Oktober, 1902 im April, im August und einige Tage zu Anfang Oktober in Baalbek auf; das Grofsherzoglich Badische Ministerium hatte ihn freundlichst ein Semester beurlaubt.

[1] In diesem Jahrbuche XVI 1901, 133ff.

Im Frühjahr 1902 war auch der Geheime Baurat Dr. A. Meydenbauer nach Baalbek gekommen, um in der Zeit vom 4. April bis zum 4. Mai, unterstützt von Professor W. Schleyer von der polytechnischen Hochschule in Hannover und von Regierungsbauführer Th. v. Lüpke eine photogrammetrische Aufnahme der Ruine sowie des ganzen Stadtterrains zu machen und zugleich die für die Publikation der Tempel wünschenswerten Photographien herzustellen. Diese Arbeit wäre vielleicht besser einige Monate später ausgeführt worden, aber die Umstände und das Klima liefsen keine andere Disposition dafür zu.

Bei der Grabung und dem Schutttransport, in den schlimmeren Wintermonaten nur wenig durch Regen und Schnee beeinträchtigt, waren im Durchschnitt 100 Arbeiter täglich beschäftigt. Sehr vorteilhaft war es, dafs eine Anzahl von Besitzern erlaubte, den Erdschutt in ihren dicht bei der Ruine gelegenen Gärten abzuladen und so das Ackerland aufzuhöhen. Zu den aufgehöhten Teilen gehört allerdings auch eine Strecke des arabischen Festungsgrabens, südlich und westlich von dem antiken Heiligtum, so dafs hier der mittelalterliche Zustand etwas verundeutlicht, aber der antike so zu sagen wiederhergestellt worden ist. Die von uns verworfenen und aus der Ruine hinausgeschafften Quadern und Bruchsteine, fast nur von den arabischen Bauten stammend, hat die türkische Regierung an die Bewohner von Baalbek verkauft, bei denen sich infolgedessen eine schwunghafte Bauthätigkeit entwickelt hat.

Was nun an den verschiedenen Teilen der Ruine neu geleistet und erreicht worden ist, ist folgendes.

Im ersten Grabungsjahre waren der rechteckige Vorhof und der Altarhof vom Schutt gesäubert worden, aber noch die vor dem Vorhof gelegenen Propyläen zu erledigen geblieben (vgl. den Plan im Jahrbuch XVI, 1901, Taf. IV). Jetzt ist von den Propyläen die nördliche Hälfte bis auf den Stylobat der Frontsäulen und bis auf die Schwelle des Mittel- und des nördlichen Seitenportales ausgegraben; die südliche Hälfte griffen wir nicht an, weil hier die Nordfront des Nebenraumes eingestürzt ist und kolossale Trümmer den Boden bedecken. Es zeigte sich bei der Grabung in den Propyläen, dafs das lange Gewölbe darunter eingestürzt war, aber wenig antike Bauglieder, fast nur nachträglich aufgeschüttete Erde enthielt. Besser erhalten sind die Gewölbe unter den beiden Nebenräumen; sie waren ehemals von aufsen zugänglich, ihre Wände sogar mit prostylen Aedikulen dekoriert, der Schlufsstein des einen mit einem Merkurstab, und sie hatten je eine Thür zu dem langen dunklen Gewölbe unter der Propyläenhalle. Es erschien nicht nötig, dies letztere auszuräumen; nur vor dem Mittel- und dem nördlichen Seitenportal wurde bis auf den Fufsboden des Gewölbes gegraben, um nach einem Zugang zu den Gewölben unter dem rechteckigen Hof zu suchen. Dergleichen wurde jedoch hier nicht gefunden; es gibt nur von aufsen Thüren dazu (im Norden und im Süden) und die sind von den Arabern zugemauert worden. Diese Gewölbe unter dem Vorhof scheinen ebenfalls ganz mit Schutt und Erde angefüllt zu sein und eine gründliche Untersuchung nicht zu lohnen.

Die Säulen der Propyläenhalle sind bis auf die Sockel verschwunden und der ganze ehemalige Eingang des Heiligtums ist durch eine arabische Curtine verbaut. Von dieser haben wir das erste Intercolumnium im Norden abgebrochen, um den Schutt dahinaus zu transportieren, und auch einige Pfeiler der Schartenkammern beseitigt, damit auf eine kleine Strecke der Stylobat und die Säulensockel sichtbar würden. Es bleibt zu erwägen, ob auch noch andere Teile dieser arabischen Curtine abgebrochen werden sollen, damit der Eingang zur Ruine für die modernen Besucher wieder an die ursprüngliche Stelle gelegt werden könnte. Als die Aufsenfront der Propyläen, wo ehemals die grofse, im Mittelalter abgebrochene Freitreppe gesessen hat, von Bäumen und Sträuchern gesäubert wurde, kam an dem Sockel der zweiten Säule von Süd eine bisher nicht beachtete Inschrift zu Tage, ähnlich den beiden des Longinus *C.I.L.* III p. 970, n. 138, die auf anderen Säulensockeln der Propyläen stehen:

J. O.] M. pro sal[ute] d. [n.] imp. Antonin[i Pii Felicis

.... Sep]timi[us] .. bas Aug. lib. caput columnae aeneum auro inl[uminat]um votum sua pecunia l. [a. s.

In den beiden Höfen war die eigentliche Grabung bereits im Vorjahre vollendet. Aber auf eine Anregung hin wurden die Fundamente der Basilikapfeiler rechts und links von dem grofsen Brandopferaltar von neuem untersucht, ob darin etwa Reliefs, die zu dem Altar gehören könnten, steckten — jedoch ohne Erfolg. Sonst beseitigte man mit den letzten Schuttresten die Geleise der Feldbahn und rückte alle Werkstücke und Trümmer so zurecht, dafs sie in den photographischen Aufnahmen nicht die Gesamtbilder beeinträchtigten. Auch wurde der für den Schutttransport gebrauchte Damm bei *a* auf Tafel IV des ersten Berichtes längs der Ruine abgetragen und die hier in den Kellern befindliche Exedra freigelegt; ihr Gewölbe ist eingestürzt und die einst gewifs reliefierten Gewölbsteine sind verschwunden.

Die Arbeit in den Höfen förderte eine Anzahl interessanter Inschriften zu Tage, die das ergänzen, was im ersten Bericht S. 153 f. gesagt worden war[1]. Eine griechische Weihung auf einem im Vorhofe gefundenen Postament einer Bronzestatue bietet den griechischen Namen des Heliopolitanus:

θεῷ μεγίστῳ
Ἡλιουπολίτῃ
δεσπότῃ
Κ]άσσιος Οὐῆρος
ἅμα Χαρείνῃ
σ]υμβίῳ τῇ ἀξιο-
λογ]ωτάτῃ καὶ ..
.

[1]) An den a. a. O. gegebenen Citaten ist zu verbessern, dafs die Inschrift des Demetrianus, S. 144, im *C.I.L.* III *suppl.* p. 2328[78] n. 14387s erhalten hat, die des Tittius, S. 145, p. 2328[76] n. 14386d, die an Balmarcod, S. 154, n. 14385a, die der Sabina, ebenda, n. 14387b.

Einige lateinische Weihungen mit einfachem Texte, wie die eines *Claudius* (schon im *C.I.L.* III, *suppl.* p. 2328[16], n. 14386a veröffentlicht) oder die folgende (ebenda n. 14386):

<div align="center">

J. O. M. H.

Q. Baebius Q. f. Fab.

Rufus et Baebii

S]ex(tus), Raius, Q(uintus), filii eius, v. s.

</div>

fallen durch ihre Größe und Monumentalität auf. Von den Ehreninschriften gilt eine einem Priester des Jupiter Optimus Maximus Heliupolitanus, dem *T. Alfius* (ebenda 14387 *oo*), eine andere einem Enkel dieses Priesters (n. 14387 *ooo*), eine dritte (n. 14387 *ff*) dem Tribunen *Antonius Naso,* wie es scheint aus der Zeit Neros; hier ist dieselbe Bemerkung zu machen wie bei den gleichzeitigen Inschriften des Gerellanus und denen des Königs Agrippa und des Königs Sohaemus (im ersten Bericht 155), insofern die Widmungen älter sind als der erhaltene Tempel. Endlich sind auch einige römische Kaiser in den Inschriften erschienen, so Hadrian auf zwei Bruchstücken eines Sockels:

<div align="center">

.

Διὶ Ἡλ[ι]οπο-

λίτῃ ὑπὲρ

τῆς σ[ωτ]ηρί-

ας Κα[ίσαρ]ος ᾿Α-

δρια[νοῦ, Κα]ίσα-

[ρος Τραιανοῦ]

[υἱοῦ]

</div>

Ferner Antoninus Pius, der Erbauer des großen Tempels von Baalbek, auf einem westlich vom sog. Jupitertempel gefundenen Postament, das von demselben Manne gestiftet ist, dem wir den in Athen gefundenen Altar der drei heliopolitanischen Götter (*C.I.L.* III, 7280) verdanken:

<div align="center">

J. O. M. H.

pro salute imp.

Caes. T. Aelii Hadri-

ani Antonini Aug.

Pii P. P. Quintus Te-

dius Maximus

pro salute sua et fil(iorum)

et nepot(um) v. l. a. s.

</div>

und Septimius Severus auf zwei Bruchstücken eines Postaments aus den Fundamenten der Basilika, von 199 n. Chr.:

<div align="center">

imp. Caes. L.] Septimi[o] Seve[ro Pio Pertinaci Aug.

Arabico Ad]iabenico [P]arthi[co maximo Britannico

maximo trib. p]ot. VII imp. XI cos. [II

. ex r]esponso Iovis O[ptimi Maximi Heliupolitani.

</div>

Daſs der Gott von Heliopolis gefragt wurde und Antworten erteilte, ist aus dem von Macrobius *Sat.* I 23, 10 erzählten Erlebnis des Kaisers Trajan bekannt.

Auſser diesen Inschriften sind im letzten Jahre nun auch ein paar erwähnenswerte Skulpturen gefunden worden, namentlich ein kleines Kalksteinrelief von 21 cm Höhe und 19 cm Breite, das sich als ein Votiv an die drei heliopolitanischen, aus Inschriften bekannten Götter darstellt (s. d. ersten Ber. 154), in der Mitte Zeus, rechts von ihm Hermes, links Aphrodite, alle drei in klassischer Tracht und klassischem Stile römischer Zeit; sie stehen in einer Aedikula ruhig neben einander, Zeus in Chiton und Mantel, das Scepter in der Rechten, Hermes nackt, seinen Stab im linken Arm tragend, in der Rechten vermutlich den Geldbeutel, Aphrodite ganz in den Mantel gehüllt. — Hermes allein ist auf der Vorderseite eines kleinen einfachen Sockels aus grauem Kalkstein dargestellt (hoch 0,21, breit ehemals 0,22, tief 0,13), ganz wie vorhin, stehend, mit dem Kerykeion und dem Beutel; jederseits von ihm befindet sich etwas, das wie eine Spitzamphora aussieht, die in einem hohen, sie überragenden Gestell steht. — Dem Men wird ein kleines Kalksteinaltärchen gewidmet gewesen sein, das vorn der Halbmond mit einem Stern, rechts eine Kanne, links ein Stab und hinten ein Kranz ziert. — Endlich sei noch kurz ein einzelnes Werkstück von einem sonst nicht bekannten Friese mit starkem Hochrelief erwähnt, das als Teil einer ausgedehnteren Scene in unterlebensgroſsen, halb zerstörten Figuren Hermes in der Chlamys und mit dem Kerykeion und eine Göttin mit Fackel (Persephone oder Artemis), beide sich nach rechts hin bewegend, enthält; die Arbeit ist spätrömisch, derb, fast plump.

Die eigentlichen Ausgrabungsobjekte des verflossenen Jahres waren die beiden Tempel, und hier ist vervollständigt worden, was früher nur angefangen war (Taf. 4).

Von dem groſsen, zehnsäuligen Tempel mit 19 Säulen längs, der gewöhnlich als Sonnentempel bezeichnet wird und zu dem der Brandopferaltar sowie die ganze Hofanlage gehört, haben wir auf dem Situationsplane zum ersten Bericht bereits die Freitreppe mit ihren nur in Resten erhaltenen Wangen und die Säulenbasen der Front bekannt gemacht, über denen die Westwand der byzantinischen Basilika errichtet worden war. Um die neuen Untersuchungen zu verstehen, muſs man sich, etwa mit Hilfe des Schnittes S. 93, die eigentümliche Gesamtanlage des Tempels vergegenwärtigen.

Das kolossale, ganz in der Ebene gelegene Bauwerk hatte der römische Architekt so hoch emporgehoben, daſs sein Stylobat ca. 7 m über dem Altarhof und 13,59 m über dem antiken Niveau lag. Dazu waren ebenso hohe Unterbauten nötig gewesen. Man sieht auf dem Schnitt rechts die Fundamente, worauf die Säulenreihe der Nordseite steht, links unter den noch aufrechten Säulen der Südseite den entsprechenden Fundamentrest, diesen aber in Ansicht, nicht durchschnitten. An der Front, im Osten, liegt vor den Säulenfundamenten und verdeckt sie die groſse Freitreppe; an den anderen Seiten aber, im Norden, Westen und

Süden, werden sie von einer breiten Terrasse umschlossen, deren ganzen Aufbau der Architekt in die äußere Schale und die Hinterfüllung zwischen der Schale und den Tempelfundamenten zerlegt hatte. Die Hinterfüllung war dann massiv aus sehr großen Quadern, jedoch in gewöhnlicher Schichtung hergestellt worden, die Schale dagegen über einem Fundament von Läuferschichten und Binderschichten (es hat im Norden bis auf den gewachsenen Felsboden verfolgt werden können) wie eine . Mauer mit den üblichen Podiumprofilen, jedoch nicht aus Quadern des gewöhn-lichen, noch einigermaßen handlichen Formats, sondern so zu sagen aus Mono-lithen, wenigstens der Höhe nach, indem das Fußprofil samt der Plinthe und dem Ansatz des Schaftes (auf dem Schnitt rechts deutlich zu sehen), dann der Schaft selbst, endlich aller Wahrscheinlichkeit nach auch das Kopfprofil des Podium je aus einer einzigen, gewaltigen Schicht gemeißelt worden war. Der Schichtenhöhe, ca. 4 m, entsprach auch die Länge der Blöcke, so daß sich hier jene kolossalen, an klassischen Bauten nicht übertroffenen Werkstücke ergaben; man pflegt sie in der irrigen Annahme, daß sie von einem älteren, vorrömischen Baue herrührten, meist als phönizisch zu bezeichnen, sie sind aber erst für den Bau des Antoninus Pius versetzt.

Von diesem mit dem Tempel eng verbundenen Terrassenbau war schon immer im Norden und im Westen das Fundament und die Fußprofilschicht der Schale zu sehen, im Westen auch noch die vielbewunderte Schaft- oder Orthostaten-schicht (s. Tafel 6), die hier zwischen den Köpfen der beiden Langseiten des Tempels trotz einer Podiumbreite von ca. 68 m nur drei Quadern umfaßte, drei Läufer zwischen den, von Westen gesehen, sich an der Nord- und Südecke nach Osten zu streckenden Bindern. Es hat schon Wood S. 12 gesagt, daß sich auf diese drei Quadern der Name τρίλιθον bezöge, den nach Malalas *chronogr.* XIII 344, 22, ed. Bonn (wieder-holt im *Chron. pach.* zu Ol. 289, vgl. d. erst. Ber. 138) das heliopolitanische von Theodosius d. Gr. in eine Kirche verwandelte Heiligtum führte.

Die ·Hinterfüllung der Terrassenschale ist an der Nordseite des Tempels größtenteils geraubt und wohl in die nachantiken Bauten, die Basilika und die arabischen Befestigungen gewandert. Der infolgedessen zwischen der Schale, soweit sie noch stand, und dem hoch aufragenden Fundament der nördlichen Säulenreihe des Tempels entstandene Graben (vgl. den Schnitt) hat wohl den Arabern als Zwinger gedient; eine kleine Pforte ist durch die Fußprofilschicht gebrochen (s. den Plan Tafel 4).

Die neue Untersuchung des Tempels und seiner Terrasse mußte sich zunächst der Südseite zuwenden, wo noch ein Teil des Pteronfundamentes unter den sechs aufrecht stehenden Säulen hoch emporragt, aber am Fuß mit Schutt und Trümmern bedeckt war. Die Grabung ergab (vgl. Tafel 7), daß hier noch in der ganzen Aus-dehnung von der (durch die Araber überbauten) Südwestecke bis zum Altarhofe, d. i. bis zur Ostfront des Tempels, die Fußprofilschicht der Terrassenschale vor-handen ist, wie an der West- und der Nordseite aus großen Werkstücken von 4,12 m Höhe, 3,12 m Dicke und 9,50 m durchschnittlicher Länge zusammengesetzt;

die Werkstücke haben durchweg wie die an der Nordseite die ganze Bosse, indem nur an den trotz der Gröfse der Blöcke wunderbar scharf schliefsenden Stofsfugen die Lehre für das einfache Schrägprofil und den Ansatz des Schaftes ausgearbeitet worden ist. Sie stofsen im Osten an eine wiederum aus grofsen Blöcken konstruierte Mauer, die der Westseite des Altarhofes als Stützmauer dient; dessen Verbindung mit dem ca.. 6¹/₂ m tiefer gelegenen Niveau des Terrains zwischen den beiden Tempeln ist an der Mauer nicht kenntlich, auch überhaupt noch nicht verständlich.

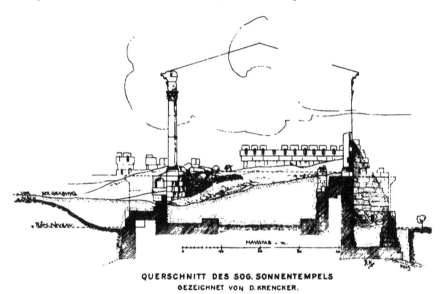

QUERSCHNITT DES SOG. SONNENTEMPELS
GEZEICHNET VON D. KRENCKER.

Rechts, im Norden, aufsen die Schale der Terrasse und das Fundament der Nordsäulen noch *in situ,* die Quaderfüllung dazwischen geraubt; links, im Süden, Schale und Füllung zum Teil erhalten. Im Hintergrund die arabische Westmauer.

Ebenso hoch wie die Schale, zum Teil aber auch einige Schichten höher, ist die Hinterfüllung erhalten; an der Südwestecke des Tempels reicht sie sogar bis unter die sehr hohen Säulenplinthen (vgl. den Schnitt; das Gewölbe am Ende der Füllung ist modern). Ob auf der Fufsprofilschicht überall so kolossale Orthostaten standen wie an der Westfront, oder kleinere Quadern, mufs erst durch genauere Untersuchung festgestellt werden. Die oberen Schichten der Schale und der Hinterfüllung fehlen schon sehr lange. Denn auf das Erhaltene waren Säulentrommeln, Kapitelle, Epistylien und Geisa gestürzt und diese hat die junge Schuttdecke gut geschützt, zum Teil wunderbar frisch erhalten; wir besitzen daran schöne Proben römischer Tempelarchitektur des zweiten Jahrhunderts n. Chr., auch wohl die gewaltigsten, die uns diese Kunstepoche hinterlassen hat.

Außer der Südseite haben wir auch die Westseite des Tempels untersucht. Hier knüpfte die Grabung an eine Bresche in der arabischen Festungsmauer an, die wahrscheinlich aus dem Jahre 1759 stammt, als bei dem Erdbeben drei Säulen nach Westnordwesten stürzten und die Mauer durchschlugen. Ein von der Bresche aus durch den Schutt gezogener Graben (vgl. den Plan) lehrte, daß das Fundament der Westsäulen und die Terrassenfüllung auch bereits bis zur Oberkante des »Trilithon«, jener drei kolossalen Orthostaten, abgebrochen war, bevor die arabische Mauer darauf gesetzt wurde. Material, um das Kopfprofil der Terrasse und die Verbindung des Tempelstylobats mit der Terrasse aufzuklären, ist nirgends zu Tage gekommen.

Von der Cella des großen Tempels ist innerhalb der Säulenreihen nichts mehr über der Erde vorhanden, nur etwa einige Estrichpatzen, die schräg nach Osten gerutscht, ungefähr in der Cellamitte liegen. Das Niveau des Cellaterrains befindet sich heutzutage sogar unterhalb des Stylobats und ein tiefer Graben lief vor unserer Unternehmung quer durch die östliche Partie von Süden nach Norden, indem hier bis vor nicht langer Zeit Fundamentquadern geraubt worden waren. Wir hofften, daß wenigstens noch die unteren Fundamentschichten existierten und den Grundriß der Cella erkennen ließen. Das hat sich aber nur zum Teil erfüllt. Unter einer Schuttdecke, die stellenweise 8—9 m dick war, ist nur längs der Nordseite ein breites Fundament zu Tage gekommen, das zugleich die Pteronsäulen und vermutlich die Cellamauern getragen hat; es scheint im Westen, zwischen der dritten und vierten Säule der Langseiten nach Süden umzubiegen und im Osten ist bei dem Abbruch des Tempels zwischen der dritten und achten Säule tief unten ein bis auf den Fels hinabreichendes kompaktes Fundament ohne Gliederung erhalten geblieben. Diese wenigen Reste gewähren keinen unmittelbaren Aufschluß über die Gestalt der Cella und erst die Detailuntersuchung wird lehren, ob eine Rekon·struktion des ganzen Tempelgrundrisses möglich sei.

Dafür ist aber schon jetzt der Grundriß eines heliopolitanischen Tempels bei dem zweiten, kleineren, gewöhnlich dem Jupiter zugeschriebenen Bau, den D. Krencker im Winter 1901/02 ausgegraben hat, vollständig zu übersehen (s. den Situationsplan Tafel 4, wo auch die arabischen Einbauten in der Cella verzeichnet sind, und die Rekonstruktion des Tempels Tafel 5). Auch diesen Tempel hatten die Araber in ihre Befestigung hineingezogen, und daher war die Südseite seines mächtigen, 4,75 m hohen Podium in dem Festungsgraben immer frei und sichtbar geblieben. Jetzt ist auch die Westseite und die westliche Hälfte der Nordseite bis auf die Fundamentkante hinab freigelegt worden. Die Ostfront, die schon früh ihrer Säulen beraubt und sonst arg beschädigt worden war, hatte dann noch mehr dadurch gelitten, das von den Arabern ein Turm, der größte der mittelalterlichen Burg, neben und über der südlichen Treppenwange errichtet und quer über die Treppe eine starke Curtine gezogen worden war. Die Beseitigung des Erd- und Bauschuttes hat aber die gesamte Anlage der Tempeltreppe mit ihren drei

Absätzen vollständig aufgeklärt und auch gröfstenteils zu Tage gefördert, so dafs die Grofsartigkeit dieses Aufganges genügend zur Wirkung kommt.

Der Pronaos des Tempels, aller Pteronsäulen wie auch fast aller Frontsäulen der prostylen Cella verlustig gegangen, war von den Arabern durch eine dicke

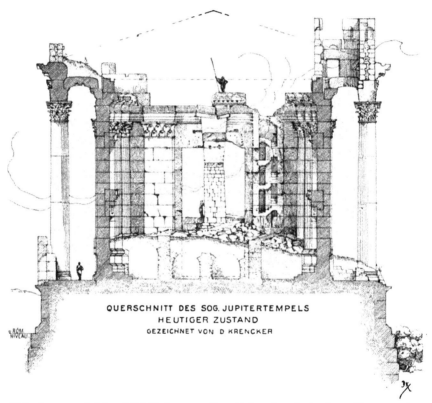

QUERSCHNITT DES SOG. JUPITERTEMPELS
HEUTIGER ZUSTAND
GEZEICHNET VON D KRENCKER

Mafsstab 1 : 300. Auf dem Cellafufsboden unten die arabischen, jetzt abgebrochenen Cisternen; rechts von der Thür, im Süden, die einst als korinthischer Pfeiler dekorierte Schale des Treppenhauses abgestürzt. Oben über den Säulenballen Reste der arabischen Befestigung.

Quadermauer zwischen den Anten gesperrt und die Cella innen mit einer Reihe von Cisternen verbaut worden, über denen sich ehemals wohl auch noch andere Räume befanden. Alles das hat abgebrochen werden müssen, um den antiken Zustand wieder herzustellen, und das ist vor allen Dingen der grandiosen, jetzt von der Schwelle bis zum Sturz sich frei öffnenden Cellathür zu gute gekommen. Nicht unwesentlich hat aber die Thür dadurch gewonnen, dafs Bruno Schulz den mittleren

der drei Steine des als scheitrechter Bogen konstruierten Sturzes, der in neuerer Zeit gesunken und durch einen Pfeiler unterstützt worden war (vgl. den früheren Zustand auf dem Schnitt S. 95, vom Innern der Cella aus gesehen), wieder gehoben und so befestigt hat, daſs er frei schwebt und die ganze Öffnung der Thür unbeeinträchtigt zur Geltung kommt[²]. Siehe Tafel 8.

Eigentümlich und den älteren Publikationen unbekannt sind an den neu aufgedeckten Teilen der Cellafront die beiden kleinen Thürlein, die rechts und links von der Hauptthür direkt zu den Boden- und Dachtreppen; zugleich aber auch in die Cella selbst führen. Sie sind so niedrig, daſs sie nicht über den Gurt hinausreichen, der (trotz Wood S. 25 zu Tafel XXVIII, F) die ganze Cellawand im Pronaos sowie auſsen rings umzieht. Über dem Gurt läuft, ebenfalls ringsum, die Bosse für einen Fries; der Bildhauer hatte davon nur erst die Partie rechts von der Cellathür in Arbeit genommen, aber auch hiervon nur die vordere Hälfte vollendet, die hintere ganz unfertig gelassen. Es sollte die Darstellung eines Opferzuges von zwölf Personen mit zwei Tieren werden: an einem Altar vorbei schreitet Nike, mit einem Palmzweig in der Rechten, auf die unsichtbare Gottheit zu, und zu dem Altar wird ein Stier und ein Fettschwanzschaf geführt; eine von den sonstigen Figuren trägt auf dem Rücken eine groſse Rolle, einen Teppich, herbei, eine andere auf der Schulter einen Korb, eine dritte auf den Händen eine Cista.

Tritt man durch die Thür in das Innere des Tempels, so übersieht man jetzt den ganzen einst in Cella und Adyton geschiedenen Raum zwischen den vom Fuſs bis zum Gesims vollständig erhaltenen Längswänden bis an die Rückwand und man kann sich leicht die verschwundene Holzdecke ergänzen (nicht eine Tonne, wie Wood glaubte) und noch viel von der ursprünglichen Raumwirkung empfinden. Hinderlich sind nur und müssen es bleiben zwei nicht entfernte Schutthaufen, der eine links in der Ecke, wo die innere Schale des südlichen Treppenhauses abgestürzt ist (s. den Schnitt) und nun Trümmer und Erde noch eine Stütze für die in ihrem Verbande sehr gelockerte Thürwand abgeben, und der andere rechts vor

[²] Bei der Hebung des Schluſssteines über der Thür des kleinen Tempels wurde so verfahren. Zunächst muſste der Stein über dem Schluſsstein, der gebrochen war und sich gesenkt hatte, in seine frühere Lage gebracht und durch zwei eiserne Träger unterstützt werden. Dann wurde in der Thüröffnung eine Mauer aufgeführt, damit es einen Arbeitsplatz und Standplatz für vier groſse Schraubenwinden gäbe, die die Bauleitung der damals noch im Bau begriffenen Bahnstrecke Rayak—Hama freundlichst zur Verfügung gestellt hatte. Nach Abstützung und Verankerung seines groſsen, stark gefährdeten südlichen Nachbarsteines (rechts auf dem Schnitt) wurde der Schluſsstein selbst in anderthalb Arbeitstagen in seine ursprüngliche Lage gehoben und dann an zwei eisernen Trägern aufgehängt, von denen der eine, im Innern des Tempels, unmittelbar in den Stein eingelassen werden konnte, der andere aber, auf der Auſsenseite, wo sich die Thürumrahmungs- und Bekrönungsprofile befinden, über dem Steine ruht und ihn mittels zweier starker eiserner Haken hält, die in den beiden Fugen liegen und in zwei seitlich in den Schluſsstein eingearbeitete Löcher eingreifen. Da infolge des Erdbebens von 1759 die beiden Nachbarsteine seitlich ausgewichen und daher die Fugen auf jeder Seite etwa 10 cm breit sind, sind sie mit Beton ausgestopft worden, wie auch sonst alle Eisenteile in Beton eingehüllt wurden.

dem Adyton, wo der nördliche von dessen beiden Frontpfeilern erst in neuerer Zeit samt dem Gebälk vornüber gefallen ist und seine kolossalen Werkstücke der Schuttunterlage bedürfen. Der ursprüngliche Cellafußboden ist geraubt und es haften jetzt hier noch einzelne Reste der mittelalterlichen Cisternen. Die Wände hat Wood auf Tafel XXXV und XXXVI dargestellt, aber den Sockel nicht richtig, da er vor der Ausgrabung nicht zu sehen war; sie sind in der Cella mit Halbsäulen verziert und in den Intercolumnien mit einer zweigeschossigen Dekoration: unten Bogennischen, oben auf besonderer geisonartiger Bank Säulenaedikulen, es ist eine Variante der im ersten Berichte S. 142 f. charakterisierten Wanddekoration (s. Tafel 9 nach einer Photographie von Meydenbauer).

Das interessanteste Ergebnis der Tempelausgrabung ist die Aufdeckung des Adyton am westlichen Ende der Cella. Nur den Hauptteil seiner Front, die beiden sich der Celladekoration anschließenden Halbsäulen, hatte Wood auf Tafel XXXV und XL einigermaßen richtig abbilden können. Alles andere, die Treppe vor der Front, den Eingang zur Krypta, die Grundrißdisposition im Innern des Adyton und der Krypta, haben wir erst jetzt in seinen ungewöhnlichen und überraschenden Formen genauer kennen gelernt (vgl. Taf. 5 und den Blick in die Cella Taf. 8).

Das Adyton lag sehr hoch über dem Cellafußboden. Man mußte auf der dreiteiligen in ganzer Cellabreite davor gelagerten Treppe zunächst neun Stufen hinaufsteigen und gelangte dann auf das Podest, worüber sich die beiden oben genannten Halbsäulen erhoben. Diese teilen die Adytonfront und auch das Adyton selbst in drei Teile oder drei Schiffe. Die beiden seitlichen Intercolumnien waren eng und in ihrer Dekoration noch den Cellalängswänden angepaßt, indem sie ein Bogen auch in zwei Geschosse zerlegte. Unter dem Bogen rechts befindet sich die Thür zu einer Krypta: mehrere Stufen führen zu zwei überwölbten, durch schmale Schlitze erleuchteten Räumen hinab, über denen der Adytonfußboden ruht. Dagegen führt von dem Podest unter dem Bogen des linken Intercolumnium eine Treppe von sieben Stufen höher hinauf, in das linke Seitenschiff des Adyton, wo der Eintretende gleich rechts hinter dem Frontpfeiler einen Opfertisch antraf, dessen Untersatz erhalten ist.

Das mittlere Intercolumnium endlich war sehr groß und für das Hauptschiff des Adyton weit geöffnet. Dazu hat bereits Wood S. 24 bei Tafel XXIII treffend die Beschreibung des Tempels von Hierapolis in Syrien, bei Lucian *de dea Syr.* 31, citiert, und es wird nützlich sein, Lucians Worte hier zu wiederholen: »Das Innere des Tempels bildet nicht ein Ganzes, sondern es ist von demselben ein zweiter Raum abgeteilt (θάλαμος), wiewohl nicht durch Thüren von dem ersten gesondert, sondern nach vorn ganz offen, in welchen man ein paar Stufen hinaufsteigt. In den vordern großen Raum des Tempels darf jedermann eintreten, in die zweite Abteilung aber nur die Priester, und nicht einmal alle Priester, sondern nur diejenigen unter ihnen, welche der Gottheit am nächsten stehen und denen der gesamte heilige Dienst obliegt. In diesem Raum (θάλαμος) stehen die Bilder der Götter« (Hera und Zeus u. s. w.). Was hier θάλαμος genannt wird, deckt sich mit dem Begriff des

ἄδυτον und das ist der uns geläufigere Ausdruck. In Baalbek stand das Adyton zwischen den beiden Halbsäulen auf einem mit Reliefs geschmückten Pluteum, worin eine Treppe von sieben Stufen einschnitt. Die gut gearbeiteten Reliefs sind leider arg verstümmelt, doch erkennt man links von der Treppe den Dionysos, an eine Rebe gelehnt und von seinem Thiasos umgeben, rechts das Dionysosknäbchen auf einem Panther hockend und ebenfalls von Bacchanten und Mänaden umgeben, endlich noch eine nicht deutliche Scene, die sich auch auf das Leben des Dionysos beziehen sollte.

Oben im Adyton nun war einst wie in Hierapolis die Statue der Gottheit die Hauptsache: der Stufenunterbau für ihr Postament ist noch kenntlich, aber sie stand nicht frei in dem Mittelschiff des Adyton, sondern, wie erst die Ausgrabung gelehrt hat, unter einer baldachinartigen, wiederum dreischiffigen Architektur, deren vier Säulenreihen hinten mit Pilastern an die Cellarückwand stiefsen, vorn mit den grofsen Halbsäulen verbunden waren. Hier scheint es nach gewissen Aufschnürungen, als wenn die Seitenschiffe des Baldachins oder Tabernakels nicht offen, sondern wenigstens unten etwa wie durch Schranken mit einer Conchendekoration geschlossen gewesen wären. Von dem Aufbau des Tabernakels ist, abgesehen von den Pilastern an der Cellarückwand und von einigen Säulenbasen, leider nichts erhalten. Auch sonst hat die Grabung in dem Tempel keines der in den klassischen Heiligtümern so häufigen Beiwerke, weder eine Skulptur noch eine andere Dedikation, zu Tage gefördert, das über die Gottheit, der er geweiht war, sicheren Aufschlufs geben könnte. Eine eigentümliche Inschrift ist auf der Schwelle der grofsen Cellathür, dicht neben dem rechten Pfosten, vorn am Rande eingemeifselt:

PRO⫽ALVTE	*pro [s]alute*
IM⫽RATOR	*im[pe]rator(is)*
OCCVPATVM	*occupatum*
LOCVM	*locum*
SECVNDO	*secundo*
T·FL·SOLANI	*T. Fl(avii) Solani*
LAMPONTIS	*Lampontis*

Um die Gottheit zu ermitteln, liefsen sich auch die dekorativen Skulpturen an dem Tempel verwenden, aber doch nur mit Vorsicht. Die Unterseite des Thürsturzes der grofsen Cellathür ist mit einem jetzt wieder vollständig sichtbaren Relief verziert (Wood Taf. XXIV), das einen Adler und zwei Eroten darstellt, die gemeinsam ein Paar Guirlanden tragen; der Adler hält aufserdem in seinen Krallen ein geflügeltes Kerykeion. Danach braucht es noch nicht ein Tempel des Hermes, des dritten Gottes der heliopolitanischen Trias, zu sein; der wird seinen Sitz neben Zeus in dem grofsen, dem sog. Sonnentempel, gehabt haben. Da sich jene Reliefdarstellung auch anderwärts in Syrien an Thürstürzen findet, in Hösn Soleiman (Baitokaike) an den Peribolosthoren[4], kann sie sich nach griechischer Auffassung auf den Pförtner Hermes

[4] Vgl. R. Dussaud. *Rev. archéol.* 3ᵉ sér. XXX 1897, 328. Perdrizet, *Compt. Rend. de l'Acad. d. inscr.* 1901, 132 = *Rev. d. étud. ancien. (Annales de la Faculté des lettres de Bordeaux)* III 1901, 258 ff.

beziehen. Daſs ferner die Fascien der Thürumrahmung hauptsächlich mit Wein-
ranken und Kornähren verziert sind, läſst ebensowenig sicher auf die Gottheit
schlieſsen wie das Friesrelief an der Cellafront oder die dekorativen Köpfe und
Büsten in den Feldern der Kalymmatiendecke des Pteron. Aber die Darstellungen
des Dionysos unter dem Platze, wo das Kultbild stand, könnten mit gröſserem
Rechte für die Benennung des Tempels verwertet werden. Die übliche Bezeichnung
Jupitertempel ist ganz grundlos.

Auſser den beiden groſsen Tempeln blieb noch der zwischen ihnen befind-
liche Platz auszugraben. Man muſste fragen, wie der im Altertum beschaffen war,
und durfte hoffen, hier neue Anlagen zu finden oder sonstige Funde zu machen.
Aber die Grabung an dieser Stelle, von H. Kohl im Sommer 1902 geleitet, hat
nichts Antikes herausgebracht, dafür aber die Kenntnis der arabischen Anlagen
wesentlich gefördert; sie konnte freilich deretwegen nicht überall bis auf den antiken
Boden durchgeführt werden. Schon R. Koldewey und W. Andrae hatten im Dezember
1898 die arabische Befestigung gut beobachtet und aufgenommen; jetzt hat sie Kohl
von neuem mit den Ergebnissen der Ausgrabung dargestellt (Tafel 5). Dazu soll
nur wenig gesagt werden (vgl. den ersten Bericht 135 ff. 141 mit der Tafel IV).

Ob die Stätte auch in byzantinischer Zeit befestigt war, ist nicht mehr aus-
zumachen. Die Araber haben das ganze verfallene Heiligtum in eine Burg ver-
wandelt, die trotz vielfacher Änderungen doch immer den Charakter einer vor
Erfindung der Pulvergeschütze erbauten Burg behielt und darin den syrischen Kreuz-
fahrerburgen gleicht, freilich ohne deren Groſsartigkeit zu erreichen. Zu der Ge-
samtform der Burg lieſsen sich die arabischen Baumeister zunächst durch die Höfe
und die beiden Tempel bestimmen, deren Auſsenwände genügende Sicherheit ge-
währten und, wo es kleine Lücken in der Enceinte gab, leicht mit einander verbunden
· werden konnten, so zwischen dem groſsen Tempel und der Nordwand des Altar-
hofes und zwischen dessen Südwand und dem kleinen Tempel. Um die einzelnen
Fronten festungsmäſsiger zu gestalten, wurde im Osten (d. i. noch innerhalb der
arabischen Stadtmauer) je ein Turm auf die beiden Propyläenflügel gesetzt und an
Stelle der bereits verschwundenen Propyläensäulen eine niedrigere Vormauer er-
richtet. Auch auf die Nordwestecke des Altarhofes kam ein Turm zu stehen, ebenso
· auf die Nordwestecke der Terrasse des groſsen Tempels, dieser jedoch erst im
Jahre 1224 und er stand mit dem kleinen Zwinger in Verbindung, der längs der
Nordseite des Tempels durch den Abbruch der Terrasse entstanden war (vgl. oben).
Der kleine Tempel ist anscheinend innerhalb der Burg ein Werk für sich gewesen,
eine Art Donjon; noch ist dessen Graben samt der gemauerten Contreescarpe an
der Nordseite kenntlich und speziell zu seinem Schutze wird dann einmal der groſse
Geschützturm an seiner Südostecke gebaut worden sein.

Gröſserer Aufwand war endlich nötig, um die Lücke an der Südwestecke
der Burg zwischen den beiden Tempeln zu schlieſsen, und hier, wo die Ein- und
Ausgänge in die Bekaa, die Ebene zwischen Libanon und Antilibanon, lagen,

mufsten die arabischen Architekten mit den römischen konkurrieren und ihre eigene Kunst erweisen. Es hat im Gegensatz zu der Solidität der antiken Mauern mehrfacher Umbauten bedurft, um den sich ändernden Bedürfnissen zu genügen. Die verschiedenen Bauperioden sind auf dem Plane kenntlich gemacht.

Das neu zu befestigende Terrain war das tiefste der ganzen Burg, eine Art Unterburg oder Vorburg; es lag im Niveau des kleinen Tempels, aber ca. 5 m unter dessen Stylobat und 6½ m unter dem Altarhof und noch höher als dieses, um ca. 7 m, lag der Stylobat des grofsen Tempels, d. i. ungefähr die niedrigste Verteidigungslinie der Nordseite. In der ersten Bauperiode zog man nun im Südwesten eine Mauer in der Richtung der Südfront des kleinen und eine andere in der Richtung der Westfront des grofsen Tempels. Das Thor, von zwei kleinen, sehr bescheidenen Türmen flankiert, wurde inmitten der Westseite angelegt.

Eine zweite Bauperiode kennzeichnet sich durch die Verlegung des Thores an die Südseite, wo der Weg zum Innern der Vorburg durch einen langen überwölbten Korridor und von hier aus durch einen andern ebenfalls gedeckten, allmählich steigenden Gang auf das Niveau der östlicheren Burgpartie geführt wurde, eine Anlage, die mit dem Burgweg von Kalat el Hösn Ähnlichkeit hat[1]. An die Stelle des alten Thores und seiner beiden kleinen Türme setzte man einen neuen grofsen Turm und rechts und links davon zog man nicht weit vor den alten neue Curtinen; an der Südwestecke wird wohl ein Turm gestanden haben.

Einen neuen errichtete dann hier im Jahre 1213 der Sultan Baḥram Schah, derselbe, der 1224 den Turm an der Nordwestecke der Burg gebaut hat; auch die Verstärkung der Front des Westturmes darf ihm zugeschrieben werden. Der Südwestturm war von unten auf hohl und hatte in den einzelnen Geschossen Nischen, die je drei kleine Scharten enthielten.·

Bedeutendere und sehr starke Neubauten schuf endlich auch noch im 13. Jahrhundert eine vierte Periode. Die beiden Westcurtinen wurden abgerissen und bis an die Front des Westturmes vorgeschoben, auch unter Verwendung grofser Quadern in einem neuen Stile gebaut, indem sie, vom untersten den Graben bestreichenden Geschosse auf, Nischen mit je einer mannshohen Scharte erhielten. Ebenso sind auch die kurzen Curtinen nördlich und südlich vom Altarhof zu den beiden Tempeln hinüber eingerichtet, und die südliche auf der Freitreppe des kleinen Tempels stehende ist gegenüber einer ältern Mauer, die auf der Nordwange zurücksprang und dann wohl der Ostfront des Tempels folgte, deutlich als Neubau zu erkennen. Der gewaltige Turm an der Südostecke des kleinen Tempels gehört ebenfalls hierher. Er hat in dem oblongen Saale seines Erdgeschosses nach Westen und nach Osten zu hoch oben an der Wand je eine runde Scharte. Die neue Westcurtine erhielt wieder ein Thor, nördlich von dem jetzt nicht mehr vorspringenden Westturm; man nennt es noch heutzutage das Kupferthor, angeblich von den Thor-

[1]) Siehe G. Rey, *Étude sur les monuments de l'architecture militaire des croisés en Syrie (Collection de documents inédits sur l'histoire de France)*, Paris 1871, 47.

flügeln her. Der Zugang führte über den Graben mittels einer Zugbrücke, dann war der Weg innerhalb der Mauer zweimal geknickt und endlich der überwölbte Thorsaal nochmals durch ein inneres 3 m höher gelegenes Thor in der alten vorn verstärkten Mauer verschlossen. Auch das alte einfache Südthor wurde den neuen Anschauungen entsprechend, wie durch eine Barbacane verstärkt, sodaſs der Weg hinter der Brücke über den Graben und hinter dem äuſseren Verschluſs einen vierfachen Knick machte, ehe er an das innere Thor gelangte, wo den Feind noch ein kleiner rings von oben zu bestreichender Hof bedrohte. Nur diese Barbacane ist nach der Bauinschrift auf dem herabgefallenen Sturz des äuſseren Thores zu datieren, aus der Zeit um 1290; bei allen anderen Teilen fehlen authentische Daten.

So auch für die Bauten, die sich innen an die mit der Westcurtine verbundenen Räume anlehnten, groſse Hallen mit Pfeilern, um die Kreuzgewölbe zu tragen, oben wohl mit einer flachen Terrasse ausgestattet, wie in anderen syrischen Burgen des 13. Jahrhunderts. Vollständig ist im Grundriſs nur die Partie im Südwesten zwischen der alten Curtine und dem Thorgang erhalten. Sie umfaſst eine Moschee, deren Gebetsnische, hübsch mosaiciert wie die anderen Wände, in die Südmauer der Burg hineingreift; ein rundes Wasserbecken vor ihrer Thür lag wohl unter einer Öffnung in der Decke. Weiter nördlich existiert von der Halle an dem Westthor nur noch eine Pfeilerreihe. Der Saal am Fuſs der Südhalle des Altarhofes ist mit den antiken Souterrains derselben verbunden; in ihm befand sich der tiefe Burgbrunnen. Sonstige Bauten aus altarabischer Zeit sind nicht mehr kenntlich; die moderneren, ja meistens von uns beseitigten Häuser haben wir schon in dem ersten Berichte erwähnt.

Nach dem Ende des 13. Jahrhunderts hat die Burgbefestigung keine Änderung mehr erfabren, nur Ausbesserungen, wie sie namentlich für den Graben von 1394 inschriftlich bezeugt werden, an anderen Teilen, besonders an der Mauerkrone, auch ohne Zeugnis sichtbar sind. Von deren Verteidigungseinrichtungen sei hervorgehoben, daſs über den antiken Mauern ein Zinnenkranz hinläuft, worin die Zinnen kleine Scharten haben und über allen antiken, aber in arabischer Zeit zugemauerten Eingängen Pechnasen eingebaut waren, während die Curtinen und Türme aus dem Ende des 13. Jahrhunderts unter dem Zinnenkranz noch einen zweiten Wehrgang von fortlaufenden Machicoulis hatten. In den Festungsgraben führten kleine Pförtchen an der Nordflanke des Südwestturmes, unter der Zugbrücke des Westthores, und an der Ostflanke des Nordwestturmes (auf dem Schnitt des groſsen Tempels, S. 93, zu sehen).

Das sind die an der groſsen Ruine von Heliopolis bisher gewonnenen Resultate. Die Stadt ist sonst, abgesehen von dem Rundtempel, an anderen Ruinen antiker Zeit arm, sie besaſs aber in ihrem Nordthor ein ganz hervorragendes Beispiel eines monumentalen und künstlerisch ausgestatteten Festungsthores. Dies war von den Arabern umgebaut und im 19. Jahrhundert in die von Ibrahim Pascha erbauten Kasernen hineingezogen worden; es steht auch jetzt noch in dem Über-

bleibsel dieser Kasernen, das als Bezirkskommando dient. Wir haben das Thor
nicht vollständig ausgegraben, sondern nur so weit untersucht, als es für das Ver-
ständnis des Baues nötig war. Zwischen zwei oblongen, aufsen und innen über die
Mauer vorspringenden Türmen von je 7,30 m Breite befanden sich auf einer Strecke
von 31,04 m drei Durchgänge, ein grofser für den Fahrdamm und zwei sehr niedrige
kleine für die Fufswege. Der Aufbau war einst sehr prächtig und ganz im Baal-
beker Stil dekoriert: Türme und Mauer ruhten hier auf einem Pluteum, das sich
neben den Thoren aufsen und innen für eine Säulenstellung nach Art der im ersten
Berichte S. 147 beschriebenen Exedrenschmalwände verkröpfte, jederseits vom
Hauptthor zwei Säulen, einst den durchbrochenen Giebel einer tetrastylen Front
tragend, und seitlich von den Nebenthoren je eine detachierte Säule. Über den
niedrigen Seitenthoren sowie den beiden Säulenpaaren safsen gewifs noch prostyle
Aedikulen, so dafs das ganze Thor an Gröfse und Pracht kaum seinesgleichen
gehabt haben wird. Da die Türme an der Stadtseite mit Eckpilastern verziert sind,
wird hier ein grofser Thorplatz anzunehmen sein; die zu ergänzende Säulenstrafse
von Nord nach Süd, der Cardo, führte an den Propyläen des grofsen Heilig-
tums vorbei.

Zufällig beobachtete Funde gaben endlich auch die Veranlassung, etwa 4 km
östlich von Baalbek eine Grabung vorzunehmen: hier wurden bei einem Klär- und
Schöpfbassin einer Wasserleitung (von der sog. Djusch-Quelle her) eine Anzahl von
kleineren Architekturstücken gefunden, die genügen, einen monopterischen Rundbau
korinthischen Stiles, aber mit sehr eigentümlichen Basis- und Kapitellformen, zu
rekonstruieren; namentlich die Basis ist auffällig, eine Staude oder ein Blumenkelch
von grofsen, plastisch rund modellierten Blättern, worauf kleine Tiere sitzen. Auf
einen Kult in oder bei diesem Leitungsbau weisen mehrere Anatheme hin, so ein
Cippus (S. 103), der vorn mit einer Reliefdarstellung des Heliopolitanus, seitlich mit
je einem Stier und einem geflügelten Blitz verziert ist (vor dem Postament des
Gottes steht eine Herme, d. i. Ἑρμῆς[*]), und mehrere von Bauern gefundene Blei-
figürchen, die ebenfalls den Heliopolitanus, aber auch den Hermes darstellen, und
zwar diesen nicht nur in griechisch-römischer, sondern auch in orientalischer Weise,
indem die griechische Beischrift die Deutung der heliopolitanusartigen Gestalt gibt,
ferner auch den Dionysos, und endlich, wie es scheint, Idole des Sonnen-, wenn
nicht vielmehr des syrischen Himmelsgottes. Diese Darstellungen sind für die
syrisch-klassischen Kulte in Baalbek um so wertvoller, da die grofse Ruine fast gar
nichts derartiges geliefert hat.

[*] Eine Herme auch auf dem »Gewand« des Helio-
politanus auf dem Marseiller Stein, s. zuletzt
American Journ. of Archaeol. VI 1890, 68, und
ein Figürchen zu Füfsen des Gottes auch auf
den beiden Cippen von Nicha, die in dem ersten
Bericht S. 158f. erwähnt worden sind. Ähnlich
wird man sich die Figur der Atargatis »vor den
Füfsen« des Adad (d. i. Apollon) denken müssen,
der im Tempel des hierapolitanischen Zeus stand,
s. Macrobius *Sat.* I 17, 66—70. 23, 17—21 und
Lucian *de dea Syr.* 34.

Weit über das Weichbild von Baalbek hinaus haben wir im Sommer 1902 die römische Architektur studieren und in einem grofsen Teile von Syrien beobachten können. Auch darüber soll hier summarisch berichtet werden.

Eine Reise durch Syrien war von Anfang an in das für die Untersuchung von Baalbek festgestellte Programm mit aufgenommen und von Sr. Maj. dem Kaiser genehmigt worden; der Archäologe und der leitende Architekt sollten die bedeutenderen syrischen Ruinen römischer Zeit, namentlich die den Baalbeker Bauten gleichartigen Tempel und Heiligtümer, aus eigener Anschauung kennen lernen, damit sie einigermafsen die gesamte Bauthätigkeit in Syrien unter der Herrschaft der römischen Kaiser beurteilen und darin den den Tempeln von Baalbek zu-

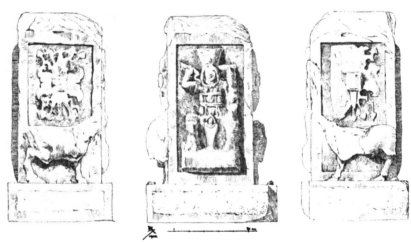

Drei Seiten eines Cippus des Heliopolitanus von der Djusch-Leitung bei Baalbek.

kommenden Platz genau bestimmen könnten. Die im Lande gemachten Beobachtungen und Erfahrungen liefsen es aber sehr bald wünschenswert erscheinen, dafs der Reiseplan erweitert würde: da eine Anzahl wichtiger Bauten bisher nur sehr oberflächlich bekannt geworden sind, mufste man die für die Reise angesetzte Zeit so ausdehnen, dafs ein gründlicheres Studium der Ruinen, besonders auch zuverlässige architektonische Aufnahmen möglich wären, und dazu mufsten die Mittel erhöht werden, damit geschürft und gegraben werden könnte, wo es zur besseren Erkenntnis der Gesamtanlage oder einzelner Details der Ruine, zur Förderung der Grund- und Aufrifszeichnungen notwendig schiene. Es ist ja von den in den klassischen Ländern reisenden Fachleuten schon immer sehr beklagt worden, dafs ihnen unter gewöhnlichen Verhältnissen, wenn es nicht auf die vollständige Freilegung einer bestimmten Ruine ankommt, nicht gestattet wird, Spaten oder Hebel anzusetzen, um auch nur einen Stein oder eine Mauer besser sichtbar und genauerem

Studium zugänglich zu machen. Von diesen Gesichtspunkten aus wurde ein neuer, detaillierter Reiseplan ausgearbeitet, wobei jedoch berücksichtigt werden mußte, daß die beiden mit der Ausführung zu betrauenden Fachleute nur etwa vier Monate auf die Reise verwenden konnten. Der Plan wurde Sr. Majestät dem Kaiser von Sr. Excellenz dem preußischen Herrn Kultusminister vorgelegt, und nachdem ihn Professor Puchstein in einer ihm am 3. März 1902 im Königlichen Schlofse zu Berlin gewährten Audienz hatte erläutern dürfen, geruhten Se. Majestät ihn zu genehmigen und die erforderliche Erhöhung der Mittel gnädigst zu bewilligen. Dementsprechend wurde bei der türkischen Regierung durch die Kaiserlich Deutsche Botschaft in Konstantinopel die Erlaubnis, in Syrien zu reisen und je nach dem Ermessen des Leiters der Expedition an den Ruinen zu schürfen, nachgesucht und von Sr. Majestät dem Sultan durch ein Irade erteilt; die Generaldirektion des Kaiserlich Ottomanischen Museums der Altertümer in Konstantinopel bedang sich aus, daß Th. Makridy Bey, der Kommissar für die Ausgrabungen in Baalbek, die Expedition begleitete.

Die Reise wurde von Ende April bis Anfang August und von Ende August bis Anfang Oktober 1902 ausgeführt, indem wir zuerst nach Palmyra und in das Ostjordanland, im zweiten Abschnitt der Reise in den Libanon gingen, jedesmal von Baalbek aus und dahin zurück. Wir zählen hier die einzelnen von uns besuchten Orte mit den Bauten auf, die wir untersuchen konnten, und geben dabei auch an, wie viel Zeit uns jedesmal zur Verfügung stand, damit man (etwa mit Hilfe von Baedekers Palästina und Syrien) unsere Route verfolgen, die Auswahl der Ruinen beurteilen und endlich abschätzen könne, was für Resultate von unseren Beobachtungen und Aufnahmen zu erwarten seien, und wie viel noch in Syrien zu erledigen bleibt, wenn man an neue archäologische Unternehmungen denkt. Se. Majestät der Kaiser hat übrigens schon zu befehlen geruht, daß die architektonischen Aufnahmen, die wir auf der Reise an Ort und Stelle gemacht haben, unverzüglich für die Veröffentlichung bearbeitet würden; es wird daher nicht gar zu lange Zeit vergehen, bis unsere Resultate allgemein zugänglich sind.

IN OSTSYRIEN:

Lebwe *(Libo)* — Mittagsrast.
　　Ein prostyler Tempel.
Ras Baalbek *(Connat)* — Nachtquartier.
　　Zwei christliche Basiliken.
Hauwarin[7] *(Aueria)* — Mittagsrast.
　　Das turmartige Kastell.
　　Eine christliche Basilika.
Kasr el Hai *(Heliaramiat)* — Mittagsrast.
　　Der Kastellturm[8].

[7] Vergl. B. Moritz in den Abh. d. Berl. Ak. d. W. 1897, 17; zu dem Kastell F. Sachau, Reise in Syrien und Mesopotamien, Leipzig 1883, 53, zu der Basilika ebenda und Taf. VI.

[8] Moritz a. a. O. 12 f. Sachau a. a. O. 49. M. v. Oppenheim, Vom Mittelmeer zum persischen Golf, I 278.

Tudmur *(Palmyra)* — 23 Tage im Mai.

Das grofse Heiligtum des Sonnengottes oder des Belos (die Peribolos-
thür von 174 n. Chr.)[9]

Der kleine prostyle Tempel des Zeus (nicht des Helios) oder des Baal-
sammin von 130 n. Chr.[10]

Das grofse Theater (von Cassas I 53 zu einer Rotunde ergänzt).

Das Diocletianische Standlager, namentlich dessen Principia[11].

Eine christliche Basilika[12].

Nur nebenbei sind von uns beobachtet worden: die grofse Säulenstrafse
von Ost nach West, mit der Säulenstrafse um das Theater bis zu
dem Strafsenbogen südlich davon[13], — das grofse nahegelegene agora-
artige Peristyl[14], — die zweite grofse Säulenstrafse von Nord nach
Süd, zum Damascener Thor, — die Privathäuser (Peristylien).

es-Sanamên *(Aere)* südlich von Damascus — Mittagsrast.

Das Tychaion von 192 n. Chr.[15]

Schuchbe *(Philippopolis)*[16] — ca. 2 Tage.

Der Marinustempel von 243—249 n. Chr.[17]

Das Odeion.

Das Nymphaeum[18].

Kanawat *(Canatha)*[19] — 2 Tage.

Der Peripteros[20].

Der prostyle Zeustempel[21].

Das Brunnenhaus[22].

Atil[23] — Mittagsrast.

Der prostyle Tempel von 151 n. Chr.[24]

Der zweite prostyle Tempel[25].

[9]) Pläne bei Wood, *The ruins of Palmyra*, London
1753, Taf. III und bei Cassas, *Voyage pittoresque
de la Syrie, de la Phénicie, de la Palestine et de
la basse Égypte*, 1799, I 28. 36.

[10]) Wood Taf. XXVII. Cassas I 75. 77. Die
Inschrift Waddington 2585.

[11]) Wood Taf. XLIVff. Cassas I 93. 94. 98. Die
Inschrift *C.I.L.* III 133 = p. 1219 n. 6661 =
Waddington 2626.

[12]) Auf dem Stadtplane bei Wood Taf. II n. 25.

[13]) Ein gröfserer Plan der Säulenstrafse bei Cassas
I 53.

[14]) Auf der Vedute Cassas I 74.

[15]) Vergl. C. Ritter, Erdkunde XV 2, Berlin 1851,
812ff. M. v. Oppenheim I 94. Waddington
2413f—i.

[16]) Ritter XV 2, 880ff. G. Rey, *Voyage dans le
Haouran et aux bords de la mer morte*, Paris
(1860), 92ff. *G.I.L.* III suppl. p. 2303.

[17]) Eine Vedute bei L. de Laborde, *Voyage de la
Syrie*, Paris 1837, 58 pl. LII 111. Waddington
2076.

[18]) Ein Plan bei Rey zu S. 94.

[19]) Ritter XV 2, 931ff. Ein Stadtplan bei Rey pl.
VI (besser als der im Bädeker wiederholte von
J. L. Porter, *Five years in Damascus*, London
1855 II 90).

[20]) Plan und Vedute Rey pl. VIII. Laborde 60
pl. LIV 114. 115. 118. Oppenheim I 194.
Waddington 2333—8.

[21]) Plan und Vedute Rey pl. VII. Laborde 61 pl.
LV 117. Waddington 2339f.

[22]) Von Rey S. 134 Nymphaeum genannt.

[23]) Ritter XV 2, 924ff.

[24]) Veduten, bevor der Tempel in ein Haus verbaut
war, bei Laborde 59 pl. LIII 113, Rey pl. IX,
Oppenheim I 100. 101. 106. Waddington 2372.

[25]) Laborde 112. Rey pl. IX. Waddington 2373.

10*

Suweda *(Soada, Dionysias)*[26] — 3 Tage.

 Der Peripteros mit peristyler Cella[27].

 Die Reste des trajanischen Nymphaeum[28].

Bosra eski-Scham *(Bostra)*[29] — 2 Tage.

 Die Bühne des Theaters[30].

 Die beiden an einer Strafsenkreuzung gelegenen Nymphaeen[31].

 Der grofse Strafsenbogen (das berühmte Tetrapylon der *Expositio tot. mundi* Z. 216?)[32].

Djerasch *(Gerasa)*[33] — 30 Tage im Juni und Juli.

 Der Peripteros der Artemis mit dem Peribolos und den an der grofsen Säulenstrafse *(cardo)* gelegenen Propyläen von 150 n. Chr.[34]

 Der Platz gegenüber den Propyläen, einschliefslich der in eine christliche Basilika verwandelten Säulenstrafse *(decumanus)* bis zur Brücke und der Cardo bis zu dem Nymphaeum von ca. 185 n. Chr. südlich und bis zu dem Tetrapylon nördlich[35].

 Das südliche Tetrapylon.

 Der Peripteros *(Bet et-Tai)* beim Theater von 162 n. Chr. samt dem Peribolos, dem Rundplatz am Südende des Cardo und dem Südthor der Stadt[36].

 Das Theater[37].

 Das Odeion mit der Säulenstrafse (einem *decumanus*) bis zum nördlichen Tetrapylon[38].

[26]) Ritter XV 2, 926ff. Zum Namen Dionysias vgl. aufser Waddington 2307 Dussaud in *Compt. rend. de l'Acad. d. inscr.* 1902, 252, sonst Clermont-Ganneau ebenda 1894, 285ff.

[27]) Eine Vedute Laborde 62 pl. LVI 120, ein Plan de Vogüé, *Syrie centrale, Architecture*, Paris 1865—77 I pl. 4. S. 39.

[28]) Vergl. Ritter 928. Waddington 2305. 2308.

[29]) Ritter XV 2, 968—987. Ein Stadtplan bei Rey pl. X (besser als der im Bädeker wiederholte von Porter II 142). Veduten bei Laborde 63 pl. LVII 121. 124. LVIII 123.

[30]) Vergl. Rey auf dem Stadtplane und pl. XII. XIII. De Vogüé I pl. 5.

[31]) Veduten bei Laborde 64 pl. LIX 125. 126, Rey pl. XI, Oppenheim I 200.

[32]) Auf dem Stadtplane bei Rey pl. X als *porte triomphale*.

[33]) Ritter XV 2, 1077—1094. Ein Stadtplan bei Rey pl. XXI, ein viel besserer von Dr. G. Schumacher demnächst in der Zeitschrift d. Deutschen Palästinavereins zu erwarten; in den Mitteilungen und Nachrichten werden die griechischen Inschriften aus Gerasa, von Dr. H. Lucas

bearbeitet, gedruckt. Veduten bei Laborde pl. LXXVIIIff., Rey pl. XIX. XX, Duc de Luynes, *Voyage d'exploration à la mer morte*, Atlas pl. 50—57, Abamelek Lasarjew, *Djerasch*, Petersburg 1897 (russisch).

[34]) Veduten Laborde 97 pl. LXXXI 173. 174, Rey pl. XXIII (wo die Unterschriften vertauscht sind). Die Inschrift unvollständig im *C.I.G.* 4661, bei Perdrizet, *Rev. archéol.* XXXV 1899, 34ff. *Rev. bibl.* IX 1900, 93. Mitt. und Nachricht. d. Deutsch. Palästina-Vereins 1900, 19.

[35]) Das Nymphaeum Laborde 96 pl. LXXIX 172. Die Inschrift *Rev. bibl.* VIII 1899, 14.

[36]) Laborde 95 pl. LXXVIII 170. Luynes pl. 52—54. Von der Weihinschrift nur ein Fragment *C.I.G.* 4664.

[37]) Laborde 95 pl. LXXX 171. Luynes pl. 50. 54.

[38]) Das Odeion, von aufsen gesehen, Laborde 97 pl. LXXX 175. Luynes pl. 56. Die Inschrift an dem Thürsturz des Garderobenraumes *Rev. bibl.* IV 1895, 383 n. 12. MuNDPV 1899, 4, die auf dem Epistyl der Säulen hinter der Skene an dem Platz, *Rev. bibl.* VIII 1899, 13 n. 12.

Amman *(Philadelphia)*[39] — 1 Arbeitstag (ohne Grabung).
Der prostyle Tempel auf der Akropolis.
Das Nymphaeum.
Das Theater[40].
Das Odeion.
Der arabische Palast auf der Akropolis.
Arak el Emir *(Tyros)* — Mittagsrast.
Palast des Hyrkanos[41].

IM LIBANON:

Kalat Fakra[42] — 2 Tage.
Der prostyle Tempel mit dem Peribolos.
Die Cella der Atargatis[42].
Der Turm des μέγιστος θεός von 43 n. Chr. und ein gröfserer Altar dabei.
Afka *(Aphaca)*[44] — 3 Tage.
Der Aphroditetempel (ein Prostylos?).
Januh bei Afka[45] — ¹/₂ Tag.
Ein Tempelchen *in antis* (ob prostyl?).
Kasr Neûs und Bsisa bei Tripolis[46] — 2 Tage.
Zwei Prostyloi mit Peribolosmauern (einer dem Helios geweiht?).
Der Prostylos in Bsisa.
Hösn es Sfiri[47] — 3 Tage.
Der ältere Antentempel.
Der über einer älteren Cella erbaute Prostylos der Kyria.
Der unvollendete Peripteros.
Bet Djalluk bei Akkar — ¹/₂ Tag.
Der *Maqam er-Rab* genannte Peripteros[48].
Hösn Soleiman *(Baitokaike)*[49] — 9 (bez. 7) Tage.
Das Heiligtum des Zeus mit dem prostylen Tempel, dem grofsen Altar

[39] Ritter XV 2, 1145–1159. Ein Stadtplan von Armstrong im Bädeker, dessen Original nicht eingesehen werden konnte.

[40] Laborde 99 pl. LXXXII 177.

[41] De Vogüé, *Le temple de Jérusalem*, Paris 1864 pl. XXXIV. Luynes pl. 30—33. K. Lange, Haus und Halle, 149 ff. Taf. VI 5.

[42] E. Renan, *Mission de Phénicie*, Paris 1874, 335 ff., wo die sonstige Literatur angegeben. Eine Heliopolitanus-Inschrift *Compt. rend. de l'Acad. d. inscr.* 1901, 481.

[43] In diesem Tempel (bei Renan Kirche) ist die Inschrift Agrippa II und seiner Schwester Berenike (*Prosopogr. imperii Romani* II Berlin 1897, 163 n. 89 und 226 n. 431) gefunden worden:

ὑπὲρ τῆς σω|τηρίας Μάρ|κου Ἰουλίου | Ἀγρίππα
κυρί|ου βασιλείας | καὶ τῆς κυρίας | βασιλίσσης|
Βερενίκης θε|ᾷ Ἀταργάτει Σ[ατ]|ράβων ἀνέθηκε|
διὰ Γαίου Μαν|σουήτου ἀρχιε|ρέως καὶ ἐπιμε|λητοῦ.

[44] Renan 296.

[45] Renan 301.

[46] Kasr Neus Renan 135, Rey in den *Archives des miss. scientif. 2. sér.* III 1866, 340. — Bsisa Renan 134.

[47] Renan 130 ff. 852 f.

[48] R. Dussaud *Rev. archéol. 3. sér.* XXX 1897, 307.

[49] Rey *Archives* a. a. O. 336 ff. pl. I—IX. Dussaud a. a. O. 319 ff. pl. VI—VIII. Fossey und Perdrizet *Bull. de corr. hell.* XXI 1897, 580. Waddington 2720 a. *C.I.L.* III 184, p. 972 und 1225.

von 122 n. Chr., den Propyläen und drei anderen Thoren von 171 und 194 n. Chr.

Das zweite, *Ed-Deïr* genannte Heiligtum mit der Cella *in antis*, der Peribolosmauer, dem Turm, dem nymphaeumartigen Dekorationsbau und der christlichen Basilika.

Kalat Mudik *(Apamea)* [50] — 4 Tage.

Plan der Stadt mit besonderer Berücksichtigung des Cardo von Nord nach Süd und der daran gelegenen Agora.

Zu dieser Liste hoffen wir in der nächsten Zeit noch einige in der Umgegend von Baalbek, in der sog. Bekaa, gelegene Ruinenplätze fügen zu können, zu deren Untersuchung wir im Sommer 1902 keine Zeit mehr behielten. Schon früher hatten wir davon untersucht (s. den ersten Bericht S. 158 f.)

in Nicha den prostylen Tempel des Hadaranes
und einen Antentempel,

in Hösn Nicha im Heiligtum des Mifsenus den prostylen Tempel,
eine kleine Kapelle *in antis*
und eine christliche Basilika.

in Nahle das Podium eines prostylen Tempels.

Dafs wir für unsere Reise durch Syrien den Sommer gewählt hatten, erwies sich als sehr günstig; die Tage waren lang und nur je einmal in Palmyra und in Hösn Soleiman hinderte uns Regen bei der Arbeit. Als wir in den Hauran und das Ostjordanland kamen, war die Kornernte beendet und daher auch jede angebaute Ruinenstätte zugänglich; die Sommerhitze dieser Gegenden liefs sich wegen der Trockenheit und des beständigen starken Luftzuges leicht ertragen, zumal da die Abende und die Nächte stets eine sehr erfrischende Abkühlung brachten.

Arbeiter für die Schürfungen und Ausgrabungen gab es überall, wenn auch nicht immer so billig, wie wir geglaubt hatten; sehr mäfsig waren die Leistungen der arabischen Fellachen, besser, aber unwillig arbeiteten die Drusen im Hauran, stramm und fleifsiger die Libanesen und die Tscherkessen (in Djerasch). Das Arbeitsgerät mufsten wir fast immer selbst stellen; wir hatten dazu 15 Spitzhacken, 10 Schaufelhacken, 10 Schaufeln, 20 Körbe, 4 Brechstangen, 1 Steinhammer, 2 Winden, 1 zweiteilige Leiter (auf die wir im Libanon wegen der Schwierigkeit, sie auf den schlechten Gebirgswegen zu transportieren, verzichten mufsten), endlich Stricke und anderes kleineres Werkzeug mitgenommen. Ein in Baalbek erprobter Aufseher aus dem Libanon, der uns wegen seiner Kenntnis des Französischen auch als Dolmetscher diente, hatte die Arbeiter im Gebrauch der Geräte zu unterweisen und sie zu beaufsichtigen. Die Sorge für den Transport und die Verpflegung auf der Reise hatten wir einem Beiruter Dragoman übertragen.

[50]) Ritter XVII 2, Berlin 1855, 1070 ff. Sachau, der Stadt. *C.I.L.* III *suppl.* p. 2328 [50].
Reise in Syr. u. Mesop. 71 ff. mit einem Plänchen

Aufser dem Archäologen und Reg.-Baumeister Bruno Schulz nahm als zweiter Architekt Reg.-Bauführer Daniel Krencker an der Reise teil, während für die photographischen Aufnahmen Leutnant der Reserve Fritz Töbelmann aus Berlin, der sich uns auf eigene Kosten angeschlossen hatte, freundlichst sorgte. Es war auch die Beteiligung eines Orientalisten, des Dr. M. Sobernheim, in Aussicht genommen, aber der erkrankte schon vor dem Beginn der Reise und es war nicht möglich, ihn zu ersetzen. In Djerasch arbeitete, leider nur wenige Tage, in förderlichster Weise Ingenieur Dr. G. Schumacher aus Haifa, bekannt durch seine topographischen Aufnahmen des Ostjordanlandes, mit uns zusammen; sehr vertraut mit dem Lande und seinen Bewohnern und besonders mit den Ruinen dieser Stadt, hatte er soeben seine früheren Aufnahmen von Gerasa in den Druck gegeben (in der Zeitschrift des Deutschen Palästinavereins).

Gute Dienste leistete uns der Kommissar Makridy Bey, und die türkischen Behörden waren sehr zuvorkommend, namentlich im Wilajet Damascus, wo uns der Wali, Excellenz Nasim Pascha, durch 20 Gensdarmen unter dem Kommando eines Bimbaschi eskortieren liefs. Auf Widerstand sind wir nur bei einzelnen maronitischen Priestern, in Afka und in Januh, und bei einem muhammedanischen Grofsgrundbesitzer, in Bet Djalluk, gestofsen.

Die unter solchen Umständen und mit solchen Hilfsmitteln erzielten Resultate dürfen wir, ohne unbescheiden zu sein, bedeutend nennen. Die Untersuchung der Ruinen hat zwar nirgends vollständig abgeschlossen werden können, aber wir haben doch in jedem einzelnen Falle ihre Kenntnis über die älteren, z. T. ja sehr alten Berichte und Aufnahmen hinaus gefördert und derart vertieft, dafs wir eine solide und zuverlässige Grundlage für alle weitere Beschäftigung mit diesen syrischen Baudenkmälern zu bieten vermögen; sie sind meistens sehr interessant und verdienten um so eher eine abschliefsende Untersuchung, als ihr Verfall rapide Fortschritte macht, ohne dafs die einheimische Verwaltung darin etwas ändern könnte.

Über den Charakter und die Bedeutung der einzelnen von uns studierten Ruinen vermögen wir jetzt nur nach dem unmittelbaren Eindruck zu urteilen; es war in der kurzen seit der Reise verflossenen Zeit noch nicht möglich, das reiche Material gründlich durchzuarbeiten.

Vorklassisches haben wir nicht gesucht und auch nicht zufällig angetroffen.

Aus der hellenistischen Zeit stammt der sog. Palast des Hyrkanos in Arak el Emir; aber abgesehen davon, dafs unser Aufenthalt für ein genaueres Studium zu kurz war, sind in dem grofsen Trümmerhaufen des Gebäudes nur wenige charakteristische Formen sichtbar und diese wenigen schwer zugänglich. Einer ernstlichen Untersuchung der Ruine werden die kolossalen Quadern, woraus der Palast gebaut war und die nun über und durch einander gestürzt sind, grofse Schwierigkeiten bereiten.

Hellenistisch sind ihrem Stile nach auch einige Bauten mit eigentümlichen, jedenfalls vorrömisch zu nennenden Formen, wie der Turm in Kalat Fakra, der mit Pilasterkapitellen des phönikischen Volutenschema ausgestattet war, oder der Altar daselbst, dessen Bekrönung in einer ägyptischen Hohlkehle und einem Kranze von stufenförmigen Zinnen bestand — aber wie die Inschrift lehrt, gehört der Turm doch schon in die Zeit der ersten römischen Kaiser. Ähnlich scheint es sich mit einer Gruppe von »nabatäischen« Monumenten im Hauran zu verhalten. Am bedeutendsten ist davon der Peripteros in Suweda (bei dem dorischen Grabmale der Chamrate, Wadd. 2320; de Vogüé pl. 1, haben sich Steinmetze etabliert und es stand nur noch wenig davon in situ), und wegen der nabatäischen Inschriften auch für die Orientalisten interessant das Heiligtum von Sia bei Kanawat[51], das wir in seiner modernen, äufserst betrübenden Verwüstung nur flüchtig besichtigten. Dort übliche Formen lehren, dafs ferner auch der ältere Teil des grofsen Peribolos beim Theater von Djerasch, ein Cryptoporticus, schon in der Zeit, wo dieser Stil herrschte, entstanden sein mufs. Endlich gehört von den Bauten im Libanon sicher der Antentempel in Hösn es-Sfiri hierher.

Die Hauptmasse unserer Denkmäler ist römisch, im Geschmacke der späteren Kaiserzeit und in Formen ausgeführt, die aus dem Westen zu stammen scheinen, einheitlichen Stiles, jedoch wie überall mit provinziellen und lokalen Nuancen. Als Mafsstab für die Beurteilung dienen uns natürlich die Bauten von Baalbek; von Antoninus Pius soll der grofse Tempel des Heliopolitanus errichtet worden sein, jünger sind die beiden Höfe samt den Propyläen davor und auch der kleine Tempel und der Rundtempel. Damit lassen sich zu einer Gruppe mehrere sicher datierte Denkmäler vereinigen: aus Antoninus Pius Zeit die Propyläen und vielleicht das Theater von Djerasch, von 150 und 153 n. Chr., und der Tempel von Atil von 151, aus Marc Aurels Zeit der grofse Peripteros in Djerasch (Bet et-Tai) von 162, ein Peribolosthor in Hösn Soleiman von 171 und die Thüren, vielleicht das ganze Portal des grofsen Peribolos in Palmyra von 174, aus Commodus' Zeit namentlich das Nymphaeum in Djerasch von ca. 185 und der Tychetempel in 'es-Sanamen von 192. Dem inschriftlichen Datum nach später sind nur der Tempel in Schuchbe von ca. 248 n. Chr. und die Principia des Diocletianischen Lagers in Palmyra.

Höheren Wert würden wir ja geneigt sein, den älteren Bauten aus der Zeit vor Antoninus Pius beizumessen. Der grofse Altar in Hösn Soleiman, von 122 n. Chr., also unter Hadrian gestiftet, ist leider nur in der untersten Stufe ohne charakteristische Formen erhalten und in Palmyra oder, wie es nach seinem zweiten Gründer hiefs, Hadrianopolis[52], giebt es abgesehen von den Gräbern nur einen Bau, der nach diesem Kaiser zu datieren ist, den Tempel des Baalsammin von 130 n. Chr. Das grofse Heiligtum des Belos ist leider nicht authentisch zu bestimmen. Die Ehreninschrift für die Stifter der Thüren in der Basilike, von 174, wurde schon

51) de Vogüé, *Syr. centr. Archit.* I pl. 2—4 der Tempel selbst. 52) Steph. Byz. = Müller *FHG* IV 524; vergl. Waddington zu n. 2585.

erwähnt; an einer Konsole der Südstoa des Peribolos steht aber eine unpublicierte(?) Ehreninschrift von 127 n. Chr., sonst sind an den Stoen noch in den Jahren 142 (Wadd. 2589), 150 und 167 (Wadd. 2580, ohne Datum) Ehrenstatuen aufgestellt worden, sodafs jedenfalls unter Hadrian schon ein Teil des Peribolos fertig war. Eine ganz genaue Zeitbestimmung läfst sich ja aus den Konsolinschriften der Stoa-säulen nicht gewinnen, auch nicht für die Säulenstrafsen; vom Decumanus stammt eine Inschrift, westlich von dem Tetrapylon, von 158 (Wadd. 2591), eine andere dicht daneben stehende von 193 (Wadd. 2596), während alle Ehreninschriften östlich vom Tetrapylon wie die der Zenobia, die uns übrigens keine Bauten hinterlassen hat, erst im 3. Jahrh. n. Chr. eingemeifselt worden sind und aus der Damascener Strafse nur das Jahr 179 n. Chr. bezeugt ist. Die palmyrenischen von E. Littmann »an den Säulen des grofsen Sonnentempels« gefundenen Ehreninschriften von 8, 28 und 40 n. Chr. sind uns nicht bekannt geworden[52]. Der Tempel selbst sieht in seinen Formen allerdings etwas älter aus als der Peribolos. Die Grabtürme, die noch dem 1. Jahrh. n. Chr. angehören, haben wir nicht gründlich kennen gelernt.

Trajanisch endlich war das leider bis auf geringe Reste verschwundene Nymphaeum von Suweda und es ist nicht unwahrscheinlich, dafs die Stadt Bostra einen Teil der oben aufgezählten Denkmäler, etwa das Theater, das Tetrapylon und das Westhor, ihrem zweiten Gründer von 105 n. Chr. verdankte.

Von den christlichen Basiliken haben wir wenig neu untersucht; man macht überall die Beobachtung, dafs sie über den Trümmern einer älteren Zeit und mit deren Material gebaut sind, so dafs sie abgesehen von dem Grundrifs selten eine neue Form darbieten.

Gegenständlich waren von Baalbek her für uns am wichtigsten die Heilig-tümer mit ihren Tempeln, Altären und Periboloi, aber so grofse und mit so viel architektonischem Aufwand hergestellte Anlagen wie dort haben wir sonst nirgends angetroffen. Unter den Tempelgebäuden sind fast alle Typen, die das Heimatland der klassischen Baukunst ausgebildet und die römische Kunst adoptiert hat, auch in Syrien vertreten: einfache Cellen, Cellen mit einem Pronaos *in antis,* prostyle und peripterische Tempel, die letzteren meist mit 6 Säulen in der Front, der in Palmyra mit 8. Rundtempel fehlen aufserhalb von Baalbek, aber der Tempel in Schuchbe könnte als ein Centralbau aufgefafst werden. Charakteristisch ist, dafs die Tempel, auch die Peripteroi, gewöhnlich auf einem hohen mit Fufs- und Kopfprofil verzierten Podium stehen und an der Front eine breite Freitreppe zu ihnen hinaufführt; eine Ausnahme machen hiervon nur die älteren Bauten. Was für Schmuck die breiten Treppenwangen ehemals trugen, ist leider in keinem einzigen Falle kenntlich ge-blieben.

Die Orientierung der Tempel wechselt wie in Rom; ganz von der klassischen Weise abweichend ist der Belostempel in Palmyra gebaut, indem die von Nord nach Süd gestreckte Cella ihren Eingang an der westlichen Langseite hat, was der

[52]) *American Journ. of Archaeol. 2. ser.* IV 1900, 437. *Journ. asiat.* 1901, 379.

altorientalischen Raumdisposition zu entsprechen scheint. Auffallend ist auch die
kleine Seitenthür in der westlichen Langwand des Bet et-Tai von Djerasch, wo der
Eintretende zu seiner Linken ein kleines Altärchen sah und als Opferstock benutzen
konnte; man vergleiche den oben erwähnten Opfertisch im Adyton des kleinen
Tempels zu Baalbek. Der Belostempel zeichnet sich auch durch die Beleuchtung
seiner Cella mittels großer Fenster aus, was sonst nur bei der Cella des Baalsam-
min und dem kleinen Tempelchen in Januh wieder vorkommt. Gewöhnlich mußte
die große Cella-Thür dem Innern Licht verschaffen. Häufig finden sich an der
Front neben der großen Thür eine oder zwei kleinere, die zu den Treppen führten,
während in den griechischen Tempeln diese Boden- und Dachtreppen immer nur
vom Innern der Cella aus zugänglich waren[54]; in die eine Längswand eingebaut und
nach hinten zu aufsteigend ist die Treppe nur bei dem Zeustempel in Hösn Solei-
man angelegt.

Die hervorstechendste Eigentümlichkeit der syrischen Tempelcellen ist das
Adyton, dergleichen man aus diesem Berichte bereits an dem kleinen Tempel
von Baalbek kennen gelernt hat. Cellen ohne Adyton sind selten, so in dem
»nabatäischen« Peripteros von Suweda, der seinerseits wieder dadurch singulär ist,
daß er innen eine Stützenstellung im Schema eines Peristyls besaß, und in dem
Antentempel von Hösn Soleiman; nicht ganz sicher läßt sich die des Baalsammin
mit einem Adyton rekonstruieren.

Es scheint, als wenn das Adyton ursprünglich über der Cella nicht erhöht
gewesen wäre, das ist wenigstens bei dem Atargatistempel in Kalat Fakra der Fall
und stimmt mit den älteren griechischen Adytonanlagen überein[55]. Später ist es aber
immer um mehrere Stufen — bis zu 20 — erhoben und das hat dann wohl die
Architekten dazu bewogen, den Unterbau nicht immer massiv anzulegen, sondern
durch Hohlräume zu dechargieren, wobei jedoch darauf Rücksicht zu nehmen war,
daß das in der Mitte des Adyton aufgestellte Kultbild einen genügend festen,
fundamentierten Standort hatte. Daher besaßen die beiden Tempel von Kasr Neûs
je nur eine kleine Kammer zu ebener Erde seitlich von der vor der Mitte befind-
lichen Adytontreppe. Meistens sind aber infolge der Höhe des Adyton große,
entweder einräumige oder wegen des Kultbildes in der Mitte geteilte Gewölbe
oder Krypten entstanden, deren Thür an der rechten Seite liegt und zu denen
man auf einer Treppe hinuntersteigen muß, wenn sie bis in das Podium, also unter
den Cellafußboden hinabreichen. Gewölbe unter der ganzen Cella einschließlich
des Adyton oder gar auch des Pronaos finden sich in dem Artemistempel von
Djerasch, dem Peripteros von Kanawat und den beiden Prostyloi von Atil.

Den Krypten analoge Dechargen und tote Räume ergaben sich bisweilen
auch bei dem Aufbau des Adyton. Dieser scheint immer dreiteilig gewesen zu
sein und zwar entweder so, daß die Adytonfront geschlossen war und nur in der

[54]) Koldewey und Puchstein, Die griech. Tempel [55]) Ebenda 79. 192 f.
 in Unteritalien und Sicilien, Berlin 1899, 201.

Mitte eine große, jedoch ihrer Breite proportionale und daher nicht sehr hohe Öffnung besaß, wobei an den von Lucian beschriebenen Thalamos in Hierapolis zu erinnern ist, oder ganz offen wie in Baalbek und mit baldachinartigen Einbauten. Das erstere scheint im Osten und im Süden des Landes üblich gewesen zu sein, das letztere in der Bekaa und im Libanon. Häufig mußten die Verhältnisse eine mehrgeschossige Dekoration der Adytonfront ergeben, was dann über dem Kultbild zur Anlage sekundärer Räume zwang. Wo die Front seitlich geschlossen ist, liegen Bodentreppen oder Nebenräume des Kultbildplatzes dahinter, so besonders in Palmyra, dessen Belostempel sowohl im Norden wie im Süden der Cella ein Adyton hat, und in Djerasch beim Artemistempel.

In der äußeren Dekoration wenden die Architekten an den Bauten der späteren Kaiserzeit nur ionische oder korinthische Formen an und zwar überwiegen die korinthischen. Die Steinmetzarbeit ist nie an einem Tempel durchweg vollendet; überall sind Säulen unkannelirt, Kapitelle und Zierprofile in dicker Bosse oder halb geglättet und halb skulpiert stehen geblieben und selbst an den Wandquadern haftet bisweilen noch eine starke Bossenschicht. Man muß fast glauben, daß diese Zeit das Unfertige und Skizzenhafte liebte und mit den rohen Flächen gegen andere reich ornamentierte und mit großem Fleiß stark plastisch ausgearbeitete Partien zu kontrastieren suchte. Die Wanddekoration der Tempel arbeitet da, wo sie plastisch ist und über glatte, einfach bestuckte Flächen hinausgeht, mit den in Baalbek so reich vertretenen und schönen Typen von Conchen und Aedikulen zwischen Halbsäulen oder auch zwischen Pilastern, die in Inkrustation hergestellt waren. Aber die Bildungen sind meistens einfach, wenn auch mancherlei Variationen aufweisend; übertroffen werden die Baalbeker Leistungen von der in großartigen Formen ausgeführten Dekoration der Propyläenwände des Belosheiligtums in Palmyra.

Nach den Brandopferaltären der Heiligtümer haben wir in den wenigen Fällen, wo es überhaupt anging, sorgfältig gesucht und geringe Reste davon vor dem Artemistempel in Djerasch, vor dem Prostylos in Kalat Fakra, vor dem Antentempel von Hösn es-Sfiri und vor dem Zeustempel in Hösn Soleiman konstatiert. Es waren immer kleine einfache Altäre, der in Hösn es-Sfiri durch die Bekrönung mit der ägyptischen Hohlkehle interessant, wie ein zweiter derartiger von uns bei dem Höhenturm von Kalat Fakra gefunden worden war. Es läßt sich hier jedoch nicht ausmachen, ob der Altar zu dem Turm gehörte; dieser muß jedenfalls als ein von den Tempeln abweichendes Heiligtum, das einen Altar haben konnte, aufgefaßt werden, da er aus den Mitteln des höchsten Gottes gebaut und dem Kaiser Claudius gewidmet war. In Hösn Soleiman stand der Altar auf dem unteren Absatz der langen und hohen Freitreppe, außerdem war aber östlich dicht neben dem nach Norden orientierten Tempel ein großer Altar mit breitem Aufgang von Osten her errichtet worden, im Jahre 122 n. Chr. von einem T. Aurelius Decimus aus Oescus (in Moesien, an der Donau).

Die Umzäunung des ganzen Heiligtums durch einen Peribolos ist nicht so oft erhalten, wie es vorausgesetzt werden müsste. Einen ungewöhnlichen Ausbau hatte der ältere Peribolos vor dem Bet et-Tai in Djerasch erfahren: rings um den Platz, worauf eine ganz kleine Cella stand, ein Gewölbe mit Fenstern und Thüren und außen mit ionischen Halbsäulen verziert, also gleichsam eine Pseudostoa mit gewölbten Exedren, eine Cryptoporticus wie im Gebäude der Eumachia zu Pompeji. Über das Südgewölbe des Peribolos ist dann im Jahre 162 n. Chr. die breite, sehr hohe Freitreppe des auf dem Berge darüber angelegten Peripteros hinweggeführt worden. Einfache, aber den brutalen Kräften der alten Syrer entsprechend aus sehr großen, z. T. aus kolossalen Quadern gebaute Mauern mit reich dekorierten Thüren schloßen das ganze Terrain der Gottheit bei den späteren Tempeln von Kasr Neûs, von Bet Djalluk und von Hösn Soleiman ein; bei dem letztgenannten Heiligtum hatte das Hauptportal an der Nordseite innen und außen eine sechssäulige Halle, d. h. stattliche Propyläen einfachster Art. In Kalat Fakra lag außen vor der ganzen Front des Peribolos eine Säulenhalle und innen war er wenigstens vor dem Tempel mit Hallen eingefaßt; er erstreckte sich nämlich nicht rings um den ganzen Tempel, da man diesen auf einen mitten aus den Felsen herausgemeißelten Bauplatz ge-setzt hatte.

Großartiger und regelmäßiger war der Tempelplatz der Artemis in Djerasch gestaltet: der Tempelform gemäß oblong und ganz wie ein Peristyl ringsum mit Stoen und zwar außer der Eingangsseite im Osten mit doppelten Stoen, jedoch ohne Exedren dahinter. Die Eingangsseite hatte, statt der Doppelstoa innen, vielmehr außen noch eine zweite sehr tiefe, große Halle und diese war einem großen Vorhofe zugekehrt, zu dem eine hohe, vielstufige Treppe mit außerordentlich prächtigen Propyläen von der Hauptsäulenstraße der Stadt hinaufführte. In der Gestaltung des eigentlichen Tempelplatzes ist das Belosheiligtum in Palmyra sehr ähnlich, insofern es auch ein großes, freilich nicht so gleichmäßig wie in dem Wood'schen Plane angelegtes Peristyl mit Doppelstoen an drei Seiten hatte; vor der Eingangsseite lag aber nur eine schmale, jedoch sicherlich auch sehr großartige Thorhalle (sie ist zerstört und von einem arabischen Kastell überbaut), indem dafür die innen hinter dem Thor befindliche Westhalle des Peristyls größere Maße erhalten hatte, höhere Säulen und eine Spannweite von 14 m. Sie hieß βασιλική στοά[56] und machte den ganzen Hof zu einem rhodischen Peristyl. Trotz so gewaltiger Leistungen des syrisch-römischen Tempelbaues, zu deren Liste man noch das nabatäische Heiligtum von Sia[57], den großen, aber schlecht erhaltenen und bisher ungenügend untersuchten Peribolos auf der Akropolis von Amman und das merkwürdige, durch Dickies Studien neuerdings aufgeklärte Heiligtum von Damascus[58] hinzufügen müßte, behauptet das Heiligtum des Heliopolitanus mit seinem sechseckigen Vorhof, dem großen Altarhof und den reichen Exedren daran doch den ersten Platz.

[56]) Vgl. über hallenförmige Basiliken A. Michaelis in den *Mélanges Perrot*, Paris 1902, 239 ff.

[57]) Siehe den Gesamtplan bei de Vogüé I 32.

[58]) *Palestine Exploration Fund, Quarterly Statement* 1897, 268 ff. Eine neue Untersuchung hat Dussaud gemacht. *Compt. rend. de l'Acad. d. inscr.* 1902, 262 f.

Soweit die Tempel innerhalb der Stadtmauern liegen, haben sie meist eine von Natur ausgezeichnete Lage, die auch über das Stadtgebiet hinaus wirkt. Das kommt namentlich bei dem Belosheiligtum in Palmyra von der östlich etwas tiefer gelegenen, flachen Wüste her zur Geltung, und in Djerasch sind die Plätze für das Artemisheiligtum und namentlich der für das Bet et-Tai mit höchster Kunst ausgewählt.

Auf freiem Felde errichtete Heiligtümer sind in Syrien wie überall bedeutungsvoll plaziert. Hohe Kuppen über einer Ebene nehmen die Tempel von Kasr Neûs und von Sia ein. Auffallend sind die Stätten für Kalat Fakra, für Afka, für Hösn es-Sfiri, für Bet Djalluk, für Hösn Soleiman und für Hösn Nicha — alle im Libanon und hoch im Gebirge, zwar nicht versteckt, aber doch nicht auf der Höhe, sondern am Fuß des Kammes. In Afka hat sichtlich die am Fuß einer steilen Felswand hervorsprudelnde Quelle des Adonisflusses den romantischen Platz des Aphroditetempels bestimmt, und so liegt auch der Zeustempel von Baitokaike am Anfang eines Thales und in der Nähe von Quellen, aber in viel lieblicherer, idyllischer Umgebung. Da sich ähnliches auch bei den vier übrigen, eben genannten Heiligtümern beobachten läßt, so scheint man hierin ein bestimmtes Prinzip befolgt zu haben [59]. Sollte das nicht auch für Baalbek maßgebend gewesen sein? Der berühmte Tempel des Heliopolitanus war dadurch ausgezeichnet, daß er im Quellgebiet zweier großer Flüsse, des Orontes (Plin. *n. h.* V 80) und des Litani lag.

Neben den religiösen haben wir selbstverständlich auf der Reise auch die profanen Bauten nach Möglichkeit berücksichtigt, und das um so mehr, als Syrien deren mehrere von ganz hervorragender technischer und kunsthistorischer Bedeutung besitzt, die bisher keineswegs genügend bekannt geworden sind. Halb mit religiösen Veranstaltungen verbunden waren ja die Theater und sie mögen darum zunächst erwähnt werden. Wir haben uns in der Regel eingehender nur mit den Bühnen, dem interessantesten Teile des ganzen Theatergebäudes, beschäftigt. Von den syrischen Odeien ist das in Kanawat bekanntlich in der Bauinschrift *CIG* III 4614 authentisch als solches bezeichnet, und zwar als »theaterförmig«, während man aus anderen Quellen weiß, daß zu den Odeien eine Bedeckung gehört (vgl. A. Müller, Lehrbuch d. griech. Bühnenaltert. 69). Wir haben in dem kleinen Theater von Djerasch, das nördlich vom Artemistempel liegt, nahe dem äußeren Rande der Cavea inmitten der Sitze regelmäßig verteilte Fundamentierungen und Verankerungsvorrichtungen beobachtet, die wohl auf die Stützen eines festen Daches zu beziehen sind; es wäre also auch hier ein *theatrum tectum*, ein Odeion der theaterförmigen Art nachgewiesen. Wie das ganze Gebäude, ist auch die Bühne eines Odeion immer verhältnismäßig klein; die syrischen (in Kanawat, Djerasch, Schuchbe und Amman) sind wie die Bühne im Odeion des Herodes zu Athen gestaltet: mit geradliniger, säulen- und nischengeschmückter *scaenae frons*, in einem Dekorationsstile, der auch bei großen Theatern, wirklichen Schauspielbühnen, wie z. B. Aspendos, üblich war.

[59]) Vergl. W. Robertson Smith, Die Religion der Semiten, übers. v. R. Stübe, Freiburg i. B. 1899, 75 f.

In einem anderen, noch prächtigeren Stile waren aber die grofsen syrischen Bühnen ausgeführt; davon besitzt das Land, so weit unsere Kenntnis reicht, in Palmyra, Bosra, Djerasch und Amman vier sehr bedeutende Beispiele. Sie gehören zu dem Typus, der im Westen der alten Welt durch Theater wie die von Taormina, Pompeji und Orange vertreten ist: die *scaenae frons* is nicht geradlinig gebaut, sondern geknickt und mit grofsen eckigen oder runden Nischen versehen, in deren Grunde die drei Bühnenthüren, die Regia und die beiden Hospitalien liegen.

Das läfst die Theaterruine von Amman nur eben noch erkennen, da die Bühnenwand bis auf das Fundament herab verschwunden ist. In Bosra steht dagegen fast die ganze Wand bis zur ursprünglichen Höhe aufrecht; an den Versuren sieht man sogar noch, wie in Orange und in Aspendos, die schräge Linie, wo das Bühnendach daran stiefs. Die Dekoration freilich, die dreigeschossig war, ist verschwunden; nur eine Säule des ersten Geschosses steht noch *in situ*, in dem Gemäuer und den Gewölben der arabischen Burg versteckt, die im 13. Jahrhundert um das antike Theater und darüber gebaut worden ist und dessen Reste wie eine Schale schützt und verbirgt. Für die Rekonstruktion des ganzen Säulenschmuckes der Bühnenwand, wenigstens dem Schema nach, gewähren Balkenlager und andere Spuren genügenden Anhalt. Auffällig und ungewöhnlich ist, dafs die Bühne von Bosra neben den normalen Thüren — der Regia in einer grofsen Rundnische, die einen eckigen Vorbau hat (ähnlich Orange), und den beiden in kleineren Rundnischen befindlichen Hospitalien — auch noch zwei grofse Thüren dazwischen, nämlich in den Frontflächen der grofsen Regianische, besitzt. Das zweite Geschofs der Versuren war in zwei niedrigere, halb so hohe Geschosse zerlegt, die mit ihren grofsen, liegend oblongen, einst vergitterten Öffnungen wie Logen aussehen. •

Dafs auch mitten in Palmyra unter dem Wüstensande ein grofses Theater verborgen ist, hat wohl alle neueren Reisenden, die es an den sichtbaren Teilen der Bühne erkannt hatten, sehr überrascht. Um das Niveau der Orchestra und die Höhe des Proskenion zu ermitteln, mufsten wir in dem lockeren Sande fast 8 m tief graben. Die Bühnenwand ist nicht so hoch erhalten, wie in Bosra, aber sie hat den Vorzug, dafs von der Dekoration das erste Säulengeschofs noch zum grofsen Teile *in situ* steht (ein zweites mufs dazu ergänzt werden), und der höhere, die Regia auszeichnende Thürbaldachin, einst viersäulig, ragt noch mit 3 Säulen, einem Teil des Gebälkes und der Kassettendecke empor — ein im Westen unerhörter Erhaltungszustand. Im Grundrifs hat die Bühne die gröfste Ähnlichkeit mit der von Pompeji (s. den von Koldewey restaurirten Plan im Archäolog. Anzeiger 1896, 30): eine grofse Rundung für die Regia und zwei eckige Vertiefungen für die Hospitalien. Gut kenntlich sind in Palmyra auch noch die hübschen Säulenaedikulen und Conchen über den Bühnenthüren.

Was endlich das grofse Theater von Djerasch betrifft, so hat es von der Bühne jetzt nur noch das erste Geschofs bewahrt, aber ebenfalls mit einem ansehnlichen Teile der Dekoration aufrecht. Ältere Reisende scheinen auch vom

zweiten Geschofs etwas *in situ* gesehen zu haben[60], aber das ist inzwischen alles herabgestürzt worden. Hier hat der Architekt die malerische Wirkung, die anderwärts durch die grofsen Thürnischen der *scaenae frons* erreicht worden war, durch eine Art Reliefierung der Wand hervorzubringen gesucht: die Wand selbst ist zwar in gerader Linie gebaut, aber die Thürpfosten sind vor die Linie vorgeschoben und andererseits die dicht neben ihnen stehenden Dekorationssäulen in kleine rundliche Wandausschnitte gerückt, endlich zwischen den Thüren, je hinter dem mittelsten Intercolumnium der Dekoration, prostyle Conchen angebracht. Auf diese Weise hatte der Architekt seiner Bühnenwand auch einen sehr reich und tief wirkenden Schmuck verschafft, der wohl in der einstigen Vollständigkeit einen ähnlichen Eindruck machte, wie die gemalten Darstellungen von Theaterdekorationen in den pompejanischen Häusern (s. Archäol. Anz. 1896, 28 ff.). Noch zwei andere Einzelheiten des Theatergebäudes von Djerasch sind neu und lehrreich. Das Proscenium, die Wand, die längs der Orchestra den Bretterfufsboden der Bühne stützte, war mit Pilastern dekoriert, was ein Nachklang der griechischen Proskeniumtechnik zu sein scheint, wo ja ursprünglich Pfeiler oder Pilaster, später Halbsäulen üblich waren[61]. Dann trugen die sämtlichen Sitze der beiden äufseren Keile des ersten Ranges Nummern, jedesmal von 1—300, in streng dekadischer Zählung von unten nach oben, in z. T. eigentümlicher Schreibung einzelner Ziffern. Der ganze erste Rang hatte demnach Raum für 1200 Personen, aber die Plätze auf den beiden mittleren, von der Bühne weiter ab liegenden Keile waren nicht numeriert[62].

Weiterer Forschung mufs es vorbehalten bleiben, zu ermitteln, in welcher Weise und wann der scheinbar im Westen des römischen Reiches heimische Schauspielbühnentypus nach Syrien übertragen worden sei; nach dem ersten Eindruck könnte man sagen, dafs es stadtrömische oder doch italische Architekten im Gefolge der Kaiser waren, die ihn unmittelbar in den Osten brachten.

Die eigentlichen Profanbauten, die wir auf unserer Reise zu sehen bekommen haben, lassen sich unter dem Gesichtspunkt des Stadtbaues zusammenfassen. Es ist ja bekannt, dafs sich gerade Syrien durch eine Anzahl von Ruinenplätzen auszeichnet, die dazu geeignet sind, wesentliche Züge für das Bild einer antiken Stadt zu liefern. Freilich erfordert es sehr viel Zeit, solche Gesamtanlagen von Städten des Altertums in ihrem heutigen Zustande, wo sie gröfstenteils durch Natur und Menschenhand zerstört, vielfach auch wieder überbaut oder in früheren Jahrhunderten der Neuzeit einmal überbaut gewesen sind, mit Vorteil zu studieren, und wir haben Stadtanlagen wie Bosra, Palmyra, Apamea, Djerasch, Amman und Schuchbe (wenn man einmal versuchen darf, sie in der zu vermutenden Reihenfolge ihrer Entstehung aufzuzählen) meist auch nur im Vorübergehen beobachten können, aber es sei doch gestattet, unsere Eindrücke kurz wiederzugeben, zumal gründliche und erfolgreiche Untersuchungen wie die von Priene, Milet, Ephesos und Pergamon neuerdings das

[60]) Laborde und Luynes.
[61]) Puchstein, Die griech. Bühne, Berlin 1901, 17 ff.
[62]) Unvollständige Abschriften *Rev. bibl.* 1895, 377 n. 4. ZDPV 1895, 134.

Augenmerk auf diesen sehr wichtigen Zweig der antiken Baukunst, so weit der Osten in Betracht kommt, gelenkt haben.

Die genannten Stadtanlagen sind römischen Ursprungs und gehören allem Anschein nach erst dem zweiten Jahrhundert n. Ch. an; ältere Bauten finden sich nur ausnahmsweise (namentlich in Djerasch) und niemals als maſsgebende Bestandteile der eigentlichen Stadtanlage, so daſs wir in Syrien für den hellenistischen Stadtbau nur mittelbar lernen. Es waren Städte hippodamischer Art, mit einem regelmäſsigen rechtwinkeligen Straſsennetz, worin bestimmte Züge von Norden nach Süden *(cardines)* und von Ost nach West *(decumani)* stark hervorgehoben waren, ohne daſs man dabei die Terraingestaltung viel berücksichtigt hätte. Von dieser ist meist nur das Mauertracé abhängig gewesen. Bosra, Schuchbe, Palmyra und Apamea liegen auf mehr oder weniger ebenem Felde, Djerasch und Amman dagegen an einem Flusse auf den beiden Abhängen des Thales.

Palmyra, Djerasch und Apamea sind durch die gute Erhaltung von Säulenstraſsen ausgezeichnet. In Djerasch und Apamea ist es je der *cardo maximus,* der, in gerader Linie das Stadtgebiet durchziehend, von einem Thor zum andern führt (in Djerasch indirekt), in beiden Städten von zwei *decumani* gekreuzt, die ebenfalls mit Stoen ausgestattet waren und an Thoren mündeten; Djerasch hatte noch einen dritten Säulendecumanus, der mittels groſser Brücke über den Fluſs hinweg auf einen Platz vor den Propyläen des Artemisheiligtums führte, wo späterhin sein letzter Abschnitt in eine dreischiffige Säulenbasilika verwandelt worden ist. Palmyra hatte nicht so regelmäſsig um- und neugebaut werden können. Der breite vom Damascener Thor ausgehende Cardo scheint schon an dem Decumanus zu endigen und dieser, jetzt durch die vielen Säulen die Augen auf sich ziehend, wird in spitzem Winkel von einer zweiten Säulenstraſse (vielleicht dem *Cardo maximus*) geschnitten, passiert das Theater, an dem östlich parallel mit dem Caverund eine Straſsenstoa vorüberstreicht, und macht dann einen Knick, um die Propyläen des Belosheiligtums zu erreichen.

Sehr regelmäſsig waren Bosra und Philippopolis angelegt, das letztere mit seinem Kreuz von 2 Hauptstraſsen und mit seinen 4 Hauptthoren an Nicäa erinnernd; aber die schlechte Erhaltung, mittelalterliche Trümmer und moderne Bauten machen es bei flüchtigem Besuch unmöglich, die wesentlichen Züge des Stadtbildes schnell zusammenzusuchen.

Fragt man nach der Beschaffenheit der öffentlichen Plätze in diesen spätrömischen Städten, so fällt zumeist in die Augen, daſs sich der Cardo in Djerasch und in Palmyra dicht vor dem Südthore der Stadt zu einem groſsen, auch von Säulen eingefaſsten Rundplatz erweiterte. Den ähnlichen Rundplatz jedoch, der auf dem oben citierten Plan am Nordthor von Apamea verzeichnet ist, haben wir nicht bemerken können. Sonst gab es neben und auſserhalb der groſsen Säulenstraſsen Plätze oder Gebäude mit sehr groſsen platzartigen Peristylien: so in Palmyra südlich vom Mittelpunkt der Stadt, in Djerasch, wie schon erwähnt, vor dem Artemisheiligtum und in Apamea am Cardo eine mit Stoen und Propyläen und einem

öffentlichen Gebäude sehr reich ausgestattete Agora. Zu einem zwar kleinen aber würdevollen Vorplatze war in Djerasch auch der eine Säulendecumanus da erweitert, wo er das Odeion erreichte. Strafsen und Plätze hatten ein Pflaster aus grofsen Quadern und waren z. T. mit Trottoirs versehen, obwohl man ja immer unter den Stoen der Säulenstrafsen wandeln konnte. Was rückwärts an die Stoen stiefs, scheint in den Hauptstrafsen nach der Häufigkeit und regelmäfsigen Anordnung der Thüren meistens auf Kaufläden berechnet gewesen zu sein, aber auch die Fronten von gröfseren, wahrscheinlich immer zu öffentlichem Gebrauch bestimmten Bauwerken waren in die Säulenreihe der Stoen eingefügt, durchbrachen sie freilich auch bisweilen und griffen auf den Strafsendamm über. Bestimmt zu nennen sind von solcher Art die Propyläen des Artemisheiligtums und das Nymphaeum am Cardo von Djerasch: beider Fassaden stehen mit den Säulen der Strafsenstoa in einer Flucht. Man darf sich überhaupt die kilometerlangen Säulenstrafsen nicht als von einem bis zum anderen Ende gleichförmig und langweilig vorstellen; sie hatten vielmehr allerhand Abwechselung, nicht nur durch die eben erwähnte Verbindung mit Gebäuden, deren Säulen einen anderen Mafsstab hatten, sondern auch dadurch, dafs je nach dem Strafsenniveau, auch wohl nach dem Charakter der Stadtgegend Stil und Mafsstab sich änderte. Endlich gab die Kreuzung mit kleinen Querstrafsen Gelegenheit, die Stoenarchitektur zu unterbrechen: am häufigsten ist das hier notwendigerweise gröfsere Intercolumnium durch einen Bogen überdeckt, der auf Pfeilern oder Anten ruht, wobei sich auch die anstofsende Säule in einen Pfeiler verwandeln mufste[63]. Doch finden sich auch andere sonderbare Formen, deren Rekonstruktion uns nicht gelungen ist.

Viel Aufmerksamkeit wandte man dem architektonischen Schmuck der Kreuzungspunkte zu. In Apamea konnten wir hier mehrmals mitten auf der Strafse eine einzelne grofse Säule auf hohem, mit Sitzen versehenem Unterbau konstatieren, die eine Statue oder dergleichen getragen haben wird. Sonst bezeichnen sog. Tetrapyla den Schnittpunkt zweier Säulenstrafsen: vier viersäulige Baldachine (Tetrakionien), die auf grofsen Sockeln über je einem Statuenpostament stehen, so in Palmyra, in Schuchbe und in Djerasch, während zu Ephesos in der Arcadiusstrafse nur vier einzelne Säulen dergestalt errichtet waren[64]. Djerasch besitzt ein zweites Tetrapylon von anderer Gestalt, wobei über der Kreuzung eine einst wahrscheinlich auch ein Standbild tragende Kuppel mit 4 Eingängen steht, die Eingänge in der Richtung des Cardo mit zweisäuligem Vorbau, die in der Richtung des Decumanus mit grofsen prostylen Aedikulen. Ein anderer Strafsenkreuzungsbau, in Bosra, ist reicher ausgestaltet und vielleicht eher zu den Strafsenbögen zu rechnen; sein westlicher Teil hat in der That mit einem Triumphbogen Ähnlichkeit, östlich ist daran jederseits längs der Strafse eine durchbrochene Wand angebaut, die in kräftigen und hohen, selbständigen Pfeilern gleichenden Anten endigt. Einfachere Strafsenbögen am Eingang der Querstrafsen wurden schon erwähnt; ein gröfserer und

[63] Ein Beispiel aus Palmyra Cassas I 55. 57; vergl. Wood Taf. XXXV.

[64] Beiblatt der Jahreshefte d. österr. archaeol. Instituts V 1902, 58.

prächtig ornamentierter, gewöhnlich unter die Triumphbögen eingereihter Bau über dem Knick des Decumanus in Palmyra ist durch Woods und Cassas' Publikation bekannt. Es sind dort aber noch zwei andere Strafsenbögen vorhanden, der eine am Westende des Decumanus, der andere am Südende der Strafse beim Theater; sie sind ganz verfallen und verschüttet, auch nicht so schön, wie die fünf bei den österreichischen Ausgrabungen in Ephesos entdeckten Strafsenbögen.

Bei all diesen Strafsenbauten verdient besonders hervorgehoben zu werden, dafs die Stoen und namentlich auch die Stoenrückwände mit den Thüren für die Kaufläden und Häuser den Eindruck machen, dafs sie nicht nur nach einem einheitlichen Plane, sondern auch binnen kürzester Frist, wie in einem Zuge gebaut worden seien, so dafs man auch in dieser spätrömischen Zeit nicht anders als von dem Stadtbau einzelner Kaiser und einzelner Architekten sprechen kann.

Zu diesen monumentalen Stadtanlagen römischen Ursprungs ist auch das pompöse Lager des Diocletian in Palmyra zu rechnen. Innerhalb der älteren Stadtmauern und unmittelbar westlich von dem Cardo angelegt, der auf das Damascener Thor zuläuft, erstreckte es sich im Nordwestwinkel der Stadt die hier befindliche Anhöhe hinauf, von wo ganz Palmyra und die östliche Wüste mit den Salzseen zu überblicken ist. Die eigentliche Lagerumwallung ist nicht mehr überall festzustellen; möglicherweise fiel sie im Süden, Westen und Nordwesten mit der Stadtmauer zusammen, im Osten mufs sie an die Stelle der ehemaligen Häuser des genannten Cardo getreten sein. Hier haben wir das dreifache Lagerthor ausgegraben. Westlich davon ist zwar die Erhaltung der ursprünglichen Bauten ebenso ungünstig wie die Verschüttung, aber die Reste über der Erde genügen, eine breite Strafse erkennen zu lassen, die an beiden Seiten von einer doppelten Säulenreihe eingefafst war[65]. Auch eine sie bald kreuzende zweite Säulenstrafse ist noch vollkommen deutlich, und geringe Schürfungen an dem Schnittpunkt förderten hier den Grundrifs eines Tetrapylon zu Tage, wie wir ihn sonst noch nicht besitzen: vier Eckpfeiler und dazwischen je zwei Säulen, eine Variante des Kuppeltetrapylon, aber vermutlich einst mit horizontaler Decke, wie der Kreuzungsbau (»Praetorium«) in Lambaesis.

Der grofse Decumanus mit den Doppelstoen führt weiter westlich auf das dreifache Thor eines grofsen Hofes, der wohl an drei Seiten mit Säulenhallen zu rekonstruieren ist, an der vierten aber, im Westen, den ansehnlich höher, nun schon auf halber Höhe des Berges befindlichen Hauptteil des Lagers enthält. Dies ist das von Wood und auch von Cassas sehr verkehrt dargestellte Gebäude, das man Diocletianspalast zu nennen pflegt. Ein französischer Architekt, der kürzlich mit grofser Begeisterung und Aufopferung einen ganzen Sommer lang die Ruinen von Palmyra studiert hat, glaubte darin ein Nymphaeum erkennen zu müssen[66]. Aber die lateinische Inschrift auf dem Thürsturz des Hauptraumes (*CIL* III 133 = p. 1219

[65]) Eine Strafse mit doppelten Stoen jederseits auch in Antiocheia, s. Förster im Archäol. Jahrb. XII 1897, 121 ff.

[66]) Émile Bertone nach E. Guillaumes Bericht über seine Arbeit in Palmyra im Sommer 1895, in der *Rev. d. deux Mondes* 4. pér. CXLII 1897, 374–406.

n. 6661) gab schon immer an, dafs es sich hier um ein von den Kaisern Diocletian und Maximian (292—305 n. Chr.) gebautes Lager handelte, und in der That stimmt das Hauptgebäude, wenn man ihm seine richtigen Formen wiedergiebt, mit den jetzt in Deutschland so häufig am Limes gefundenen Principia bez. Fahnenheilig-tümern oder Lagertempeln (fälschlich Prätorien genannt) überein, nur dafs wir an solche Verhältnisse und so monumentalen Stil im Norden nicht gewöhnt sind[67].

Eine grofse hohe Freitreppe führte in Palmyra zu den viersäuligen Propyläen und zu den nach spätrömischer Art mit Aedikulen reich geschmückten Portalen des Heiligtums hinauf. Der hier Eintretende gelangte in einen langen schmalen Hof und hatte dort im Westen die Cella, den Hauptraum, inmitten von vier Sälen vor sich, die apsidale Cella durch eine Thür geschlossen, die Säle oder Exedren, bezw. Nebencellen, offen und mit je zwei Säulen in der Front, nach Art der Antentempel. Material, um die Culte, die in diesem Heiligtum ausgeübt wurden, oder die Be-nutzung der Exedren aufzuklären, ist bei unseren Schürfungen leider nicht zu Tage gekommen und konnte auch nicht erwartet werden, da die Ruine in mittelalterlicher wie in neuerer Zeit in Gebrauch gewesen ist. Antik verbaut sind in die Mauern des Fahnenheiligtums mehrere Cippen, die dem Zeus Hypsistos geweiht waren. Dessen Kult könnte wohl vor der Erbauung des diocletianischen Lagers in der Nähe seine Stätte gehabt haben. Vergleiche den Zusatz Anmerkung 71.

Zum Schlufs verdient von den syrischen Profanbauten noch eine Gebäude-gattung, die Nymphaeen, besonders genannt und auch etwas ausführlicher charakteri-siert zu werden. Man kennt diese echt römischen Dekorations- und Luxusbauten monumentaler Art, zum Schmuck von grofsen Brunnen oder vielmehr Bassins und Teichen errichtet, durch einige, freilich immer nur schlecht erhaltene Beispiele aus Rom, aus Griechenland und Kleinasien, und jedermann erinnert sich wohl der sog. Exedra des Herodes Atticus in Olympia, wo die dankenswerte Rekonstruktion in den Baudenkmälern von Olympia gerade für die Schätzung der syrischen Nymphaeen passend vorbereitet[68]. Es war in Olympia eine grofse, ganz freistehende und innen mit vielen Statuen geschmückte Apsis und darin, wie etwas tiefer davor, ein Bassin, das untere zwischen zwei kleinen und sekundären Zierbauten. Einen architektonisch sehr ähnlichen Bau haben wir, wie hier nebenbei erwähnt sei, in Hösn Soleiman angetroffen und durch Schürfung aufgeklärt: nämlich auch hier zunächst weiter nichts als eine Apsis, davor dann aber um mehrere Stufen tiefer eine viersäulige Halle wie ein Pronaos oder eine Prostasis. Ein Nymphaeum konnte es nicht sein, da nirgends Platz für ein Wasserbassin darin war. Aber dasselbe Bauschema, eine Apsis — diese jedoch mit breiten flügelförmigen Anten — und davor eine tetrastyle, in die Stoa des Cardo eingefügte Prostasis ist in Djerasch wiederholt und hier an dem erst von uns ausgegrabenen Bassin als Nymphaeum kenntlich (etwa von 185 n. Chr.).

[67]) A. v. Domaszewski, Die Principia des röm. Lagers, Neue Heidelberger Jahrbücher IX 148ff. Ein Plan der Principin von Lambaesis jetzt *Compt. rend. de l'Acad. d. inscr.* 1902, 40.
[68]) II Taf. LXXXIIIff.

Aus dem Bassin flofs das Wasser in eine grofse niedrige Schale, ein *labrum*, die geschützt in der Säulenhalle stand, und eine Rinne vor dem Bassin leitete alles überfliefsende ab. Auch Bosra hatte an der einen Strafsenecke so ein schönes und grofses Nymphaeum; die vier Säulen der Prostasis stehen noch aufrecht und die Apsis liefs sich durch eine eilige Schürfung sicher nachweisen; nur die Flügel neben der Apsis blieben ohne ausgedehntere Grabung unklar[69].

Die Vergröfserung einer derartigen Fontänenarchitektur hat man im Altertum durch Wiederholung und Aneinanderreihung der Apsiden ausgeführt, und das geschah z. B. in Rom beim sog. Septizonium, auch in Side und in Aspendos[70], indem man die Apsiden — gewöhnlich drei, wovon die mittlere gröfser sein konnte — in gerader Linie aneinander rückte; eine Säulenreihe, nach Art der römischen Theaterdekorationen davorgesetzt, bildete den üblichen Schmuck. Kunstvoller komponierten die syrischen Architekten der Kaiserzeit; sie reihten die Apsiden in einer gebrochenen Linie, etwa halbmondförmig, aneinander und fügten seitlich recht- oder stumpfwinkelig umbiegende Versuren hinzu. Ein derartiges Nymphaeum, inmitten der Stadt in ausgesuchter Lage, besitzt Schuchbe: eine grofse Mittelapsis und zwei kleinere schräg dazu gestellte Seitenapsiden, dazu — nicht der Conchen und Aedikulen an allen Wandabschnitten zu gedenken — sehr lange Versuren, so dafs das von der ganzen Schmuckwand rückwärts und seitlich umschlossene, jetzt übrigens vor modernen Häusern nicht mehr sichtbare Bassin sehr grofs gewesen sein mufs.

In Amman steht ein zweites Beispiel dieses selben Typus, aber in viel gröfseren Verhältnissen, wahrhaft grofsartig ausgeführt. Drei Wandabschnitte, jeder mit einer Apsis, die seitlichen Apsiden mit einem Vorraum, also cellaartig, kurze Versuren — und die vordere niedrige Bassinwand folgt der Rückwandlinie, indem sie einer Reihe mächtiger Säulen als Pluteum dient; was sich unterhalb dieses sehr hoch stehenden Bassins befand, müfste durch eine gröfsere Ausgrabung ermittelt werden.

[69] Man vergleiche auch das ähnliche jüngst in Ephesos an der Arcadiusstrafse ausgegrabene Nymphaeum, Beiblatt d. österr. Jahresh. V 1902, 60 (unvollkommen rekonstruiert). Derartige Apsiden an den Säulenstrafsen auch je einmal in Apamea und in Palmyra, aber sehr schlecht erhalten.

[70] Das Septizonium in Rom (s. Chr. Hülsen, Das S. des Septimius Severus, Berlin 1886. 46. Winckelmannsprogr.) betrachte ich trotz des Buches von Ernst Maafs, Die Tagesgötter in Rom und den Provinzen, Berlin 1902, noch als eine von E. Pertersen richtig erkannte Wasserfront, als ein Nymphaeum: denn es kann all seinen Formen nach unmöglich »ein gewaltiger Unterbau« gewesen sein, »um oben etwas zu tragen« S. 101, und auf dem kapitolinischen Stadtplan bedeutet die vordere Linie, was Maafs S. 41, sowie Hülsen und P. Graef nicht erkannt haben, den vorderen Rand des Wasserbassins. Die höchst wahrscheinlich mit Halbkuppeln zu rekonstruierenden Apsiden hinter dem Bassin dürfen nicht mit Exedren zum Sitzen verwechselt werden. Dafs bei Hülsen die Mittelapsis ungenau rekonstruiert ist, hat Maafs S. 4 Anm. 5 richtig gesehen; wahrscheinlich war sie auch gröfser als die beiden anderen. Der trajanische Bau in Suweda, eine Wasserfront, heifst in der Inschrift Waddington 2305 νύμφαιον.

Das Nymphaeum von Side, Lanckoroński, Städte Pamphyliens und Pisidiens I Wien 1890 Taf. XXX, das von Aspendos Taf. XIX. Ähnlich das in Milet, s. Archaeol. Anzeiger 1901, 197 f. Sitz. d. Berlin. Akad. d. W. 1901, 908.

Wie es scheint, sind auch die sonderbaren und interessanten Reste eines zweiten Nymphaeum in Bosra, gegenüber von dem oben genannten, nach den Vorbildern von Amman und Schuchbe zu ergänzen. Erhalten sind hauptsächlich nur die Versuren, hohe und schmale antenförmige Wände, vor denen je eine überaus schlanke, allerdings durch Umschnürungen als mehrteilig charakterisierte Säule steht, die einst mit Metall inkrustiert war, eine auch sonst in Bosra zu beobachtende Technik. Die Hauptwand zwischen den prostylen Versuren ist verschwunden, nur hat eine kleine Moschee einen Teil des Wasserbassins mit einigen Ausflußlöchern vor der Zerstörung bewahrt; das Wasser floß hier in Tröge zum Tränken und dann in einen Rinnstein, der in Pflasterhöhe lag.

Es wäre höchste Zeit, alle diese in ihrer Gesamtheit gut genug erhaltenen und das Schema der römischen Nymphaeen in wesentlichen Punkten aufklärenden Bauten durch unverzügliche genaue Untersuchung wenigstens auf dem Papier zu retten, bevor sie Drusen und Tscherkessen ganz und gar abgetragen und das schöne Quadermaterial für ihre weniger monumentalen Neubauten zerschlagen haben. Das Resultat würde Mühe und Kosten lohnen. Die architektonische Dekoration der Nymphaeen — wenn auch nicht mehr überall vollständig zusammenzulesen, aber doch ihrem Typus nach immer zu bestimmen — war sehr reich, dem Baalbeker Stile entsprechend, mit allerhand Conchen und Aedikulen, gewöhnlich in zwei Geschossen übereinander, und noch kostbarer als Baalbek durch die Marmor- und Metallinkrustation. Das Nymphaeum von Amman, künstlerisch wohl das bedeutendste unter den bisher bekannten, hatte auch in den Apsiden noch eine freie Säulenstellung vor den Wänden, und man würde sicherlich von seinen üppigen aber doch architektonisch strengen und klaren Formen für eine Rekonstruktion wie die der sog. Exedra des Herodes Gebrauch gemacht haben, wenn es früher bekannt gewesen wäre.

Oktober 1902. Otto Puchstein. Bruno Schulz.
 Daniel Krencker. Heinrich Kohl.

[71]) Mit der palmyrenischen Inschrift vergleicht A. v. Domaszewski zwei andere Lagerinschriften, *C.I.L.* III. 22 aus Hierakoupolis in Unterägypten und III. 13578 aus Kantara am Suezkanal, wonach die Kaiser Diocletian und Maximian jedesmal das Lager dem Jupiter, dem Hercules und der Victoria gewidmet hatten, und er schließt, daß sich auch diese Inschriften ursprünglich an den Lagertempeln befunden hätten. Wenn demnach in Palmyra die Inschrift wegen ihres Platzes über der Çellathür zu ergänzen ist: *Jovi, Herculi, Victoriae] . . . Diocletianus .. et .. Maximianus .. castra feliciter condiderunt,* würde man sich diese drei Gottheiten passend in den drei Aedikulen der Cellaapsis denken können.

ERLÄUTERUNGEN ZU DEN TAFELN 4—9.

4. Norden ist oben. — Die schwarzen Teile sind antik und noch im Aufriſs erhalten, die gepünktelten arabisch und davon die helleren später; vgl. S. 99 ff. — Während auf Tafel IV des ersten Berichtes der Grundriſs der Südhalle des Altarhofes gezeichnet war, ist hier von deren Westende das Kellergeschoſs mit dem Gewölbe unter der Halle und mit den Räumen unter den Exedren dargestellt.

5. Rekonstruktion von D. Krencker. — Norden ist oben. — *a* die Inschrift auf der Thürschwelle S. 98, *b* die Thür zur Krypta unter dem Adyton und *c* der Opfertisch im linken Seitenschiff des Adyton S. 97.

6. Vgl. S. 92. Man sieht von dem Fundament der Terrasse eine Läufer-, eine Binder- und noch eine Läuferschicht; darüber den Fuſs der Terrasse mit einfachem Schrägprofil und die Orthostatenschicht. An Stelle der Kopfschicht ist arabisches Mauerwerk, zum Teil aus Architekturstücken des groſsen Tempels, getreten. Das Machicouli oben ist spätarabisch.

7. Vgl. S. 92 ff. Man sieht vorn die groſsen Quadern von der Fuſsprofilschicht der Terrasse — noch in Bosse und daher mit Löchern, die vermutlich beim Transportieren und Versetzen benutzt worden sind, hinten das hohe, einst durch die Terrasse verdeckte Fundament der Tempelsäulen, mit modernen Löchern.

8. Vgl. S. 95 f. Vorn einige Stufen der Freitreppe und Reste der Frontsäulen, rechts neben der groſsen Cellathür das angefangene Gurtrelief; vom Innern der Cella die Adytontreppe und die Rückwand sichtbar.

9. Links der S. 96 f. erwähnte Trümmerhaufen; das kleine Gewölbe in der Mitte ist arabisch. — Oben in der Mitte die von dem Sultan zum Andenken an den Besuch des Deutschen Kaisers gestiftete Tafel.

RESTE GRIECHISCHER HOLZMÖBEL IN BERLIN.

Hierzu Tafel 10.

Prachtmöbel aus dem klassischen Altertum sind bis auf den heutigen Tag in verschiedenen Exemplaren erhalten. Sehr vornehm sind zum Beispiel vier Bettgestelle, je eins in Neapel[1] und Petersburg[2] und zwei im Berliner Museum[3], mit Füßen und Beschlägen aus Metall und zum Teil mit Silber und Kupfer eingelegt. Um aber eine Vorstellung von den einfacheren Möbeln zu gewinnen, die für den gewöhnlichen Gebrauch bestimmt waren, war man bislang völlig auf Vasenbilder, Terrakotten und Reliefdarstellungen angewiesen. Dazu kommen die hier zum ersten Male veröffentlichten Reste von griechischen Holzmöbeln (Taf. 10 u. Abb. 1).

Hugo Blümner weist in seiner »Technologie und Terminologie« darauf hin[4], wie lückenhaft unsere Kenntnis der antiken Holzarbeit überhaupt ist; er sagt, daß, »wenn man von verschiedenen auf Anwendung des Holzes in der Baukunst sich beziehenden Vorschriften absieht, wir lauter vereinzelte, unzusammenhängende Notizen haben, aus denen eine übersichtliche und klare Vorstellung von der Technik — — nicht zu gewinnen ist«, und daß wir »fast gar nicht in der glücklichen Lage sind, wie in der Keramik oder Metalltechnik durch noch vorhandene Reste die spärlichen Nachrichten ergänzen und beleben zu können«. Die einzigen Beispiele griechischer Holzarbeit, die Blümner im Jahre 1879 zu zitieren wußte[5], abgesehen von sehr kleinen in Mykenai gefundenen Handgriffen, Kastendeckeln und dergleichen, sind Gegenstände aus der Krim, welchen sich einige später, auch meistens in Südrußland entdeckte Sachen jetzt anreihen lassen[6]. Es sind das fast durchweg mit wenigen Ausnahmen Särge oder Teile von Särgen. Als einziges durch Publikation bekanntes Möbel ist der im Jahre 1842 in Kertch gefundene Dreifuß hervorzuheben, der zwar von Blümner erwähnt wird[7], aber merkwürdigerweise seine besondere Aufmerksamkeit nicht erregte. In Abb. 2 werden nach der ursprünglichen Publikation[8] eine Skizze des Dreifußes, wie er bei der Entdeckung aussah und eines der Beine, die allein gerettet werden konnten, wiedergegeben. Er bestand aus

[1]) Unter den häufigen Abbildungen dieses bekannten Bettes nenne ich: Mau, Pompeji in Leben und Kunst, S. 364, Fig. 191 und Baumeister's Denkmäler, Fig. 329.

[2]) *Ant. de la Russie Méridionale*, Fig. 40 = *Compte-Rendu* 1880, S. 88. Siehe weiter *Compte-Rendu*, 1880, Taf. IV, 10.

[3]) Bett aus Priene, mit gütiger Erlaubnis des Herrn Geheimrat Kekule von Stradonitz Abb. 11 abgebildet. Bett aus Boscoreale, Arch. Anz. 1900, S. 178, Fig. 1.

[4]) Band II, S. 297. Dasselbe betont er auch in seinem Buch, Das Kunstgewerbe im Altertum, I. Abteilung, S. 110.

[5]) Technologie und Terminologie, II, S. 329 (hierzu die Anm. Bd. IV, S. 526) und 335.

[6]) Siehe den Anhang dieses Artikels.

[7]) Terminologie und Technologie, II, S. 335. Das Kunstgewerbe im Altertum, I, S. 124.

[8]) *Ant. du Bosph. Cim.*, Taf. LXXXI.

Cypressenholz und zeigte die uns in Erz bekannte Form des dreibeinigen Tisches
mit Tierfüfsen[9]. Die Füfse gehen nach oben in Pflanzenformen über, aus welchen
Hunde herausspringen, ein Motiv[10], das in stilisierterer Form in der augusteischen
Zeit und noch später sehr beliebt war. Dieser Dreifufs ist also stilistisch sehr
interessant und ferner für die Technik der griechischen Holzschnitzerei und für die
Frage nach dem Material[11], wie weit Holz und wie weit kostbarere Stoffe in der

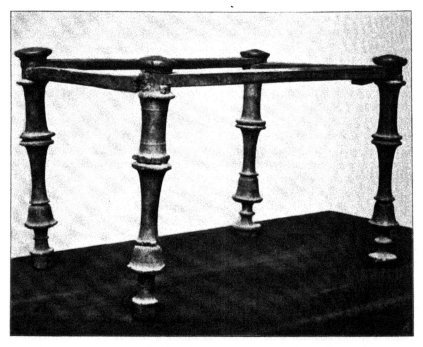

Abb. 1.

Herstellung antiker Möbel angewendet wurden, von grofser Wichtigkeit. Hier
werden nun zum ersten Male andere Holzmöbel publiziert, und zwar Vertreter einer
anderen Technik, der Drechslerarbeit. Angesichts des Mangels an sonstigem
Material erwecken die neuen Stücke, ein Bettgestell und — wie es den Anschein
hat — ein Stuhl, die auf Taf. 10 u. Abb. 1 abgebildet sind, grofses Interesse, trotzdem
sie keinen Anspruch auf hohen künstlerischen Wert machen können. Beide stammen

[9] z. B. Mau, Pompeji in Leben und Kunst, S. 366,
Fig. 194.
[10] Vgl. Winter im Arch. Anz. 1897, S. 131.
[11] Diese und andere technische Fragen, sowie die

Herkunft und chronologische Entwicklung der
antiken Möbelformen und deren Beziehung zu
der gleichzeitigen Kunst, hoffe ich künftig im
Zusammenhange zu behandeln.

aus Ägypten und befinden sich jetzt in der ägyptischen Abteilung der königlichen Museen zu Berlin[12]. Der »Stuhl« wurde im Jahre 1897 ohne genaueren Fundbericht durch den Kunsthandel erworben; das Bett ist seit Lepsius' Zeit in der Sammlung und soll in Theben gefunden worden sein. Es soll nun im folgenden das, was noch vorhanden ist, mit besonderer Rücksicht auf die ursprünglichen Formen dieser Möbel beschrieben und der Versuch gemacht werden, sie zu datieren und dabei die Entwicklung des gedrechselten Beines einigermaßen zu verfolgen.

Das Bett besteht aus festem harten Holz von rötlicher Farbe, wie deutlich an beschädigten und durch Kienholz ergänzten Teilen zu erkennen ist. Es ist nur 2,13 m lang, 0,97 m breit und die Matratze lag 0,38 m über dem Boden. Jeder Pfosten ist aus einem Stück gearbeitet, oben viereckig geschnitten, unten auf der Drehbank hergerichtet; die zwei Pfosten am Kopfende sind 0,48 m hoch und durch drei Querhölzer verbunden; die am Fuß-ende sind nur 0,41 m hoch und werden durch zwei Querhölzer zu-sammengehalten; die Längsseiten des Bettes bildet je eine Leiste; in der Rekonstruktion werden diese beiden Längsseiten in der Mitte durch zwei Querhölzer zusammengehalten; ob diese dem ursprünglichen Bau des Bettes entsprechen, ist nicht mehr zu konstatieren, ist auch nicht von Wichtigkeit. Die Matratze, anstatt von Stricken getragen, die über das Bettgestell gespannt wurden, ruhte hier auf Stöcken von Palmenholz. Da diese nicht in der ganzen Länge des Bettes vor-handen waren, so sind sie meist aus zwei längeren und kürzeren Stücken zusammengesetzt. Die dicken Enden liegen beisammen, und so ist das Ganze an dem einen Ende, das natür-lich das Kopfende war, stärker. Dreimal sind die Zweige in der Querrichtung miteinander durch Schnüre ver-bunden.

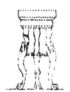

Abb. 2.

Das Bett ist vielfach ergänzt. Alt sind eigent-lich nur die eben besprochene Unterlage für die Matratze und drei Pfosten[13], zwei am Fußende und der auf Taf. I nach außen stehende am Kopfende des Bettes. Durch diese wesentlichen Teile aber ist die Wiederherstellung gesichert. Die Zurichtung der Stäbe gibt in ihrer Länge und Breite auch die Dimensionen des Bettes, und Löcher in den Füßen für die Verbindungszapfen bestimmen die Höhe über dem Boden und die Anzahl der Leisten. Das Vorhandensein der obersten Leiste am Kopfende ist allein aus den Resten selbst nicht zu beweisen, da die innere Hälfte des erhaltenen Beines oben, wo das Zapfloch zu erwarten wäre, fehlt. Daß die Höhe des Pfostens auf eine als Kopfstütze dienende Leiste hinweist, versteht sich aber von selbst[14]. Das zweite

12) Verz. d. ägypt. Alt. u. Gipsabgüsse, 2. Aufl., S. 375, No. 37 und No. 13888.

13) An diesen sind einige Stücke neu. Siehe Abb. 3 und 4.

14) Auf den Denkmälern wird die Matratze oder ein Kissen immer über die niedrige Kopflehne gezogen.

Bein an diesem Ende ist genau nach dem erhaltenen ergänzt worden. Abb. 3 u. 4
veranschaulichen die Form der Beine, eines vom Fufs- und des vom Kopfende,
und die Art des Gefüges. Jeder Pfosten ist in zwei Ansichten wiedergegeben. Die
modernen Stücke sind schraffiert und die von aufsen unsichtbaren Zapfen der
Deutlichkeit wegen in punktierten Linien angedeutet. An dem Bett sind besonders
die auffallend geringe Höhe, die verschiedene Behandlung des Kopf- und Fufsendes
und vor allem die Form der Pfosten zu bemerken.

Der zweite Gegenstand, so weit es seine ursprüngliche Form — oder viel-
mehr Formen, wie gleich zu erklären sein wird — betrifft, hat viel Rätselhaftes an
sich. In dem jetzigen Zustand, in dem er in das Museum gelangt ist, kurz be-
schrieben, besteht er aus vier sorgfältig und schön gedrechselten Beinen von 0,59 m

Abb. 3. Abb. 4.

Höhe, ebensoviel Leisten — zwei 0,80 m, zwei 0,50 m lang, alle vier mit Löchern
für ein Geflecht —, die zusammen also einen länglich-viereckigen hohen Stuhl von
ziemlich grofsen Dimensionen ohne Rücken- oder Armlehnen zu bilden scheinen,
der einen geflochtenen Sitz gehabt haben mag.

Nur stöfst man bei dieser Deutung auf verschiedene Schwierigkeiten. Auf-
fallend ist zunächst die Schwäche der Konstruktion. Besonders bei so hohen Beinen
erwartet man entweder niedriger stehende Querriegel oder oben breitere Bretter,
die mehr Halt gäben als die hier blofs $2^1/_2$ — $3^1/_2$ cm dicken Leisten; stark genug
wären die letzteren ja, um ein gröfseres Gewicht zu halten, aber der ganze Stuhl
stände unsicher und würde gewifs auseinander fallen, sobald jemand sich etwas
lebhaft darauf bewegte. Dann beobachtet man weiter, dafs, obgleich keine modernen
Teile vorhanden sind (aufser einer Stütze unter einer Ecke und viel Kitt!), der
Stuhl sehr ungeschickt zusammengesetzt und sicher unvollständig, wenn überhaupt
einheitlich ist. Betrachten wir Abb. 5, die die Ansicht des Möbels von oben in

seinem jetzigen Zustande gibt, nur dafs durch Lücken die im folgenden nach-
zuweisende Unvollständigkeit der kürzeren Leisten schon angedeutet ist. Der stumpf-
winklige Abschlufs an den Enden der beiden Leisten *a* und *b* beweist, dafs diese
im wesentlichen noch in ihrer ursprünglichen Länge erhalten sind. Denselben Ab-
schlufs zeigt auch die Leiste *c* an dem einen Ende, während das andere und die
beiden Enden von *d* modern zugeschnitten sind. Die Leisten ruhen sämtlich mittels
Zapfen in den vier Beinen, nur *d* ist, gewifs weil zu kurz erhalten, nicht in *B* ein-
gelassen, sondern wird durch eine Stütze, die an *b* befestigt ist und sich mit einem

Abb. 5.

kleinen Ausschnitt um *B* herumlegt, gehalten. Wie lang *c* und *d* ursprünglich ge-
wesen sind, entzieht sich unserem Wissen. Die Unvollständigkeit der Leisten ist
also unleugbar. Ferner haben *a* und *b* je 21 Flechtlöcher, und die 14 Löcher in *c*
stehen in derselben Entfernung von einander wie die bei *a* und *b*. Das Bruch-
stück *d* zeigt drei Löcher weniger als *c*, da es aber die gleiche Länge hat wie *c*,
so stehen sie um 8—9 mm weiter auseinander. Wie sollte aber, wenn die gegen-
überliegenden Seiten eines Geflechtrahmens ungleich viel Löcher aufweisen, ein ver-
nünftiges Flechtmuster zustande kommen? Es ist also klar, dafs *d* nicht mit den
anderen drei Leisten zusammengehört.

Dazu kommt noch eine Thatsache, welche die Einheitlichkeit des Stuhles in Frage stellt. Die Beine stimmen zwar paarweise überein[15], *A* mit *B* und *C* mit *D* (Abb. 1 und 6); aber zwischen den beiden Paaren bestehen trotz der allgemeinen Ähnlichkeit doch deutliche Unterschiede. Auf den Knöpfen der Beine *A* und *B* sind die Löcher von der Drehbank noch deutlich zu sehen, während sie bei *C* und *D* abgeschliffen worden sind; auch sonst sehen die Knöpfe in der Form nicht ganz gleich aus. In Abb. 6 ist die Verschiedenheit der Form auch an dem unteren Teile deutlich zu sehen. Bei *CD* sind kurz unter dem Knopf, zu beiden Seiten der zusammenliegenden Erweiterungen in der Mitte und über der Glocken-

Abb. 6.

form unten schmale, flache Ringe als Verzierung angebracht. Bei *AB* bestand die Verzierung aus vielen dicht neben einander liegenden jetzt beinahe unsichtbaren Linien, die in Gruppen um die Beine herumlaufen.

Die Erklärung dieser Verschiedenheiten ist einfach: irgendwo in Ägypten mögen wohl wenigstens zwei in demselben Stil ausgeführte, also zu demselben Satz gehörige Möbel vergraben und in neuer Zeit wieder aufgefunden worden sein. Das Holz war zum Teil faul geworden. Der Finder wollte etwas Verkaufbares daraus machen und hat aus den Resten eben diesen Stuhl geschaffen.

Was wir haben sind also drei Querhölzer, zwei vollständige und ein unvollständiges, die sicher von einem und demselben Möbel herrühren, eine unvollständige

[15]) d. h. in Form und Verzierung. Kleine Unterschiede existieren zwischen den Beinen eines Paares in der Gröfse der entsprechenden Teile, was nicht anders zu erwarten ist in einer Zeit, wo öfter mit der freien Hand gearbeitet wurde als heutzutage.

Leiste für sich allein und zwei Paar Beine, die mit den Leisten wohl zusammen-
gehören, obgleich wir nicht mehr sehen können, auf welche Weise sie anzuordnen
sind, denn keine einzige Verzapfung ist unbeschädigt geblieben[16]. Bei der grofsen
Ähnlichkeit der zwei Paar Beine ist dies aber für die Bestimmung der ursprüng-
lichen Möbel nicht von Wichtigkeit. Die Leisten a, b, c und ein Paar Beine könnten
Teile eines Stuhles sein, der nicht ungleich diesem ausgesehen haben mag, nur
gewifs breiter, vielleicht quadratisch war. Stühle von so grofser Länge und Breite
kommen auf pompeianischen Wandgemälden vor[17]; das römische *Bisellium* scheint
auch etwa solche Dimensionen gehabt zu haben. Dann blieben die Leiste d und
die zwei anderen Beine als von einem zweiten Möbel stammend übrig, das auch
ein Stuhl gewesen sein könnte, in dem ich aber eher ein Ruhebett vermuten
möchte — dafür spräche die gröfsere Entfernung der Flechtlöcher von einander.
Wenn wir annehmen, dafs die beiden Stücke einem Toten mitgegeben waren, so
ist es sogar wahrscheinlicher, dafs es zwei verschiedene, als dafs es zwei gleiche
Möbel waren. Die beiden vorhandenen Beine des Bettes waren dann vom Fufs-
ende, während man sich die beiden fehlenden Beine am Kopfende höher zu denken
hätte und mit einer Querleiste versehen, die eine niedrige Kopflehne bildete, wie
das allein erhaltene Kopfende vom Bett des sterbenden Telephos am kleinen perga-
menischen Fries[18] und sonst viele in antiken Abbildungen.

Wenn nun der Stuhl in unserem Museum auch nicht einheitlich, sondern
aus Teilen von zwei verschiedenen Möbeln zusammengesetzt ist, so bleibt es doch
immer auffällig, dafs keine Spur darauf hinweist, dafs die hohen Beine durch Quer-
riegel oder etwas ähnliches gestützt gewesen waren; man möchte also wohl denken,
dafs sie unten in Querleisten eingelassen waren. Solche ganz auf dem Boden
liegende Leisten kommen bei den Bettgestellen aus Boscoreale und Pompeji und
sonst auf antiken Darstellungen vor[19]. Dagegen spricht aber die Thatsache, dafs
hier von einer Befestigung in solchen Querleisten nichts zu sehen ist, auch nicht
auf den unteren den Boden berührenden Flächen. Dieser leichte Bau der Möbel
könnte vielleicht auf die Vermutung führen, dafs diese Möbel nur für das Grab
hergestellt worden und keine Gebrauchsgegenstände gewesen wären[20]. Gegen

[16] Die Leisten a und b umschliefsen mit ihrem
kreisförmigen Ausschnitt an jedem Ende die
Beine weiter als es ursprünglich der Fall war
(vergl. Abb. 6). Hier ist an der Unterseite ein
Stück modern ausgeschnitten, damit sie nicht
an die Zapfen der querlaufenden Leisten an-
stofsen. Von den acht Zapfen sind drei Enden
erhalten; diese waren äufserlich sichtbar und
ragten ebensoweit hervor wie der Rand der
darüberliegenden Knöpfe, denen sie auch im
Profil gleichen; sie sind innerhalb der Zapf-
löcher abgebrochen und es ist nicht mehr nach-
zuweisen, ob sie zu den betreffenden Leisten

gehören, deren Fortsetzung sie jetzt zu sein
scheinen oder nicht.

[17] Siehe Arch. Zeit. 1863, Taf. CLXXX.

[18] Jahrb. d. d. arch. Inst. 1900, Taf. I, 51.

[19] Siehe *Mon. inediti d. Inst.*, Bd. III, Taf. XXXI.

[20] Unter den ägyptischen Möbeln in dem Berliner
Museum befindet sich ein Stuhl mit Lehne, der
sicher heil und dabei so schwach gebaut ist,
dafs er unmöglich je zum Gebrauch gedient hat.
Verz. d. ägypt. Alt. u. Gipsabg., 2. Aufl., S. 194,
No. 10748. Dieses Beispiel steht auch nicht
vereinzelt.

diese Ansicht wäre aber einzuwenden, dafs die Abnutzung der Oberfläche der Leisten (Abb. 5) durch das Geflecht kaum ohne langen Gebrauch hätte geschehen können.

Das Geflecht verdient unsere besondere Aufmerksamkeit. In mehreren Löchern der Leisten *d* und *b* sind Reste davon erhalten, in jedem Fall fünf gerollte Blätter von Halfagras, das vielfach in Ägypten zu diesem Zwecke benutzt wurde[21]. Bei der jetzigen Zusammensetzung des Stuhles liegen die Leisten *a* und *b* etwas höher als *c* und *d*, und nach der Gröfse und Lage der Zapflöcher sowie der Dicke der Bretter müssen die ursprünglichen Möbel auch zwei höherliegende Leisten gehabt haben. Diese Thatsache macht ein solches Geflecht, wie es heutzutage üblich ist, ganz undenkbar, bei dem das Rohr von oben und unten durch die Löcher gezogen und unten in der Linie der Löcher befestigt wird; denn die Ecken würden sich bei ungleicher Höhe der zusammenstofsenden Leisten höchst ungeschickt, wenn überhaupt überflechten lassen. Es gibt ein anderes, primitiveres Geflecht, bei dem das Material (Lederstreifen, Rohr oder was es sonst sein mag) den Rhamen des Sitzes umspannt (vergl. Abb. 7) und dann nach innen geknotet wird. Da die Strähnen nun leicht nachgeben, eignet sich dieses Geflecht zum Ausfüllen der Ecken; es wird noch heutzutage bei Bauernarbeiten in der Schweiz und in Südrufsland hergestellt, und für seine häufige Anwendung in der klassischen Zeit sind die zahlreichen Möbelabbildungen, die senkrechte Linien an den Sitzbrettern aufweisen, ein sicherer Beweis[22]. Unser »Stuhl« zeigt einen Übergang von diesem primitiveren Geflecht zu dem mit Löchern. Die Löcher sind zwar schon vorhanden, und die Strähnen des Geflechts waren von oben hindurchgezogen, aber dann waren

Abb. 7.

[21] Ein bis zur Hälfte schön erhaltenes und in seiner Art sehr gutes, festes Geflecht in diesem Material zeigt der niedrige ägyptische Sessel No. 791 im Berliner Museum (Verz. d. ägypt. Altertümer u. Gipsabg., 2. Aufl., S. 196, Abb. 40), der hier in Abb. 7 abgebildet ist. Hiernach dürfen wir uns vielleicht das Muster und die Art vieler griechischer geflochtener Sitze vorstellen.

[22] Vertikale Linien oder zuweilen querlaufende, sich kreuzende Linien sind an den Sitzbrettern bei den ältesten Arten griechischer Stühle häufig zu bemerken, hauptsächlich: 1. bei dem rohen, ohne Anwendung der Drehbank hergestellten Schemel (vergl. z. B. die Vase von Duris im Berliner Museum, No. 2285, die in *Mon. d. Inst.*,

Bd. IX, Taf. 54 u. Arch. Zeit. 1873, Taf. 1, abgebildet ist); 2. bei dem bequemen Sessel (dem sog. Klismos), mit hoher Lehne und geschweiften Beinen (siehe z. B. die eben erwähnte Vase von Duris). Bei Stühlen mit gedrechselten Beinen fehlen, so weit mir bekannt ist, diese Linien, so dafs man bei ihnen ein anderes Geflecht oder einen Holzsitz annehmen kann. Übrigens ist für Stühle mit einem hölzernen Sitz die erst kürzlich zu tage gekommene Nachbildung eines solchen in Marmor aus prähistorischer Zeit sehr interessant; ich meine den Thronos aus dem sog. Thronsaal des Palastes zu Knossos, der einen den Formen des Körpers und der Schenkel entsprechend ausgehauenen Sitz hat.

sie um die innere Seite des Rahmens genau wie bei der primitiveren Art herauf-
gezogen und verknotet. Das beweisen die Abrundung an der unteren Seite der
Leisten[22] (siehe Abb. 8) und die daran sichtbaren Spuren der Abnutzung. Zu einer
solchen Umspannung müssen die Sitzbretter, wenn sie nicht selber rund sind, dann
doch abgerundete Kanten haben und dürfen nicht sehr breit sein. Durch
die Unbequemlichkeit, so breite Bretter, wie sie uns hier vorliegen, zu
umspannen, kam man auf den Gedanken, die Leisten mit Löchern zu Abb. 8.
durchbohren, und nachdem die Löcher nun einmal entstanden waren,
lernte man die Leisten in dieselbe Ebene bringen und ein festes Geflecht herstellen.

Die Art der Verzapfung hat für die Datierung dieser Möbel Bedeutung.
Schon in der hellenistischen Zeit sieht man den Übergang zu einer ganz modern
aussehenden Zusammenfügung der Stühle. Die Sitzbretter waren nicht mehr so
häufig zwischen den Beinen, deren vier Köpfe höher als der Sitz ragten, befestigt,
sondern sie ruhten mit Vorliebe oben auf den Beinen, mit denen sie von unten
durch unsichtbare Zapfen vereinigt waren (vergl. Abb. 12). Diese technische
Gewohnheit wurde in der römischen Zeit sowohl bei Betten[24] als bei Stühlen
herrschend; da diese Möbel, von denen wir handeln, sie eben
nicht zeigen, sondern in der älteren Weise hergestellt sind, so
können sie wenigstens nicht spätrömisch sein. Die andere
Grenze bestimmt der Fundort. Das Bett ist angeblich in Theben
gefunden worden, und die anderen Möbelreste werden ebenfalls
aus Oberägypten stammen, denn das Delta vermochte ebenso-
wenig wie jedes andere feuchte Tiefland Holz zu konservieren.
Sie werden daher schwerlich aus der Zeit vor Alexander dem
Grofsen stammen, denn erst damals entstanden griechische Abb. 9. Abb. 10.
Städte südlich vom Delta. Die zeitlichen Grenzen werden be-
stätigt, doch enger gezogen, wenn wir die Formen griechischer gedrechselter Beine
überhaupt chronologisch kurz betrachten.

Dafs die Drehbank schon im sechsten Jahrhundert bei den Griechen be-
kannt war, ist gar keine Frage; einige Stühle an dem Harpyendenkmal sind ein
genügender Beweis dafür. Aber gewöhnlicher waren zu der Zeit die etwas ge-
schweiften Beine, die in Tierfüfse ausliefen. Im fünften Jahrhundert wurden gedrehte
Formen besonders beliebt. Auffallend ist jedoch die beschränkte Anzahl von
Mustern; in der attischen Kunst des fünften Jahrhunderts und der ersten Hälfte des
vierten Jahrhunderts gibt es eigentlich nur zwei Muster, das unter Abb. 9 gegebene[25],
das man nur bei Stühlen ohne Lehnen findet, und ein auch bei Thronen sehr
häufiges Muster, das in Abb. 10 nach Conze, »Die attischen Grabreliefs«, Bd. I,

[22]) Bei dem gewöhnlichen Geflecht bleiben sie nach
innen wie nach aufsen kantig.

[24]) Deutlich z. B. zu erkennen an einem spätrömischen
Sarkophag, dessen Deckel als Ruhebett gedacht

ist. Siehe Robert, Antike Sarkophagreliefs,
Bd. III, Taf. XXXIV.

[25]) Nach dem Stuhl eines der Götter am Parthenon-
Ostfries skizziert (Michaelis, Atlas, Taf. XIV,
No. 38).

Taf. XL, wiedergegeben ist[26]. An diesem sind freilich ab und zu kleine Varianten zu bemerken, aber meistens kommt es in ganz übereinstimmenden Wiederholungen vor[27]. Daſs die zwei Paar Beine des »Stuhles« in unserem Museum nichts mit dem ersten Typus gemeinsam haben, ist ohne weiteres zu sehen; die Ähnlichkeit mit dem zweiten aber ist frappant. Die Form des Knopfes ist ganz gleich, die gröſste Erweiterung der Beine ist bei beiden an derselben Stelle und das ganze Profil der zwei Beine sogar durchaus ähnlich.

Abb. 11.

Nur in dem Exemplar aus dem fünften Jahrhundert sind die Proportionen sehr massiv und das Muster noch möglichst einfach. Gleichzeitig mit diesem können die schlankeren, mit vielen Ringen und der entwickelten Glockenform unten versehenen Beine aus Ägypten unmöglich gewesen sein. Nun kann man auf unteritalischen Vasen, auf späteren Reliefs und schlieſslich auf pompeianischen Wandgemälden — parallel zu den Änderungen in der groſsen Kunst bei den Tempelsäulen und an der menschlichen Figur — auch bei den Stuhlbeinen einen Übergang zur Schlankheit und Zierlichkeit verfolgen; reicher wurden auch die Muster und ihre Anzahl gröſser. Betrachten wir die Bronzebeine aus Priene (Abb. 11) und Boscoreale[28], die dem zweiten vorchristlichen Jahrhundert und etwa der Zeit um Christi Geburt angehören. Wie viel zierlicher und leichter in der Wirkung ist die frühere Form. Das Muster[29] aus Boscoreale,

[26]) An dem Ostfries des Parthenon, soweit sein Zustand ein Urteil erlaubt, gehören sämtliche Stühle diesen zwei Typen an, die vier in dem Tafelband von Michaelis: Der Parthenon auf Taf. 14 als 24, 27, 38 und 39 numerierten, dem erstgenannten Typus und 25, 26, 29, 30, 36 und 37 dem unten Abb. 10 gegebenen. Von 40 und 41 ist wenig zu sehen, doch scheinen sie auch zu Typus II zu gehören. Der Bequemlichkeit wegen habe ich diese Nummer aufgeführt; doch muſs man zur richtigen Beurteilung Photographien benutzen, da die Publikationen in diesem Punkte nicht immer genau sind.

[27]) In dem ganzen ersten Bande vom Corpus der attischen Grabreliefs sind nur zwei Ausnahmen

— und diese von einander abweichend — zu finden, nämlich auf den Tafeln LIX und CII, während der normale Typus II etwa 40 mal vorkommt, bald mit einer breiten Querleiste, bald mit zwei kleineren Leisten versehen, und oft auch mit Arm- und Rückenlehnen verschiedener Art. Es sieht also aus, als ob diese Möbelbeine in einem groſsen Betriebe, etwa wie in einer modernen Drechslerei, in groſsen Mengen hergestellt und dann von Tischlern je nach Belieben zu Stühlen oder Thronen zusammengesetzt wurden.

[28]) Siehe Anm. 3.

[29]) Hier werden wir wieder auf die Spuren einer Fabrik gewiesen, diesmal wohl in der Nähe von

so reich und aufserordèntlich schön es ist, zeigt doch schon den Einflufs einer Gegenwirkung in der Richtung auf plumpe, untersetzte Formen, die in einem, ein gewöhnliches Bett darstellenden Relief im Neapler Museum deutlicher ausgesprochen ist[20]. Gleichzeitig mit dieser Geschmackswandlung kam die schon besprochene neue Art der Verzapfung in die Mode; dabei verschwand natürlich der charakteristische Knopf oben, auch wurden die Stühle und besonders die Betten immer niedriger, bis wir in spätrömischer Zeit so unschöne, gänzlich verkümmerte Beine finden, wie an der in Abb. 12 abgebildeten Totenbahre eines Römers, aus Ägypten[21], die aber für ihre Zeit charakteristisch sind. Wenn wir also die vorliegenden Holzbeine (Abb. 6) mit dem Bein an dem Bett aus Boscoreale vergleichen, so sehen wir viele gemeinsame Elemente: den Knopf oben, die zwei dicht nebeneinander liegenden Ringe in der Mitte und die Glocke unten. Das Bein aus Boscoreale zeigt jedoch eine kugelförmige Anschwellung über den Ringen, die bei späteren Möbelbeinen sehr häufig ist aber an dem Holzbein und an dem Bein aus Priene noch nicht vorkommt; wie ferner schon bemerkt, macht es den Eindruck des Zusammengeprefsten, der dadurch entstanden ist, dafs die Erweiterungen, Glocken, Ringe, Kugeln und Knöpfe ohne gröfsere Abstände dicht aufeinander folgen. An dem Bett aus Priene sind die Beine durch eine zweite Querleiste unterbrochen, daher ist ein Vergleich mit den Holzbeinen nicht so günstig; gerade wo diese Leiste liegt, könnte man sonst Ringe erwarten. Diese sind zwar vorhanden, liegen aber höher und sind aufserdem einfach anstatt doppelt; in dieser Beziehung stehen die Holzbeine denen des Boscoreale-Bettes näher. Viel wichtiger aber ist das Fehlen der Kugel und die gemeinsamen schlanken Proportionen der Holzbeine und der Metallbeine aus Priene, wobei Knöpfe, Ringe und Glocken als Erweiterungen dünner Stangen[22] geformt sind. Bemerkenswerth ist es noch, dafs, wo die Holzbeine *CD* (Abb. 6) als einzige Verzierung schmale, umlaufende Kreise in flachem Relief aufweisen, an den entsprechenden Stellen die Bronzebeine aus Priene eine gleiche plastisch wirkende Verzierung zeigen. Ich trage also kein Bedenken, den Stuhl und das Ruhebett, von denen, wie schon auseinandergesetzt, die hier behandelten Holzbeine herrühren, etwa gleichzeitig mit dem Bett aus Priene anzusetzen.

Pompeji, denn es gibt noch wenigstens zwei Möbel, die nach den Abbildungen zu urteilen mit diesem genau übereinstimmende Beine haben, nämlich das Bett aus Pompeji[1] und eine Sänfte in Rom (*Bull. d. comm. munic. di Roma* 1881, S. 214—224 und Taf. XV—XVIII).

[20]) »Alkibiades unter Hetären« genannt. Friederichs-W. No. 1894.

[21]) Dieses Relief befindet sich in der ägyptischen Abteilung der Berliner Museen, No. 16649. Noch andere Beispiele sind der als Ruhebett gebildete Deckel eines römischen Sarkophags

(siehe Anm. 24) und ein an der sog. Basis Casali im Relief dargestelltes Bett, die in Helbig's Führer, 2. Aufl., Bd. I auf S. 94 besprochen ist.

[22]) Bei den Holzbeinen ist der Durchmesser der dünneren Teile verhältnismäfsig gröfser als bei den Bronzebeinen. Das liegt aber in den Unterschiede des Materials; in Metall wirken auch sehr dünne Glieder doch noch stark genug. Ringe mit kantigerem Profil und breiter ausgeladene Glocken sind der Metallarbeit eigen. Gelegentlich möchte ich gern darauf aufmerksam machen, wie besonders schön die Glockenform bei diesen Holzbeinen ist.

Für das Bett aus Theben (Abb. 3 u. 4 und Taf. 10) ist eine derartige Datierung schwieriger. Wirkliche bildliche Analogien seiner Pfosten sind, so weit ich finde, nirgends vorhanden. Das ist wohl dadurch zu erklären, daß im Gegensatz zu den Stühlen meist nur Prachtbetten[33] auf den Denkmälern abgebildet sind, und das oben beschriebene Bett ist, obgleich sauber gearbeitet, höchst einfach und ist sicher für den gewöhnlichen Gebrauch bestimmt gewesen. Die ungleiche Behandlung der beiden Enden spricht für ein früheres Datum. Die vorrömischen Bettarten haben

Abb. 12.

höhere Beine am Kopfende und wohl eine niedrigere Kopflehne, während in der späthellenistischen und der ganzen römischen Zeit Betten mit gleichartigen, meistens geschwungenen Lehnen an beiden Enden[34] sehr beliebt sind. Andererseits läßt die

[33]) Interessante Ausnahmen auf Vasen sind sehr kurze Betten, die nicht nur wie üblich von der Seite sondern auch einmal vom Kopfende abgebildet sind. Siehe die im Britischen Museum (No. E, 38) befindliche Vase des Malers Epiktet, die roh gehauene Bettbeine zeigt, und eine Vase von Duris in demselben Museum (No. E, 49 — Conze, Vorlegeblätter, Serie VI, 10), wo die Beine dem Typus I (Abb. 9) angehören. Wie dieses Motiv, weil es Gelegenheit zu Experi-

menten in der Zeichnung gab dem Duris genehm war, zeigen nicht nur die weitere Ausbildung desselben auf der erwähnten Vase, sondern auch eine kleine antike Nachahmung von Duris, die neben der No. E, 49 ausgestellt ist und eine ihm zugeschriebene Schale (Br. Mus. No. E, 50), deren Innenbild gleichfalls ein Bett von hinten darstellt.

[34]) Siehe z. B. Wiener Vorl., Serie I, Taf. III; Robert, Die Antiken Sarkophag-Reliefs, Bd. III,

geringe Höhe des Bettes zunächst auf ein späteres Datum schliefsen. Bis in die hellenistische Zeit hinein sind sämtliche griechischen Betten auffallend hoch. Man braucht nur die daneben stehenden Figuren oder, wenn man diese nicht als Mafs- stab annehmen will, die Proportionen des Bettes selbst anzusehen, um sich darüber klar zu werden. Schon die Betten aus Priene und Boscoreale sind weniger hoch, aber erst in der spätrömischen Zeit kommen so niedrige Betten wie dieses vor (vergl. Abb. 12). Dafs das thebanische Bett nicht so spät zu setzen ist, beweist, wie schon gesagt, die Art der Verzapfung. Es kann also entweder nur Ausnahmen in früherer Zeit gegeben haben, die auf den Denkmälern nicht erscheinen, oder man mufs die geringe Höhe dieses Bettes auf ägyptischen Einflufs zurückführen. Das Entscheidende für das Datum sind jedenfalls die gedrehten Teile der Beine (Abb. 3 und 4). Die Proportionen sind sicher massiver als bei den anderen Holz- beinen (Abb. 6). Es kann also nur die Frage sein, ob diese Beine ziemlich spät oder ziemlich früh zu setzen sind. Mir sehen sie altertümlich aus, in der Güte ihrer Linienführung und in ihrer Einfachheit der Form des fünften Jahrhunderts viel näher verwandt als den Formen der Spätzeit. Ich glaube also das Bett aus Theben für etwa ein Jahrhundert älter halten zu dürfen als die beiden Möbel, aus deren Teilen der oben behandelte Stuhl zusammengesetzt ist.

ANHANG.

Es wäre wünschenswert, eine vollständige Liste der wenigen erhaltenen Holzsachen zu haben, die die Schreinerarbeit des klassischen Altertums veran- schaulichen. Als Anfang einer solchen Liste zitiere ich folgende:

A. SÄRGE, GANZ ODER BEINAHE VOLLSTÄNDIG.

1. In Athen, im Centralmuseum. Gefunden worden im Piraeus, eingeschlossen in einem marmornen Sarkophag. Sehr einfache Arbeit, die einzige Verzierung Perlenreihen. Cavvadias, *Cat. des Musées d'Athènes*, No. 76.

2. Im Museum zu Odessa[25]; aus Kertsch stammend. Zapfenlöcher weisen auf ehemaligen Relief- schmuck hin. Ein bronzener Handgriff daran erhalten. Veröffentlicht in der russischen archäologischen Zeitschrift *Zapiski*, Band XVIII.

3. In Petersburg; von der Halbinsel Taman. Vortrefflich erhalten. Reich verziert mit ein- gelegter Arbeit und mit Friesen von angehefteten, buntbemalten Holzreliefs, die Tiergruppen darstellen. *Compte-Rendu* 1869, S. 177ff. (2 Abb.); *Ant. de la Russie Mérid.* Fig. 44; *Une Nécropole Royale à Sidon*, Texte S. 279, Fig. 77.

Taf. XXXIV und Bd. II, Taf. XXVIII; *Compte- Rendu* 1863, pl. V; Antike Denkmäler, II, Taf. I; im Antiquarium in Berlin sind zwei Terrakotten, die auch den ἀμφικέφαλος darstellen. Ganz auf- fallend ist es, wie selten zu dieser Zeit ein Bett nur mit Kopflehne erscheint; das Bett der Aldo- brandinischen Hochzeit ist vielleicht ein Fall; doch scheint es immerhin möglich, dafs das entferntere, durch eine Draperie verdeckte Fufs- für mich freundlichst machte.

ende auch eine Lehne hat. Die vier erhaltenen Betten dagegen, die am Anfang dieses Artikels aufgezählt sind, und die unter Anm. 29 zitierte Sänfte haben sämtlich nur eine Lehne; es läge die Vermutung nahe, dafs in einigen Fällen eine Fufslehne vielleicht verloren gegangen sei.

[25]) Die Berichte über Gegenstände in Odessa ver- danke ich Miss Lorimer aus Oxford, die neulich gelegentlich eines Besuchs dort einige Notizen

4. Aus Jouz-Oba bei Kertsch. Besonders gut erhalten. Verzierung von angebrachten Holz-
reliefs in der Art wie bei No. 3. *Compte-Rendu* 1860, Taf. VI und Text S. IV.

5. Ebenfalls aus Jouz-Oba, der No. 4 ganz ähnlich. Die Reliefs stellen Greife, die Rehe zer-
fleischen, vor. *Compte-Rendu* 1860, Text S. V.

6. In Petersburg; aus Panticapaeum. Die Seiten in viereckige Felder geteilt, die bald mit
Schuppen, Rauten oder Rankenornamenten, bald mit schönen in Holz geschnittenen und bemalten
Figuren (Hera und Apollon erhalten) gefüllt waren. Der Fries des Gebälks bemalt in Schachbrettmuster.
Ant. du Bosph. Cim., Introd. S. LXXI, Pl. LXXXI, 6—7 und LXXXII; Semper, Der Stil, 2. Aufl. II, S. 203;
Sabatier, *Souvenirs de Kertch,* pl. VIII; Schreiber, Bilderatlas, Taf. LXXIII, 1, 2; Beulé, *Fouilles* II,
S. 391 u. 426.

7. In Cairo. Mit dachförmigem Deckel; in den Giebeln und auch aus Terrakottareliefs[36]
bestehender Schmuck. Kurz beschrieben in Naukratis, Part. II, S. 25.

8. Aus Panticapaeum. In der Form eines ionischen Tempels. Zwischen den Säulen einzelne
Relieffiguren aus bemaltem Stuck angebracht. *Compte-Rendu* 1875, Titelvignette u. S. 5 u. Taf. I, Text
S. 5 ff.; *Une Nécropole à Sidon,* S. 242, Fig. 64; *Ant. de la Russie Mérid.*, Fig. 46.

9. Aus Kertsch. Grofse Ähnlichkeit mit No. 7. Erwähnt *Compte-Rendu, Suppléments pour
l'année 1882—88,* S. 74, Anm. 1.

B. GRÖSSERE UND KLEINERE BRUCHSTÜCKE VON SÄRGEN.

1. In Petersburg; aus Kuloba. Sehr flott und dekorativ bemalte Bretter. *Ant. du Bosph. Cim.*,
Pl. LXXXIII u. LXXXIV, 1; Beulé, *Fouilles,* S. 385 u. 427; *Ant. de la Russie Mérid.*, S. 232 ff. In letzterem
sind vier gedrehte Beine als wahrscheinlich zu diesem Sarg gehörig erwähnt. Ich vermute, dafs sie
eher von irgend einem Möbel herrühren, denn die Holzsärge haben in der Regel viereckige Pfosten, die
ihre Ecken bilden und zur gleichen Zeit als Füfse dienen.

2. In Petersburg; aus Anapa. Reste zweier Friese aus dünnen, flachgeschnittenen Holzplatten,
die wie bei A 3 an dem Sarg als Verzierung angebracht waren; Krieger und Nereiden, die Seeungeheuer
reiten und die Waffen des Achilles bringen, darstellend. Aufserdem zu demselben Sarg gehörig ein
sehr schönes, phantastisches Rankenornament. *Compte-Rendu, Suppléments pour l'année 82—88,* S. 48—75;
Textbd. 82, S. XXIII—XXV; Tafelbd. 82—83, Taf. III, IV, V, 2, 4—9, 14—18.

3. Aus Kertsch. Bruchstücke eines sehr zertrümmerten Sarkophags, der mit angehefteten Jagd-
scenen und Tiere darstellenden Holzreliefs verziert war. *Compte-Rendu, Suppléments pour l'année
82—88,* S. 74.

4. Aus der Nähe von Kertsch. Ein Brett mit Buchstaben, die sich auf das Anbringen von
Holzreliefs bezogen. Von letzteren mehrere Bruchstücke, Greife, die mit Tieren kämpfen, darstellend.
Ant. du Bosph. Cim., Taf. LXXXIV, 2.

5. In Berlin, im Antiquarium; aus Südrufsland. Bruchstücke von geschnittenen und vergoldeten
und buntbemalten Holzplatten. In der Technik wie die schon unter A 3, 4, 5 und B 2, 3 und 4 er-
wähnten; auch das beliebte Thema, Greife, die verschiedene Tiere angreifen, darstellend.

6. Auf dem Gut Elteghen, südlich von Kertsch, gefunden. Zwei Bretter mit Palmetten-Fries,
Rosetten und einem Stern, in sehr reich eingelegter Arbeit ausgeführt. *Compte-Rendu* 1877, S. 222.

7. Von der Halbinsel Taman. Zahlreiche Reste ionischer Säulen und ursprünglich in Elfen-
bein und Knochen (nach den vielen im Schutt gefundenen Stückchen zu beurteilen) eingelegter Ver-
zierung. *Compte-Rendu* 1865, S. 9, Pl. VI, 4, 5.

8. Aus Pawlowski-Kurgan. Bruchstücke eines Sarges, der in demselben Stil wie A 6 ausgeführt
sein soll, doch auch kleine angebrachte ionische Säule hatte. *Compte-Rendu* 1859, S. 29 ff.

[36]) Diese sind ein Ersatz für die kostbareren Holz-
reliefs und wie auch viele entsprechende Gyps-
reliefs aus der Krim werden sie in grofsen
Mengen aufgesammelt, wo das Holz der ursprüng-
lichen Särge ganz oder beinahe verschwunden
ist. Beispiele aus Südrufsland befinden sich im
Berliner Antiquarium und in dem Ashmolean
Museum zu Oxford (siehe auch oben A 8) und
aus Naukratis im Britischen Museum und in
dem Fitzwilliam Museum in Cambridge. Siehe
dafür den oben genannten Band *Egypt Explora-
tion Fund,* Naukratis, S. 25 u. pl XVI, 1—14.

9. In Berlin, im Antiquarium: aus Ägypten. 7 kannelierte Halbsäulen (40 cm hoch, 2 nur ausgestellt) mit korinthischen blau und rot bemalten Kapitälen. Vorzüglich erhalten. Feine saubere Arbeit. Vermutlich von einem Sarkophag.

10. a) In Paris, im *Cabinet des Médailles*, aus der Nähe von Kertsch. Zwei Bruchstücke vom Eierstabornament, ein größeres 4 cm hoch und 17½ cm lang erhalten, ein kleineres 21 mm hoch und 8 cm in der Länge; heben sich Gold von Rot ab. Reinachs *Ant. du Bosph. Cim.*, § 126. Chabouillet, *Cat. des Camées*, No. 3492 u. 3493.

b) Im Berliner Antiquarium, aus Kertsch. Ein dem größeren der Fragmente (a) ähnliches, wenn nicht gleiches Stückchen. 5 cm lang.

c) Im Museum in Odessa. Zwei Stücke, Eierstab und lesbisches Kyma.

d) Im Britischen Museum. Zwei Stücke lesbischen Kyma.

11. Aus Südrußland. Geschnittenes Stück vom Gebälk. *Ant. du Bosph. Cim.*, Taf. LXXXIV, 3.

12. In Konstantinopel und im Berliner Museum; aus Gordion in Kleinasien. a) Tumulus III, kleine Bruchstücke; diejenigen in Berlin: ein Schachbrettmuster von eingelegten Quadraten (Einlage ausgefallen) und angesetzten Bronzebuckeln (ebenfalls nicht daran erhalten, aber Löcher und Spuren weisen darauf); »---- Streifen, die in viereckige, abwechselnd horizontal und vertikal geriefelte Felder geteilt sind«. Siehe den vorläufigen Bericht über die Ausgrabungen in Gordion, Arch. Anz. 1901, S. 6.

b) Tumulus IV. »Reste eines mit Bronzebuckeln beschlagenen Holzsarges.« Arch. Anz. 1901, S. 8.

C. MÖBEL.

1. In Petersburg; aus Kareischa. Ein Dreifuß. *Ant. du Bosph. Cim.*, pl. LXXXI, 2—5. Siehe Anfang dieses Artikels, Abb. 2.

2. Im Britischen Museum, aus Kertsch. Geschnittenes Bein desselben Musters wie bei no. 1. Gute Arbeit. Die oberen und unteren Teile sowie der Kopf des Tieres fehlen, das erhaltene Stück, 45 cm in der Länge.

3. Aus dem Faioum. Zwei geschnittene Beine desselben Musters wie die zwei vorhergenannten. Beinahe vollständig erhalten. Grenville, Hunt u. Hogarth, *Fayûm Towns and their Papyri*, Pl. XVI, 1.

4. In Konstantinopel; aus Gordion. Reste (a, b) zweier Sessel und (c) einer Kline. Erwähnt Arch. Anz. 1901, S. 8.

5. In Berlin in der ägyptischen Abteilung des Museums; aus Ägypten. (a) Reste eines Bettes, aus Theben; (b, c) Reste zweier anderer Möbel, eines Bettes(?) und eines Stuhles(?). Siehe den hier vorliegenden Aufsatz.

6. a) In London in der Sammlung ägyptischer Altertümer des Herrn Prof. W. Flinders Petrie, Ein Paar gedrehter Beine,[27] die den des Boscoreale-Bettes in der Form sehr ähnlich sind. 45 cm hoch.

b) In Berlin in der ägyptischen Abteilung des Museums. Gleichfalls zwei gedrehte Beine[27] römischer Zeit.

7. Vorläufig im Britischen Museum aufbewahrt, in Wohnhäusern in dem chinesischen Turkestan gefunden. Zwei Stühle: a) mit Schnitzerei in Rosettenmustern verziert; b) mit gut geschnittenen Beinen und Armlehnen in der Form von Löwen und anderen Tieren; Farbenspuren noch erhalten. Zeit, vielleicht das erste oder zweite nachchristliche Jahrh. Interessante Beispiele des klassischen Einflusses in weit entfernten Ländern. M. A. Stein, *Archaeological Exploration in Chinese Turkestan*, London 1901. S. 45—6, Taf. 13. Ich verdanke diesen Nachweis Herrn Professor Percy Gardner.

D. VARIA.

1. In Konstantinopel. Bretter, die in dreien von den in Sidon gefundenen Steinsarkophagen waren, und auf welche die Leichen gelegt waren. *Une Nécropole Royale à Sidon*, S. 15, Fig. 3 und S. 103.

[27]) Diese habe ich zu spät zu sehen bekommen um sie im Texte zu berücksichtigen, Sie zeigen alle die Kugelform und noch die Knöpfe oben und sind offenbar eine späte Entwickelung aus dem Typus II (Abb. 10).

2. In Olba gefundene Reste von Totenbahren aus Holz und Leder mit Handgriffen aus Blei. Vergoldet und in vielen Fällen sonst verziert. *Journal of Hellenic Studies*, Bd. XVI (1896), S. 345.

Bei manchen der Gegenstände aus Südrußland ist es unmöglich, aus der Publikation genau zu schließen, wo sie sich jetzt befinden. Die besten werden aber wohl nach Petersburg gebracht worden und die anderen in kleineren Museen an Ort und Stelle geblieben sein. Ein genaueres Studium der zitierten Holzsärge würde sicher viel Interessantes ergeben. Sie haben nicht nur große Wichtigkeit für antike Polychromie und für die antike Holztechnik überhaupt, sondern auch in Bezug auf Möbel, und zwar besonders für gewisse, reich verzierte Formen, die in antiken Abbildungen vorkommen. Ganz besonders auffällig und bezeichnend bei den vielen Exemplaren aus der Krim ist das Fehlen von Bronzebeschlägen. Aber wie bei allen in Südrußland gefundenen Gegenständen fragt es sich nur, inwiefern sie uns griechische Technik (siehe auch hierzu Anm. 36) und Muster getreu vor die Augen bringen. Jedenfalls vertreten A 8 und 9 und von den Resten wahrscheinlich B 9 ein sehr verbreitetes Motiv. B 9 kommen schon aus Ägypten. In Odessa[39] befindet sich eine winzige Thonnachbildung eines Sarkophags, der ebenfalls von einer Säulenhalle umgeben ist, und der Sarkophag der klagenden Frauen aus Sidon und ein älterer Sarg aus Stein auf der Insel Samos (Ath. Mitt., XVIII, 1893, S. 224) sind bekannte Beispiele desselben Motivs.

Schließlich kann ich es nicht unterlassen dem Herrn Professor Erman für den freundlichen Hinweis auf die Berliner Holzmöbel und die erteilte Erlaubnis zu ihrer Veröffentlichung meinen besten Dank abzustatten. Auch fühle ich mich dem Herrn Geheimrat Kekule von Stradonitz insbesondere für das gütige Interesse, welches er dieser Arbeit entgegengebracht hat, sowie dem Herrn Dr. Schäfer für freundliche Fingerzeige zu großem Danke verpflichtet.

Berlin, im Februar 1902. C. Ransom.

DAS PERGAMONMUSEUM.

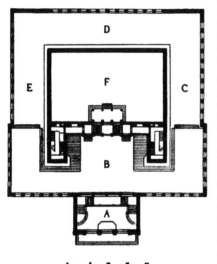

Mit der Eröffnung des Pergamonmuseums ist endlich dem wichtigsten Teil des Antikenbesitzes der königlichen Museen in Berlin eine Stätte bereitet, wo er in seinem ganzen Umfang und in seiner ganzen Bedeutung gewürdigt werden kann, und zugleich ist zum ersten Mal der Versuch gemacht, auf nordischem Boden einem Monumentalwerk griechischer Kunst in seiner Gesamtheit eine der ursprünglichen Wirkung möglichst nahe kommende Aufstellung zu geben, die auch dem Nichtfachmann den unmittelbaren Eindruck des künstlerischen

Ganzen in seinem Zusammenwirken von Architektur und Plastik bieten soll. Dafür war erforderlich eine von allem Schema abweichende Grundrifsanlage des Museums und die äufserste Zurückhaltung in allen Formen und Gliederungen des modernen Baus, die geeignet wären, mit dem Eindruck des antiken Denkmals zu wetteifern oder von ihm abzulenken.

Der Gigantomachiefries vom grofsen Altar in Pergamon war mit seiner architektonischen Umrahmung von Sockel und Deckgesims als Ganzes so wiederaufzustellen, wie er am Altarbau selbst angebracht gewesen war. Das bedingte die Errichtung eines Mauerkerns, dessen Abmessungen denen des Unterbaus des Altars genau entsprechen, und eines Umgangs von solcher Breite, dafs der Besucher in eine für die Betrachtung der etwa 30 m langen Friesflächen genügende Entfernung zurücktreten kann. Das Innere des Mauerkerns, der in Pergamon die Plattform für den eigentlichen Opferherd zu tragen hatte, konnte im Museum als Lichthof ausgestaltet und als Ausstellungsraum nutzbar gemacht werden. Die Einfügung des Frieses in den modernen Bau ist an den verschiedenen Seiten insofern verschieden gestaltet, als über der Ostseite und dem gröfseren Teil der Nord- und Südseite oberhalb des Deckgesimses die moderne Wand weiter hoch geführt ist um die Decke zu tragen, während über der Westseite und den anstofsenden Teilen der Nord- und Südseite sich ein gewölbtes Glasdach spannt, unter dem auch die den Altarbau krönende Säulenhalle in ihren ursprünglichen Abmessungen über dem Fries und der hier einschneidenden Treppe wiederaufgebaut werden konnte; und während sonst der Fufsboden des Umgangs in die Höhe der obersten Stufe des Unterbaus gelegt ist, liegt er in diesem Teil des Baues so viel tiefer, dafs soweit wie oben die Säulenhalle wieder aufgeführt wurde,

auch unten die Stufen wiederhergestellt werden
konnten und so hier ein vollständiges Bild des
ganzen architektonischen Aufbaus gewonnen wird.

So setzt sich der ganze Museumsbau zusammen
aus dem grofsen Hauptsaal B mit der gewölbten
Glasdecke, in dem der westliche Teil des Altarbaus
frei aufgestellt ist, und den in ihrer ganzen Breite
und Höhe nach diesem Saal geöffneten Umgängen
C D E, in deren innere Wand der Fries mit Sockel
und Deckgesims eingefügt ist. Sie sind mit einer
flachen Glasdecke versehen und der obere Teil
ihrer Aufsenwände ist ebenso wie im Saal B in
eine Reihe von Fenstern aufgelöst, so dafs zum
Oberlicht überall für den Fries ein hohes Vorder-
licht hinzutritt, möglichst entsprechend der Be-
leuchtung, in der das Denkmal im Freien gestanden
hatte. Tiefer gelegt ist im Innern, von diesen vier
Räumen umschlossen, der Lichthof F und mit ihm
auf gleicher Fufsbodenhöhe unter den Umgängen
C D E ein Sockelgeschofs, das zur Aufnahme der
Studiensammlung bestimmt aber noch nicht fertig
eingerichtet ist. Der Keller unter diesem Sockel-
geschofs, mit reichlicher elektrischer Beleuchtung
ausgestattet, soll die zahlreichen Skulpturfragmente
und weniger bedeutenden Inschriften übersichtlich
geordnet aufnehmen; die Räume unter dem Saal B
dienen als Packraum, für Verwaltungszwecke und
für die Portierwohnung.

Man betritt das Museum durch die Vorhalle A
und steigt in ihr auf einer zweiarmigen Treppe zum
Saal B empor. Hier steht man beim Eintritt sofort
der Westfront des Altarbaus gegenüber. Die grofse
Freitreppe, die hier, in den Unterbau einschneidend,
zur Höhe der Plattform emporführte, hat allerdings
in der Mitte unterbrochen werden müssen, so dafs
nur ihre Ansätze an die Treppenwangen rechts und
links in ziemlicher Breite nachgebildet sind; zwischen
diesen Ansätzen trägt, möglichst weit zurückgerückt,
eine moderne Säulenstellung das Podest, der über
der obersten Treppenstufe vor der antiken Säulen-
halle sich ausdehnte. Im Mittelintercolumnium
dieser modernen Säulenstellung steht Humanns Büste
von Brütt ausgeführt gerade dem Eingang gegen-
über.

Davor breitet sich ein einem Zimmer des perga-
menischen Königspalastes entnommener, im ganzen
wohlerhaltener Mosaikfufsboden aus, ein Werk eines
Hephaestion, der seinen Namen auf einem schein-
bar mit Wachs aufgeklebten Zettel, dessen eines
Ende aufgeklappt ist, auf dem Innenfeld des Bodens
verewigt hat. Ergänzt sind an dem Mosaik nur
die verlorenen Teile ganz schematisch sich wieder-
holende Muster, sonst hat man sich auf Ergänzung

des Grundes ohne Wiederherstellung der Zeichnung
beschränkt und in das Bildfeld, dessen Füllung schon
bei der Aufdeckung verloren war, ein Einzelbildchen
aus dem weniger gut erhaltenen Fufsboden eines
benachbarten Zimmers, einen Papagei von aufser-
ordentlicher Feinheit der Ausführung, eingesetzt.

Die Wiederherstellung der Architektur des Altar-
baus ist in der Weise ausgeführt, dafs an der linken
(nördlichen) Treppenwange, an der der Fries ganz
besonders vollständig erhalten ist, auch die als Proben
nach Berlin gelangten Originalstücke der Architektur-
glieder vereinigt sind, und alles, was weiter er-
forderlich war, in gestampftem Cement vervielfältigt
und der Marmorfärbung entsprechend getönt wurde.
Die Deckgesimsblöcke mit Götternamen sind über
dem ganzen Fries an ihren ursprünglichen Stellen
verteilt, nur zwei sind zur genaueren Veranschau-
lichung ihrer Bezeichnung und technischen Herrich-
tung aufsen gelassen und gleich den nicht in Berlin
vorhandenen Blöcken am Aufbau durch Nachbil-
dungen ersetzt worden. Am Fries beschränkt sich
die Ergänzung auf Ausfüllung der verlorenen Teile
des Plattengrundes, so dafs die Reste des Reliefs
sich von einer einheitlichen Fläche abheben, die
zusammen mit der kräftigen architektonischen Um-
rahmung trotz aller Zerstückelung den Eindruck zu
einem einheitlichen macht. Die in dieser Weise
einzeln ergänzten Platten sind dann nach den Er-
gebnissen der Puchsteinschen Untersuchungen (Sitz-
ungsber. d. Akad. d. Wiss. Berlin 1888, 1231 ff.
1889, 323 ff.) mit einigen weniger bedeutenden Ab-
weichungen, die sich bei den praktischen Versuchen
als notwendig ergaben, vor der Wand in einer Art
aufgestellt, die gestattet, durch weitere Entdeckung
etwa noch nötig werdende Änderungen der Anord-
nung zwar nicht sehr bequem aber doch ohne Aus-
einandernehmen des Ganzen oder Beschädigung
seiner Teile vorzunehmen. Die Änderung, die der
Charakter des Frieses durch diese Aufstellung im
ursprünglichen Zusammenhang und der ursprüng-
lichen Umrahmung erfahren hat, ist überraschend:
das Kolossale, Übertriebene, Gewaltsame, was man
in den losen Bruchstücken und isolierten Gruppen
zu erkennen glaubte, ist verschwunden und alles
verbindet sich zu einem harmonischen Ganzen von
ruhiger monumentaler Gesamtwirkung.

Diesem grofsartigen Fries gegenüber hat an den
Aufsenwänden des Saales B Platz gefunden, was
von den Resten des ungleich unvollständiger erhal-
tenen Telephosfrieses noch für eine Aufstellung
hergerichtet werden konnte. In derselben Höhe,
in der der Fries über der Plattform des Altarbaus
an der sie umschliefsenden Hallenrückwand ange-

bracht war, sind die einzelnen Platten und Platten-
reste auf einem Mauersockel frei aufgestellt, so daſs
sie jederzeit anders angeordnet werden können. Für
die jetzige Aufstellung ist die von Schrader im
Jahrbuch 1900, 110 ff. vorgeschlagene Anordnung
gewählt. Ein Gesamteindruck wie für den Gigan-
tomachiefries hat sich für diese kleinere Relief-
komposition, von der kaum ein Drittel in ganz zer-
stückeltem Zustand erhalten ist, nicht erreichen
lassen; aber es ist doch wenigstens jetzt öffentlich
ausgestellt in einer Weise, die seine stilistische
Eigenart erkennen und die in aller Zerstörung noch
schönen Einzelgestalten und Gruppen zur Wirkung
kommen läſst.

An den Telephosfries anschlieſsend reihen sich
dann an den ganzen Aufsenwänden der Umgänge
entlang die meist ebenfalls sehr zerstörten Einzel-
statuen, die grofsenteils in der Nähe des Altars
gefunden, wohl auch ursprünglich zu ihm in Bezie-
hung gestanden haben, soweit nicht für einzelne,
wie für die Göttinnen aus der Bibliothek und die
archaisierende Tänzerin, ein anderer Aufstellungs-
ort nachgewiesen werden konnte. Dazwischen sind
künstlerisch hervorragende kleinere Architektur-
stücke, Reliefs und die wichtigeren Inschriften aus
der Königszeit aufgestellt, diese nach zeitlich und
inhaltlich zusammengehörigen Gruppen geordnet.
Mit Ausnahme von knapp einem Dutzend Stücken,
die schon im Alten Museum ausgestellt waren,
waren all diese Dinge ebenso wie der ganze Tele-
phosfries und die Proben von der Architektur des
Altars in den Magazinen bisher für das grofse Publi-
kum so gut wie unzugänglich.

In noch höherem Mafse gilt das mit wenigen
Ausnahmen von dem gesamten Inhalt des Lichthofs,
zu dem man auf Treppen gegenüber dem Eingang
in Saal B hinabsteigt.

Hier ist mit den Resten aus Pergamon, welche
die beiden Langwände einnehmen, vereinigt, was
von den Ergebnissen der Ausgrabungen von Mag-
nesia am Maeander und von Priene nach Berlin
gebracht ist und sich zur Aufstellung in diesem
Zusammenhang eignet; die Fundstücke aus Magnesia
vor der linken wie die aus Priene vor der rechten
Schmalseite waren bis zur Unterbringung in dem
Neubau in ihren Kisten verblieben. Der ganze
Lichthof trägt den Charakter eines Architektur-
museums, in dem nur vereinzelt zur Belebung ge-
eignete Skulpturwerke aufgestellt sind, vor allem
die kolossale Marmornachbildung der Parthenos des
Phidias aus der pergamenischen Bibliothek vor der
Mitte der dem Eingang gegenüberliegenden Lang-
wand. Daneben ist ein Joch des alten Athena-

tempels, der noch aus der Zeit vor der Attaliden-
herrschaft stammt, ganz aus alten Werkstücken
wieder aufgerichtet, weiterhin die bezeichnendsten
Bauglieder vom System des in der Königszeit auf
dem oberen Markte errichteten zierlichen Dionysos-
tempels, dann die ungefähr derselben Zeit ent-
stammende hintere Ecke vom Gebälk des grofsen
Tempels ionischen Stils auf der Theaterterrasse und
als Abschluſs der Reihe die Ecke vom Umbau der
Vorhalle desselben Tempels aus der Zeit des
Caracalla, diese mit sehr reichlicher Zuhilfenahme
von Vervielfältigungen der wenigen hier vorhande-
nen Bauglieder in Gips und Abgüssen in Pergamon
verbliebener Werkstücke. Die andere Hälfte der-
selben Wand füllen Ausschnitte von Bauten tra-
ianischer und hadrianischer Zeit von der Burg, als
Gegenstück zur Vorderecke vom ionischen Tempel
die entsprechende Ecke vom grofsen Tempel des
Traian selbst.

Die Mitte der Eingangswand nimmt ein Aus-
schnitt aus der zweigeschossigen Halle ein, mit der
Eumenes II den heiligen Bezirk der Athena umgab,
drei Joche, die seitwärts nach Analogie des zu
diesem Bezirk führenden Propylons abgeschlossen
sind. Auch hier waren in ziemlich grofsem Um-
fang zur Erzielung der Gesammtwirkung Ergänzungen
erforderlich; zwischen die Säulen des Obergeschosses
sind die fünf so gut wie vollständig erhaltenen
Balustradenreliefs im Original eingesetzt, die in
dieser Höhe und Umrahmung zu ungeaht male-
rischer Wirkung gelangen. Die Reste der weniger
gut erhaltenen Reliefs sind teils vor der Rückwand
des Erdgeschosses der Halle, teils in der Studien-
sammlung aufgestellt. Einzelheiten aus diesen
Hallen und ein Joch der sehr viel schlichteren
Halle des oberen Marktes füllen die eine Hälfte der
Wand neben dem grofsen Aufbau; auf der anderen
Seite ist eine Ecke vom Opferherd, der sich auf
der Plattform des grofsen Altars erhob, nach
Schraders Ergänzung (Sitzungsberichte d. Akad. d.
Wiss. Berlin 1899, 612 ff.) wiederaufgerichtet.

Vor der Mitte der nördlichen Schmalwand steht
eine Säule vom Tempel der Athena Polias zu Priene
mit einem Ausschnitt des Gebälks darüber, dieses
sowie die mittleren Teile der Säule, die übrigens
nur verkürzt dargestellt werden konnte, in Nach-
bildung; die Originalstücke vom Gebälk sind da-
neben in der richtigen Abfolge zu ebener Erde
aufgebaut. Andere Werkstücke vom gleichen Tempel,
darunter ein Architravbruchstück mit vortrefflich
erhaltener Bemalung der Soffitte, und eine Hoch-
relieffigur vom Altar der Athena folgen auf der
anderen Seite der Säule, dann ein kleiner Aufbau

1 *

von Resten des Asklepiostempels, der die Formen des Athenatempels in kleinem Mafsstab wiederholte. Neben dem Gebälk vom Athenatempel steht die Statue einer Priesterin aus dem Demeterheiligtum und weiterhin ein Aufbau des Systems der heiligen Halle am Nordrand des Marktes von Priene und ihrer Innensäule.

Die gegenüberliegende Wand wird in entsprechender Weise von der Säule, dem Gebälk und anderen Architekturgliedern von dem von Hermogenes erbauten Tempel der Artemis Leukophryene in Magnesia a. M. eingenommen, neben denen beiderseits Bruchstücke von den kolossalen Reliefs des Altars der Göttin folgen und schliefslich eine Ecke von dem schlanken Tempelchen des Zeus Sosipolis auf dem Markte von Magnesia, die in ihrer ursprünglichen Höhe (allerdings mit Zuhilfenahme von Ergänzungen) wieder aufgerichtet werden konnte.

Eine grofse Zahl von Einzelheiten vom Artemistempel sowie von der Architektur des Marktes von Magnesia, ferner die dort gefundenen Skulpturen und Inschriften sind in der Studiensammlung unter Umgang E aufgestellt; die anderen Räume des Sockelgeschosses sollen die Inschriften aus Priene, von Pergamon einzelne Skulpturen und Inschriften, vorwiegend aber interessante Architekturstücke umfassen, die sich zu Aufbauten, wie sie zur Erreichung lebendigerer Anschauung im Lichthof aufgeführt wurden, nicht verwenden liefsen oder von ihnen ausgeschlossen wurden um eine Nachprüfung der technischen Einzelheiten zu ermöglichen.

Die Exedra Attalos' II endlich, die im Bezirk des Traianeums noch fast vollständig aufgefunden und nach Berlin überführt wurde, ist mit Ergänzung der fehlenden Werkstücke in Sandstein neben der Vorhalle im Freien wieder aufgerichtet.

Zur Eröffnung des Museums wurde von der General-Verwaltung ein kleiner »Führer« zum Preise von 30 Pf. und eine neue Auflage der seit einiger Zeit vergriffenen, von Puchstein verfafsten »Beschreibung der Skulpturen aus Pergamon I Gigantomachie« ausgegeben, in die auch die notwendig gewordenen Änderungen in der Anordnung und Deutung einzelner Figuren aufgenommen sind.

Berlin. H. Winnefeld.

--- --- -- --

DER RÖMERPLATZ BEI HALTERN IN WESTFALEN.

Wenn wir bestrebt sind den Lesern unseres Anzeigers über besonders bemerkenswerte gröfsere klassisch-archäologische Entdeckungen in eigenen kleinen Aufsätzen Nachricht zu geben, so darf das

keinesfalls unterbleiben, für die seit einigen Jahren verfolgten Untersuchungen bei Haltern an der Lippe. Sie sind ebenso interessant als ein Stück archäologischer Arbeit, wie ihre Ergebnisse wichtig sind für die römische Geschichte und zwar gerade da, wo diese in unsere Heimat herübergreift. Die Kenntnis dieses Teiles der Geschichte ist bekanntlich in den letzten Jahren kräftig gefördert worden durch die Arbeiten der Reichs-Limes-Kommission. Es galt da der Untersuchung einer grofsen Anlage, welche als Denkmal der Festsetzung des Römertums auf germanischem Boden in handgreiflichen Resten auf uns gekommen ist. Die Gedanken der Forscher gingen aber darüber hinaus mit einer gewissen Sehnsucht dahin, wo, wenn auch schwächere Spuren des Römertums Zeugnis ablegen sollten für dessen weiteres Vordringen in unsere Heimat, das aber in für uns denkwürdiger Weise ohne bleibenden Erfolg war. Wieviel Bemühung war schon längst aufgewandt, um die Ereignisse topographisch aufzuklären, welche in dem Namen der Varus-Schlacht gipfeln. Natürlich sind es unsere militärischen Kreise gewesen, die auch an diesen Bemühungen teilgenommen haben, und der grofse Generalstab selbst hat mit Hand anlegen wollen. Aber in den zu Graf Moltke's Zeiten darüber geführten Verhandlungen wird der Rat des grofsen Feldherrn laut, den Weg zum Verständnisse der Kriegsbewegungen zu nehmen zuerst durch Festlegung der Punkte, welche den Operationen als Stütze dienten.

Ein grofser Erfolg im Sinne dieses Rates ist durch die Untersuchungen bei Haltern an der Lippe gewonnen, und es gereicht dem archäologischen Institut zur Befriedigung, dafs seine ersten Schritte zur stärkeren Ausdehnung seiner Thätigkeit auch auf deutschem Boden zur unterstützenden Mitwirkung bei diesem Erfolge geführt haben.

Eine ganze Reihe von Plätzen war früher ins Auge gefafst, an denen die Römer bei ihrem Vordringen nach dem Nordwesten Germaniens Fufs gefafst haben sollten. Es konnte aber nur zu Vermutungen führen, so lange die Technik archäologischer Untersuchung dabei nicht so, wie es erst jüngst möglich geworden ist, einigermafsen voll zur Anwendung kommen konnte. Sobald das geschah, wurde die Ansetzung von Römerfestungen, speziell an der Lippe, in anderen Fällen hinfällig, in einem Falle, eben bei Haltern, aber bestätigt. Als Karl Schuchhardt im Jahre 1899 im Auftrage der Altertums-Kommission zu Münster, deren rühriger Vorsitzender schon damals F. Philippi war, den wertvollen Angaben, die Oberstleutnant Schmidt in

früheren Jahren geliefert hatte, folgend, auf dem Anna-
berge bei Berghaltern den Spaten ansetzte, begann
er mehr und mehr den Beweis zu liefern, daß hier
in der That eine römische Befestigung einst be-
stand. Er wurde aber auch bereits von Dr. Conrads,
der längst den Altertümern um seinen Wohnort
Haltern mit liebevollem Eifer nachgegangen war,
auf eine Spur römischer Ansiedelung auch unter-

1901 Oberstleutnant Dahm seine an den Limes-
Untersuchungen bereits bewährte Kraft bei den
Ausgrabungen eingesetzt. Indem auch er wenig-
stens in kurzer Angabe über seine Ergebnisse be-
reits berichtet hat, liefern die »Mitteilungen der
Altertums-Kommission für Westfalen« nunmehr die
Darlegung des bis zum Herbst 1901 Gewonnenen.
So gut wie das ganze zweite Heft von 228 Seiten

Das Römerkastell
bei Haltern a. d. Lippe.

halb des Annaberges hingewiesen, und als dann im
Sommer 1899 der Münsterer Altertumsverein und das
archäologische Institut im Vereine eine Studien-
Bereisung des Lippelaufes veranstalteten, zu welcher
mit Philippi und Schuchhardt, Koepp, Loeschcke,
Ritterling und der Generalsekretar des Instituts sich
vereinigten, wurde die Verfolgung dieser Spur be-
schlossen und das hat dann die Erkenntnis des
Römerplatzes bei Haltern mächtig vervollständigt.
Mit den vorher Genannten hat zuletzt im Sommer

und 39 Tafeln ist dem gewidmet. Das Heft ist
auch einzeln im Buchhandel zu haben.

Noch nicht erwähnt sind in dem Hefte nur die
im Herbst v. J. von Friedrich Koepp fortgeführten
Grabungen, welche das Terrain der römischen
Siedelung als immer weiter sich ausdehnend gezeigt
haben, und neue Ausgangspunkte der Untersuchung
bieten, zu welcher die Münsterer Altertums-Kom-
mission aufs Neue vorzugehen im Begriffe ist;
denn je größer das bis jetzt Erreichte ist, um so

unabweislicher ist die Forderung der Fortsetzung und Vollendung.

Die Lage von Haltern, unweit einer scharfen Biegung des Lippelaufes, etwa 40 Kilometer aufwärts von Wesel, dem der Platz der Haupt-Römerfeste *Vetera* bei Xanten nahe gegenüber liegt, ist aus jeder Karte zu ersehen. Um die Lage der römischen Ueberreste bei Haltern zu veranschaulichen, wiederholen wir anbei das Kärtchen, welches zuerst zu Schuchhardt's Abhandlung in den Sitzungsberichten der Berliner Akademie (8. März 1900) und dann wieder im zweiten Hefte der Mitteilungen der Westfälischen Altertums-Kommission als Tafel V erschien. Das Kärtchen zeigt aber nicht voll die höchst charakteristische Formation eines Flufsthores, einer Porta Westphalica im Kleinen, auf dessen nördlicher Höhe, dem heutigen Annaberge, die, wie auch ich es nicht anders verstehen kann, erste Befestigung der Römer durch Drusus angelegt wurde. Kein Platz am ganzen Laufe der Lippe erscheint wie dieser geographisch prädestinirt zu einer militärischen Position, wie die Römer ihrer bedurften. Schon der Configuration des Terrains im Engeren und im Weiteren nach zu urteilen muss ein befestigter Platz jener Zeit hier der **Haupt-Waffenplatz** an der Lippe gewesen sein. Und nun haben die Ausgrabungen sehr umfangreiche Siedlungs- und Befestigungsreste hier zu Tage gebracht. Ich mufs mich auch dazu bekennen, dafs nach Allem, was wir in Anschlag bringen können, das vielgesuchte, ja auch sonst schon hier angesetzte Aliso in den Resten bei Haltern zu erkennen ist. »Wir haben die Ausgrabungen bei Haltern nicht begonnen, um Aliso zu finden«. Je erwünschter ein solcher Fund sein mufste, um so zögernder sind wir mit der Behauptung, er sei gemacht, gewesen. Jetzt darf ich für die Begründung vornehmlich auf Schuchhardt's Abschnitt »die Aliso-Frage« und Philippi's und Ilgen's Nachweise über Lauf und Schiffbarkeit der Lippe a. a. O. S. 199 ff. u. S. 3 ff. verweisen.

Auf S. 175—198 daselbst ist von Schuchhardt das Kastell auf dem Annaberge eingehend beschrieben, das Ergebnis einer höchst mühevollen Nachforschung auf der durch Fichtengehölz unübersichtlichen und teilweise infolge starker Umwühlung des Erdbodens zur Steingewinnung besondere Schwierigkeiten bietenden Höhe. Nachgewiesen ist die Umwallung oder vielmehr ihr Graben so gut wie vollständig, nicht im rechteckigen Schema der römischen Lager, sondern im Anschlusse an die Terrain-Höhenverhältnisse dreieckig verlaufend, nachgewiesen sind von Thoren zwei, von Türmen eine ganze Reihe, Spuren ferner der Pallisadierung. Vollendet ist die Untersuchung damit ja nicht.

Wenn ich sagte, nachgewiesen sind die und die Teile der Befestigung, so weifs der mit solchen Untersuchungen Vertraute wie das zu verstehen ist. Wenn wir eine zwei Meter oder noch viel mehr dicke und aus stattlichen Quadern gebaute Stadtbefestigung auf griechischem Boden, wenn wir die Mauern auch eines römischen Kastells am Limes, wo die Anlagen von langer Dauer waren, nachweisen, so bietet sich da etwas sehr Handgreifliches, in der Hauptsache auch von einem Uneingeweihten nicht Mißzuverstehendes. Anders hier bei Haltern. Bei der ersten sehr bald gewaltsam unterbrochenen und dann ganz vereitelten Festsetzung der Römer im nordwestlichen Germanenlande wurden die Befestigungen, wie anfangs auch an Donau und Rhein, mit dem nächstgebotenen Material und im Anschlusse an die einheimische Art, die keine Steinkonstruktion kannte, aufgeführt: aus Erde der Graben und Wall, die weitere Befestigung und die Wohnbauten aus Baumstämmen, Reisig und Lehm. Für unsere Untersuchung ist es noch ein glücklicher Umstand, wenn die Anlagen durch Brand zerstört wurden und so wenigstens in Gestalt von Kohle und Asche nicht ganz verschwanden, während aufserdem nur übrig sind die in dem Erdreiche gemachten Einschnitte oder Einsatzlöcher, bei denen der gewachsene Boden und die mit der Zeit sich bildende Einfüllung wenigstens von einander unterscheidbar bleiben, hier bei Haltern besonders deutlich, da der Naturboden ein rein gelber Sand ist, mit Schichtungen, die ihn zum Unterschiede von der Einfüllung charakterisieren.

Hinzu kommen aber, aufser derartigen Spuren der Bauanlagen, die an jedem Wohnplatze sich bildenden Ablagerungen von Resten des Besitzes, vor allem die wohl zerbrechlichen, aber darüber hinaus besonders unzerstörbaren Thongeräte, die Scherben. Diese unscheinbaren Zeugen der Vergangenheit werden durch die jüngst gesteigerte ausgebildete vergleichende Beobachtung zum Sprechen gebracht, da, wo mit dem Fehlen des Steinmaterials unter den Resten auch die bequemer verständlichen Zeugnisse von Inschriften fehlen. Was in Thonscherben geritzt vorkommt, ist meist nichtssagend. Nur das Stück eines Konsulatsdatums auf einem Weinkruge haben die Ausgrabungen bei Haltern bisher geliefert (7 vor Chr.), sonst fördern zahlreiche eingepreßte Töpferstempel allerdings das Verständnis der Thongefäße, auf denen sie sich finden. Aber man weifs jetzt auch den Scherben, die solcher Zuthat entbehren, etwas abzugewinnen, in ihrer Menge werden sie sogar zu Zeugnissen ersten Ranges, reichlich ebenbürtig den Metallarbeiten,

unter denen die Münzen voranstehen, und Fabrikaten aus Glas oder geschnittenen Steinen. Alles der Art ist, weniger im Kastell auf dem Annaberge, aber in grofsen Mengen in der gleich weiter zu erwähnenden Ansiedlung nordostwärts davon gefunden und gesammelt. Ein »Museum« daraus ist in Haltern entstanden unter dem Hut des dortigen neugebildeten Altertumsvereins, besonders seines unermüdlichen Vorsitzenden, Dr. Conrads. Und in der Publikation hat als Muster der Beobachtung und Bearbeitung Ritterling den gesamten Fundbestand behandelt (S. 107—174).

Es soll hier nicht Schritt für Schritt der Verlauf der Untersuchungen dargelegt werden, auch nicht im Einzelnen, wie die durch die Menge der Fundstücke ausgezeichneten Anlagen nordöstlich vom Annaberge gestaltet erscheinen. Das Wichtigste ist, dafs auf dem Plateau östlich von Forthmann's Gehöft die von doppeltem Graben umgebene Umwallung eines römischen Lagers in oblonger Grundform und von gewaltiger Gröfse vollständig verfolgt ist. Nachdem die Nordfront durch Einschnitte bereits festgestellt war, hat Dahm den ganzen Umfang der Lagerbefestigung nachgewiesen.

Hierbei ist wichtig, dafs Dahm zwei Perioden der erst etwas gröfseren, dann etwas kleineren Lageranlage dargethan hat. Und zwei Perioden, zwei Zerstörungen durch Brand, kann ich nicht anders, wenn auch nicht im Anschlusse an alle Teilnehmer der Untersuchung, als ebenfalls in den Resten der Anlagen unmittelbar am alten Lippeufer erkennen, wo in der einen der zwei deutlich gesonderten Brandschichten Massen von verkohlten Weizenkörnern von römischen Magazinen herrühren.

Ich habe hier ein Auseinandergehen der Ansichten über die Fundergebnisse berührt. Den Kenner solcher Untersuchungen wird es nicht Wunder nehmen, und auch der Fernerstehende wird es als unvermeidlich begreifen bei der geschilderten Schwäche der von dem Verschwundenen gebliebenen Spuren. Ich halte es für gut und habe es zum Teil zu verantworten, dafs Meinungsverschiedenheiten auch in der Publikation zur Aussprache gekommen sind, sowohl in Koepp's zusammenfassendem Berichte (S. 55—105), als auch in Anhängen von Loeschcke und Dahm (S. 216 ff.). Dominierend steht doch aus der für den Leser so entstehenden Unsicherheit heraus das grofse Resultat der starken römischen Befestigungs-Ansiedlung aus der ersten Kaiserzeit. Darüber besteht auch keine Meinungsverschiedenheit und kann keine bestehen. Dazu ist die Reichhaltigkeit der Funde zu grofs und die wissenschaftliche Verwertung eine zu kenntnisreiche und gewissenhafte

gewesen. Auch darüber, dafs die gefundene Befestigungs-Ansiedlung das Aliso der Schriftquellen sei, ist meines Wissens keine Verschiedenheit der Ueberzeugungen unter allen Mitarbeitern, wenn die Neigung zur Aufstellung der These auch verschiedene Stärke hatte. Will man ferner den freilich ja gefährlichen Versuch der Historisierung der Fundthatsachen wagen, so ist es sehr verführerisch, der ausgesprochenen Vermutung — mehr kann es nicht sein — zuzustimmen, dafs, wenn eine zweimalige Anlage mit zweimaliger Zerstörung wirklich auch bei Fortsetzung der Grabungen sich in gröfserem Umfange bestätigt, wir darin die Spuren des Drusus und Germanicus, der Schicksale ihrer Erfolge, vor uns haben. C o n z e.

ARCHÄOLOGEN-VERSAMMLUNG IN NEW YORK.

Die dritte Jahresversammlung des »*Archaeological Institute of America*« fand statt in New York in den Räumen der *Columbia University*. Obgleich diesmal von bestrebungsverwandten Gesellschaften nur die »*Society for Biblical Exegesis*« gleichzeitig tagte, war der Besuch doch lebhafter denn je. Nachdem es dem geschäftsführenden Ausschusse nun dreimal mit stets gesteigertem Erfolg gelungen ist, diese Versammlungen zu Stande zu bringen, darf ihre Fortdauer und jährliche Wiederkehr als gesichert angesehen werden. Eine Ausstellung altdeutscher Holzschnitte im *Grolier Club* und lateinischer Inschriften und Marmorproben im epigraphischen Seminar der *Columbia University* trugen dazu bei, die Tagung interessant zu machen.

Aus den Geschäftsberichten verdient folgendes hervorgehoben zu werden: das *Institute* bemüht sich, für die wissenschaftliche Durchforschung Palästinas einen dauernden Fond zu schaffen; bis jetzt sind nahezu $ 40000 dafür versprochen worden. Ein Reisestipendium für Amerikanische Archäologie, im Betrage von $ 1000 jährlich, ist gestiftet worden, und ein Stipendiat befindet sich auf der Reise nach Central-Amerika, um sich durch einen längern Aufenthalt unter den Mayastämmen auf das Studium der amerikanischen Hieroglyphen vorzubereiten.

Ich schliefse wiederum eine Aufzählung der gehaltenen Vorträge, mit kurzer Inhaltsangabe, an.
1. Herr E. P. Andrews, Neue Entdeckungen in Bezug auf die Ornamentierung des Parthenon-Architravs (die Schilde daran gehören zu vier verschiedenen Perioden; z. T. nachneronisch).

2. Herr F. C. Babbitt, Eine Herme von Trachones
 (dat. ca. 550 A. C.; Künstlerinschrift: Καλίας
 ἐποίεσε).
3. Herr G. A. Barton, 1) Eine babylonische
 Schenkungsurkunde aus dem 6. Jahrtausend
 vor Christus (in der E. A. Hoffmann Kollektion
 des *General Theological Seminary* in New York.
 Interessant wegen ihrer genauen Mafsangaben;
 vor allem aber paläographisch wichtig wegen
 ihrer hochaltertümlichen Pictogramme).
 2) Bericht über die neue »*Haverford Library
 Babylonian Collection in Haverford College* bei
 Philadelphia; 400 Tafeln alle dat. ca. 2400
 A. C.
4. Herr W. N. Bates, Etruskische Hufeisen von
 Corneto.
5. Herr W. W. Bishop, Römische Kirchenmosaiken
 aus den ersten neun Jahrhunderten.
6. Herr F. Boas, Einige Aufgaben der amerikanischen
 Archäologie.
7. Frl. H. A. Boyd und Frl. B. E. Wheeler, My-
 kenische Funde aus der Nachbarschaft von
 Kavousi, Kreta (Frl. Boyd hat dort diesen
 Sommer eine mykenische Ansiedlung von
 ziemlich grofser Ausdehnung aufgedeckt, mit
 dem »Palast« des Häuptlings; Frl. Wheeler
 berichtete über die Vasenfunde, unter denen
 sich viele beachtenswerte Stücke befinden.
 Mehrfach ist die Doppelaxt decorativ darauf
 verwendet. Merkwürdig mehrere Doppel-
 vasen, von denen nur je eine eine siebartig
 durchlöcherte Mündung hat.
8. Herr C. N. Brown, Bruchstück einer Schatzliste
 von der Akropolis (gehört in die Serie CIA
 II 681 etc.; die Inschrift klärt die Bedeutung
 von δοχιμαῖον auf. Dat. zwischen 385—350).
9. Herr G. H. Chase, Die Typen der Terrakotten
 vom Heraion in Argos (2 Typen: 1. argivisch,
 stehende oder sitzende weibliche Figuren,
 mit sorgfältiger Ornamentierung; 2. archaisch,
 unter cyprischem Einflufs in Stil und Gegen-
 stand [Aphrodite!]; bemerkenswert eine
 Gruppe, Löwe einen Stier angreifend; die
 beiden Tiere selbständig gearbeitet und dann
 wohl oder übel zu einer Gruppe vereinigt
 und dann gebrannt).
10. Herr S. J. Curtiss, Spuren altertümlichen Opfer-
 dienstes unter den heutigen Semiten (Bericht
 über Schlachten von Opfertieren und Blut-
 sprengen in Palästina).
11. Herr M. L. Earle, Bemerkungen über das
 Griechische Alphabeth (über den Ursprung
 von ϕ Χ ϙ).

12. Herr A. Fairbanks, Das Relief der »Trauernden
 Athena« (im Akropolismuseum; Zusammen-
 hang mit der Sterope und Atlasmetope in
 Olympia; die Figur begegnet auch auf einer
 Lekythos: no. 1968 in Athen; beide müssen
 auf ein Original zurückgehen).
13. Frl. L. C. G. Grieve, Die Scheintoten (über
 das Ritual, durch das in Athen Totgeglaubte
 nach ihrer Rückkehr ins Leben wieder in
 ihre Rechte eingesetzt wurden; es sei dem
 Ritual verwandt, durch das die Jünglinge in die
 Phratrien aufgenommen wurden: der Schein-
 tote sei sozusagen neugeboren).
14. Herr Z. H. Goodyear, Neue Beobachtungen über
 Curvaturen in italienischen Kirchen (inter-
 essant der Nachweis horizontaler Curven,
 wie am Tempel von Abydos).
15. Herr K. Harrington: Noten und Fragen (der
 von O. E. Schmidt erwähnte Thorweg bei
 Arpinum ist sicher nicht antik; die Ruinen
 von S. Trinità bei Venosa enthalten eine
 Fülle von teilweise uncopierten Inschriften;
 Schmidt's Identificierung der Villa Pompeiana
 Cicero's ist correct).
16. Herr Th. W. Heermance, Der wechselseitige
 Einflufs des dorischen und ionischen Stils
 in der griechischen Architektur (Architekten
 haben mit Ionismen im dorischen Stil ex-
 perimentiert; das Umgekehrte, wo es vor-
 kommt, ist rein zufällig).
17. Herr E. J. Hincks, Tendenzen und Resultate
 der N. T. Forschung.
18. Herr J. C. Hoppin, Eine Schale im Stil des
 Duris (erworben im Athen. Kunsthandel;
 Form Furtw. 225. Dionysische Scenen).
19. Herr A. V. W. Jackson, Reisenotizen aus Indien.
20. Herr J. W. Kyle, Der Wettlauf der Jungfrauen
 auf attischen Vasen.
21. Herr E. Littmann, Früh-Palmyräische Inschriften
 (dat. 28/29 und 70/71 n. 132 A. D. der sog.
 »Sonnentempel« darin als »Pantheon« be-
 zeichnet).
22. Herr A. Marquand, Robbia-Fufsböden.
23. Frl. M. L. Michols, Über den Ursprung der
 rf. Vasentechnik (zusammenhängend mit der
 allgemeinen Entwicklung der Malerei im
 6. Jahrhundert).
24. Herr Paton, Die kanaanitische Civilisation um
 1500 A. C.
25. Herr C. Peabody, Grabhügel im Mississippithal.
26. Herr E. D. Perry, Dörpfeld's Leukas-Ithaka
 (die Identification kann nicht entscheidend
 bejaht oder verneint werden).

27. Herr W. K. Prentice, Das Heiligtum des Zeus Madbachos auf dem Djebel Shêkh Berekât in Syrien (Bericht über den von der *Princeton Expedition* erforschten Tempel mit seinen interessanten inschriftlichen Aufschlüssen über Baukosten, die sich auf etwa M. 1 per Kubikfufs beliefen).

28. Herr R. B. Richardson, Ein altes Brunnenhaus auf der Agora von Korinth (Bericht über die 1900 aufgedeckte Quelle, w. von Peirene. 25 m w. von den Propyläen. Sie besteht aus zwei Teilen: dem eigentlichen Brunnenhaus und einer vorgelegten Einfassung mit dorischem Fries; auf der Einfassung stehen Statuenbasen. 7 Stufen führen von hier hinunter zur Quelle, deren Wasser aus zwei bronzenen Löwenköpfen flofs. Die Einfassung ist jünger als die Quelle, die nicht gleichzeitig mit ihr benutzt werden konnte, aber älter als die Statuenbasen. Auf einer derselben fand sich eine Inschrift, nicht jünger als das 4. vorchristliche Jahrhundert. Die Dübel der Einfassung haben eine Form, die sich nicht nach dem 5. Jahrhundert findet: ⌐⌐, so dass die Quelle selber dem 6. oder spätestens dem Anfang des 5. Jahrhunderts angehört).

29. Herr E. Riess: 1. Über einige auf koischen Inschriften vorkommende Eigennamen (*nomina* Θεοφόρα, die auf den Kult einer Gruppe von Heilgöttern vor der Ankunft des Asklepios hindeuten).
2. Archäologie und Schulunterricht (Kritiken und Vorschläge über die Anwendung der Archäologie in der Schule).

30. Herr Th. D. Seymour, Die ersten zwei Jahrzehnte der amerikanischen Schule in Athen (Direktorialbericht).

31. Herr E. S. Shumway, 1. Bemerkungen zur Duenosinschrift. 2. Die *Sanctio* auf inschriftlichen Gesetzen (Berichtigung der Unterscheidung von *lex perfecta,· minusquam p.* und *lex imperfecta*).

32. Herr F. Tirdall, Die Glaubwürdigkeit von Xenophons Anabasis (Angriffe gegen Xen.'s Charakter; Ableugnung der Existenz eines Proxenos).

33. Herr C. F. Torrey, 1. Eine neuentdeckte phönizische Tempelruine (bei Gidon haben sich 5 beschriebene Steine gefunden, die einem Tempel des Eschmun angehören, den ein Enkel Eschmunazars gebaut hat).
2. Ein Schatz alter phönizischer Silbermünzen (aus der Zeit Artaxerxes II. oder III.).

34. Herr E. L. Tilton, Über die zwei Hera-Tempel in Argos (Diskussion ihrer Architektur, mit Rekonstruktionsversuchen; wird in dem Buch des *Instituts* über das Heraion erscheinen).

35. Herr J. Tucker, Jr. †, Einige korinthische Statuen (die Seltenheit solcher Funde in K. ist bemerkenswert; wahrscheinlich habe die *colonia Julia* Kopien von Meisterwerken schlechten Originalen vorgezogen. Bespricht Löwenköpfe, die zeitlich zwischen dem Parthenon und Epidauros stehen, eine Frauenstatue aus römischer Zeit und eine sitzende Gestalt, von einem Tier begleitet, wahrscheinlich Dionysos mit einem Löwen, auch aus römischer Zeit.)

36. Frl. A. Walton, Calynthus oder Calamis? (Hinter dem Κάλυνθος Paus. X, 13, 10 stecke Κάλαμις).

37. Herr W. H. Ward, 1. Die Abzeichen der babylonischen Götter (Versuch, diese zu identifizieren, auch wo die Götter selber nicht dargestellt sind).
2. Der Hittitische Lituus (den er mit Hülfe eines Siegel-Cylinders als eine am Nacken gepackte lebendige Schlange deutet).

38. Herr J. H. Wright, Heinrich Brunns Bedeutung.

39. Herr Th. F. Wright, Die Tell Sandahannah Figürchen (Bericht über die 25 engl. Meilen südwestlich von Jerusalem aufgefundenen Bleifigürchen, gefesselte Personen darstellend. Es sind *devotio*, wie aus den mitgefundenen etwa 60 Inschriften, Fluche enthaltend, hervorgeht.

Ernst Riefs.

ARCHÄOLOGISCHE GESELLSCHAFT ZU BERLIN.

Januarsitzung.

Der Vorsitzende eröffnet die Verhandlungen mit der Mitteilung vom Ableben des Herrn Jakobsthal, der 30 Jahre hindurch eifriges Mitglied der Gesellschaft war; die Anwesenden ehren sein Andenken durch Erheben von den Sitzen. Der Kassenbericht zeigt, dafs die finanzielle Lage der Gesellschaft günstig ist; er wird von den Herren P. Gräf und Brueckner geprüft und auf deren Antrag dem Schatzmeister Entlastung erteilt. Sodann wird zur statutenmäfsigen Wahl des Vorstandes geschritten. Da die Herren R. Schöne und Trendelenburg wegen gesteigerter amtlicher Obliegenheiten eine Wiederberufung in die Stelle des Ersten Vorsitzenden bez. Schatzmeisters ablehnen, wird eine

Neuwahl vorgenommen, durch die Herr Conze zum Ersten, Herr Kekule von Stradonitz zum Zweiten Vorsitzenden, Herr Trendelenburg zum Schriftführer und Herr Brueckner zum Archivar und Schatzmeister gewählt wird.

Herr P. Graef sprach über antike Heizungsanlagen. Anlaß dazu bot das vor kurzem erschienene Buch 'Altrömische Heizungen' von Otto Krell sen. (Verlag von R. Oldenbourg, München). Redner schickte voraus, daß die Ansichten über die Fragen, wie und in welchem Maße die Alten ihre Wohnhäuser und öffentlichen Gebäude beheizt haben, wenig geklärt seien. Für ihre gründliche Erforschung sei von sachkundiger, berufener Seite bisher wenig geschehen gewesen. In dem bekannten umfangreichen, von A. Baumeister herausgegebenen Werke 'Denkmäler des klassischen Altertums', in dem Fragen ähnlicher Art eingehend behandelt seien, umfasse der Aufsatz über Heizung 16 Zeilen und beginne mit dem Satze: 'Von Heizung der Wohnräume war im griechischen Hause keine Rede'. Das kennzeichne die bisher allgemein verbreitete Meinung. Man sei der Ansicht, daß die Griechen einerseits gegen die Einwirkung der Kälte sehr abgehärtet gewesen seien, sich andererseits durch wollene Kleidung gut geschützt und zur notdürftigen Erwärmung der Hände und Füße der bekannten kleinen und größeren Kohlenbecken bedient hätten; die Anwendung der letzteren sei aber — so meine man — stets bedenklich gewesen und hätte auf das notwendigste eingeschränkt werden müssen, weil die bei ihrer Benutzung erfahrungsgemäß entstehenden giftigen Gase der Gesundheit gefährlich seien. Von den Römern nehme man an, daß sie anfänglich in gleicher Weise verfahren seien, seit der im ersten vorchristlichen Jahrhundert durch C. Sergius Orata erfolgten Erfindung der Hypokausten aber die Haupträume des Hauses und vornehmlich der Bäder durch jene und mittels der Hohlwände beheizt hätten. Dabei sei, wie man nach Vitruv schließe, der Fußboden und die Oberhaut der Hohlwände durch die Feuergase des Heizofens erhitzt und mittelbar durch sie die Luft der Räume erwärmt worden. Auch nehme man an, daß das Wasser der warmen Bäder durch Hypokaustenbeheizung der gemauerten Wannen unmittelbar in diesen erhitzt worden sei.

Diese Ansichten werden in fast allen Punkten durch die Krellsche Arbeit als unrichtig erwiesen und durch stichhaltig begründete neue ersetzt.

Daß die Alten eine auskömmliche Beheizung ihrer Wohnräume ebensowenig haben entbehren können, wie es den heutigen Bewohnern Griechenlands und Italiens möglich ist, ist jedem bekannt, der einen Winter in diesen Ländern verlebt hat. Wie diese Beheizung erfolgte, stellt der Verfasser mit an Sicherheit grenzender Wahrscheinlichkeit fest. Als einer unserer erfahrensten und namhaftesten Heiztechniker ist er zur Untersuchung des Gegenstandes und zur Beantwortung der diesen betreffenden Fragen besonders berufen. Er geht dabei mit wissenschaftlicher Schärfe vor und kommt zu Schlüssen, die ebenso neu wie unanfechtbar sind. Er weist zunächst theoretisch und auf Grund von Erfahrungen, die er durch chemische und physikalische Versuche gewonnen hat, nach, daß die Anwendung von Kohlenbecken bei richtiger Beschickung mit Holzkohlen in keiner Weise gesundheitsgefährlich sei, da bei ihr — d. i. bei geringer Höhe der Kohlenschicht und langsamer Verbrennung — zum Wesentlichen nur Kohlensäure und Stickstoff entstehen, und zwar in so geringem Maße, daß sie dem menschlichen Organismus völlig unschädlich bleiben, während das giftige Kohlenoxydgas nur in verschwindender Menge auftritt. Er weist ferner nach, daß die Heizwirkung solcher Kohlenbecken viel größer ist, als man bisher angenommen hat; daß z. B. zur Beheizung eines Zimmers gewöhnlicher Größe auch für unsere Gegend ein Becken von Tellergröße genügt und das im Männertepidarium der Forumsthermen zu Pompei gefundene Kohlengestell ausreichte, um diesem Raume eine dauernde Wärme von 60° zu geben.

Mit großer Gründlichkeit und Schärfe führt Krell ferner die Untersuchung über die Bedeutung und Wirkung der Hypokausten und Hohlwände. Er stellt fest, daß es zwar Hypokaustenheizungen nach Art der von Vitruv beschriebenen gab und in Resten noch gibt, daß diese aber ganz besondere Einrichtungen hatten und in der Mehrzahl aller noch erhaltenen Fälle die Hypokausten nicht zur Beheizung, sondern nur zur Trockenhaltung der Räume dienten; daß ferner bei jenen Heizungen niemals der Fußboden selbst in dem Grade erhitzt wurde, daß er in seiner Oberfläche als Ofen diente, sondern die heiße Luft durch Kanäle in den zu heizenden Raum und aus ihm abgeführt wurde; daß schließlich an keiner Stelle die Hohlräume in Wänden und Decken (die Tubulationen), zur Beheizung des Raumes von Heizgasen durchzogen wurden, daß sie vielmehr ebenfalls lediglich dem Zwecke der Trockenlegung und Trockenhaltung dienten. Von besonderem Interesse ist der Nachweis, daß auch in den pompejanischen Thermen eine Hypokausten-Boden-Wandheizung nicht vor-

banden war, sondern die Raumerwärmung durch Kohlenbecken erfolgte, und ferner dafs es unmöglich war, Badewasser in gemauerten Wannen römischer Art zu erhitzen, ohne sie zu zerstören, und dafür metallene Kessel in Gebrauch waren.

Redner erläuterte die einzelnen Fälle und Feststellungen eingehend an Beispielen und Zeichnungen und verwies im übrigen auf die näheren Ausführungen Krells, denen die Beseitigung alter, weitverbreiteter Irrtümer und eine wichtige Bereicherung unserer Erkenntnis über die Einrichtung der antiken Gebäude zu danken sei.

Zu diesen Ausführungen bemerkt Herr Dahm: Die Annahme, dafs Hypokauste nicht zum Heizen von Wohn- und Baderäumen, sondern zur Trockenlegung der betreffenden Gebäude gedient haben, wird bei unserer Limesforschung auf Widerspruch stofsen. Bekanntlich sind solche Anlagen am und hinter dem Rhein-Donaulimes in grofser Anzahl untersucht worden, aber in keinem Falle hat man dabei an irgend einen anderen Zweck, als den der Heizung gedacht. Beispielsweise wurde in dem ausgedehnten Bade beim Kastell Niederberg — dem römischen Ehrenbreitstein — neben anderen mehr oder weniger zerstörten ein ganz vortrefflich erhaltenes Hypokaustum festgestellt; dasselbe konnte nur mit grofser Anstrengung dadurch geöffnet werden, dafs man den etwa 30 cm starken, ungewöhnlich festen Estrichfufsboden mittels der Spitzhacke durchbrach. Der Hohlraum, in dem die Hypokaustpfeilerchen standen, war zum grofsen Teil frei von Erde und mit Glanzrufs überzogen; ihm entstieg ein penetranter Geruch nach den Destillationsprodukten des Holzes, ähnlich dem Geruch einer frischgekehrten Esse. Die Wände des über dem Hypokaust gelegenen Baderaumes waren mit einem hohlen Plattenbelage versehen, der durch starke eiserne T-Klammern gehalten wurde. Alle Fundumstände deuteten darauf hin, dafs diese Feuerungsanlage lange Zeit in starkem Gebrauch war, und es ist kaum anzunehmen, dafs man eine derartig komplizierte, im Grenzgebiete schwer herzurichtende Anlage lediglich zum Zweck der Trockenlegung dieses Gebäudes schuf, um so weniger, als dasselbe auf einer Anhöhe in beträchtlicher Höhe über dem Rheine — also in vollkommen freier und trockener Lage — erbaut war.

Herr P. Graef erwiederte hierauf, dafs weder Krell noch er allgemein behauptet haben, dafs Hypokauste nicht zum Heizen von Wohnräumen, sondern zur Trockenlegung der Gebäude gedient haben. Festgestellt sei nur, dafs dies bei der Mehrzahl der erhaltenen Beispiele der Fall sei. Nach der Beschreibung des Herrn Vorredners sei es wahrscheinlich, dafs in Niederberg ein Fall der Minderzahl, eine wirkliche Hypokaustenheizung, wie Redner sie nach Krell beschrieben habe, vorhanden sei. Der Beweis würde durch eine genaue Untersuchung zu erbringen sein, die Krell jedenfalls nicht unterlassen werde.

Hierauf bespricht Hr. Schroeder die Polyzalosinschrift, an deren Zugehörigkeit zum delphischen Wagenlenker ein Zweifel ihm nicht statthaft scheint. Die erste Zeile bezeichnet einen (P)olyzalos als den Stifter, steht aber, in einem jüngeren Alphabet (ΕΟΚΜΝΟϹ und Η═η), auf Rasur. Polyzalos ist also nicht der ursprüngliche Stifter des Weihgeschenks, auch nicht der Herr des siegreichen Viergespanns — ein bronzenes Viergespann, natürlich auch mit Wagen und Lenker, mufs nach den drei Pferdespuren auf der obern Fläche des Blockes annehmen, auch wer sich bewogen fühlt, den Stein von den gefundenen Bronzen zu trennen —: nach einem delphischen Wagensieg hatte ein Jemand die Weihung beschlossen, das Werk in Auftrag gegeben, auch das Epigramm genehmigt oder verfafst, in zwei Hexametern und in streng altertümlicher Schrift (Ε, wenn auch weniger regelmäfsig gezogen, begegnet aufser in Boeotien nur noch in dem olympischen Epigramm des Geloërs Pantäres, Mitte VI. Jahrh.); die Inschrift zierte auch bereits den Sockel des wohl zur Aufstellung bereiten, aber noch nicht aufgestellten Weihgeschenks, als irgend ein Ereignis die Weihung hinderte. Der Jemand war nach Homolles plausibler Vermutung Gelon und das Ereignis der Tod des Fürsten; die Weihung übernahm für den Toten derselbe Bruder, der auch dessen Witwe heiratete und die Vormundschaft über den jungen Erbprinzen führte, der Obergeneral der syrakusischen Truppen, Polyzalos. Eine Analogie für die Abänderung einer bereits eingegrabenen Weihinschrift liegt aus Olympia vor, in der allen Archäologen bekannten Euthymosinschrift; dazu nehme man die nicht minder bekannte Weihung des jungen Deinomenes: δῶρ᾽ Ἱέρων τάδε σοι ἐχαρίσσατο παῖς δ᾽ἀνέθηκεν Δεινομένης (Paus.· VIII 42). Polyzalos tilgte also die Zeile, in der sich Gelon irgendwie als den Stifter bezeichnet hatte, und setzte dafür (ohne dabei auf Festhaltung des alten Alphabets zu dringen) ... Π]ολύζαλός μ᾽ ἀνέθηκ[εν. Die zweite Zeile konnte er unberührt lafsen, wenn sie lautete hυιὸς Δεινομένεος· τ]òν ἄεξ᾽, εὐώνυμ᾽ Ἄπολλ[ον. Aber sie wird auch so und nicht anders gelautet haben: diese Ergänzung Homolles, auch das Η am Anfang, ist so gut wie sicher; und es ist

wichtig für die Ergänzung der ersten Zeile, weil
der Steinmetz des Polyzalos sie, bis auf wenige
Buchstaben am Schlusse, στοιχηδόν gehalten hat.
Nach Homolle hätte sie begonnen Σοί με Γέλων
δώρησε: man kann diese Ergänzung nur als ab-
schreckendes Beispiel citieren. Σοί hat keine Be-
ziehung; der Vokativ, im dritten Satze (!), gehört
zu δέξε. Dann ist με hier unmöglich, weil es im
zweiten Satze fest ist, und eine Wiederholung keinen
Sinn hätte. Γέλων kann nicht genannt worden sein
vor Πολύζαλος — υἱὸς Δεινομένεος, es sei denn, daſs
der Lieblingsbruder ihn nachträglich enterben wollte.
Ein Verbum wie δώρησε kann hier nicht gestanden
haben, wegen des dann entstehenden ungriechischen
Asyndetons. Liest man das erwähnte Epigramm
des Deinomenes zu Ende, Δεινομένης πατρὸς μνῆμα
Συρακοσίου, so stöſst man auf das Wort, das wie
kein anderes hier am Platz ist: ein μνῆμα hat, wie
dort der Sohn dem Vater, so hier dem abgeschie-
denen Bruder der Bruder gestiftet. Also: Μνᾶμα
κασιγνήτοιο Π]ολύζαλός μ' ἀνέθηκ[εν. Wer dieser,
wie wir sahen, notwendig ungenannte Bruder des
nunmehrigen Stifters Polyzalos, Deinomenes' Sohn,
war, das wuſste um 478 ganz Griechenland; standen
doch auch die vier Dreifüſse der vier des Hi-
merasieges (480) frohen Deinomeniden mit der
simonideisch knappen Weihinschrift Φημὶ Γέλων',
Ἱέρωνα, Πολύζαλον, Θρασύβουλον, Παῖδας Δεινομένεος,
τοὺς τρίποδας θέμεναι, bereits geweiht, wenige Schritte
von der Stelle, wo sich nun das prächtige Denkmal
für Gelons delphischen Wagensieg (482 [?], als
Hieron in Delphi zum ersten Male den Pherenikos
rennen lieſs) erhob. Zwei Jahre später, da Hieron
sich auf den Thron des Bruders geschwungen hatte,
wäre der Ausdruck undenkbar. Aber es liegt nicht
der geringste Grund vor, auch in der Schrift nicht,
die Weihung Jahre oder auch nur eine Anzahl von
Monaten unter Gelons Tod, Spätherbst 478 (Ol.
75, 3), hinabzurücken.
 Hierzu betonte Herr B. Graef, daſs die Zu-
sammengehörigkeit von der Polyzalosbasis und dem
Wagenlenker durch den gleichzeitigen Fund keines-
wegs erwiesen sei. Die Erfahrung, welche man
nach mehr als 15 jähriger Bemühung mit der Nike
von Delos und der Archermosbasis gemacht hat,
mahne zur Vorsicht. Dazu kommt, daſs die Spuren
auf der Polyzalosbasis von einem Gespann her-
rühren, welches auf den Beschauer zu fährt,
es aber gewisse Schwierigkeiten hat, sich die
delphische Statue auf einen solchen zu denken.
Man möchte sie sich vielmehr an dem Be-
schauer vorüber von rechts nach links fahrend
vorstellen.

 Zum Schluſs legt Herr Conze die Veröffent-
lichung der Altertümer-Kommission für Westfalen
über die Funde bei Haltern an der Lippe vor
und berichtet an der Hand von Plänen und Photo-
graphieen, welche von Herrn Dörpfeld aus Athen
übersandt waren, über die Ausgrabungen des
letzten Spätherbstes in Pergamon. Die
genaueren Berichte werden in den Athenischen Mit-
teilungen des Instituts erscheinen.

Februar-Sitzung.

 Der Vorsitzende eröffnet die Sitzung, indem er
den Antrag des Herrn Weil befürwortet, den bis-
herigen Ersten Vorsitzenden Herrn Schöne zum
Ehrenvorsitzenden der Gesellschaft zu wählen. Der
Antrag wird angenommen.
 Der in der Januar-Sitzung zur Aufnahme vor-
geschlagene Herr Viereck tritt als ordentliches
Mitglied ein.
 Herr Conze machte Mitteilung von der Ent-
deckung des Herrn Héron de Villefosse in Paris, daſs
auf einem pergamenischen Medaillon des Septimius
Severus eine Abbildung des pergamenischen groſsen
Altars sich findet: *Comptes rendus de l'académie des
inscriptions et belles-lettres* 1901. S, 823 ff.
 Die Medaille wird hier nach Warwick Wroth
Catalogue, Coins of Mysia Taf. XXX, 7 wiederholt.

 Herr B. Graef legt eine Photographie der neuer-
dings in das Museum von Konstantinopel gelangten
Grabstele von Nisyros vor, welche einen stehen-
den nackten Jüngling darstellt. Die Photographie
verdankt der Vorsitzende der Gesellschaft dem Otto-
manischen Museum. In Verbindung damit legt er
auch das soeben erschienene Buch von A. Joubin
vor: *La sculpture grecque entre les guerres médiques
et l'époque de Périclès*, Paris 1901, in welchem die
Stele bereits abgebildet ist. S. Reinach, der sie
zuerst in der *Revue Archéologique* veröffentlichte,
Lechat in einer Besprechung von dessen Aufsatz ·
und Joubin haben versucht, die neue Grabstele mit
anderen zu vergleichen. Vorbedingung für einen

solchen Vergleich ist das Verständnis des Werkes selbst, welches gewisse Eigentümlichkeiten hat, und daher als erste bekannte Skulptur von Nisyros nicht nur statistisch ins Gewicht fällt. In Bezug auf den Zeitansatz um 470 herrscht Übereinstimmung. Merkwürdig ist der reine Flachreliefstil, welcher trotz starker Schwellungen doch nirgends die Verschiedenheit der Reliefhöhe zur Darstellung von vorn und hinten im Raum verwendet. Der Umrifs der ganzen Figur ist besonders in den Reliefgrund eingegraben, wie es nicht häufig ist, aber auch z. B. an dem Relief des wagenbesteigenden Gottes von der Akropolis (sogen. wagenbesteigende Frau) vorkommt. Dieser Umrifs enthält keine Einzelheiten, fafst vielmehr das Wesentliche zusammen in einer grofszügigen Linie, darauf beruht der Eindruck von starker Bewegung und Lebendigkeit, der die Stele auszeichnet. Auch im Körper sind einzelne Formen nur sehr sparsam und in vereinfachender Weise angedeutet. — Auffallend sind die sehr kurzen Beine. —

Herr Engelmann legt die Zeichnung eines Vasenbildes vor, das aus der Sammlung Bourguignon nach England gelangt ist, mit der Darstellung des Aktor mit Astyoche und des Nestor mit Euaichme. Ferner legte er Abbildungen von den neuerdings in Pompeji gefundenen Wandgemälden vor, von denen das eine, die Ermordung des Neoptolemos in Delphi, besonders deshalb Aufmerksamkeit verdient, weil es mit einem in Ruvo befindlichen Vasenbild auf eine gemeinsame Quelle zurückgeht.

Die Herren H. Schmidt und Brueckner berichteten gemeinsam über die Ergebnisse der letzten Ausgrabungen in Hissarlik für die Geschichte des Platzes von Ilion nach der Zerstörung der troischen (VI.) Königsburg.

Zur Frage, welche von den jüngeren Schichten im Burgberge von Hissarlik als älteste griechische Ansiedelung anzusprechen ist, behandelt Herr Schmidt mit Hilfe eines grofsen Plans und mehrerer Lichtbilder zunächst die Bauanlage der beiden Perioden der VII. Ansiedelung. Die Orthostaten-Häuser der zweiten Periode lassen mit Dörpfeld einen Bevölkerungswechsel vermuten. Doch gestattet die Verwendung von Orthostaten an sich noch nicht den Schlufs auf eine griechische Besiedelung. Was die Kleinfunde betrifft, so haben die genauen Beobachtungen im Jahre 1894 bestimmte Fundthatsachen ergeben, mit denen für die VII. Schicht gerechnet werden mufs. Bedenkt man, dafs die Keramik der VI. Ansiedelung den Höhepunkt der national-troischen Entwicklung bedeutet

und gleichzeitig mit guten mykenischen Vasen des sogen. 3. Firnisstils ist, ferner, dafs nach dem Befunde innerhalb und oberhalb des grofsen Nordost-Turmes VI g eine feine 'entwickelt-geometrische' Vasengattung aus dem Ende des 8. Jahrhunderts v. Chr. mit Sicherheit die VIII. Ansiedelung zu einer griechischen stempelt, so haben wir nach den dazwischen liegenden Kulturerscheinungen zu fragen. Die erste Periode der VII. Ansiedelung gehört noch durchaus der Zeit des mykenischen Imports an. Für die zweite Periode derselben ist die fremdartige Buckelkeramik charakteristisch, die ihrem technischen und formellen Charakter nach einem in die Troas eingefallenen Barbarenstamme zugewiesen werden mufs. Dafs dieser in der Troas mit den Griechen in irgend welche Berührung gekommen ist, geht aus einem griechischen Ornament hervor, das in der Buckelkeramik Aufnahme gefunden hat: nämlich die tangential verbundenen Kreise. So würde sich auch eine ältere Gattung von Gefäfsen mit geometrischer Firnismalerei erklären, die in derselben Fundschicht, wie die Buckelkeramik, auftauchen. Ob aber diese Berührung der Barbaren mit den Griechen eine unmittelbare oder nur mittelbare gewesen ist, läfst sich nach dem Ausgrabungsbefunde nicht entscheiden, wenn man nicht sagen kann, wem die Anwendung von Orthostaten, beim Hausbau von VII² zuzuschreiben ist.

Daran knüpfte Herr Brueckner an: Die Vulgata über die Besiedlung von Ilion ist heutzutage, dafs erst im Laufe des 7. Jahrhunderts die Aeoler von Lesbos als erste Griechen hierher gekommen seien. Dem steht gegenüber, dafs die epischen Dichter in zweifellos älterer Zeit an der Troas ein starkes Interesse genommen haben und diese vom Mündungsgebiet des Skamander bis hinauf zum Ida mit klarem Blicke und mit einer Treue schildern, welche zeigt, dafs sie mit der Landschaft vertraut waren. Die Ruinen und Funde lehren nur das als sicher, dafs nach der Zerstörung ein Wiedererstarken des troischen Elementes auf der Stelle der verfallenen Königsburg nicht stattgefunden hat und dafs der griechische Handel seit der mykenischen Zeit fortgesetzt die Stätte erreicht hat. Näher ging der Vortragende auf das Alter des Heiligtums der Athena Ilias ein. Er führte aus, dafs es bereits geraume Zeit vor 700 bestanden haben mufs und dafs Brunnenanlagen innerhalb des Bezirks eigens für den Dienst der lokrischen Mädchen hergerichtet waren, die als Sklavinnen der Athena der Sage nach den Frevel des lokrischen Aias zu büfsen hatten. Zum Schlufs teilte er mit, was eine Abhandlung des Herrn von Fritze über die ilische

Münzprägung bezüglich des Opferbrauches im Athena-Heiligtum ergeben hat, und wies darauf hin, daſs die dort in hellenistischer Zeit übliche Weise, die Stiere an Bäumen hochgezogen zu schächten, sich bis auf mykenische Darstellungen zurückverfolgen lasse. Die ausführliche Mitteilung der Berichte über Ilion erfolgt in dem Buche 'Troja und Ilion', welches von Herrn Dörpfeld im Laufe dieses Jahres herausgegeben wird.

An einer an den letzten Vortrag anknüpfenden Debatte beteiligten sich die Herren Diels, Engelmann und von Fritze.

Märzsitzung.

Zur Eröffnung der Sitzung verlas der Vorsitzende ein Schreiben des Herrn R. Schöne, in welchem er seinen Dank dafür ausspricht, daſs die Gesellschaft ihn zu ihrem Ehrenvorsitzenden gewählt hat, und die Wahl annimmt.

Die in der Februarsitzung zur Aufnahme vorgeschlagenen Herren Rud. Meyer und J. Ziehen treten als ordentliche Mitglieder ein.

Herr Pomtow hielt über die Topographie der Feststraſse des delphischen Heiligtums folgenden Vortrag:

Seit dem Januar 1898, wo ich zuletzt unserer Gesellschaft über die delphischen Ausgrabungen Bericht erstatten durfte, ist in Bezug auf die Topographie des Heiligtums nur wenig Neues veröffentlicht worden. Die einzige zusammenhängende Schilderung Homolle's im *Bull. corr. hell.* XXI (1897), 256 reichte bekanntlich nur vom Temenos-Eingang bis zum Thesauros der Athener, giebt also vom Verlauf der heiligen Straſse innerhalb des Hieron kaum ein Drittel und schildert von den etwa 78 Anathemen und Bauwerken des Pausanias nur 16. Sie ist bis heute ohne Fortsetzung geblieben und hat teils durch Homolle selbst, teils durch Bulle und Wiegand bald darauf Korrekturen erfahren, deren Richtigkeit für Auſsenstehende nicht zu kontrollieren war. Unter diesen Umständen war Schweigen und Abwarten das Gebotene, und die beste Rechtfertigung dafür, daſs ich während dieser ganzen Zeit mịch der Berichterstattung über Delphi fern hielt, liegt in den Worten, mit denen Homolle seinen neuesten Artikel über die Topographie des Heiligtums schlieſst, der soeben im Oktoberheft der *Comptes Rendus de l'acad. des Insc. et Belles-Lettres*, 1901, 668 ff. erscheint, daſs er nämlich aus all diesen Gründen glaube, die Hypothese von H. Bulle verwerfen zu müssen, daſs er desgleichen die von ihm selbst später aufgestellte jetzt wieder verlasse, die er gelegentlich der Verbesserung der

Hauptfehler Bulle's proponierte, und daſs er auf diejenige wieder zurückkomme, die er und ich gleich anfangs, vor acht Jahren, adoptiert hätten und die ich unserer Gesellschaft bereits 1894 vorgeführt hatte. Fügen wir diesem Resultat achtjähriger Forschung noch hinzu, daſs Homolle das Zutrauen zu dem groſsen Plane von Tournaire[1], dem auch Bulle folgte und der die einzige Unterlage unserer Forschung bietet, mehrfach erschüttert, wenn er schreibt, daſs von den zwei parallelen Fundamentmauern, auf denen Bulle den Lysander und seine Generale anordnete, in Wirklichkeit nur eine existiere, da die zweite auf dem Plan verzeichnete Mauer vielmehr von den Franzosen selbst erbaut sei, um die Erdmassen zu halten (p. 677) — daſs die drei Basen oberhalb der Bulle'schen Lysandergruppe, die Homolle dem Marathonischen Weihgeschenk, speziell den drei später zugekommenen Phylen-Eponymen zuweist, auf dem Plan vergessen sind (p. 678) — daſs das groſse, von ihm für das hölzerne Pferd in Anspruch genommene Fundament sich kürzlich als aus verschiedenen, zum Teil neuen Steinbrocken bestehend herausgestellt habe (p. 678) — und daſs schlieſslich »die Straſse und die Treppe, deren Rest er zwischen der Basis des Stiers (v. Korkyra) und der runden (?) Kammer gefunden habe, nicht existiert habe, und daſs infolgedessen die von ihm hypothetisch am Rande dieser Straſse placierten Anatheme nicht mehr Daseinsberechtigung hätten« (p. 678 f.).

Angesichts dieser Sachlage müssen wir uns bescheiden und warten, bis man so langer Zeit eine Nachprüfung an Ort und Stelle wird vornehmen können, — aber man wird es verstehen, wenn ich unserer Gesellschaft nicht in regelmäſsigen Intervallen von dem Auftauchen und dem Wiederverschwinden solcher topographischen Identifizierungen und Benennungen berichte, sondern nur dann die Aufmerksamkeit auf Delphi lenke, wenn etwas sicheres Neues, ein positiver Zuwachs unserer Kenntnis verzeichnet werden kann. Ein solcher Fortschritt läſst sich meiner Meinung nach heute für die Anfangsstrecke der heiligen Straſse erreichen.

Anfangsstrecke der Heiligen Straſse.

Als ich im November 1894 zum letztenmal über diese Gegend des Temenos berichtete, war der Eingangsteil desselben noch nicht aufgegraben bezw. noch unbekannt (vgl. Arch. Anz. 1895, Bd. X,

[1] Derselbe war in einer von Herrn M. Lübke ausgeführten Vergröſserung von 1 : 100 im Saale ausgestellt.

S. 7 f.). Er mußte folgende Anatheme enthalten:
1. Der eherne Stier von Korkyra (K. Theopropos
v. Aigina); 2. das große Arkader-Anathem nach
der Besiegung Lakoniens durch Epaminondas, 369
v. Chr.; 3. Lysander und seine Nauarchoi; 4. das
hölzerne Pferd der Argiver, als Erzbild; 5. und
6. das Marathon-Anathem, nebst den drei späteren
Phylen-Eponymen; 7. die Sieben gegen Theben,
nebst dem Wagen des Amphiaraus (Schl. b. Oinoe).
— Die beiden nächsten, nämlich die Epigonen und,
ἀπαντικρὺ αὐτῶν, die Könige von Argos, standen auf

getragen habe. Da Homolle dem zustimmt, können
wir das als gesichert betrachten.

2. Links (westlich) davon liegt eine fast 10 m
lange, aus grauen Kalksteinblöcken bestehende
Unterstufe in situ; sie ist bedeckt mit Dekreten
für arkadische Bürger, meist Megalopoliten,
weshalb Homolle ihr auf dem großen Plan die
irrige Bezeichnung: *'Ex voto des Mégalopolitains'*
gegeben hat. Bulle und Wiegand haben gezeigt,
daß jene zahlreichen Inschriftsteine aus schwarzem
Kalkstein, von denen ich den Hauptstein mit dem

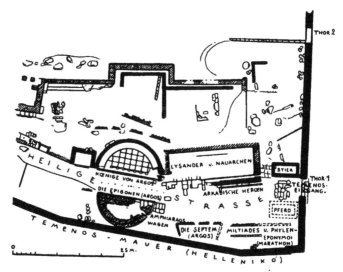

Anfangsstrecke der heiligen Straße.

den beiden Halbrunden, welche noch in situ
sind und von denen das letztere durch Inschriften
identifiziert ist. Betreffs der Verteilung der ersten
sieben Weihgeschenke hat sich aus den Berichten
Homolle's und Bulle's (Bull. XXII (1898) 328 ff.)
folgendes Thatsächliche zusammenstellen lassen:

Nördlich (rechts) der Straße.

1. Die Basis des Stieres des Theopropos
ist zwar nicht mehr in situ, sondern 100 m höher
am großen Altar, verschleppt, aufgefunden, — aber
Bulle und Wiegand haben durchaus wahrscheinlich
gemacht, daß ein unmittelbar rechts nördlich vom
Eingang stehender oblonger Quaderunterbau, in
den jene Inschrift fast genau paßt, das Denkmal

Weiheepigramm in fünf Distichen schon 1887 aus-
gegraben und als zum Arkader-Anathem gehörig
nachgewiesen hatte, genau auf jene Unterstufe
passen; hier stand also das von Pausanias fälsch-
lich den 'Tegeaten' zugewiesene Arkader-Denk-
mal, von dem ich, aus der Lage des Hauptsteins
auf den Stufen der Eingangstreppe, schon vor 15
Jahren behauptet hatte, er läge nördlich der
heiligen Straße (Beiträge zur Topogr. von Delphi,
p. 54 f.).

3. Das figurenreichste delphische Anathem
waren die sogen. 'ναύαρχοι', die von Lysander aus
der Beute von Aigospotamoi gestifteten 37 Erz-
statuen, mit denen Plutarch (*Pyth. orac.* 2) die
Periegeten ihre Beschreibung des Hieron beginnen

läfst (ἀπ' ἐκείνων γὰρ ἤρχται τῆς θέας) und die zu
seiner Zeit noch vorhanden, also von Nero ver-
schont waren. Hinter dem Arkader-Anathem be-
ginnt nun, parallel zur Strafse, eine etwa 20 m
lange, in den Berg gearbeitete, rechteckige 'chambre'.
Hier hat man, den Abmessungen entsprechend, die
Nauarchoi angesetzt, und Homolle berechnet jetzt
aus den rings verstreut gefundenen Inschriftsockeln
der Einzelstatuen, die nach Pausanias in wenigstens
zwei Reihen standen, die Längserstreckung der
zweiten Reihe auf etwa 19,60 m. Die 'chambre'
stöfst westlich unmittelbar an das Halbrund der
argivischen Könige, läfst also für ein weiteres
Anathem nördlich der Strafse keinen Raum[2].

Wenn Bulle und Wiegand, der anscheinend
bei Pausanias vorliegenden Anordnung folgend,
diesen gewaltigen Raum für die 13 Statuen des
Marathon-Anathems in Anspruch nehmen, so
ist dieser, wie Homolle hervorhebt, dazu viel zu
grofs, — und andererseits ist auf der Südseite der
Strafse, wo Bulle die 37 Lysander-Nauarchen an-
setzt, nur eine Fundamentmauer von 6 m Länge
übrig, also kein Raum für so viele Personen, wie
wir sehen werden. Ich halte danach für völlig
sicher, dafs an der nördlichen Strafsenseite, so
wie gezeichnet, gestanden haben:

1. der Stier von Korkyra, durch Bulle und
Wiegand nachgewiesen;

2. das Arkader-Anathem, durch dieselben und
mich nördl. d. Str. nachgewiesen;

3. die 37 Erzbilder der Nauarchoi, durch
Homolle nachgewiesen und gegen Bulle-Wiegand
behauptet.

[2]) Die *chambre* war früher von Homolle mehr-
fach als '26 m lang, 6 m tief' angegeben worden
(Bull. XXI, 1897, 285 u. a.), was auch mit Tour-
naire's Plan übereinstimmte. Neuerdings heifst es:
'*elle mesure 19,60 m entre murs*' (*Comptes rend.* 1891,
677). Danach ist oben rund 20 m angenommen.
Die Zahl der Einzelstatuen beträgt nach Pau-
sanias 37; in der ersten Reihe standen sechs Götter
nebst Lysander, seinem Wahrsager und Steuermann;
ὄπισθεν davon die 28 ναύαρχοι, wie bisher über-
einstimmend gezählt wurden (Brunn, Overbeck,
Bulle-Wiegand). Weshalb Homolle jetzt stets von
38 Statuen, davon 29 in der zweiten Reihe, spricht,
bleibt unklar. Er teilt die letzteren symmetrisch
nach des Pausanias Gliederung (die doch aber wohl
nur stilistischen Wert hat!) in 2+9+9+2;
— das wäre nur dadurch möglich, dafs in den
letzten 9 wahrscheinlich ein Ethnikon (Φωκεύς oder
Κορίνθιος) irrtümlich als Eigenname gezählt wird.
In Wirklichkeit stehen bei Pausanias (X, 9, 7—10)
nur 37 Namen.

Südliche Strafsenseite.

Der Terrassen-Natur entsprechend, sind
auch in Delphi die Innenseiten der Terrassen, am
Berghang, geschützter und gut erhalten, — die
Aufsenkanten meist stark zerstört. Es nimmt daher
kein Wunder, dafs zwischen Strafse und Hellenikó
fast nichts gefunden wurde. »Links vom Eingang
ist kein Basisstein in situ «, sagen Bulle u. Wiegand,
und Homolle fügt hinzu, dafs nur die vordere der
auf dem Plane vermerkten parallelen Sockelmauern
antik ist (etwa 6 m) und dafs eine westl. davon
streichende, längere nicht dasselbe Alignement habe,
wie jene, also nicht zu demselben Anathem ge-
hören könne. Diese zwei Mauern sind die ein-
zigen Reste der noch fehlenden drei Weih-
geschenke: des hölzernen Pferdes, der Marathon-
Statuen nebst drei späteren Eponymen, der Sieben
gegen Theben nebst Amphiaraos-Wagen.

4. Das 'hölzerne Pferd' wird von Bulle
und Wiegand nördl. der Strafse und senkrecht
zu ihr auf einer kleinen Erhebung zwischen Nau-
archoi und Argiverkönige eingeklemmt, weil sich
nach Pausanias ὑπὸ τὸν ἵππον das Marathon-Ge-
schenk erhoben habe, und weil sie letzteres an die
Stelle unserer Nauarchoi setzen. Da aber nach
Pausanias »πλησίον τοῦ ἵππου« das übernächste Ana-
them, die Sieben, stehen soll — für die beim
besten Willen auf der nördl. Strafsenseite kein
Platz mehr ist —, so verlegen sie letzteres auf die
südliche Seite, wohin Pausanias stillschweigend
hinübergegangen sei. Dafs diese Erklärung von
πλησίον irrig ist, braucht keines Beweises, — und
so hat auch Homolle jetzt einfach das Pferd im
Süden angesetzt, wo er so rangiert (von Osten
nach Westen): die drei späteren Phylen-Eponymen,
Marathon-Statuen, argiv. Pferd, Epigonen, Sieben,
Amphiaraos-Wagen. Aber abgesehen von dieser
unmöglichen Platzvertauschung der 'Epigonen' und
'Sieben' (letztere gehören vor jene, also östlich),
blieb so die Angabe des Pausanias: das Marathon-
Anathem stände ὑπὸ τὸν ἵππον, unerklärlich.

Wie oft hatte ich mir nach Auffindung des
'heiligen Thors' (Thor no. 1) die Mauereinbiegung
betrachtet und die Frage vorgelegt, was für ein
Anathem wohl den Eingang links flankiert
habe? Erst jetzt, nachdem mit gemeinsamen
Kräften die nördl. Strafsenseite festgelegt ist, ist
es möglich, diese Frage zu beantworten: »so wie
rechts auf hohem Sockel der eherne Stier
von Korkyra stand, so erhob sich links am Eingang,
als Pendant zu ihm, das eherne 'hölzerne
Pferd' der Argiver. Da das Terrain südlich der

Strafse ebenso konstant abfällt, wie es rechts der Strafse nach Norden stark steigt — das Hellenikó, die südl. Grenzmauer, ist der tiefste Punkt des Temenos —, so befand sich zwischen Pferd und Umfassungsmauer, ὑπό, unterhalb, tiefer als jenes: die Gruppe der 13 Marathon-Statuen, die die ganze Südostecke des Temenos ausgefüllt haben; ihr einziger Rest ist die erste Sockelmauer und die, nach Homolle auf dem Plane fehlenden, drei Basen des späteren 'Eponymoi'.

Westlich neben ihr, von den 'hölzernen Pferd' nur durch ganz kurzen Zwischenraum getrennt, der den Durchgang zu dem tiefer liegenden Marathon-Weihgeschenk bildete, lagen πλησίον τοῦ ἵππου, die Septem und ihnen 'ἐγγύς' der Amphi-araos-Wagen: ihre Reste sind die westliche Sockelmauer. So schliefst sich die Lücke bis zum Epigonen-Anathem, ohne dafs ein Rest bleibt, — und der Absatz, der sich im Pausanias (X 9, 12) bei der Erwähnung des hölzernen Pferdes findet, der jedem Pausanias-Leser auffällt und auch von Bulle-Wiegand empfunden wurde, »weil gerade hier Pausanias die 'Ortsbezeichnung' für das Pferd verschweige, von dem aus er doch, als neuem topographischem Punkt, die beiden nächsten Anatheme bestimmes, — dieser Abschnitt oder Absatz erklärt sich jetzt wieder einfach aus der Bestimmung der περιήγησις als Reisehandbuch: zuerst Beschreibung der Nordseite vom Stier an bis zu den Nauarchen; dann — für den Besucher und Beschauer augenfällig und sichtbar — Süd-seite vom Pferd bis zu den Septem, vis-à-vis den Nauarchen; dann die beiden vis-à-vis liegenden Halbrunde.

Nur eine Angabe des Pausanias wider-spricht der obigen Anordnung; er sagt: die Nauarchen stünden ἀπαντικρύ 'gegenüber' dem Ar-kader-Anathem, — und hauptsächlich deshalb haben sie Bulle-Wiegand nach Süden transponiert.

Homolle hält es für möglich, dafs ἀντικρύ 'ganz rechts von' oder '*continuans*' 'fortsetzend' bedeute. Ich sehe darin aber einfach — da der Text keine Variante bietet — eine Flüchtigkeit oder einen Irrtum des seine Aufzeichnungen zu Hause redi-gierenden Verfassers. Die Nauarchen stehen sowohl oberhalb, als auch 'hinter', als auch 'neben' der Arkaderbasis, ὑπέρ, ὄπισθεν, πλησίον, ἐγγύς würden wir erwarten, obwohl keines dieser Worte allein ausreicht. Was Pausanias an Ort und Stelle sich notiert, wissen wir nicht, — mifsverstanden aber scheint er seinen Ausdruck bei der Redaktion zu haben, als er die Anschauung selbst verloren hatte[2]. Bewiesen wird das auch durch die am Schlufs zu gebende Geschichte der Bebauung der 'heiligen Strafse'.

Was die Komposition all dieser Gruppen-Anatheme anlangt, so hat schon Homolle darauf hingewiesen, dafs man richtiger von einer 'Juxta-position' reden müsse. Meist ohne jede Gliederung, stets ohne Symmetrie hat man, von rechts be-ginnend, Statue neben Statue gestellt, erst die Götter, dann die Menschen, letztere nach ihrem Geschlechtsalter aufgereiht. Am Sockel jeder Einzelstatue stand in besonders grofsen Zügen ihr Name, in kleineren der des Künstlers. Diese Namen schrieb Pausanias der Reihe nach auf. Was sonst noch darauf stand, z. B. auf den Ecksteinen oder den Hauptsockeln: einzelne Di-sticha, oder das Hauptweiheepigramm, das liefs er nicht nur aus, sondern er las es — weil meist in kleinerer Schrift geschrieben — nicht einmal durch (Arkader-Heroen). War eine besonders grofse Anathemaufschrift vorhanden (Unterschrift unten an der Fundamentmauer, bez. dem Stylobat, oder Überschrift hinten an der Wand), so notierte er sie meistens, nicht immer. Ausgelassen und gar nicht bemerkt hat er sie bei der Stoa der Athener, (statt dessen giebt er dann eigene, meist irreführende Vermutungen), notiert hat er sie bei der Paionios-Nike; weil aber hier der Name des Sieges fehlte, erhalten wir wieder nur Hypothesen der Periegeten. Die kleineren Aufschriften, Disticha, Epigramme u. s. w. verschwanden freilich oft zwischen den Hunderten von Proxeniedekreten, die neben und unter ihnen die Basen bedeckten, — aber die meisten von diesen sind vorpolemisch, und doch hat sie der wackere Stelokopas durchstöbert und hat sie als Spreu von dem Weizen der historischen Epi-grammata gesondert.

[2]) Vielleicht führt Folgendes auf die Spur der Verderbnis. ἀντικρύ heifst gewöhnlich: gegenüber, verstärkt zu ἀπαντικρύ: gerade gegenüber. Ebenso übersetzt man das καταντικρύ bei Paus. X 13, 4, während letzteres bei Homer noch: gerade herab bedeutete (καταντικρὺ τέγεος πέσε Odyss. 10, 559; bei La Roche κατ᾽ ἀντικρύ). Vergleicht man nun z. B. κατάντης, κάταντα: bergab, abschüssig mit ἀνάντης, ἄναντα: bergauf, steil, so kommt man zur Erschliefsung einer Form ἀναντικρύ: gerade hinauf, gerade bergan, d. h. genau zu dem oben postulierten Begriff, da die Nauarchoi 'gerade bergan' von den Arkader-Heroen stehen. Es scheint mir nicht un-wahrscheinlich, dafs an unserer Stelle das ἀπαντικρύ aus solchem ἀναντικρύ verderbt sei, und dafs sich letzteres auch an anderen Stellen wiedererkennen lassen wird.

Lysander-Statue.

An einer ganz anderen Stelle des Hieron, in der Nordostecke der Tempelterrasse, nicht weit vom Gelon-Anathem, war im Jahre 1894 eine Platte grauen Kalksteins gefunden worden, die in zwei Stücke zerbrochen, im übrigen aber fast unversehrt war. Sie trägt in 5 Zeilen folgendes Epigramm (die Ergänzungen von Homolle):

Εἰκόνα ἐὰν ἀνέθηκε[ν ἐπ' ἔργ]ωι[τ]ῶιδε, ὅτε νικῶν
 ναῦσι θοαῖς πέρσεν Κε[κ]ροπιδᾶν δύναμιν
Λύσανδρος, Λακεδα[ιμο]να ἀπόρθητον στεφανώσα[ς,
 Ἑλλάδος ἀκρόπο[λιν, κ]αλλίχορομ πατρίδα.
Ἐξ (Σ)άμο(υ) ἀμφιρύτ[ου] τεῦξε ἐλεγεῖον Ἴων.

Diesem schönen Funde gegenüber, zu dem wir dem französischen Gelehrten aufrichtig Glück wünschen, wollen wir es nicht urgieren, dafs es wiederum fast acht Jahre gedauert hat, ehe er ans Licht der Öffentlichkeit getreten ist, noch auch, dafs solche fest datierte, schön geschriebene und fast vollständig erhaltene Inschrift bester Zeit nur in gewöhnlichen Majuskeln publiciert ist, während sie geeignet ist, einen Markstein in der Entwickelung der delphischen Steinschrift abzugeben.

Betreffs der Provenienz des Steins und seiner etwaigen Zugehörigkeit zu dem grofsen Aigospotamoi-Monument kommt Homolle nach anfänglichem Schwanken zu dem Resultat, dafs die Basis nicht zu der grofsen Gruppe der 37 Erzbilder gehört habe, sondern dafs wir hier diejenige Lysanderstatue erkennen müssen, die, aus Marmor bestehend, nach Plutarch (Pyth. or. 8) und Cicero (de divinat. I, 34, 75; II, 32, 68) kurz vor der Schlacht bei Leuktra sich am Haupte plötzlich mit Gras und Kräutern bewachsen zeigte, unter denen das Antlitz fast verschwand. Da sich nun nicht weit vom grofsen Altar das Schatzhaus des Brasidas und der Akanthier befunden habe, wohin Lysander die ihm von Cyrus geschenkte, zwei Ellen lange gold-elfenbeinerne Triere gestiftet habe, da ferner die von ihm geweihten goldenen Sterne der Dioskuren auch ganz dicht dabei im Pronaos des grofsen Tempels standen, so dürfe man »sans témérité« versichern, dafs auch diese Statue dem grofsen Altar benachbart stand, wo man ihren Sockel gefunden habe, und dafs es nicht unmöglich sei, dafs sie aufsen vor dem Brasidas-Schatzhaus placiert war.

Beide Folgerungen werden wir ablehnen müssen. Die letzte darum, weil jene Marmorstatue vielmehr

innerhalb jenes Thesauros sich befand, wo sie Plutarch sah. Der βίος Λυσάνδρου beginnt folgendermafsen:

»Das Schatzhaus der Akanthier hat die Aufschrift: Βρασίδας καὶ Ἀκάνθιοι ἀπ' Ἀθηναίων. Deshalb halten auch Viele die innerhalb des Hauses neben der Flügelthür stehende steinerne Statue für die des Brasidas. Es ist aber eine Porträtstatue des Lysander (εἰκονικός), nach alter Sitte mit sehr starkem Haupthaar und mächtigem Barte.« — Diese Stelle hat Homolle merkwürdigerweise übersehen[5], obwohl er die spätere Hauptstelle der Vita (Kap. 18) über das Aigospotamoi-Monument an den Anfang seines Aufsatzes stellt und ihm zu grunde legt. Wichtiger aber ist, dafs unser Epigramm selbst die Zugehörigkeit zum grofsen Monument klar bezeugt. Wenn Lysander in Vers 1 ausdrücklich sagt, er habe seine Statue »ἐπ' ἔργωι τῶιδε« geweiht, so mufs dies ἔργον τόδε allen Augen deutlich und kenntlich sein, d. h. diese kurze und bei einer vereinzelten Statue völlig unverständliche Hinweisung mufs durch die Zugehörigkeit der Basis und Inschrift zu einer grofsen Gesamtkomposition ihre Erklärung gefunden haben. Auf dem 20 m langen Sockel des Aigospotamoi-Monumentes ist, ähnlich wie beim Thesauros von Marathon oder der Stoa der Athener, eine Gesamtaufschrift (Überschrift hinten an der Wand oder Unterschrift unten an den Stufen) vorauszusetzen, etwa: Λύσανδρος (oder Λακεδαιμόνιοι) τῶι Ἀπόλλωνι ἀπ' Ἀθηναίων ἀκροθίνια τῆς ἐν Αἰγὸς ποταμοῖς ναυμαχίας. Auf solch ἔργον τόδε nimmt unser Epigramm Bezug.

Homolle sagt selbst, dafs die Hauptpersonen der ναύαρχοι-Gruppe auf ihren besonderen Plinthen statt des blofsen Namens ein Elegeion getragen zu haben scheinen (p. 685), und teilt Reste dieser Epigramme mit; er glaubt aber, dafs unser Stein nicht zu jenen gehöre, weil er, obwohl von gleichem Material (H. Eliasstein) und von genau gleicher Höhe (0,29), nur 1,05 statt 1,17 breit sei, weil er an den Seiten nicht verklammert gewesen zu sein scheine, und weil seine Buchstaben ein wenig leichter, zierlicher, leicht geschwungen seien, gegenüber den tieferen, geraderen Zeichen der anderen Blöcke. Diese Gründe fallen bei einem so kolossalen Gesamtanathem nicht ins Gewicht, so lange nicht eine zuverläfsige fachmännische Rekonstruktion sie als stichhaltig erweist, und wir werden daher glauben, dafs ebenso wie der Inschriftblock des Stiers der Korkyräer, so auch sein Nachbar mit

[4] Für die Verschmelzung von κσ zu ξ in ἐκ Σάμου weist Homolle eine Parallele aus delischen Texten nach, in denen ἐξικελίας für ἐκ Σικελίας vorkomme.

[5] Sie fehlt auch in dem Pausanias-Kommentar von Frazer, Bd. V, 264.

dem Lysanderepigramm hinauf zum Tempel verschleppt seien, wo sie unweit voneinander aufgefunden wurden.

Dem neu auftauchenden Dichter Ion von Samos möchte Homolle auch die beiden Disticha des von den Samiern in Olympia errichteten Lysanderdenkmals zusprechen (Paus. VI 3, 14), sowie die einst wohl metrische, von Pausanias (III 17, 4) in Prosa wiedergegebene Aufschrift der beiden von Lysander in Sparta gestifteten Anatheme für die Siege bei Notion und Aigospotamoi. Er würde dann zu der Schaar der Lysander-Dichter gehören, aus der wir Choerilos, Antilochos, Antimachos von Kolophon und Nikeratos von Heraklea kennen.

Baugeschichte der Anatheme an der heiligen Strafse[6].

Das älteste Weihgeschenk auf dem ganzen ersten Teil der heiligen Strafse bis zum Thesauros von Sikyon, der wohl auf die Orthagoriden zurückgeht, war der Stier von Korkyra. Während Homolle ihn in die Mitte oder die zweite Hälfte des 5. Jahrhunderts verwies (Bull. XXI, 1897, 276), haben Bulle-Wiegand ihn auf Grund des Schriftcharakters an das Ende des 6. oder den Anfang des 5. Jahrhunderts gesetzt (Bull. XXII, 1898, 330), und zweifellos mit Recht. Seine Inschrift stand auffallenderweise an der Schmalseite, nach Westen.

Ihm folgte gegenüber, die ganze Südostecke des Temenos füllend, das Marathon-Anathem. Auf die Frage, ob es gleich nach Marathon geweiht, also nicht von Phidias geschaffen sei, oder ob es von ihm gearbeitet, aber 20—30 Jahre nach der Schlacht errichtet sei, brauchen wir hier nicht einzugehen; es ist jedenfalls das zweitälteste dieser Strecke und man konnte sich den besten Platz derselben auf der Terrassenecke aussuchen.

Um 256 v. Chr. (Busolt) besiegen die Argiver, mit den Athenern verbündet, die Lakedaemonier bei Oinoë. Sie stellen ihre grofsen Weihgeschenke naturgemäfs dicht neben dasjenige ihren Bundesgenossen auf, schliefsen die ‚Septem‘ und den Amphiaraos-Wagen an die Marathon-Statuen an,

[6] Am Schlufs des Vortrages bemerkte Herr von Duhn, dafs kürzlich ein auf Autopsie beruhender Aufsatz Furtwängler's in den Münchener Akademie-Abhandlungen erschienen sei, der gleichfalls die Anfangsstrecke der heiligen Strafse behandele. Derselbe ist mir noch unbekannt und jedenfalls vor Homolle's neuer Lysander-Publikation, die oben besprochen ist, erschienen. Ich werde in einer der nächsten Sitzungen unserer Gesellschaft über ihn Bericht erstatten.

und stiften »wohl von derselben Beute« (Pausanias) auch das, jene westlich abschliefsende Halbrund der Epigonen.[7]

Damit war die Südseite der Strafse gefüllt. Als noch ein argivischer Sieg zu verherrlichen war, der über die Lakedaemonier in der Thyreatis im J. 414 v. Chr., setzen die Argiver das neue Weihgeschenk ‚das hölzerne Pferd‘, vor das Marathon-Anathem, als Pendant zum Stier der Nordseite; man sieht, dafs sie von dieser athenisch-argivischen Strecke nicht lassen wollen. Das Jahr 414 ist unzweifelhaft gemeint, weil Anthiphanes, der Künstler des Pferdes, noch 369 v. Chr. thätig ist, vgl. Robert in Pauly-Wissowa, s. v. Antiphanes 21 und Hiller v. Gaertringen ebenda IV, 2560. Es verlohnt sich, darauf hinzuweisen, dafs kurz zuvor (vor 415 v. Chr.) in Athen das gleiche Motiv benutzt war, wie das von Strongylion gefertigte ‚hölzerne Pferd‘ aus Erz auf der Akropolis beweist; seine Basis war fast 4 m lang (Overbeck, Gr. Plast.[2] I 377), was Homolle zu übersehen scheint, wenn er für solches »Pferd mit den Griechen und Troern«

———

[7] Dafs diese Vermutung des Periegeten sicherlich unrichtig sei — er fügt das berüchtigte ἐμοὶ δοχεῖν hinzu — folgt nicht nur aus dem Umstand, dafs die Argiver für einen Sieg nicht drei so grofse Anatheme gestiftet haben können (so auch Homolle, Bull. XXI 1897, 300 [400]), sondern auch aus der Orientierung und den Fluchtlinien der einzelnen Weihgeschenke, bez. des Strafsenzuges. Man sieht deutlich, dafs die drei, bez. vier ältesten Anatheme (Stier, Miltiades, Septem, Amphiaraos-Wagen senkrecht zur Ost-Periobolosmauer gerichtet sind, dafs also die heilige Strafse letztere rechtwinklig durchbrach und diese Richtung ursprünglich noch eine Zeit lang beibehielt. Dagegen werden die jüngeren Anatheme: Epigonen und Könige von Argos parallel zur Süd-Mauer (Helleniko) orientiert, welche dort nicht recht- sondern spitz-winklig zur Ostmauer steht und nach N.W. streicht. Da die Nauarchen in der Fluchtrichtung noch den älteren Anathemen entsprechen (wenn auch etwas schief), so ist die Regelung der neuen Strafsenfluchtlinie erst nach ihrer Aufstellung, um 400 v. Chr., erfolgt und man hat wohl erst damals der Südmauer ihre heutige Gestalt und Richtung, parallel zu der neuen Strafsenflucht, gegeben. Vgl. Arch. Anz. 1895 (X), S. 10. — Betreffs des Amphiaraos-Wagens ist noch unentschieden, ob er auf der Quader-Basis rechts (östlich) der Epigonen stand, — dann wäre er so jung wie letztere —, oder auf der Basis der Septem. Homolle hatte jene Quaderbasis, die er als alt (etwa 475 v. Chr.) bezeichnet, früher für die Statue des Hiero in Anspruch genommen; jetzt setzt er das hölzerne Pferd auf sie, sicherlich mit Unrecht; denn dieses ist älter als die Nauarchoi, die doch noch die alte Strafsenflucht haben, es müfste also ebenfalls die Orientierung des Stiers, von Miltiades, der Septem aufzeigen, nicht aber die jüngere der Epigonen.

2*

eine kolossale Gruppen-Komposition voraussetzte. Er glaubt einen Stein desselben, mit 4½ Buchstaben im argiv. Alphabet aufgefunden zu haben und setzt ihn nach der Schrift vor 460 v. Ch. (Bull. XXI 1897 p. 297).

Ein Decennium später sucht Lysander eine Stelle für die Aufstellung seines Aigospotamoi-Denkmals. Er will die Prunk-Anatheme von Athen und Argos ausstechen und sprengt gegenüber in den Felsen die grofse ‚chambre‘, wo er, den besiegten Kekropiden so dicht als möglich vis-à-vis, seine dreimal so zahlreiche Statuengruppe placirt: eine politische Demonstration stärkster Art.

Dreifsig Jahre später wendet sich das Geschick wieder gegen Lakedaemon. Sein siegreicher Nachbar Argos sucht den spartanischen Stolz zu demütigen und setzt im Jahre 370 v. Chr. das grofse Halbrund mit seinen Königen unmittelbar neben die Nauarchen, als Andenken an die Teilnahme des Argiver bei der Gründung von Messene durch Epaminondas.

Und als endlich gar kein Platz mehr sich findet in der Nähe des besiegten spartanischen Gegners, da setzt im J. 369 v. Chr. Arkadien sein Volks-Anathem den Nauarchoi und dem Lysander vors Gesicht, ihm den Rücken kehrend, — so dafs der schmale Sockel zwischen Strafse und Nauarchen eingeschoben wird und ihnen vorgelagert sie teilweise verdeckt, — und schreibt unter die Statue des Arkas die höhnenden Worte (Bull. XXI 1897, p. 297)

Ἀρκὰς τούσθ᾽ ἐτέκνωσ᾽, οἳ τούτω - - - -
στῆσαν ἐρείψαντες γῆν Λακεδαιμονίαν,

sowie auf den rechten Eckstein unter das Bild des Apollo, nach Aufzählung ihrer Stammväter, als Schlufsdistichon (Beiträge p. 55):

τῶνδε, σοί, ἐκγενέται, Λακεδαίμονα δηιώσαντες,
Ἀρκάδες ἔστησαν μνῆμ᾽ ἐπιγινομένοις.

Sodann trug Herr Brueckner vor über den Altar von Pergamon, insbesondere über die Frage, wem er geweiht war. Er wies auf die Unsicherheit der bisherigen Zuteilung an Zeus und Athena als alleinige Inhaber des Altares hin, stellte die Nachrichten zusammen, aus denen hervorgeht, dafs in den hellenistischen Reihen Πάντες Θεοί mit Einschlufs der Könige vielfach als Reichsgötter verehrt worden sind, wies nach, dafs ein Pantheon-Kult auch in Pergamon seit Eumenes II. bestanden, und schlofs daraus und aus der Ausschmückung des grofsen Altares, dafs dieser allen Göttern geweiht gewesen sei. Die Abhandlung wird demnächst erscheinen.

Zuletzt sprach Freiherr Hiller von Gaertringen über ein Relief aus Trianta auf Rhodos, welches soeben im Hermes (XXXVII 1902, 121 ff.)

veröffentlicht war als »Relief von dem Grabmal eines rhodischen Schulmeisters«. Danach hier wiederholt. Jene Veröffentlichung rührt im wesentlichen von Carl Robert her; der Vortragende hat einige epigraphische Bemerkungen und besonders die Vergleichung mit einem rhodischen Grabepigramm (I. G. Ins. I 141), das ganz vom Mysterienglauben durchzogen ist, beigesteuert und den lebhaften Meinungsaustausch zahlreicher Fachleute vor dem Monument, das sonst in seiner Wohnung aufgestellt ist, vermittelt. Vor dem Original, das zur Stelle war, wurden dann die Hauptfragen kurz erörtert. Es ist wahrscheinlich das Mittelstück eines kleinen Frieses, der über der Thüreinrahmung eines Grabmausoleums angebracht war. Die Inschrift Ἱερωνύμου τοῦ Σιμυλίνου Τλάιου — Δαμάτριος ἐποίησε ist in den Schriftformen des II. Jahrhunderts, näher dem Anfang als dem Ende, abgefaßt. Die linke Scene des Reliefs, etwa ¹/₃ des Ganzen, zeigt Hieronymus im Kreise seiner älteren und jüngeren Schüler, als Philosophen, Rhetor oder Schulmeister; Analogien sind das Grabmal des Isokrates, und die von Diels auf Platon und seine Schule gedeuteten Mosaike (vgl. Anzeiger 1898, 120 ff.), die auf ein Gemälde des IV. Jahrhunderts zurückgeführt worden sind. Rechts, etwa ²/₃ des Ganzen einnehmend, ist die Unterwelt dargestellt: drei Götter, Hermes, Persephone, Hades; drei Selige im εὐσεβῶν χῶρος, nämlich der Verstorbene als Heros (die Mittelfigur des Reliefs), ein sitzender Mann und eine sitzende Frau; endlich drei fragliche Figuren, eine psychenartige mit Schmetterlingsflügeln und gesenktem Stab, die Robert als Nemesis deutet, eine sitzende Frau und eine hinabfahrende weibliche Figur mit sich wölbenden Gewand. — Diese Scene stellt also das Walten der Nemesis dar, der πτερόεσσα, θυγάτηρ Δίκας, ἃ τὰν μεγαλανορίαν βροτῶν νεμεσᾷσα φέρει κατὰ Ταρτάρου wie es im Hymnos des Mesomedes heißt. Am rechten Rande stand vielleicht noch die Göttin Hekate. — Für alle weiteren Einzelheiten und Belege muß auf den angeführten Aufsatz verwiesen werden.

SIGNATUREN
AUF ARCHÄOLOGISCHEN KARTEN.

Auf der Generalversammlung des Gesamtvereins der deutschen Geschichts- und Altertums-Vereine in Freiburg im Br. im September v. J. wurde eine Einigung über die Signaturen auf archäologischen Karten der römischen und sog. vorgeschichtlichen Zeit herbeigeführt und zwar auf Grund sorgfältig

ausgearbeiteter Vorschläge des Herrn Ohlenschlager-München, über welche Herr Anthes-Darmstadt berichtete. Das Genauere über die Verhandlung ist im Korrespondenzblatte des Gesamtvereins (1902, S. 26 ff.) zu finden. Wir wiederholen die dort gegebene Tabelle der Kartenbezeichnungen:

Diese Bezeichnungen nähern sich den bei früheren Anlässen vereinbarten, werden jetzt in Ohlenschlager's mit Unterstützung des archäologischen Instituts erscheinenden »Römischen Überresten in Bayern« zur Anwendung kommen und führen hoffentlich einer allgemeiner gültig werdenden Form derartiger Lesezeichen entgegen.

BIBLIOGRAPHIE.

Abgeschlossen am 1. März.
Recensionen sind *cursiv* gedruckt.

Altmann (W.), De architectura et ornamentis sarcophagorum pars prior. Halle, diss. inaug., 1902. 38 S. 8⁰. (2 Taf.)

Babelon (E.), Traité des monnaies grecques et romaines. P. 1, T. 1: Théorie et doctrine. Paris, E. Leroux, 1901. VII, 1206 S. 4⁰.

Beschreibung der Skulpturen aus Pergamon. I. Gigantomachie. Hrsg. v. d. Generalverwaltung der Kgl. Museen zu Berlin. 2. Aufl. Berlin, W. Spemann, 1902. III, 41 S. gr. 8⁰. (4 Taf. u. Abb.)

Binhack (Fr.), Skizzen aus der Altertums-Literatur und Volkskunde. Passau, Programm, 1901. 55 S. 8⁰. [Darin: Römermünzfunde in Raetia secunda.]

Bissing (F. W. v.), Metallgefäße. (Catalogue Général des Antiquités Égyptiennes.) Caire 1901.

Bluemner (H.) s. Pausanias.

Bohm (O.) s. Inscriptiones trium Galliarum.

Bormann (E.) s. Inscriptiones Aemiliae.

Cabrini (P.), De antiquitatibus sacris ad magnum Romanum imperium celebrandum in Aeneide adhibitis. Mediolani, typis P. Confalonieri, 1901. 63 S. 8°.

Cannizzaro (M. E.), Il cranio di Plinio. Edizione privata di sole 100 copiè. Stampato a Londra ai 15 settembre 1901 coi tipi della Ballantyne Press. 36 S. 4°.

Ville de Reims. Catalogue du Musée Archéologique fondé par M. Théophile Habert. Troyes, Nouel, 1901. VIII, 392 S. 8°. (5 Taf., 110 Abb.)

Chauvet (G.), Hypothèses sur une statuette antique trouvée à Angoulème (Extrait du Bulletin de la Société archéologique et historique de la Charente 1900). 19 S. 8°. (2 pl.)

Cybulski (St.), Das römische Haus. Erklärender Text zu No. 11 der Tabulae quibus antiquitates graecae et romanae illustrantur. Leipzig, K. F. Köhler, 1902. 28 S. 8°. (17 Abb.)

Delort (J. B.), Dix années de fouilles en Auvergne et dans la France Centrale. Lyon, A. Rey & Cie., 1901. 86 S. 4°. (40 Taf.)

Diest (W. v.), Karte des nordwestlichen Kleinasien in 4 Blättern nach eigenen Aufnahmen und unveröffentl. Material auf Heinrich Kieperts Grundlage neu bearbeitet. Nach den Originalen gezeichnet von E. Döring. Mafsstab 1 : 500000. Berlin, A. Schall, 1901. gr. 2°.

Döring (E.) s. Diest.

Fabricius (E.), Die Entstehung der römischen Limesanlagen in Deutschland. Vortrag, gehalten vor der 46. Versammlung deutscher Philologen und Schulmänner in Strafsburg am 3. Oktober 1901. Trier, J. Lintz, 1902. 17 S. 8°. (1 Taf.)

Feestbundel Prof. Boot. Verzameling van wetenschappelijke bijdragen den 17den Augustus Prof. Dr. J. C. G. Boot aangeboden bij gelegenheid van zijn negentigsten geboortedag door eenige vrienden en oudleerlingen. Leiden, E. J. Brill, 1901. 4°. [Darin: J. van der Vliet, Aedes Opis explicata Epistularum ad Atticum lib. XVI. 14. 4°. S. 19—24. — A. H. Kan, De tetrastylis Romanis. S. 31—30. — S. J. Warren, Oknos en de Danaïden in Delphi en op Ceylon. S. 69—75. — J. W. Beck. Over het sprookje van Eros en Psyche. S. 80—90. — J. Six, De Anadyomene van Apelles. S. 153-158.]

Feuerherd (Fr.), Die Entstehung der Stile aus der politischen Ökonomie. Eine Kunstgeschichte. 1. Teil: Die bildende Kunst der Griechen und Römer. Braunschweig und Leipzig, R. Sattler, 1902. 3 Bl., 136 S. 8°. (2 Taf.)

Forcella (V.), Le industrie e il commercio a Milano sotto i Romani. Milano, P. B. Bellini, 1901.

Forrer, Achmim - Studien. I: Über Steinzeit-Hockergräber zu Achmim, Naquada etc. in Ober-Ägypten und über europäische Parallelfunde. Strafsburg, K. J. Trübner, 1901. 57 S. 8°. (4 Taf., 50 Abb.)

Forrer (R.), Zur Ur- und Frühgeschichte Elsafs-Lothringens nebst vor- und frühgeschichtlicher Fundtafel mit 192 Abb. in Licht- und Farbendruck. Strafsburg, K. J. Trübner, 1901. 46 S. 4°.

Führer durch die Ruinen von Pergamon. Hrsg. v. d. Generalverwaltung der Kgl. Museen zu Berlin. 3. Aufl. Berlin, W. Spemann, 1901. 31 S. 8°. (1 Abb., 2 Pläne.)

Furtwängler (A.) u. K. Reichhold, Griechische Vasenmalerei. Auswahl hervorragender Vasenbilder. 2. Lfg. München, F. Bruckmann, 1902. 10 Taf. fol. mit Text S. 55 — 91.

Gardner (P.), Classical archaeology in schools. With an appendix containing lists of archaeological apparatus by P. Gardner and J. L. Myres. Oxford, Clarendon Press, 1902. 35 S. 8°.

Gardner (P.), Guide to the casts of sculpture and the greek and roman antiquities in the Ashmolean Museum, Oxford. Oxford 1901, 48 S. 8°.

Garstang (J.), El Arábah: A cemetery of the middle Kingdom; survey of the old kingdom Temenos; graffiti from the temple of Sety. With notices by P. E. Newberry: on the hieroglyphic inscriptions and by J. G. Milne: on the greek graffiti. (Egyptian Research Account 1900.) London, B. Quaritch. 1901. VIII. 49 S. 4°. (40 Taf.)

Graham (A.), Roman Africa. An outline of the history of the Roman occupation of North Africa based chiefly upon inscriptions and monumental remains in that country. London, Longmans, Green & Co., 1902. XIII S. 1 Bl. 325 S. 8°. (30 Taf., 2 Karten.)

Gruppe (O.), Griechische Mythologie u. Religionsgeschichte. 2. Hälfte 1. Lfg. = Handbuch der klassischen Altertumswissenschaft. V. Bd. 2. Abt. 2. Hälfte. München, Beck, 1902. S. 545 bis 768. 8°.

Gsell (St.), Les monuments antiques de l'Algerie. T. I: VIII. 390 S. 72 Taf. 85 Abb. . 8°.

445 S. (34 Taf., 89 Abb.). Paris, A. Fontemoing, 1901. 8⁰.

Gurlitt (C.), Geschichte der Kunst. 1. Bd. (Geschichte der Kunst des Altertums). Stuttgart, A. Bergsträfser, 1902. 696 S. 4⁰. (15 Taf.)

Haverfield (F.), Romano-British Worcestershire. (In: The Victoria History of the county of Worcester. T. I.) Westminster 1901. S. 199—221. (1 Karte, 3 Taf., 4 Abb.)

Head (B. O.), Catalogue of the Greek coins of Lydia. London 1901. CL, 440 S. 8⁰. (1 Karte, 45 Taf.)

Hemme, Abrifs der griechischen und römischen Mythologie mit besonderer Berücksichtigung der Kunst und Literatur. Hannover, Norddeutsche Verlagsanstalt, 1901.

Hill (G. F.) s. Ward.

Hiller von Gärtringen (F. Frh. v.), Αἱ ἐν Ἑλλάδι ἀνασκαφαί. Ὁμιλία... ἐξελληνισθεῖσα ὑπὸ Μ. Κρίσπη. Ἐν Ἀθήναις 1901. 35 S. 8⁰.

Hitzig (H.), s. Pausanias.

Huddilston (J. H.), Lessons from Greek Pottery, to which is added a Bibliography of Greek Ceramics. New York, the Macmillan Co., 1902. XIV, 144 S. 8⁰. (17 Taf.)

Huvelin (P.), Les tablettes magiques et le droit romain. Mémoire présenté au Congrès international d'histoire comparée, Paris, 1900. (Extrait des Annales internationales d'histoire, 1901.) 66 S. 8⁰.

Inscriptiones Aemiliae Etruriae Umbriae latinae ed. E. Bormann. Partis posterioris fasciculus prior inscriptiones Umbriae, viarum publicarum, instrumenti domestici comprehendens. Berolini, apud G. Reimerum, 1901. 3 Bl., 53*—92*, 595 —1224 S. fol.

Inscriptiones trium Galliarum et Germaniarum latinae. Partis tertiae fasc. I: Instrumentum domesticum ed. O. Bohn. Berolini, apud G. Reimerum, 1901. 2 Bl., 429 S. fol.

Joubin (A.), De sarcophagis Clazomeniis. Thesim proponebat A. J. Parisiis, Hachette, 1901. X, 122 S. 8⁰. (26 Abb.)

Joubin (A.), La sculpture grecque entre les guerres médiques et l'époque de Périclès. Paris, Hachette et Cie., 1901. 3 Bl., 287 S. 8⁰. (80 Abb.)

Kenner (Fr.), Die römische Niederlassung in Hallstadt (Oberösterreich). Wien, C. Gerold's Sohn, 1901. 44 S. 4⁰. (1 Taf., 44 Abb.)

Kern (O.), Inscriptionum thessalicarum antiquissimarum sylloge. Rostock, Vorlesungsverzeichnis, 1902. 18 S. 4⁰.

Kiepert (H.), Formae orbis antiqui. 36 Karten je 52 × 64 cm mit kritischem Text u. Quellenangabe zu jeder Karte. XX: Italiae pars media. Ergänzt u. hrsg. v. R. Kiepert. 1 : 800000. Berlin, D. Reimer, 1902. 2⁰.

Kiepert (R.), Karte von Kleinasien in 24 Blatt. 1 : 400000. Blatt A IV (Sinob) und C III (Konia) je 48,5 × 63 cm. Farbdr. Berlin, D. Reimer, 1902.

Knoke (C.), Ein Urteil über das Varuslager im Habichtswalde, geprüft. Berlin, R. Gaertner, 1901. 28 S. 8⁰.

Krell (O.), Altrömische Heizungen. München u. Berlin, R. Oldenbourg, 1901. VI, 117 S. 8⁰. (39 Abb.)

Lanciani (R.), Forma orbis Romae. Consilio et auctoritate R. Academiae Lynceorum formam dimensus est et ad modulum 1 : 1000 delineavit R. L. (In 8 fasc.) Mediolani, U. Hoepli. 12 S., 46 Kartenbl. je 57 × 87 cm. qu. gr. 2⁰.

Luckenbach (W.), Antike Kunstwerke im klassischen Unterricht. Karlsruhe, Programm, 1901.

Macdonald (G.), Catalogue of Greek coins in the Hunterian Collection, University of Glasgow. Vol. II: North Western Greece, Central Greece, Southern Greece and Asia Minor. Glasgow, J. Maclehose & Sons, 1901. VI, 649 S. 4⁰. (62 Taf.)

Magnus (H.), Die Augenheilkunde der Alten. Breslau, Korn, 1901. XVIII, 691 S. 8⁰. (7 Taf., 23 Abb.)

Mahler (A.), Polyklet u. seine Schule. Ein Beitrag zur Geschichte der griechischen Plastik. Athen u. Leipzig, W. Barth, 1902. VII, 159 S. 8⁰. (51 Abb.)

Meyer (A. B.), Über Museen des Ostens der Vereinigten Staaten von Amerika. Reisestudien II. (Abhandlungen u. Berichte des königl. Zoologischen und Anthropologisch-Ethnographischen Museums zu Dresden. Bd. IX 1900/01. Beiheft.) Berlin, R. Friedländer & Sohn, 1901. VI, 101 S. 4⁰. (59 Abb.)

Meyer (E.), Geschichte des Altertums, 4. Bd.: Das Perserreich u. die Griechen. 3. Buch: Athen (vom Frieden von 446 bis zur Capitulation Athens im Jahre 404 v. Chr.). Stuttgart und Berlin, J. G. Cotta'sche Buchhandl., 1901. X, 666 S. 8⁰.

Michon (E.), Statues antiques trouvées en France au Musée du Louvre. La cession des villes d'Arles, Nîmes et Vienne en 1822. Paris 1901. 97 S. 8⁰. (6 Taf., 5 Abb.)

Milliet (J. P.), La dégénérescence bachique et la névrose religieuse dans l'antiquité. Paris 1901. 259 S. 8⁰. (Mit Abb.)

Milne (J. G.), On the greek graffiti s. Garstang, El Arâbah.

Moreau-Vauthier (Ch.), Les portraits de l'enfant. Chap. Iᵉʳ. Antiquité. P. 1—24 (avec nombreuses gravures). Paris, Hachette, 1901. 4⁰.

Müller (C.), Die Kunde des Altertums von den Canarischen Inseln. [In: Festschrift des Geographischen Seminars der Universität Breslau zur Begrüfsung des XIII. Deutschen Geographentages.] Breslau 1901. S. 38—64. 8⁰.

Müller (Jos.), Das sexuelle Leben der alten Kulturvölker. Augsburg, Lampart & Co., 1902. XII, 143 S. 8⁰.

Myres (J. L.) s. Gardner.

Ὁδηγὸς τῆς ἀρχαίας Περγάμου συνταχθεὶς ὑπὸ τῆς γενιχῆς διευθύνσεως τῶν ἐν Βερολίνῳ βασιλιχῶν Μουσείων. Ἑλληνικὴ Ἔχδοσις ὑπὸ τοῦ αὐτοχ. Γερμαν. ἀρχαιολ. Ἰνστιτούτου. 1901. 36 S. 8⁰. (2 Pläne, 1 Abb.)

Paniagua (A. de), Les temps héroïques. Étude préhistorique d'après les origines indo-européennes. Préface de L. Rousselet. Paris, E. Leroux, 1901. IV, 866 S. 8⁰.

Papageorgiu (P. N.), Die Ἱερεια-θύσα-Inschrift von Saloniki. Triest 1901. 4 S. 8⁰.

Pausaniae Graeciae descriptio. Edidit, graeca emendavit, apparatum criticum adiecit H. Hitzig, commentarium germanice scriptum cum tabulis topographicis et numismaticis addiderunt H. Hitzig et H. Bluemner. Voluminis secundi pars prior. Liber quartus: Messeniaca. Lib. quintus: Eliaca I. Lipsiae, A. R. Reisland, 1901. XIV, 449 S. 8⁰. (5 Taf.)

Pernice (E.) und F. Winter, Der Hildesheimer Silberfund. Berlin, W. Spemann, 1901. 2 Bl., 74 S. 2⁰. (46 Taf., 43 Abb.)

Pernot (H.), En pays turc. L'île de Chio. Avec 120 phototypies. Paris, Maisonneuve, 1902. 8⁰.

Petri (W. M. Flinders), The Royal tombs of the earliest dynasties. 1901. Part II. (Twenty-first memoir of the Egypt Exploration Fund.) London 1901. VII, 60 S. 4⁰. (63 Taf.)

Reichhold (K.) s. Furtwängler.

Rosenberg (A.), Handbuch der Kunstgeschichte. Mit 885 Abb. im Text u. 4 Beilagen. Bielefeld und Leipzig, Velhagen & Klasing, 1902. VI, 646 S. 8⁰.

Saloman (G.), Anhang zur Abhandlung: Die Venus von Milo u. die mitgefundenen Hermen. 2 Bl. 4⁰. (1 Taf.)

Samter (E.), Familienfeste der Griechen u. Römer. Berlin, G. Reimer, 1901. VI, 128 S. 8⁰.

Seletti (E.), Castello Visconto-Sforzesco. Marmi scritti del Museo archeologico. Catalogo. Milano, P. Confalonieri, 1901. XI, 348 S., 1 Bl. 8⁰. (Mit vielen Abb.)

Skutsch (F.), Aus Vergils Frühzeit. Leipzig, B. G. Teubner, 1901. VIII, 169 S. 8⁰. (1 Taf.)

Ward (J.), The sacred beetle: a popular treatise on egyptian scarabs in art and history. Five hundred examples of scarabs and cylinders, the translations by F. Ll. Griffith. London, J. Murray, 1902. XVII, 122 S. 8⁰. (17 Taf., 86 Abb.)

Ward (J.), Greek coins and their Parent Cities. Accompanied by a catalogue of the authors collection by G. F. Hill. London, J. Murray, 1902. XXXI, 464 S. (45 Taf., viele Abb.)

Winter (F.) s. E. Pernice.

Wissowa (G.), Religion u. Kultus der Römer. (Handbuch der klassischen Altertumswissenschaft, V. Bd. 4. Abt.) München, C. H. Beck, 1902. XII, 534 S. 8⁰.

Wolters (P.), Zu griechischen Agonen. 30. Programm des kunstgeschichtlichen Museums der Universität Würzburg 1902. 23 S. 4⁰. (1 Taf., 13 Abb.)

Wünsch (R.), Das Frühlingsfest der Insel Malta. Ein Beitrag zur Geschichte der antiken Religion. Leipzig, B. G. Teubner, 1902. 70 S. gr. 8⁰.

———

Annales du Cercle archéologique de Mons. Tome XXX (1901).
 E. Hublard, Mercure au repos. Notice sur une statuette antique trouvée près de Mons. S. 341—343. (1 Taf., 1 Abb.)

Annales de l'Institut archéologique du Luxembourg. Tome XXXVI (1901).
 A. Mersch, Notice sur l'enceinte romaine d'Arlon. S. 265—269. (2 Pläne.)

Annales de la Société d'émulation des Vosges [Épinal]. LXXVIIᵉ année (1901).
 P. Chevreux, Rapport sur le musée départemental des Vosges [objets gallo-romains et monnaies romaines]. P. 485—486.

Anthropologie, L'. Tome XII (1901).
 No. 5/6. S. Reinach, La station néolithique de Jablanica (Serbie). S. 527—533 (15 Abb.). — O. Montelius, La chronologie préhistorique en France et en d'autres pays celtiques. S. 609—623 (4 Taf.). — S. Reinach, Une nécropole en Albanie. S. 662—670 (22 Abb.). — S. Reinach, Les fouilles de Phaestos en Crète. S. 678—682 (4 Abb.).

Antiquarian, The American, and Oriental Journal. Vol. XXIII (1901.)

No. 6. J. N. Fradenburgh, Notes on assyrio-
logy. S. 420—421. — Recent discoveries in
Egypt. S. 422.
> Vol. XXIV (1902).
>> No. 1. Explorations in Syria. (H. N. W.)
S. 52. — Excavation in Crete. S. 52—53.
Antiquary, The. N. S. (1901).
> No. 143. W. H. Jewitt, Pagan Myths and
Christian Figures. IV. The land beyond the
sea. S. 337—341 (1 Abb.). — *F.* Haverfield,
Quarterly Notes on Roman Britain. S. 341—343.
— *H. R. Hall, The Oldest Civilization of Greece:
Studies of the Mycenaean Age. (W. H. D.) S. 348
—349 (2 Abb.).*
> No. 144. H. A. Heaton, From Lotus to
Anthemion — From Frog to Zigzag. S. 358—363
(10 Abb.). — W. H. Jewitt, Pagan Myths and
Christian Figures. IV. The land beyond the
sea. S. 364—368. •
>> (1902.)
> No. 145. R. C. Clephan, Ancient Egyptian
Beads and Symbols Represented in my Col-
lection. S. 18—20.
Anzeigen, Götting. gelehrte. 164. Jahrg. (1902).
> No. 1. *W. Spiegelberg, Zwei Beiträge zur Ge-
schichte und Topographie der thebanischen Necro-
polis im Neuen Reich. (K. Sethe.) S. 29—32.*
Anzeiger der K. Akademie der Wissenschaften
in Wien. Philosophisch - historische Classe.
Jahrg. 1901.
> No. XVIII. A. Wilhelm, Bericht über grie-
chische Inschriften in Paris. S. 130—140.
> No. XXIII. M. Groller v. Mildensee, Bericht
über die im Jahre 1901 ausgeführten Grabungen.
I. Grabungen auf der Limesstrecke. II. Grabungen
im Lager Carnuntum. III. Grabung in der Stadt.
S. 165—170.
Archiv für österreichische Geschichte. 90. Bd.
(1901).
> 1. u. 2. Hälfte. J. Egger, Die Barbaren-
einfälle in die Provinz Rätien u. deren Besetzung
durch Barbaren. S. 77—232 u. S. 321—400.
Archiv für Religionswissenschaft. 4. Bd. (1901).
> 4. Heft. G. Hüsing, Iranischer Mondkult.
S. 349—357.
> 5. Bd. (1902).
>> 1. Heft. A. Döhring, Kastors und Balders
Tod. S. 38—63. — P. Sartori, Ersatzmitgaben
an Tote. S. 64—79.
Archiv, Trierisches. 1900.
> Heft 5. Marx, Über die Größe der Stadt
Trier im ersten christlichen Jahrhundert. S. 53
—95.

Archivio storico per le province Napoletane.
Anno XXVI (1901).
> Fasc. III. G. de Petra, Aufidena; scavi e
topographia. S. 325—342.
Atene e Roma. Anno IV (1901).
> N. 31. G. Petella, Ancora sulla pretesa
miopia di Nerone e sul suo smeraldo (Conti-
nuazione e fine). Sp. 201—208. — C. Lanzani,
Euripide e la questione femminile (Continuazione
e fine). Sp. 208—227.
> N. 33. L. Cesano, L' Amaltheum di Cicerone.
Sp. 310—13.
> N. 35. A. Romizi, L' ellenismo in Roma nei
secoli VI e VII a. u. c. Sp. 383—389.
> N. 36. O. Brugnola, Ancora dell' elemento
comico in Euripide. Sp. 391—411. — A. Solari,
A proposito della σκυτάλη laconica. Sp. 411
—420.
Atti della Accademia Pontaniana. Vol. XXVI (1901).
> N. 4. G. Taglialatela, La villa dell' impera-
tore Tiberio in Miseno. Osservazioni storico-
corografiche. S. 21—26.
> N. 5. C. Mancini, Il pago latino Inter-
pròminum stabilito nel territorio Sulmonense
sul finire della guerra sociale. S. 1—15.
> N. 8. C. Mancini, Epigrafe preziosissima
recentemente scoperta nel territorio dell' antica
Ceio, supplita ed interpretata. S. 1—9.
Atti e memorie della r. Accademia di scienze
lettere ed arti in Padova. N. S. Vol. XVII
(1900/1901).
> Disp. III. Gh. Ghirardini, Di una singo-
lare scoperta archeologica avvenuta presso la
Basilica del Santo. S. 203—206.
Bauzeitung, Deutsche. 35. Jahrg. (1901).
> No. 30/31. Ch. Hehl, Die altchristliche Bau-
kunst in der Auffassung des Architekten. S. 186
—188 (1 Taf., 2 Abb.) u. S. 193—194.
> No. 57. Wohnungsnot im alten Rom.
S. 354—55.
> No. 60/61. Die griechischen Tempel in
Unter-Italien u. Sizilien. S. 374—75 u. 377—79
(5 Abb.).
Berichte über die Verhandlungen der kgl. sächsi-
schen Gesellschaft der Wissenschaften zu Leipzig.
Philolog.-histor. Classe. 53 Bd. (1901).
> II. R. Meister, Beiträge zur griechischen
Epigraphik und Dialektologie. II. S. 2.
Biblia. 1902.
> Januar. J. Offord, Roman Military Diplomas.
S. 313—318.
Blätter für das Gymnasial-Schulwesen. 37. Bd.
(1901).

11. u. 12. Heft. Fink, Römische Inschriften in Bayern. S. 705.

38. Bd. (1902).

1. u. 2. Heft. K. Reissinger, Auf griechischen Inseln. Reiseerinnerungen aus dem Frühjahr 1901. S. 1—38 (1 Plan, 6 Taf., 3 Abb.). — *H. Mau, Pompeji in Leben und Kunst (Melber).* S. 165—167. — *J. Kubik, Pompeji im Gymnasial-unterricht (W. Wunderer).* S. 167—68.

Bulletin de la classe des lettres et des sciences morales et politiques et de la classe des beaux-arts. (Académie royale de Belgique.) 1901. Nos. 9—10. H. Francotte, Formation des Villes, des États, des Confédérations et des Ligues dans la Grèce ancienne. S. 949—1012. — A. Willems, Le nu dans la comédie ancienne des Grecs. S. 1073—1089. Appendice. De la répartition des places au théâtre au temps d'Aristophane. S. 1090—1096.

Bulletin critique. 22e année (1901). No. 32. *Ch. Michel, Recueil d'inscriptions grecques (P. Lejay).* S. 635—636. 23e année (1902). No. 4. *A. Venturi, Storia dell' arte italiana. I. Dai primordi dell' arte cristiana al tempo di Giustiniano (E. Bertaux).* S. 61—64. — *St. Gsell, Les monuments antiques de l'Algérie. Tome I (A. Baudrillart).* S. 68—70.

Bulletin de l'Institut Égyptien. Troisième série. No. 10 (1899). Fasc. 3. V. Loret, Fouilles dans la nécropole memphite (1897—1899). S. 85—100 (1 Karte). Fasc. 4. G. Daressy, Les inscriptions antiques trouvées au Caire. S. 147—153. Fasc. 5. B. Apostolidès, Défense de l'authenticité de la statue de Kafra contre les attaques de la critique moderne. S. 171—187. Quatrième série. No. 1 (1900). Fasc. 1. G. Darressy, L'antiquité de statues de Chefren. S. 6—8. Nr. 2. W. Groff, La momie du roi Mer-en-ptah, Ba-en-ra. S. 23—24. Fasc. 3. G. Maspero, Sur une découverte récente de M. Legrain au temple de Phtah. S. 77—83. Fasc. 5. G. Daressy, Nouvelles inscriptions antiques trouvées au Caire. S. 127—132. Fasc. 6. G. Maspero, Rapport sur les fouilles exécutées par le Service des Antiquités de novembre 1899 à juin 1900. S. 199—226.

Bulletin de la société archéologique d'Alexandrie. No. 2 (1899). Principaux monuments entrés au Musée d'Alexandrie. Depuis Juillet 1898. S. 5—8. — G. Arvanitakis, Notes épigraphiques. S. 9—14. — G. Botti, L'Apis de l'empereur Adrien trouvé dans le Sérapeum d'Alexandrie. S. 27—36 (2 Taf., 1 Abb.). — G. Botti, Etudes topographiques dans la nécropole de Gabbari. S. 37 —56 (1 Taf., 8 Abb.). — G. B[otti], Additions au «plan d'Alexandrie» par G. Botti et Edwin Simond Bey. S. 57. — G. Botti, Nouvelles d'Égypte. S. 74—77.

No. 3 (1900). H. Thiersch, Zwei Gräber der römischen Kaiserzeit in Gabbari (Alexandria). S. 1—36 (10 Taf., 8 Abb.).

Bullettino di archeologia e storia Dalmata. Anno XXIV (1901). Nro. 10—11. F. Bulić, Necropoli »in horto Metrodori« a Salona. S. 161—169 (Tav. V). — F. Bulić, Iscrizioni inedite. S. 169—174. — F. Bulić, Ritrovamenti risguardanti il Palazzo di Diocleziano a Spalato. S. 174—175. — F. Bulić, L'acquedotto di Diocleziano fra Salona e Spalato. S. 176—178 (Tav. VI e VII). Supplemento. D. Savo, Ripostiglio di denari romani a Dračevica (isola Brazza). S. 1—7. Nro. 12. F. Bulić, Ritrovamenti risguardanti il cemetero di Manastirine (Coemeterium legis sanctae christianae) durante l'anno 1901. S. 193 —203 (Tav. IX, 1 e X). — F. Bulić, Ritrovamenti risguardanti il cemetero antico cristiano di Marusinac (Coemeterium S. Anastasii fullonis) duranti l'a. 1901. S. 203—204. — F. Bulić, Frammento di pettine di bosso con rappresentazione cristiana. S. 204—207 (Tav. IX, 2). — F. Bulić, Nomi e marche di fabbrica su tegoli acquistati dall' i. r. Museo di Spalato durante l'a. 1901. S. 207—208.

Bullettino della Commissione archeologica comunale di Roma. Anno XXIX (1901). Fasc. 2—3. G. Gatti, Notizie di recenti trovamenti di antichità in Roma e nel suburbio. S. 129—157 (4 Abb.) — L. Mariani, Sculture provenienti dalla galleria sotto il Quirinale. S. 158—179 (tav. IX—XII, 9 Abb.).

Bullettino di paletnologia italiana. Ser. III. Tomo VI (1901). N. 10—12. A. Issel, Le rupi scolpite nelle alte valli delle Alpe Marittime. S. 217—259 (74 Abb.). — P. Orsi, Frammenti Siculi Agrigentini. S. 259—264 (4 Abb.).

Centralblatt, Literarisches. 52. Jahrg. (1901). Nr. 48. *H. Willers, Die römischen Bronze-eimer von Hemmoor nebst einem Anhang über die römischen Silberbarren aus Dierstorf. (A. R.)*

Sp. 1975—1976. — U. v. Wilamowitz-Moellendorf, Reden u. Vorträge. (E. v. Stern.) Sp. 1977—1978.

No. 50. F. Adler, Der Pharos von Alexandria u. das Mausoleum zu Halikarnaſs. (H. Wfld.) Sp. 2076—2077.

No. 51/52. A. Venturi, Storia dell' arte Italiana. I. Dai primordi dell' arte cristiana al tempo di Giustiniano. (V. S.) Sp. 2137—2138.

53. Jahrg. (1902.)

No. 1. A. S. Murray, A. H. Smith and H. B. Walters, Excavations in Cyprus. (T. S.) Sp. 33.

No. 3. Brunn-Bruckmann, Denkmäler griechischer u. römischer Skulptur. Lfg. CVI u. CVII. (Ad. M-s.) Sp. 108—109. — G. Saloman, Die Venus von Milo und die mitgefundenen Hermen. (H. Wfld.) Sp. 110.

No. 4. H. R. Hall, The oldest civilisation of Greece. Studies of the Mycenaean age. (H. Wfld.) Sp. 125.

No. 6. Der römische Limes in Österreich. Heft 2. (A. R.) Sp. 203—204.

No. 9. Monumenti antichi. Vol. IX, punt. 2/3; Vol. X; Vol. XI, punt. 1. (U. v. W. M.) Sp. 300 —304.

Civiltà cattolica, La. Ser. XVIII, vol. 4 (1901). Quad. 1235 (7 dic.). Roma e Bisanzio nella storia dell' architettura cristiana. S. 541—555 (5 Abb.).

Comptes rendus de l'Académie des Inscriptions et Belles-Lettres, 1901.

Septembre-Octobre. Delattre, Fouilles exécutées dans la nécropole punique voisine de Sainte-Monique, à Carthage. S. 583—602 (pl. I—IV, fig. 1—18). — Maspero rend compte des travaux du Service des Antiquités d'Égypte. S. 614—616 (1 Taf.). — E. Babelon, Rapport sur une mission numismatique en Allemagne. S. 622—626. — R. Cagnat, Découvertes sur l'emplacement du Camp de Lambèse. S. 626 —634. — Homolle, Communication sur les fouilles de Delphes en 1901. S. 638—642. — E. Pottier, Rapport sur une mission en Grèce (Février-janvier 1901). S. 642—656. — E. Müntz, Rapport de la Commission des Écoles françaises d'Athènes et de Rome sur les travaux de ces deux écoles pendant l'année 1899—1900. S. 658—668. — Th. Homolle, Mémoire sur les ex-voto de Lysandre à Delphes. S. 668—686.

Denkmalspflege, Die. III. Jahrg. (1901).

No. 13 u. 14. Prejawa, Die hölzernen Straſsen in Norddeutschland. I. Die pontes longi. S. 97 —99 (9 Abb.). II. Die vorrömischen hölzernen Straſsen. S. 107—108 (Abb. 10—12).

Értesitö, Archaeologiai. Uj folyam. XXI Kötet (1901).

1. Sz. E. Mahler, Monuments égyptiens au musée national hongrois. S. 1—16 (15 Abb.). — F. Milleker, Trois forts romains au Bas-Danube. S. 28—34 (1 Plan). — E. Téglás, Antiquités romaines trouvées dernièrement dans le voisinage des »Castra« de Torda. S. 60—62. — L. Bella, Trois monuments romains épigraphiques. S. 66—69.

2. Sz. N. Gramberg et J. Hampel, Coupes romaines trouvées à Nis. S. 118—120 (1 Abb.)

3. Sz. G. Finály, Deux ruines de l'époque romaine à Apahida (C. de Kolos). S. 239—250 (54 Abb.).

4. Sz. J. Hampel, Coupes romaines trouvées à Esztergom. S. 323—327 (1 Abb.). — L. Dömötör, Vases en argile de l'époque romaine trouvés sur le grand tertre de Pécska (C. de Arad). S. 327—335 (1 Abb.) — J. Neudeck, Monnaies antiques inédites de la Moesia inférieure. S. 345 —351.

5. Sz. J. Cziráky, Antiquités de Gombos (Bogojeva). S. 422—431 (60 Abb.).

Gazette des Beaux-Arts. 3e Période. Tome Vingt-septième (1902).

535e Livr. E. Pottier, Études de céramique grecque à propos de deux publications récentes. Premier article. S. 19—36 (9 Abb.).

536e Livr. S. Reinach, Courrier de l'art antique. S. 139—160 (1 Taf., 18 Abb.).

Globus. Bd. LXXXI (1902).

No. 2. A. Grünwedel, Über Darstellungen von Schlangengöttern (Nágas) auf den Reliefs der sogenannten grähobuddhistischen Kunst. S. 26—30 (6 Abb.).

No. 4. Die Höhlenlandschaften Kappadoziens (S.) S. 58—62 (8 Abb.).

Gymnasium. XX. Jahrg. (1902).

No. 4. K. Woermann, Geschichte der Kunst aller Zeiten und Völker. 1. Bd.: Die Kunst der vor- u. auſserchristlichen Völker (Blasel). Sp. 133 —139.

Hermathema: a series of papers on literature, science and philosophy. No. XXVII (1901). W. Ridgeway, The Early Age of Greece (G. Coffey). S. 403—415.

Hermes. 36. Bd. (1901).

4. Heft. Th. Preger, Konstantinos-Helios. S. 457—469. — W. H. Roscher, Neue Beiträge zur Deutung des delphischen E. S. 470-489 (2 Abb.) mit Nachtrag von C. Robert. S. 490. — O. Kern, Magnetische Studien. I. Das Fest

der Leukophryene. S. 491—515. — E. Bethe,
Thymeliker und Skeniker. S. 597—601. —
F. Bechtel, Zur Entschädigungsurkunde von
Trözen. S. 610—612. — P. Stengel, Nachtrag
zu S. 332. S. 615.

 37. Bd. (1902).

 1. Heft. U. Wilcken, Ein neuer Brief Hadrians.
S. 84—90. — Wm. K. Prentice, Die Bauinschriften
des Heiligthums auf dem Djebel Shékh Berekât.
S. 91—120 (3 Abb.). — F. Hiller v. Gärtringen
u. C. Robert, Relief von dem Grabmal eines
rhodischen Schulmeisters. S. 121—143 (1 Taf..
4 Abb.). — F. Hiller v. Gärtringen, Anhang über
die Tloer. S. 143—146. — W. Crönert, Ormela.
S. 152—154. — G. Wissowa, Monatliche Ge-
burtstagsfeier. S. 157—159.

Jahrbuch des Schlesischen Museums für Kunst-
gewerbe und Altertümer. 1. Bd. (1900).

 Antike Silberschale der hellenistisch-römi-
schen Zeit aus Wichulla, Kreis Oppeln. S. 43
(3 Abb.).

Jahrbücher, Bonner. 1901.

 Heft 107. H. Lehner, Antunnacum. S. 1—
36 (3 Taf., 22 Abb.). — A. Furtwängler,
Römisch-ägyptische Bronzen. I. Apis. II. Hermes-
Thoth. S. 37—47 (1 Taf., 2 Abb.). — G.
Loeschke, Hermes mit der Feder. Marmorkopf
im Akad. Kunstmuseum in Bonn. S. 48—49
(3 Abb.). — H. Graeven, Ein angebliches Elfen-
beindiptychon des Maximinklosters bei Trier.
S. 50—55 (1 Taf.). — J. Poppelreuter, Jupiter
im Panzer. S. 56—60 (1 Taf.). — K. Zange-
meister, Neue Dolichenus-Inschriften. S. 61—65
(2 Taf.). — G. Loeschke, Bemerkungen zu den
Weihgeschenken an Juppiter Dolichenus. S. 66
—72 (3 Taf.). — A. Günther, Augusteisches
Gräberfeld bei Coblenz-Neuendorf. S. 73—94
(13 Abb.). — E. Ritterling, Zwei Münzfunde aus
Niederbieber. S. 95—131. — M. Siebourg, Die
Legio I Germanica in Burginatium am Nieder-
rhein. S. 132—189 (1 Taf., 3 Abb.). — F.
Cramer, Buruncum-Worringen, nicht Bürgel.
S. 190—202. — H. Lehner, Ausgrabungs- und
Fundberichte vom 16. Juli 1900 bis 31. Juli 1901.
S. 203—245 (1 Taf., 24 Abb.). — M. Ihm, Epi-
graphische Miscellen. S. 288—289. — J. Steiner,
Eine Legionsziegelei in Xanten. S. 289—290.
— Franck, Über Versuchsgrabungen bei Alden-
hoven, Kr. Jülich, am 14. Sept. 1900. S. 290—
291. — A. Schoop, Römische und fränkische
Ausgrabungen bei Düren. S. 292—293. — O.
Kohl, Römische Altertümer auf dem Lemberg
bei Kreuznach. S. 293—295 (3 Abb.)

Jahrbücher, Neue, für das klassische Altertum,
Geschichte und Deutsche Litteratur. VII. Bd
(1901).

 8. Heft. W. Kroll, Aus der Geschichte
der Astrologie. S. 559—577. — J. B. Bury, A
history of Greece to the Death of Alexander the
Great (F. Köpp.). S. 460—461.

 9. Heft. E. Schwartz, Zur Eröffnung der
XLVI. Versammlung deutscher Philologen und
Schulmänner in Strasburg i. E. (1.Oktober 1901).
S. 593—597. — O. Waser, Pasquino. Schick-
sale einer antiken Marmorgruppe. S. 598—619
(3 Abb.).

 10. Heft. E. Bethe, Homer und Die Helden-
sage. Die Sage vom Troischen Kriege. S. 657
—676 (1 Karte). — U. Wilcken, Der heutige
Stand der Papyrusforschung. Ein Vortrag, ge-
halten auf dem Strafsburger Philologentage. S.
677—691.

Jahrbücher, Preufsische. 107. Bd. (1902).

 Heft III. H. St. Bouchholtz, Die ländliche
Wasserversorgung der alten Zeit, die Pfahl-
bauten und die Zisternen. S. 472—497.

Jahresbericht über die Forschritte der klassischen
Altertumswissenschaft. 29. Jahrg. (1901).

 6. u. 7. Heft. F. v. Duhn, Adolf Holm gb.
in Lübeck am 8. August 1830, gest. in Freiburg
i. B. am 9. Juni 1900. S. 51—112.

Jahres-Bericht der Schlesischen Gesellschaft für
vaterländische Kultur. 78. (1901).

 IV. Abtheilung. R. Leonhard, Beobachtungen
auf einer Reise im nördlichen Kleinasien. S. 1—8.

Journal, American, of Archaeology. Vol. V. 1901.

 Number 4. Cretan expedition. XVI. Report
on the researches at Praesos (F. Halberr). S.
371—392 (Pl. X—XII, 25 Abb.). XVII. Ruins
of unknown cities at Haghios Ilias and Prinià
(F. Halberr). S. 393—403 (13 Abb.). XVIII.
Fragments of Cretan pithoi (L. Savignoni). S.
404—417 (Pl. XIII—XIV, 2 Abb.). XIX. A visit
to Phaestos (A. Taramelli). S. 418—436 (2 Abb.).
XX. A visit to the grotto of Camares on Mount
Ida (A. Taramelli). S. 437—451 (5 Abb.). —
H. N. Fowler, Archaeological discussions. Sum-
maries of original articles chiefly in recent pe-
riodicals. S. 452—489 (2 Abb.).

Journal, The, of the British archaeological Asso-
ciation. N. S. Vol. VII (1901).

 Part. III. E. W. Fry, Account of Roman
Remains found at Walner, Kent. S. 258—262
(1 Taf., 8 Abb.).

 Part. IV. Bellairs, Roman roads in Leicester-
shire. S. 269—275.

Journal des Savants. 1901.

Octobre u. Novembre. *G. Radet, L'histoire et l'oeuvre de l'École française d'Athènes. Deuxième et troisième article (G. Perrot). S. 627—645 und 718—734.*

Décembre. H. Weil, Nouveaux papyrus littéraires. H. 737—47. — *E. Pais, Storia di Roma. Vol. I, parte 1 u. 2 (G. Bloch). S. 748—762.*

1902.

Janvier. *E. Pais, Storia d'Italia dai tempi più antichi alla fine delle guerre puniche. Parte II; Storia di Roma vol. I, p. I. II. (Second et dernier article) (G. Bloch). S. 16—31.*

Journal of the American Oriental Society. Twenty-second volume (1901).

First half. Ch. Johnston, The Marburg Collection of Cypriote Antiquities. S. 18—19. — Ch. Johnston, The Fall of Niniveh. S. 20—22. — K. J. Grimm, The Polychrome Lion recently found in Babylon. S. 27—34. — G. A. Barton, On the Pantheon of Tyre. S. 115—117.

Journal of the transactions of The Victoria Institute, or Philosophical Society of Great Britain. Vol. XXXIII (1901).

G. E. White, A visit to the Hittite cities Eyuk and Boghaz Keoy. S. 226 - 241 (3 Abb.).

Korrespondenzblatt des Gesamtvereins der deutschen Geschichts- und Alterthumsvereine. 49. Jahrg. (1901).

No. 10 u. 11. Generalversammlung in Freiburg (Baden). Vom 24. bis 26. September. K. Pfaff, Städtische Ausgrabungen in und um Heidelberg in den Jahren 1898 bis 1901. S. 159 bis 162. — Haug, Über die Keltenstadt Tarodunum (Zarten). S. 159—164. — Keune, Ausgrabungen im Gebiete des sogen. Briquetage im Thale der Seille. S. 164—165. — Fabricius, Zur Geschichte der Limesanlagen in Baden und Württemberg. S. 168—169. — Anthes, Der Beginn der Odenwaldlinie am Main und das neugefundene Erdkastell Seckmauern. S. 169—171. — Jahresbericht des Römisch-Germanischen Centralmuseums zu Mainz für das Rechnungsjahr April 1900 bis April 1901 (Schumacher-Lindenschmit). S. 171—173. — Provinzialmuseum zu Trier. Jahresbericht für 1900 (Hettner). S. 177—179.

No. 12. Generalversammlung in Freiburg (Baden). Vom 24.—26. Sept. K. Schumacher, Spätrömische bemalte Gefäße im Limesgebiet. S. 199—200. — Provinzialmuseum zu Bonn.

Jahresbericht für 1900/1901 (Lehner). S. 204—206.

50. Jahrg. (1902).

No. 1. E. Anthes, Römisch-germanische Funde u. Forschungen. S. 16.

No. 2. E. Anthes, Die Signaturen auf historischen Karten. S. 26—28.

Litteraturzeitung, Deutsche. XXII. Jahrg. (1901).

No. 48. H. V. Hilprecht, Bericht über die von Makridi Bey in der Nähe von Saïda vorgenommenen Grabungen. Sp. 3030—3031. - *B. Keil, Anonymus Argentinensis (U. v. Wilamowitz-Moellendorff). Sp. 3043—3045.*

No. 49. *U. Wilcken, Griechische Ostraka aus Ägypten und Nubien (A. Erman). Sp. 3116—3121.*

No. 51/52. *F. Knoke, Ein Urtheil über das Varuslager im Habichtswalde, geprüft (C. Schuchhardt). Sp. 3254. — S. Ambrosoli, Atene. Brevi cenni sulla città antica e moderna (W. Dörpfeld). Sp. 3262—3263.*

XXIII. Jahrg. (1902.)

No. 4. *K. Lange, Das Wesen der Kunst (W. v. Seidlitz). Sp. 244—248.*

No. 6. *F. Dümmler, Kleine Schriften (U. v. Wilamowitz-Möllendorff). Sp. 344—347.*

No. 7. *C. Gurlitt, Geschichte der Kunst (W. v. Seidlitz). Sp. 438—440.*

No. 9. *P. Bienkowski, De simulacris barbararum gentium apud Romanos (R. Zahn). Sp. 567—568.*

Magazine, Harpers. 1901.

December. Ch. Waldstein, New Light on Parthenon Sculptures. S. 12—18 (7 Abb.).

Mélanges d'archéologie et d'histoire. XXIe année (1901).

fasc. V. T. Ashby (fils), Un panorama de Rome par Antoine van den Wyngaerde. S. 471—486 (1 Taf.).

Mémoires de l'Académie Royale des Sciences et des Lettres de Danemark. 6e série. Section des Lettres. Tome V (1902).

No. 2. J. L. Ussing, Om den rette Forstaaelse of Bevaegelser og Stillinger i nogle antike Kunstvaerker. S. 271—307 (1 Taf., 4 Abb.). (Mit einem Resumé en français.)

Mitteilungen der k. k. Central-Commission für Erforschung und Erhaltung der Kunst- und historischen Denkmale. 27. Bd. (1901).

4. Heft. L. de Campi, Römische Gräber bei Cunero in den tridentinischen Alpen. S. 198—199 (5 Abb.). — W. Kubitschek, Spätrömische Ziegel aus Niederösterreich. S. 219—

226. — A. v. Premerstein, Römischer Grabstein in Mödling. S. 221. — W. Gurlitt, Römische Inschrift aus Steiermark. S. 221—222.

Mitteilungen aus der historischen Litteratur. XXX. Jahrg. (1902).

 1. Heft. *Brinckmeier, Heinrich Schliemann u. die Ausgrabungen auf Hissarlik (E. Heydenreich).* S. 1—2. — *B. Niese, Die Welt des Hellenismus (E. Heydenreich). S. 53—54.*

Mnemosyne. N. S. Vol. XXX (1902).

 Pars I. J. Vürtheim, De Argonautarum vellere aureo. S. 54—67.

Monatsberichte über Kunstwissenschaft und Kunsthandel. 1. Jahrg. (1900/1901).

 Heft 11. J. H. Huddilston, The Significance of Greek Pottery. S. 444—448.

Fondation Eugène Piot. Monuments et mémoires publiés par l'Académie des Inscriptions et Belles-Lettres. Tome cinquième (1899).

 1. et 2. fasc. A. Héron de Villefosse, Le trésor de Boscoreale. S. 1—132 (30 Taf., 42 Abb.).

Museum, České Filologické. Jahrg. VII (1901).

 Lfg. IV—VI. J. V. Prásek, Herodot und die Urheimat der Slaven. S. 284—300. — V. Kalousek, Einige Gedanken über die neuesten Ausgrabungen auf dem klassischen Boden. S. 401—414. — J. V. Prásek, Wieder ein neuer Beitrag zur altathenischen Topographie. S. 455—460. — *Osiander, Der Hannibalweg (J. V. Prásek).*

Museum, Rheinisches, für Philologie. 57. Bd. (1902).

 1. Heft. H. Degering, Ueber den Verfasser der X libri de architectura. S. 8—47 (1 Abb.). — L. Radermacher, Aus dem zweiten Bande der Amherst Papyri. S. 137—151. — M. Fränkel, Die Inschrift der Aphaia aus Aegina. S. 152—156. — L. Ziehen, Das Amphiktionen-Gesetz vom Jahre 380. S. 173—176.

Nation, Die. 19. Jahrg. (1902).

 No. 18. W. Kirchbach, Pergamon in Berlin. S. 279—283.

Notizie degli Scavi. 1901.

 Settembre. Regione XI (Transpadana). 1. Torino. Scoperta di antichità romane entro la città (E. Ferrero). S. 391—397 (4 Abb.). — 2. Roma. Nuove scoperte nella città e nel suburbio (G. Gatti). S. 397—400 (2 Abb.). — Regione I (Latium et Campania). 3. Pompei. Relazione degli scavi fatti durante il mese di settembre (A. Sogliano). S. 400—406 (4 Abb.). — Regione IV (Samnium et Sabina). 4. Civita di Bagno. Epigrafe votiva latina, nella località s. Raniero (N. Persichetti). S. 406.

5. Gessopalena. Antichità nel territorio del comune (A. de Nino). S. 407. 6. Palena (A. de Nino). S. 407—408. 7. Letto Palena (A. de Nino). S. 408. — Sicilia. 8. Antichità di Lipari (Prov. di Messina) (A. Salinas). S. 408—411 (4 Abb.).

Ottobre. Regione IX (Liguria). 1. Bene Vagienna. Prosecuzione degli scavi nell' area di Augusta Bagiennorum (G. Assandria, G. Vacchetta). S. 413—416 (1 Abb.). — Regione VI (Umbria). 2. Frontone. Statuetta di bronzo trovata sul Monte Catria (A. Vernarecci). S. 416—417 (1 Abb.). — 3. Roma. Nuove scoperte nella città e nel suburbio (G. Gatti). S. 418—423 (4 Abb.). — Regione I (Latium et Campania). 4. Pompei. Il borgo marinaro presso il Sarno (A. Sogliano). S. 423—440 (2 Abb.). — Regione IV (Samnium et Sabina). 5. S. Vittorino (frazione del comune di Pizzoli). Frammenti epigrafici dell' agro amiternino (N. Persichetti). S. 441—446. 6. Carsoli (A. de Nino). S. 441—442. 7. Alfedena. Nuove indagini nella necropoli e scavi sull' acropoli (L. Mariani). S. 442—451 (2 Abb.). Tombe rinvenute occasionalmente (V. de Amicis). S. 452—462. 8. Castel di Sangro (A. de Nino). S. 462—465.

Novembre. Regione X (Venetia). 1. Este. Tombe ed avanzi antichissimi d'abitazioni scoperti nel sobborgo di Canevedo, gli anni 1898 e' 1899 (A. Alfonsi, G. Ghirardini). S. 467—480 (5 Abb.). — 2. Roma. Nuove scoperte nella città e nel surburbio (G. Gatti). S. 480—484 (2 Abb.). Scavi nelle catacombe romane (O. Marucchi). S. 484—495 (2 Abb.). — Regione I (Latium et Campania). 3. Velletri. Avanzi di un antico sepolcro della via Appia (O. Nardini). S. 495—496. — Regione V (Picenum). 4. Rocciano. Titolo sepolcrale rinvenuto nella località detta Piano Tordino (N. Persichetti). S. 496—497. 5. Canzano. Avanzi di un edificio di età romana, con pavimento a musaico e frammenti architettonici, tornati a luce nella contrada Macèra al Vomano (N. Persichetti). S. 497—498. — Regione III (Lucania et Bruttii). 6. Àtena Lucana. Ricerche eseguiti in giugno e luglio 1898 (G. Patroni). S. 498—505 (15 Abb.). — Regione II (Apulia). 7. Brindisi (P. Orsi). S. 505.

Philologus Bd. LX. (1901).

 Heft 4. A. Wilhelm, Vermutungen. S. 481—490. — C. Hentze, Zur Darstellung des Landlebens auf dem Achillesschilde Σ 541—572. S. 502—509. — C. Lincke, Xenophons persische

Politie. S. 541—571. — F. Wilhelm, Zu Tibullus
I 8 u. 9. S. 579—592.
Recueil de travaux relatifs à la philologie et à
l'archéologie égyptiennes et assyriennes. Vol.
XXIII (1901).
 Liv. 3 et 4. K. J. Basmadjian, La stèle de
Zouarthnotz. S. 145—151 (1 Abb.). — M. G.
Kyle, The egyptian origin of the alphabet. An
historical instance in support of de Rougé's
alphabetic prototypes. S. 151—156. — W.
Spiegelberg, Die griechischen Formen für den
Namen des Gottes Thot. S. 199—200.
Reliquary, The, and Illustrated Archaeologist.
N. S. Vol. VII (1901).
 January. R. Newstead, Discoveries of Roman
Antiquities at Chester. S. 45—51 (5 Abb.).
 July. J. R. Allen, Romano-British Fibulae
showing Lateceltic Influence. S. 195—199 (3
Abb.).
Rendiconti della r. Accademia dei Lincei. Classe
di scienze morali, storiche e filologiche. Serie V
Vol. X (1901).
 fasc. 9—10. F. Halbherr, Lavori eseguiti
dalla missione archeologica italiana nell' Agora
di Gortyna e nell' Asclepieo di Lebena
(Febbraio-Settembre 1900). S. 291—306. —
Notizie delle scoperte di antichità del mese di
agosto 1901. S. 321—324; di settembre 1901.
S. 368—370. — U. Fiore, Nike. S. 345—367.
Repertorium für Kunstwissenschaft. XXIV. Bd.
(1901).
 2. Heft. *J. Strzygowski, Orient oder Rom.*
(A. Goldschmidt.) S. 145—150. — H. Graeven,
Einrichtungen zur Förderung des Studiums der
byzantinischen Kunst. S. 164—166.
Report, Annual, of the board of regents of the
Smithsonian Institution … for the year ending
june 30, 1900 (1901). — Fr. Delitzsch, Disco-
veries in Mesopotamia. S. 535—549 (10 Taf.).
— H. Sökeland, On ancient desemers or
steelyards. S. 551—564 (22 Abb.).
Egypt Exploration Fund. Archaeological report
1900—1901.
 I. Egypt Exploration Fund. A. Excavations
at Abydos. I. The Prehistoric Cemeteries at
El Amrah (F. Ll. G[riffith]). S. 1. — II. The
Later Cemeteries (A. C. Mace). S. 2—3 (1 Abb.).
— B. Archaeological Survey (F. Ll. Griffith).
S. 3—4. — C. Graeco-Roman Branch. Exca-
vations in the Fayûm (B. P. Grenfell. A. S.
Hunt). S. 4—7.
 II. Progress of Egyptology. A. Archeology,
Hieroglyphic Studies etc. (F. Ll. Griffith). S.

8—53 (2 Taf.). — B. Graeco-Roman Egypt (F.
G. Kenyon. S. 54—64. — C. Christian Egypt
(W. E. Crum). S. 64—81. — D. Progrès des
Études Arabes. G. Salmon. S. 82—86. Maps
of Egypt (5 Karten).
Review, The Classical. Vol. XV (1901).
 No. 9. A. W. Verrall, Aphrodite Pandemos
and the Hippolytus of Euripides. S. 449—451.
— *W. Dittenberger, Sylloge Inscriptionum Grae-*
carum. Iterum ed. 3 vol. (E. S. Roberts). S. 468
—470. — *O. Puchstein, Die griechische Bühne*
(A. E. Haigh). S. 470—473. — *A. Furtwängler,*
Aiginetica. Vorläufiger Bericht über die Aus-
grabungen auf Aegina (J. E. Harrison). S. 473
—475. — *W. M. L. Hutchinson, Aeacus, a Judge*
of the Under-World (J. E. Harrison). S. 475—
476. — H. B. Walters, Monthly record. S. 476
—478.
 XVI. (1902).
 No. 1. J. H. Taylor, Caesar's Rhine Bridge.
S. 29—34 (1 Abb.). — W. Headlam, Ghost-
raising, Magic and the Underworld. S. 52—
61. — *W. Ridgeway, The Early Age of Greece.*
Vol. I (J. L. Myres). S. 68—77. — W. Ridge-
way, [Entgegnung auf Vorstehendes] S. 78—91.
— J. L. Myres, [Replik] S. 91—94. — Th. Ashby,
Jun., Recent Excavations in Rome. S. 94—96.
Review, The English Historical. Vol. XVII
(1902).
 No. 65. *J. Kärst, Geschichte des hellenistischen*
Zeitalters. I. Die Grundlegung des Hellenismus
(D. G. Hogarth). S. 135—141.
Review, The quarterly. 1902.
 No. 389. The Future of Greek History.
S. 79—97.
Revue archéologique. Troisième série. Tome XXXIX
(1901).
 Novembre-Décembre. G. E. Rizzo, Sur le
prétendu portrait de Sappho. S. 301—307 (pl.
XXI—XXII). — O. Costa de Beauregard, Les
cuirasses celtiques de Fillinges. S. 308—315
(7 Abb.). — P. Paris, Statue d'éphèbe du Musée
de Prado, à Madrid. S. 316—327 (pl. XIX, XX,
3 Abb.). — Jérôme, L'époque néolitique dans
la vallée du Tonsus (Thrace). S. 328—349
(20 Abb.). — S. Reinach, La mévente des vins
sous le haut-empire romain. S. 350—374. —
S. de Ricci, Inscriptions de l'Oise, Ager Bello-
vacorum-Sylvanectes (Troisième article). S. 375
—400. — V. Bérard, Topologie et toponymie
antiques. Les Phéniciens et l'Odyssée (Neuvième
article). III. S. 401—424. — Nouvelles arché-
ologiques et correspondance. [Darin: Les

2ᵐᵉ semestre. L. de Launay, L'île de Rhodes. S. 457—480 (30 Abb.).

Transactions and Proceedings of the American Philological Association. Vol. XXXII (1901).

E. T. Merrill, Some Observations on the Arch of Trajan at Beneventum. S. 43—63. — S. B. Franklin, Public appropriations for individual offerings and sacrifices in Greece. S. 72—82. — M. H. Morgan, Rain-gods and Rain-charms. S. 83—109. — C. P. Bill, Notes on the Greek Θεωρός and Θεωρία. S. 196—204. — S. B. Platner, The archaic Inscription in the Roman Forum. S. XIV—XVII. — E. Capps, Note on the ἀρχαιότερα Διονύσια. S. XXIX. — W. N. Bates, The early Greek Alphabet in the Light of Recent Discoveries in Egypt. S. LXXVI. — H. C. Tolman, The Temple of Zeus Βῆλος. S. XLVI. — A. Fairbanks, The Gesture of Supplications implied in γουνοῦμαι etc. in Homer. S. CXV. — A. S. Cooley, Zeus the Heaven. S. CXL—CXLII.

Transactions of the Bristol and Gloucestershire archaeological Society. Vol. XXIII (1900).

Part II. J. E. Pritchard, Bristol archaeological notes for 1900. S. 262—275 (3 Taf.). — W. R. Barker, Remains of a Roman villa discovered at Brislington, Bristol, December 1899. S. 289—308 (7 Taf.). — A. T. Martin, The Roman road on Durdham Down. S. 309—311 (1 Taf.).

Travaux de l'Académie nationale de Reims. Cent-neuvième vol. (1901).

L. Brouillon, La villa gallo-romaine de Vière (Outrivière, commune de Noirlieu, Marne). S. 327—353.

Τύπος. Ἐφημερὶς Θεσσαλικὴ καὶ Μακεδονικὴ. 1902.

No. 64. 1. Januar. Ν. Ι. Γιαννόπουλος, Ἀκρόπολις Διμηνίου. Plan de l'état actuel des fouilles de Diminion (Volo) dressé par l'architecte (C. T. Argiris).

Verhandlungen des historischen Vereins von Oberpfalz u. Regensburg. 53. Bd. (1901).

V. G. Steinmetz, Verzeichnis der in neuester Zeit (namentlich 1901) in Regensburg gefundenen römischen Münzen. S. 265—279.

VII. H. Graf v. Walderdorff, Römische Inschriften im Jahre 1901 in Regensburg aufgefunden. S. 307—316.

Veröffentlichungen, Wissenschaftliche, der deutschen Orient-Gesellschaft.

Heft 1. R. Koldewey, Die Hettitische Inschrift gefunden in der Königsburg von Babylon am 22. August 1899. S. 1—8 (3 Taf., 1 Abb.).

Heft 2. R. Koldewey, Die Pflastersteine von Aiburschabu in Babylon. S. 1—10 (1 Karte u. 4 Taf.).

Wochenschrift, Berliner philologische. 21. Jahrg. (1901).

No. 47. W. Osiander, Der Hannibalweg (J. Partsch). Sp. 1452—1459.

No. 48. A. v. Millingen, Byzantine Constantinople (E. Oberhummer). Sp. 1491—1495. — Galvanoplastische Nachbildungen mykenischer Gefäße u. Waffen (B.). Sp. 1501—1502 (3 Abb.).

No. 49. Die österreichischen Ausgrabungen in Ephesos. Ausstellung der wichtigsten Funde im griechischen Tempel im Volksgarten zu Wien (B.). Sp. 1533—1534.

No. 50. G. Kazarow, Über die Namen der Stadt Philippopolis. Sp. 1565—1566. — P. N. Papageorgiu, Apollonrelief mit Inschrift. Sp. 1566—1568.

No. 51. Jahreshefte des österreichischen archäologischen Institutes in Wien. Bd. IV (F. Hiller v. Gärtringen). Sp. 1584—1589. — A. Furtwängler, Die Ausgrabungen auf Ägina. Sp. 1595—1599.

No. 52. E. Rohde, Der griechische Roman u. seine Vorläufer. 2. Aufl. (C. Haeberlin). Sp. 1610—1612. — R. Preiser, Zum Torso von Belvedere (W. Amelung). Sp. 1614—1618. — Varia archaeologica. Weitere Funde von Antikythera; die Expedition Belcks im Hithiterlande; großer Fund verschütteter Pompejaner; Ausgrabungen am Mittelrhein u. bei Haltern. Sp. 1628—1631 (Schluß im Jahrg. 1902 No. 1).

22. Jahrg. (1902).

No. 1. R. Förster, Das preußische Königthum und die klassische Kunst (C. Haeberlin). Sp. 23. — J. Partsch, Die archäologische Expedition der Amerikaner nach Syrien 1899—1900. Sp. 27.

No. 2. Archäologische Gesellschaft zu Berlin. 1901. Novembersitzung. Sp. 61—62.

No. 3. H. W., Das Berliner Pergamon-Museum. Sp. 92—94.

No. 4. Der römische Limes in Österreich. Heft 2. (E. Anthes.) Sp. 111—113.

No. 5. E. Samter, Familienfeste der Griechen u. Römer (H. Blümner). Sp. 141—143. — Von der deutschen Orientgesellschaft. Sp. 157—158.

No. 6. A. Roemer, Homerische Gestalten und Gestaltungen (H. Blümner). Sp. 161—167. — A. Furtwängler, Beschreibung der Glyptothek König Ludwigs I. zu München (P. Herrmann). Sp. 167—176.

No. 7. G. Tropea, La stele arcaica del Foro

Romano. Cronaca della discussione (Ottobre 1900 —Agosto 1901) (Keller). Sp. 219—222.

No. 8. *W. Th. Paton, Sites in E. Karia and S. Lydia (A. Körte). Sp. 242—243.* — Archäologische Gesellschaft zu Berlin. Winckelmannsfest. Sp. 253—254.

Wochenschrift für klassische Philologie. 18. Jahrg. (1901).

No. 47. *F. v. Reber und A. Bayersdorfer, Klassischer Skulpturenschatz. Bd. IV. (W. Amelung). Sp. 1273—1276.* — *J. J. Bernoulli, Griechische Ihonographie mit Ausschluſs Alexanders u. der Diadochen. 1. Teil (G. Körte). Sp. 1276 —1278.* — Das Ammonium in der Oase Siwah. Sp. 1297. — 46. Versammlung deutscher Philologen in Straſsburg. (Fortsetzung u. Schluſs.) (S.) Sp. 1297—1301.

No. 48. *R. Menge, Einführung in die antike Kunst (R. Oehler). Sp. 1305—1307.* — Die Pontes longi. Sp. 1327—1328.

No. 49. Funde auf Ithaka; der Poseidon von Melos; die langen Mauern. Sp. 1357.

No. 50. Archäologische Gesellschaft zu Berlin. November-Sitzung. Sp. 1382—1384.

19. Jahrg. (1902).

No. 2. *E. Samter, Familienfeste der Griechen u. Römer (P. Stengel). Sp. 43—44.* — *O. Richter, Topographie der Stadt Rom. 2. Aufl. (D. Detlefsen). Sp. 45—49.*

No. 3. Belcks Expedition in Kleinasien. Neuere Funde in Delphi. Sp. 84—85.

No. 4. *F. Knoke, Das Schlachtfeld im Teutoburger Walde; Das Varuslager bei Iburg; Die römischen Forschungen im nordwestlichen Deutschland; Eine Eisenschmelze im Habichtswalde; Ein Urteil über das Varuslager im Habichtswalde (Ed. Wolff).* — Neue Gedichte der Sappho. Sp. 110.

No. 5. *O. Krell, Altrömische Heizungen (C. Koenen). Sp. 127—130.* — Archäologische Gesellschaft zu Berlin. Winckelmannsfest. Sp. 139—141. — Gilliérons Nachbildungen von Werken der mykenischen Metalltechnik (F. H.). Sp. 142.

No. 6. *W. Reichel, Homerische Waffen. 2. Aufl. (A. Körte). Sp. 145—150.*

No. 7. Ausgrabungen zu Milet. Sp. 198.

No. 8. *A. Römer, Homerische Gestalten u. Gestaltungen (Hoerens). Sp. 201—204.*

No. 9. Archäologische Gesellschaft zu Berlin. Januarsitzung. Sp. 250—254.

Zeitschrift, Byzantinische. 11. Bd. (1902).

1. u. 2. Heft. P. N. Papageorgiu, Von Saloniki »nach Europa«, von Europa »nach Griechenland«. S. 109—110. — P. N. Papageorgiu, Angebliche Maler u. Mosaikarbeiter auf dem Athos im IX. u. X. Jahrhundert. S. 118—119. — *E. v. Dobschütz, Christusbilder (A. Ehrhard). S. 170—178.* — *A. Venturi, Storia dell' arte italiana. I. Dai primordi dell' arte cristiana al tempo di Giustiniano (J. Strzygowski). S. 194—196.* — *A. Riegl, Die spätrömische Kunst-Industrie nach den Funden in Österreich-Ungarn (J. S.) S. 263—266.* — D. B. Ainalov, Hellenistische Grundlagen der byzantinischen Kunst. S. 278—281.

Zeitschrift für Ethnologie. 33. Jahrg. (1901).

Heft IV. Verhandlungen der Berliner Gesellschaft für Anthropologie, Ethnologie u. Urgeschichte. H. Schmidt, Neuordnung der Schliemann-Sammlung. S. 257—259. — R. Virchow, Bildtafeln aus ägyptischen Mumien. S. 259 —265 (4 Abb.). — W. Belck, Mitteilungen über armenische Streitfragen. S. 284—328. — F. Calvert, Ein Idol vom thrakischen Chersones. S. 329—330. — H. Schmidt, Neuordnung der Schliemann-Sammlung. II. III. S. 331—335.

Zeitschrift des Ferdinandeums für Tirol u. Vorarlberg. 3. Fölge (1901).

45. Heft. Fr. R. v. Wieser, Ein römischer Votivstein aus Sanzeno. S. 230—233 (1 Abb.).

Zeitschrift der Gesellschaft für Erdkunde zu Berlin. Bd. XXXVI (1901).

No. 2. M. Frhr. v. Oppenheim, Bericht über eine im Jahre 1899 ausgeführte Forschungsreise in der asiatischen Türkei. S. 71—99 (Taf. 11 —19).

Zeitschrift für das Gymnasialwesen. LV. Jahrg. (1901).

Dezember. G. Reinhardt, Zur Pflege der Kunst auf dem Gymnasium. S. 718—728. — *E. Meyer, Geschichte des Altertums. Bd. 1—3, 1 (M. Hoffmann). S. 780—791.*

Zeitschrift für die österreichischen Gymnasien. 52. Jahrg. (1901).

8. u. 9. Heft. R. Müller, Altgriechische und altgermanische Gastfreundschaft. S. 698—704. — G. Richen, Die Purpurschnecke u. der Monte Testaccio in Rom. S. 704—706. — *Kunstgeschichte in Bildern. Abt. I: Das Alterthum. Bearb. v. F. Winter u. C. Weichardt, Pompeji vor der Zerstörung (R. Böck). S. 775—781.*

No. 10. *Harvard studies in classical philology. Vol. IX—X (R. Kauer). S. 880—885.* — *A. Fairbanks, A study of the Greek Paean (H. Jurenka). S. 885—886.* — *E. Meyer, Geschichte*

des Alterthums. III, 1 (A. Bauer). S. 903—909.

No. 11. *Transactions and Proceedings of the American philological association. Vol. XXX (R. Kauer). S. 987. .990. — E. Graf· Haugwitz, Der Palatin, seine Geschichte u. seine Ruinen (L. Pollack). S. 1026—1027.*

Zeitschrift für Numismatik. XXIII. Bd. (1901).
Heft 1 u. 2.. K. Regling, Zur griechischen Münzkunde (Sicyon — Sinope — Heraclea Bith. — Rhodus — Laodicea Syr. — Ägypten). S. 107—116.

Zeitschrift für ägyptische Sprache u. Altertumskunde. Bd. XXXIX. (1902).
1. Heft. J. H. Breasted, The Obelisks of Thutmose III. and his Building Season in Egypt. S. 55—61 (Taf. III). — U. Wilcken, Die Bedeutung der ägyptischen Pflanzensäulen. S. 66—70. — G. Möller, Das Hb-śd des Osiris nach Sargdarstellungen des neuen Reiches. S. 71—74 (Taf. IV. u. V, 2 Abb.).

Zeitung, Allgemeine. Beilage. 1901.
No. 267. Felice Barnabei und die antiken Schiffe im Nemi-See.
No. 279/80. A. Döring, Von der griechischen Inselreise mit Professor Dörpfeld.
1902.
No. 8. C. Mehlis, Noch einmal »Walahstede«.
No. 12. H. Bulle, Antike Kunst im Gymnasium.

Zeitung, Norddeutsche Allgemeine. Beilage, 1902.
No. 3. Die Ausgrabungen von Thermon.
No. 24. Der Palast des Odysseus.
No. 33. Die Ausgrabungen beim Tempel in Aegina.

Zukunft, Die. 30. Bd. (1901).
No. 40. H. Gelzer, Sittengeschichtliche Parallelen. I. Das Theater. II. Der Cirkus. S. 29—35.

ARCHÄOLOGISCHER ANZEIGER

BEIBLATT

ZUM JAHRBUCH DES ARCHÄOLOGISCHEN INSTITUTS

1902.　　　　　　　　　　　　　　　　　　　　　2.

JAHRESBERICHT
ÜBER DIE THÄTIGKEIT DES
KAISERLICH DEUTSCHEN ARCHÄO-
LOGISCHEN INSTITUTS.

Erstattet in der Gesamtsitzung der k. Akademie
der Wissenschaften am 5. Juni 1902.

(Abgedruckt aus den Sitzungsberichten der Akademie.)

Zum Beginne des Berichtes gedenken wir des
Heimgangs Ihrer Majestät der Kaiserin Friedrich,
welche das Institut, dem Ihre Majestät gnädig
geneigt war, zu seinen Ehrenmitgliedern zählen
durfte.

Von unseren ordentlichen Mitgliedern verloren
wir durch den Tod Adam Flasch, der in Erlangen
am 11. Januar 1902 starb, Georg Kaibel, gestorben
in Göttingen am 12. Oktober 1901, und Hermann
Grimm (gest. 16. Juni 1901), der unserer römischen
Bibliothek ein bleibendes Andenken hinterliefs. Es
starben ferner unsere korrespondierenden Mitglieder
Fr. Azurri (gest. im Juli 1901), Giuseppe Piconi
(gest. 14. August 1901) und F. Riano (gest. im
April 1901).

Neu ernannt wurden zu ordentlichen Mitgliedern
die HH. Delattre-Karthago, Dragendorff-Basel, Durm-
Karlsruhe, Gauckler-Tunis, Graef-Berlin, Halil
Edhem-Bey-Konstantinopel, Haverfield-Oxford,
Lechat-Lyon, Schrader-Athen; ferner zu korrespon-
dierenden Mitgliedern die HH. Dohrn-Neapel,
Farnell-Oxford, Fowler-Cleveland (Ohio), Frazer-
Cambridge, Joannidis-Pergamon, Kondakidis-Larissa,
Michon-Paris, Pinto-Venosa, von Premerstein-Wien,
Preuner-Athen, von Rekowski-Neapel, Rallis-Per-
gamon, Sarre-Berlin, Schulten-Göttingen, Stama-
tiadis-Samos, Thraemer-Strafsburg, Tria-Polatly
(Kleinasien) und Tscholakidis-Pergamon.

Zu Beginne des neuen Rechnungsjahres, vom
17. bis 20. April 1901, fand die jährliche, ordent-
liche Gesamtsitzung der Centraldirektion statt. Die
Mitglieder waren vollständig erschienen, bis auf
Hrn. Kirchhoff, den leider Krankheit verhinderte.
Hr. Puchstein nahm zum ersten Male an der
Sitzung teil, die HH. Körte und Graf Lerchenfeld
zum letzten Male, bevor sie dem Statut gemäfs
nach Ablauf der fünf Jahre ihrer Amtsdauer ausszu-
scheiden hatten. An ihre Stelle wurden gewählt
für Hrn. Grafen Lerchenfeld Hr. Klügmann, für
Hrn. Körte Hr. Wolters. Den beiden ausgeschiedenen
Mitgliedern haben wir schon jetzt allen Grund, für
die Fortdauer ihres Anteils an den Angelegenheiten
der Institutsleitung auf das Wärmste zu danken.

Seine Majestät der Kaiser ernannte nach statuten-
gemäfs erfolgtem Vorschlage zum zweiten Sekretär
in Athen Hrn. Hans Schrader. Er hat am 1. Okt.
1901 sein Amt angetreten.

Von den vier Stipendien für klassische Archäo-
logie erhielten je eines die HH. Kolbe und Pfuhl,
zwei wurden mit besonderer Genehmigung des
Auswärtigen Amts in vier Halbjahrstipendien geteilt
und so den HH. Lange, Oxé, Straufs und Wolff
verliehen. Das Stipendium für christliche Archäo-
logie erhielt Hr. Lüdtke.

Für die Herausgabe der Berliner Publikationen
des Instituts setzten die HH. Brandis und Graef,
der erstere für die Bibliographie, der andere für
die übrigen Redaktionsgeschäfte, ihre Thätigkeit
fort. Es erschien das 4. Heft des 2. Bandes der
»Antiken Denkmäler« und der 16. Jahrgang des
»Jahrbuchs« mit dem »Anzeiger«, letzterer auch in
Einzelausgabe. Zur Vollendung des Registers zu
den 10 ersten Bänden des »Jahrbuchs« und des
»Anzeigers« hofft Hr. Reinhold im laufenden Jahre
neben seinen Amtsgeschäften zu gelangen.

4

Eine Bewilligung aus den Zinsen des Iwanoff-Fonds fand zum ersten Male statt zu Gunsten der Fortsetzung von Untersuchungen auf der Insel Kos durch Hrn. Rudolf Herzog in Tübingen. Wir haben dankbar der für diese Untersuchungen hülfreichen Mitwirkung der Königlich Württembergischen Regierung, sodann des Johanniterordens, welcher ermöglichen will, daß auch die mittelalterlichen Bauten auf Kos berücksichtigt werden, zu gedenken. Dank dem nie fehlenden Entgegenkommen Sr. Excellenz Hamdi-Beys hoffen wir die Expedition im Laufe dieses Sommers zu stande kommen zu sehen.

Zu Reisen des Generalsekretars gab außer der Ausgrabung in Pergamon, von welcher noch unter den vom athenischen Sekretariate ausgeführten Untersuchungen zu reden sein wird, mehrfach Anlaß die Beteiligung des Instituts an den römisch-germanischen Studien. In das vergangene Rechnungsjahr fielen zwei Plenarsitzungen des Gesamtausschusses des römisch-germanischen Centralmuseums in Mainz, an welchen der Generalsekretar als Mitglied teilnahm; er besuchte den Verbandstag der west- und süddeutschen Vereine für römisch-germanische Forschung in Trier, nahm an Ort und Stelle von den Ausgrabungen des Römerplatzes bei Haltern in Westfalen Kenntnis und war zu Rücksprachen in Stuttgart, Frankfurt am Main und Wiesbaden.

Der Errichtung der römisch-germanischen Kommission des Instituts glauben wir in diesem Jahre entgegensehen zu dürfen, nachdem die Erweiterung der Institutsthätigkeit nach dieser Seite hin durch einen Zusatz zu § 1 des Statuts die Allerhöchste Genehmigung gefunden hat, und der Hr. Reichskanzler die »Satzungen der römisch-germanischen Kommission des Archäologischen Instituts« erlassen und veröffentlicht hat (Reichsanzeiger, 21. August 1901). Inzwischen haben wir aus den dafür bestimmten Mitteln drei begonnene Untersuchungen weiter fördern können.

Von Hrn. Ohlenschlagers »Römischen Überresten in Bayern« ist das erste Textheft (München, im Verlag der Lindauer'schen Buchhandlung) erschienen.

Hrn. Soldan's Ausgrabung bei Neuhäusel ist, so weit sie der Unterstützung des Instituts bedurfte, vollendet. Die Herausgabe der Ergebnisse ist in den Annalen des Vereins für Nassauische Altertumskunde XXXII, S. 145 ff. erfolgt.

Auch die Untersuchung des wichtigen Römerplatzes bei Haltern durch die Altertums-Kommission für Westfalen in Münster nahm im vergangenen

Jahre mit Unterstützung des Instituts ihren Fortgang. Von seiten der Altertums-Kommission nahm deren Vorsitzender, Hr. Philippi, mit dem Generalsekretar des Instituts leitenden Anteil, für die Ausführung traten Hr. Dahm, dem Hr. Weerth assistierte, und Hr. Koepp, auf dem Annaberge Hr. Schuchhardt ein. Die ausführliche Publikation des bis zum vorigen Herbste Gewonnenen liegt im zweiten Hefte der Mitteilungen der Altertums-Kommission für Westfalen (Münster 1901) vor. Sie ist auch einzeln im Buchhandel, unter dem Titel »Haltern und die Altertumsforschung an der Lippe«, zu haben.

Wenn das Institut seine Aufgabe auf dem Gebiete der römisch-germanischen Forschung nur lösen zu können glaubt in Vereine mit den deutschen Altertumsvereinen, so ist als ein Zeichen des Entgegenkommens es dankbar zu erwähnen, daß der Verein von Altertumsfreunden im Rheinlande, der Verein für Nassauische Altertumskunde und Geschichtsforschung, der Verein für Geschichte und Altertumskunde Westfalens und der neuentstandene Altertumsverein in Haltern den Generalsekretar des Instituts zu ihrem Ehrenmitgliede ernannt haben.

Von den sogenannten Serienpublikationen hat die Herausgabe der »Antiken Sarkophage« nicht den erstrebten Fortgang bis zur Fertigstellung des Textes zu Band III, 2 nehmen können, da der Leiter, Hr. Robert, durch zwingende andere amtliche und sonst wissenschaftliche Pflichten übermäßig in Anspruch genommen wurde. Doch hat er eine Reise nach Schloß Wolfegg zur Untersuchung eines dort Hrn. Michaelis bekannt gewordenen Skizzenbuches ausführen und davon erheblichen Gewinn für die Sarkophagstudien einbringen können, worüber in den Römischen Mitteilungen des Instituts berichtet ist. Auch wurde ein Sarkophagrelief-Fragment in Weimar untersucht, am Ende des Rechnungsjahres aber auch eine Reise nach Paris zur Nachuntersuchung dortiger Sarkophagreliefs von Hrn. Robert ausgeführt. Wir geben uns mit Hrn. Robert der Hoffnung hin, daß ihm das laufende Jahr, namentlich zur Bewältigung der in Rom für das Unternehmen noch erforderlichen Arbeiten, die nötige Muße gewähren und so entsprechend seiner für die Sache aufopferungsvollen Thätigkeit der Erfolg mit Fertigstellung des in Arbeit befindlichen Bandes III, 2 nicht ausbleiben wird.

Die Serienpublikationen haben durchweg mit anderweitigen Inanspruchnahmen der Bearbeiter zu kämpfen. Auch bei der Sammlung der »Antiken Terracotten« kann der Leiter, Hr. Kekulé von Stra-

donitz, noch nicht von einem Abschlusse berichten. Aber der von Hrn. Winter bearbeitete »Typenkatalog« ist mit zwei Bänden im Drucke bis auf die Einleitung so gut wie fertig, und der Abschluſs der Einleitung steht für diesen Sommer in sicherer Aussicht. Von der Sammlung der »Campanareliefs« hat mit Hrn. von Rohden Hr. Winnefeld, denen in letzter Zeit auch Hr. Zahn Hilfe leistete, den Text zu beiden Bänden zum gröſsten Teile fertiggestellt, so daſs die Inangriffnahme der Reproduktion der Abbildungen in diesem Jahre beginnt.

Eine wissenschaftliche Expedition nach Gordion hat Hrn. Gustav Körte nicht gestattet, das Werk der »Etruskischen Urnen« und »Spiegel« bis zum Abschlusse eines Bandes zu fördern.

Aus gleichartigen Gründen hat auch von den mit Unterstützung des Instituts von der Kaiserlichen Akademie der Wissenschaften zu Wien herausgegebenen »Attischen Grabreliefs« im vergangenen Jahre das zwölfte Heft, wenn auch im Manuscripte weit gefördert, noch nicht veröffentlicht werden können, wie auch Hrn. von Kieseritzky's Herausgabe der »Südrussischen griechischen Grabreliefs« noch im Werden bleibt. Das im vorigen Jahre erwartete Erscheinen eines ersten Heftes von Hrn. Graeven's »Antiken Schnitzereien in Elfenbein und Knochen« wird erst in diesem Jahre, aber da aller Berechnung nach sicher, erfolgen. Das Heft wird 80 Photographien mit einem Texte umfassen.

In die Redaktion der »Ephemeris epigraphica« ist Hr. Dessau eingetreten. Der Druck des neunten Bandes hat mit einem von dem leider verstorbenen Hrn. Hübner fast druckfertig hinterlassenen, umfangreichen Nachtrage zu den Inschriften von Spanien begonnen.

Das römische Sekretariat hat den 16 Band der dortigen »Mitteilungen« herausgegeben. Der Druck des Registers zu den ersten zehn Bänden dieser Zeitschrift ist nahezu vollendet. Erschienen ist der zweite Band des Realkatalogs der römischen Institutsbibliothek von Hrn. Mau; eine Fortsetzung, welche die in Zeit- und anderen Sammelschriften enthaltenen Aufsätze verzeichnen soll, ist von ihm begonnen. Der Druck des ersten Bandes eines illustrierten Katalogs der vaticanischen Antikensammlungen hat nach dem Manuskripte des Hrn. Amelung und mit Reproduktion der Photographien seinen Anfang genommen, während die Ausarbeitung des zweiten Bandes begonnen hat.

Sitzungen und Vorträge haben in Rom in gewohnter Weise ihren Fortgang gehabt, mit starker Zunahme des Besuchs von Deutschen in den Sitzungen, welchen dabei die Anteilnahme von italienischer Seite gewahrt blieb. Auſser den wöchentlichen Vorträgen vor den Denkmälern, zuweilen auch im Institutshause, hat der erste Sekretar Studienausflüge nach Conca, Cervetri, Corneto, Ostia und der Hadrians-Villa veranstaltet. Der zweite Sekretar trug unter starker Beteiligung über die Topographie der Stadt Rom vor und hielt mit geringerer Beteiligung Studierender Übungen über lateinische Epigraphik. Der Kursus des Hrn. Mau in Pompeji wurde vom 2. bis 14. Juli abgehalten.

Der Kursus für Gymnasiallehrer aus Deutschland fand vom 5. Oktober bis zum 8. November statt unter Führung der beiden Sekretare, in Neapel und Pompeji auch des Hrn. Mau, während in Florenz der Vorsteher des dortigen kunstwissenschaftlichen Instituts, Hr. Brockhaus, in dankenswertester Weise bei der Führung mit eintrat. Es nahmen teil aus Preuſsen 6, aus Bayern 3, aus Sachsen und Württemberg je 2 Herren, aus Hessen, Oldenburg, Braunschweig, Reuſs j. L. und Hamburg je einer.

Der zweite Sekretar untersuchte in Perugia die Reste der antiken Stadtbefestigung und ergänzte diese Studien durch Prüfung der darauf bezüglichen bisher unbenutzten Handzeichnungen der Uffiziensammlung in Florenz.

Eine Urlaubsreise nach Deutschland benutzte der erste Sekretar, um die römischen Denkmäler in Bonn, Trier, Mainz und Straſsburg zu sehen. Er nahm am letzteren Orte auch an den Verhandlungen der Versammlung deutscher Philologen und Schulmänner teil. Dort wurde im Kreise nahestehender Fachmänner aus den Gymnasialkreisen auch die Frage erörtert, inwieweit sich die nunmehr in elf aufeinanderfolgenden Jahren veranstalteten InstitutsKurse für Gymnasiallehrer aus Deutschland bewährt hätten. Man beschloſs auf Antrag des Hrn. JägerBonn: »Die Versammlung spricht ihre Ansicht dahin aus, daſs der italienische Kursus in bisheriger Weise fortgeführt, vielleicht durch einen analogen griechischen ergänzt werden sollte. Rücksichtlich weiterer Wünsche und Verbesserungen glaubt sie der Centraldirektion des Instituts und den Schulverwaltungen vertrauen zu dürfen.« Des näheren ist über die Besprechung im Archäologischen Anzeiger 1901, S. 217 f. berichtet worden. An den seit Jahren vom Sekretariat Athen veranstalteten Studienreisen in Griechenland haben deutsche Gymnasiallehrer schon immer teilgenommen und sind stets besonders willkommen.

Das von Sergius Iwanoff dem Institut vermachte Wohnhaus in Trastevere, dessen Einkünfte nach testamentarischer Bestimmung für die römische

4*

Institutsbibliothek zu verwenden sind, ist verkauft und so das Sekretariat von einer unverhältnismäfsig grofsen Verwaltungsarbeit befreit, namentlich aber der Bibliothek statt der immer stark wechselnden Reinerträge ein festes Jahreseinkommen gesichert worden.

Für die Bibliothek des römischen Instituts ist das vergangene Jahr ein günstiges gewesen, aber, da mit einer Erweiterung der Räume die Umstellung von etwa 15000 Bänden nötig wurde, auch ein arbeitsvolles. Der Zuwachs im Jahre belief sich auf 552 Nummern. Dazu haben die Programm-Schenkungen deutscher Universitäten und der Austausch von Programmen deutscher höherer Schulen beigetragen, aufserdem Schenkungen, namentlich der Königlich Preufsischen Akademie der Wissenschaften, der Königlichen Bibliothek und der Königlichen Museen zu Berlin, der Centraldirektion der *Monumenta Germaniae historica*, der Archäologischen Gesellschaft zu Berlin, der Königlich Bayerischen Akademie der Wissenschaften, der Reichs-Limeskommission, der Kaiserlichen Akademie der Wissenschaften in Wien, der Königlich Ungarischen Akademie in Budapest, der Krakauer Akademie der Wissenschaften, des Königlich Italienischen Unterrichtsministeriums und der Italienischen Generaldirektion der Altertümer und schönen Künste, der Königlichen Gesellschaft in Neapel, der Archäologischen Gesellschaft in Athen und der Akademie in Bukarest. Durch testamentarische Verfügung Hermann Grimm's hat die römische Institutsbibliothek die bisher erschienenen Bände der grofsen Weimarischen Ausgabe von Goethe's Werken erhalten, und die Grofsherzoglich Sächsische Regierung hat die Vervollständigung für die Zukunft in dankenswertester Weise zugesichert. Hr. Dr. F. Noack in Rom schenkte eine Reihe von Reisewerken über Italien. Das Kaiserlich Deutsche Reichsamt des Innern schenkte Hrn. Steinmann's Prachtwerk über die Sixtinische Kapelle. Vieles noch ist einzelnen Geschenkgebern zu danken, so Hrn. Barnabei-Rom, Hrn. Bernoulli-Basel, Hrn. Franchi di Cavalieri-Rom, Hrn. Jacobsen-Kopenhagen, Hrn. Rostowzew-Petersburg, der Firma B. G. Teubner-Leipzig.

Der römischen Zweiganstalt ist endlich noch eine höchst dankenswerte Zuwendung zu teil geworden. Der Verlagsbuchhändler Hr. Karl Baedeker in Leipzig hat in Veranlassung des hundertjährigen Geburtstages seines Vaters die Summe von viertausend Mark dem römischen Sekretariate zu freier Verwendung für wissenschaftliche Zwecke überwiesen, indem er ebenfalls unsere Athenische Anstalt bedachte. Über die Art der Verwendung werden wir in Zukunft zu berichten haben.

Bei dem athenischen Sekretariate fehlte bis zum Amtsantritte des Hrn. Schrader am 1. Okt. der zweite Sekretar. Hr. von Prott, ihm zur Seite die HH. Preuner und Watzinger, versahen so lange die Geschäfte der Stelle.

Die Sitzungen und die Vorträge vor den Monumenten und in den Sammlungen hielten beide Sekretare im Wintersemester bei reger Beteiligung von Angehörigen verschiedener Nationen.

Im Frühjahre fanden die nun bereits herkömmlichen drei Studienreisen in den Peloponnes, wie dem Hauptziele nach kurz gesagt wird, nach den Inseln und nach Troja unter Führung des ersten Sekretars statt, die ersteren beiden Reisen unter fast zu starker Beteiligung. Der erste Sekretar war aufserdem auf Ägina und in Korinth, um an einem Orte die Bayerischen, am anderen die Amerikanischen Ausgrabungsarbeiten in Augenschein zu nehmen. Ferner besuchte er mehrere Male Leukas als Leiter der auf Kosten des Hrn. Goekoop dort vor sich gehenden Grabungen. Endlich war er während zweier Herbstmonate in Pergamon, dessen Untersuchung für die nächste Zeit ein ständiges Hauptunternehmen des Instituts bilden wird und der Leitung des ersten Sekretars in Athen übergeben ist. Über die Ergebnisse, welche bei Aufdeckung eines grofsen Teiles der Hauptstrafse der alten Königsstadt erzielt wurden, erscheint allernächstens der Bericht in den Athenischen Mitteilungen, deren seit dem letzten Jahre stark in Rückstand gebliebenes Erscheinen bald wieder in die Reihe gebracht sein wird. Auch die Fertigstellung des Registers zu den ersten fünfundzwanzig Bänden der »Athenischen Mitteilungen« wird für diesen Sommer versprochen.

Ein zweites gröfseres Unternehmen des Instituts in Athen ist seit einer Reihe von Jahren die Untersuchung der ältesten Wasserleitungen Athens, ermöglicht durch die Freigebigkeit deutscher Gönner, denen wir vor kurzem durch Übersendung der Publikation im vierten Hefte der »Antiken Denkmäler« aufs Neue gedankt haben. Gerade eine solche Untersuchung findet aber nicht leicht ihr voll befriedigendes Ende. Dem sind wir im vergangenen Jahre dadurch um ein beträchtliches Stück näher gekommen, dafs Hr. Friedrich Gräber, der durch seine früheren Arbeiten gleichen Gegenstandes in Olympia und Pergamon dazu ganz besonders berufen war, seinen Wohnsitz Elberfeld für mehrere Monate zu verlassen und in Athen für die Untersuchung einzutreten sich bereit finden liefs. Hr. Gräber hat dann noch eine zweite gleichartige

Untersuchung in dem Athen benachbarten Megara während der Winterarbeit gefördert. Seine Aufzeichnungen über die Arbeiten an beiden Stellen werden in den »Athenischen Mitteilungen« erscheinen, für welche auch die ausführliche Nachricht über die schon in den zwei letzten Jahresberichten erwähnten Ausgrabungen des Instituts auf Paros bereit liegen, nachdem Hr. Rubensohn noch einmal an Ort und Stelle Revisionen ausgeführt hat.

Eine Unterstützung gewährte das Institut auch im vorigen Jahre wieder den Forschungsreisen des Hrn. Weber-Smyrna in Kleinasien.

Die beiden grofsen Publikationsarbeiten des athenischen Sekretariats, die der Akropolis-Vasen und die der Funde im böotischen Kabiren-Heiligtume, hat Hr. Wolters, jetzt in Würzburg, in Fortführung seiner früheren athenischen Amtsthätigkeit, in der Hand behalten. An den Akropolis-Vasen arbeiten fortgesetzt die HH. Graef und Hartwig, die Reproduktion der Abbildungen der Kabirion-Funde hat in Berlin ihren Anfang genommen.

Die Sammlung der Photographien eigener Aufnahme und die der Diapositive, von denen bei den Vorträgen im Institute und in anderen Anstalten reichlich Gebrauch gemacht ist, hat sich auch im vergangenen Jahre erheblich vermehrt, die der Diapositive auf jetzt 1070 Nummern. Die Photographien sind von Hrn. Preuner neu geordnet und, mit Literaturnachweisen im Drucke vorbereitet, verzeichnet worden. Ferner sind jetzt im ganzen 65 Wandpläne zum Gebrauche in Vorlesungen hergestellt.

Für die athenische Institutsbibliothek war, wie im vorigen Jahresberichte gesagt ist, durch den Neubau des Saales eine vollständige Neuaufstellung nötig geworden. Diese ist von Hrn. von Prott mit Unterstützung des Hrn. Watzinger nunmehr beendet. Die Bibliothek ist im Vorjahre auch durch zahlreiche Schenkungen vermehrt, für welche ziemlich denselben Behörden und Anstalten zu danken ist, welche als die Schenkgeber für die römische Bibliothek genannt sind. Eine grofse Hilfe für die nächste Zeit ist aber auch unserer athenischen Bibliothek durch Hrn. Karl Bädeker zu teil geworden, welcher, in gleichem Sinne wie für die römische Zweiganstalt, eine Stiftung von 2000 Mark für die athenische Bibliothek machte. Ihm deshalb auch hier unser Dank!

Unsern Dank richten wir endlich auch an den Verwaltungsrat der Dampfschiffahrts-Gesellschaft des Österreichischen Lloyd und an die Direktion der Deutschen Levante-Linie, welche beide durch Preisermäfsigungen die Reisen der Beamten und Stipendiaten des Instituts geneigtest erleichtert haben.

ARCHÄOLOGISCHE FUNDE IM JAHRE 1901.

Die Aufdeckung von Resten der griechisch-römischen Welt hat auch im vergangenen Jahre an den verschiedensten Stellen ihren Fortgang genommen.

Weiter als bisher von Deutschland aus nach Vorderasien ausgreifend, ist durch Seine Majestät den Kaiser die Untersuchung von Monumenten römischer Zeit nach Baalbeck hin gelenkt worden. Einen ersten Bericht von den mit der Ausführung Betrauten haben wir im Jahrbuch 1901, S. 133ff. bringen können.

In Kleinasien sind es vor allem die drei Grofsstädte Milet, Ephesos und Pergamon, von denen neue Teile ans Licht getreten sind.

Über Milet haben wir in diesem Anzeiger 1901, S. 191 ff. einen Bericht des Leiters der Ausgrabungen gebracht.

Über das, was von den Österreichern in Ephesos geleistet ist, giebt der Bericht Heberdey's, wie ihn Benndorf der Wiener Akademie vorgelegt hat, Nachricht (Anzeiger der philos.-hist. Kl. 1902, 5. März, wiederabgedruckt mit einem Zusatze in den Jahresheften des österreich. archäol. Instituts, V. Beiblatt Sp. 53ff.). Mit Heberdey sind Niemann, Schindler, Wilberg, Zingerle am Platze thätig gewesen. Die grofse, vom Theater zum Hafen verlaufende Hallenstrafse, die Ἀρχαδιανή, wie sie ihrer Benennung und damit ihrer Zeit nach, als unter Kaiser Arkadios im Anfange des 5. Jahrh. n. Chr. entstanden, inschriftlich festgestellt ist, wurde in ihrer Länge von über einem halben Kilometer freigelegt, mit einem Τετραχιόνιον auf der Kreuzung mit einer anderen Strafse. Als Verbindung der Ἀρχαδιανή mit dem *Atrium Thermarum* ist ein in beiden Richtungen rund 40 Meter in der Länge messender, von Säulenhallen umgebener Platz, in der Grundgestalt eines auf den gegenüber liegenden Seiten geradlinig abgeschnittenen Ovals, aufgedeckt, auch zwei der Ἀρχαδιανή parallel laufende Strafsen sind nachgewiesen. Ebenso wurde die Untersuchung des Theaters zu Ende geführt, auch in dessen Nähe anscheinend ein Altarbau in einzelnen Werkstücken gefunden, deren eines ein Reliefbild der Polykletischen Amazone zeigt. Hiervon

soll eine Einzelpublikation »Forschungen in Ephe-
sos« bald nähere Nachricht bringen.

In Pergamon hat das deutsche archäologische
Institut unter Dörpfelds Leitung die Ausgrabung
des neuen Marktes der Königszeit vollendet und
die von da bis zur Südostecke der Gymnasium-
terrassen im Zickzack hinaufsteigende Hauptstrafse
aufgedeckt, an ihrem Ende, bevor sie auf die Ost-
seite der Stadt umbiegt, die Reste eines grofsen
Brunnenhauses. Die Athenischen Mitteilungen des
Instituts bringen bald alles Einzelne der Funde.

Das Ottomanische Museum hat durch Herrn
Makridi Bey in Saïda einen phönikischen Tempel
mit Inschriften auszugraben begonnen und durch
seinen Beamten Ejub Sábry in einem Tumulus
zwischen den Dardanellen und dem alten Lampsakos
ein auserwähltes Stück, eine vergoldete Thonvase
mit Reliefdarstellung, Imitation einer Arbeit in
echtem Metall entdeckt. Und wiederum mit Unter-
stützung seitens des Ottomanischen Museums hat
Herr Gaudin bei Jortan unweit Kirkagatsch Gräber
mit reicher Ausbeute von Thongefäfsen in der Art
der älteren trojanischen Keramik wissenschaftlich
ausgebeutet.

Ein Hauptfeld der Untersuchungsthätigkeit war
sodann Kreta mit seiner absonderlichen Welt des
Kunstschaffens, welche da, wenigstens in solchem
Umfange neu, hervortritt. Vor allem sind die Funde
von Evans in Knossos zu nennen, über welche
letzthin besonders im *Annual of the British school
in Athens* berichtet wurde. Nebenher gehen die
Ausgrabungen der englischen Schule selbst in Prai-
sos, die der Italiener in Phaistos und die der
französischen Schule in Athen in Gulas.

Die Funde im Meere bei Antikythera wurden
abgeschlossen, worüber wir immer auf einen zu-
sammenfassenden Bericht hoffen.

Im Peloponnes hat die französische Schule
die Aufdeckung des Athenatempels in Tegea fort-
gesetzt. In Korinth haben die Amerikaner die
zur Agora führende Strafse ganz freigelegt.

In Athen hat die Archäologische Gesellschaft
am Olympieion und am Nordabhange der Akropolis
gearbeitet.

In Delphi haben die Franzosen ihre Aus-
grabungen mit dem Nachweise mehrerer kleiner
Tempel aufserhalb des heiligen Bezirks neben dem
Tempel der Athene Pronaia abgeschlossen. Der
Bericht im *Compte rendu de l'académie des inscr.* 1901,
Sept. Oct. hebt besonders einen der Tholos in Epi-
dauros ähnlichen Rundbau hervor.

Auf Leukas hat die Freigebigkeit des Holländers
Goekoop es Dörpfeld ermöglicht, dem dort von

ihm gesuchten Ithaka des Odysseus weiter nachzu-
gehen. Eine prähistorische Ansiedlung wurde am
Südende des Hafens von Vlicho nachgewiesen, auch
rings um diesen Hafen und an der Stelle der Stadt
Leukas wurden altgriechische Bauten, darunter turm-
artige Wohnhäuser, gefunden, und auf einer an-
sehnlichen Höhe bei Syvros ein Athenaheiligtum mit
einer altdorischen Bronze-Inschrift.

In Thessalien hat die athenische archäo-
logische Gesellschaft durch Stais eine prähistorische
Akropolis bei Dimini untersucht.

Über Südrufsland, Ägypten, Italien und
das römische Afrika bringen hier im Anschlusse
von Kieseritzky, Rubensohn, Petersen und Schulten
ihre Berichte.

Auf österreichischem Boden ist in Pettau
ein neues Mithraeum entdeckt, in Aquileja eine
grofse Grabmalanlage mit zahlreichen Einzelfunden,
in Asseria ein Hallenbau im Centrum der Stadt
gefunden, in Salona die bischöfliche Stadtkirche
weiter untersucht. Dort sind auch aus der Stadt-
mauer hervorgezogene Teile eines grofsen Denk-
mals der Pomponia Vera zum alten Aufbau wieder
vereinigt. Darüber bringt Bulić's *Bulletino Dalmato*
regelmäfsig fortlaufend die Berichte. In Virunum
auf dem Zollfelde sind ein gröfserer Gebäudekomplex
und in einem Bassin sechs Marmorstatuen ausge-
graben, in Celeja der merkwürdige Reliefteil eines
öffentlichen Monuments. Auf der Punta Barberiga
bei Pola ist eine ansehnliche Villenanlage auguste-
ischer Zeit mit Mosaiken und Wandmalereien nach-
gewiesen, wovon das im Druck befindliche 2. Heft
der Mitteilungen der antiquarischen Abteilung der
Balkan-Kommission die Publikation bringt.

Der *Società istriana di archeologia* in Parenzo ist
es gelungen, Reste von Nesactium, östlich von
Pola, inschriftlich gesichert, zu finden, darunter
Tempelruinen des 2. Jahrhunderts n. Chr., Stein-
blöcke vorrömischer Zeit mit Spiralornamenten,
Bruchstücke von Bronzegefäfsen nach Art der Situlen
von Este. Auch Carnuntum ging nicht ganz leer
aus, und in Wien wurden innerhalb der Stadt unter
anderem grofse Grabsteine aus dem ersten Jahr-
hundert n. Chr. gefunden, namentlich aber wurde
bei der Bloslegung von Teilen der römischen Lager-
mauer eine für die Datierung des Lagers wichtige
Inschrift gefunden, welche die Beteiligung eines
Centurionen der 13. Legion an den Bauarbeiten,
wahrscheinlich den ersten bei Anlegung des Lagers,
beweist.

Aus Frankreich bringen wir den Bericht des
Herrn Michon gesondert.

In Spanien hat Professor W. Sieglin in Berlin seiner Mitteilung zufolge im März d. J. auf einem Hügel unweit von Huelva am Zusammenfluſs des Odiel und Rio Tinto ein Heiligtum der alten Iberer entdeckt, das älteste, von dem wir bis jetzt Kunde haben. Es war ein Tempel der Göttin der Unterwelt mit zwei der Göttin geweihten Höhlen, erbaut an der südlichsten Stelle, bis zu der das von massenhaftem schwefelsaurem Eisenoxyd rot gefärbte, Menschen und Tieren todbringende Gewässer des Rio Tinto zu dringen vermag. Nach dem älteren der beiden aus dem Anfang des 5. Jahrhunderts v. Chr. stammenden von Avien übersetzten und in dessen *Ora Maritima* zusammengeschweiſsten griechischen Periploi (Vers 241 ff., nach C. Barth's Herstellung) stand das Heiligtum schon in der vorkarthagischen Zeit in Blüte:

Iugum inde rursus et sacrum Infernae deae
Diuesque fanum, penetral abstrusi caui
Adytumque caecum: multa propter est palus
Erebea dicta; quin et Erebis ciuitas
Stetisse fertur his locis prisca die,
Quae, praeliorum absumpta tempestatibus,
Famam atque nomen sola liquit caespiti.

Durch unrichtige Interpretation von Aviens Angaben verführt, suchte man den Tempel an den verschiedensten Stellen der Südküste Spaniens. Der Wahrheit am nächsten waren Müllenhoff, Deutsche Altertumskunde I, 118, und Sonny, *de Massiliensium Rebus* pag. 36, gekommen, die das Heiligtum südwestlich von Huelva, aber auſserhalb des Aestuars des Odiel, suchten, ebenso Christ, Avien, München 1865, pag. 63 (mit Karte) und Unger, Der Periplus des Avienus im 4. Supplementband des Philologus pag. 211, die ihn an der *Punta del Picacho* 15 km südöstlich von Huelva vermuteten. In der Römerzeit ward das Heiligtum, das von der zerstörten Stadt Erebis allein übrig geblieben war, in einen Tempel der Proserpina verwandelt, und eine von Trajan dieser Göttin geweihte Statue war noch im Mittelalter an Ort und Stelle vorhanden (Rodrigo Amador de Los Rios, Huelva, Barcelona 1891, pag. 344). Nach Einführung des Christentums eine Kloster in und neben dem Tempel errichtet; die beiden Höhlen, von denen die gröſsere etwa acht, die kleinere (Aviens Adytum) reichlich 3 m im Quadrat miſst, blieben aber unter der Kirche erhalten; selbst die lange schwarze Steinbank, die in der gröſseren derselben an zwei Seiten der Wand sich hinzog, und an eine ähnliche in den uralten Ruinen von Citania gefundene Steinbank lebhaft erinnert, blieb unversehrt. 1485 fand Christoph Kolumbus in dem der Maria la Rabida geweihten

Kloster, dessen Name augenscheinlich aus *E-rebida* entstanden ist, Zuflucht. Der Erebeische See, von dem Avien spricht, von den Griechen teils wegen des zufälligen Anklanges an »Erebus«, teils seiner Lage halber als Eingang zur Unterwelt aufgefaſst, liegt 20 km östlich von Rabida in völlig menschenleerer Gegend. Es ist ein Salzsee, der noch heute den Namen *Lago de Inferno* führt, vom Volke, das die Bedeutung des Namens längst vergessen hat, fälschlich zuweilen auch *Lago de Invierno* genannt. Sieglin beabsichtigt, vor allem die beiden Höhlen, deren Boden mit einer breiten Schicht Schutt bedeckt ist, auszugraben. Nun gilt zwar das seit mehreren Dezennien aufgehobene Kloster den Spaniern wegen dessen Beziehungen zu Kolumbus als eine Art Nationalheiligtum. Da es sich aber bei der geplanten Ausgrabung um Aufdeckung des einzigen Heiligtums der alten Iberer handelt, das wir topographisch bestimmen können, so steht zu erwarten, daſs die spanische Regierung dem Unternehmen, das für die Aufhellung der Urgeschichte und der religiösen Vorstellungen der vorkarthagischen und vorrömischen Bewohner des Landes einen so wichtigen Beitrag zu liefern verspricht, keine ernsthaften Hindernisse in den Weg legen wird.

Über die Untersuchungs-Funde in Britannien im Jahre 1901 hat Haverfield im Athenaeum 1902, S. 344 f. Nachricht gegeben. Die Thätigkeit war danach im ganzen etwas schwächer als in dem vorangegangenen Jahre. In Silchester wurden mehrere *insulae* mit Wohnhäusern freigelegt. Von Einzelfunden wird eine in Ziegel geritzte Inschrift »*Fecit tubu(m) Clementinus*« als Beweis für den Gebrauch des Latein bei den niederen Klassen erwähnt. Auch in Caerwent wurde die Aufdeckung der antiken Stadt fortgesetzt mit zwei durch ihren Grundriſs interessanten Häusern im Nordwesten. Römische Villen wurden wenig in Angriff genommen, die bei Worthing (Sussex) lieferte ein Stück einer Weihinschrift, vielleicht auch eines Meilensteins Konstantins des Groſsen. Von Militärbauten wurde das Kastell zu Gelligaer mit einer Erdwall-Befestigung (Anzeiger 1901, S. 80) vollständig freigelegt. Am Hadrianswall im Norden von England wurde ein bisher unbekannter Teil des bemerkenswerten Erdwerkes östlich von Carlisle ausgegraben.

In Schottland hat man ein groſses Erdlager und ein steinernes Badegebäude bei Inchtuthill untersucht. Bei Camelon, unweit Falkirk, ist das Relief eines über einen Gefallenen hinsprengenden berittenen Kriegers gefunden.

So wie wir für die Funde in Griechenland die Mitteilungen unseres Athenischen Sekretariats, für

die in Österreich die unserer Kollegen vom dortigen Institute benutzt haben, verdanken wir über Deutschland Herrn Hettner die folgende Notiz:

Unter den gröfseren Untersuchungen nach prähistorischen Siedlungen sind zu nennen die des Heilbronner Altertumsvereins nach dem steinzeitlichen Dorf zu Grofsgartach; die sehr erfolgreichen Grabungen in der Umgegend von Worms in den Gräberfeldern bei Bermersheim, Deutenheim und Monsheim, sowie in dem frühbronzezeitlichen Gräberfeld auf dem Adlerberg; und die weiteren Grabungen des Bonner Provinzialmuseums in den Erdfestungen bei Urmitz.

In der Kenntnis der römischen Städte Strafsburg, Mainz und Trier wurden durch systematische Beobachtungen der Kanalisations- und sonstigen Erdarbeiten wesentliche Fortschritte gemacht: in Mainz wurde auf diese Weise längs der Rheinallee ein mächtiges Emporium mit einer Unmasse frühzeitiger Amphoren und Sigillatagefäfse gefunden und in Trier ein grofser Teil des alten rechtwinkligen Strafsennetzes festgestellt, sowie mehrere schöne Mosaikboden gehoben und einige ganz hervorragende Statuenfunde gemacht.

Aufserdem seien erwähnt die Ausgrabung eines römischen Tempelchens durch den Speyerer Altertumsverein im Pfingsborn bei Rockenhausen, die Vollendung der Ausgrabung des Neufser Lagers, die Entdeckung eines neuen grofsen Erdlagers von 408 m Front in Urmitz, welches wahrscheinlich etwas älter ist als das Drususkastell, ferner die Untersuchungen an den spätrömischen Befestigungen von Andernach und Remagen. In Xanten entdeckte und untersuchte man vor dem Marsthor einen römischen Ziegelofen, welcher an 500 Ziegeln der 6., 15., 22. und 30. Legion und der cohors II Brit. ergab.

Über die Ausgrabungen bei Haltern haben wir im »Anzeiger« d. J. S. 4 berichtet.

Über die Arbeiten der Limes-Kommission lassen wir den Bericht des Herrn Fabricius folgen.

FUNDE IN SÜDRUSSLAND.

Bei Besprechung der Funde des Jahres 1901/1902 will ich gleich das bedeutendste Stück voranstellen.

Es ist das der Goldbeschlag einer Schwertscheide, die in der Nähe des Don zum Vorschein gekommen ist und hier in einem Zinkdrucke wiedergegeben wird. Was an ihr zuerst auffällt, ist ihre ungewöhnliche Breite, 0,095, bei verhältnismäfsig geringer Länge, 0,54, die sie als Unikum unter unseren bisher bekannt gewordenen Scheiden erscheinen läfst. Nägel

hielten sie auf dem Holzkern fest, wie am oberen Rande des Bildes ein umgebogenes Stück der Schmalseite zeigt. In gestanztem, ziemlich flachen und dabei kantigen Relief sind hier drei Tiere dargestellt: ein Eber, nach links schreitend, mit ungeteilter Rückenmähne und mit in die Höhe gerichtetem Schwänzchen, das in eine Art Schleife ausläuft; das Ohr in eigentümlicher Stilisierung; ihm folgt ein Löwe mit heraushängender Zunge, den als eine Reihe von Knöchelchen dargestellten und in einen Vogelkopf endigenden Schwanz auf den Rücken gelegt; ein ganz gleicher Löwe füllt das Endstück der Platte aus, aber nicht schreitend, sondern so um seine Achse gedreht, dafs die Hinterfüfse auf dem entgegengesetzten Rande der Platte stehen. In ganz eigentümlicher Auffassung ist die Mähne der Löwen wiedergegeben: von einem besonderen Rande eingefafst, macht sie den Eindruck einer Zuthat, wie ein Mäntelchen, das dem Löwen umgelegt worden ist, und unter dem hervor Hautfalten sichtbar werden. Diese Eigentümlichkeit nebst der zweiten, den in eine Spirale auslaufenden Gelenken der Vorderbeine, knüpfen diese Löwen an die ganz ähnlichen beiden auf der Silbervase und der goldenen Schwertscheide aus dem Koul-Oba-Kurgan, *Antiq. d. Bosph. Cimm.* Taf. XXVI, 2 und XXXIV, 2; doch sind diese letzteren, auf Sachen des V. Jahrh. v. Chr., dem Anscheine nach etwas jünger; es ist bei ihnen der Schritt zur Gruppenbildung der Tiere schon gethan: der Löwe hat seine Beute gepackt; auf der Don-Goldscheide sind die Tiere noch getrennt; sie schreiten hintereinander her. Für höheres Alter dieser letzteren spricht auch die kantige Modellierung der Glieder und nicht zum wenigsten der Schwanz der Löwen; denn so, als aus den Knöchelchen allein gebildet, finden wir ihn blofs noch auf der goldenen Dolchscheide des bald zu publizierenden Melgunow-Kurgan, die mit dem ganzen Inhalt des Tumulus nicht später als aus dem VI. Jahrh. v. Chr. stammen kann. Dazu stimmt auch der Vogelkopf am Ende des Schwanzes, der ebenso sich auf einer Goldplatte in Form eines Löwen in einem Grabe des VI. Jahrh. bei Elteghen (Nymphaeon) gefunden hat, *CR. 1877, Pl. III, 27;* danach werden wir unseren Goldbeschlag in dasselbe Jahrhundert einordnen müssen. — Die zur Zeitbestimmung angeführten Sachen zeigen alle griechische Arbeit; aber weder in Griechenland, noch in Kleinasien finden sich Analoga zu den fremdartigen Zuthaten hier: zur Vogelkopf-Endigung der Schwänze und zur verdrehten Stellung des zweiten Löwen auf der Goldplatte; es müssen diese Eigentümlichkeiten also anderswoher stammen? Genau dieselben bilden

nun aber die Hauptcharakteristika in der durch die sibirischen Goldsachen der K. Ermitage repräsentierten und wahrscheinlich auf die Massageten zurückgehenden Kunst, die ich vor einer Reihe von Jahren schon aus anderen Gründen ins sechste vorchristliche Jahrhundert setzen zu müssen glaubte, was nun durch das vorliegende Stück eine willkommene Bestätigung erhält. Dieser sibirischen Kunst verdanken nun die Don-Schwertscheide und einige andere griechische Sachen aus Südrußland ihre fremdartigen Beimischungen; sie reichte in ihren Wirkungen aber noch weiter: ihre letzten, schon fast unkenntlich gewordenen Spuren finden wir in der Kunstprovinz, die sich im Bassin des Dnjepr, speziell im Nikopol-Kurgan, konzentriert.

Gehen wir nun zum Nordabhang des Kaukasus über, in das Gebiet des Kuban, so haben wir von daher eine schöne tiefe Bronzeschüssel, III. Jahrh. v. Chr., erhalten, mit von Silber eingelegtem Mae-

Funde im Gouvernement Eriwan, das die Grenze nach Persien bildet; hier fanden sich sehr alte Töpfe aus hellem Thon, rot und schwarz bemalt in geometrischen Mustern, in die nur selten eine kunstlose Menschendarstellung gefügt ist. System der Dekoration und Farben stellen diese Vasen neben die von Morgan in Susa gefundenen und als elamitisch angesprochenen; unsere Vasen repräsentierten dann eine jüngere Entwicklungsstufe dieser.

Unter den in Kertsch gefundenen Sachen beansprucht größeres Interesse ein kleiner bronzener Klappspiegel, IV. Jahrh., der in sehr flachem, leider stark oxydierten Relief eine sitzende Aphrodite zeigt, an deren Knie sich Eros lehnt. — In Chersonnes sind einige Fragmente rotfiguriger Vasen gefunden worden und viel römische Kleinkunst aus dem II. Jahrb. v. Chr. — Aus Olbia und der ihr seitlich gegenüberliegenden Insel Beresan haben wir eine Menge archaischer Thonware, größtenteils ionischer Fabrik;

ander auf dem Rande und Palmettenkranz im Inneren, einst wohl auch mit Silber eingelegt. Unter den verschiedenen dort gefundenen kleinen Goldsachen, die vom VI. Jahrh. bis in die römische Zeit reichen, fällt mir großes Goldbuckel aus dem VI. Jahrh. v. Chr. auf, der leider in sehr zerdrücktem Zustande auf uns gekommen ist: er ist aus Blaßgold, mit schräg nach oben laufenden vertieften Godrons geschmückt und oben mit einer Öffnung versehen. Seine einstige Verwendung ist unbekannt; auch sind mir Analoga bis jetzt nicht bekannt geworden; nur in der chinesischen Kunst gibt es verwandtes.

Auf der Südseite des Kaukasus sind im Gouvernement Jelisavetpol eine Menge Bucchero-Gefäße: tiefe Schüsseln, bauchige Töpfe mit enger Öffnung und Henkelkrüge ohne Fuß gefunden worden; alles verziert mit eingeschnittenem geometrischen Ornament, das mit einem weißen Mineral ausgelegt ist; außerdem chaldische Bronzen: Dolch, Pfeile, Knöpfe und Teile von Pferdegeschirr. Wie uns diese Sachen nach Vorderasien weisen, so thun das ebenso die

auch eine große Amphore aus der Spätzeit der Vasenfabrikation, auf Schulter und Henkeln mit Rankenverzierung und kleinen Köpfchen in farbiger plastischer Ausführung geziert; etwas weichlich, nichts von dem kräftigen Leben zeigend, das noch auf den analogen, in Italien gefundenen Vasen herrscht. — Auch eine archaische nackte Jünglingsfigur aus Bronze stammt daher, mit einigen Besonderheiten, wohl mehr lokaler Art.

In dem Bassin des Dnjepr, das durch den besonderen Stil und Charakter der hier gefundenen Gegenstände als ganz besondere Kunstprovinz anzuerkennen ist, hat der Melitopolsche Kreis des Gouvernements Taurien Pferdegeschirr in Gold von sehr niedriger Probe geliefert, meist in Typen, die uns schon aus dem Nikopol- und Alexandropol-Kurgan bekannt waren, doch daneben auch manches Neue enthalten. Im Kiew'schen Gouvernement haben die Ausgrabungen des Grafen A. Bobrinskoi bronzenes Pferdegeschirr zu tage gefördert, das, spätestens aus dem V. Jahrh. v. Chr. stammend, in den

Psalien einen ganz besonderen Typus zeigt: die Stange zeigt an dem einen Ende einen flachen Knopf, am anderen dagegen läuft sie breit schaufelförmig aus; in der Mitte stehen in einer Reihe drei Ringe für die Riemen. Identische Psalia sind einmal im Kuban-Gebiet gefunden worden; wenn das betreffende Material sich vergrößert, werden wir erkennen können, welcher Art der Zusammenhang zwischen diesen beiden Fundstätten ist. — Damit sind auch Bucchero-Schalen mit hochstehendem Henkel, der oben noch ein kleines Stäbchen aufgesetzt hat, ans Tageslicht gekommen.

St. Petersburg. G. von Kieseritzky.

GRIECHISCH-RÖMISCHE FUNDE IN ÄGYPTEN.

Unter den Funden des Winters 1901/1902 aus dem Gebiet der griechisch-römischen Kultur verdient vor allem der große Gold- und Silberfund hervorgehoben zu werden, der im Dezember 1901 in Karnak gemacht worden ist. Sebbach-Gräber haben unmittelbar an der nördlichen Umwallung des großen Ammontempels einen Schatz von Goldmünzen und silbernem Tafelgerät zu tage gefördert, der hier in spätrömischer Kaiserzeit verscharrt worden sein muß. Nähere Angaben über die Fundumstände haben sich natürlich nicht ermitteln lassen. Der ganze Fund ist sofort in die Hände der Altertumshändler übergegangen und die meisten Fundstücke haben bereits ihren Weg in die Museen oder Privatsammlungen gefunden. Der Fund bestand aus 800 bis 1000 Goldmünzen, unter denen neben Stücken des Septimius Severus, Carracalla und anderen auch Münzen des Macrinus, des Geta, des Diadumenianus und andere Seltenheiten, fast durchgängig in ausgezeichneten Prägungen sich fanden. Unter dem silbernen Tafelgerät ragt besonders ein flacher gegossener Teller hervor, mit der Darstellung einer Löwenjagd in der Mitte und einer außerordentlich feinen Randverzierung aus Rankenwerk, Tieren und jugendlichen männlichen Köpfen. Der Durchmesser des Tellers beträgt etwa 40 cm. Der Randfries erinnert stark an Terra sigillata-Reliefs. Auch einige andere der zu diesem Tafelgerät gehörigen Stücke weisen figürlichen oder ornamentalen Schmuck auf, andere sind durch ihre Form bemerkenswert, so besonders ein sehr sorgfältig gearbeiteter, so besonders ein sehr sorgfältig gearbeiteter, leider stark lädierter ägyptischer Krug. Die durch die Münzen gesicherte Datierung des ganzen Fundes verleiht ihm ebenso wie die gesicherte ägyptische Provenienz einen besonderen Wert.

Ein zweiter nicht unbeträchtlicher Fund an Goldmünzen ist bei Alexandrien, wie es heißt, in Abukir gemacht, es handelt sich hier meistens um Münzen Diocletians, auch Stücke von Alexander Severus, Aemilianus, Valerianus sollen sich darunter befinden. Zusammen mit diesen Münzen sollen 18 Goldbarren gefunden worden sein. 14 derselben sollen sofort eingeschmolzen worden sein, drei wohlerhalten sich im Handel befinden, das letzte Stück scheint aus dem Schmelztiegel erst gerettet worden zu sein, als es bereits angeschmolzen und verbogen war. Von den gut erhaltenen Stücken ist mir nur eins zu Gesicht gekommen. Es ist 18 cm lang, soll ein Gewicht von 240 g und einen berechneten Goldwert von 48 £ St. haben. Er trägt die aufgestempelten Inschriften

ACVEPPSIG

PROBAVIT

und rechts davon

EPMOV
ERMY

Das angeschmolzene Exemplar trägt die Inschrift

BENIGNY
SCOXIT

Von sonstigen Funden in Alexandrien ist nur weniges zu bemerken. Von den Mitgliedern der Sieglin-Expedition sind nur einige Untersuchungen vorgenommen worden zur Nachprüfung früherer Ergebnisse, insbesondere zur genaueren Festlegung der Stadionmauern.

Die Grabanlage von *Kom-esch-Schukâfa* gibt den mit der Konservierung der Anlage betrauten Behörden Anlaß zu schwierigen Erhaltungsarbeiten, da, wahrscheinlich vom benachbarten Mahmudie-Kanal aus, Wasser in das Grab eingedrungen ist, das wie schon bei der Auffindung des Grabes das unterste Stockwerk ganz erfüllt und nun zum Teil den Boden des oberen Stockwerkes bedeckt, in dem die Bestattungsräume mit den interessanten Sarkophagen und Reliefs sich befinden. Man versucht jetzt durch Auspumpen des Wassers zunächst das Einfallsthor desselben festzustellen, auch will man, um den Druck der auf dem Grab lastenden Massen etwas zu erleichtern, die auf dem Felsen lagernden Schuttmassen beseitigen. Wenn die drohenden Gefahren beseitigt sind, wird man sich wieder ungestört der Betrachtung der interessanten Grabanlage erfreuen können, die mit ihrer elektrischen Beleuchtung und sauberen Herrichtung ein treffliches Zeugnis für die Fürsorge der Alexandrinischen Altertümerverwaltung ablegt.

Beim Abbruch eines Häusercarrés sind auf dem Gebiet der alten Insel Pharos unweit des Ufers an der Afuschi-Bucht mehrere Grabanlagen entdeckt worden, die sodann von dem Direktor des Alexandriner Museums, Herrn Dr. Botti, in gewohnter sorgfältiger Weise ausgegraben und untersucht worden sind. Dank seiner Zuvorkommenheit durften wir die Anlagen, die für das grofse Publikum noch gesperrt sind, besichtigen. Es sind drei gröfsere Anlagen. Bei zwei derselben bildet das Centrum jedesmal ein viereckiger, jetzt oben offener Raum, zu dem man auf Treppen hinabsteigt. Auf den »Hof« der ersten Anlage öffnen sich zwei Gräber. Jedes von diesen besteht aus zwei rechtwinkligen Räumen, einer gröfseren Vorhalle und der eigentlichen Grabkammer, die voneinander durch eine Mauer mit einer Mittelthür getrennt werden. Die Decken der Räume sind als Tonnengewölbe gehalten, alles ist in den gewachsenen Felsen eingearbeitet. Im Vorraum kann man an den Wänden noch verschiedene Stuckschichten übereinander beobachten, der oberste Anstrich ahmt Marmorbelag nach. In der Grabkammer befindet sich an der Rückwand in den Felsen reliefartig eingearbeitet ein Naos auf einem Untersatz. Die Bemalung der gewölbten Decke des Raumes gibt eine Cassettendecke wieder und in jede der gemalten Cassetten ist ein kleines figürliches Bild gesetzt. Im Vorraum des zweiten Grabes finden sich an den Wänden zahlreiche Graffiti, darunter auch ein flott gezeichnetes Schiffchen mit einem Turm. Die Grabkammer dahinter weist dann hier etwas einfacher gehaltenen Naos mit Untersatz am Felsen auf.

Die übrigen Grabanlagen sind bedeutend einfacher, sie beanspruchen unser Interesse aber durch die in ihnen erhaltenen Triclinien, von denen eins noch in vortrefflichem Zustand ist. Hier sind also die Opferschmäuse abgehalten worden. Eine Publikation der Gräber wird durch Herrn Dr. Botti erfolgen. Für die Topographie der alten Stadt ist die Auffindung dieser Nekropole insofern von Wichtigkeit, als sie beweist, dafs der Teil der Insel Pharus, auf dem sie gefunden worden ist, schon aufserhalb des Stadtgebietes lag.

Frau Sinadino, die bekannte kunstsinnige Sammlerin, hat von der Museumsverwaltung die Erlaubnis erhalten, in Hadra zu graben. Über die Fundergebnisse ist noch nichts bekannt geworden.

In *Ashmunen*, dem alten Hermopolis, ist von den Grofsgrundbesitzern der Umgegend im verflossenen Winter die Sebbachgrabung in grofsem Stil betrieben worden. Dabei sind aufser zahlreichen zum Teil sehr wichtigen Papyri die Ruinen eines ägypti-

schen Tempels aus Ptolemaeischer Zeit zu tage gekommen und auch eine Anzahl Marmorskulpturen gefunden worden. Von diesen letzteren interessieren besonders zwei weibliche Köpfe, etwas unterlebensgrofs, die gut erhalten sind. Die Haare waren aus Gips angesetzt und bemalt. Die Bemalung griff auch auf den Marmor über, und reichliche Spuren derselben haben sich erhalten. Beide Köpfe befinden sich noch im Kunsthandel.

Abb. 1.

Im Fajum haben die französischen Ausgrabungen unter Jouguets Leitung in *Medinet-en-Nahas*, wie es heifst, sehr interessante Resultate ergeben, es soll daselbst ein griechischer Tempel mit Wandbildern und einer grofsen Inschrift aufgedeckt worden sein.

Bei den deutschen Ausgrabungen in *Batn-Harit*, dem antiken Theadelphia, ist unter anderem eine interessante Hausanlage aufgedeckt worden, deren wichtigster Teil ein grofses Zimmer bildet mit Fresko-

bildern in den Wandnischen. Die Bilder waren nur zum Teil erhalten. Das Bild der Nordwand stellte Tyche mit dem Steuerruder in der Rechten dar — der Oberkörper weggebrochen —, das der Südwand Demeter und Kora nebeneinanderstehend (s. Abb. 1); rechts (vom Beschauer aus) Demeter mit einem Ährenkranz auf dem Haupt, Scepter in der erhobenen Linken, in weißer Gewandung, links Kora mit einem eigentümlichen von einem Halbmond gekrönten Strahlendiadem, mit Fackel in der Rechten,

Abb. 2.

einer Blüte in der Linken, in dunkler Gewandung. Die dem Eingang gegenüberliegende Wand weist drei Bilder auf, von denen leider das Mittelbild bis zur Unkenntlichkeit zerstört ist — man erkennt nur noch den Unterkörper einer thronenden Figur in reicher Gewandung, die einen grünen Pinax (?) zwischen den Knieen hält. Die kleinen Nischen zu beiden Seiten des Mittelbildes enthielten die nackten oder doch nur mit einem Mäntelchen drapierten Gestalten je eines Jünglings, von denen der eine mit bekränztem Haar, ein Pedum in der Rechten,

ein *vexillum* (?) in der Linken haltend dargestellt ist (s. Abb. 2), während der andere, der ziemlich zerstört ist, in der Linken einen Helm, in der Rechten ein Schwert (?) hält.

In einem anderen Raum desselben Hauses wurde ein kleines Relief, Asklepios und Hygieia in bekanntem Typus darstellend — nicht üble Arbeit römischer Zeit —, gefunden, in einem dritten Raum ein Topf voll Kupfermünzen aus spätester römischer Kaiserzeit.

Interessante griechische Grabfunde sind bei der Ausgrabung der Deutschen Orient-Gesellschaft bei Abusir gemacht worden, über die Herr Dr. Borchardt mit gütiger Erlaubnis der D. O.-G. zu folgenden Notizen das Material zur Verfügung gestellt hat. Die Gräber fanden sich unweit des Totentempels des Königs *Ne-Wosu-Re'* mitten zwischen Gräbern des alten und mittleren Reiches. Ein erster Typus, der primitivste, bestand in Beisetzungen in großen cylindrischen Töpfen aus ganz rohem roten Thon, von denen man jedesmal zwei mit den Mündungen aneinanderlegte. In den so geschaffenen Hohlraum von reichlich Manneslänge ist dann der Tote gelegt worden und zwar ohne jede Beigabe. Es erinnert diese Bestattungsart an die Thonröhren-Gräber in Athen und ähnliches, und eben daran erinnern auch zwei Beisetzungen von Kinderleichen in alten Weinkrügen, die noch ihre alte demotische Aufschrift tragen.

Als eine weitere griechische Beisetzung muß die des Besitzers des Timotheos-Papyrus bezeichnet werden, über welchen letzteren bereits in dem vierten Jahresbericht der D. O.-G. (S. 5) Mitteilung gemacht worden ist. Bestattet war der Tote in einem wahrscheinlich früher schon einmal benutzten sehr starken Holzsarg in Mumienform. In diesem lag der mumifizierte und in Binden eingewickelte Leichnam, Kopf nach Osten, auf dem Rücken, auf einem dicken Tuch, ein rohes Kissen unter dem Kopf; links neben ihm lag ein Stock. Der Papyrus lag nördlich neben dem Sarg beim Kopfende im Sande, etwa 40 cm vom Sarg entfernt; zwischen ihm und dem Sarg verzeichnet der Fundbericht »ein Häufchen zerfallener Lederstückchen, einen Schwamm und verrostetes Metall (Eisen?), dabei auch ein Holzgriffe. Es handelt sich hier offenbar um Schreibutensilien.

Der Timotheos-Papyrus gehört, wie auch in dem Jahresbericht der D. O.-G. schon hervorgehoben ist, wahrscheinlich noch dem Ende des vierten Jahrhunderts v. Chr. an, und in dieselbe, vielleicht noch etwas frühere Zeit sind noch einige andere Gräberfunde zu setzen.

In derselben Gegend wie der Timotheos-Papyrus und der zugehörige Sarg kamen ein kleiner und drei große Holzsärge mit Deckeln in Giebelform zu Tage.

Bei einem der Sarkophage sind die Rundziegel des Dachfirstes durch einzelne, verschiedenfarbige Rundhölzer wiedergegeben (genau wie bei dem bekannten Sirenen-Sarkophag des Museums in Kairo), so daß man erkennt, daß dem Verfertiger die Nachahmung eines wirklichen Daches noch deutlich vorschwebte. Bei den beiden anderen Sarkophagen ist der First aus einem Rundholz gefertigt und die einzelnen Ziegel durch Bemalung wiedergegeben. Auf dem Deckel eines dieser Sarkophage fanden sich Reste einer Leinewandbespannung. Während beim ersten Sarkophag die Dekoration des Sargkastens nur in einer umlaufenden geschnitzten Perlschnur besteht, findet sich am Deckel und Kasten des anderen Sarges reichliche dekorative Bemalung mit Ranken, Zweigen und Palmetten in Blau, Rot und Weiß, die mit Vasendekorationen aus dem vierten Jahrhundert nahe zusammen geht.

Die Füße der Särge waren abgesägt und standen oder lagen, wie auch aus der Abbildung ersichtlich, neben dem Sarg. Man befürchtete wohl, worauf Borchardt hinweist, das Durchbrechen des Sargbodens, wenn dieser nicht ganz auf dem Erdboden aufruhte.

In dem erstgenannten Sarg lag eine Frauenmumie, zu deren Linken ein hölzerner Schminkkasten mit vier gedrechselten Schminkröhrchen im Innern und außerdem ein metallener Schminkstift lagen, in halber Höhe des Körpers fanden sich die Knochenreste anscheinend eines kleinen Vogels, an den Füßen trug die Mumie Ledersandalen mit durchbrochenem Riemenwerk. Außen nördlich neben dem Sarg an der Kopfseite — alle Leichen lagen mit dem Kopf nach Osten — wurden drei Alabastergefäße, ein rotfiguriges Väschen und ein fragmentierter Aryballos, rotfigurig mit aufgesetztem Blau, Weiß, Rot und Gold gefunden. Am Fußende des Sargs, westlich von ihm, lagen ein Paar zerbrochene Lederschuhe. Mit diesem Grab dürfen wir nach den Vasenfunden nicht viel unter die Mitte des vierten Jahrhunderts heruntergehen.

In dem bemalten Sarg lag die Mumie eines Mannes auf dem Rücken, innerhalb der Binden fand sich als einzige Beigabe ein Mohnkopf an langem Stiel, den der Tote in der rechten Hand gehalten hatte. Der Kopf lag auf einem Polster. Neben dem Sarg lag ein Paar Lederschuhe mit eingesteppten Verzierungen.

Neben dem dritten Sarg waren als Beigaben drei große Männerschuhe niedergelegt und eine Bronzestrigilis, im Sarg rechts neben der Mumie lag ein Stock, rechts neben dem Kopf der Mumie ein Alabastergefäß.

Außerdem haben sich im Schutt in höheren Schichten in der Gegend der Gräber einige mehr oder weniger fragmentierte kleine flaschenartige Lekythen aus blaß rötlichem Thon mit einer Dekoration aus schwarzem Netzwerk und aufgesetzten weißen Punkten gefunden, wie ähnliche Stücke aus dem fünften und dem Anfang des vierten Jahrhunderts bekannt sind. Es handelt sich hier offenbar um die Begräbnisstätte griechischer Ansiedler in Busiris, eines kleinen Vorortes von Memphis, an dessen Stätte heute das Dorf Abusir liegt, die schon in vor-ptolomäischer Zeit sich hier angesiedelt hatten.

Otto Rubensohn.

FUNDE IN ITALIEN.

Aus Italien ist von hervorragenden Funden des verflossenen Jahres kaum etwas zu berichten, obgleich die Arbeit an den verschiedenen Stellen nicht geruht hat.

In Sicilien sind Sikelergräber in Gela (hier des sandigen Erdreichs wegen nicht in Grottenform) aufgedeckt. In der großen Nekropole von Pantalica hat Orsi noch eine bedeutende Nachlese gehalten, Einzelfunde weiter westlich bei Girgenti angemerkt. Von ganz ähnlichen Grabgrotten auf Sardinien hat G. Pinza[1] eine große Anzahl Grundrisse bekannt gemacht, zugleich von den Nuragen (deren Inhalt leider ebenso dürftig wie jener Grotten) neuere Nachricht gegeben. Auch in Mittelitalien wird man auf Verwandtes aufmerksamer, wie Beobachtungen in Altamura und Gravina in der Basilicata zeigen.

Brandgräber der ältesten Zeit sind dagegen in der Umgegend von Matera und in Timmari konstatiert; der Pfahlbau bei Tarent war schon im vorigen Jahr (Arch. Anz. 1901, S. 60) angegeben, und der daselbst angekündigte Pfahlbau in einer Grotte bei Salerno wird jetzt verständlicher als über dem Bach, welcher die Grotte der Länge nach durchströmt, angelegt[2]. Es ist kaum wahrscheinlich, daß das Verhältnis, in welchem bis jetzt Leichengräber und Brandgräber in Süd- und Mittelitalien in Bezug auf die Häufigkeit ihres Vorkommens zu einander stehen, sich künftig sehr wesentlich ver-

[1] S. G. Pinza, *Monumenti della Sardegna primitiva* in *Mon. ant. Lincei XI.*

[2] Patroni *Caverna naturale con avanzi preistorici Mon. ant. Lincei* X, 545 ff.

ändern wird. In Oberitalien sind wieder mehr-
fach Brandgräber bekannten Inhalts aus den ver-
schiedenen Perioden altvenetischer Kultur in Este
zutage gekommen; in einem Falle so, daſs die
Übereinanderlagerung genau beobachtet werden
konnte: ganz zu unterst Reste von Bewohnung,
höher, im angeschwemmten Sande Gräber der sogen.
dritten Periode, die selbst wieder, weil in ver-
schiedener Schichthöhe gefunden, dieser Periode
eine lange Dauer zuweisen. Scheint hier also
während einer gewissen Periode ältester Zeit Brand-
bestattung alleinherrschend gewesen zu sein, so
darf dagegen schon in Bologna (Villanova), des-
gleichen südlich vom Apennin in Vetulonia[3],
Corneto und überhaupt in Etrurien gefragt
werden, ob hier jemals Brandbestattung ausschlieſs-
lich im Gebrauch war, ob nicht, wie es für Rom
auch litterarisch bezeugt ist, der älteste landes-
übliche Ritus der Leichenbestattung neben der
neueren Verbrennung fortbestand, um später wieder
die Oberhand zu gewinnen. Jedenfalls sind in
Mittelitalien an verschiedenen Stellen: im um-
brischen Terni, im picenischen Atri, Belmonte
und Castelmezzano, im samnischen Aufidena[4]
nur Leichengräber gefunden, deren Inhalt in höhere
Zeit weist und wenn selbst uralt, doch in
deutlichem Zusammenhang mit der ersten Eisenzeit.
Solchen bekunden aufs Neue auch Vasen, die, den
nordapulischen (vgl. Röm. Mitteil. 1899, S. 178ff.)
verwandt, in Grottole und Armento (Basilikata)
gefunden wurden, mehr oder weniger deutlich der
Villanovaurne formverwandt.

Das vielumstrittene Alter der woblummauerten
Bergfesten von Mittel- und Unteritalien wurde auf
Anregung des italienischen Unterrichtsministeriums
an einem der bekanntesten Beispiele, Norba, heute
Norma, einer eingehenden Prüfung durch Mengarelli
und Savignoni unterzogen, nachdem die vor einigen
Jahren von Frothingham, dem Vicedirektor der
Amerikanischen *School of classical studies*, mit groſser
Energie in Angriff genommene Erforschung Norbas

<hr>

[3]) Nach dem Vorgang von Milani, *Museo topo-
grafico dell' Etruria* S. 25 f. sucht G. Pinza (*Bullet.
di paletn. ital.* 1901 S. 185 die Gleichzeitigkeit der
Pozzogräber und derjenigen *a buca* oder *a cirolo*
nachzuweisen.
[4]) Die treffliche Monographie von L. Mariani,
Aufidena in *Mon. ant. Lincei* X, behandelt das ganze
dort gefundene Material (ein Nachtrag *Notizie* 1901,
S. 442), sowie die antike Stadt und die Streitfrage,
ob Aufidena bei dem heutigen Alfedena gelegen,
oder wo Castel di Sangro. Entscheidet sich Mariani
nach sorgfältiger Abwägung für Alfedena, so ist
doch der Widerspruch noch nicht verstummt.

sistiert worden war. Das jetzt vorliegende Resultat
ist insofern negativ, als die an allen Plätzen, welche
geeignet schienen, gesuchte Nekropolis sich nicht
fand. Doch gibt die Entdeckung von Grabbeigaben
aus der ersten Eisenzeit, die unten in der Ebene
bei der Station von Sermoneta gemacht wurden, in
Gräbern, die man zu einer oben im Südosten von
Norba nachgewiesenen Ansiedelung zugehörig
denkt, Hoffnung, daſs auch die Gräber von Norba
unten, etwa in der Umgebung von Ninfa, zu finden
sein möchten. Oben in Norba hat man namentlich
bei den drei Tempeln nachgeforscht, deren zwei
schon im Plan der *Mon. ined. d. Inst.* I, Taf. II,
richtig auf der 'kleineren Akropolis' zwischen den
zwei Haupteingängen im Südosten situiert waren,
wogegen der dritte, laut Inschrift der Diana eignend,
in einem Pfeilerhofe auf der 'gröſseren Akropolis'
in der Mitte der Ostseite, erst jetzt entdeckt worden
ist. Unter allem dabei Gefundenen ist indes nichts,
was entschieden über die Gründung der römischen
Kolonie (im Jahre 492 = 262) hinaufginge, und
daſs auch die berühmte Ringmauer nicht älter ist,
wurde durch unter ihr gefundene Thonscherben
festgestellt.

In Gela wurde die wissenschaftliche Erforschung
der altgriechischen Nekropole fortgesetzt. Ein in
viele Stücke zerbrochener Thonsarkophag ist be-
merkenswert wegen seiner Gröſse (auf 800 Kilo
wird er geschätzt), mehr noch weil im Inneren an
seinen Ecken elegante ionische Säulen stehen, der
Idee nach ein im Inneren säulengeschmücktes Grab-
haus. Den Ausgleich sikelischer und griechischer
Kultur (Orsis 4. Periode) zeigt, wie früher Licodia-
Eubea, jetzt das ähnlich gelegene Caltagirone
in seiner Nekropole. Gräber des 4. bis 2. Jahr-
hunderts lieferte Syrakus; Centuripe einen Blei-
sarg, darin zu Häupten des Skelettes eines jungen
Mädchens die fußlose Thonbüste der Artemis mit
Köcher auf dem Rücken, merkwürdig auch durch
die Form der Büste, welche gleich denjenigen aus
antoninischer Zeit bis zur Mitte der Oberarme und
etwa zur Herzgrube reicht und doch durch mitge-
fundene Münze Hierons II. sich als älter erweist.
In etruskischem Gebiet ergaben Gräber aller drei
Hauptformen (*a pozzo, a fossa, a camera*) von Veji
keine wesentliche Ausbeute; jünger waren Gräber
von Perugia, in deren einem ein reiches Gold-
diadem gefunden wurde: zwischen Blattwerk ein
Medaillon mit einer *Lasa*, die mit einem Spiegel in
der Hand vor einer Truhe steht; desgleichen in
S. Gimignano ein groſses Grab mit fünf vier-
eckigen Kammern; ein anderes von gerundetem
Grundriſs mit Mittelpfeiler, eine bei Volterra

übliche Form, mit simpel verzierten Urnen rings auf einer Bank, nach mitgefundenen Münzen aus dem 3. bis 2. Jhdt. Das Bedeutenste ist wohl eine von Privaten unternommene, von der Regierung in die Wege geleitete Ausgrabung in Civita-Castellana: ein Tempel, wie gesagt wird, und durch Weihegaben mit (faliskisch aufgeschriebenem) Namen des Merkur, desgleichen durch eine Thonstatue des Gottes unabweisbar dünkt, während was vom Grundris von dem Ref. in Augenschein genommen werden konnte, vielmehr dem Atrium eines Hauses als einem Tempel anzugehören schien. Hervorragend die Terrakotten vom Oberbau: Teile von Simen, Stirnziegel, z. T. dieselben(?) wie in Conca-Satricum, auch kämpfende Krieger, namentlich die Gruppe eines knieend noch mit krummem Schwert sich gegen einen stehenden Angreifer wehrenden, beide voll gerüstet, sogar mit Beinschienen an den Oberschenkeln und mit einer Bemalung, die in seltener Frische erhalten ist. Einzig ist dieses (freilich gebrochene), Stück durch seine tektonische Beschaffenheit, Hochrelief auf einer Platte, die auf der Rückseite glatt, auch hier einfach bemalt ist, eingefaßt an einer Seite von dickem Pflanzenstengel, welcher oben sich zu einer Palmette entfaltet haben dürfte, so dafs das ganze Stück ein rechtes Seitenakroter gewesen sein möchte, wie der Merkur vielleicht ein Mittel-akroter.

In Pompeji war ein ungewöhnlicher Fund ein griechisches Votivrelief des 5. Jahrh.; eine niedrig sitzende Göttin mit Scepter, der viel kleinere Adoranten mit dem Widderopfer nahen, ebenso die italo-dorische Säule, die auf Mau's Veranlassung freigelegt ward, vielleicht dem 5. Jhdt. angehörig; nicht gewöhnlich auch die lange Reihe von Tabernen am Sarno, 1 Kilometer von Pompeji, reich an Skeletten, an allerlei Schmucksachen gewöhnlicher Leute, an Hausrat und Münzen, auch an manchem, was schon die Nähe des Hafens und des Meeres verrät. Die nicht mal halbe Lebensgröfse erreichende Bronzestatue eines Merkur dürfte, ob auch freier in ihrer Bewegung, derselben Schule angehören wie der im vorigen Jahr gefundene Ephebe. Wenig Abweichung zeigen die an einem Stück der Stadtmauer freigelegten 'Steinmetzzeichen. Wandgemälde waren reichlich in dem Hause, dessen *atrium Tuscanicum* man wiederherzustellen den guten Gedanken gehabt hat. Einige derselben wurden schon im vorigen Jahre erwähnt; die meisten geben bekannte Typen. Nicht so eine 'Toilette der Venus', wo die Hauptfigur, trotzdem sie sitzt, durch die Entblöfsung des Oberkörpers, durch den Schild, der ihr statt eines Spiegels vor-

gehalten wird, nicht von einem Amor sondern von einer Psyche (wie Mau, Röm. Mitt. 1901, S. 345 die kleine Figur benennt) und auch dadurch, dafs Venus den Schild mit der Linken berührt, an den kapuanischen Venustypus erinnert. Unverkennbar eine statuarische Reminiscenz giebt es auch in einem durch zahlreiche Nebenfiguren vom gewohnten Typus abweichenden Bilde des Venus karessierenden Mars, nämlich den bogenspannenden Eros.

Zahlreich sind natürlich Reste römischer Baulichkeiten, die in verschiedenen Teilen des Landes gefunden sind: von einem Tempel mit Terrakottaschmuck und Ex-voto-Körperteilen in Thon in Atri (Picenum), ebensolche ebenda auch bei einem Brunnenbassin, von einem Stadtthor zwischen zwei Rundtürmen des alten Baga Vagiennorum, von einer Villa mit Bad der Kaiserzeit in Isola Giannutri (Etrurien), von einem *torcularium* in Luogosano (Hirpini).

Auch in Rom hat es keine so interessanten Funde gegeben wie im vorigen Jahr: dafür stellte man teilweise S. Maria antiqua[5] wieder her; auch die östlich daneben liegende grofse Rampe zum Palatin wird wieder gangbar gemacht. Zwischen dem Castortempel und dem 'Templum D. Augusti' auch vor und in dem letzteren ist weiter aufgeräumt; der Grundrifs des ungeteilten Raumes ist an der Westseite wohl etwas aber nicht genügend aufgeklärt, seine Fortsetzung gegen Westen noch aufserhalb des teilweisen Abschlusses(?) (nur eine untere Nische an der Südseite) ist freigelegt, da bricht die Ruine ab. Die Lavapflasterstrafse, die ungefähr vom Romulustempel her ihre Richtung auf den Titusbogen zu nehmen schien, geht vielmehr nördlich an diesem vorbei, wo sie unter den Weststufen des Venus-Romatempels verschwindet; sie ist also älter als dieser und auch als der Titusbogen. Sie zeigt sich auch von grofsen Stützmauern überbaut oder durchbrochen, die, vom Palatin her, nicht weit westlich vom Titusbogen einander parallel nach Norden vorbeiziehen, dann im rechten Winkel auf zwei andere etwa auf die Phokassäule zu laufende Mauern stofsen und mit diesen das grosse Rechteck abgrenzen, auf welchem westlich das Atrium Vestae steht, östlich eine Menge Mauerzüge, die der Hauptsache nach den Gewölben anzugehören schienen, die sich an den Palatin anschliefsen: eine grofsartige Regulierung, deren Richtungsaxen durchaus abweichen von der Orientierung

[5]) Im Vorhof derselben ist ein antikes Badebassin (?), älter und anders orientiert als das *Templum Divi Augusti* und seine Annexe, ausgegraben; in ihm waren christliche Gräber eingebettet.

der älteren Bauten, deren Reste an verschiedenen
Stellen neben der alten Pflasterstraße und nament-
lich zwischen den zwei Parallelmauern westlich vom
Titusbogen 5—10 Meter unter dem späteren Niveau
freigelegt sind, meistens wohl Privathäusern an-
gehörig.

Es ist hiernach zum Schlusse auch noch einiger
Skulpturen, ausser den gelegentlich schon genannten,
Erwähnung zu thun: in Rom gefunden eine Peplos-
figur dorischen Stiles ohne Kopf und Unterarme,
desselben Typus wie eine der Herkulanischen
Bronzen[6]; unter denen ferner, die bei Durchbohrung
des Quirinals gefunden wurden, ein sehr beschädigter
Kopf des Polykletischen Diadumenos, eine neue
Replik der Albanischen Stephanos-Figur, diesmal
nicht mit einer Elektra an seiner rechten Seite,
sondern mit einem toten Widder über einem Baum-
stumpf an seiner linken[7], vielleicht eher Phrixos
(wenn auch nicht der des Naukydes Paus. I 24, 2)
als Hermes zu benennen; in den Caracallathermen
gefunden ein großer Aesculapkopf in eigentümlich
archaisch anmutendem Stil. Trotz einiger Wieder-
holungen doch vielleicht eher eine Probe neuattischer
Stilmischung als genuiner altgriechischer Plastik; in
Syrakus endlich, zusammengehörig, ein Hades-Sara-
pis-Asklepios und eine Hygieia, jener mit, diese
ohne Kopf. In ihr ist hellenistisches Vorbild un-
verkennbar, die Arbeit gefälliger, wenn aber doch
der andern Statue gleichzeitig, kaum älter als anto-
ninische Zeit. Allem Anschein nach moderne Arbeit
ist ein Relief, das aus Torre dei Passeri (Teramo)
für das Neapler Museum erworben wurde.

Auch größere Münzfunde haben nicht gefehlt,
in Pietrabbondante, in Licodia und Casa-
leone. E. Petersen.

ARCHÄOLOGISCHE NEUIGKEITEN
AUS NORDAFRIKA.

Durch die Freundlichkeit der Herren Gauckler
und Gsell bin ich auch diesmal in der Lage, einige
Aufnahmen von Ausgrabungen und Fundstücken
mitteilen zu können; ferner lag mir Gaucklers
Marche du Service des Antiquités en 1901 im Manu-
skript vor, wogegen Gsells *Chronique africaine*
erst später erscheinen wird.

[6] L. Mariani im *Bullettino comunale* 1901, S. 71,
Taf. VI.
[7] L. Mariani im *Bullettino comunale* 1901, S. 169,
Taf. X.

I. Tunis.

Karthago. In der Hafenfrage (s. Arch. Anz.
1901, 64) sind keine neuen Ergebnisse erzielt worden
(s. Oehler im Arch. Anz. 1901, 140).

Mit liebevoller Ausführlichkeit berichtet Delattre
über den in einem Grab der punischen Nekropole
von S. Monika (s. die Kartenskizze im Arch. Anz.
1901, 65) gefundenen Marmorsarg mit Malerei
in drei Farben (blau, rot, schwarz): C. R. Acad.
1901, 272. Es ist der erste bemalte Sarkophag,
den Karthago ergeben hat, der zweite marmorne.
Bisher sind dort überhaupt erst fünf Sarkophage
gefunden worden. In den Giebelfeldern des Sarges
ist »ein geflügelter Genius« gemalt. Der kost-
baren Hülle entsprach — eine schon oft in karthagi-
schen Gräbern beobachtete Thatsache — der Wert
der dem Toten beigegebenen Gegenstände nicht.
Man fand bei ihm nur einen bronzenen Siegelring
und einige Münzen. D.'s Bericht wird ergänzt
durch eine von einem Augenzeugen stammende
Mitteilung in der Beilage No. 34 S. 272 der »All-
gemeinen Zeitung«. Darnach wäre auf dem Deckel
des Sarkophags in Relief eine mit der Rechten
in graziöser Weise den Schleier über den Kopf
ziehende weibliche Gestalt dargestellt. Der *Aca-
démie des Inscr.* berichtet D. (*C. R.* 1901, 583 f.)
über seine sonstigen Funde. Auf p. 582 sind mehrere
Stelen abgebildet, auf denen der Tote in der ge-
läufigen Weise mit erhobener rechter Hand dar-
gestellt ist. Ausserdem ist hervorzuheben ein bron-
zenes Gefäß (Oinochoe), dessen Henkel zwei
Jünglinge bilden, indem der eine sich, auf dem
Bauch der Kanne stehend, hintenüber — nach dem
Ausguß zu — beugt und mit den Armen den Kopf
des anderen rittlings auf dem Gefäßhals sitzenden
umfaßt (Abbildung p. 590). Sodann wird wieder
eine Reihe von gravierten »Äxtchen« (s. Arch. Anz.
1901, 67) mitgeteilt und der Beweis versucht, daß
es doch Rasiermesser seien. Ein Ordensbruder des
Père D. hat nämlich aus Centralafrika Rasiermesser
der Neger mitgebracht, die mit den »Äxtchen« eine
frappante Ähnlichkeit haben, wie die Nebeneinander-
stellung auf p. 596 zeigt.

Gauckler hat die Ausgrabungen des Odeon
und der karthagischen Nekropole von Dermesch
fortgesetzt. Leider konnte an eine völlige Frei-
legung des Odeon nicht gedacht werden, da die zu
bewältigenden Schuttmassen zu bedeutend sind, doch
ist der Grundriß des prächtigen Bauwerks festge-
stellt, ebenso wie die zahlreichen Architekturstücke
eine Rekonstruktion des Aufbaus ermöglichten.
Abb. 1 zeigt eine der im Odeon gefundenen
Statuen.

Das wichtigste Ergebnis der Ausgrabung von Dermesch ist die Freilegung einer Reihe von punischen Töpferöfen aus der letzten Zeit Karthagos. Wie bei uns die Ateliers für Grabsteine und Gräberschmuck, liegen sie in der unmittelbaren Nähe der Begräbnisplätze. Abb. 2 zeigt einen solchen Ofen. Er besteht aus zwei konzentrischen Türmen oder besser Kaminen. In dem äufseren der beiden so entstehenden und von aufsen geheizten Hohlräume (A) wurden die gröberen, in dem inneren (B) die feineren Thonwaren gebrannt. Die Photographie giebt zugleich einen Begriff von der Ergiebigkeit der Ausgrabungsstätte. Oben, bei C, sieht man die byzantinische Basilika (s. Arch. Anz. 1900, 63), weiter unten sind Araber mit der Ausleerung einer punischen Grabstätte des 7. Jahrhunderts beschäftigt (bei D). In den Resten römischer Wohnhäuser fand man ein interessantes Mosaik. Es stellt vier Pferde dar, die wie Windmühlenflügel so um einen Mittelpunkt gruppiert sind, dafs ein hier angebrachter Pferdekopf zu allen vier Tieren gehört, eine Spielerei, die dem Künstler gut gelungen zu sein scheint (*Marche du Service*).

Bei den Ausgrabungen von Dermesch hat Gauckler auch eine der schönen Thonlampen mit durchlöchertem Griff gefunden, die aus der Fabrik der *Pullaeni* — einer in Afrika reichbegüterten Familie — stammen und mit Relief-, besonders Landschaftsbildern »alexandrinischen« Geschmacks geschmückt sind. Diesmal handelt es sich um eine Jagdscene. Wir sehen, wie eine von mehreren Treibern gescheuchte Hirschkub sich in einem halbkreisförmigen Stellnetz fängt. Die Landschaft ist durch Felsen und Baumschlag charakterisiert (*Bull. du Com.* 1901, 135). Ebenfalls aus alexandrinischer Sphäre stammt eine grofse Hängelampe mit acht Dochten, welche die Form einer Nilbarke hat. Die Dochtöffnungen — vier auf jeder Seite — vertreten die Ruderlager. Auf dem Vorderteil der Barke ist Serapis, auf dem Hinterteil Harpokrates (mit einer Lotosblume auf dem Kopfe) dargestellt, den leider fehlenden Deckel zierte offenbar ein Bild der Isis (a. a. O. p. 136).

Thugga. Man findet eine genaue Beschreibung des sehr gut erhaltenen Theaters, des wichtigsten Bauwerks des »tunesischen Timgad«, in den *C. R. de l'Acad.* 1901, 269 (von Dr. Carton).

Über die letzte Ausgrabungscampagne (Herbst 1901) berichtet Gauckler im *Bull. du Com.* (*Extraits des Procès-verbaux* 1901, p. XVf.). Gegraben wurde auch diesmal zwischen dem Capitol und dem Dar-el-Acheb (siehe Abb. 3). Man fand eine Reihe von Privathäusern und in diesen ein interessantes Mosaik,

eines der beliebten Bilder siegreicher Rennpferde (vgl. Arch. Anz. 1901, 69). Bei zweien der vier Hengste ist ihr Name beigeschrieben: *Amandus* und *Frunitus*. Über dem rechten Arm des Wagenlenkers steht die Inschrift: »*Eros, omnia per te!*« Sie wird sich auf ihn, auf den ja in der That alles

Abb. 1.

ankam (»*omnia per te*«), und nicht auf das dritte oder vierte Pferd beziehen. Zu vergleichen ist die Arch. Anz. 1901, 69 besprochene Inschrift eines ähnlichen Mosaiks: »*Scorpianus in Adamatu*«, was bedeuten wird: »S. (der Lenker) mit Adamatus« (vgl. *Amandus* des neuen Mosaiks), offenbar dem Hauptpferd. Eine Akklamation wie »*Eros, omnia*

per te findet sich auch auf den Pferdebildern der Villa des Pompeianus in Ued Atmenia, nämlich: *»altus es, ut mons exultas«;* der Zuruf gilt aber hier einem der dargestellten Rennpferde. Auf S. XIX

lagen. Durch Gaucklers Freundlichkeit bin ich in der Lage, den obigen von Leutnant Poulain, dem Entdecker der Inschrift von Henchir-Mettich, gezeichneten Plan von Dugga mitteilen zu können

Abb. 2.

berichtet G. über die topographischen Ergebnisse. Es hat sich herausgestellt, dafs das Forum weder an das Capitol noch an den Dar-el Acheb (s. Arch. Anz. 1900, 66) angrenzte und dafs zwischen diesen beiden Gebäuden nicht, wie man zuerst glaubte (Arch. Anz. 1901, 71), leere Terrassen, sondern Häuser

(1 : 5000). Er zeigt innerhalb der byzantinischen Mauer das Capitol, ihm gegenüber den Dar-el-Acheb, und am Abhang des Plateaus, auf dem Dugga liegt, das Theater. Aufserhalb liegen die beiden Tempel der punischen Gottheiten: des Baal-Saturn und der Caelestis, und noch weiter draufsen das berühmte

punische Mausoleum. Im Heiligtum der Caelestis standen auf dem Fries des halbmondförmigen Porticus, der die Area des Tempels umgiebt, folgende

Namen: *Thugga, Laodicea, Dalmatia, Judaea, Syria, Mesopotamia.* Zu ihnen ist jetzt auf einem neuen Fragment hinzugekommen der Name *Karthago (Bull.*

Abb. 3.

5*

du Com. 1901, 148). Wahrscheinlich gehören diese Namen zu Statuen jener Städte und Landschaften, die auf dem Fries des Porticus standen. Jedenfalls bezeichnen sie Kultstätten der Caelestis oder einer mit ihr identifizierten Gottheit (so wird mit der syrischen und mesopotamischen »Caelestis« die Astarte gemeint sein). Der halbkreisförmige Tempelhof findet sich übrigens wieder in dem berühmten Heiligtum der paphischen Aphrodite (s. Perrot-Chipiez, *Hist. de l'art* 3, 266).

Sehr bedeutend sind die Ausgrabungen, welche Gauckler im vergangenen Jahre auf dem Boden des alten Gigthis (Bu-Ghrara) an der kleinen Syrte begonnen hat. Es war ein glücklicher Gedanke, den Spaten einmal in einem der »Emporien« anzusetzen, deren Reichtum schon von der punischen Zeit datiert und durch den Fall Karthagos, ihrer strengen Herrin, nur gesteigert worden ist. Vor allem hat man in dieser von der griechischen Kultur berührten Zone — das sagt allein schon der Name »Emporien« — eine viel frühere und reichere Kultur zu erwarten als in den Städten des Inneren. Wenn nun schon deren Monumente die des rein römischen Westens deshalb übertreffen, weil sie auf einer älteren, mehrere Jahrhunderte hindurch von dem hellenisierten Karthago und dann von der hellenistischen Epoche der Kaiserzeit (seit Augustus) bestimmten Kultur beruhen, so darf man von den Emporien, deren Kultur noch älter als die des Binnenlandes ist, noch mehr erwarten. Ein Faktor durfte allerdings diese Erwartungen herabstimmen: die Thatsache, daß gerade die Ruinen der Küste Jahrhunderte lang von den Seefahrern des Mittelmeeres als Steinbruch ausgebeutet worden sind. Aber zum Glück war die Nähe der Wüste ebenso günstig für die Erhaltung der Ruinen, als die Nähe des Meeres ihnen schadete: die Seefahrer haben sich begnügt, das offen daliegende Steinmaterial zu entführen, aber die unter dem Sand begrabenen Reste waren vor ihnen sicher. Diese Erwägungen hat die erste Campagne von Gigthis vollkommen bestätigt. Gauckler kann von glänzenden Resultaten berichten (*Procès-verbaux*, Jan. 1902, p. XV f). Er hat mit dem Forum begonnen, und die an ihm liegenden Gebäude haben nicht allein kostbare Marmorsorten und anderes wertvolles Material, sondern vor allem eine edle Architektur und Dekoration ergeben, wie man sie auf diesem alten Kulturboden erwarten durfte. Reliefs zierten die Fassade eines Tempels, dessen Innenwände mit Fresken ausgestattet waren, von denen ebenfalls zahlreiche Reste gefunden sind — ». . *aedem pictam*. .« heißt es auf der zugehörigen Inschrift. Das Forum ist erbaut

unter Antoninus Pius, den eine Inschrift als den *conditor municipii* bezeichnet. Durch ihn wurde die Provinzialstadt *(civitas)* in ein Municipium latinischen Rechts erster Klasse (*Latium maius:* Inschrift p. XVII) umgestaltet. Das Municipium Gigthis stammt also aus späterer Zeit als Thamugadi, die Colonie Trajans, aber die Architektur und Dekoration soll erheblich künstlerischer sein, was man aus den oben angeführten Gründen begreift. Der Eingang des Forums liegt an der Seeseite. Von den das Forum (40 ✕ 60 m) umgebenden Gebäuden ist bisher bestimmt das an der hinteren Schmalseite gelegene Capitol — in ihm wurde ein Kolossalkopf des Jupiter aus weißem Marmor und von sehr guter Arbeit gefunden — und ein der Concordia Panthea geweihter Tempel an der einen (rechten) Langseite des Platzes. Abb. 4 zeigt den von Kolonnaden umgebenen Platz und die beiden genannten Gebäude: am oberen Ende des Forums das Capitol (*A*) mit seiner von sechs Säulen gebildeten Front und den beiden Treppen, an der Langseite den Quaderbau des Concordiatempels (*B*). Groß ist die Ausbeute an Inschriften; ein großer Teil von ihnen nennt Mitglieder der Familie der *Servaei*, die demnach in der Blütezeit der Kolonie, im Zeitalter der Antonine, eines der ersten Geschlechter der Stadt gewesen sein muß. Man kann Gauckler zu dieser Ausgrabung, von der noch viel zu erwarten ist, beglückwünschen.

In einem Pariser Hofjournal aus der Zeit Ludwigs XIV. (*Mercure Galant* 1694) hat sich der Bericht eines jungen Edelmanns über die von ihm besuchten Ruinen eines anderen »Emporium«: Leptis magna (Lebda, in der Mitte zwischen der großen und kleinen Syrte) gefunden (Cagnat in den *Mém. de la Société nat. des Antiquaires de France* 1901). Die Ruinen waren damals noch sehr bedeutend, aber wir erfahren, daß man bereits begann ihr Steinmaterial, besonders eine Menge von Säulen, nach Europa zu schaffen. In welchem Umfange das seitdem geschehen ist, lehrt der heutige Zustand der Ruinen. Auf wenige antike Stätten mag das Wort: *etiam periere ruinae* so wie auf Karthago, Lebda und die anderen dem Seeverkehr ausgesetzten Ruinen der afrikanischen Küste passen. Der Bericht hebt besonders hervor den Hafen, ein rundes, rings von Quaimauern umgebenes Bassin, mit einer von zwei Türmen bewachten Einfahrt, und den Circus, von dem noch 15–16 Sitzreihen erhalten gewesen sein sollen. Aus der Umgegend der alten Stadt werden »Türme« (*»bâtisses, figures de tours en carré«*) mit Reliefbildern (*»figures du soleil et d'animaux«*) erwähnt. Einige von ihnen haben Spitzen (. . *les unes carrées les autre en pointes*).

Offenbar sind Mausoleen der bekannten Form (rechteckiger Unterbau mit pyramidenförmigem Aufsatz) gemeint, bei denen ja öfter Reliefs vorkamen. Die lebendige Schilderung giebt eine Vorstellung von der ehemaligen Pracht dieser Metropole der Syrten. Die späteren Reisenden (z. B. H. Barth) sahen von ihr nur noch kümmerliche, zusammenhanglose Reste, während der französische Edelmann sie wohl ziemlich so fand, wie sie die arabische Zerstörung ließs,

sehr unterstützt. Die zu besprechenden von G. angeregten Untersuchungen legen davon das beste Zeugnis ab. Eine Fortsetzung der von P. Blanchet begonnenen Untersuchung des *limes Tripolitanus* stellt der im *Bull. du Comité* 1901, 95 veröffentlichte Bericht des Hauptmanns Hilaire, eines eifrigen Förderers der nordafrikanischen Archäologie, dar. Der Limes wird gebildet durch die von Tacape (Gabes) nach Leptis Magna (Lebda) (in der Mitte zwischen der

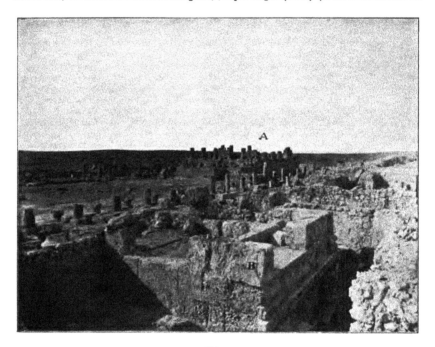

Abb. 4.

nur daſs der Sand der Wüste ein Jahrtausend hindurch sein Werk gethan hatte.

Seit zwei Jahren beschäftigt sich Gauckler mit der Erforschung des *limes Tripolitanus*, der Südostgrenze von *Afrika proconsularis*. Die ersten Aufschlüsse über den interessanten Gegenstand brachte die von dem verstorbenen P. Blanchet unternommene Bereisung dieser Gegend (s. Arch. Anz. 1900, 72). G.'s Absicht, den ganzen Grenzstrich genau zu erforschen, wird durch das lebhafte Interesse, welches die Offiziere der in Südtunesien liegenden Besatzung dem Werk ihrer römischen Kameraden entgegenbringen,

großen und kleinen Syrte) führende Straſse, von der das Itin. Antonini sagt: *iter quod limitem Tripolitanum per Turrem Tamelleni a Tacapis Lepti Magna ducit.* Die Straſse folgte dem Dalargebirge, dessen lange Kette das Littoral der kleinen Syrte in weitem Bogen umspannt und als natürliches Bollwerk die reiche Küstenlandschaft gegen die Stämme der Sahara verteidigte. Die Aufgabe der römischen Grenzverteidigung war hier, die Defilés dieses Gebirges durch Kastelle zu sperren — genau so, wie es im Westen am Auresgebirge geschehen ist. Einen der eigentlichen Befestigungslinie vorgelagerten

Aufsenposten stellt das unten besprochene Kastell von El-Hagueuf dar. Es ist 40 km von dem nächsten Kastell (Ksar-Tarsin) entfernt. Durch Blanchet war der nördliche Teil dieses Limes mit den Kastellen Ksar Benia und Tlalet bekannt geworden. Die neue Untersuchung stellt nun die südlich von Tlalet liegenden Kastelle bis zur tripolitanischen Grenze fest. Man findet sämtliche in die dem Aufsatz beigegebene Skizze eingetragenen Punkte auf der *Carte de la Tunisie* 1 : 800000 (*feuille Sud*). Es sind jetzt im ganzen 10 Punkte des Limes bestimmt, jeder durch ein römisches Kastell von der Art des oben behandelten. Die Dimensionen der Kastelle sind sehr verschieden. El-Hagueuf hat 20 × 30, Tarcine 20 × 25 (der Bordsch selbst 11 × 11 m), Tlalet 100 × 100, Menada sogar 200 × 150 m (die Saalburg 220 × 140). Es sind also nur zum Teil Kastelle im Sinne der Limeskastelle, sonst »Bordschs«. Immerhin sind die Elemente der Anlage dieselben: eine Umfassungsmauer und ein ihrem Umfang entsprechendes Gebäude, welches man bei den gröfseren Anlagen als Prätorium bezeichnen mag. Die vom Verf. versuchte Identifikation der einzelnen Posten mit den Stationen der Itinerare kann nicht eher als gesichert gelten, bis wenigstens die Identität einiger Kastelle durch Inschriften, wie man sie von Ausgrabungen erwarten darf, festgestellt ist.

Einen genauen Plan des Kastells Tisavar bei El-Hagueuf (Ksar-Ghelane) (s. Arch. Anz. 1901, 72) teilt ein anderer Offizier im *Bull. du Comité* 1901, 81 f. mit. Das Kastell entspricht in seiner oblongen Form den Kastellen des Limes, nur ist es bedeutend kleiner (40 : 30 m. Hier wie dort finden sich ferner die abgerundeten Ecken und das »Prätorium«. Das Fort ist genau nach Osten orientiert, wo das einzige Thor liegt. Aufser dem »Prätorium« enthielt es einige 15 an der Wallmauer gelegene Räume. Der Grundrifs des Prätoriums (Abb. 5) ist wesentlich

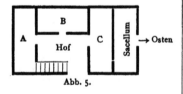

Abb. 5.

anders als bei den deutschen Limeskastellen: es fehlt die Vorhalle (»Exerzierhalle«) und das die hinteren Räume vom »Atrium« trennende »Peristyle«; das Sacellum, in dem eine Dedikation an *Jupiter O. M. Victor* gefunden wurde, liegt bei dem Kastell

El-Hagueuf nicht dem Eingang gegenüber, sondern an der (rechten) Seite, der Eingang befindet sich nicht an der Schmal-, sondern an der Längsseite.

Gemeinsam ist andererseits die Gruppierung der Räume um einen Hof («Atrium»). Links vom Eingang führte eine Treppe zu einem bei den deutschen Kastellen fehlenden Obergeschofs (Hettner, Rez. von Jacobis »d. Römerkastell Saalburg« in Westd. Zeitschrift 1898, 344). Gar nicht vergleichen lassen sich die Dimensionen: das afrikanische Prätorium hat die Mafse 17 : 7, das der Saalburg etwa 60 : 40 (also mehr als das ganze Kastell El-Hagueuff). Wir haben es eben bei den Limeskastellen mit Lagern für gröfsere Truppenkörper, hier dagegen mit starkbefestigten Blockhäusern — »Bordsch«, wie man heute sagt — zu thun, der von einigen Mann besetzt waren und mehr zur Überwachung als zur Verteidigung der Defilés, an denen sie liegen, dienten. Zur Wallmauer führen Treppen, auch dies ist eine Eigentümlichkeit des afrikanischen Kastells. Interessant ist die Behandlung der für einen Saharaposten die Existenz bedeutenden Wasserfrage. El-Hagueuff hat keine eigentliche Cisterne, sondern ein geschlossenes Reservoir, welches nur eine geringe Wassermenge fafste, also von Zeit zu Zeit aus einem Brunnen oder einer Cisterne der Umgegend gefüllt werden mufste. Die Besatzung war mithin auf eine längere Einschliefsung nicht eingerichtet. Die jüngste im Kastell gefundene Münze ist ein Maximinus Daza († 313 n. Chr.). Viel länger wird dieser vorgeschobene Posten nicht behauptet worden sein.

Die antiken Reste der Umgegend des Kastells Tatahouine bespricht ein anderer Offizier im *Bull. du Com.* 1901, 284 (mit einer Kartenskizze). Hervorzuheben sind die Ruinen einer Farm und Reste von Stauwerken; sie lehren, dafs die an der Küste der Syrte so intensive Kultur bis zu diesem sonst nur militärisch besetzten Grenzstrich vordrungen war. Verf. weist auf die Bedeutung des Kastells von Tlalet (s. oben) hin und empfiehlt dringend, es freizulegen. Er giebt übrigens als Dimension dieses Kastells nur 80 × 80 m, während Hilaire (s. oben) die Mafse 100 × 100 mitteilt. Auf Gaucklers Veranlassung hat Verf. die Herkunft einer Reihe von Reliefplatten festgestellt, die heute in dem französischen Fort Tatahouine eingemauert sind. Sie stammen von zwei neupunischen Mausoleen der Umgegend. Gauckler hat den sehr wichtigen Bildwerken eine ausführliche Darstellung gewidmet (*Bull. du Com.* 1901, 291 f.). Die Reliefs sind zum Teil abgebildet (Tafel XXIV). Es sind 27; sie gehören scheinbar alle zu dem gröfseren der beiden

Grabdenkmäler. Dargestellt sind mit naiver Natur-
treue, die lebhaft an die Felsbilder der Sahara
(Arch. Anz. 1900, 78) erinnert, alle möglichen Tiere
(Pfauen, Löwen, Dromedare, Büffel etc.), verschiedene
Pflanzen (z. B. Granaten), Gruppen von Menschen
und vor allem die punische Trias (Baal, Tanit,
Eschmûn) in der Gestalt dreier kegelförmiger Steine
mit der die Stelle des Kopfes vertretenden Kugel.
Daſs wir es mit Schöpfungen aus punischer Sphäre
zu thun haben, lehrt auch die in dem zweiten
Mausoleum gefundene neupunische Inschrift. Die
beiden Mausoleen sind nicht die ersten in der
tunesischen Sahara gefundenen. 60 km südlich von
Tatahouine, bei El-Amruni, steht das wohlerhaltene
Grabmal des romanisierten Puniers Apuleius Maximus
(*Bull. du Com.* 1894, 403), welches eine neupunisch-
römische Bilingue und ein Relief (Orpheus und
Eurydike) römischen Stils ergeben hat. Die Reliefs
von Tatahouine dürften nach Gauckler aus dem
1. bis 2. Jahrh. n. Chr. stammen. Sie sind in ihrer
Roheit bezeichnend für den stabilen Charakter der
punischen Kunst. Nach Ph. Berger lautet der Name
des in dem kleinen Grabmal beigesetzten Puniers
»Poltakan, Sohn des Massulat« (a. a. O. p. 296).
Wir lernen aus den drei Mausoleen, daſs auch im
äuſssten Süden die punische Kultur der römischen
vorgearbeitet hat.

Über die ebenfalls von militärischer Seite unter-
nommene Ausgrabung des dem von El-Hagueuff
benachbarten Kastell von Ksar-Tarsine (s. oben)
berichtet Gauckler selbst in den *Procès-verbaux*, Jan.
1902, p. XIX. Auch hier hat eine Inschrift den
Namen des Orts ergeben: *Tibubucum.* Der Name
findet sich nicht unter den Stationen des *Itinerarium
Antonini;* Ksar-Tarsine dürfte auch nicht in der
eigentlichen Trace des Limes gelegen haben, sondern
ein detachiertes Kastell darstellen wie El-Hagueuf.

Die *Association hist. pour l'étude de l'Histoire de
l'Afrique du Nord* (s. Arch. Anz. 1900, 75) ver-
öffentlicht einen von dem Architekten Saladin
verfaſsten Bericht über die bei El-Alia (südlich
von Mahédia), in der Nähe der Küste, gefundene
und von dem Besitzer des Terrains Novak mit den
Mitteln der Gesellschaft ausgegrabene Villa (s.
Arch. Anz. 1900, 69; 1901, 71). Die ausgedehnte
Ruine lag ganz unter dem Dünensand begraben,
ein Umstand, dem ihre gute Erhaltung zu danken
ist, der aber auch die Ausgrabung sehr erschwert,
zumal da der Wind beständig neue Massen von
Flugsand herbeiführt. Von dem groſsen und präch-
tigen Gebäude ist nicht allein das Erdgeschofs,
sondern auch das erste Stockwerk und sogar ein
Teil des zweiten erhalten. Erdgeschofs wie Etage

sind reich mit Mosaik, Malerei und Marmorinkrusta-
tion ausgestattet. Die Wände sind bis zu einer
gewissen Höhe mit bemaltem Stuck, darüber mit
Glasmosaik belegt (p. 12). Weder unter den Mosaiken
noch unter den Fresken scheinen bemerkenswerte
Gegenstände zu sein; von den Malereien ist freilich
wenig erhalten. Am ehesten könnten die p. 19
erwähnten tanzenden Figuren (*danseur et danseuse
en vêtements flottants*) Wert haben. Leider ist keine
Abbildung mitgeteilt. Auf einem der in der Villa
gefundenen Mosaikböden steht **THE꒭BA**. The-
banius wird der Name des Besitzers der Villa, nicht
der des Mosaikkünstlers sein, da es sich nicht um
eine künstlerische Arbeit handelt[1]. Das Zeichen
innerhalb der Inschrift kommt auch sonst in Nord-
afrika vor und scheint apotropäische Bedeutung zu
haben (*Bull. du Com.* 1901, 144).

Im ersten Stockwerk befinden sich die luxuriösen
Baderäume. Das Wasser wurde aus einer im zweiten
Stock angebrachten Cisterne entnommen (S. 14).
Bei der Vorliebe, welche die Römer für eine Villegiatur
an der Meeresküste hatten, darf man annehmen,
daſs unter den Dünen der Umgegend von Mahédia
noch manche Villa begraben liegt. Sind doch be-
reits zwei prächtige Landhäuser gefunden worden.
Über den Plan der Villa läſst sich noch nichts
sagen, da sie erst zur Hälfte ausgegraben ist. Die
Haupträume scheinen noch gar nicht gefunden zu
sein; mit ihnen werden auch wohl bedeutende
Mosaikbilder, wie sie die andere Villa von El-Alia
ergeben hat (Arch. Anz. 1900, 66 f.), ans Tageslicht
kommen.

Aus einem punischen und später römischen
Begräbnisplatz des alten Maxula (heute Rades,
an der Bai von Tunis), der sich, wie das Rade Regel
ist, auf einem Hügel befindet, hat der Hauptmann
Molins eine Reihe von dreieckigen Stelen ent-
nommen, die alle den Verstorbenen in demselben
bereits in Karthago beobachteten (Arch. Anz. 1899,
67) Gestus darstellen: die linke Hand liegt auf der
Brust, die rechte ist, die Fläche nach vorn, erhoben
(*Bull. du Com.* 1901, 72). Die punischen Stelen fanden
sich in einem Graben, sind also, als man den Hügel
in römischer Zeit zum Bestatten benutzen wollte,
aus den Gräbern entfernt, aber mit einiger Pietät
an Ort und Stelle aufbewahrt worden, offenbar um

[1]) Die Inschrift bei Gsell, *Monuments ant. de
l'Algérie* II, 255: *Benenatus tesselavit* nennt nicht
den Künstler, sondern den Eigentümer, wie das
andere ebenda mitgeteilte Beispiel lehrt: *Innocentius
. . pro salute sua suorumqe tesselavit.*

das Gefühl der punischen Bevölkerung nicht zu verletzen.

Das 5. Heft der *Enquête sur les installations hydrauliques romaines* (Tunis 1901) enthält u. a. Berichte über zwei römische Wasserleitungen, die aus praktischen Gründen wieder hergestellt, und bei dieser Gelegenheit auch archäologisch untersucht worden sind. Der mit der Ausführung der Arbeiten betraute Ingenieur hat für das Geschick seiner römischen Kollegen nur Worte der Anerkennung. Es

Monceaux, der Verfasser einer Litteraturgeschichte des christlichen Afrika, beschäftigt sich in der *Rev. Arch.* 1901, 83 f. (*le tombeau et les basiliques de Saint Cyprien*) mit der Topographie des Martyriums und des Grabes des H. Cyprian und mit den dem größsten Märtyrer der afrikanischen Kirche geweihten Basiliken. Der *ager Sexti*, wo Cyprian das Martyrium erlitt, lag in den Mapalia, der alten in dem heutigen La Marsa fortbestehenden Villenvorstadt Karthagos. Bestattet war der Heilige in der Nähe

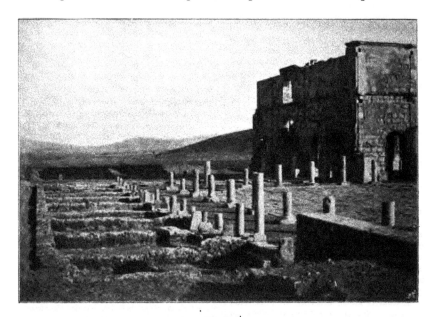

Abb. 6.

handelt sich in dem einen Fall um den Aquädukt, der das alte Hadrumet (Sousse) mit Wasser versorgte, das andere Mal um die einer römischen Ansiedlung am Fuße des Dschebel-Nasser-Alla (50 km südlich von Kairuan) dienende Leitung. Bei letzterer haben die Luftschächte eine Tiefe bis zu 40 m (p. 317). Bei dieser Gelegenheit sei darauf hingewiesen, daß die afrikanischen Stauwerke von den römischen Feldmessern erwähnt werden: Feldm. ed. Lachmann I, 36: *nam et aggeres faciunt et excipiunt et continent eam (aquam) ut ibi potius consumatur quam effluat.* Ferner bezieht sich auf ein Stauwerk die italische Inschrift C. 10, 6326.

der großsen Cisternen von La Malga. An beiden Orten erhoben sich im 5. Jahrhundert prächtige Basiliken, aber das erste dem Cyprian erbaute Heiligtum war die kleine dicht am Hafen gelegene Kapelle, deren Augustin (*conf.* 5, 8) gedenkt. Später wurde sie durch eine Basilika ersetzt. Es ist zu hoffen, daß der glückliche Spaten der beiden Erforscher des karthagischen Bodens: Delattre und Gauckler noch einmal eine der drei Kirchen findet.

II. Algier.

Timgad. Dem *Écho du Sahara* (10. Nov. 1901) entnehme ich einige Nachrichten über die letzten

Ergebnisse der Ausgrabung von Timgad. Man hat eine vierte Badeanstalt gefunden und aufserdem ein anscheinend recht grofses Privathaus: es scheint drei Peristyle zu haben. Eine Inschrift soll lehren, dafs es das Haus des Sertius und der Valentina war, die sich durch die Erbauung des Macellums um ihre Vaterstadt verdient gemacht haben. Es würde das erste Mal sein, dafs wir ein Haus des afrikanischen Pompei benennen könnten. Das Haus des Sertius soll in seiner Ausstattung mit den pom-

durchaus keine Spuren von Gebäuden, dagegen stand in seiner Mitte das dem Kaiser Hadrian von der Legion errichtete Denkmal. An ihm war die bekannte Manöverkritik angebracht, von der man neulich den Anfang mit dem Datum des kaiserlichen Besuchs gefunden hat (Arch. Anz. 1900, 76). Auch im grofsen Lager sind Grabungen veranstaltet worden, über die Gsell berichtet (*C. R. Acad.* 1901, 626 f.). Man hat zwischen dem sogenannten Prätorium (der »Exerzierhalle«) und den »*scholae*« (s.

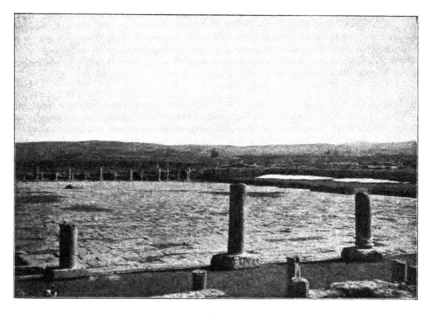

Abb. 7.

pejanischen Palästen rivalisieren. Das dürfte aber Übertreibung sein, wie denn überhaupt der beliebte Vergleich Timgads mit Pompei nur wegen der guten Erhaltung der Ruinen berechtigt und selbst in dieser Hinsicht sehr *cum grano salis* aufzunehmen ist.

Lambäsis. Gsell giebt im *Bull. du Com.* 1901, 321 einen Plan des alten Lagers der legio III. Augusta. Es ist 2 km vom Prätorium, dem Mittelpunkt des neuen Lagers, entfernt und bildet ein Quadrat von 200 m Seite. Die Ecken sind eingenommen von Bastionen, deren aufserdem je drei auf jeder Seite liegen. Sie dienten zur Aufstellung von Geschützen. Im Innern des Lagers finden sich

Arch. Anz. 1899, 72) ein grofses, von vielen kleinen Kammern umgebenes Peristyl (das »Atrium«) festgestellt. Abb. 6 zeigt die Nordwest-Ecke des Platzes mit dem Prätorium an der einen und neun Kammern an der anderen Seite, Abb. 7 den ganzen Platz (von Westen gesehen). In einer der Kammern fand sich eine Inschrift, die den Beschlufs der zu einem Kollegium vereinigten *armorum custodes* enthält. Auch diese Anlage diente also — wie die »*scholae*« — den Zwecken der militärischen Vereine. Es wird immer deutlicher, dafs das Lager im 3. Jahrh. seinen Charakter als Lager verloren hatte, dafs es nur noch zu militärischen Versammlungen und

solennen Funktionen gebraucht wurde. Aufserdem
hat man hinter dem Prätorium das Arsenal der
Legion und in ihm eine Unmenge von Ballisten-
kugeln (6000 aus gebranntem Thon, 500 aus Stein)
gefunden (*Procès-verbaux*, Mars 1902, p. IX).

Die megalithischen Grabdenkmäler, welche
sich in den Bergen südlich von Constantine finden,
behandelt in der *Revue Arch.* 1901, 21 f. (*les monu-
ments megalitiques des hauts-plateaux de la prov. de
Const.*) der Kommandant Maumené. Seine Ergeb-
nisse decken sich in allen Punkten mit der ein-
gehenden Darstellung, welche Gsell in den *Monu-
ments antiques* (s. unten) der ganzen Gruppe mega-
lithischer Gräber gewidmet hat (I p. 5 f.). Die von
Maumené beschriebenen Steinkreisgräber (Dolmen[2])
behandelt Gsell p. 29. Wie Gsell (p. 68), sieht
Verf. in diesen primitiven Grabanlagen das Urbild
des Medrasen, des einen gewaltigen, aus Stein-
kreisen zusammengesetzten Stufenkegel (*cône à gra-
dins*) darstellenden Königsgrabes zwischen Con-
stantine und Batna. Der konische mit Steinkreisen
umgebene Erdhügel ist hier durch einen massiven
Kern ersetzt. Entwickelt hat sich der Dolmen —
bei dem die Grabkammer die Spitze des Kegels
bildet — aus den über dem Leichnam kegelförmig
aufgehäuften Erd- oder Steinmassen (Gsell p. 6).
Dadurch, dafs man die Steine in mehreren sich ver-
jüngenden Lagen aufhäufte und die Grabkammer
oberirdisch machte, entstand aus dem rohen Erd-
oder Steinhaufen in Kegelform der Dolmen. Ich
möchte bei dieser Gelegenheit auf die Ähnlichkeit
hinweisen, welche zwischen denjenigen dieser Stein-
kegel, die oben abgeplattet sind (Gsell p. 6, 8) —
die Araber nennen sie sehr bezeichnend *schuscha*
= Fez — und den Nuraghen Sardiniens, sowie den
Talayots der Balearen, welche bekanntlich eben-
falls die Form eines abgeplatteten Kegels haben,
besteht. Als ich zuerst dem Medrasen nach-
gebildete »Grab der Christin« (bei Tifesch) sah,
wurde ich lebhaft an die wie jenes auf einsamer
Höhe liegenden Nuraghen erinnert. Auch diese
Analogie spricht dafür, dafs die Nuraghen Gräber
sind[3]. Und findet man nicht auch die gewundenen

Korridore im Innern derselben beim Medrasen und
dem Grab der Christin wieder? Sie werden bei
den Nuraghen ebenso wie hier zur Grabkammer
geführt haben, die dann, weil die Korridore nach
der Plattform hinaufführen, die Spitze des Grab-
mals gebildet haben müfste — ganz wie bei den
Dolmen. Dann erklärt sich auch, dafs man in den
Nuraghen keine Knochenreste findet. Lag die Grab-
kammer auf der Plattform, so war sie am ehesten
der Zerstörung ausgesetzt. Kein Nuraghe ist bis
zur Spitze erhalten (s. Perrot-Chipiez, *L'art dans
l'antiquité* IV, p. 23).

Durch römische Inschriften, die zum Bau der
Dolmen verwendet sind, ist erwiesen, dafs diese
uralte Grabform noch in der Kaiserzeit in Ge-
brauch war (Maumené p. 28; Gsell p. 30). In der
mit Rinnen — man hat natürlich an Blutrinnen
gedacht — versehenen Deckplatte eines Dolmen-
grabes sieht Verf. wohl mit Recht den steinernen
Bestandteil einer Ölpresse (p. 26). Interessant sind
die p. 22 (Gsell p. 31) abgebildeten Dolmen, bei
denen der äufserste Steinkreis unter römischem Ein-
fluss durch eine Art von Porticus ersetzt ist.

Im *Recueil du Constantine* (1901, 121 f.) veröffent-
licht Jaquet eine neue Untersuchung über die
»Kromlechs« (siehe oben) der Gegend von Sétif.
Derselbe eifrige Lokalforscher zeigt, dafs gewisse
runde Steinplatten, die bisher als Mühlsteine galten,
aber für einen Mühlstein viel zu dünn sind, zum
Verschliefsen einer Öffnung dienten, also beweg-
liche Thüren waren (*Recueil de Const.* 1901, 142).
Als solche hatten sie die Araber stets bezeichnet
und nun haben auch in der That mehrere an ihrem
Platz, vor einer Öffnung, gefunden. Der Stein wurde
durch einige vertikal eingerammte Pfeiler in seiner
Bahn gehalten. Diese cyklopische Thürart ist
noch heute in Madagaskar in Gebrauch (s. die
Abb. p. 142).

Auf den folgenden Seiten bespricht derselbe
Verf. eine bei Tebessa gefunde Ölkelterei. Der
Kelterraum besteht aus drei Abteilungen. In der
einen liegt noch die steinerne Basis (*forum*) einer
Ölmühle; ein oblonger Block mit runder Ver-
tiefung, über der die Mühle stand, und einer

[2]) So nennt man in der Bretagne die von einem
Kreis oder mehreren concentrischen Kreisen (»crom-
lech«) umgebenen und von einer primitiven Stein-
kammer — gebildet von mehreren vertikalen Pfeilern,
auf denen eine Deckplatte liegt (»menhir«) — be-
deckten Gräber.

[3]) Darauf weist vor allem auch der Umstand hin,
dafs die Nuraghen so oft in gröfseren Gruppen auf-
treten (Perrot-Chipiez, *l'art dans l'antiquité* VI, p. 37),
was allein schon genügt, um die Ansicht zu wider-
legen, es seien Zufluchtsstätten gewesen, denn solche

mufsten besser über das ganze Land verteilt sein
und wie hätte man nicht anstatt einer Gruppe kleiner
Türme eine Arx gebaut?! Aufserdem verstehe ich
nicht, wie die Nuraghen mit ihren dunklen Rampen
und engen Kammern und als einzigem allenfalls
zur Abwehr brauchbaren Platz der engen Plattform,
zur Verteidigung gebaut sein können. Überall hat
sonst selbst die primitivsten Menschen zu diesem
Zweck abschlüssige und leicht zu befestigende Höhen
gewählt.

Abflufsrinne, die das Öl in ein Bassin (*lacus*) führte, aus dem es dann in die Fässer gefüllt wurde (vgl. Mau, Pompei 356).

Eine sowohl in Tunesien wie in Algier vorkommende Bestattungsart ist die Beisetzung der Leichname in grofsen Thongefäfsen: man zerlegte zu diesem Zweck entweder ein Gefäfs in zwei Teile oder fügte zwei derselben, nachdem man ihre Spitze abgetrennt hatte, ineinander (Gsell, *Mon. ant.* II, 43). Neue Beispiele dieser Gräberform hat Bertrand, der Konservator des Museums von Philippeville (*Rusicade*) aus Stora (bei Philippeville), wo diese Bestattungsweise bereits früher festgestellt war, in *Bull. du Comité* 1901, 75 f. mitgeteilt. Für die These, dafs die Gräber hier punisch seien (»La nécropole phénicienne de Stora«), ist er den Beweis schuldig geblieben. Es ist zwar wahrscheinlich, dafs diese Grabform aus vorrömischer Zeit stammt, aber sichere punische Beispiele derselben sind bisher nicht nachgewiesen.

Dafs die in Nordafrika so beliebten Grabsteine von der Form eines halbierten Cylinders, die cupulae (s. jetzt Gsell, *Monuments ant.* II, 46), auch in Spanien vorkommen, liefs sich aus dem Einflufs der punischen Herrschaft erklären (Arch. Anz. 1900, 78). Nun kann ich aber diese eigenartige Grabsteinart auch in Lucanien nachweisen, denn im C. I. L. X steht zu No. 354 (Atina in Lucanien): »cippus forma Lucana; columna brevis in longitudinem secta qua parte secta est terrae imponitur«. Damit sind deutlich solche »cupulae« bezeichnet, die demnach in Lucanien häufig sein müssen (»forma Lucana«). Ob die punischen Cippen dorthin aus dem karthagischen Sizilien gekommen sind? Denn an eine selbständige Anwendung der merkwürdigen Grabsteinform mag man nicht glauben.

Der auf den afrikanischen Grabsteinen so besonders häufige Halbmond kommt auch in anderen Teilen der römischen Welt vor, so z. B. auf einem aus der Eifel stammenden Grabcippus (Westd. Zeitschrift 1899, 414).

Neue Felsbilder (s. Arch. Anz. 1900, 78) teilt aus der Gegend von Laghuat (am Oberlaufe des die Nordgrenze der algerischen Sahara bezeichnenden Uëd Dschedi; s. Arch. Anz. 1900, 76) mit der bereits erwähnte Hauptmann Maumené (*Bull. du Com.* 1901, 299). Nach der mitgeteilten Probe und der Versicherung des Verf. zu schliefsen, sind diese Tierbilder von besonderer Lebendigkeit. Man sieht die Tiere der Sahara: Elefanten, Büffel, Löwen etc. im Kampfe gegeneinander. Aufser dem archäologischen haben die Tierbilder ein zoologisches Interesse, da sie uns mit den ehedem in diesen

Strichen lebenden Tieren bekannt machen. Aus ihrer ehemaligen Existenz in einer Gegend, der heute gänzlich die zu ihrem Unterhalt nötige Vegetation und Wassermenge fehlt, wird geschlossen, dafs die nördliche Sahara ursprünglich viel wasserreicher gewesen ist als heute.

Auf dem Schlufsstein der Eingangspforte des Theaters von Khamissa (*Thubursicum Numidarum*; s. Arch. Anz. 1901, 76) steht unter einer in Relief ausgeführten tragischen Maske die wohl dem 3. Jahrh. angehörende Inschrift: *Eunuc(h)u[s]*, womit offenbar die Komödie des Terenz gemeint ist (*Bull. du Com.* 1901, 308; Abbildung: *C. R. Acad.* 1901, 344). Dafs seine Stücke damals noch in Afrika aufgeführt wurden, ist möglich, aber aus der Inschrift, die eine gelehrte Reminiscenz sein kann, nicht zu schliefsen. Die seltsame Zusammenstellung einer tragischen Maske mit dem Titel einer Komödie dürfte vielmehr dafür sprechen, dafs man in Thubursicum von Terenz keine rechte Vorstellung hatte.

In der *Revue Archéol.* (1901, 72 f.) bespricht Gsell sieben teils unedierte, teils bisher ungenügend behandelte Skulpturen (mit Abbildungen). Sechs von ihnen stammen aus Scherschel, der reichsten Fundgrube afrikanischer Skulpturen, eine aus Philippeville (Rusicade). No. 1 ist eine gute, wohl in der Zeit des Juba (I.) verfertigte Kopie einer Jünglingsstatue der argivischen Schule des 5. Jahrh. G. findet mehrere Übereinstimmungen mit der bekannten »Orest und Elektra«-Gruppe in Neapel: so, dafs der linke Arm in die Hüfte gestützt, und der Kopf leicht nach rechts gebeugt ist. No. 2 — eine sitzende männliche Figur mit langem Haupt- und Barthaar und nacktem Oberkörper — hält G. nicht wie Gauckler (*Musée de Cherchel*) für einen Serapis — der Kalathos sei nicht nachweisbar —, sondern für Aesculap, von dem mehrere sitzende Bilder bekannt seien. Der Kopf erinnert, wie Gsell bemerkt, in der That sehr an den Zeus von Otricoli. Auch hier hat man es mit einer sehr guten Kopie zu thun. Unter No. 3 weist G. nach, dafs zwei bisher getrennt behandelte Figuren: ein jugendlicher Pan und ein alter, ithyphallischer Satyr, eine Gruppe (hellenistischen Charakters) bilden: der zudringliche Satyr wird von dem Pan energisch abgewiesen, also ein Motiv, das sehr an die beiden Dresdener Skulpturen (Hermaphrodit, der einen Faun abwehrt) erinnert (vgl. Reinach, *Statuaire* I, p. 373). No. 4 ist eine Silenstatue schlechter Arbeit, die als Atlant diente. Wichtig ist No. 5, ein neuer, der vierte bisher bekannte, Porträtkopf des Juba (II.) (vgl. Arch. Anz. 1901, 78). Man erkennt Juba an den wulstigen Lippen und den vorspringenden

Backenknochen. Die vier Bildnisse sind alle von gleichem ikonographischem Wert, weil jedes den König in einer anderen Altersstufe darstellt. Zwei der Köpfe (darunter der neue von G. mitgeteilte) sind im Louvre, einer im Museum zu Scherschel, der vierte in Privatbesitz. Ebenfalls aus der Residenz des Juba stammt der p. 79 abgebildete Frauenkopf aus augusteischer Zeit. Der Fundort, der Stil des Werks und die unverkennbare Ähnlichkeit mit Tiberius sprechen dafür, daß wir es mit Livia zu thun haben, in der Juba die Gemahlin seines kaiserlichen Patrons, Augustus, verehrte. No. 7 (aus Philippeville) ist die Arch. Anz. 1901, 78 besprochene Büste des 'Eubuleustypus'.

Bekanntlich finden sich auch in Nordafrika neben der Masse der römischen den Verfall der griechischen Kunst darstellenden Skulpturen von meist recht geringem Kunstwert, Kopien älterer griechischer Werke. Eine wahre Fundgrube von Arbeiten nach alten Meistern ist Scherschel. In die Reihe solcher Kopien gehört ein von Besnier mitgeteilter Kopf aus Lambäsis (*Recueil de Constantine* 1901, 194). Es ist ein neuer »Strategenkopf«. Er stimmt mit den anderen Beispielen dieser athenische Feldherren des 5. Jahrh. darstellenden Skulpturengruppe (s. Bernoulli, Griech. Ikonogr. I, 98 f.), deren bekanntester Vertreter der Perikleskopf ist, in allen charakteristischen Zügen (in der Haar- und Barttracht, dem korinthischen Helm etc.) überein. Ihn einem der vielen in Betracht kommenden Strategen zuzuschreiben, ist hier ebenso unmöglich, wie bei den anderen Strategenköpfen. Das seltene Stück stammt zweifelsohne aus Lambäsis und könnte von einem römischen General, der dem dargestellten Athener besondere Verehrung zollte, aufgestellt sein.

In El-Kantara (am Defilé des Aurèsgebirges) hat Gsell ein Relief gesehen, auf dem dreimal der Gott Saturn in der durch andere Reliefs derselben Provenienz bekannten Weise (mit Hörnern) dargestellt ist. Er vermutet, daß diese Gruppe von drei · Saturnbildern sich auf die Verehrung mehrerer »Baalim« (Saturni) beziehe (*Bull. du Com.* 1901, 319). Man wird an die *Mercurii* (s. Arch. Anz. 1901, 78) und die verschiedenen in Afrika verehrten Cereres (*Bull. du Com.* 1901, 145: *numini deorum Cererum*) erinnert.

Die in Kult der semitischen Götter eine solch große Rolle spielenden symbolischen Steine — deren man z. B. in dem karthagischen »Götterversteck« (Arch. Anz. 1900, 63) gefunden hat — werden mit Bezug auf Saturn (Baal) in einer Inschrift aus Thala (Südtunesien) erwähnt: *Bull. du*

Com. 1895, 115: . . *Saturno baetilum* (= βαίτυλον) *cum columna* (dem Postament) *d. s. fecit.*

Vier in der Basilika von Morsott (s. Arch. Anz. 1901, 77) gefundene Architekturstücke, die vielleicht als »Kämpfer« die Verbindung zwischen Kapitell und Archivolt herstellten, vielleicht aber auch Stücke eines Frieses sind, teilt Gsell in *Bull. du Comité* 1901, 158 mit. Sie sind mit interessanten Flachreliefs geschmückt. Neben geometrischen Mustern kommt vor von Symbolen der Kirche die Säule und der von Weinranken umgebene Becher.

Die von Gsell verfaßten *Instructions pour la conduite des fouilles archéologiques en Algérie* (Alger 1901) können auch demjenigen, der keine direkte Fühlung mit den algerischen Monumenten hat, dienen, indem sie ihm einen Begriff von den wichtigsten Typen derselben und von der Sonderart der afrikanischen Denkmäler geben. Gsell macht besonders auf die christlichen Altertümer aufmerksam (p. 8), sehr mit Recht, da sich nirgendwo so viele und wohlerhaltene Basiliken u. s. w. finden wie hier.

Ein monumentales Werk ist die von Gsell verfaßte Beschreibung der algerischen Altertümer: *Les monuments antiques de l'Algérie*, 1901, Paris, Fontemoing; 2 Bände (288 und 445 S.). Im Text sind sämtliche dem Verf. bekannt gewordene antike Denkmäler verzeichnet und von jeder Klasse die wichtigsten beschrieben. Zahlreiche Lichtdrucktafeln erläutern die Beschreibung. Da ich das Werk ausführlicher in den Göttinger Gelehrten Anzeigen besprechen werde, sei hier nur die Disposition mitgeteilt. Buch 1: a) *monuments indigènes* (Höhlen, megalithische Gräber, Felsbilder), b) *mon. puniques et libyphéniciens;* Buch 2: *mon. romains* (Militärische Bauten, städtische Anlagen: Triumphbögen, Theater, Amphitheater, Circus, Markthallen, Thermen, Nympheen, Aquädukte, Cisternen etc., Straßen, Brücken, Häfen, Privathäuser in Stadt und Land, Gräber, Ausstattung der Gebäude, besonders Mosaiken; Buch 3: *mon. chrétiennes et byzantines,* a): *édifices du culte chrétien,* b): *constructions défensives de basse époque,* c): *sépultures chrétiennes.* Auf Kap. 1—2 des 3. Buchs sei besonders hingewiesen; Verf. behandelt hier die ihm besonders vertraute Klasse der christlichen Denkmäler auf Grund des gesamten bisher bekannten Materials (es werden 138 Basiliken aufgeführt) und mit eingehender Analyse des gemeinsamen und besonderen.

Göttingen. A. Schulten.

FUNDE IN FRANKREICH.

Herrn E. Michon verdanken wir den folgenden
Bericht, den wir im Original abdrucken:

*Il n'a été fait en France, durant l'année 1901,
que peu de découvertes d'antiquités dont l'intérêt soit
suffisant pour qu'elles méritent d'être signalées ici.*

*Des trouvailles de monnaies, dont nous n'avons
pas à nous occuper, il faut pourtant retenir le mé-
daillon de bronze de Pergame, provenant de l'Escale
(Basses-Alpes), aujourd'hui au Cabinet des médailles
de la Bibliothèque nationale, dont M. Héron de Ville-
fosse a montré l'importance pour la reconstitution du
grand Autel (Comptes-rendus de l'Académie des In-
scriptions, 1901, p. 823—829).*

*La rareté relative des découvertes d'argenterie
antique peut faire mentionner aussi deux plats d'argent
déterrés à Valdonne (Bouches-du-Rhône), dont l'intérêt
réside surtout dans la présence de monogrammes ana-
logues à ceux de la patère de Cherchel conservée au
Louvre et d'une autre trouvée jadis à Perm en Russie
(Bulletin archéologique du Comité, 1901, p. 273).*

*A Villelaure, dans l'arrondissement d'Apt (Vau-
cluse), les substructions d'une villa romaine ont fourni
trois mosaïques (Bulletin des Antiquaires, 1901, p. 112
—124). Sur l'une, qui se rattache à la série dont
la mosaïque de Palestrina est l'exemplaire le plus
célèbre, se voit un paysage égyptien. Sur une seconde
sont figurées des scènes de chasse. Dans la troisième,
la mieux conservée, l'artiste a pris pour sujet un épi-
sode bien comme de l'Enéide, le combat de Dares et
d'Entelle. Une autre mosaïque, mise au jour à Sainte-
Colombe (Rhône), près Vienne, montre Hylas surpris
par les Nymphes au moment où il vient puiser de
l'eau. Le combat de Dares et d'Entelle se retrouve
à peu de chose près identique sur une mosaïque dé-
couverte à Aix en Provence en 1790 et aujourd'hui
presque entièrement détruite. De son côté, l'enlève-
ment d'Hylas reproduit de très près celui de la mo-
saïque récemment signalée en Espagne à la Banesa,
province de Léon (Bulletin des Antiquaires, 1900,
p. 280—284). Il en ressort avec une nouvelle évi-
dence que les mosaïstes romains travaillaient d'après
des albums de modèles qu'ils se bornaient à copier.*

*Dans le domaine de la sculpture proprement dite,
M. S. Reinach a attiré l'attention sur une statue très
singulière, en calcaire du pays, provenant de Grézan,
près de Nîmes (Comptes-rendus de l'Académie des In-
scriptions, 1901, p. 280—281). La partie supérieure
est seule conservée. On y reconnaît un guerrier, vêtu
d'une cuirasse à ornements métalliques, le cou orné
d'un torques, la tête surmontée d'une lourde coiffure
qui se prolonge sur les épaules. Rapprochée des statues*

*de Velaux, au Musée de Marseille, la statue de Grézan
paraît se rattacher à un art gréco-celtique ou gréco-
ligure encore inconnu.*

La »Minerve de Poitiers«, devenue rapidement presque célèbre, n'est sortie du sol que le 20 janvier 1902, mais le bruit qui a été fait sur sa découverte ne nous permet pas de la passer sous silence dans ce compte-rendu. Il s'agit d'une statue en marbre, un peu au-dessous de la grandeur naturelle, haute de 1 m. 50 c. y compris la plinthe, représentant Athéna drapée et casquée, debout, les jambes rapprochées, les deux pieds posés à plat. La tête est travaillée à part. Le vêtement se compose d'une tunique, d'un himation et de l'égide, qui par derrière descend presque jusqu'aux genoux. L'avant-bras droit, qui était rapporté, n'a malheureusement pas été retrouvé. La main gauche brisée a pu au contraire être rajustée avec certitude. Elle tient un objet de forme cylindrique, percé en avant d'un trou, qui avait d'abord fait prononcer le mot de »tube«: mais ce trou ne servait évidemment qu'à fixer un tenon destiné à assujettir le prolongement de l'objet tenu dans la main. La pose du bras ne permet pas de songer à une lance et l'attribut reste indéterminé. Il suffit d'un simple coup d'œil sur la photographie reproduite ci-contre pour reconnaître que la statue n'est pas une œuvre archaïque véritable, mais une œuvre archaïsante de l'époque romaine et plutôt un pastiche où le sculpteur ne s'est pas interdit la contaminatio de modèles différents que la copie fidèle d'une œuvre originale. Telle quelle la »Minerve de Poitiers« n'en garde pas moins son importance et est à coup sûr l'une des plus intéressantes statues antiques trouvées depuis longtemps dans le centre de la France.

Il faut enfin signaler d'un mot la magnifique statue de bronze de Coligny (Ain), représentant un personnage héroïsé, debout entièrement nu, le bras droit étendu et levé, qui, trouvée en 1897 en un nombre considérable de fragments, n'existe réellement à l'état de statue que depuis peu, à la suite d'une habile reconstitution menée à bien par M. André, et vient seulement de prendre place au Musée de Lyon.

BERICHT
ÜBER DIE ARBEITEN
DER REICHSLIMESKOMMISSION
IM JAHRE 1901.

Obgleich im Jahre 1901 nur auf wenigen Strecken Ausgrabungen stattgefunden haben und die Untersuchungen im wesentlichen auf die Ergänzung einzelner Lücken und die Vervollständigung früherer Arbeiten beschränkt geblieben sind, wurde doch eine Reihe nicht unbedeutender Entdeckungen gemacht, über die es angemessen scheint, auch an dieser Stelle zu berichten. Es geschieht in geo-

graphischer Reihenfolge, und zwar in der Richtung Rhein-Donau unter Verzicht auf die in den früheren Berichten eingehaltene Einteilung, da die Untersuchung der verschiedenen Objekte meistens ineinandergegriffen haben, so dafs die Scheidung nach eigentlichem Limes und Kastellen sich nicht durchführen läfst.

1. Auf der ersten Strecke (Rheinbrohl-Grenzhausen) wurde durch Hrn. Löschcke und den Berichterstatter bei einer Nachuntersuchung im Innern des Erdkastells am Forsthofweg (in dem zur Gemarkung Niederhammerstein gehörigen Wald, südlich von Rockenfeld, Bericht über das Jahr 1893 bis 1894, Arch. Anzeiger 1894 S. 169) ein eigenartiger Holzbau von sehr starker Konstruktion festgestellt. Das Gebäude lag fast genau in der Mitte des Kastells, war von rechteckiger Form (6,25 zu 7,22 m) und mufs nach dem bei der Ausgrabung gefundenen Scherben bereits in domitianisch-traianischer Zeit entstanden sein. Die Lage der Wände war an den Standspuren der fufsdicken, in Abständen von durchschnittlich 1,45 m aufgestellten Holzpfosten erkennbar, die in einem fortlaufenden Graben mit senkrechten Böschungen von 0,70 m Breite und gegenwärtig über 1,50 m Tiefe aufgerichtet und durch eingestampfte Erde festgehalten waren. Zum Teil standen die Pfosten sogar in zwei Reihen in den Fundamentgräben, als ob sie dazu bestimmt gewesen wären, aus starken Bohlen hergestellte Wände von aufsen und innen zu halten.

2. Im Taunus wurde nunmehr auch der Abschnitt zwischen der Aar und dem Zugmantel durch den Streckenkommissar Hrn. Jacobi unter Mitwirkung seines Sohnes Regierungsbaumeister H. Jacobi und des Ingenieurs Wehner aus Frankfurt a. M. untersucht und damit die einzige gröfsere Lücke in der Feststellung des Pfahls zwischen Rhein und Donau, die noch bestanden hat, ausgefüllt.

Auf dem rechten Ufer der Aar unterhalb von Adolfseck fand sich ein kleines in Stein gebautes Kastell von ungefähr gleichen Abmessungen, wie das Kastell bei der Lochmühle im Köpperner Thal (Arch. Anzeiger 1893 S. 184) vor, das zur Überwachung des Thales gedient hat. Die Umfassungsmauer war 1,80 m stark und an den Ecken abgerundet. Bei der Untersuchung des doppelten Ringgrabens kam eine Silbermünze des Antoninus Pius vom Jahre 158 zum Vorschein.

Der Limes selbst führte 35 m vor der Front des Kastells quer durch das Thal. Sein weiterer Lauf bis zum Zugmantel steht nunmehr fest, obwohl die Spuren äufserlich durch früheren oder noch jetzt bestehenden Feldbau vollständig verwischt sind

Aber es gelang, einen grofsen Teil der Steintürme aufzufinden und die Spuren der zusammenhängenden Grenzsperren, Graben und Gräbchen, wurden an vielen Stellen im Boden nachgewiesen. Der Limes zog hiernach weiter nördlich als Rossel und von Cohausen vermutet hatten, in anscheinend gerader nur zwei- oder dreimal schwach geknickter Linie vom Aarübergang ca. 500 m unterhalb von Adolfseck bis zu dem ausspringenden Winkel nördlich vom Kastell Zugmantel. Im ganzen sind auf diesem 9½ km langen Abschnitt nunmehr elf Wachtposten aufgefunden worden, die sämtlich an solchen Stellen liegen, wo die Linie erhöhte Falten des Terrains überschneidet. Die ursprüngliche Zahl der Stationen dürfte nach der Gestalt des Geländes und nach den sonst üblichen, allem Anschein nach auch hier eingehaltenen Abständen 19 betragen haben. Es fällt besonders auf, dafs an drei Wachtposten je zwei Steintürme gefunden worden sind, an einem ausspringenden Winkel der Linie ca. 375 m südöstlich vom Georgenthaler Hof (nördlich von Wingsbach, vergl. Karte des Deutschen Reichs 1 : 100 000 Bl. 506 Wiesbaden), an einem einspringenden Knick ca. 1500 m westnordwestlich von Orlen und ca. 350 m nordwestlich von Kastell Zugmantel, hier an einer Stelle, wo die Limeslinie nicht geknickt ist.

Doppeltürme finden sich bekanntlich auf allen Strecken, ohne dafs es bis jetzt gelungen wäre, ein Prinzip darin zu erkennen. Die Vermutung, die sich aus dem Vorkommen der Doppeltürme auf der ersten Strecke ergab, dafs an solchen Stellen sich jeweils wichtige Übergänge über den Limes befunden hätten, scheint mir durch den Befund in anderen Gegenden nicht bestätigt zu werden. Auch hier zwischen der Aar und dem Zugmantel liegen von den erwähnten durch Doppeltürme ausgezeichneten Punkten nur der letzte an einem alten Weg, während an den beiden anderen Punkten wichtige Strafsendurchgänge durch die Beschaffenheit des Vorterrains ausgeschlossen zu sein scheinen. Umgekehrt ist gerade an Stellen, wo alte Wege die Limeslinie schneiden, jeweils nur ein einziger Turm gefunden worden, z. B. an der Kreuzung nördlich von Born, wo sich jetzt drei Wege oder Strafsen schneiden, ferner an dem von Hahn nach Steckenroth führenden Weg, der von der Eisen-Strafse abzweigt, am Rittel- oder Riddels-Weg nordwestlich von Wehen, und an der Strafse zwischen Orlen und Hambach. Die Reste des an dem Übergang des Limes über die Eisen-Strafse sicher anzunehmenden Wachtpostens wurden vergeblich gesucht.

Während an dieser ganzen im wesentlichen geraden, in ihren einzelnen Teilen jedenfalls genau ausgerichteten Linie nur Steintürme gefunden worden sind, lagen die Holztürme, ebenso wie östlich vom Zugmantel (s. Bericht über d. J. 1899, Archäol. Anzeiger 1900, S. 82 ff.), weiter zurück, zum Teil auf den höchsten Punkten der Gegend. So wurden etwa in der Mitte zwischen Born und dem erwähnten Kreuzweg, wo der Steinturm liegt, zwei Holzturmhügel auf einer Kuppe am Waldrand westlich von der nach Breithardt und Steckenroth führenden Strafse festgestellt und teilweise ausgegraben. Während der Abstand der Holztürme von dem Steinturm hier ca. 450 m beträgt, ist weiter östlich, wo im Sangerts nordwestlich von Watzenhahn zwei zurückliegende Holztürme gefunden worden sind, die entsprechende Entfernung nur ca. 375 m. Wir haben also auch hier zwei verschiedene Limeslinien anzunehmen, eine ältere mit Holztürmen besetzte, die sich dem Gelände anschmiegend vermutlich in vielfach gebrochenem Lauf möglichst über die Höhen führte, und eine jüngere mit Steintürmen ausgestattete Linie, die zuweilen die Richtung ändert, im einzelnen aber ohne Rücksicht auf das Terrain gerade tracirt ist.

Das Pallisadengräbchen und der grofse Graben sind bis jetzt nur an der Steinturmlinie gefunden worden, was sich ohne weiteres erklären würde, wenn wir annehmen könnten, dafs die Umlegung des Limes hier auf die Neuordnung des Grenzdienstes durch Hadrian zurückginge.

In der That hat Hr. Jacobi beobachtet, dafs die Steintürme aus dem in der Gegend selbst vorkommenden weichen Taunusschiefer gebaut sind, der auch beim Bau des ersten Steinkastells am Zugmantel Verwendung gefunden hat, und daraus auf gleichzeitige Entstehung beider Anlagen geschlossen. Kastell Zugmantel war bekanntlich ursprünglich ein Erdkastell von ca. 7000 qm Flächeninhalt (76,75 × 91,30) und wurde zugleich mit der Erneuerung in Steinbau auf 17 130 qm (99,30 × 172,50) vergröfsert. Während es in der ersten Periode seines Bestehens nur von einem Teil einer Cohorte belegt gewesen sein kann (Numeri hat es in der domitianisch-traianischen Zeit noch nicht gegeben), also überhaupt nicht Standquartier einer bestimmten Truppe, sondern nur der abkommandierten *vexilla* einer im Binnenlande liegenden Cohorte war, wird es zu Beginn der zweiten Periode von einer *cohors peditata* oder einem starken Numerus bezogen worden sein. Neckarburken-West, das Kastell der *cohors III. Aquinatorum equitata* ist z. B. nur 20770 qm grofs. Die Beobachtung über die technische Übereinstimmung der Kastellbauten und der Steintürme

bestätigt somit den Zusammenhang der Umlegung des Limes in geradlinige Abschnitte und der Errichtung der Palissaden mit der Verschiebung der Truppen aus den Standlagern im Binnenlande an die Grenze. An der älteren, vorhadrianischen Linie könnte hier sehr wohl die zusammenhängende Grenzsperre überhaupt gefehlt haben oder so schwach gewesen sein, dafs ihre Spuren nicht mehr erkennbar sind.

Angesichts der grofsen Bedeutung, die für die Frage nach der Organisation des Grenzdienstes und damit nach der militärischen Bedeutung des Limes in der domitianisch-traianischen Zeit der Gröfse und Einrichtung der Grenzkastelle zukommt, ist es von doppeltem Wert, dafs Hr. Jacobi dem Studium der unter den jüngeren Steinbauten erhaltenen Reste der ursprünglichen Erdkastelle auf dem Zugmantel, am Feldberg, auf der Saalburg und auf der Kapersburg besondere Aufmerksamkeit gewidmet hat. Namentlich die sogenannten Prätorien, die Mittelgebäude des Feldbergkastells und der Kapersburg sind mit Mitteln, die dem Streckenkommissar zum Teil von privater Seite zur Verfügung gestellt waren, genau untersucht worden. Indem ich auf die ausführliche Darstellung der Ergebnisse dieser Ausgrabungen durch Hrn. Jacobi selbst, die demnächst im Limesblatt erscheinen wird, verweise, will ich hier nur die wichtigsten Beobachtungen in Kürze zusammenfassen.

Die beiden Gebäude stimmen nach Technik und Gestalt, Lage und Gröfse (20 \times 30 m) im wesentlichen überein. Nur das Fahnenheiligtum, der nach aufsen mit einer Apsis abgeschlossene mittlere Raum der Rückseite, und ein an seiner linken Seite angebautes Zimmer, vermutlich das *tabularium*, waren in Steinbau hergestellt, die übrigen Mauern und Wände bestanden aus Holz. Ihre Stellung konnte nach den im Erdboden erhaltenen Überresten der Pfosten bestimmt werden, die den Wänden als Stütze und Halt gedient haben. Im Feldbergkastell waren die Pfosten der Aufsenwände nicht einzeln im Boden festgemacht, sondern genau so, wie in dem oben unter 1. besprochenen Blockhaus im Erdkastell am Forsthofweg, in fortlaufende, tiefe Gräben gesetzt. Dasselbe war auch bei dem Innengebäude des gröfseren Erdkastells in Pohl der Fall (s. Limesblatt 1899, S. 859), nur dafs der Graben nicht so breit und tief als bei den hier besprochenen Bauwerken war. Die Gestalt der Gebäude bietet nichts wesentlich Neues. Der auf der *via principalis* gelegene äufsere Hof ist bei beiden Kastellen, der atriumartige innere Hof wenigstens auf der Kapersburg deutlich herausgekommen, in dem ersteren sind hier acht

Mittelstützen, die in zwei Reihen der Länge des Hofes nach symmetrisch angeordnet sind, zum Vorschein gekommen. Der Raum war also wohl mindestens zum Teil überdacht. Beide Gebäude liegen genau in der Mitte der ursprünglich quadratischen Kastelle, im Feldbergkastell mit der Front nach Nordwesten, dem Limes zu, in der Kapersburg nach Nordosten, während der Limes hier auf der Westseite vorüberführt. Der Grund dieser Verschiedenheit ist nicht klar, dagegen erklärt sich die eigentümliche Stellung der Thore der beiden späteren Steinkastelle auf der Kapersburg nunmehr vollkommen: sie entsprachen mit Ausnahme des ein wenig verschobenen Südthors genau den beiden Axen des ursprünglichen Erdkastells und des Mittelgebäudes. Endlich haben die beiden Prätorien auch fast genau die gleichen Abmessungen, 20 : 30 m, ein Drittel der bebauten Fläche nimmt der vordere Teil auf der *via principalis* (die sogenannte Exerzierhalle) ein. Dem entspricht die annähernd gleiche Gröfse der Kastelle selbst; die vom Graben umschlossene Fläche des Feldbergkastells mifst etwa 7500 qm, die entsprechende Fläche des Erdkastells Kapersburg 8300 qm.

Von Einzelfunden, die bei den Ausgrabungen gemacht wurden, sind hervorzuheben: vom Feldbergkastell Bruchstücke einer Sandsteinplatte mit Zapfenlöchern für Bronzebuchstaben einer Inschrift von der *porta praetoria*, ein Kollektivfund von 30 eisernen Werkzeugen zur Holzbearbeitung, und im ganzen 43 Münzen von Traian bis Philippus, auf der Kapersburg einige Bruchstücke von Inschriften und Münzen, so dafs die Gesamtzahl hier nunmehr 81 beträgt, die von Claudius bis Gallienus reichen. Beide Kastelle haben also die erste Katastrophe des Limes im Jahre 234 überdauert und sind erst unter Gallienus gefallen.

3. Während die beiden Limeslinien im Taunus und in der nördlichen Wetterau sich nur durch die Tracierung unterscheiden, der Zug der Grenze aber im grofsen und ganzen allezeit gleich geblieben ist, nimmt in der östlichen Wetterau Hr. Wolff bekanntlich zwei bis zu 9 km weit auseinander liegende Grenzen an. In domitianisch-traianischer Zeit wäre der Limes nach dieser Anschauung auf dem rechten Ufer der Horloff von Inheiden über Echzell nach Oberflorstadt und von dort genau südlich über Heldenbergen nach der Kinzigmündung oberhalb Kesselstadt gelaufen, und die Linie auf dem linken Ufer der Horloff, die sich über Marköbel und Rückingen bis nach Grofs-Krotzenburg erstreckt, würde erst aus der Zeit Hadrians stammen. Hr. Wolff hat die seiner Hypothese zu Grund liegenden

Erwägungen mitsamt den Beobachtungen, die zu ihrer Bestätigung dienen, neuerdings zusammenfassend wiederholt (Nassauische Annalen Bd. 32, S. 17 ff.), aber auch eine Reihe von Grabungen vorgenommen, um weiteres Material zur Entscheidung der Frage zu gewinnen.

Im Mittelbuchener Wald nördlich von Kesselstadt wurde eine Gruppe von Erdhügeln untersucht, die mit den Holzturmhügeln der älteren Limeslinien äufserlich Ähnlichkeit haben. Es stellte sich indes heraus, dafs sie die typischen Überreste römischer Wachttürme nicht enthalten, sondern wahrscheinlich primitive Hütten getragen haben, die man in dem sumpfigen Gelände auf künstlich erhöhten Flächen errichtet hatte. Nach den bei der Untersuchung gefundenen »prähistorischen« Scherben gehören diese Anlagen entweder der vorrömischen Zeit an, oder rühren von der einheimischen Bevölkerung der frührömischen Periode her. Umgekehrt ergab die Untersuchung eines benachbarten Ringwalls beim Kinzigheimer Hof (nördlich von Hanau), der sogenannten Burg, dafs dort ein mittelalterlicher Herrensitz bestanden hat. Wenn somit auch der Nachweis einer zusammenhängenden Reihe von Wachtposten und weiterer Grenzkastelle, wie man sie sonst an den Limites der domitianischen Zeit findet, in der vermuteten Linie bisher nicht gelungen ist, so kann die im übrigen wohlbegründete Hypothese damit doch keineswegs als widerlegt gelten. Denn in Gegenden, wo Feldbau getrieben wird oder seit der Römerzeit getrieben worden ist, können die Spuren von Limesanlagen, wie sie z. B. an der älteren Linie in den Waldungen des Taunus erhalten sind, leicht vollkommen verwischt sein, so dafs die Reste sich durch systematisches Suchen nicht auffinden lassen.

4. Gerade die Arbeiten des Jahres 1901 haben gezeigt, dafs an Stellen, wo man nach früheren Grabungen weitere Funde kaum erwartet hätte, bei nochmaliger Untersuchung überraschende Dinge zum Vorschein kommen können. Auf der Neckar-Mümlinglinie hatte Hr. Conrady bereits vor Jahren den Nachweis erbracht, dafs der Limes nördlich von Kastell Lützelbach den Hauptkamm des Odenwaldes zwischen den Thälern der Mümling und des Mains verläfst und über die Höhe nördlich von Seckmauern nach dem Main unterhalb von Wörth führt. Es war ihm auch gelungen, aufser den Überresten von steinernen Wachttürmen eine zusammenhängende mechanische Grenzsperre aus Holz, deren Spuren allerdings nicht so tief als die grofsen Palissaden in den Boden hinabreichen, auf der genannten Höhe nachzuweisen. Gleichwohl erschien es wünschenswert, für die Zwecke unserer Publikation die Sachlage hier noch weiter aufzuklären. Da Hr. Conrady durch sein Alter gehindert ist, solche Arbeiten im Gelände persönlich zu überwachen, so wurden unter der Leitung des Hrn. Anthes die Spuren der erwähnten Verzäunung von der hessisch-bayerischen Grenze bei Seckmauern aus in der Richtung auf Wörth verfolgt und thatsächlich bis zum Rande des Waldes oberhalb von Kastell Wörth gefunden. Aber bei diesen Arbeiten stiefs Hr. Anthes auf die Umfassungsgräben eines Erdkastells, von denen äufserlich keine Spur erkennbar war. Nur die Ruine eines, wie sich herausstellte, aufserhalb des Kastells gelegenen grofsen Gebäudes aus Stein, die »Feuchte Mauer« genannt, war den Forschern bekannt, galt aber als Überrest einer *villa rustica*, wie sie sich in dieser Gegend in grofser Zahl finden. Um es von Kastell Wörth zu unterscheiden, wurde das neuentdeckte Erdkastell, obwohl es in der Gemarkung Wörth liegt, nach dem nächstbenachbarten Dorf Kastell Seckmauern genannt.

Das Kastell liegt auf der dieses Dorf nördlich überragenden Kuppe unweit von Punkt 281 der Reichskarte (Blatt 528 Aschaffenburg), und hat bei annähernd quadratischer Form, in der Linie der *valli* gemessen, einen Flächeninhalt von 6080 qm. Hinter dem bis zu 2,60 m tiefen Spitzgraben fand sich nämlich, durch eine schmale Berme von der Eskarpe getrennt, das Gräbchen für die Befestigung der Holzverkleidung des Erdwalls vor, wie es auch sonst bei den Erdkastellen am Limes, wenn auch nicht regelmäfsig, begegnet, z. B. bei dem einen der beiden Erdkastelle in Kemel, Limesbl. S. 862, und in Heldenbergen, Obergerm.-rät. Limes Nr. 25 (Lfg. 13) S. 7.

Der Umfassungsgraben war an den Ecken des Kastells abgerundet und in der Mitte der vier Seiten unterbrochen. Das Kastell hatte also die allgemein übliche Form und vier Thore. Im Innern fanden sich die Überreste eines in Holzbau hergestellten Mittelgebäudes von ungefähr 12 m Länge und Breite, und es wurden die hart an den 4 m breiten Wall angebauten Soldatenbaracken nachgewiesen. Das Mittelgebäude (sogen. Prätorium) war hier nicht, wie in den von Hrn. Jacobi untersuchten Taunuskastellen (s. oben unter Nr. 2) durch tief in den Boden hinabreichende Pfosten gehalten, sondern die Wände ruhten auf einem Rost von sehr starken horizontal in den Erdboden mehr oberflächlich eingelassenen Schwellen.

In einer auf der Ostseite freigelegten Baracke fanden sich ein wohlerhaltener Herd und grofse

Mengen von Scherben, mehrere Körbe voll. So-
weit dieser aus dem Odenwald nach Reichtum
und Zusammensetzung einzige Scherbenfund sich
bereits beurteilen läfst, gehören die frühesten Typen
der domitianischen Zeit, die überwiegende Masse
aber der traianisch-hadrianischen Periode an. Die
letzteren stimmen im allgemeinen mit den Produkten
der Töpfereien in der Wetterau überein, die Hr.
Wolff Westd. Zeitschr. 1899, S. 211 ff. behandelt
hat. Vollkommen aber decken sich mit dem Be-
fund an keramischen Erzeugnissen aus Kastell Seck-
mauern die Funde aus der älteren Fundschicht im
sogen. Prätorium des Kastells Neckarburken-Ost,
die Schumacher Obergerman.-rät. Limes Nr. 53
Lfg. 9 S. 33 abgebildet und besprochen hat, sowie
mit den Funden aus Neckarburken-West, aus dem
Kastellgraben in Wimpfen und aus Oberscheiden-
thal, nur dafs in diesen Cohortenlagern die jüngeren
Formen der Zeit Hadrians mehr vorherrschen.

Es ergiebt sich also aus dieser Übereinstimmung,
dafs das Erdkastell wohl in der letzten Zeit Do-
mitians angelegt worden ist und nicht über die
früh-hadrianische Zeit hinaus bestanden hat. Da-
mals mufs es von den Römern selbst eingeebnet
worden sein. Denn die Palissade ist in schräger
Richtung mitten durch das Kastell hindurchgelegt.

Etwa 80 m östlich von dem Kastell wurde ein
Steinbau gefunden, der nach Form und Erhaltung
einem grofsen Limes-Wachtturm glich, sich aber
bei der Untersuchung als ein Badehaus von aufser-
ordentlich kleinen Abmessungen herausstellte. Es
bildet ein Quadrat von 8,5 m Seitenlänge und ent-
hielt vier Räume, von denen drei mit Hypokausten
versehen waren.

Die »Feuchte Mauer«, das auf der Westseite
des Kastells gelegene gröfsere Gebäude, von dem
oben die Rede war, konnte jetzt nicht genau genug
genug untersucht werden, um seine Bedeutung mit
Sicherheit zu beurteilen. Mehr als ein wohlerhaltener
aureus des Vespasian, der hier gefunden wurde,
dürften die anscheinend treffliche Erhaltung des
sehr soliden Mauerwerkes und die eigenartigen
Terrassenanlagen, die sich an den Hauptbau an-
schliefsen, eine vollständige Ausgrabung als höchst
lohnend erscheinen lassen.

Durch die Entdeckung eines frühzeitigen Erd-
kastells an der Mümling-Neckar-Linie sind die Be-
obachtungen von Kofler und Schumacher bestätigt
worden, die beide die erhaltenen Steinkastelle als
nicht ursprünglich, sondern als Erneuerungsbauten
früherer Erdkastelle betrachten. Kofler hat die An-
sicht, dafs die Steinkastelle im Odenwald über
älteren Erdkastellen errichtet worden sind, aus

Beobachtungen der Wall- und Grabenspuren er-
schlossen (s. Limesblatt S. 527 ff.), Schumacher auf
die Überreste älterer Anlagen unter dem Mittelbau
des Kastells Neckarburken-Ost, dem Lager der
Brittones Elantienses aufmerksam gemacht und in
Schlofsau zu dem natürlich in Steinbau ausgeführ-
ten Kastellbad, das nach den darin gefundenen ge-
stempelten Ziegeln der traianisch-hadrianischen
Zeit angehört, ein früheres Erdlager angenommen,
also genau den Zustand, wie er in Seckmauern ge-
funden worden ist (Obergerm.-rät. Limes-B. Nr. 51
und 53, Lfg. 11 S. 7 und Lfg. 9 S. 14).

Ferner ist durch die Auffindung eines schon
unter Domitian, wenn auch wahrscheinlich erst am
Ende der Regierung dieses Kaisers entstandenen
Kastells bei Seckmauern der Beweis erbracht worden,
dafs die Mümling-Linie thatsächlich, wie Hr. Con-
rady es vor langer Zeit behauptet hat, am Main
zwischen Obernburg und Wörth anfing und das
tiefe Seckmauernthal im Bogen umziehend die Kamm-
höhe des Odenwalds zwischen dem Main- und
Mümlingthal erst bei Kastell Lützelbach erreichte.

5. Über Grabungen in Pfünz und Nafsenfels,
die ich nicht selbst gesehen habe, entnehme ich
einem Bericht des Hrn. Winkelmann folgendes:

In Pfünz wurde eine früher bemerkte
römische Strafse aufgefunden, die von der *porta
principalis dextra* des Kastells in Serpentinen den
steilen Abhang hinab in östlicher Richtung zum
Pfünzer Bach führte, diesen auf einer Holzbrücke
überschritt und in die von Weifsenburg über Pfünz
nach Kösching führende grofse Heerstrafse ein-
mündete. An dieser neuaufgefundenen Strafse lag
ein kleines Gebäude, dessen Innenräume mit Hypo-
kausten versehen waren, und die Überreste einer
Fabrik mit einem Kuppelofen, die Hr. Winkelmann
mit der schon in römischer Zeit betriebenen
Eisengewinnung in Verbindung bringt. Endlich
wurden bei diesen Untersuchungen neue Anhalts-
punkte zur Bestimmung der Ausdehnung der grofsen
bürgerlichen Niederlassung gewonnen, die neben
dem Kastell in römischer Zeit bestanden hat.

Die schon oft ausgesprochene Vermutung, dafs
Nafsenfels (südsüdwestlich von Pfünz) nicht blofs
an Stelle einer römischen Niederlassung liege, son-
dern der Ort eines römischen Kastells sei, findet
auch in dem Lauf der Pfünz mit der Donau ver-
bindenden Strafse Steppach-Pfünz, die Nafsenfels
berührte, eine Stütze.

Hr. Winkelmann glaubt nun Anhaltspunkte dafür
gefunden zu haben, dafs die in Nafsenfels noch
vorhandenen Gräben nicht, wie Archäol. Anzeiger
1898 S. 18 angenommen wird, mittelalterlichen

Ursprungs, sondern Überreste dieses Römerkastells sind. Er weist zunächst auf den in der That auffallenden Umstand hin, dafs wohl das Dorf, aber nicht die Kirche von Nafsenfels innerhalb dieser Verteidigungswerke liege, während bei mittelalterlichen Befestigungsanlagen in der Regel gerade das Umgekehrte der Fall ist. Vor allem aber fanden sich bei einer von Prof. Englert in Eichstätt vorgenommenen Durchgrabung des Walles weder im Wallkörper selbst, noch unter ihm auf dem Erdboden irgend welche Kulturreste, während zu beiden Seiten des Walles römische Scherben in Mengen angetroffen werden. Bei der Annahme der Entstehung von Wall und Graben in nachrömischer Zeit sei dieser Befund nicht wohl zu erklären. Es kommt hinzu, dafs im Innern dieser Befestigung, die hiernach als Rest eines römischen Erdkastells aufzufassen wäre, der Fundamentgraben eines ausgedehnten Holzgebäudes anscheinend ähnlicher Konstruktion, wie die des Mittelgebäudes im Feldbergkastell, entdeckt wurde, in dem eine Kupfermünze Hadrians zum Vorschein kam, während unter den Lehmbrocken mit Eindrücken von Flechtwerk, den Überresten der Wände, zwei Kupfermünzen des Antoninus Pius und Marc Aurel lagen. Die Fortsetzung der Untersuchung des Gebäudes, die für das kommende Frühjahr in Aussicht genommen ist, wird darüber Aufklärung geben, ob das Gebäude hier wirklich, wie die Entdecker vermuten, die Stelle des Prätoriums in dem Erdkastell einnimmt.

Fabricius.

DIE SÜD- UND WESTDEUTSCHEN ALTERTUMSSAMMLUNGEN [1].

STRAUBING, Städtische historische Sammlung (Ebner). Vorrömische Zeit: Gräber aus der älteren Bronzezeit wurden in den Lehmgruben der Ortlerschen Ziegelei aufgedeckt mit wenig Beigaben. — 1 lange gekröpfte Bronzenadel, 2 schon länger gefundene goldene Regenbogenschüsselchen aus der Hofmannschen Sandgrube wurden erworben.

Römische Zeit: Zahlreiche Kleinfunde wurden allenthalben auf dem Ostenfelde gemacht bei den Nachforschungen nach dem römischen Kastell, die jedoch noch zu keinen sicheren Resultaten geführt haben. In der Hofmannschen Sandgrube wurden einige römische Gräber gefunden.

[1] Dieser Bericht beruht auf der «Museographie über das Jahr 1900» in der West. Ztsch. XX. S. 289.

DILLINGEN A. D. DONAU, Historischer Verein (Harbauer). Praehistorische Gräber wurden bei Kicklingen und Zöschingen untersucht und lieferten zahlreiche Funde.

Bei Faimingen wurde das Krematorium des römischen Kastells weiter ausgegraben, wobei aufserordentlich zahlreiche Gefäfse, viel Sigillata, Lämpchen, Metallspiegel, Kasettenbeschläge u. a. ausgehoben wurden.

Die Funde aus dem alamannischen Reihengräberfeld von Schretzheim (11 neue Gräber) blieben im Rahmen der schon früher gemachten. Eingehenderen Bericht wird das XIV. Jahrb. des Vereins bringen.

EICHSTÄTT, Museum des historischen Vereins (Englert). Erneute Grabungen in Nassenfels scheinen endlich die Lage eines römischen Erdkastells bestimmt zu haben. — Bei Kipfenberg wurden 74 Gräber eines alamannischen Reihengräberfeldes mit vielen Beigaben ausgegraben.

REGENSBURG, Ulrichsmuseum (Steinmetz). Vorrömische Zeit: Zahlreiche Reste aus der jüngeren Steinzeit vom Hochfeld bei Pürgelgut sind erwähnenswert. Die Scherben tragen Winkel- und Bogenbandkeramik.

Römische Zeit: Aus dem Bahngebiet Grabstein mit schlechterhaltenem Relief eines Mannes im Giebelfelde und folgender Inschrift: d. M. Iul. Quieto vix. an. VI (sic!) Ovietae. fil. eius Victorina. ux. f. c. VI (wohl statt LI) sowie Ouictae sind Versehen des Steinhauers. — Grabstein mit etwas besser erhaltenem Frauenbrustbild und folgender Inschrift: D. M. Valer. Martinae Aur. Victorinus coniunx fc f a c . — Schatzfund von über 100 Kupfermünzen konstantinischer Zeit vom Domplatz. — Beschlagsfragment aus Bronze darstellend einen Delphin mit einem weiblichen Kopf im Rachen. — 7 Goldmünzen (3 Nero, 3 Traian, 1 Hadrian) aus dem Baugrund des neuen Alumneums. — Zahlreiche andere Kleinfunde.

STRASSBURG, Sammlung elsäfsischer Altertümer (Welcker). Durch die reichen Zugänge römischer Altertümer aus der Kanalisation der Stadt, hat sich diese Abteilung der Sammlung etwa verdoppelt. Neben massenhaften Scherben, (viel feine ältere Ware, Sigillata) sind besonders die Wandgemälde hervorragend. (Wahrscheinlich die Flucht des Aeneas mit Ascanius aus Troja, 4 gut charakterisierte Köpfe, reiche Einrahmungen, rote Wand mit Tänzerin in der Mitte, genreartig behandelte mythologische Scene, ein Wettlauf im Stadion, Ares und Aphrodite etc). Mosaike sind bis jetzt noch nicht gefunden. — Viele Grabsteine (15 mit Inschrift), sowie sacrale und sonstige

6*

Skulpturen kamen aus der jüngeren römischen Stadtmauer in der Münstergasse zum Vorschein; sie zeigen z. B. Pädagogen sitzend mit Schüler, Werkzeuge eines Bautechnikers, zwei Reliefbrustbilder mit der Inschrift *Ursioni patri Moriene matri*. Sitzende Doppelstatue von Juppiter und Juno, deren Köpfe fehlen. Reste einer Gigantensäule. Torso einer Fortuna (?). Viele teils frei teils in Relief gearbeitete Körperteile. Zahlreiche Werkstücke; unter ihnen Stücke eines Rundgesimses von ca. 25 m Dm. — Sonst sind aus den ausserordentlich zahlreichen Einzelfunden erwähnenswert: Schatzfund früher Kaisermünzen aus der Brandgasse; Neptunstatuette aus Bronze mit Fisch und Dreizack, Bronzedreifufs auf Ententüfsen, praehistorischer Bronzedolch, Sigillatscherbe mit Schädel und Rumpf eines Skelettes in tanzender (?) Bewegung, mehrere Hundert Töpferstempel, Fafs von 75 cm Dm. aus Thon, Amphoren mit aufgemalten Inschriften. Auch einige alamannisch-fränkische Funde wurden gemacht bes. in einem Brunnen der Altstadt (karolingisches Langschwert, versilberte Sporen u. a.). Auch von ausserhalb Strafsburgs kamen reiche Zugänge: Praehistorisches Bronzeschwert aus Brumath u. a. Besonders schöne und reichhaltige römische Grabfunde aus Königshofen. Alamannisch-fränkische Altertümer von Hohwart bei Illkirch, Plobsheim, Wanzenau.

METZ, Museum der Stadt (Keune). Vorrömische Zeit: Steinhammer, 26 cm lang, aus Longeville (Kr. Metz). Steinwerkzeuge, Mahlsteine und andere Fundstücke aus der Gegend von Ewendorf, aus Chérisey und vom Rud-Mont. Aus der späten Bronzezeit Depotfund (Armringe, Lanzenspitze, runde Scheiben mit Ringen, verstümmeltes Armband, Lappen-Kelt, Stück einer Schwertklinge) aus Nieder-Jeutz, der den im J. 1898 ganz in der Nähe gefundenen ergänzt. — Im Weiherwald bei Saaraldorf wurden Gräber der Hallstattzeit geöffnet (offene gewölbte Armbänder, Lignitringe, Eisenring, Scherben mit Linienverzierung etc.); ebenso im Grossenwald bei Waldwiese mit Töpfen und zahlreichen Bronzebeigaben. — Aus der La Tènezeit Bruchstück eines Halsringes mit ehemals emailliertem Ende von Gut Freiwald bei Finstingen.

Römische Zeit: Von den Erwerbungen sind zu nennen: Grofses Reliefbild der Diana aus Freibufs im Kanton Grofs-Tänchen. Fundstücke aus Decempagi (j. Tarquinpol) vgl. Westd. Z. XV, 342—343 und Loth. Jahrb. VII 2, XII 383/84. — Gräberfunde aus Morsbach unterhalb des Herapel. — Zahlreiche Funde (Münzen, eisernes und bronzenes Haus- und Feldgerät, Thonscherben) aus einem Gehöft zu Laneuveville bei Lörchingen, woselbst unter der römi-

schen Schicht eine aus der La Tènezeit mit Scherben und einer gallischen Münze zum Vorschein kam. — Münzen aus Constantinischer Zeit und Scherben (Sigillata mit Reliefschmuck gestempelt ALBILLVS FE), Bronzeschlüssel, Fibel aus Niederjeutz. — Ziegelstempel VITAL... und LVPIA aus der Gegend von Diedenhofen. — Marmorbelag und Münzen aus einer Villa bei Flatten. — Skelettgräber ohne Beigaben wurden auf dem südlichen Gräberfeld des römischen Metz freigelegt, deren Särge aus Ziegelplatten oder Architekturbruchstücken und Bruchstücken von älteren Särgen zusammengesetzt waren. — Ebendaher stammen Reste älterer Brand-Gräber.

Merovingische Skulpturen und Grabsteine aus St. Peter auf der Citadelle (vgl. Lothr. Jahrb. XII, 387/88), Eigentum Sr. Maj. des Kaisers, konnten unter Vorbehalt des Eigentumsrechtes im Museum aufgestellt werden. — Ein Scramasax aus Niederjeutz.

ROTTENBURG, Sülchauer Altertumsverein (Paradeis). Vorrömische Zeit: Keltischer Fufsring und einige Gefäfshenkel aus dem Fundament des «Jugendbaues» des kgl. Landgefängnisses.

Römische Zeit: Grabungen des Vereins bei der Gasfabrik legten ein römisches Bad teilweise frei mit zahlreichen Ziegelstempeln der 8. Legion, einigen Münzen (bis Gordian) und Thonscherben. — Grabungen des Vereins bei dem neuen Turnhallenbau an der Wurmlingerstrafse ergaben förmliche «Scherbenballen». — Inhalt von 3 Brandgräbern von derselben Stelle (3 Münzen, worunter 2 der «Diva Faustina», Fingerring, Stecknadel, 3 Urnen). — Sonst sind zu erwähnen: Armlanger Phallus aus Sandstein, gef. im Kies am Neckar. Einige Münzen. Reibschalen und andere Scherben aus einem röm. Gebäude im Neubau der Geschwister Kaltenmarkt. Thonlampe mit 7 Lichtöffnungen aus dem Kies am Neckar.

STUTTGART, Sammlung vaterländ. Altertümer (Sixt). Vorrömische Zeit: Reiche bronzezeitliche Grabhügelfunde (Bronzeschwert, Dolch, Armringe und -Spangen, 2 Schlangenfibeln, 1 Paukenfibel, Nadeln, worunter eine mit Bernsteinknopf, Ohrring, Fingerring, Fufsring, Buckelurne) aus der Gegend von Hundersingen, O.-A. Münsingen, aus Bremelau, Huldstetten, Hochberg und Mörsingen. — 3 Hallstatthügel wurden bei Waldhausen, O.-A. Tübingen, geöffnet mit zahlreichen durch die Nässe ganz zerstörten Gefäfsen und den Resten zweier Tonnenarmbänder und einem eisernen Dolch.

Römische Zeit: 2 Büsten von dem Kapität der Juppitersäule Hang-Sixt nr. 501. — 7 Gipsabgüsse römischer Denkmäler in Württemberg.

Alamannisch - fränkische Zeit: Goldene Scheibenfibel mit Filigran und bunten Steinen aus Heilbronn. — Silberrosetten, Spatha und Sax aus Dornstatt, O.-A. Blaubeuren. — Grabfund aus Gültlingen, O.-A. Nagold, Helm von Eisen mit goldplattierten Kupferstangen, Spatha mit Goldgriff und reichem Scheidenbeschläge, 1 Schildbuckel, 1 Franziska, Fragment einer Lanzenspitze, 1 Glasgefäfs, 1 kreuzförmiger Anhänger von Gold mit roten und grünen Glaspasten besetzt, 1 Schnalle von Meerschaum mit silbervergoldetem Dorn und mit roten Glaspasten verziert, Goldbeschläge in Schnallenform mit roten Glaspasten besetzt, 4 in Gold gefafste Almandine, 2 zungenförmige Silberblechbeschläge, 1 Nadel aus Bronze, 1 kleiner Nagel mit flachem gerändertem Kopf.

HEILBRONN, Museum des historischen Vereins (Schlitz). Bei den weiteren Ausgrabungen des steinzeitlichen Dorfes Grofsgartach in 3 weiteren Wohnungsanlagen und an einer grofsen Stelle (vielleicht Stallgebäude) wurden schwarzpolierte Gefäfsbruchstücke mit weifsgefüllter Stich- und Strichverzierung sowie braune und blaugraue Scherben mit Bogen- und Winkellinienzeichnungen (nach Köhl Winkelband- und Bogenbandkeramik) gefunden. Vgl. F. Enke, Das steinzeitliche Dorf Grofsgartach 1901. — Aus der Bronzezeit wurden 2 runde Wohnstätten, aus der La Tènezeit 2 Hofanlagen an verschiedenen Stellen ausgegraben. Letztere waren gepflastert. — Gräber von einer Höhe über Grofsgartach lieferten 2 Beile, 1 Mahlstein, 2 unverzierte Gefäfse. — Innerhalb des Stadtetters fanden sich Gräber aus der Neuzeit bis in die Fränkische Zeit mit reicher Ausbeute. Aus dieser letzten Zeit sind besonders erwähnenswert: 10 Kämme, 4 Gläser, 1 Terrasigillataschale, 1 silberner Löffel mit Inschrift, Wirtel, Perlen, Knöpfe, Ringe, Schnallen, Haarpfeile, Anstecknadeln, 1 Armband aus Silber, Schwertbeschlag aus Gold, Fibeln aus Bronze, Messer, Spatha, Saxe, Franzisken, Äxte, Speere, Schildbuckel, ein Ortband mit Edelsteinen, 2 grofse Bronzeschüsseln, 4 Töpfe, 5 Krüge). — Von Kirchheim a. M. ein Totenbaum (Kindersarg) mit Skelett, Armspange, Halsschmuck, Ohrringe. — Sammlung von Reihengräberschädeln. — Vom Reihengräberfeld Horkheim 3 Früh-La Tènefibeln aus Bronze, 2 eiserne Mittel-La Tènefibeln, ein grofses Plattengrab.

KARLSRUHE, Grossh. Sammlung für Altertums- und Völkerkunde (E. Wagner). Durch eigene Grabungen wurden untersucht bei Mahlspüren i. Hegau, A. Stockach, ein nicht mehr sehr ausgedehnter Urnenfriedhof der späteren Bronzezeit (Bronzenadeln und Ringe, Thonscherben), eine Höhle bei Efringen, A. Lörrach, (Bronzedolchklinge, Thonscherben, Steinwerkzeuge), 3 Hallstattgrabhügel bei Nenzingen, A. Stockach, (Thongefäfse, 2 kleine Bronzebogenfibeln, Eisenmesser), fränkische Gräber (eiserne Kurzschwerter z. T. mit verzierter Scheide, runde Fibeln von Eisen mit Silbertauschierung und Granateinlagen, farbige Perlen, Kämme, Schnallen, Riemenzungen, Thongefäfse). — Von Einzelerwerbungen sind erwähnenswert eine Art Depotfund römischer Eisenwerkzeuge aus Wemlingen. — Für die Antikensammlung wurden cyprische Altertümer aus Nikosia und antiker Goldschmuck (Kränze, Ohr-, Finger- und Armringe, Anhänger) erworben.

MANNHEIM, Vereinigte Sammlungen des Grofsherzogl. Antiquariums und des Altertumsvereins (Baumanns). Bei Friedrichsfeld an der Bahn Mannheim-Heidelberg wurde in den dortigen Sanddünen eine vorgeschichtliche Ansiedelung aufgedeckt, die sich etwa 200 m im Quadrat ausdehnt mit zahlreichen Funden (glockenförmiger Kochtopf 43 cm hoch, Henkeltasse 7,5 cm hoch, 7 Steinbeile, Bronzenadel, viele Scherben); in der Nähe 2 Skelettgräber. — Bei Ladenburg wurden einige Gräber aus der Bronzezeit, einige kleine römische Funde und ein frühgermanisches Reihengräberfeld entdeckt, ein ebensolches auch in Seckenheim. Bei Feudenheim, A. Mannheim, traf man wieder auf ein schon bekanntes Reihengräberfeld, unter dessen Beigaben die Reste eines reich verzierten Bronzeeimers hervorzuheben sind. — Römische und fränkische Altertümer von verschiedenen Stellen. — Ausführlicher Bericht in den Mannh. Geschichtsblättern II, S. 251.

DARMSTADT, Grofsherzogl. Museum (i. A. Müller). Römische Axt mit Namensstempel und eingepunzten Buchstaben, ein verdrückter Bronzekessel etc. vom Leeheimer Weg bei Goddelau. — Römische Funde in und bei dem Kastell Grofsgerau. — Gravierter Glasbecher fragmentiert aus Niederfell a. d. Mosel.

Fränkischer Grabfund von Büttelborn (2 Lanzenspitzen, 1 Messer, 2 Urnen, 2 Frittperlen). Goldene scheibenförmige Gewandnadel mit roten Steinen besetzt aus Niederflorstadt.

HANAU, Museum des Geschichtsvereins (Küster). Der wichtigste Zuwachs waren zahlreiche Bruchstücke einer Gigantensäule gef. in «Butterstädter Höfe», einem Weiler s. ö. von Windecken, Kreis Hanau. (Vgl. Abbildung 1.) Das Stück ist sehr bemerkenswert dadurch, dafs der Reiter in seiner Linken ein deutliches Rad schildmäfsig trägt und dafs

der Gigant sich dem Reiter zu anstatt ab kehrt. Aufser dem Reiter und dem Giganten liefsen sich bis jetzt noch zusammensetzen ungefähr ²/₃ des Kapitäls und des geschuppten Säulenschaftes, Stücke einer sechseckigen Trommel mit Reliefköpfen der Wochengottheiten und Teilstücke von den 4 Platten des Viergöttersteins. — Unter den zahlreichen Kleinfunden, die an verschiedenen Stellen erhoben wurden, ragt hervor eine 9 cm hohe Bronzelampe

Abb. 1.

in Form eines antiken Schiffes, auf das Hals und Kopf eines Pfaues aufgesetzt sind.

FRANKFURT a. M. Historisches. Museum (nach dem 24. Jahresbericht). In den Lehmgruben zu Niederursel wurden 10 Brandgräber der älteren Hallstattperiode freigelegt mit Scherben einiger sehr grofser Urnen, von Bronze nur unbedeutende Reste. Von Hügeln ist keine Spur vorhanden, auch fehlen Steineinfassungen. — Die Ausgrabung der römischen Villa bei Praunheim wurde beendigt. Eine im Kellerverputz gefundene Münze Domitians bestätigte weiter die Beobachtung, dafs die Villa auf älterem Brandschutt erbaut ist. Unter den

Funden dortselbst ist ein Wetzstahl zu nennen mit Bronzegriff, der in einen Pferdekopf endigt. Ausführlicher Bericht wird in Heft Nr. IV der »Mitteilungen über römische Funde in Heddernheim« gegeben. — Eine neue Römerstrafse wurde zwischen Frankfurt und Eschersheim von West nach Ost gefunden, dabei römische Gräber. Daher stammt u. a. eine hockende nackte sehr verstümmelte noch nicht gedeutete Figur aus Stein.

HOMBURG V. D. HÖHE, Saalburgmuseum (Jacobi). Die Arbeiten im Kastell, besonders beim Wiederaufbau des Praetoriums und der Porta princ. dextra lieferten zahlreiche aber wenig bedeutende Kleinfunde. Ergiebiger waren die systematisch untersuchten Keller und Brunnen. Sie ergaben wieder zahlreiche meist gut erhaltene Gefäfse, viele Lederabfälle und Schuhe, und besonders Holzgegenstände (Eimer mit eingeschnittener Inschrift *Procli*, Sandale, Büchse mit Bajonnetverschlufs, Werkbank eines Schreiners, Schaufel, Kindersäbel, Radspeichen u. a.), einen kupfernen, innen verzinnten Kessel mit eiserner Aufhängung. — Die untere Hälfte einer stehenden Gewandfigur, neben der unten am Boden ein Rad dargestellt ist, stammt vielleicht vom Bilde eines gallischen Juppiter. — Seit 1898 wurden 254 Münzen gefunden.

WIESBADEN, Landesmuseum (Ritterling).

Vorrömische Zeit: Steinwerkzeuge aus Nassau und Ems. — Vom Ringwall auf der Goldgrube zahlreiche Thonscherben, Eisengeräte, bronzener Zierrat vom Pferdegeschirr. — Grabfunde aus Braubach, vgl. Nass. Mitt. 1901 Sp. 44, und aus Flörs. heim.

Römische Zeit: Zahlreiche Funde aus der Zeit der vorvespasianischen Ansiedlung lieferten die Grundstücke Kirchgasse 38 und Langgasse 29. Hier bestätigte sich die schon an anderen Baustellen in der Stadt gemachte Beobachtung besonders deutlich, dafs die römische Niederlassung in der 1. Hälfte des 2. Jahrh. durch einen gröfseren Brand heimgesucht sein mufs, vielleicht durch eine Zerstörung durch Feindeshand (?), da besonders zahlreiche Gefäfse und Scherben gerade aus jener Zeit Brandspuren aufweisen. Hervorzuheben ist ein flaches Schälchen aus Blei mit verziertem Rande und ein schöner Dolchgriff aus Bein. Sonst sind erwähnenswert 40 gestempelte Ziegel meist der 22. Legion, darunter zahlreiche bisher ganz unbekannte, einige

der 14., 21. und 8. Legion aus der Gegend des Kochbrunnens; vgl. Nass. Mitt. 1901/2 Sp. 39. — Aus Flonheim wurde ein Schatzfund von 302 Denaren, von Galba—Septimius Severus reichend, erworben; vgl. Nass. Annal. XXXI, S. 180 ff. — Ausgrabungen bei Bogel ergaben u. a. einen feingearbeiteten silbernen Löffel mit gravierter Innenseite der Schale und spitzigem Stiel. — Eisernes Schwert, das in einer Holzscheide gesessen hatte, vom Pfahlgraben bei Holzhausen a. d. H.

Fränkisch-alamannische Zeit: Schöne silbertauschierte Eisenfibel mit Rand aus Bronze, mehrere eiserne Schnallen etc. aus Gräbern um die Kirche bei Oberwalluf. — Fritperlen aus Gräbern bei Ems. — Graue Urne mit Grübchenverzierung mit Teilen eines Glasbechers, wohl aus Wiesbaden selbst.

Unternehmungen: Die Untersuchungen römischer Anlagen auf der Rentmauer bei Wiesbaden und eines gröfseren römischen Gehöftes konnten noch nicht vollendet werden. Über die vorläufigen Ergebnisse der Grabungen auf dem Ringwall «Goldgrube» hat Kr. Architekt Thomas in Frankfurt vorläufig in den Nass. Mitt. 1901 Sp. 16—20 berichtet.

SPEYER, Historisches Museum der Pfalz (Grünenwald). Vorrömische Zeit: Steinwerkzeuge aus Weidenthal, Pirmasens und Hördt. — Von den zahlreichen »Pfuhlen«, Trichtergruben im Waldgebirge von Pirmasens bis Ensheim, wurden auf der Höhe zwischen Rubenheim und Erfweiler zwei Trichter mit negativem Erfolge untersucht; die Grabung ergab keine Fundresultate, aber auch nichts, was gegen die Annahme von Wohngruben spräche. — Aus einem Hocker-Grab bei Bobenheim eine Urne. — Aus Hasloch u. a. zwei Fibeln aus dünnem Bronzedraht mit doppelseitiger Spirale und weit zurückgebogenem Fufse und eine eiserne Fibel. — Die schon früher begonnenen Ausgrabungen im Anlehrer bei Dannstadt wurden fortgesetzt und ergaben, dafs dortselbst zwei Schichten über und z. T. durcheinander vorliegen, indem dieselbe Stelle erst in der Hallstattperiode und dann in der Früh-La Tènezeit als Begräbnisort benützt wurde; die Ausbeute an Funden war gering. — Aus Grabhügeln im Böhler Walde, aus Kirchheim an der Eck und von Bischheim, aus der Schwegenheimer Sandgrube und von Grofsbundenbach wurden ein bronzener Halsring und verschiedene Armringe mit verdickten oder verjüngten Schlufsenden, teilweise mit kleinen Rillen, zweimal mit roten Einlagen verziert gefunden. Dabei befanden sich bronzener Teller, Früh-La Tènefibel, Bronzenadel, einige mit

Graphit geschwärzte Scherben, eine schwarze doppelkonische Urne, Reste einer gerippten Schale etc.

Römische Zeit: Die weiteren Ausgrabungen im Pfingstborn bei Rockenhausen ergaben einen rechteckigen Tempel von 5 × 10 m Gröfse, um den eine ebenfalls rechteckige Umfassungsmauer läuft. Im Innenraum wurden noch gefunden der Kopf eines bärtigen Mannes, ein grauer Konsolstein mit dem Ansatz eines menschlichen Halses und zwei lang herabhängenden Haarlocken, einige Scherben, u. a. der Sigillatastempel PLACIDUS, ein Denar des Traian neben einer grofsen Anzahl Bronzemünzen von der Kaiserin Helena bis zu Honorius und Arkadius. — Die Ausgrabungen eines römischen Hauses in Breitenbach und des grofsen Meierhofes bei Wittersheim wurden beendigt; besonders kamen interessante Badeanlagen darin zum Vorschein, vgl. Mitt. des hist. Vereins f. d. Pfalz 1901. Einzelne römische Funde ergaben römische Gebäude bei Patersbach und am »Hohlrain« zu Westheim. Von Einzelfunden ist bemerkenswert: Grabstein aus Walsheim, darstellend ein Totenmal mit der Inschrift: *D. m. eterne quieti [et]erne securitatis. Barbat[i]us Silvester D(ecurio) C(ivitatis) M(emetum)* [nach Zangemeisters Lesung] *Arb[i]rius et Silvanus El. Silvio[n]i Severo fratres pat[r]i carissimo et Rusticius Neros f. c.* Vgl. Westd. Korrbl. 1900 Nr. 10. — Ergänzung eines in der Sammlung schon vorhandenen Grabsteins aus St. Julian, dessen Inschrift nun vollständig lautet: *D. M. Sextino filio def Sextus et Perpetuia.* — Aus Altrip ein Grabstein mit Inschriftresten und ornamentierte Bauglieder. — Ein fränkisches Plattengrab zu Albsheim ergab die Fragmente eines grofsen römischen Grabdenkmals, zwei Köpfe in Hochrelief, Füfse und Schenkel mehrerer Figuren und eine Reliefbüste mit fliegendem Mantel in flacher Nische. — Aus Rothselberg ein Hippokamp mit Nymphe und Genius in Relief. — Aus Wolfstein ein Votivbild der stehenden Fortuna mit Steuerruder und Füllhorn in flacher Nische und das Hochrelief eines römischen Reiters. — In einem römischen Turm auf dem Lemberge bei Bingert Frauenkopf und Herkules mit Löwenhaut in Relief. — Römische Brunnenschale mit 2 Löwen in Hochrelief aus dem Walde von Niederwürzbach beim Schlofs Philippsburg. Ein Pendant hierzu von ebendaher ist schon im Besitze des Museums. — Aus Breitenbach sitzender Löwe mit Hasen unter den Vorderpranken. — Aus Steinbach langmähniger Löwe und Löwenkopf. — Einige Glasgefäfse und wohl 1 Liter polygonaler erbsendicker Glaskörner aus Steinsärgen aus Neuleiningen. — Aus der Umgegend einige Gefäfse aus Gräbern und einzelne Bronzemünzen. —

Speier selbst lieferte wenige römische Altertümer u. a. eine Glasschale aus einem Steinsarge. Im Norden der Stadt beim neuen Friedhofe wurden zum ersten Male römische Funde (Aschenurnen und 1 Sigillatalämpchen) gemacht.

Fränkisch - alamannische Zeit: Geringe Grabfunde aus Walsheim, ebenso aus Albsheim, wo vor ca. 6 Jahren auch Hocker, ähnlich denen von Flomborn, gefunden wurden. Leider durfte hier nicht weiter gegraben werden. — Im Schloßgarten zu Grünstadt zwei Skelette mit Beigaben (16 Frittperlen, 1 Bernsteinperle, 2 durchlochte röm. Kleinerze als Halsschmuck, 2 Ohrringe aus Bronze mit viereckigen Würfeln. Fingerring und Riemenzunge aus Bronze, doppelkonischer Becher und Urnenscherben). — Einige Beigaben aus Hügelgräbern von Weingarten. — Auf den Schloßäckern von Battenberg wurden noch 5 weitere Plattengräber aufgedeckt ohne Beigaben.

WORMS, Paulus - Museum (Koehl, Weckerling). Vorrömische Zeit: Ein außerordentlich wichtiges steinzeitliches Hockergrabfeld wurde bei Flomborn gefunden, das »eine neue Phase in der neolithischen Kultur« bedeutet, vgl. Bericht über den I. Verbandstag der süd- und westd. Altertumsvereine. Die Untersuchung ist noch nicht beendigt. Ähnliche Grabfelder wurden bei Bermersheim und Dautenheim entdeckt und werden noch weiter untersucht werden. — Die früheren Untersuchungen des Gräberfeldes auf dem Adlersberg bei Worms wurden fortgesetzt und ergaben 3 steinzeitliche, 23 früh- und 4 spätbronzezeitliche Gräber mit wenig Beigaben. — Bei Oberflörsheim, Niederflörsheim und Monsheim kamen Bronzearmringe der Hallstattzeit und Gefäßreste zu Tage, in Monsheim unter einem fränkischen Grabfeld. — Aus Hamm ein reicher bronzezeitlicher Grabfund (verziertes Knieband mit Spiralscheiben und Spiralarmringe). — Aus Eimsheim La Tènegräber (2 Bronzefußringe, 1 bronzene und 1 eiserne Fibel, eisernes Schwertstück, 1 Gefäß). — Aus Grimsheim La Tènefunde (Gefäße, Hals- und Armringe, Fibel, schöner Gürtelhaken mit Kettenstück aus Bronze. — Aus der Nierstein-Nackenheimer Gegend Grabfunde (5 Gefäße, 13 Fibeln aus Bronze und Eisen, 1 geschlossener Bronzearmring, 2 Kinderrasseln aus Thon, 2 eiserne Messerchen, 1 Schere und 2 Wirtel). —

Römische Zeit: Ein Stück der römischen Stadtmauer scheint in Worms Friedrichstraße 20 gefunden zu sein. — Aus Worms selbst kamen 2 Thonformen von Masken zu Wormser Gesichtskrügen, mehrere Gefäße aus Brandgräbern. — Brandgrab aus Gundersheim (große Glasurne 2 langhalsige Phiolen, 1 Scharnierfibel mit emaillierter Schmuckplatte, 1 Bronzelämpchen mit halbmondförmigem Fuß, 1 Krug).

Fränkische Zeit: Bei Monsheim wurde ein großes Grabfeld untersucht, wo sich 81 unversehrte und 166 bereits zerstörte Gräber fanden. (Zahlreiche Waffen, Gefäße, Glasbecher, worunter ein hoher Spitzbecher, eine goldene mit Almandinen besetzte Scheibenfibel, Spangenfibeln von Bronze, zahlreiche Perlenketten, Anhänger u. a.). — Aus Alzey tauschierte Fibel, große Perlenkette, Bronzebulla, Lanzenspitze. — Aus Gimbsdorf einige Funde.

MAINZ, Sammlung des Vereins zur Erforschung der rheinischen Geschichte und Altertümer (Lindenschmit). Durch die Fortsetzung der Erdarbeiten bei Errichtung der Militärbäckerei und des Proviantmagazine an der Rheinallee und der Erdarbeiten bei Kanalisierung der Mozartstraße wurde das Gebiet der römischen Handelsniederlage beim Anlegeplatz der Schiffe, das sich schon seit langem durch die zahlreichen Amphorenfunde bemerklich gemacht hatte, nach der Landseite hin durch den Lauf der Mozartstraße als ungefähre Grenze bestimmt. Auf beiden Arbeitsstellen kamen besonders massenhafte Amphorenfunde (76 Stück ließen sich wiederherstellen) zu Tage. Die Keramischen Funde, die in ihrer Masse durchaus überwiegen, stammen besonders an der Rheinallee zumeist aus der 1. Hälfte des 1. Jahrhunderts. Die Funde aus anderem Materiale waren durchaus gering; Waffen fehlen ganz; von beinernen Nadeln wurden nur 2 Stück gefunden, wenig eisernes Handwerkszeug. Hervorzuheben ist ein schöner Beingriff mit Darstellung des dem Mithraskult angehörigen Aeon. Interessant war in der Rheinstraße auch der Fund einer ziemlich wohlerhaltenen Holzkiste mit Abfällen, unter denen eine gerippte Glasschale, eine Flasche aus Bronzeguß und eine Gemme aus Glasfluß mit Darstellung eines Pferdes und Palmzweiges bemerkenswert sind. — Die Kellerausschachtungen der Kupferbergschen Champagnerfabrik, Mathildenstr. 19, lieferten hauptsächlich eines der arretinischen Kelchgefäße von 14,7 cm Höhe, die diesseits der Alpen zu den seltensten römischen Funden gehören und das sich fast ganz zusammensetzen ließ (s. Abb. 2). Auf der ornamentierten Außenseite befindet sich der Stempel XANTHI, auf dem Boden im Innern der zweizeilige CN· ATEI . Aus den vielen sonstigen Kleinfunden X ATHI mögen erwähnt werden noch 20 etwa faustgroße Steinkugeln, 6 Ziegel mit Stempeln der I., XXI. und XXII. Legion und ein Schatzfund von 52 Denaren, die fast alle der vorchristlichen Zeit an-

gehören, und sich über einen Zeitraum von 2 Jahrh. erstrecken, vgl. Körber im Korrbl. der Westd. Ztsch. XIX Nr. 10, 1900. — 15 Gräber von der Mitte des 1. Jahrh. bis zum Ende des 3. und aus noch späterer Zeit lieferte der schon öfter ausgebeutete Kirchhof an der Gonsenheimer Hohl. — Auf der Höhe über der Stadt, zwischen Bingerthor und Gauthor wurde ein römisches Badegebäude aus früher Zeit entdeckt, das später Umbauten erlitten haben muſs. Die in situ vorgefundenen Ziegel gehören alle der XXII. Legion an bis auf eine Stelle, wo sie mit solchen der XIIII. vermischt waren. Von Einzelfunden aus dieser Stelle ist der bedeutendste ein zweites Kelchgefäſs aus Terra Sigillata, noch schöner und sorgfältiger decoriert, wie das in der Mathilden-Straſse gefundene. (s. Abb. 3). Sonst möge nur noch eine Sigillata-

(gröſseres Flaschenförmiges Gefäſs, fast cylindrischer hoher Topf, hoher Becher mit vortretendem Fuſsrand, Schale mit einwärts gebogenem Rand, Thonklapper, Reste zweier Bronzefibeln vom späten La Tènetypus u. a.).

Römische Zeit: Auſser den oben erwähnten Funden einige geschlossene Grabfunde, unter denen hervorzuheben sind: Glasbecher mit der Randinschrift: SIMPLICI ZESES, der schon 1898 gefunden nachträglich eingeliefert wurde. Auſsergewöhnlich groſse Lampe mit Darstellung eines Adlers. Zwei kleine gehenkelte Flaschen aus Sigillata mit Barbotineverzierung. Heber aus geringer Terra Sigillata. Lampe in Gestalt eines Delphins. Glasflaschen mit Kugelbauch und trichterförmigem Halse. Eine der bekannten halbmondförmigen Hängeverzierungen aus Bronze etc. Auſser-

Abb. 2.

Abb. 3.

platte vier mal P. ATI gestempelt, von 40 cm Dm., das Bruchstück einer Millefiorischale und ein Ring aus Gagat genannt sein. Eingehende Beschreibung und Lagerplan wird in der Westd. Museographie gegeben werden.

Von sonstigen Einzelfunden sind aus vorrömischer Zeit zu nennen: Zahlreiche Steinwerkzeuge, besonders im Rheine gefunden; ebendaher stammen viele Bronzewaffen, Nadeln, Ringe und Kelte. Bemerkenswert sind zwei goldene Fingerringe und ein Lockenring aus der älteren Bronzezeit und eine groſse Rudernadel, ein Typus der in der italienischen Schweiz heimisch zu sein scheint und am Rheine selten ist, sowie 5 Lanzenspitzen, zwei Pfeilspitzen, ein Dolch und zwei Schwerter, von denen eins, aus dem Rhein bei Weisenau, prächtig erhalten ist. Die hierzu gehörige Keramik ist nur gering, durch 3 Funde, vertreten. Aus der La Tèneperiode ist hervorzuheben ein Grabfund aus Gaualgesheim in Rheinhessen

dem wurden zahlreiche Bronzen gefunden (Schöpfkellen, eine mit Stempel CN. TREBELLI. ROMANI, Kessel, Krug, Schüssel, Fibeln, Diana-Statuette von guter Arbeit. Tierstatuetten wie Ziegenbock, Stier, Eber, Gladius, versilberter Sattelbeschlag). Eiserne Äxte, eine mit Rundstempel L. V. A. CEASI. Die Skulpturen wurden durch 7 Inschriften resp. Inschriftfragmente bereichert, unter denen ein Viergötteraltar und ein dem Mars, der Victoria und der Fortuna geweihter Altar hervorzuhebrn sind, beide gefunden in den Grundmauern des vor einigen Jahren abgebrochenen Gauthores. Vgl. Korrbl. d. Westd. Ztschr. XIX 11 und 12 und XX 5—8.

Fränkische Zeit: Unter den nur wenigen Neuheiten dieser Abteilung sind einige hübsche Metallschmuckstücke. Schöne Beschlagplatte einer Schnalle aus vergoldetem Silber vom Niederrhein. S-förmige Fibel mit zwei Tierköpfen aus stark vergoldeter Bronze, ebendaher. Riemenzunge aus Bronzedraht aus dem 9. Jahrh. aus dem Rhein

bei Mainz. Goldener mit Filigran verzierter An-
hänger u. s. w.

MAINZ, Römisch-Germanisches Central-Museum
(Lindenschmit). Zuwachs etwa 1100 Nummern
Nachbildungen und 115 Originalaltertümer. Her-
vorzuheben sind zahlreiche steinzeitliche Funde
aus dem Großh. Hessen, der Prov. Hessen-
Nassau, Anhalt, Prov. Sachsen und Mähren, dar-
unter Muschelschmuckstücke aus einer aus dem
roten Meere stammenden Spondylusart. Aus früher
Metallzeit große Doppelaxt mit kaum 2 mm weiter
Durchbohrung aus Hannover. Funde von Adlers-
berg bei Worms, von Nierstein bei Mainz, von
Friedrichsruh (Mecklenburg). Aus der Hallstatt-
zeit Depotfunde von Gambach in Oberhessen, Brook
in Mecklenburg, Hohenwestedt (Hamburg Mus.),
Neuhäusel bei Coblenz, und prächtige farbige Ge-
fäße aus Beroltzheim, Hüssingen und Wettelsheim
in Oberfranken. Reicher Grabfund aus Spoleto
(Bonner Universitätssammlung). Aus der La Tène-
zeit Funde von Berry (Frankreich), Heidelberg und
besonders aus einem Urnenfeld bei Giessen.

Aus römischer Zeit keramische Funde aus
Giessen, Heidelberg, Salem, aus den Prov. Sachsen
und Hannover; aus Rebensdorf sogen. Fensterurnen.
Zahlreiche Waffen, Geräte etc. aus Haltern, Xanten,
Pfünz, Butzbach und Straßburg.

Aus nachrömischer Periode verdienen Unga-
rische Funde aus der merovinger und karolinger Zeit
Beachtung ebenso merovingische Funde bei Witzen-
burg in Sachsen.

KREUZNACH, Historischer Verein (O. Kohl).
Seitenwand eines römischen Sarkophages, gef. an
der Straße nach Bosenheim, mit der Inschrift
CLAV · IAE · ACCEPTAE · SOCRE · | IVLIVS ·
SPECTATVS · EQ · LEG · XXII · PROT · | PR · · ·
ET · SOLLEMNIA · SEVERA · FILIA · · · · · ·
· · DIDERVNT. vgl. Westd. Korrbl. 1900, 92. —
Römische Ziegel und Thonscherben vom Lemberge,
woselbst ein Sandsteinrelief, Herkules (jetzt in Speier)
und ein schlangenfüßiger Gigant gefunden wurde,
der auf der Burg verblieb, vgl. Bonn. Jahrb. 1901.

SAARBRÜCKEN, Historischer Verein für die
Saargegend (Wullenweber). Keine bedeutenden
Eingänge.

TRIER, Provinzialmuseum (Hettner). Römi-
sche Zeit: Die Kanalisation der Stadt, für
deren archäologische Überwachung von der Pro-
vinz noch ein Techniker angestellt wurde, brachte
für die Kenntnis des römischen Trier schon einige
wichtige Resultate und hübsche Einzelfunde, wenn
auch in der Hauptsache sie sich in diesem Jahre
noch außerhalb der römischen Stadt bewegte.

Zahlreiche Sandsteinsärge und Marmortafeln mit
frühchristlichen Grabinschriften lieferte die Um-
gebung der alten Kirchen Paulin und Maximin im
Norden ,vor der Stadt. Eine wichtige Streitfrage
der Thermenanlage scheint durch die Kanalisations-
grabungen dahin gelöst, daß an der Stelle, wo
die stadtrömischen Bäder die piscina haben, diese
in Trier fehlt. — Über die zahlreichen Beobachtungen
über den Lauf des antiken Straßennetzes wird
später im Zusammenhang berichtet werden.

Reichen Zuwachs erhielt die Sammlung von
außerhalb: Ein Gräberfeld bei Roden a. d. Saar,
bei dem 34 Gräber bloßgelegt wurden, lieferte
zahlreiche frührömische Gefäße, Eisensachen, Ro-
settenfibeln und Fibeln der Form Nassauer Ann.
29, S. 135 Fig. 3. — Die Untersuchung der
römischen Wasserleitung aus Ruwer ergab, daß die
beiden Leitungen nicht nebeneinander existiert
haben, sondern die eine die andere ablöste. Dabei
kamen auch eine Menge Fragmente römischer Grab-
monumente zu Tage u. a. mit der Inschrift:
*Secu[nd]inus et Ingenuia Decmina fili et Sec[und]inia
. . . . ra . . .* — In Perl und Oberlinxweiler wurden
Reste von römischen Villen untersucht. — In der
Kesslinger Kirche wurde am Altar die römische
Inschrift entdeckt, von der wenigstens ein Abguß
in das Museum gelangte: *P(ublio) Sincor(io) Dubitato
et Memorialiae Sacrillae parentib(us) defunct(is)
Dubitati(i) Mensor et Moratus et sibi vivi [fecerunt].*
— In der Nähe von Oberleuken stellte Herr Lehrer
Schneider eine römische Niederlassung mit vielen
vermutlich aber nicht mehr gut erhaltenen Gebäuden
fest.

Einzelerwerbungen: Aus einem Nachlaß
einige gute Stücke (Schlüsselgriff aus Bronze mit
Darstellung eines Merkur-, Silen- und Eberkopfes, die
ineinander übergehen, Merkurbüste aus Bronze, Fibeln
u. a. schon Bonn. Jahrb. XIV S. 172 f. beschrieben).
— Aus Alttrier 38 Stück z. T. sehr interessante
Terrakotten (z. B. stehende und sitzende Minerva,
ein Exemplar mit einem Schuppenpanzer bekleidet
und gestempelt, sitzende weibliche Gottheiten mit
Früchten, 2 Cybelefiguren, Knäbchen mit Paenula
und Cucullus *Peregrinus* gestempelt). — Aus Möhn
(Landkr. Trier), wo ein Tempel gestanden hatte,
zahlreiche Funde (z. B. Steuerruder aus Bronze
von einer Fortunastatuette). — Aus Dillingen spät-
römische Gefäße aus Thon und Glas und Fibeln.
— Aus Mehringen schöne verde-antico-Säule. — Zwei
Münzfunde, durchweg Kleinerze des 4. Jahrh. aus
Trier selbst u. a.

Von fränkischen Altertümern ist ein Grab-
fund aus Roden a. d. Saar erwähnenswert (ver-

goldete Langfibeln, Almandinen besetzte Rundfibeln, eiserner Taschenbügel, Gläser, Töpfe).

Die Sammlungen wurden teilweise neu aufgestellt, besonders auch die reichen 1899 gemachten Funde aus Dhronecken. Das Museum erhielt einen herrlichen Wandschmuck in den farbenprächtigen originalgroßen Copien der figürlichen Medaillons des Nenniger Mosaikes, das Herr Historienmaler Stummel aus Kevelaar mit seinen Schülern in mustergiltiger Weise ausführte. Das Terrain eines römischen Tempels am Fuße des Balduinshäuschens bei Trier wurde auf Kosten des Staates und der Provinz angekauft, sodaß dieser einzig erhaltene römische Tempel Triers vor Zerstörung bewahrt ist. — Die Funde aus den früher vom Museum ausgegrabenen römischen Tempelbezirken von Dhronecken, Möhn und Gusenburg wurden in einer größeren von 14 Tafeln begleiteten Veröffentlichung publiziert, die im vergangenen Jahre ausgegrabenen und restaurierten Krypten von St. Matthias bei Trier in den Bonner Jahrb. beschrieben wurde.

BONN, Provinzialmuseum (Lehner). Von früher begonnenen Grabungen wurden die bei Urmitz und Neuß fortgesetzt bezw. vollendet. Das große prähistorische Erdwerk von Urmitz gehört der Periode der Pfahlbaukeramik vom Michelsberg bei Untergrombach an. Ein neues Erdlager von 408 m Front, wahrscheinlich etwas älter als das Drususkastell, wurde dort entdeckt. Die Ausgrabungen des Legionslagers zu Neuß wurden z. T. unter großen Schwierigkeiten beendet und eine Gesamt-Publikation darüber wird nächstens erscheinen. — Die Ausgrabungen der spätrömischen Befestigungen von Andernach wurden publiziert in den Bonner Jahrb. 107 S. 1 ff. Die Untersuchungen einer ähnlichen Anlage in Remagen (vgl. Bonn. Jahrb. 105 S. 176 ff.) sollen fortgesetzt werden. — Von Einzelerwerbungen seien erwähnt: Weih- oder Ehreninschrift aus Remagen, gesetzt vor einer unbekannten Truppe vgl. Bonn. Jahrb. 106 S. 105 ff. — Merkuraltar aus Sechten. — Reicher Grabfund aus Bachem bei Frechen (Bronzeschüssel, Tintenfaß, Dodecaëder aus Bronze, silberner Fingerring mit Intaglio, Reste mehrerer Bronzestriegel, Thonbecher des 2. Jahrh. u. a.). — Inhalt eines Töpferofens früherer Zeit aus Bonn. — Bronzestatuette der Venus, die sich das Brustband umlegt. — Applice mit Vorderteil eines Pegasus. — Bronzescheibe mit Minervakopf. Reiche Merovingische Gräberfunde aus Brey (Kreis St. Goar) und Unkel. — Große bemalte Thongefäße der Karlingischen Zeit aus neuentdeckten Töpferöfen von Pingsdorf.

KÖLN, Museum Wallraf-Richartz (Poppelreuter).

Römische Abteilung: Überlebensgroße thronende Juppiterstatue aus Jurakalk vom Westrande der römischen Stadtmauer. — Aus Gereon spätrömisch-christliche Grabinschrift: *in oh tumolo requiescet in pace bone memoriae Leo. Vixet annus XXXXXII. Transiet nono ids ohtuberes.* — Bruchstück einer Juppitersäule mit 9 Götterreliefs vom Neumarkt. — Von der Luxemburgerstraße kolossaler Block einer ausgedehnten Grabanlage mit Inschriftbruchstück. — Ebendaher Inhalt von 10 Gräbern der späteren Kaiserzeit.

AACHEN, Städtisches Suermondt-Museum (Kisa). Unter den römischen Erwerbungen sind zu verzeichnen: Fund von 22 Goldmünzen von Valens, Valentinian, Theodosius u. a. aus Würseln, vgl. Bonner Jahrb. 106. — Goldener Fingerring mit durchbrochenen Ornamenten und einer Medusen-Camee geschmückt, gef. »am Hof« in der Stadt.

XANTEN, Niederrheinischer Altertumsverein (Steiner). Vor dem Marsthor wurde ein römischer Ziegelofen aufgedeckt mit zahlreichen Funden: an 500 gestempelte Ziegel, weibliche Gewandstatue mit Inschrift *Deae Veste*, Bruchstücke zweier Darstellungen des Herkules mit den Hesperidenäpfeln in größerer und kleinerer Ausführung. Sockel mit Inschrift, vgl. Westd. Korrbl. XX nr. 65. — Bronzener Eberkopf, nach hinten in eine Sauzahn auslaufend, am Halse nach unten mit einem kleinen Ring; auf der Innenseite ein mit dem Zahn parallellaufender 5 cm langer Ansatz zur Befestigung. — Zahlreiche andere Kleinfunde von verschiedenen Stellen, besonders vom Fürstenberg.

HALTERN, Museum des Altertumsvereins (Ritterling). Die diesjährigen bei der Aufdeckung der römischen Befestigungsanlagen gemachten Funde blieben an Zahl hinter den vorjährigen zurück und stimmen in allem Wesentlichen mit den früheren von den anderen Fundstellen überein. In einigen Einzelheiten wird auf keramischem Gebiet das bisher gewonnene Bild ergänzt.

J. Jacobs.

ARCHÄOLOGISCHE GESELLSCHAFT ZU BERLIN.
April-Sitzung.

Der Vorsitzende Herr Conze eröffnete die Sitzung mit der Mitteilung, daß Herr Wendland infolge seiner Berufung nach Kiel seinen Austritt aus der Gesellschaft erklärt hat. Herr Conze dankte auch für die Beteiligung der Archäologischen Gesellschaft an einer Gabe für die Untersuchung in Pergamon auf Anlaß seines 70. Geburtstages.

Herr Conze legt die von Herrn André Joubin gesendete Photographie einer archaisierenden Athenastatue vor (vgl. oben S. 65). Die Statue ist nach der beigefügten Notiz am 20. Januar d. J. in Poitiers (Vienne) gefunden, im Hofe der *École primaire supérieure de filles, Rue du Moulin-à-Vent.*

Ferner machte der Vorsitzende Mitteilung aus einem Briefe des Herrn Professor Koepp in Münster über neu zum Vorschein gekommene Reste einer Wohnstätte aus der ersten Kaiserzeit bei Haltern an der Lippe.

Herr Engelmann suchte nachzuweisen, dass der neuerdings (von Huddilston) wieder unternommene Versuch, die Münchener Medeavase mit der Euripideischen Tragödie in Beziehung zu setzen, gescheitert ist, da die Verschiedenheiten, welche die Vase gegen das Euripideische Stück aufweist, so bedeutend sind, dass sie nicht als willkürliche Zuthaten und Veränderungen des Malers bezeichnet werden können, sondern auf eine verschiedene Quelle, jedenfalls auch eine Tragödie, zurückgeführt werden müssen. Dagegen zeigen sich andere Vasenbilder als direkt auf der Euripideischen Tragödie beruhend. Die Quelle der Münchener Vase lässt sich nicht mit Bestimmtheit benennen, doch ist der Stoff so häufig behandelt worden, dass an der Möglichkeit der Entlehnung nicht zu zweifeln ist.

Herr Pernice trug eine Mitteilung des Herrn Prof. Meurer-Rom über die Klazomenischen Sarkophage vor. Die Mitteilung, die in ausführlicher Form im Jahrbuch erscheinen wird, enthielt die Beobachtung, daß die Sarkophage bei den Leichenfeierlichkeiten nicht wagerecht, sondern, ähnlich wie die Mumienkästen, senkrecht aufgestellt wurden.

Derselbe legte sodann die neuerschienene Publikation des Hildesheimer Silberfundes vor und wies auf die zahlreichen Resultate hin, die bei der Bearbeitung durch die Beobachtung technischer Eigentümlichkeiten erreicht worden sind.

Herr Brückner besprach eine ergänzende Zeichnung. der athenischen Aristion-Stele, welche für die demnächst erscheinende 4. Auflage von Herrn Luckenbachs Abbildungen zur alten Geschichte nach einer Untersuchung des Herrn Schrader in Athen ausgeführt worden ist. Es darf danach als gesichert gelten, daß die hohe Gestalt des Kriegers einen korinthischen Helm trug. Ergänzt man über dem Bilde des Verstorbenen die übliche Palmetten-Akroter, so wächst das Monument zu einer Höhe von über 3 $\frac{1}{3}$ Metern.

Zum Schluß verlas Herr Brückner eine Mitteilung des Herrn Schrader in Athen über die

Porosgiebel des Hekatompedon. Als Mittelgruppe des einen der Giebel, welche von Brückner in den Athen. Mitteilungen 1889 und 1890, von Wiegand in der Junisitzung des vergangenen Jahres besprochen worden sind, ergiebt sich ein nach rechts hin sitzender Zeus, unmittelbar neben ihm, genau in der Mitte des Giebelfeldes, eine thronende weibliche Gottheit von vorn gesehen, wahrscheinlich Athena; zu ihrer linken Hand muss eine dritte Gottheit angenommen werden; die Giebelzwickel werden jederseits durch eine Schlange eingenommen, links die von Brückner für Echidna gehaltene, deren Kopf aber dem Beschauer zugewendet war, so daß sie nicht im Kampfe dargestellt gewesen sein kann, rechts diejenige, deren Bruchstücke Brückner zu einem schlangenbeinigen Kekrops ergänzte. Danach sind in dem andern Giebel Herakles im Ringen mit dem Triton und auf sie zukommend das bisher für Typhon gehaltene dreileibige Wesen einzuordnen; ein Gewandrest im Reliefgrunde vor dem letzteren wird durch Herrn Heberdey als Gewand des Herakles erklärt, neben der Ringergruppe aufgehängt, wie öfters in Darstellungen des Tritonkampfes auf schwarzfigurigen Vasen. Diesen Giebel überdeckten die Geisonblöcke, an deren Unterseite in bemaltem Relief Wasservögel angebracht sind; über dem Giebel mit der Darstellung der Götter schwebten entsprechenderweise Adler.

Mai-Sitzung.

Der in der April-Sitzung zur Aufnahme vorgeschlagene Herr Knackfuß tritt als ordentliches Mitglied ein.

Im Anschluß an seine Mitteilungen in der März-Sitzung hielt Herr Pomtow folgenden Vortrag über die athenischen Weihgeschenke in Delphi.

Die in der vorletzten Sitzung erwähnte Abhandlung Furtwänglers (Arch. Anz. 1902, S. 19, Anm. 6) ist in den Sitzungsber. d. bayer. Akad. 1901, 391 ff. veröffentlicht.

Furtwängler war Ostern v. J. in Delphi und hat dort sein Hauptaugenmerk auf die 'Marathonischen Weihgeschenke der Athener' gerichtet. Wir verdanken ihm eine große Zahl interessanter Beobachtungen und genauer Angaben über Alter, Bauart, Material und Erhaltung der Überreste, die man in den Ausgrabungsberichten bisher schmerzlich vermißte und die zur Bildung einer richtigen Vorstellung von dem heutigen und einstigen Aussehen dieser Anathemata unerläßlich sind. In der topographischen Anordnung der Weihgeschenke des

Anfangsteiles der heiligen Strafse schliefst er sich aber noch durchaus Bulle und Wiegand an und beruft sich dabei auf Homolle's Zustimmung. Diese ist inzwischen, wie ich in der März-Sitzung ausführte, revociert worden, und wir werden keine Veranlassung haben, von der damals aufgestellten und auf der Zeichnung (Arch. Anz. 1902, S. 15) zur Anschauung gebrachten Verteilung abzugehen, weil sich Furtwänglers thatsächliche Angaben sehr wohl mit ihr vertragen.

die mit ihrer unbearbeiteten Rückseite gegen den Orthostat stiefsen. Acht dieser Blöcke sind wiedergefunden worden, die drei fehlenden (IVa, Va, VIII a) konnten nach der Achsweite der Buchstaben, welche auf der Vorderseite die Weiheinschrift bilden und von Homolle sicher ergänzt waren, genau eingezeichnet werden. Die Worte selbst lauten: Ἀθεναῖοι τ[ō]ι Ἀπόλλον[ι ἀπὸ Μέδ]ον ἀκ[ροθ]ίνια τᾱς Μαραθ[ō]νι μ[άχες]. Der von diesen Quadern gebildete Sockel (0,75 tief; 0,35 hoch) macht an der

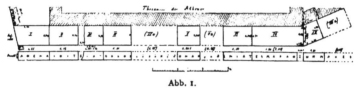

Thesauros der Athener

Abb. 1.

1.

Nachdem er der Datierung der Stoa der Athena durch v. Wilamowitz (und Homolle) auf 506 v. Chr. zugestimmt und die in den 'Beiträgen z. Topogr. v. D.' p. 45 konstatierte befremdliche Verschiedenheit des Materials ihrer Säulen-Basen (parisch) und -Schäfte (pentelisch) sehr ansprechend durch eine spätere Erneuerung der Halle entweder im peloponnesischen Kriege gelegentlich der Aufstellung der Trophäen Phormions, oder nach der Tempelrestauration um 340/30 erklärt hat, wendet er sich zum Thesauros der Athener und seiner Inschrift. Beide habe ich in unserer Januar-Sitzung 1898 ausführlich beschrieben und habe später auf Belgers Wunsch beifolgende Rekonstruktion gezeichnet, die von ihm in der Berl. Philol. Wochenschr. (1898, Sp. 605 f.) veröffentlicht wurde. Sie scheint Furtwängler entgangen zu sein, da sie im Archäol. Anzeiger fehlte und er sich nur auf den dortigen Abdruck des Vortrags bezieht. Aus dieser Rekonstruktion[1] rekapituliere ich folgendes:

An der Südseite des Thesauros lagen ursprünglich 11 Quadern aus hellgrauem Kalkstein (H. Elias),

[1] Auf Abb. 1 sind die erhaltenen Quadern in Aufsicht längs der südlichen Thesauroswand gezeichnet; unter dieser Reihe ist, durch schmalen Zwischenraum getrennt, die Vorderseite (Ansicht) der Blöcke mit der Inschriftzeile dargestellt, wie sie nach Homolle's durchaus wahrscheinlicher Ergänzung der Lücken ehemals aussah. Die Sockellänge betrug darnach wenigstens 13,35 m. Abb. 2 nach dem Plane Tournaire's enthält die ganze Thesauros-Terasse nebst Umgebung im Mafstabe von 2,66 mm pro Meter. Die Stelle unserer Quaderreihe ist auf ihr punktiert.

Südost-Ecke des Thesauros einen stumpfen Winkel; er ist nicht der ursprüngliche, da die archaisierenden Buchstaben erst in der makedonischen Zeit eingehauen sind (d. h. um 330 v. Chr.), und wurde später bei einer Verkürzung der Terrasse verstümmelt, dadurch, dafs Block VIII und VIII a abgetrennt wurde, die Inschrift also mitten im Wort Μαραθ abbrach. Auf die hierdurch sichtbar gewordene

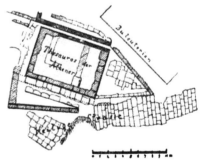

Thesauros der Athener — *Zu Leutenen*

Abb. 2.

rechte Stofsfläche von Block VII schrieb man ein Proxenledekret, dessen Archont Ἀρχίδαμος etwa dem Jahre 251 v. Chr. angehört und als Zeit der Verstümmelung den Beginn der Aitolerherrschaft in Delphi vermuten läfst (290 v. Chr.). So sah Pausanias die Inschrift und schlofs aus dem halben Wort Μαραθ, dafs Sockel und Thesauros sich auf Marathon bezögen.

Dieser Schilderung fügt Furtwängler nichts That-sächliches hinzu; er vermutet nur mit Homolle, dafs die Terrasse ursprünglich viel gröfser gewesen und ihre Südwest-Seite der Langseite des Thesauros parallel verlaufen sei, gibt aber zu, dafs die alte ursprüngliche Inschrift denselben Platz einst ein-genommen habe, wie die heutige, im IV. Jahrh. samt ihrem Sockel[2] erneuerte, dafs sie also, wie ich auf der Zeichnung durch Punktierung angab, der linken südwestlichen Langseite des Thesauros vorge-lagert, mit der Rückseite der Inschriftquadern gegen dessen Orthostat gestofsen war. Er gibt ferner zu, dafs auf dem Sockel die σκῦλα von Marathon standen und dafs diese mit den ἀκροθίνια der Inschrift zu-nächst gemeint sind, — er behauptet aber, dafs, da das Wort ἀκροθίνια im weiteren Sinne alles be-zeichnet, was aus der Kriegsbeute zu Ehren der Gottheit angeschafft wird — was zuzugeben ist —, mit Homolle [und Pausanias] anzunehmen sei, dafs die ganze Anlage: Terrasse, Thesauros und In-schriftsockel mit σκῦλα unter die ʽἀκροθίνιαʼ zu ver-stehen sei, »weil, wenn die Stoa um 506 datiert ist, für den Thesauros überhaupt gar keine andere Zeit und Veranlassung übrig bleibt als Marathon 490, wie schon Homolle sehr richtig hervorhebe«.

Ich habe diese Deduktion schon vor vier Jahren als beweisend nicht ansehen können, und habe sie damals — abgesehen von dem letzten, durch Furtwängler besonders betonten *argumentum e si-lentio*, das später seine Erledigung finden soll — unter Hinweis auf das eigentliche Marathon-Anathem abgelehnt, das unten am Temenos-Eingang sich er-hob. Auch Furtwängler gesteht zu, dafs zwei so grofse Anathemata für eine Schlacht undenkbar sind, — er mufs also, wenn er den Thesauros für

[1] Augenzeugen hatten mir vor vier Jahren ver-sichert, die Inschrift stünde in Rasur. Ihre Angabe war aber ein Irrtum, denn Furtwängler bestätigt Homolle's Vermutung, dafs der ganze Sockel, nicht blofs die Inschrift, später erneuert worden sei, und fügt hinzu, dafs die Buchstabenform jedenfalls mehr auf die zweite als die erste Hälfte des vierten Jahrhunderts weise. Darnach gehört auch diese Restauration, wie so viele andere in Delphi, der allgemeinen Wiederherstellung des Temenos nach dem phokischen Kriege an, die um 330 v. Chr. im wesentlichen ihren Abschlufs fand (334 v. Chr. d. Θηβαγόρα ist das Jahr der Einweihung des restau-rierten Tempels). Dafs die neue Inschrift (am neuen Sockel) genau die alten Zeichen am alten Sockel kopierte bezw. deren Stelle einnahm, habe ich aus der grofsen Achsweite (0,25) der verhältnismäfsig kleinen eleganten Buchstaben (0,06) gefolgert, und nur diese Thatsache berechtigt uns, aus dem heutigen Befund Schlüsse auf die Zeit der ersten Weihung zu ziehen.

marathonisch erklärt, die Gruppe des Miltiades und der Phylen-Eponymoi eliminieren, und diesem Ver-suche ist der letzte und wichtigste Abschnitt seiner Abhandlung gewidmet.

2.

Wir erfahren darin zunächst Wichtiges über die Bau-Technik der delphischen Anathemata: sowohl der Konglomeratquaderbau, wie auch die jüngere Gestalt der Metallklammern an den Stofskanten (⊓), wie auch die Gruppenaufstellung in kammerförmigen Nischen kämen erst seit oder in dem IV. Jahrh. in Delphi vor. Aus Konglomeratquadern bestünde die Kammer der Alexander-Jagd, das Fundament der halbkreisförmigen Nische der Könige von Argos, die ganze oblonge Nische östlich davon (die beiden letzteren zeigten aufserdem die neue Klammer-Form und einen genau gleichen Plattenbelag aus hell-grauem Kalkstein), das gleiche gelte von den meisten der westlich an die Argoskönige sich anschliefsen-den Kammern u. s. w., dagegen hätten die sämtlich noch in das V. Jahrh. gehörigen Gruppen an der linken (südlichen) Strafsenseite alle noch der »effekt-vollen Nischenaufstellung« entbehrt[1].

Aus all diesen Thatsachen wird gefolgert, dafs die grofse Nische weder die Zeiten von Marathon, noch von Phidias, weder von Kimon, noch von Perikles gesehen habe, sie könne nicht vor dem IV. Jahrh. entstanden sein. Wir nehmen diesen Nachweis dankbar an, — aber er trifft den Kern der Sache nicht mehr, da inzwischen die Nische als für das marathonische Weihgeschenk nicht mehr in Betracht kommend nachgewiesen ist, und da die von Lysander im Jahre 405 in Auftrag gegebenen 37 Statuen bis zu ihrer Aufstellung und Her-richtung der Nische sehr wohl 5—6 Jahre Her-stellungszeit gebraucht haben können (ein Künstler arbeitet z. B. neun Statuen), so dafs die ganze An-

[1] Es scheint mir für diese Nischen zunächst kein künstlerischer, sondern ein topographischer Grund mafsgebend gewesen zu sein, nämlich der, dafs rechts vom Wege (nördlich) das Terrain stark steigt, dafs man also, um hier ein Planum für Ana-them-Gruppen herzustellen, den Berghang abarbeiten mufste und die Rückwand nischenartig gestalten. Auf der linken (südlichen) Strafsenseite bedurfte man dagegen, dem abfallenden Terrain entsprechend, besonderer Substruktionen, welche die Standfläche trugen (vgl. die Beschreibung des Unterbaues des Epigonen-Halbrundes, Beiträge p. 56); hier ist daher keine Spur von Nischen gefunden worden. Weil man aber die älteren Anatheme links der Strafse aufgestellt hatte, blieb für die folgenden nur die rechte Seite übrig, wo Sprengung von Nischen in den Fels erforderlich war, um überhaupt eine Stand-ebene zu schaffen.

·lage — wie Furtwängler postuliert — dem Anfang des IV. Jahrh. angehört.

Schliefslich macht Furtwängler darauf aufmerksam, dafs die grofse Nische und das ihr vorgelagerte Anathem der Arkader gleichzeitig entstanden sein müssen, weil das aus Konglomeratblöcken bestehende Fundament des letzteren eingebunden sei in den Nischenbau. Er glaubt daher, dafs beide Anatheme in das Jahr 366 gehören, in welchem zwischen Athen und dem Arkader Lykomedes ein Bündnis zu stande kam, und dafs damals auch die Argos-Könige errichtet worden seien. Man hätte erst damals angefangen: Menschen, Gottheiten und Heroen in einer Gruppe zu vereinigen — der von Poseidon bekränzte Lysander sei dafür das früheste Beispiel —, und schon darum gehöre das angeblich marathonische Weihgeschenk mit Miltiades, Apollon und den Phylen-Heroen in das IV. Jahrh. und genau in unsere Zeit (366). Aus demselben Grunde sei ein ähnliches Weihgeschenk der Phoker, das den Seher Tellias nebst Gottheit und Landesheroen darstelle und das sich auf Ereignisse um 500 v. Chr. bezöge, auch erst im IV. Jahrh., wohl zur Zeit der phokischen Herrschaft in Delphi aufgestellt.

Dem ist entgegenzuhalten, dafs bei gleichzeitiger gemeinsamer Aufstellung von Anathemen zweier Völker es sehr befremdlich wäre, wenn man diese hinter einander angeordnet hätte, so dafs das vordere das hintere zu zwei Drittel verdeckt, — und dafs das Eingreifen des vorderen Fundaments unter das hintere auch sehr wohl später hergestellt sein kann, als man jenes vor dieses setzte und äuserlich einen engen Anschlufs beider Anlagen anstrebte[4].

Sind darnach alle Merkmale des Thatbestandes sehr wohl mit unserer auf dem Plan angegebenen Anordnung zu vereinigen, so bleibt einzig der innere Beweis übrig, dafs wegen der Verbindung von Mensch, Gottheit und Landesheros die Gruppe des Miltiades und der Eponymoi überhaupt nicht marathonisch sein oder dem V. Jrh. angehören könne, selbst wenn wir Furtwänglers

[4]) Diese Erklärung wird mir soeben von einem als Gast unter uns weilenden Augenzeugen, der Delphi im November v. J. besucht hat, als durchaus angängig bestätigt. Allerdings mache heut die ganze Anlage der Lysander-Nische und des Arkader-Anathems einen einheitlichen Eindruck, — aber es könne letzteres sehr wohl erst später auf die vorderste Plattenreihe des grofsen Paviments der Nauarchoi draufgesetzt sein, oder aber es könne diese Plattenreihe erst später verlegt und gegen das hintere Paviment gestofsen, bezw. in dasselbe eingebunden sein.

Zustimmung zu der Transponirung auf die südliche Strafsenseite und zur Trennung von der grofsen Nische erhalten sollten. Ich verkenne den Wert solcher Gründe und Beobachtungen über den Charakter archaischer Gruppen nicht[5] und glaube sogar, dafs Sauer mit der Verweisung jener Phokischen Gruppe und des Sehers Tellias in die Zeit um 355 möglicherweise recht hat, weil die vielen historischen Schwierigkeiten, die jene Gruppe mir bei dem Versuch bereitet hat, sie mit Herodots Erzählung zu vereinigen, — nur so gelöst werden würden, aber ich sehe keine Möglichkeit, an den klaren Worten des Pausanias vorbeizukommen, der wider seine sonstige Gewohnheit *ipsis verbis* bezeugt: dafs die Inschrift aussage, die Statuen seien aus der δεκάτη der Marathonischen Schlacht errichtet. Furtwängler hält sich nicht genug an diesen Wortlaut, wenn er meint »so gut die Argiver damals ihren alten Kampf um die Thyreatis[6] feiern konnten, so gut die Athener ihr Marathon«. Feiern konnten sie das gewifs, — und wir wären überzeugt, wenn statt der Worte ʻἀπὸ δεκάτης τοῦ Μαραθωνίου ἔργου' in der Inschrift gestanden hätte ʻεἰς ὑπόμνημα τοῦ Μαραθωνίου ἔργου τεθῆναι τὰς εἰκόνας', — aber offiziell die Unwahrheit sagen konnten sie nicht; es wäre zu plump gewesen, im Jahre 366 ein neues Anathem inschriftlich als δεκάτη des Jahres 490 zu bezeichnen[7].

[5]) [Indessen findet sich doch, worauf Herr Diels mich aufmerksam machte, genau dieselbe Komposition von Gottheit (Athene), Landesheroen (Theseus, Heros Marathon, Herakles) und Menschen (darunter die Portraits von Miltiades, Kallimachos, Kynegiros, Polyzelos) bereits auf dem Gemälde der Marathonschlacht des Polygnot in der Stoa Poikile, die bald nach den Perserkriegen entstanden ist. Darnach ist die Möglichkeit solcher Zusammenstellung auch für die ältere Skulptur nicht gut zu leugnen.]

[6]) Er setzt nämlich diesen Kampf der Argiver und Spartaner in der Thyreatis in die Mitte des VI. Jrh. und glaubt, dafs das zur Erinnerung jenes Kampfes errichtete »hölzerne Pferd« erst zwei Jahrhunderte später von Antiphanes gearbeitet und um 366 v. Chr. aufgestellt sei, gleichzeitig mit den Königen von Argos, mit den Arkader-Heroen und mit Miltiades und den Eponymoi.

[7]) Die Zurückführung dieser Statuen auf Pheidias kann, wie Furtwängler zeigt, ein Zusatz des Periegeten sein, da dieser sich hierbei nicht mehr ausdrücklich auf die Weihe-Inschrift beruft, sondern jene Notiz erst später nachträgt. Diese Erklärung werden diejenigen gern acceptieren, die des Pheidias Künstlerschaft aus archäologischen Gründen verwerfen, aber die Gruppe selbst mit uns als marathonisch betrachten. Ich möchte es für wahrscheinlich halten, dafs Pausanias die Statuen selbst nicht

So bliebe einzig der Ausweg, den Pausanias, der hier ausnahmsweise klar und urkundlich redet, grade hier einer direkten Lüge oder eines unerklärlichen Irrtums zu beschuldigen. Dann müßte aber zugleich ein Grund dieser falschen Angabe irgendwie nachgewiesen werden. Solange das unmöglich ist, erfordert es die Logik, den kleinen und sehr verzeihlichen Irrtum des Periegeten vielmehr bei seiner Angabe über den Thesauros zu suchen, wo er, genau wie bei der Stoa, durch eine nicht zugehörige Inschrift (die des Sockels), die er noch dazu nur verstümmelt sah, zu einer ungenauen Angabe über die Stiftung des anstofsenden Denkmals (des Thesauros) verleitet worden ist.

3.

Was schliefslich den einzigen inneren Grund Homolle's und Furtwängler's betrifft, wegen dessen sie den Thesauros auf die Marathonschlacht glauben beziehen zu müssen: »dafs nämlich, wenn die Stoa um 506 datiert ist, für ihn gar keine andere Zeit und Veranlassung übrig sei, als 490«, — so mache ich demgegenüber auf Folgendes aufmerksam. Kein einziger der zahlreichen älteren Thesauroi in Delphi bis zum Ende des V. Jahrhunderts herab ist, soweit wir wissen, aus dem Erlös von Kriegsbeute oder aus Veranlassung oder zur Verherrlichung eines Sieges errichtet worden. Der erste, bei dem dieser Grund angegeben wird, war der des Brasidas und der Akanthier (c. 422). Weder beim Schatzhaus des Kypselos, noch dem der Orthagoriden, weder bei Klazomenae noch Siphnos, weder bei den Sipineten noch bei Caere-

Agylla, weder bei Knidos noch bei Massilia, weder bei Kreta (?) noch bei Potidaea, d. h. in dem ganzen Zeitraum von 660 bis etwa 430 v. Chr., wird die Stiftung dieser Thesauroi auf bestimmte Kriegsthaten bezogen. Die Schatzhäuser wurden von den Städten errichtet, wenn sich das Bedürfnis herausstellte, besonders kostbare Anathemata des betreffenden Staates wetter- und diebessicher dem Gotte zu bewahren. Diese bestanden aber der Natur der Sache nach meist in Kunstgegenständen [8] und nicht in Beutestücken. Letztere, die σκῦλα, kamen entweder in besondere Hallen (Stoa), oder aufsen neben die Thesauroi (Marathon), oder an den Tempel (Epistyl). Erst gegen das Ende des V. Jahrhunderts begann man, solche Prunkhäuser (οἶκοι) aus der Siegesbeute zu weihen. Den Späteren erschien dann dieser Anlafs als der gewöhnliche, und darum ist Pausanias geneigt, falls er die Ursache der Errichtung nicht kennt, auf einen Sieg als Veranlassung zu schliefsen (Κνιδίους δὲ οὐκ οἶδα, εἰ ἐπὶ νίκῃ τινὶ ἢ ἐς ἐπίδειξιν εὐδαιμονίας ᾠκοδομήσαντο X, 11, 5). Und in der That verdanken die wenigen späteren Schatzhäuser, die wir in Delphi noch errichtet sehen, dem Kriegsglück ihre Entstehung; es sind dies nur drei gegenüber jenen zehn oder elf: nämlich das des Brasidas und der Akanthier (c. 422), das von Syrakus (a. 413) und das von Theben (entweder 372 oder nach 345).

Man sieht aus dieser Aufzählung, dass die Wahrscheinlichkeit durchaus dafür spricht, dafs Athens Schatzhaus der älteren Kategorie angehört, dafs es, um mit Pausanias zu reden, aus Frömmigkeit geweiht war (Ποτιδαιᾶται δὲ εὐσεβείᾳ τῇ ἐς τὸν θεόν

mehr vorfand — sonst hätten die Periegeten ihre Erklärung wohl bei ihnen begonnen, statt bei den ναύαρχοι —, sondern dafs er die Namen von den leeren Einzel-Sockeln des Bathrons abschrieb, und dafs auf diesem unter der Weihe-Inschrift auch der Künstlername Φειδίας stand. Ich erkläre ferner das auffällige Fehlen von drei der alten Eponymoi (Aias, Oineus, Hippothoon) entweder dadurch, dafs das Bathron von Anfang an nur für 16 Statuen bestimmt war, so dafs, als die neuen Eponymen Antigonos, Demetrios, Ptolemaios hinzukamen, drei der alten entfernt werden mufsten, — oder dafs, wenn die von Homolle hier aufgefundenen 3 Basen wirklich zugehörig sind, jene drei Namen zu Pausanias' Zeit bereits zerstört, bezw. völlig verwischt waren. Und endlich glaube ich an die Möglichkeit, dafs dem Pheidias, der 489 v. Chr., etwa 24 Jahre alt, als Schüler des Ageladas thätig war, dieser erste gröfsere Auftrag seitens der Vaterstadt zu teil geworden sein kann, um so eher, als die delphischen Statuen wohl nur Kopieen der bekannten zehn Eponymoi beim Buleuterion gewesen sein werden.

[8]) Auch Prunkwaffen gehörten dazu. Vgl. das Amphiktyonen-Dekret vom Jahre 234 v. Chr. in Anecd. Delph. n. 40 (Dittenberger Syll.[1], 185, besser bei Lebas II 833) δοῦναι δὲ τοὺς Δελφοὺς Εὐδόξῳ καὶ θησαυρόν, ὅπου τὰ ὅπλα θήσει. Dies ist neuerdings so verstanden worden, als sollten die Delpher dem Eudoxos ein Schatzhaus bauen, um die von ihm gestifteten 10 bunten Erzschilde darin aufzubewahren, während die Worte doch nur bedeuten, sie sollten ihm irgend einen der vorhandenen θησαυροί anweisen, in welchem gerade Platz war. Der Witz des Pausanias X, 11, 1 . . Σικυωνίων ἐστὶ θησαυρός· χρήματα δὲ οὔτε ἐνταῦθα ἴδοις ἂν οὔτε ἐν ἄλλῳ τῶν θησαυρῶν ist nur ein Wortspiel, denn Geld wurde fast niemals in solchen Gebäuden aufbewahrt (einziges Beispiel das Lysander-Depot Anaxandrid. fr. 3 bei Plut. Lys. 18); trotzdem ist wohl durch diese Stelle das Mifsverständnis bei O. Jaeger, Griech. Gesch.[6] p. 126 entstanden, »dafs viele Stadtgemeinden in Delphi einen Thesauros, eine Bank aufschlugen, das delph. Heiligtum also auch der Mittelpunkt eines bedeutenden Geldverkehrs wurde«.

ἐποίησαν) und nicht aus Anlaſs eines Sieges, sei es bei Marathon oder eines anderen. Als Zeit der Errichtung kommen politisch und topographisch nur die 20 Jahre von 510—490 v. Chr. in Betracht — über die genauere Datierung des plastischen Schmuckes nach archäologischen Gesichtspunkten erlaube ich mir kein Urteil —, und es wäre politisch nicht unmöglich, daſs die alkmaeonidischen Tempelerbauer (und Kleisthenes) hier einen neuen Beweis ihrer ‘Frömmigkeit’ gegeben hätten.

4.

Ich halte die Untersuchung über die medischen Weihgeschenke der Athener darum noch nicht ganz für abgeschlossen, weil wir bisher weder für Artemision noch besonders für Salamis eine Weihung Athens in Delphi kennen, sei es von λάφυρα, sei es von einer δεκάτη oder einem kleineren Sonder-Anathem. Wenn die Aigineten, die Epidaurier, die Karystier (?!), die Plataier[9] u. a. m. auſser dem gemeinsamen Weihgeschenk aller Mitkämpfer (Apollo-Koloſs mit Schiffsschnabel für Salamis; goldener Dreifuſs auf Schlangensäule für Plataeae) durch Sonder-Gaben sich dankbar erwiesen, so erwartet man dasselbe in noch höherem Maſse von denen, die am Gebote Apolls, sich mit hölzernen Mauern zu verteidigen, ihre Rettung verdankten. Die attischen Beutestücke von Plataeae[10] prangten als goldene Perser-Schilde am Epistyl des Tempels, wo aber waren die σκῦλα von Salamis? Sollte das merkwürdige Orakel, das dem Themistokles bei der Darbringung der Salaminischen Beute zu teil geworden sein soll und das von den meisten Kommentatoren als unhistorisch betrachtet oder ganz übergangen wird, sich etwa doch auf einen wirklichen Vorgang beziehen? Es lautete bekanntlich (Paus. X 14, 5):

Μή μοι Περσῆος σκύλων περικαλλέα κόσμον
νηῷ ἐγκαταθῇς· οἰκόνδ’ ἀπόπεμπε τάχιστα.

Ich habe schon vor zehn Jahren darauf hingewiesen, daſs die Stoa der Athener möglicherweise für die Aufnahme der Salamis-Beute geweiht worden sei, und die Ausgrabungen sowie alle Fundberichte führen mich immer wieder auf diese Datierung. Die Gründe sind folgende:

[9] Vgl. Herod. VIII 122 (Aigina). Pausan. X 15, 1 (Epidauros); X 16, 6 (Karystos) X 15, 1 (Plataiai).

[10] Bei Paus. X 19, 4 werden diese Schilde freilich auf das ἔργον τὸ Μαραθῶνι bezogen, aber Aischines Ctesiph. 116 gibt die Weiheinschrift, nach der sie von den ‘Medern und Thebanern’, also von Plataeae stammten. Man sieht, daſs der Perieget Meder und Marathon häufig ohne weiteres gleichsetzt.

1. Die Raumverhältnisse. Die Halle ist fast 30 m lang; sie entspricht in Länge und Breite einer Kegelbahn. Wenn sie 490 bereits bestand, so sollte man die wenig umfangreichen σκῦλα von Marathon wohl eher auch in ihr untergebracht erwarten, als auf dem schmalen, unter dem Traufwasser des Daches sub divo liegenden, kaum 13 m langen Sockel längs der Südwand des Thesauros. Wurden doch die Trophäen der Seesiege Phormions bald darauf gleichfalls in ihr aufgestellt und haben ein halbes Jahrtausend später des Pausanias falsche Datierung verschuldet. Und war die Beute von Chalkis (c. 506 v. Chr.), auf die v. Wilamowitz, Homolle und jetzt auch Furtwängler die Stoa beziehen, wirklich einem so groſsen Raum angemessen und hat ihn gefüllt?

2. Die Inschrift. Sie lautet: Ἀθεναῖοι ἀνέθεσαν τὲν στοὰν καὶ τὰ Ηόπλ[α κ]αὶ τἀκροτέρια Ηελόντες τὸν πο[λεμίο]ν. U. Köhler hat im Rhein. Mus. 46 (1891) p. 1 ff. unsere Halle auf den Sieg der Athener über Aigina bezogen, ihre Weihung etwa in die Jahre 486—483 gesetzt und aus dem Vorkommen des ⊕ in der Weiheinschrift gefolgert: ‘daſs sich in der monumentalen Schrift der Athener der Übergang von der älteren (⊕) zur jüngeren Form des Theta (⊙) erst nach den Perserkriegen vollzogen hat’. Dem muſste widersprochen werden, so lange die Inschrift auf dem Sockel der Marathonischen ἀκροθίνια als ursprünglich galt, da diese schon das ⊙ zeigt (Rh. Mus. 49, 1894, p. 627). Seit wir erfahren haben, daſs sie im IV. Jahrh. erneuert wurde und ein Gemisch von älteren und jüngeren (Α) Formen zeigt, scheidet sie als Beweis der Vorzeitigkeit der Stoa aus und Köhlers ungefähre Datierung nach der Schrift tritt wieder in ihr Recht. Im Wortlaut der Aufschrift würden wir nach Analogie des Marathon-Sockels zunächst ἀπὸ Μήδων erwarten, während die Stoa das indifferente τῶν πολεμίων hat; aber die Flotte des Xerxes bestand nicht aus Medern, und die unterliegenden Gegner Athens bei Salamis waren erst die Phoenikier, dann die Jonier.

3. Vergleich mit den anderen Weihgeschenken. Man darf ein Anathem nicht für sich allein betrachten, sondern muſs die Reihe der voranliegenden und folgenden vergleichen. Bei dieser Übersicht hat sich die überraschende Thatsache herausgestellt, daſs in Delphi vor der Mitte des V. Jahrhs. kein Weihgeschenk bezeugt ist, das aus dem Siege von Griechen über Griechen gestiftet worden wäre. Dar Grund hierfür ist in der Amphiktyonie zu suchen, welche Kriege ihre Mitglieder unter einander ganz oder nach Möglichkeit

7

verhindern, den Ausgang und die Folgen der doch ausgefochtenen Streitigkeiten möglichst unblutig und milde gestalten sollte. (Vgl. die Vorschrift über die Vergänglichkeit der τρόπαια.) Es wäre ein Hohn auf den obersten Grundsatz dieses sacralen Staatenbundes gewesen, wenn an seinem Hauptcentrum schon von altersher die Mitglieder ihre Streitigkeiten verewigt und mit prächtigen Weihgeschenken über einander triumphiert hätten. In dem siegreichen Einzelstaat konnten die der Amphiktyonie angehörigen Besiegten auf den Anathemen mit Namen genannt werden, — man denke an die bekannten Verse ἔθνεα Βοιωτῶν καὶ Χαλκιδέων δαμάσαντες παῖδες Ἀθηναίων ἔργμασιν ἐν πολέμου κτλ. — am gemeinsamen Herde von Hellas war das unmöglich bis zum Ende der Barbarenkriege. Bis dahin sind alle λάφυρα und alle Kriegsanathemata in Delphi nur aus Siegen über Nichtgriechen oder Nichtamphiktyonen aufgestellt worden[11]. Ist diese Beobachtung aber richtig und findet sie ihre Bestätigung in dem Wesen der Amphiktyonie selbst, so dürfen wir die Erbauung der Stoa der Athener und die Aufstellung ihrer Schiffsakroterien weder auf den Sieg bei Chalkis, noch auf den über Aigina noch auf irgend einen andern vor 460 gegen Nichtgriechen erfochtenen attischen Seesieg beziehen, sondern es bleibt als einzig in Betracht kommend übrig die Schlacht bei Salamis.

Herr Zahn sprach unter Vorführung zahlreicher Lichtbilder über die Ausgrabungen in Phaistos und Knossos. Es wurde die grofse Übereinstimmung beider Paläste im Grundrifs und im terrassenförmigen Aufbau hervorgehoben. Als Glanzstück »mykenischer« Architektur wurde der grofse doppelgeschossige Saal mit dem Lichthof und dem durch Säulen geöffneten Treppenhause dahinter nach der

[11]) Es giebt hiervon nur eine Ausnahme und diese lässt sich anderweitig erklären Selbst wenn wir mit Sauer und Furtwängler die oben erwähnte Gruppe der Phokischen Landesheroen nebst Tellias erst in die Mitte des IV. Jahrdt. verweisen wollten, bleiben die grofsen Statuen des 'Dreifufsraubes' übrig, die dem Anfang des V. Jahrdts. angehörig von den Phokern aus der Beute der endlichen Besiegung der Thessaler errichtet waren und die Aufschrift trugen: Φωχεῖς ἀπὸ Θεσσαλῶν (Herod. VIII 27. Paus. X 13, 7. Plut. Pyth. or. 15). Aber gerade der dient der Umstand zur Erklärung, dafs Delphi eine phokische Stadt war oder von den Phokern stets als solche beansprucht wurde, dafs sie nicht nur Centrum des Amphiktyonenbundes, sondern in jener alten Zeit zugleich auch die bedeutendste Stadt von Phokis war, so dafs die Aufstellung phokischer Weihgeschenke aus dem Siege über amphiktyonische Gegner nicht gehindert werden konnte.

soeben erschienenen Veröffentlichung von Evans im *Annual of the British School at Athens* VII, 1900—1901 eingehender besprochen. Er liegt in dem erst durch die letzte Campagne aufgedeckten Komplex an der Ostseite des grofsen Centralhofes. Auch von bedeutenden Einzelfunden, bemalten Stuckreliefs, einem aus kostbaren Stoffen hergestellten Spielbrett, Siegelabdrücken mit kultlichen Darstellungen, wurden Bilder vorgezeigt.

Juni-Sitzung.

Herr Oehler besprach die Publikationen von Gauckler, *Enquête sur les installations hydrauliques romaines en Tunisie* II, 1 und Jullian, *Vercingétorix*, 2. édit. Paris 1902.

Herr Conze legte die vom österreichischen archäologischen Institute herausgegebene, von Eugen Petersen verfafste, von George Niemann illustrierte, auch mit einem numismatischen Beitrage von W. Kubitschek versehene Publikation der *Ara Pacis Augustae* vor, gab die Hauptergebnisse der meisterhaft geführten Untersuchung an und betonte zum Schlusse, wie dringend zu wünschen sei, dafs die sicher noch erheblichen und weitere erhebliche Aufklärungen versprechenden, in situ unter *Palazzo Fiano* befindlichen Überreste des kunsthistorisch ganz ungewöhnlich wichtigen Denkmals einmal aufgedeckt würden.

Herr Engelmann legte mehrere auf den Io-Mythos bezügliche Vasenbilder vor, darunter eines, auf dem Io als Kuh mit menschlichem Antlitz dargestellt ist. Die Mitteilung wird im Jahrbuch veröffentlicht werden.

Herr B. Graef sprach über das Heroon des Phylakos in Delphi, welches er in dem neben dem Tempel der Athena Pronaia gelegenen Rundbau (vgl. oben S. 42) vermutet. Dagegen erhoben die Herren von Wilamowitz-Moellendorff und Pomtow Bedenken topographischer und historischer Art, ersterer unter Wahrung der von dem Redner vertretenen Grundanschauung, während Herr Herrlich gegen die für die Tholos von Epidauros sich etwa ergebenden Konsequenzen Verwahrung einlegte.

Zum Schlufs legte Herr Zahn eine Reihe von Photographien und Vasen aus dem griechischen Kunsthandel vor.

Eine Hervorhebung verdient eine jüngere attische rotfigurige Hydria mit der neuen Darstellung des geblendeten Thamyris, die an die Figur in dem Unterweltsbild des Polygnot in Delphi erinnert (Pausan. X, 30,8). Vor dem Sänger liegt die Kithara am Boden. Links rauft sich eine tättowierte Thra-

kerin das kurzgeschnittene Haar, rechts steht die Muse.

Eine Anzahl schlanker, rotfiguriger jüngerer Kratere böotischer Technik, in der Zeichnung attischen Gefäßen ungemein nahestehend, enthält sehr interessante Darstellungen. Ein Stück z. B., das jetzt in den Besitz des griechischen National-Museums übergegangen ist, zeigt einen Jüngling im Gespräch mit einem Mädchen, das eine Wage hält, auf deren Schalen Eroten sitzen. Die Szene ist kaum als neue Version der Psychostasie zu deuten, sondern als frühe Analogie zu Tändeleien mit Eroten, die uns aus der hellenistischen Kunst bekannt sind. All diese Photographien gehören zu einer größeren Sammlung von Aufnahmen nach Vasen und Terrakotten, die jetzt im Besitz des archäologischen Institutes der Universität Heidelberg ist und demnächst den Fachgenossen in der Form des »Einzelverkaufes« zugänglich gemacht werden soll.

ÖSTERREICHISCHES ARCHÄOLOGISCHES INSTITUT.

Am 21. Mai d. J. fand zu Wien die Jahresversammlung des Österreichischen archäologischen Instituts statt, über welche wir der Wiener Zeitung das Folgende entnehmen.

Der Minister für Kultus und Unterricht v. Hartel eröffnete die Sitzung mit einem Hinweise zunächst auf die eindrucksvolle Darstellung, welche die bisherigen Untersuchungen auf dem Boden von Ephesos durch die Ausstellung von Fundstücken im Wiener Theseus-Tempel gefunden haben, und dankte den Förderern dieses Unternehmens. Der Minister gedachte sodann der Fürsorge für die Sicherung des Diocletians-Palastes in Spalato und der erfolgreichen Thätigkeit des Vereins »Carnuntum«, der in Deutsch-altenburg jetzt für die Funde von Carnuntum ein Museum erbaut, um dieses nach Vollendung in das Eigentum des Staates und in die Verwaltung des archäologischen Institutes zu übergeben.

Sodann berichtete der Direktor des Instituts, Benndorf, über die Personalien, den Eintritt des Herrn Hula als Sekretärs, des Herrn Gnirs in Pola als Kustos, und über die gesamte Institutsthätigkeit. Als Hauptausgrabungs-Ergebnisse erschienen dabei eine neue altchristliche Basilika in Salona, Grabmonumente bei Aquileja, eine römische Villa bei Pola, endlich die Fortschritte in Ephesos. Über seine Ausgrabungen in Pettau berichtete Herr Gurlitt. Daran schloß sich der Bericht des Direktors über die Altertums-Museen, namentlich die in Aqui-

leja und Pola, über die Bereisung Pisidiens durch Heberdey und Wilberg. Dieser parallel sei von der Prager Gesellschaft für deutsche Wissenschaft, Kunst und Literatur in Böhmen die Bereisung Isauriens durch Swoboda, Jüthner, Patsch und Knoll ins Werk gesetzt. Endlich wurde über die Publikationen des Instituts berichtet, die Jahreshefte, die in Vorbereitung begriffenen Werke über Ephesos, Pola, Aquileja und den zweiten Band von Riegls »Kunst-Industrie«, endlich über die fertig vorliegenden von Imhoof-Blumer über Kleinasiatische Münzen und Petersen-Niemanns *Ara Pacis Augustae*.

Auf v. Schneiders Vorschlag erfolgte die Wahl neuer Mitglieder, und zum Schlusse wurde die Ephesos-Ausstellung im Theseus-Tempel besichtigt.

Ausgestellt waren im Sitzungsraume Schindlers Karten von Ephesos, Architekturzeichnungen von Niemann und Fundstücke aus Aquileja und Carnuntum.

GYMNASIALUNTERRICHT UND ARCHÄOLOGIE.

Die Ferienkurse für Gymnasiallehrer haben in diesem Jahre bereits in Berlin und in Bonn-Trier stattgefunden, in München soll der Kursus im Juli stattfinden. In Dresden fällt er in diesem Jahr wegen einer Kollision mit anderen ähnlichen Veranstaltungen aus, der in Würzburg-Mainz wird dem Vernehmen nach erst im nächsten Jahre wieder zur Ausführung kommen. Der vom archäologischen Institute veranstaltete Kursus in Italien wird im Herbst d. J. wiederholt werden. Über die Zulassung zu allen diesen Kursen entscheiden die Landesregierungen.

In Berlin dauerte der Kursus vom 3. bis 8. April. Es nahmen 34 Gymnasiallehrer teil, davon 28 aus Preußen und zwar je 3 aus den Provinzen Ostpreußen und Westpreußen, Brandenburg, Pommern, Posen, Schlesien, Sachsen und Schleswig-Holstein und je einer aus den Provinzen Hannover, Westfalen, Hessen-Nassau und aus der Rheinprovinz. Je einen Teilnehmer entsandte Bayern, Hessen, Braunschweig, Reuß j. L., Schaumburg-Lippe und die freie und Hansestadt Bremen. Vorträge hielten in den verschiedenen Museen die Herren Erman über ägyptische Denkmäler, Winnefeld über Hissarlik, Tiryns und Mykene, Zahn über die Entdeckungen auf Kreta, Trendelenburg über Olympia, Kalkmann über attische Kunst, Conze über Pergamon, Pernice über antike Keramik, Richter über Topographie von Rom.

7*

Am „Archäologischen Pfingstkursus" in Bonn und Trier beteiligten sich 27 Lehrer höherer Schulen: 7 aus der Rheinprovinz, 7 aus Westfalen, 3 aus der Provinz Hessen-Nassau, je 1 aus den Provinzen Westpreussen, Posen, Pommern, Brandenburg, Hannover. Von den Bundesstaaten waren vertreten: Sachsen, Württemberg, Mecklenburg-Schwerin, Sachsen-Koburg, Sachsen-Meiningen.

Prof. Loeschke erläuterte an den Abgüssen des Kunstmuseums die Entwicklung der griechischen Plastik bis Lysipp, an Vasen und Terracotten den Seelenglauben: Totenkult der Griechen. Ausserdem hielt er Vorträge über die Geschichte der Akropolis und den historischen Hintergrund der homerischen Poesie. Zu letzterem Vortrag hatten sich zahlreiche Teilnehmer der gleichzeitig in Bonn tagenden Generalversammlung des gleichzeitig in Bonn tagenden Gymnasialvereins eingefunden. Die ägyptischen Denkmäler des Kunstmuseums erklärte Prof. Wiedemann, die Inschriften und Bildwerke des Provinzialmuseums Direktor D. Lehner. Trotz Ungunst der Witterung wurde auch dieses Mal ein Ausflug nach Sayn zur Besichtigung der Reichs-Limes-Grabungen unternommen.

In Trier erklärte Prof. Hettner eingehend das Museum und die Ruinen. Mit einer Fahrt nach Nennig und Igel schloß der Kursus.

Der Kursus in München soll nach folgendem Programme stattfinden: 14. Juli Herr Furtwängler über kretisch-mykenische und Homerische Kunst, Herr von Reber über Homerische Baukunst und Herr von Bissing über ägyptische Kultur und deren Beziehungen zum Auslande. — 15. Juli Herr Furtwängler über neuere Entdeckungen, Herr von Bissing über die Hauptepochen der ägyptischen Geschichte, Herr Riggauer über antike Münzen. — 16. Juli Herr Furtwängler über die Ausgrabungen auf Ägina, Herr von Christ über griechische und römische Bewaffnung, Herr Ohlenschlager über heimische Altertumsfunde. — 17. Juli Herr Furtwängler über die kunstgeschichtlich wichtigen Denkmäler der Glyptothek, nachher unter dessen Leitung Orientierung über neuere Erscheinungen der archäologischen Literatur. — 18. Juli Herr Furtwängler über griechische Vasenmalerei, nachher über Rekonstruktionen von Meisterwerken antiker Plastik. — 19. Juli Herr Furtwängler über das griechische Theater, Herr von Reber über antiken Haus- und Städtebau, zum Schlusse unter Herrn Furtwänglers Leitung weitere Besprechung archäologischer Literatur und Erörterung über die Verwendung des Projektionsapparats im Unterrichte. Die Vorträge werden teils in der Universität, da auch mit Vorführung von Projektionsbildern, teils in den verschiedenen Museen gehalten werden.

Für den Kursus des Instituts in Italien beginnt der erste Sekretar des Instituts, Herr Petersen, die Führung am 1. Oktober in Florenz. Sehr wünschenswert wäre, daß die Teilnehmer schon einige Tage früher an diesem schwer zu erschöpfenden Platze zu erster Orientierung sich einfinden könnten. Vier Tage werden dann vom 1. Oktober an Florenz gewidmet; an der Führung will sich Herr Brockhaus, vom kunsthistorischen Institute dort, beteiligen. Darauf wird die Reise gemeinsam mit Aufenthalt in Pisa, am Trasimenischen See und Orvieto nach Rom fortgesetzt. Die Zeit vom 8. bis 29. Oktober gehört Rom, wo mit seinem Kollegen Herr Hülsen in der Führung abwechselt und zwischen den Führungen reichlich freie Zeit gelassen ist, um nur mit eigenen Augen zu sehen. Am 30. Oktober fahren die Teilnehmer mit dem ersten Sekretar nach Neapel und Pompeji. In die Führung tritt hier Herr Mau ein. Den Schluß bildet am 8. November ein Ausflug zu den griechischen Tempeln von Pästum. Sehr wünschenswert ist, daß auch am Schlusse des Kursus den Teilnehmern noch etwas Urlaubszeit bleibe, um, sei es Neapel, sei es auf der Rückreise andere Plätze, noch weiter kennen zu lernen.

INSTITUTSNACHRICHTEN.

Zu ordentlichen Mitgliedern des Instituts sind ernannt worden die Herren Führer in Bamberg, Pasqui in Rom, Patsch in Serajewo, von Prott in Athen, Sotiriadis und Sworonos ebenfalls in Athen. Zu korrespondierenden Mitgliedern sind ernannt die Herren Berlet in Graudenz, Brandis in Berlin, Karo in Bonn, Kirchner in Berlin, Paris in Bordeaux, Perdrizet in Nancy, Pinza in Rom, Quagliati in Tarent, Taramelli in Turin und Weißbrodt in Braunsberg.

Die Reisestipendien für 1902/3 erhielten, und zwar ein Ganzjahrstipendium für Klassische Archäologie die Herren Pfuhl, Schröder und Thiersch, ein Halbjahrstipendium die Herren Klussmann und Loch, das Stipendium für christliche Archäologie Herr Krücke.

Bei der römischen Zweiganstalt fand zum Schlusse des Wintersemesters am 18. April die herkömmliche Festsitzung statt, an welcher außer dem Kaiserlichen Botschafter und anderen Mitgliedern der Botschaft Vertreter anderer Gesandtschaften, des italienischen Unterrichtsministeriums, der historischen Institute, sowie eine große Zahl anderer Freunde unserer Studien teilnahmen. Herr Petersen sprach

über den Anfang des zweiten Dakischen Krieges, Herr Hartwig über antike Thonreliefs, Herr Hülsen über das *templum Divi Augusti* und *S. Maria antiqua.*

Bei der Athenischen Zweiganstalt ist für die Zeit vom April bis Oktober für die mit Urlaub abwesenden Sekretäre Herr Professor Gustav Körte aus Rostock zur Führung der dortigen Institutsgeschäfte eingetreten. Der Grofsherzoglich Mecklenburg-Schwerin'schen Regierung ist das Institut für die Gewährung des Urlaubs, wie Herrn Körte für seine Bereitwilligkeit zu wärmsten Danke verbunden.

Unter Führung des ersten Sekretars der Athenischen Zweiganstalt, Herrn Dörpfeld, fanden im Frühling dieses Jahres wiederum drei Studienreisen statt.

Die Peloponnesreise vereinigte 33 Teilnehmer, zu denen in der Argolis und in Olympia noch 12, darunter mehrere Damen, sich gesellten. Zu allermeist waren es Stipendiaten und andere Gelehrte aus Deutschland, Gymnasiallehrer und sonstige Gelehrte aus Österreich-Ungarn, ferner einzelne Fachgenossen aus Amerika, Belgien, England, Holland. Die Reise erstreckte sich über den Peloponnes hinaus auch nach Ithaka, Leukas und Delphi, wobei die Teilnehmerzahl auf 50 stieg. Der Verlauf der Reise entsprach dem im »Anzeiger« 1901, S. 171 abgedruckten Programme.

Von besonders gutem Wetter begünstigt verlief sodann die zwölftägige Reise nach den Inseln, zu welcher das griechische Schiff »Kephallenia« gemietet war. 47 Personen, zumeist dieselben, welche die Peloponnesreise mitgemacht hatten, nahmen teil. Der Verlauf der Reise entsprach wiederum im wesentlichen dem a. a. O. abgedruckten Programme. Neues bot sich namentlich durch die englischen Ausgrabungen, zu Knossos selbst und in dem zu einzigartiger Bedeutung anwachsenden Museum zu Kandia (Herakleion).

Bald nach der Rückkehr nach Athen wurde endlich die Fahrt nach Troja angetreten, unter Beteiligung von 23 Herren und 5 Damen, letztere Mitglieder des Amerikanischen und Englischen Instituts. Am 18. Mai landete man, und zwar mit besonderer Genehmigung der Ottomanischen Regierung, bei Rhoiteion, von wo der Weg nach Troja zu Fufs gemacht und zur Erläuterung der Topographie benutzt wurde. Bei der Unterkunft in den etwas baufälligen Schliemann'schen Hütten war es ein Glück, dafs ein starker Regen erst am Tage nach der Abreise eintrat. — Zwei Tage waren der Besichtigung und Erklärung der Ruinen gewidmet. Zum Schlusse wurde noch Bunarbaschi und Hanaï-Tepe besucht, und am 21. fuhr die Mehrzahl nach Konstantinopel, der übrige Teil der Gesellschaft am 22. nach Athen zurück.

Am 9. Juni ist in Heidelberg unser langjähriges Mitglied
KARL ZANGEMEISTER
im 65. Lebensjahre gestorben. Wir mögen unser schon so weit fertiggestelltes Heft nicht ausgeben, ohne an der Stelle, die sich noch bietet, des Verlustes zu gedenken, welchen auch das Archäologische Institut durch diesen Hingang erleidet. Seine Studien und Arbeiten auf dem Gebiete der römischen Inschriftenkunde, vor allem seine als Meisterleistung allgemein anerkannte Entzifferung der Pompejanischen Wandinschriften, verbanden Zangemeister schon früh mit der römischen Abteilung unserer Anstalt. Durch seinen Eintritt in die Central-Direktion gehörte er dann von 1896 ab fünf Jahre lang, so wie die Amtsdauer durch unser Statut jetzt begrenzt ist, der Gesamtleitung des Instituts an, während seine wissenschaftliche Kraft vorzugsweise der Erforschung der römisch-germanischen Vorzeit, der Sammlung der römischen Inschriften Germaniens und der grofsen Arbeit der Reichs-Limes-Kommission, in deren Ausschusse er den Vorsitz führte, gewidmet war.

ORDNUNG FÜR DIE ITALIENISCHEN MUSEEN.

Für die Erlaubnis zur Benutzung der italienischen Museen ist nachstehende neue Ordnung erschienen:

REGOLAMENTO per l'ingresso gratuito nei musei, nelle gallerie, negli scavi e nei monumenti.

Art. 1.

Saranno esenti dalla tassa di entrata nei musei di antichità, nelle gallerie di belle arti, nelle pinacoteche, negli scavi archeologici e nei monumenti:

a) gli artisti nazionali ed esteri;

b) gli studiosi di storia dell'arte e di critica artistica, italiani e stranieri, i quali abbiano fatte notevoli pubblicazioni;

c) i militari di truppa dell'esercito di terra e di mare;

d) i professori di discipline archeologiche, storiche, letterarie ed artistiche nazionali ed esteri;

e) i professori di Università, di Scuole secondarie, classiche e tecniche e normali, governative e pareggiate;

f) gli alunni d'Istituti archeologici, storici ed artistici, nazionali ed esteri, delle Facoltà di lettere e filosofia, e delle scuole d'applicazione per gli ingegneri;

g) i funzionari preposti all'Amministrazione delle antichità e belle arti;

h) gli artigiani addetti alle industrie affini alle arti del disegno;

i) le guide, che, previo il permesso ottenuto dalle Autorità di pubblica sicurezza, abbiano conseguita la patente, in seguito ad esame, comprovante la loro idoneità nelle cognizioni archeologiche ed artistiche.

Art. 2.

Le domande di coloro che, avendo le qualità richieste dall'articolo 1, desiderano ottenere il permesso di entrata gratuita negli Istituti archeologici e artistici dello Stato, debbono essere corredate:

a) per gli artisti nazionali, di un documento accademico che attesti la loro qualità, salvo che essi siano noti per merito eminente;

b) per gli artisti stranieri e per i professori stranieri di discipline archeologiche, storiche, letterarie ed artistiche, di un documento accademico, vidimato dal rappresentante diplomatico o dai RR. Consoli italiani presso la nazione cui l'artista o il professore appartiene, o dall'Ambasciatore o Ministro estero presso S. M. il Re d'Italia;

c) per gli studiosi di storia dell'arte e di critica artistica, di qualcuna delle pubblicazioni che essi hanno fatte;

d) per i professori di Università e di Scuole archeologiche ed artistiche nazionali, e per i professori

di Scuole classiche, tecniche e normali governative o pareggiate, di un documento comprovante tale loro qualità, quando esso sia necessario a farli riconoscere;

e) per gli alunni d'Istituti archeologici ed artistici nazionali, per quelli delle Facoltà di lettere e filosofia, e delle Scuole di applicazione per gli ingegneri, di un documento ufficiale da cui risulti la loro iscrizione alle predette Scuole, nell'anno in cui essi chiedono il permesso;

f) per gli alunni esteri, tale documento deve essere vidimato nei modi prescritti per gli artisti ed i professori stranieri;

g) per gli artigiani addetti alle industrie affini alle arti del disegno, la domanda dovrà essere corredata di un attestato comprovante tale qualità e proveniente dal direttore di un Istituto di belle arti o da altra pubblica Autorità.

Art. 3.

I professori e i pensionati d'Istituti archeologici e artistici esteri, con sede in Italia, otterranno il permesso d'entrata gratuita, mediante la dichiarazione del Capo dell'Istituto.

Art. 4.

Gli alunni delle Scuole e degl'Istituti nazionali di educazione e d'istruzione potranno, accompagnati dai loro professori, essere ammessi a visitare gratuitamente i musei, le gallerie, gli scavi e i monumenti, previ accordi tra il Direttore della Scuola e il Direttore del museo, della galleria, ecc. da visitare.

I militari di truppa dovranno presentarsi in divisa.

Art. 5.

Coloro che desiderano un permesso generale per l'ingresso gratuito in tutti i musei, le gallerie, gli scavi e i monumenti dello Stato, faranno al Ministero della Pubblica Istruzione una domanda su carta bollata da L. 1,20, unendovi i documenti, di cui agli articoli 2 e 3, e il ritratto fotografico non montato su cartoncino, e di dimensioni non maggiori di centimetri 5 × 8.

Art. 6.

Coloro che desiderano avere l'ingresso gratuito negli Istituti archeologici ed artistici di una sola città, faranno domanda su carta bollata da L. 0,60 ad uno dei Capi dei predetti Istituti, unendovi i documenti di cui agli articoli 2 e 3, e se il permesso vien chiesto per la durata di oltre un mese, essi dovranno pure presentare il ritratto, secondo le norme indicate nel precedente articolo.

Art. 7.

L'esame di patente per le guide viene dato innanzi ad una Commissione in ciascuna città, dove sono Istituti o Uffici archeologici ed artistici dello Stato, secondo le norme che saranno prescritte con provvedimento del Ministero della Pubblica Istruzione.

Il permesso per l'entrata gratuita alle guide è limitato agl'Istituti e luoghi monumentali, per cui esse furono riconosciute idonee.

Art. 8.

Le tessere di entrata gratuita, emesse prima della data del presente decreto, saranno valide sino al termine di tempo per cui furono concedute.

Art. 9.

Sono abrogate le disposizioni contenute negli articoli 9 e 12 del Regolamento per la riscossione della tassa d'ingresso nei musei, nelle gallerie, negli scavi e nei monumenti nazionali, approvato con R. decreto 11 giugno 1885, n. 3191 (serie 3ᵃ).

Visto, d'ordine di Sua Maestà il Re:
Il Ministro
N. NASI.

VERKÄUFLICHE GIPSABGÜSSE.

Es wird für Viele von Interesse sein, daß von folgenden Köpfen jetzt Abgüsse zu beziehen sind:
1. Archaischer Marmorkopf im Brit. Museum (abg. BCH. XVII. (1893) Taf. 12. 13; vgl. Studniczka, Jahrbuch XI, 264, Fig. 6).
12 M. 50 Pf.
2. Kopf der Parthenos im Louvre (abg. Monum. Piot VII, Taf. 15).
3. Kopf der Parthenos, Glyptothek Ny Carlsberg (abg. Österr. Jahreshefte IV, Taf. 4).
15 Kronen.
4. Kopf der Parthenos, Köln, Wallraff-Richartz-Museum (abg. Löschke, Festschr. d. Altert. Fr. i. Rheinl. 1891), zu beziehen durch August Gerber, Köln, Belfortstr. 9.　　15 M.
F. Noack.

VERKÄUFLICHE DIAPOSITIVE.

Die Sammlung von A. Krüfs, Hamburg (Arch. Anz. 1901 S. 101) ist um folgende Diapositive vermehrt worden:
I. Tiryns, Plan des Megaron. Mykenae, Plattenring (Jahrb. X, 116, Perrot VI, 583), Atreusgrab (Plan), Rekonstruktionen der Burg und der Fassade des Megaron. Orchomenos, Grabkammer (Schnitt) und Deckenornament. Phaistos, Burghügel und Plan des Palastes. Knossos, Palasthügel, Plan, Längskorridor der Magazine, Magazinräume, grofser Pithos, Steinpfeiler mit Doppelaxtsymbol, Vorraum zum Thronzimmer, Baderaum mit Treppe, Gr. Ostmegaron mit Treppenhaus, desgl. Rückwand aus Quadern mit Balkenlage (vgl. Annual VII). Goulas, Ecke und Inneres eines Hauses.

II. Mykenische Dolchklingen. Vase mit Seetieren (Perrot VI, 926). Bügelkanne von Pitane. Vasen (Furtw. Lö. 5. 11. 12. 13. 19. 35. 41. 42). Fünf Diapositive mit Gemmen, drei mit Goldringen (Kultscenen). Der Kultbau auf dem Fresko von Knossos. Stierkopf, Flachrelief aus Knossos. Stierhörner und Doppelaxt (J. h. St. XXI, 107. 136). Büchse mit Relief aus Knossos. Thontafeln mit Schriftzeichen. Abgekürzte Kultscenen und Schriftzeichen, zusammengestellt nach Arch. Anz. 1901, 21 ff.　　F. Noack (Jena).

BIBLIOGRAPHIE.

Abgeschlossen am 15. Mai.
Recensionen sind *cursiv* gedruckt.

Amelio (P. d'), Pompei. Dipinti murali scelti. (Vorr. G. de Petra.) Napoli, Richter & Co., o. J. IX, 20 S. fol. (20 Taf.)

Amministrazione, L', delle antichità e belle arti in Italià. Gennaio 1900 — Giugno 1901. Roma 1901. 193 S. 4⁰.

Ardaillon (E.) et H. Convert, Carte archéologique de Délos (1893—1894). Notice (15 S.) et carte en trois feuilles grand aigle (0ᵐ 80 × 0ᵐ 95) à l'échelle de 1/2.000ᵉ en quatre couleurs. (Bibliothèque des écoles françaises d'Athènes et de Rome. Appendice I.) Paris, Fontemoing, 1902.

Ballu (A.), Théâtre et forum de Timgad (Antique Thamugadi). État actuel et restauration. Paris, E. Leroux, 1902. 3 Bl., II, 27 S. 2⁰. (12 Taf., 16 Abb.)

Barth (H.), Konstantinopel. (Berühmte Kunststätten nr. 11.) Leipzig und Berlin, E. A. Seemann, 1901. 201 S. 8⁰. (103 Abb.)

Basiner (O.), Ludi saeculares. Drevnerimskija sekyljarnyja igry. Varšava 1901. 7 Bl., 326, CXV S. 8⁰. (12 Taf.)

Bergmann (J.), Upptäckterna i Boscoreale vid Pompeji. (Svenska Humanistiska Förbundets Skrifter 5.) Stockholm, P. A. Norstedt & Söner, 1901. 40 S. 8⁰.

Blanchet (A.), Mélanges d'archéologie gallo-romaine. Second fascicule. Paris, E. Leroux, 1902. S. 63—152, 1 Bl. 8⁰. (2 Taf., 1 Abb.)

Bruckmann s. Brunn.

Brunn-Bruckmann, Denkmäler griechischer und römischer Skulptur. München 1901.
Liefg. CVI. 526ᵃ·ᵇ· Zwei archaische Nike-Figuren aus Marmor. Athen, Akropolismuseum. 526ᶜ· Archaische Nike-Figur aus Bronze. London, British Museum. 527. Kopf eines Athleten. Rom, Capitol. 528ᵃ·ᵇ· Griechische Grabreliefs.

Rom, Palazzo Barberini und Athen, Dipylon.
529. Statue des Hypnos. Madrid, Prado. 530.
Zwei Reliefs aus der Zeit des Marc Aurel. Rom.
Constantinsbogen.
　　Liefg. CVII. 531. Drei archaische Reliefs
aus Nordgriechenland. Athen, Nationalmuseum.
532. Weibliche Herme. Rom, Villa Albani.
533. Zwei attische Urkundenreliefs. Athen,
Nationalmuseum. 534 ᵃ· ᵇ. Sklavinnen, attische
Grabstatuen. Berlin, Kgl. Museen. 534 ᶜ· Sklavin,
attische Grabstatue. München, Kgl. Residenz.
535. Kopf eines Kentauren. Rom, Conservatoren-
palast.
　　Liefg. CVIII. 536. Weibliche Statue. (Text
von P. Herrmann.) Eleusis, Museum. 537. Weib-
liche Statue. Berlin, Kgl. Museen. 538. Weib-
liche Statue. Rom, Villa Doria-Pamfili. 539. Kopf
derselben. 540· Bronzestatue eines Mädchen.
Rom, Palazzo Grazioli.
　　Liefg. CIX. 541. Archaischer Jünglingskopf.
Rom, Galleria geografica. 542. Athletenkopf
aus Perinthos. Dresden, Albertinum. 543. Kopf
des Diomedes. England, Privatbesitz. 544. Kopf
eines Athleten. Liverpool. Sammlung Dr. Ph.
Nelson. 545. Herme des Herakles (?). Neapel,
Museo Nazionale.
Collignon (M.) et L. Couve, Catalogue des vases
peints du Musée national d'Athènes. (Biblio-
thèque des écoles françaises d'Athènes et de
Rome. Fasc. 85.) Paris, A. Fontemoing, 1902.
IX S., 1 Bl., 670 S. 8⁰.
Convert (H.) s. Ardaillon.
Corpus inscriptionum graecarum Peloponnesi et
insularum vicinarum. Vol. primum: Inscriptiones
graecae Aeginae Pityonesi Cecryphaliae Argo-
lidis. Consilio et auctoritate Academiae litte-
rarum regiae Borussicae ed. M. Fraenkel. Bero-
lini, apud G. Reimerum, 1902. VIII, 411 S. 2⁰.
Couve (L.) s. Collignon.
Crusius (O.), Erwin Rohde. Ein biographischer
Versuch. (Ergänzungsheft zu E. Rohdes kleinen
Schriften.) Tübingen u. Leipzig, J. C. B. Mohr,
1902. VI, 296 S. 8⁰ (1 Portr.).
Cybulski (St.), Theatrum. Ed. II. (in: Tabulae
quibus antiquitates graecae et romanae illustran-
tur, tab. XII u. XIII.) Leipzig, K. F. Koehler,
1902.
Dahm, Die Römerfestung Aliso bei Haltern an der
Lippe. (Aus: Reclams Universum). Leipzig,
Ph. Reclam, 1902. 8 S. 4⁰ (2 Abb.).
Daremberg, Saglio et Pottier, Dictionnaire
des antiquités grecques et romaines. Paris,
Hachette, 1902. 30ᵉ fascicule (LIB—LUD).

Delitzsch (F.), Babel u. Bibel. Ein Vortrag. Leipzig,
J. C. Hinrichs Verl., 1902. 52 S. 8⁰ (50 Abb.).
Engelmann (R.), Pompeji. 2. durchgesehene Aufl.
(Berühmte Kunststätten Nr. 4.) Leipzig u. Berlin,
E. A. Seemann, 1902. 105 S. 8⁰ (144 Abb.,
1 Karte).
Evans (A. J.), The palace of Knossos, provisional
report of the excavations for the year 1901.
London 1902.
Fabricius (E.) s. Limes.
Fabricius (E.), Ein Limesproblem. Freiburg i. B.,
F. E. Fehsenfeld, 1902. 25 S. 4⁰ (1 Tafel).
Fabriczy (C. v.), Die Handzeichnungen Giulianos
da Sangallo. Kritisches Verzeichniss. Stuttgart,
O. Gerschel, 1902. III, 132 S. 8⁰.
Ferrero (G.), Grandezza e Decadenza di Roma.
Vol. I: La Conquista dell' Impero. Milano,
Treves, 1902. 526 S. 8⁰.
Fraenkel (M.) s. Corpus inscriptionum graecarum
Peloponnesi.
Froehner (W.), Collection Auguste Dutuit.
Bronzes antiques, or et argent, ivoires, verres
et sculptures en pierres et inscriptions. (Unterz.:
W. Froehner.) Paris 1897—1901. 8⁰. [Bd. 1.]
112 S. (pl. I—CXXIV). 2ᵉ série. S. 113—209
(pl. CXXV—CLXXXXVII, 1 Tafel).
Gaspar (C.), Le legs de la Baronne de Hirsch à
la nation Belge. Brüssel, Bulens, 1902.
Gayet (Al.), L'art Copte. École d'Alexandrie —
Architecture monastique — Sculpture — Pein-
ture — Art somptuaire — Illustrations de l'auteur.
Paris, E. Leroux, 1902. VIII, 334 S. 8⁰ (6 Taf.,
viele Abbild.).
Goldschmidt (A.), Die Kirchenthür des heiligen
Ambrosius in Mailand. Ein Denkmal frühchrist-
licher Skulptur. (Zur Kunstgeschichte des Aus-
landes. Heft VII.) Strafsburg, J. H. Ed. Heitz,
1902. 30 S. 8⁰ (6 Taf.).
Grasso (G.), Studi di geografia classica e di topo-
grafia storica. 3ᵉ vol. Ariano 1901. 109 S. 8⁰.
[Darin: Uno dei passaggi di Annibale attraverso
l' Apennino; Il pauper aquae Daunus Oraziano;
Gli Strapellini di Plinio; Sui limiti dell' insula
allobrogica e per le isole fluviali; Per la soprav-
vivenza del nome sannitico; Sul significato geo-
grafico di Fratta o Fratte in Italia.]
Gsell (St.), Musée de Tébessa. (Musées et collec-
tions archéologiques de l'Algérie et de la Tunisie.
Deuxième série.) Paris, E. Leroux, 1902. 3 Bl.,
94 S. 4⁰ (11 Taf., 12 Abb.).
Hettner (F.) s. Limes.
Holland (R.), Die Sage von Daidalos u. Ikaros.
Leipzig, J. C. Hinrichs Verl., 1902. 38 S. 4⁰.

Jaques (P.), L'album. Dessiné à Rome de 1572 à 1577, reproduit intégralement et commenté avec une introduction et une traduction des »Statue« d'Aldroandi (Hrsg.: S. Reinach). Paris, E. Leroux, 1902. II, 147 S. 4⁰ (100 Taf.).

Kaemmel (O.), Rom u. die Campagna. Bielefeld, Velhagen & Klasing, 1902. 187 S. 8⁰ (1 Karte).

Kiepert (H.), Graeciae antiquae tabula in usum scholarum descripta, 1 : 500000. Ed. emendata. 9 Blatt je 51,5 × 64 cm. Berlin, D. Reimer, 1902.

Lechat (H.), Le temple grec. Histoire sommaire de ses origines et de son développement jusqu'au Vᵉ siècle avant Jésus-Christ. (Petite Bibliothèque d'art et d'archéologie 25.) Paris, E. Leroux, 1902. III, 134 S. 8⁰ (17 Abb.).

Λεόναρδος (Β.), Ἡ Ὀλυμπία. Ἀθήνησι, τύποις Π. Δ. Σακελλαρίου, 1901. 352 S. 8⁰ (2 Taf.).

Limes, Der obergermanisch-rätische, des Römerreiches. Im Auftrage der Reichs-Limeskommission hrsg. von O. v. Sarwey, E. Fabricius, F. Hettner. Heidelberg, O. Petters, 1901/02. 4⁰. Lfg. XIV. Nr. 73. Das Kastell Pfünz (Fr. Winkelmann). 75 S. (22 Taf.). — Lfg. XV. Nr. 7. Das Kastell Kemel (H. Lehner). S. 1—8 (1 Taf., 3 Abb.). Nr. 67ᵃ Das Kastell Halheim (Steimle). 4 S. (1 Taf., 2 Abb.). Nr. 69. Das Kastell Dambach (Popp). 22 S. (4 Taf., 2 Abb.). — Lfg. XVI. Nr. 25ᵃ. Das Kastell Okarben (G. Wolff). 37 S. (5 Taf.). Nr. 75. Das Kastell Pföring (J. Fink). 24 S. (4 Taf., 12 Abb.).

Maes (C.), Le navi imperiali romane del lago di Nemi. Sacrosanta rivendicazione. Ricorso a S. M. il re Vittorio Emanuele II. in forma di lettera pubbl. Roma, F. Cuggiani, 1902. 35 S. 8⁰.

Mau (A.), Katalog der Bibliothek des Deutschen Archäologischen Instituts, Römische Abteilung. Bd. II. Rom 1902. XV, 616 S. 8⁰.

Milchhoefer (A.), Die Tragödien des Aeschylus auf der Bühne. Rede. Kiel 1902. 14 S.

Monumenta Pompeiana. 3. u. 4. Lfg. Leipzig, G. Hedeler, 1902.

Ohlenschlager (F.), Römische Überreste in Bayern, nach Berichten, Abbildungen und eigener Anschauung geschildert und mit Unterstützung des kaiserlich Deutschen Archäologischen Institutes herausgegeben. Heft I. München, J. Lindauersche Buchhandlung, 1902. 96 S. 8⁰ (3 Karten, 32 Abb.).

Pottier s. Daremberg.

Puschi (A.) e P. Sticotti, Archeografo Triestino edito per cura della Società del Gabinetto di Minerva. Nuova serie. Vol. XXIV. Indice

generale della vecchia e della nuova Serie 1829 —1900. Trieste 1902. IV, 268 S. 8⁰.

Reinach (S.) s. Jacques.

Ridder (A. de), Catalogue des Vases peints de la Bibliothèque Nationale. Ouvrage publié par la Bibliothèque Nat. avec le concours du Ministère de l'instruction publ. et des beaux-arts et de l'Académie des inscriptions et belles-lettres (Fondation Piot). P. 1. Paris, E. Leroux, 1901. 2⁰.

Rostowzew (M.), Das alte Rom. Erklärender Text zu den Tafeln XVa und XVb (der Tabulae quibus antiquitates Graecae et Romanae illustrantur). Leipzig, K. F. Köhler, 1902. 26 S. 8⁰ (23 Abb.).

Saglio s. Daremberg.

Saloman (G.), Erklärungen antiker Kunstwerke. 1. Teil. Stockholm 1902. 31 S. 4⁰ (4 Taf.).

Sarwey (O. v.), s. Limes.

Sticotti (P.) s. A. Puschi.

Svoronos (I. N.), Ἑρμηνεία τῶν μνημείων τοῦ Ἐλευσινιακοῦ μυστικοῦ κύκλου καὶ τοπογραφικὰ Ἐλευσῖνος καὶ Ἀθηνῶν. Athen 1902.

Trendelenburg (A.), Der grofse Altar des Zeus in Olympia. Berlin, Programm des Askanischen Gymnasiums, 1902. 44 S. 4⁰ (3 Taf.).

Ujfalvy (Ch. de), Le type physique d'Alexandre le Grand d'après les auteurs anciens et les documents iconographiques. Paris, A. Fontemoing, 1902. 183 S., 1 Bl., 4⁰ (22 Taf., 86 Abb.).

Unterforcher, Aguontum. Programm des k. k. Staats-Gymnasiums Triest 1901.

— — — — —

Abhandlungen, Breslauer philologische. VIII. Bd. (1902).
 4. Heft. F. Hannig, De Pegaso. S. 1—162.

Ami, L', des monuments et des arts. XVᵉ vol. (1901).
 No. 83 u. 84. L. Lindet, Le moulin à grains à travers les âges. S. 87—97 (1 Taf., Fig. 28 —40) u. S. 134—164 (Fig. 41—53).
 No. 85. Hypocauste de Timgad (Algérie). S. 235.
 No. 86/87. Héron de Villefosse, La restauration d'un des plus beaux édifices de l'acropole de Pergame justifiée par la découverte d'une médaille trouvée entre Grenoble et Aix par M. l'abbé Sauvaire. S. 311—313.

Annalen des Vereins für Nassauische Altertumskunde u. Geschichtsforschung. 32. Bd. (1901).
 G. Wolff, Zur Geschichte der römischen Okkupation in der Wetterau und im Maingebiete. S. 1—25 (1 Taf., 1 Abb.). — W. Soldan, Nieder-

lassung aus der Hallstattzeit bei Neuhäusel im Westerwald. S. 145—189 (4 Taf., 9 Abb.).

Annales de la Société d'archéologie de Bruxelles. Tome quinzième (1901).

Livr. II. S. Capart, En Égypte. Notes de voyage. S. 153—181 (1 Taf., 11 Abb.). — F. Cumont, Deux inscriptions grecques de Smyrne. S. 249—253 (3 Abb.).

Antiquarian, The American, and Oriental Journal. Vol. XXIV (1902).

No. 2. St. D. Peet, Human figures in American and Oriental art compared. S. 109—124 (13 Abb.).

Antiquary, The. Vol. XXXVIII (1902).

No. 269. Th. Sheppard, Notes on the antiquities of Brough, East Yorkshire. S. 103. — F. Haverfield, Quarterly notes on Roman Britain. S. 107—109.

Anzeiger für Schweizerische Altertumskunde. N. F. Bd. III (1901).

No. 2 u. 3. A. Naef, Le cimetière gallo-helvète de Vevey. Extraits du »Journal des fouilles«, Février-Avril 1898. VI. Examen des sépultures. S. 105—114 (2 Taf., 2 Abb.).

Anzeiger für Schweizerische Geschichte. 32. Jahrg. (1901).

No. 3/4. F. P. Garofalo, Note geografiche. S. 137—144.

Archaeologia Aeliana. Vol. XXIII (1902).

Part. I. F. Haverfield, Excavations at Chesters in sept. 1900. S. 9—21 (6 Abb.).

Part. II. F. Haverfield, Excavations at Chesters in sept. 1900. S. 268.

Archiv für Anthropologie. 27. Bd. (1902.)

4. Vierteljahrsheft. C. v. Ujfalvy, Anthropologische Betrachtungen über die Porträtmünzen der Diadochen und Epigonen. S. 613 - 622 (16 Abb.).

Archiv für Hessische Geschichte u. Altertumskunde. N. F. III. Bd. (1900).

1. Heft. F. Kofler, Die Ausbreitung der La Tène-Kultur in Hessen. S. 93—112 (2 Karten). — E. Anthes, Die Altertumskunde in Hessen rechts des Rheins am Ende des Jahrhunderts. S. 153—168.

Asien. Organ der Deutsch-Asiatischen Gesellschaft. 1. Jahrg. (1902).

No. 3. A. Körte, Kleinasien u. der Westen im Altertum. S. 43—45.

Atene e Roma. Anno V (1902).

N. 37. N. Terzaghi, Di una pittura Pompeiana rappresentante le sacre nozze (ἱερὸς γάμος). Sp. 434—445 (2 Abb.). — G. Pellegrini, Scoperte

archeologiche nell' anno 1900. Sp. 445—453 (Forts. in N. 39).

N. 39. V. Costanzi, I varii atteggiamenti del ratto d' Elena. Sp. 506—516.

Athenaeum, The (1902).

No. 3881. S. de Ricci, A new Strafsburg historical greek papyrus. S. 336—337. — F. Haverfield, Roman Britain in 1901. S. 344—345.

No. 3884. R. Lanciani, Notes from Rome. S. 441—442.

Atti della Società di archeologia e belle arti per la provincia di Torino. Vol. VII (1901).

Fasc. 3. G. Assandria e G. Vacchetta, Nuovi scavi nell' area di Augusta Bagiennorum. S. 186 —190 u. 236—240 (2 Pläne). — G. Assandria, Nuove iscrizioni romane del Piemonte emendate e inedite. S. 191—195 (1 Abb.).

Blätter für das Gymnasial-Schulwesen. 38. Bd. (1902).

III. u. IV. Heft. Fr. Ohlenschlager, Römische Funde in Bayern 1901. S. 251—255. — Fr. Ramsauer, Was wufsten die Alten vom Kaukasus? S. 261—268. — *J. Frei, De certaminibus thymelicis (E. Bodensteiner). S. 313—316.*

Boletin de la real Academia de la historia. Tomo XL (1902).

Cuaderno 1. F. Fita, Estela de los Fulvios en Castellar de Santisteban. S. 81—84 (1 Abb.).

Cuaderno 2. F. Fita, Inscripciones romanas de la puebla de Montalbán, Escahonilla y Méntrida. S. 155—165.

Bulletin historique et scientifique de l'Auvergne. Deuxième série (1901).

No. 6/7. R. Crégut, Nouveaux éclaircissements sur Avitacum. S. 205—260 (1 Karte) u. 263—308.

No. 9. Dourif, Une médaille de Munatius Plancus. S. 375—384.

Bulletin monumental. Soixante-cinquième volume (1901).

No. 5. A. Ballu, Les fouilles de Timgad. S. 415—433 (4 Taf.). — L. Coutil, Les fouilles de Pitres (Eure). S. 434—456 (4 Taf., 3 Abb.). — A. Blanchet, Chronique. S. 509—529.

No. 6. H. Corot, Les vases de bronze préromains trouvés en France. S. 539—572 (7 Taf.). — A. Blanchet, Chronique. S. 616—635.

Bulletin de la société départementale d'archéologie et de statistique de la Drome. Tome trente-cinquième (1901).

136e livr. A. Béretta, Origine et traduction de l'inscription celto-grecque (?) de Malaucène (Vaucluse). S. 5—12.

138e livr. M. Villard, Le sarcophage de Saint-Félix. S. 193—216 (2 Taf.). — E. Gourjon, L'ancienne station romaine de Vénejean sur Montbrun. S. 255—258.

Bulletin de la Société de l'histoire de Paris. 28e année (1901).

1e livr. H. Omont, Sur un catalogue des antiques du cabinet de Saint-Germain-des-Prés, rédigé par Montfaucon. S. 35.

Bulletin trimestriel de géographie et d'archéologie. (Société de géographie et d'archéologie de la province d'Oran.) Tome XX (1900).

Fasc. LXXXII. Fabre, Note sur la ville romaine de Tiaret. S. 45—46 (1 Plan). — E. Reisser, Notice sur Castellum Tingitanum (ou Orléansville). S. 47—88. — St. Gsell, Note sur un bas-relief de Saint-Leu (Portus magnus) représentant la déesse celtique Epona. S. 121—122. — E. Flahault, Chronique archéologique. S. 123—133 (Forts. in fasc. LXXXIII).

Fasc. LXXXV. Derrien, Nouvelles pierres funéraires romaines des environs de Renault (Dahra). S. 341—342 (2 Abb.). — J. Rufer, Ténès et ses inscriptions romaines. S. 391—398. — Fabre, Simples notes au sujet de deux inscriptions romaines. S. 399.

Bulletin Revue (de la) Société d'Émulation des Beaux-Arts du Bourbonnais. Tome neuvième (1901).

No. 4. A. Bertrand, Fouilles exécutées dans les officines de potiers gallo-romains de Saint-Bonnet-Iseure (Allier). S. 114—120.

No. 8—10. A. Bertrand, Bronzes gallo-romains de Mont-Gilbert. S. 203—205.

Bulletins de la Société des Antiquaires de l'Ouest. Tome huitième (2e série). Années 1898—1899—1900 (1901).

2e trimestre de 1898. Lièvre, Les fouilles de Villepouge. Isis et la magie en Saintonge au temps des Romains. S. 101—118 (3 Abb.).

1e trimestre 1900. L. Dupré, Inventaire des objets offerts ou acquis pour les Musées de la Société des Antiquaires de l'Ouest pendant l'année 1899. S. 481—487.

Bullettino di archeologia e storia Dalmata. Anno XXV (1902).

Nro. 1—3. F. Bulić, Ritrovamenti antichi nelle mura perimetrali dell' antica Salona. L'iscrizione »della praefectura Phariaca Salonitana«. S. 1—29 (Tav. I—III, 3 Abb.). — F. Bulić, Le Gemme dell' i. r. Museo in Spalato acquistate nell' a. 1901. S. 29—32. — F. Bulić, Descrizione delle lucerne fittili che furono acquistate dall'

i. r. Museo in Spalato durante l'a. 1901. S. 32—33.

Supplemento. Il Palazzo di Diocleziano a Spalato è proprietà dello Stato. S. 1—20 (Tav. I).

Bullettino, Nuovo, di archeologia cristiana. Anno VII (1901).

N. 4. O. Marucchi, Di un gruppo di antiche iscrizioni cristiane spettanti al cimitero di Domitilla e recentemente acquistate dalla Commissione di archeologia sacra. S. 233—255. — G. Wilpert, Frammento d'una lapide cimiteriale col busto di S. Paolo. S. 257—258 (Tav. IX). — G. Schneider, I monumenti e le memorie cristiane di Velletri. S. 269—276 (Tav. X). — G. Crostarosa, Inventario dei sigilli impressi sulle tegole del tetto di S. Croce in Gerusalemme in Roma. S. 291—294. — O. Marucchi, Scavi nelle Catacombe romane. S. 295—296. Scavi nella Basilica di S. Agnese sulla via nomentana. S. 297—300 (1 Abb.). — Iscrizioni consolari rinvenute a S. Paolo fuori le mura. S. 301—302. — Scoperte in Gerusalemme. S. 302—303.

Bullettino di paletnologia italiana. Ser. III, tomo VIII (1902).

N. 1—3. G. A. Colini, Il sepolcreto di Remedello e il periodo eneolitico in Italia. S. 5—43 (Fig. 134—136). — G. Pinza, Escursione archeologica a Castelluccio di Pienza nella provincia di Siena. S. 44—51 (1 Abb.).

Carinthia I. Mitteilungen des Geschichtsvereines für Kärnten. 91. Jahrg. (1901).

No. 1. E. Nowotny, Vorläufiger Bericht über die im Sommer 1900 auf Kosten des Geschichtsvereines für Kärnten auf dem Tempelacker im Zollfelde unternommenen Grabungen. S. 1—4. — M. Groesser, Römischer Inschriftstein in St. Leonhard bei Siebenbrünn. S. 28—29.

Centralblatt, Literarisches. 53. Jahrg. (1902).

No. 12. W. Reichel, Homerische Waffen. 2. Aufl. (T. S.) Sp. 413—414.

No. 17. E. Samter, Familienfeste der Griechen u. Römer (Thumser). Sp. 566—567.

Civiltà, La, cattolica. Ser. XVIII, Vol. V (1902).

Quad. 1238. Archeologia. S. Saba sull' Aventino. S. 137. Le antichità classiche di S. Saba. S. 205—213.

Quad. 1241. Di alcuni criteri incerti nella Paletnologia, Archeologia et Storia antica. Il criterio delle influenze. S. 540—551. (Forts. quad. 1243. S. 38—45.)

Comptes-rendus des séances de l'Académie des Inscriptions et Belles-Lettres, 1901.

Novembre-Décembre. Héron de Villefosse,

Inscription d'Abou-Gosch relative à la »legio X Fretensis«. S. 692—696. — R. Cagnat, Indiscrétions archéologiques sur les Égyptiens de l'époque Romaine. S. 784—801. — Héron de Villefosse, Corne de bouquetin, en bronze, trouvée dans l'île de Chypre. S. 803—809 (3 Abb.). — M. Collignon, Note sur les fouilles de M. Paul Gaudin dans la nécropole de Yortan, en Mysie. S. 810—817 (2 Taf.). — A. Héron de Villefosse, Le grand autel de Pergame sur un médaillon de bronze, trouvé en France. S. 823—830 (2 Abb.). — Bondurand, Note relative à la représentation du Jupiter Héliopolitain. S. 861 —864.

1902.

Janvier-Février. C. Jullian, Le palais de Julien à Paris. S. 14—17. — G. Schlumberger, Note sur une mission de M. M. Perdrizet et Chesnay en Macédoine dans le cours de l'été de 1901. S. 33—37. — R. Cagnat, Note sur des découvertes nouvelles survenues en Afrique. S. 37—46 (1 Taf., 1 Abb.). — Delattre, Sarcophage de marbre avec couvercle orné d'une statue, trouvé dans une tombe punique de Carthage. S. 56—64 (2 Abb.).

Congrès archéologique de France. LXVIe session. Séances générales tenues à Mâcon en 1899 (1901).

I. Arcelin, Rapport sur les progrès de l'archéologie dans le département de Saône-et-Loire de l'année 1846 à l'année 1899. S. 71—101. — III. J. Déchelette, Le Hradischt de Stradonic en Bohême et les fouilles de Bibracte. S. 119—182 (4 Taf., 5 Abb.). — IV. J. Protat, Fouilles Mâconnaises. S. 183—195 (2 Taf.). — V. Savoye, Le cimetière gallo-romain de Saint-Amour (Saône-et-Loire). S. 196—200. — VI. Biot et F. Picot, Un buste romain en marbre blanc trouvé à Cormatin (Saône-et-Loire). S. 201—208 (2 Taf.).

Correspondenz-Blatt der deutschen Gesellschaft für Anthropologie, Ethnologie u. Urgeschichte. XXXII. Jahrg. (1901).

No. 11 u. 12. Bericht über die XXXII. allgemeine Versammlung der deutschen anthropologischen Gesellschaft in Metz. — Keune, Die Erforschung des Briquetagegebietes. S. 119—125. — Keune, Gallo-römische Grabfelder in den Nordvogesen. S. 143—146.

XXXIII (1902).

No. 3. P. Reinecke, Prähistorische Varia. IX. Zur Chronologie der zweiten Hälfte des Bronzealters in Süd- u. Norddeutschland. S. 17—22 (4 Abb.).

Ἐφημερὶς ἀρχαιολογική. Περίοδος τρίτη 1901.

Τεῦχος τρίτον καὶ τέταρτον. S. Wide, Ἀναθηματικὸν ἀνάγλυφον ἐξ Αἰγίνης. Sp. 113—120 (πιν. 6). — Κ. Δ. Μυλωνᾶς, Ἀττικὰ μολύβδινα σύμβολα. Sp. 113—122 (πιν. 7). — Γ. Ζηδίκης, Θεσσαλικαὶ ἐπιγραφαὶ ἀνέκδοτοι. Sp. 123—144. — A. Furtwängler, Ἀττικὴ μαρμαρινὴ κεφαλή. Sp. 144—146 (πιν. 8). — A. Wilhelm, Δύο Ψηφίσματα Ἀλαβανδέων. Sp. 147—158. — Π. Καστριώτης, Φρατρικὴ ἐπιγραφή. Sp. 158—162. — A. Σκιᾶς, Ἐπεξηγηματικὰ τῶν Ἐλευσινιακῶν Κεραμογραφιῶν. Sp. 163—174. — M. Laurent, Ἐρετρικοὶ ἀμφορεῖς τοῦ ἕκτου αἰῶνος. Sp. 175—194 (πιν. 9—12).

Ertesitöje, A komárom vármegyei es városi muzeumegyesület (Bericht des Museumvereins des Comitats und der Stadt Komárom). Jahrg. XIV (1900). Ungarisch.

A. Milch, Das Heiligthum des Juppiter Dolichenus in Brigetio. S. 28—35 (mit 6 Abb.).

Gazette des Beaux-Arts. 3e période. Tome vingt-septième (1902).

537e Livr. E. Pottier, Études de céramique grecque à propos de deux publications récentes. (Deuxième et dernier article.) S. 221—238 (8 Abb.). — *Beschreibung der Skulpturen aus Pergamon. I: Gigantomachie (Th. Reinach). S. 257—260.*

538e Livr. S. di Giacomo, Correspondance d'Italie. S. 348—351 (1 Abb.).

Geschichtsblätter, Rheinische. 5. Jahrgang (1900/1901).

No. 1. C. Koenen, Nachtrag zu der Arbeit »Cäsars Rheinfestung«. Die Urmitzer Rheinfestung, ein vorgallisches Verteidigungswerk? S. 21—27.

Grenzboten, Die. 60. Jahrg. (1901).

No. 45 u. 46. Hellenentum u. Christentum. 1. Die homerische Religion. S. 285—297 u. S. 338—349.

No. 50 u. 51. Hellenentum u. Christentum. 2. Die nachhomerische Religion. S. 534—546 u. S. 579—589.

Jahrbuch des kaiserlich deutschen Archäologischen Instituts. Bd. XVII (1902).

1. Heft. A. Michaelis, Ἀρχαῖος νεώς. Die alten Athenatempel der Akropolis von Athen. S. 1—31 (7 Abb). — G. Habich, Zum Barberinischen Faun. S. 31—39 (4 Abb.). — A. Brueckner, Lebensweisheit auf griechischen Grabsteinen. S. 39—44 (Taf. I).

Archäologischer Anzeiger. H. Winnefeld, Das Pergamonmuseum. S. 1—4 (1 Plan). —

Conze, Der Römerplatz bei Haltern in Westfalen. S. 4—7 (1 Plan). — E. Riefs, Archäologen-Versammlung in New-York. S. 7—9. — Archäologische Gesellschaft zu Berlin. Januar- bis März-Sitzung. S. 9—21 (3 Abb.). — Signaturen auf archäologischen Karten. S. 21. — Bibliographie. S. 21—36.

Jahrbuch der k. preufsischen Kunstsammlungen. 23. Bd. (1902).

1. Heft. Königliche Museen. B. Antiquarium (Kekule von Stradonitz). Sp. III—VII.

Jahrbuch des historischen Vereins Dillingen. XIV. Jahrg. (1902).

J. Harbauer, Der Bericht des Johann Herold von Höchstädt über römische Funde von Liezheim. S. 143—147. — L. Schaeble, Hügelgräber bei Kicklingen. S. 155—166 (2 Taf.). — K. F. Schurrer, Ausgrabungen bei Faimingen 1901. (Das römische Gräberfeld). S. 184—202 (2 Taf.).

Jahresbericht über die Forschritte der klassischen Altertumswissenschaft. 29. Jahrg. (1901).

4. u. 5. Heft, Bd. CX. B. Graef, Antike Plastik. S. 17—50. — F. Hiller v. Gärtringen, Neue Forschungen über die Inseln des ägäischen Meeres. I. Rhodos und Nachbarinseln. S. 51 —65. — H. Blümner, Bericht über die Litteratur zu den griechischen Privataltertümern in den Jahren 1891—1900. S. 66—96.

8—10. Heft, Bd. CX. H. Blümner, Bericht über die Litteratur zu den griechischen Privataltertümern in den Jahren 1891—1900. S. 97 —110. — B. Graef, Antike Plastik. S. 111—144.

11. u. 12. Heft, Bd. CX. B. Graef, Antike Plastik. S. 145—165.

Biographisches Jahrbuch für Altertumskunde. 24. Jahrg. (1901). G. Gurlitt, Erinnerungen an Ernst Curtius. Geb. 2. Sept. 1814, gest. 11. Juli 1896. S. 113—144.

Iconographie, Nouvelle, de la Salpêtrière. 14e année (1901).

No. 6. J. Heitz, Note sur un vase grec de l'Ermitage où sont figurées des opérations chirurgicales. S. 528—530 (1 Taf.).

Journal, American, of Archaeology. Second Series. Vol. VI (1902).

Number 1. R. B. Richardson, A series of colossal statues at Corinth. S. 6—22 (Plates I —VI, 10 Abb.). — General meeting of the Archaeological Institute of America. December 26—28, 1901. S. 23—54. — H. N. Fowler, Archaeological news. Notes on recent excavations and discoveries; other news. S. 55—98.

Journal, American, of Philology. Vol. XXII. S.

B. Plater, The Pomerium and Roma Quadrata. S. 420—425.

Journal asiatique. Neuvième série. Tome XVIII (1901).

No. 3. J. B. Chabot, Notes d'épigraphie et d'archéologie Orientale. X. Inscriptions grecques de Syrie. S. 440.

Journal of the anthropological Institute of Great Britain and Ireland. Vol. XXXI (1901).

July to december. W. M. Flinders-Petri, The races of early Egypt. S. 248—255 (pl. XVIII —XX).

Man. 1901.

No. 91. Ch. S. Myers, Four photographs from the Oasis of El Khargeh with a brief description of the district. S. 113—116 (1 Taf., 2 Abb.).

No. 107. W. M. Flinders-Petri, An egyptian ebony statuette of a Negress. S. 129 (1 Taf.).

No. 139. J. L. Myres, Note on Mycenaean chronology. S. 175—176.

No. 146. A. J. Evans, The neolithic settlement at Knossos and its place in the history of early Aegean culture. S. 184—186 (13 Abb.).

No. 147. D. G. Hogarth, Explorations at Zakro in eastern Crete. S. 186—187.

No. 148. R. C. Bosanquet, Report on excavations at Praesos in eastern Crete. S. 187 —189.

Journal, The, of philology. Vol. XXVIII (1901).

No. 55. B. W. Henderson, Controversies in Armenian topography. I. The site of Tigranocerta. S. 99—121 (1 Karte).

Journal des Savants. 1902.

Février. *St. Gsell, Les Monuments antiques de l'Algérie (R. Cagnat). S. 69—80.*

Mars. *C. Pascal, L'incendio di Roma ed i primi Cristiani und A. Coen, La persecusione Neroniana (G. Boissier). S. 158—167.*

Korrespondenz-Blatt, Neues, für die Gelehrten u. Realschulen Württembergs. 9. Jahrg. (1902).

Heft 2. Mettler, Archäologische Versuche eines altwürttembergischen Präzeptors. S. 41 —44.

Korrespondenzblatt der westdeutschen Zeitschrift für Geschichte und Kunst. Jahrg. XXI (1902).

No. 1 u. 2. Neue Funde. 1. Grofs-Moyeuvre (Kr. Diedenhofen) (Keune). — 2. u. 3. Heidelberg (K. Pfaff u. v. Domaszewski) (2 Abb.). — 4. Friedberg (Hessen) (Helmke). — 8. v. Domaszewski, Die Principia et armamentaria des Lagers von Lambaesis (1 Abb.).

Litteraturzeitung, Deutsche, XXIII. Jahrg. (1902).

No. 11. Hauptversammlung des Archaeological Institute of America. New York, 26. bis 28. Dez. 1901. Sp. 662—664.

No. 12. W. Reichel, Homerische Waffen. 2. Aufl. (E. Maass). Sp. 724—725. — J. Strzygowski, Orient oder Rom (F. Noack). Sp. 756 —764.

No. 16. P. Jensen, Das Gilgamis-Epos und Homer. XXVI Thesen (E. Maass). Sp. 988—989. — E. Samter, Familienfeste der Griechen und Römer. (G. Wissowa). Sp. 1007—1009.

No. 18. C. Robert, Studien zur Ilias. (A. Gercke.) Sp. 1119—1122.

Magazine, Harpers Mouthly. 1902.

April. M. Jastrow, Jr., The Palace and Temple of Nebuchadnezzar. S. 809—814 (1 Taf., 6 Abb.).

Man s. Journal, The, of the anthropological Institute of Great Britain and Ireland.

Mémoires de l'Académie des sciences, belles-lettres et arts de Savoie. Quatrième série. Tome IX (1902).

A. Perrin, Station romaine de Labisco. S. 281 —289.

Mémoires présentés par divers savants à l'Académie des Inscriptions et Belles-Lettres. Tome XI (1901).

Première série. J. Toutain, L'inscription d'Henchir Mettich. Un nouveau document sur la propriété agricole dans l'Afrique romaine. S. 31—81 (pl. I—IV). — Éd. Cuq, Le colonat partiaire dans l'Afrique romaine d'après l'inscription d'Henchir Mettich. S. 83—146. — L. Joulin, Les établissements gallo-romains de la plaine de Martres-Tolosanes. S. 219—516 (27 Abb., XXV Taf.).

Mitteilungen der anthropologischen Gesellschaft in Wien. XXI. Bd. (1901).

VI. Heft. M. Winternitz, Die Flutsagen des Altertums u. der Naturvölker. S. 305—333.

Mitteilungen der Gesellschaft für Erhaltung der geschichtlichen Denkmäler im Elsafs. II. Folge. 20. Bd. (1902). (Bullettin de la Société pour la conservation des monuments historiques d'Alsace).

R. Henning, Elsässische Grabhügel. II. Tumulus 20 des Brumather Waldes. S. 352—357 (5 Taf.).

Fundberichte u. kleinere Notizen. K. Gutmann, Die archäologischen Funde von Egisheim 1888—1898. S. 1*—87* (17 Taf.).

Mitteilungen des kaisersich deutschen archäologischen Instituts. Römische Abteilung. Bd. XVI (1901).

Fasc. 4. F. Studniczka, Ein Pfeilercapitell auf dem Forum. S. 273—282 (Taf. XII). — A. Mau, Ausgrabungen von Pompeji. S. 283 —365 (Taf. XIII, 8 Abb.). — P. Hartwig, Rätselhafte Marmor-Fragmente mit einem neuen attischen Bildhauernamen. S. 366—371 (2 Abb.). — L. Savignoni, Di due teste scoperte nelle Terme Antoniniane. S. 371—381 (Taf XIV · XV, 2 Abb.). — E. Caetani-Lovatelli, Di un ago crinale in bronzo. S. 382—390 (2 Abb.). — E. Pfuhl, Nachtrag zu S. 39. S. 390. — E. Loewy, Sull' adorante di Berlino. Per il settantesimo genetliaco di Alessandro Conze. S. 391—394 (Taf. XVI—XVII). — K. Hadaczek, Zur Erklärung des Altars von Ostia. S. 395—396. — Sitzungen und Ernennungen. S. 397.

Mitteilungen, Wissenschaftliche, aus Bosnien u. der Hercegovina. 8. Bd. (1902).

C. Truhelka, Zwei prähistorische Funde aus Gorica (Bezirk Ljubuški). S. 3—47 (2 Taf., 122 Abb.). — C. Patsch, Archäologisch-epigraphische Untersuchungen zur Geschichte der römischen Provinz Dalmatien. 5. Teil. S. 61— 130 (1 Taf., 58 Abb.). — C. Gerojannis, Die Station »ad Dianam« in Epirus. S. 204—207 (4 Abb.). — Th. Ippen, Prähistorische u. römische Fundstätten in der Umgebung von Scutari. S. 207—211 (Fig. 5—13).

Monatsberichte über Kunstwissenschaft und Kunsthandel. Jahrg. 2 (1902).

Heft 3. *A. Mahler, Polyklet und seine Schule (H. Schmerber). S. 108.*

Heft 4. J. H. Huddilston, The Life of Women illustrated on Greek Pottery. S. 129—131 (Taf. 45—50).

Monumenti antichi pubblicati per cura della r. Accademia dei Lincei. Vol. XI (1902).

Punt. 2. L. Savignoni e G. de Sanctis, Esplorazione archeologica delle provincie occidentali di Creta. S. 286—582 (Tav. XX—XXVI, 164 Abb.).

Musée Neuchatelois. XXXVIIIme année (1901).

Septembre-Octobre. A. Godet, Paon, figurine gallo-romaine en bronze. S. 249—251 (1 Taf.).

Museum, Rheinisches, für Philologie. 57. Bd. (1902).

2. Heft. H. Usener, Milch u. Honig. S. 177 —195. — G. Knaack, Hellenistische Studien. 1. Nisos u. Skylla in der hellenistischen Dichtung. S. 205—230. — A. Furtwängler, Zu der

Inschrift der Aphaia auf Aegina. S. 252—258. — C. Fries, Τυφλὸς ἀνήρ. S. 264—277. — L. Radermacher, Über eine Scene des Euripideischen Orestes. S. 278—284 (1 Abb.). — M. Siebourg, Ländliches Leben bei Homer und im deutschen Mittelalter. S. 301—310.

Nachrichten über deutsche Alterthumsfunde. 12. Jahrg. (1901).

Heft 5. F. Moewes, Bibliographische Übersicht über deutsche Alterthumsfunde für das Jahr 1900. S. 65—74.

Nachrichten von der Königl. Gesellschaft der Wissenschaften zu Göttingen. Philologisch-historische Klasse (1901).

Heft 4. G. Kaibel, ΔΑΚΤΥΛΟΙ ΙΔΑΙΟΙ. S. 488—518.

Notizie degli Scavi. (1901).

Dicembre. Regione XI (Transpadana). 1. Torino. Antichità barbariche scoperte presso la città (E. Ferrero). S. 507—510 (1 Abb.). — 2. Roma. Nuove scoperte nella città e nel suburbio (G. Gatti). S. 510—512. — Regione I (Latium et Campania). 3. Civita Lavinia. Iscrizione votiva a Giunone (L. Borsari). S. 512—513. 4. Genazzano. Edificî di età romana riconosciuti nella contrada Interghi (L. Borsari). S. 513—514. 5. Norba. Relazione sopra gli scavi eseguiti nell' estate dell' anno 1901 (L. Savignoni. R. Mengarelli.) S. 514—559 (1 Taf., 32 Abb.). 6. S. Maria Capua vetere. Statuetta marmorea scoperta in contrada s. Angelo (E. Gabrici). S. 560.

1902.

Fasc. 1. Regione X (Venetia). 1. Lavariano. S. 3. — Regione VIII (Cispadana). 2. Imola (E. Brizio). S. 3—4. — Regione V (Picenum). 3. Atri. Costruzioni romane nella città (E. Brizio). S. 4—13 (6 Abb.). — Regione VI (Umbria). 4. Todi. Resti delle terme romane (G. Dominici). S. 13—14 (1 Abb.). 5. Terni. Frammento epigrafico e tombe di età romana rinvenuti in contrada »Piedimonte« (N. Persichetti). S. 14—15. — 6. Roma. Nuove scoperte nella città e nel surburbio (G. Gatti). S. 15—20. — Regione I (Latium et Campania). 7. Palombara Sabina. Tombe arcaiche del periodo Villanova (A. Pasqui). S. 20—25 (6 Abb.). — Regione IV (Samnium et Sabina). 8. Pentima (di Nino). S. 25. — Regione III (Lucania et Bruttii). 9. Padula. Avanzi di antico edificio rinvenuti presso la Certosa (G. Patroni). S. 26—32 (5 Abb.). 10. Spezzano Calabro. Necropoli arcaica con corredo di tipo siculo (P. Orsi). S. 33—39 (8 Abb.).

11. Lokroi Epizephyrioi (Comune di Gerace). Scoperte varie nella città antica (P. Orsi). S. 39—43 (1 Abb.). 12. Reggio Calabria. Scoperte epigrafiche (P. Orsi). S. 44—46. 13. Rosarno (Medma?) Scoperta di terrecotte (P. Orsi). S. 47—48.

Orient, Der alte. 3. Jahrg. (1901).

Heft 2/3. H. Winckler, Himmels- u. Weltenbild der Babylonier als Grundlage der Weltanschauung und Mythologie aller Völker. S. 39—98 (3 Abb.).

Philologus. Bd. LXI (1902).

Heft 1. A. v. Domaszewski, Silvanus auf lateinischen Inschriften. S. 1—25. — R. Wünsch, Eine antike Rachepuppe. S. 26—31 (2 Abb.). — A. Müller, Ein Schauspieler Choregos. S. 159.

Πρακτικὰ τῆς ἐν Ἀθήναις ἀρχαιολογικῆς Ἑταιρείας τοῦ ἔτους 1900.

ΙΙ. Καββαδίας, Ἔκθεσις τῶν πεπραγμένων τῆς ἑταιρείας κατὰ τὸ ἔτος 1900. S. 9—22. — Γ. Ν. Νικολαΐδης, Ὀλυμπιείου ἀνασκαφαί. S. 29—30. — Κ. Δ. Μυλωνᾶς, ἀνασκαφαὶ τῆς στοᾶς τοῦ Ἀττάλου. S. 31—35. — Ι. Χ. Δραγάτσης, ἀνασκαφαὶ ἐν Πειραιεῖ. S. 35—37. — Α. Ν. Σκιᾶς, ἀνασκαφαὶ παρὰ τὴν Φυλήν. S. 38—50. — Β. Στάης, ἀνασκαφαὶ ἐν Σουνίῳ. S. 51—52. — Κ. Κουρουνιώτης, ἀνασκαφαὶ ἐν Ἐρετρίᾳ. S. 53—56. — Γ. Α. Παπαβασιλείου, ἀνασκαφαὶ ἐν Χαλκίδι. S. 57—66 (3 Abb.). — Δ. Σταυρόπουλλος, ἀνασκαφαὶ ἐν Ῥηνείᾳ. S. 67—71. — Χρ. Τσούντας, ἐργασίαι ἐν Βόλῳ. S. 72—73. — Χρ. Τσούντας, ἐργασίαι ἐν Μυκήναις. S. 73. — Π. Καστριώτης, τὸ Μενελάϊον. S. 74—87 (6 Abb.). — Α. Ν. Σκιᾶς, ἐργασίαι ἐν τῷ ὠδείῳ τοῦ Ἡρώδου τοῦ Ἀττικοῦ. S. 88—94 (2 Abb.). — Θέατρον τῆς Ἐπιδαύρου. S. 94 (πιν. 1—2). — Ἀνακοίνωσις περὶ τῶν ἐκ τῆς παρὰ τὰ Ἀντικύθηρα θαλάσσης ἀγαλμάτων. S. 95—102 (5 Abb.).

Proceedings of the Society of biblical archaeology. Vol. XXIII (1901).

Part. 2. F. Legge, The names of demons in the magic papyri. S. 41—49. — Mr. Ward's collection of scarabs. S. 79—92 (Pl. XIII—XVI).

Part. 4 u. 5. A. H. Sayce, Greek ostraka from Egypt. S. 211—217. — R. Brown, A greek circle of late times showing Euphratean influence. S. 255—257.

Part. 6. A. Wiedemann, Bronze circles and purification vessels in Egyptian temples. S. 263—274. — W. L. Nash, The tomb of Mentuhetep I (?) at Dêr el Baḥri, Thebes. S. 291—293 (2 Taf.).

Part. 7. W. L. Nash, The tomb of Pa-shedu at Dêr el-Medinet, Thebes. S. 360—361 (3 Taf.).

Part. 8. A. E. Weigall, Some Egyptian weights in Prof. Petrie's collection. S. 378—395 (7 Taf.). — S. de Ricci, Inscriptions concerning Diana of the Ephesians. S. 396—409.

Records of the Past. Vol. I (1902).

Prospectus. 14 S. (11 Abb.).

Part. 1. D. F. Wright, Archaeological Interests in Asiatic Russia. S. 7—14,

Part. 2. A. St. Cooley, Ancient Corinth uncovered. Part. 1. S. 33—44 (1 Taf., 1 Karte, 18 Abb.).

Part. 3. A. St. Cooley, Ancient Corinth uncovered. S. 76—88 (9 Abb.). — The Rosetta stone. S. 89—95 (1 Abb.).

Rendiconti della r. Accademia dei Lincei. Classe di scienze morali storiche e filologiche. Serie quinta. Vol. X (1901).

Fasc. 11°. 12°. A. Sogliano, Di un nuovo orientamento da dare agli scavi di Pompei. S. 375—390. — Notizie delle scoperte di antichità del mese di ottobre 1901. S. 408—411. di novembre S. 436—438.

Report, Annual, of the Trustees of the Museum of Fine Arts.

26. for the year ending December 31, 1901. Ch. G. Loring, Twenty-five years of the Museum's growth. S. 13—23. — Report of the Curator of classical antiquities. S. 28—39. — E. Robinson, The Catharine Page Perkins collection of coins. S. 40—72.

Review, The Classical. Vol. XVI (1902).

No. 2. W. R. Paton, Cos and Calymna. S. 102. — W. W. Fowler, Dr. Wissowa on the Argei. S. 115—119. — T. Nicklin, A horoscope from Egypt. S. 119—120. — W. Ridgeway, The early age of Greece. S. 135—136. — L. R. Farnell, An allusion to the mycenaean script in Plutarch. S. 137. — *P. Bienkowski, De simulacris barbararum gentium apud Romanos (P. Gardner).* S. 137—138. — F. Adler, Das *Mausoleum zu Halikarnaß (P. Gardner).* S. 138—139. — H. B. Walters, Monthly record. S. 139—140.

No. 3. *H. R. Hall, The oldest civilisation of Greece: studies of the Mycenaean age (C. Torr).* S. 182—187. — *J. Bernoulli, Griechische Ikonographie. 2. Teil (P. Gardner).* S. 188—189. — *C. Robert, Der müde Silen (H. B. W.).* S. 189—190.

Revue archéologique. Troisième série. Tome XL (1902).

Janvier-Février. F. Cumont, Notice sur deux bas-reliefs mithriaques. S. 1—13 (pl. 1, 2 Abb.).

— C. Torr, Jésus et Saint Jean dans l'art et suivant la chronologie. S. 14—18. — S. Reinach, Une statue de Baalbeck divisée entre le Louvre et Tchinli-Kiosk. S. 19—33 (pl. II—V). — F. B. Tarbell et C. D. Buck, A signed protocorinthian lecythus in the Boston Museum of fine Arts. S. 41—48 (2 Abb.). — G. Seure, Notes d'archéologie russe. IX. Tumuli et poteries de l'âge du bronze en Géorgie. S. 62—78 (10 Abb.). — S. Reinach, La question du Philopatris. S. 79—110. — G. Seure, La Sicile montagneuse et ses habitants primitifs. S. 111—118. — Nouvelles archéologiques et correspondance. S. 123—130. — R. Cagnat et M. Besnier, Revue des publications épigraphiques relatives à l'antiquité Romaine. S. 138—148.

Revue belge de numismatique. 58. année (1902).

Première livraison. L. Renard, Quelques mots à propos d'un trésor de monnaies romaines déterré à Gives (Ben-Ahin) (Province de Liège). S. 5—28. — A. de Witte, Moules monétaires romains en terre cuite récemment découverts en Égypte. S. 29—36 (1 Abb.). — B. de J(onghe), La collection de feu le baron Lucien de Hirsch de Gereuth au Cabinet des médailles de Bruxelles. S. 107—109.

Revue critique. 36e année (1902).

No. 9. *W. Ridgeway, The early age of Greece (S. Reinach).* S. 172—178.

No. 14. *O. Richter, Topographie der Stadt Rom u. Ch. Hülsen, Wandplan von Rom (R. Cagnat).* S. 270—271.

No. 15. *A. Mahler, Polyklet u. seine Schule (S. Reinach).* S. 283—284.

Revue épigraphique. 23e année (1901).

N. 103. Octobre-Décembre. 1437. Inscription sur un lieu frappé de la foudre. S. 213. — 1444. Épitaphe d'un gladiateur. S. 217. — 1447. Épitaphe d'un sévir augustal incorporé. S. 218—219. — 1448. Cachet d'oculiste. S. 219—223. — A. Allmer, Dieux de la Gaule. 1. Les dieux de la Gaule celtique (Suite). 1463. Hercule Ogmios. S. 225—226.

Revue des études anciennes. Tome IV (1902).

No. 1. Ph.-E. Legrand, Problèmes Alexandrins. II. A quelle espèce de publicité Hérondas destinait-il ses mimes? S. 1—35. — C. Jullian, Notes gallo-romaines. XIII. Paris. Date de l'enceinte gallo-romaine. S. 41—45. — C. Jullian, L'inscription d'Hasparren. S. 46 (pl. II). — G. Gassies, Autel gaulois à Sérapis. S. 47—52 (3 Abb.). — J. P. Waltzing, Le Vulcain des Gésates. S. 53—54. — P. Paris, L'idole de

Miqueldi à Durango. S. 55—61 (pl. I). — C. H. Smith, Catalogue of the Forman Collection of antiquities (P. Perdrizet). S. 72—74. — H. Lechat, Le temple grec (G. Radet). S. 74.

Revue des études grecques. Tome XIV (1901).
No. 61. H. Lechat, Bulletin archéologique (No. IX). S. 409—479 (21 Abb.). — Actes de l'Association. S. 480—486.

Revue numismatique. Quatrième série. Tome sixième (1902).
Premier trimestre. E. Babelon, Vercingétorix. Étude d'iconographie numismatique. S. 1—35 (Pl. I—II). — Th. Reinach, Monnaie inédite des rois Philadelphes du Pont. S. 52—65 (pl. III). — Th. Reinach, Le rapport de l'or à l'argent dans les comptes de Delphes. S. 66—68. — A. Dieudonné, Monnaies grecques récemment acquises par le Cabinet des Médailles. S. 69 —91 (pl. IV).

Revue de philologie, de littérature et d'histoire anciennes. Tome XXVI (1902).
1re livr. F. Cumont, Une dédicace à Jupiter Dolichénus. S. 1—11. — B. Haussoullier, Une inscription oubliée. S 98. — Ph. E. Legrand, Sur une inscription de Trézène. S. 99—104. — B. Haussoullier, Les · îles milésiennes. Léros-Lepsia-Patmos-Les Korsiae. S. 125—143.

Rivista di filologia e d'istruzione classica. Anno XXX (1902).
Fasc. 1c. C. O. Zuretti, Archeologia e glottologia nella questione omerica (Origine e formazione dell' Iliade). S. 24—58. — G. De Sanctis, La civiltà micenea e le ultime scoperte in Creta. S. 91—118. — A. Malinin, Zwei Streitfragen der Topographie von Athen; F. Hiller v. Gärtringen, Ausgrabungen in Griechenland; O. Puchstein, Die griechische Bühne (G. De Sanctis). S. 134—141. — R. Engelmann, Archäologische Studien zu den Tragikern (G. E. Prizzo). S. 148—155.

Rundschau, Neue Philologische. 1902.
Nr. 6. A. Römer, Homerische Gestalten u. Gestaltungen (O. Dingeldein). S. 128—129. — W. Ridgeway, The early age of Greece. Vol. I (H. Kluge). S. 132—135.

Sitzungsberichte der k. preufs. Akademie der Wissenschaften zu Berlin. 1902.
XIX. R. Kekule von Stradonitz, Über das Bruchstück einer altattischen Grabstele. S. 387 —401 (5 Abb.).

Studien, Wiener. 23. Jahrg. (1901).
2. Heft. H. Jurenka, Scenisches zu Aeschylus' Persern. S. 213—225.

Umschau, Die. 5. Jahrg. (1901).

Nr. 12. R. Zahn, Antike Weinschöpfer u. Vexiergefäfse. S. 228—231 (5 Abb.).
Nr. 14 u. 15. A. Wiedemann, Neue Ergebnisse der Ausgrabungen in Ägypten. S. 261—265 u. 283—287 (6 Abb.).
Nr. 17 u. 18. J. Marcuse, Öffentliche Hygiene im Altertum. S. 325—328 u. 441—443.
Nr. 26. R. Batelli, Die neuaufgedeckte Villa bei Boscoreale. S. 506—508 (5 Abb.).
Nr. 32. Die Karikatur im Altertum. S. 621 625 (6 Abb.).
Nr. 39. G. Maspero, Die Statue von Khonsu. S. 775—776 (1 Abb.).
Nr. 43. Ausgrabung eines altgermanischen Dorfes. S. 850—851.
Nr. 50. Ein römischer Mosaikfufsboden in Jerusalem. S. 996 (1 Abb.).
6. Jahrg. (1902).
Nr. 3. H. Winnefeld, Pergamon. S. 41—46 (4 Abb.).
Nr. 8. F. Quilling, Ein römisches Gräberfeld bei Frankfurt a. M. S. 141—145 (3 Abb.).
Nr. 12 u. 13. C. Watzinger, Die Ausgrabungen von Milet. S. 223—226 (5 Abb.) u. S. 243—246 (5 Abb.).
Nr. 20. F. Delitzsch, Über Babel u. Bibel. S. 387—389 (3 Abb.).

Welt, Die weite. Jahrg. XXI (1902).
No. 34. B. Graef, Der Sarkophag von Konia. S. 1175—1178 (6 Abb.).

Wochenschrift, Berliner philologische. 22. Jahrg. (1902).
No. 9. A. Mahler, Polyklet und seine Schule (W. Amelung). Sp. 270—279.
No. 11. Haltern und die Altertumsforschung an der Lippe (E. Anthes). Sp. 331—335.
No. 12. J. J. Bernoulli, Griechische Ikonographie mit Ausschlufs Alexanders u. der Diadochen (O. Rofsbach). Sp. 365—373. — Archäologische Gesellschaft zu Berlin. 1902. Januarsitzung. Sp. 379—382 (Schlufs in No. 13).
No. 13. O. Krell, Altrömische Heizungen (H. Blümner). Sp. 398—403. — A. H. Kan, De Jovis Dolicheni cultu (F. Haug). Sp. 403—405.
No. 14. A. Flasch, Die sogen. Spinnerin (W. Amelung). Sp. 429—433.
No. 15. W. Reichel, Homerische Waffen. 2. Aufl. (A. Furtwängler). Sp. 449—455.
No. 16. R. Menge, Einführung in die antike Kunst. 3. Aufl. (B. Graef). Sp. 491—496. — Archaeologica varia. Von der deutschen Orientgesellschaft: die Ausgrabungen in Abusir; Babel u. Bibel. Sp. 507—510 (Schlufs in No. 17).

8

Wochenschrift für klassische Philologie. 19. Jahrgang (1902).

No. 10. *G. Pinza, Monumenti primitivi della Sardegna (A. Mayr). Sp. 257—260.* — Die Prachtkatakombe von Alexandria. Mykenisches Grab bei Cumae. Die Nekropole von Naxos auf Sizilien. Ausgrabungen in Busiris. Sp. 278—279.

No. 11. Archäologische Gesellschaft zu Berlin. Februar-Sitzung. Sp. 308—310.

No. 12. *O. Gruppe, Griechische Mythologie u. Religionsgeschichte. 2. Hälfte, 1. Lfg. (H. Steuding). Sp. 313—317.* — *Mitteilungen der Altertums-Kommission für Westfalen. Heft II: Haltern und die Altertumsforschung an der Lippe (C. Koenen). Sp. 319—324.* — Auffindung von Resten des Bacchustempels auf dem Forum Romanum. Sp. 330—331. — Entdeckung eines etruskischen Merkurtempels. Sp. 331.

No. 15. Römisches Gräberfeld zu Remagen. Arbeiten im Nemi-See. Sp. 419—420.

No. 17. Archäologische Gesellschaft zu Berlin. März-Sitzung. Sp. 467—78.

No. 18. *G. Wissowa, Religion u. Kultus der Römer (H. Steuding). Sp. 490—493.*

No. 19. *Brunn-Bruckmann, Denkmäler griechischer und romischer Skulptur. Lfg. CII—CVI (W. Amelung). Sp. 517—523.* — Vorgeschichtliches Grab auf dem Forum Romanum. Dörpfelds Ausgrabungen auf Leukas. Statuen von Glykon und aus der Schule des Lysippos. Weitere Baureste unter dem Quirinal. Die Chimära ein Wisent? Sp. 533—534.

No. 20. Archäologische Gesellschaft zu Berlin. April-Sitzung. Sp. 557—559. — Neue Funde von Eretria u. vom Parnaß. Sp. 559.

Zeitschrift für Ethnologie. 33. Jahrg. (1901).

Heft V. E. Huntington, Weitere Berichte über Forschungen in Armenien u. Commagene. S. 173—209 (35 Abb.). — Verhandlungen der Berliner Gesellschaft für Anthropologie, Ethnologie und Urgeschichte. [Darin: Olshausen,

Ägyptische hausurnenähnliche Thon-Gefäße. S. 424—426 (5 Abb.).]

Zeitschrift für das Gymnasialwesen. LVI. Jahrg. (1902).

Februar-März. M. Ruhland, Die 46. Versammlung deutscher Philologen und Schulmänner zu Strasburg i. E. vom 1.—4. Oktober 1901. S. 171—222 (Schluß in der Aprilnummer S. 274—287).

Zeitschrift, Historische. 85. Bd. (1902).

3. Heft. *J. Kirchner, Prosopographia Attica. Vol. 1 (B. Keil). S. 483—487.*

Zeitschrift für bildende Kunst. N. F. XIII (1902).

Heft 4. H. Winnefeld, Das Pergamon-Museum. S. 95—106 (5 Abb.).

Heft 5. J. v. Strzygowski, Die neuentdeckte Pracht-Katakombe von Alexandria. S. 112—115 (3 Abb.).

Heft 6 u. 7. W. Amelung, Disiecta membra. S. 150—156 u. S. 170—180 (19 Abb.).

Zeitschrift, Westdeutsche, für Geschichte und Kunst. Jahrg. XX (1901).

Heft III. E. Fabricius, Die Entstehung der römischen Limesanlagen in Deutschland. Vortrag, gehalten vor der 46. Versammlung deutscher Philologen und Schulmänner in Strasburg. S. 177—191. — Schumacher, Kultur- und Handelsbeziehungen des Mittel-Rheingebietes und insbesondere Hessens während der Bronzezeit. S. 192—209. (Taf. 8) — F. Kofler, Alte Strassen in Hessen. S. 210—226. (Taf. 9.) — J. B. Keune, Das Briquetage im oberen Seillethal. S. 227—242. (Taf. 10.)

Zeitschrift für die neutestamentliche Wissenschaft und die Kunde des Urchristentums. 3. Jahrg. (1902).

Heft 1. A. Dieterich, Die Weisen aus dem Morgenlande. S. 1—14 (1 Abb.).

Zeitung, Allgemeine. Beilage. 1902.

Nr. 40/41. J. Strzygowski, Hellas in des Orients Umarmung.

Nr. 69. Der Diokletianspalast in Spalato.

SKULPTUREN AUS TRALLES.

Durch Hamdi Bey's Güte sind wir in den Stand gesetzt, unsern Lesern von einem neuen, auf kleinasiatischem Boden an das Licht getretenen Antikenfunde eine vorläufige Nachricht zu geben. Es ist ein Fund, welcher dem Ottomanischen Museum neue Zierden zuführt und vielversprechend der Weiterverfolgung sich bietet.

Über die ganze Entdeckung erfahren wir, dafs ein vornehmer Grundbesitzer in Aïdin, Namens Hadschi Halil Effendi, zum Bau einer Moschee antikes Material aus den Ruinen von Tralles benutzte und beim Abbruche einer späten Mauer auf verschiedene Skulpturen stiefs. Die Kunde davon veranlafste Hamdi Bey eine systematische Untersuchung anzuordnen, mit welcher er seinen Sohn Edhem Bey beauftragte, der seiner Aufgabe mit Geschick Herr wurde und gleich einen Plan der Trümmerstätte aufnahm.

Er fand eine grofse Quadermauer hellenistischer Zeit, auf welcher spätere Mauern errichtet sind. In der Nähe wurden auch die Reste zweier byzantinischer Kirchen festgestellt. Aufser den gleich anfangs gefundenen statuarischen Marmorwerken einer Nymphe, einer Karyatide, eines Epheben, kamen jetzt noch zahlreiche Skulpturbruchstücke zum Vorschein, darunter einige von kolossaler Gröfse, auch ein mehr als lebensgrofser weiblicher Kopf.

Von den genannten Fundstücken ist die Statue der Nymphe eine aufrechtstehende weibliche Figur, mit nacktem Oberleib und um den Unterkörper geworfenen Mantel. Der Kopf und gröfstenteils die

Arme fehlen, der Rest der Schale, welche sie vor dem Schofse vor sich hielt, giebt die Deutung. Das Ganze ist nicht von erheblichem Kunstwerte, auch gegenständlich giebt es ja nichts neues.

Das Interesse steigert sich bei der lebensgrofsen Karyatide. Sie steht mit geschlossenen Füfsen gerade aufrecht, über dem dünn gefältelten Halbärmel-Chiton liegt, mit absichtlich gegensätzlicher Schlichtheit behandelt, das Obergewand, an der Seite leicht von der herabhängenden rechten Hand gefafst, während der jetzt fehlende linke Arm gehoben war, leicht die Last unterstützend, welche auf dem hohen Kopfaufsatze geruht haben wird. Vom Haar fallen je drei gedrehte Locken bis auf die Brüste herab. Salomon Reinach's »*Répertoire*« giebt den Nachweis an die Hand, dafs die Karyatide von Tralles die Wiederholung einer anderen im Museum zu Scherschel ist, abgebildet im *Musée de Cherchel*, Taf. IV, wozu Gauckler in der Besprechung S. 98 ff. bereits für den fehlenden Kopf auf die Wiederholung der Figur am Pariser Amazonensarkophage (*Clarac* 117 AB. Robert, Die Antiken Sarkophagreliefs Nr. 69) verweist. Der Kopf mit dem Aufsatze ist an dem neuen Exemplare von Tralles erhalten, es hat auch die Erhaltung des rechten Unterarmes vor dem von Scherschel voraus, dagegen fehlen ihm die Füfse; vom linken Arm ist auch hier nur der Ansatz im Gewande noch vorhanden.

Von wundervoller Erhaltung ist der überlebensgrofse Frauenkopf, mit dem Brustansatze zum Einfügen in einen Statuenkörper gearbeitet. Rückwärtig ganz unausgeführt tritt der Vorderkopf im Marmor heraus. Das volle wellige Haar, inmitten

9

auseinander gescheitelt, fällt in den Nacken und
nach den Schultern herab, deckt halb die Ohren,
vor denen ein ganz kleines Löckchen sich heraus-
stiehlt.

Aber vor allem erfreut uns der etwas unter Lebens-
größe ausgeführte, anderthalb Meter hohe Ephebe.
Wie ausruhend von der Übung, von der die ge-
schwollene Ohrmuschel zeugt, steht er, in seinen
Mantel gewickelt, lässig an den Pfeiler gelehnt, ein
Werk, voll des Zaubers spätgriechischer Kunst, in
sich ruhend, plastisch κατ' ἐξοχήν. Man will nur
sehen. Dazu bieten wir eine Ansicht, die freilich
hinter der Wirkung des Originals noch zurück-
bleiben mag. Wir begrüßen hier eine wirkliche
Bereicherung unseres Antikenbesitzes. Wie die
Einzelmotive der Figur in der jüngeren griechischen
Kunst geläufig umgingen, wird besonders übersicht-
lich Winter's Typenkatalog der Terrakotten S. 237
bis 241 zeigen, aber in keinem Falle schließen sie
zu einer so voll befriedigenden Gesamtschöpfung
zusammen.

Die Photographie, nach welcher wir abbilden,
kam jüngst Caspar von Zumbusch vor Augen. Er
schrieb darüber an einen Freund, was wir so
indiskret sind abzudrucken, als ein Zeugnis für
den ersten Eindruck, den das neu entdeckte Werk
auf Einen, der selbst Meister der Plastik ist,
machte:

»Das ist ja ein ganz interessanter
Fund von neuartiger Auffassung, so gar
nicht herkömmlich. Die ungewöhnlich
packende Stimmung ist nur durch die
feine harmonische Körperbewegung von
oben bis unten erzielt und durch den
Ausdruck des schöngeformten Kopfes.
Alles ist vermieden, was den Blick da-
von abziehen könnte. Dem zu Liebe
sind sogar die Hände und nahezu auch
die Arme geopfert. Aus dieser Statue
spricht nur Seele. — Zum Abschied
werfe ich noch einen Blick auf das Bild.
Wenn man die Fehlstelle der Füße be-
deckt, wie weich hingegossen lehnt er
da, mühelos, ganz in Sinnen versunken!«

C.

FUNDE AUS GROSSBRITANNIEN
1901.

Herrn F. Haverfield verdanken wir folgende Mitteilungen und Abbildungen, die wir als Nachtrag zu S. 43 bringen:

Zu Caerwent (*Venta Silurum*) ist ein in Britannien bisher unbekannter Haustypus in zwei (vielleicht in drei) Fällen konstatiert. In den gewöhnlichen römisch-britannischen Häusern sind die Zimmer sehr oft um einen centralen Hof gruppiert, aber der Hof ist ziemlich grofs und seine vierte Seite bleibt fast immer unbebaut. Zu Caerwent (Abb. 1) hat man einen kleineren Hof, der ein voll-

HAUS ZU CAERWENT
1:480

● Zehn Säulenbasen des Peristyls

Abb. 1.

ständiges Peristyl ist. Man möchte vielleicht die afrikanischen Villen von Saint Leu und Oudna vergleichen. Zu Silchester sind die im Jahre 1901 entdeckten Häuser alle normal.

Von dem Kastell zu Gelligaer zeigt Abb. 2 das sog. »*Praetorium*« von dem in Britannien gewöhnlichen Schema — ein Peristyl, ein zweiter freier Hof und fünf Zimmer —, alles ganz normal, nur etwas klein.

An der Hadriansmauer machte ich einige Untersuchungen in der Nähe des Kastells Castlesteads (*CIL* VII, S. 151). Es ist mir gelungen, die Tracée des von den englischen Archäologen »*Vallum*« genannten Erdwalles festzustellen. Wie bekannt ist, läuft dieser schwer erklärliche Erdwall mit der steinernen Grenzmauer im allgemeinen parallel, auf der südlichen Seite derselben. Bei Castlesteads aber macht der Wall eine erhebliche Biegung, offen-

CASTELL GELLIGAER
CENTRALGEBÄUDE.
·1:500
Abb. 2.

Abb. 3.

bar um die Lage des Kastells zu vermeiden (Abb. 3). Ähnliche Biegungen habe ich in früheren Jahren in der Nähe von anderen Kastellen gesehen. Damit

9*

ist die Bruce'sche Beschreibung und Erklärung des
»Vallum« als unrichtig erwiesen.

Das Erdlager in Schottland zu Inchtuthill,
etwa 15 km nördlich von Perth, das ungefähr
18 Hektar enthält, scheint ein römischer Lagerplatz
zu sein: hölzerne Gebäude, Topfscherben (spärlich),
eine Münze — wahrscheinlich aus Domitians ersten
Jahren — wurden gefunden. Das steinerne Bade-
haus, ungefähr 12 × 40 m im Umfang, ist mit den
gewöhnlichen Militärbädern ganz identisch. Ob
dieses steinerne Gebäude auf eine permanente Garni-
sonierung deutet, oder nur temporären Zwecken —
z. B. von einigen Monaten oder zwei Feldzügen —
diente, ist mir nicht klar. Es liegt nahe, die
ganzen Überreste mit Agricola zu verbinden.

Zu Worthing, in Sussex, ist eine Inschrift von
Constantin I. gefunden: *divi | Constanti | pii
aug. | filio.*

ARCHÄOLOGISCHE
GESELLSCHAFT ZU BERLIN.

Juli-Sitzung.

Herr Oehler macht auf O. Cuntz, Polybius
und sein Werk in topographischer Hinsicht,
namentlich bez. Carthago nova aufmerksam.

Herr B. Graef legte Passow, Studien zum
Parthenon vor, unter Hinweis auf die Haupt-
punkte des Inhaltes und ihre Bedeutung.

Dem Direktor des Ottomanischen Museums
Hamdi Bey verdankte die Gesellschaft die Vorlage
mehrerer Photographieen einer Reihe von Skulpturen
der hellenistischen Zeit, welche, in Tralles kürzlich
gefunden, das ottomanische Museum in Konstan-
tinopel bereichern. (Vgl. oben S. 103 f.)

Außerdem legte Herr Conze mit Dank gegen
den Übersender die Abbildung des Reliefs einer
attischen Grab-Lekythos vor, welches Herr Paul
Girard im Städtischen Museum zu Saint-Malo (*Dep.
Ille et Vilaine*) entdeckt und als attisches erkannt
hat (vgl. Bulletin de la Société des Antiquaires de
France 1900, S. 294 ff.).

Her Schiff aus Athen berichtete über die zweite
Kampagne der Alexandrinischen Ernst Sieglin-Ex-
pedition, d. h. über die Ausgrabungen, die er im
Winter 1900/91 im Auftrage des Herrn Ernst Sieglin
in Stuttgart gemeinsam mit Professor August
Thiersch, Dr. Hermann Thiersch und Architekt
Fiechter in Alexandria ausgeführt hat. Der Vor-
tragende charakterisierte die besonderen Schwierig-
keiten, die die archäologische Forschung in Alexandria

zu überwinden hat, da die moderne Stadt gerade
über der alten steht und die spärlichen antiken
Reste nur in erheblicher Tiefe zu finden sind, und
ging dann auf die Freilegung einer antiken Strafsen-
kreuzung innerhalb des Königsviertels näher ein.
Die allmähliche Aufhöhung der antiken Strafsen,
die durch die übereinander liegenden Pflaster-
schichten und die Reste der anliegenden Eckgebäude
von der Gründungsperiode an bis in die spät-
römische Zeit nachweisbar ist, die verschiedenen
Anlagen, die Frischwasser in die Stadt leiteten, und
das System der Kloaken und Schmutzwasserkanäle
bieten nicht nur ein lehrreiches Bild von dem Stand
der hellenistisch-römischen Ingenieurkunst und prak-
tischen Hygiene, sondern lassen auch manchen
Schlufs auf die Entwickelungsgeschichte der Stadt
zu. Zahlreiche Pläne, Skizzen und Lichtbilder unter-
stützten und erläuterten die Ausführungen des Vor-
tragenden. Der Vortrag wird im Archäologischen
Anzeiger erscheinen. ·

Darauf sprach Herr W. Dörpfeld aus Athen
an der Hand von Karten und Lichtbildern über das
homerische Ithaka.

Die Frage, ob die heutige Insel Ithaka nach
Lage und Beschaffenheit den Schilderungen Homers
entspricht, ist seit dem Altertum in der verschie-
densten Weise beantwortet worden. Während die
Einen eine volle Übereinstimmung zwischen der
Dichtung und der Wirklichkeit zu erkennen
glauben, leugnen Andere sie ebenso entschieden
und sprechen dem Dichter sogar jede Kenntnis der
thatsächlichen Verhältnisse ab. Diese ganz entgegen-
gesetzten Urteile erklärte der Vortragende dadurch,
dafs die Forscher bisher von mehreren unrichtigen
Voraussetzungen ausgegangen sind. ·

Erstens halten die Alten und einige Neueren
alle Angaben Homers von vornherein für wahr,
während andererseits vielfach sogar die Möglichkeit
einer Übereinstimmung geleugnet und der Inhalt
des Epos von vornherein für dichterische Erfindung
erklärt wird. Beides ist gleich unberechtigt. Ohne
jede vorgefafste Meinung haben wir die Schil-
derungen des Dichters mit der Wirklichkeit zu ver-
gleichen und zu prüfen, ob eine Übereinstimmung
besteht.

Zweitens pflegen alle Forscher die verschiedenen
Angaben des Epos als Einheit aufzufassen, obwohl
die jüngeren Teile der Ilias und Odyssee (so be-
sonders der Schiffskatalog und das 24. Buch der
Odyssee) offenbar geographische Anschauungen ent-
halten, welche denen der älteren Teile direkt wider-
sprechen. Diese letzteren geben, wie der Vor-
tragende an einigen Beispielen zeigte, das geo-

graphische Bild der Zeit vor der dorischen Wanderung, jene dagegen schildern die nachdorische Zeit.

Drittens zieht man bei einer Prüfung der Angaben Homers über die Orientierung der ionischen Inseln die heutigen mit dem Kompaſs gemessenen Karten heran, während nur die aus dem Altertum stammenden Karten und Beschreibungen zu Grunde gelegt werden dürfen. Vom Altertum bis zum Mittelalter ist die richtige Lage der ionischen Inseln und der gegenüberliegenden Küste des Festlandes nicht bekannt gewesen. Man glaubte allgemein, daſs die Küste vom korinthischen Golfe bis Kerkyra in der Verlängerung dieses Golfes liege und demnach von Osten nach Westen verlaufe (s. Strabo 324 und die Karte des Ptolemaios; vgl. auch Partsch, Kephallenia und Ithaka, S. 56).

Um das homerische Ithaka in methodisch richtiger Weise zu bestimmen, haben wir zunächst die geographischen Angaben der älteren Teile des Epos zusammenzustellen und dann das so gewonnene Bild der Inseln und des Festlandes mit den antiken Karten zu vergleichen. Das Resultat dieser Prüfung haben wir endlich den geographischen Anschauungen der jüngeren Teile des Epos gegenüberzustellen und etwaige Differenzen zu erklären.

Nach dem alten Epos besteht das Reich des Odysseus aus vielen Inseln, unter denen die vier gröſsten, Ithaka, Dulichion, Same und Zakynthos, öfter mit Namen angeführt werden. In Wirklichkeit liegen vor dem korinthischen Golfe neben zahlreichen kleinen Inseln vier gröſsere Eilande: Zakynthos, Kephallenia, Ithaka und Leukas. Dürfen wir diese beiden Gruppen von je 4 Inseln einander gleichstellen?

Obwohl Leukas vom Altertum bis heute von fast allen Schriftstellern als Insel bezeichnet wird und auch thatsächlich eine Insel ist, rechnen die Alten und fast alle Neueren es nicht zu den homerischen Inseln. Sie stellen infolgedessen, um die fehlende vierte Insel Homers zu finden, alle möglichen Theorien auf, eine noch unwahrscheinlicher als die andere. Die homerischen Inseln Ithaka und Zakynthos erkennen sie in den heutigen gleichnamigen Inseln, die beiden anderen Inseln Homers, Dulichion und Same, sollen ihre Namen verloren haben und müssen irgendwo untergebracht werden. An die Aufzählung der verschiedenen hierüber im Altertum und in der Gegenwart aufgestellten Hypothesen knüpfte der Vortragende die Frage: Warum schlägt niemand die doch so nahe liegende Lösung vor, daſs Leukas die gesuchte vierte Insel (Dulichion oder Same) sei? Aus der Antwort auf diese Frage ergiebt sich die Lösung des Ithaka-Rätsels.

Wenn Leukas, das nach den geographischen Kenntnissen der Alten westlich von Ithaka liegt, eine der vier homerischen Inseln war, so muſste es offenbar als die westlichste dieser Inseln (nach Odyssee IX 25) unbedingt Ithaka selbst sein. Das erschien aber allen undenkbar. Man nahm daher an, daſs Leukas in homerischer Zeit keine Insel gewesen sei, sondern erst durch die Korinther bei der Herstellung eines Schiffahrtskanales aus einer Halbinsel in eine Insel umgewandelt worden sei. Aber thatsächlich war Leukas, wie geologisch zu beweisen ist, zu allen Zeiten eine Insel. Die Korinther durchschnitten nur eine am nördlichen Ende der Insel vorhandene Nehrung, die zwar ein Schiffahrtshindernis bildete, aber nicht etwa Leukas mit dem Festland verband. Seit dem Altertum hat der Kanal sich oft durch neue Anschwemmungen von Kies geschlossen und ist immer wieder geöffnet worden, ohne daſs Leukas jemals seinen Inselcharakter verloren hätte.

Die vier Inseln Homers haben wir demnach sicher in den heutigen Inseln Leukas, Kephallenia, Ithaka und Zakynthos zu erkennen. Von ihnen war Ihaka nach Homer (Od. IX 23—26) die äuſserste nach Westen und die nächste am Festlande. Die andern Inseln lagen östlich von Ithaka und höher im Meer oder weiter vom Festlande. Denn χθαμαλὴ εἰν ἁλὶ κεῖται heiſst, wie der Vortragende eingehend nachwies, und wie auch Strabo angiebt, 'sie liegt niedrig im Meere', also 'dicht am Festlande'. Die beiden wertvollen Angaben über die Lage Ithakas werden durch andere Stellen des Epos bestätigt; die westliche Lage durch Od. XXI 346 und XXIV 11, die Nähe des Festlandes durch das Vorhandensein einer regelmäſsigen Fährverbindung zwischen Insel und Festland (Od. XX 187) und durch die stereotype Frage über das Fuſswandern nach der Insel (Od. I 170, XIV 190, XVI 59 und 224). Treffender als durch jene beiden Angaben kann in der That die Lage der Insel Leukas im Vergleich zu den anderen Inseln nicht bezeichnet werden.

Ist mithin Leukas das Ithaka Homers, so entsprechen Kephallenia und das heutige Ithaka offenbar vorzüglich dem homerischen Inselpaare Dulichion und Same und zwar ist die reiche und groſse Insel Kephallenia das weizenreiche Dulichion, von dem allein 52 Freier stammten, und das kleine heutige Ithaka ist die Insel Same, von der Homer nur angiebt, daſs sie zackig ist. Die südlichste Insel Zakynthos wird ihrer Lage entsprechend in dem Epos stets als letzte genannt.

Zur Bestätigung für diese Verteilung der Namen und besonders für die Gleichsetzung von Leukas

mit dem homerischen Ithaka wies der Vortragende noch auf mehrere Thatsachen hin: auf die Entdeckung der Burg Nerikos auf dem der Insel gegenüberliegenden Vorsprunge des Festlandes (Od. XXIV 377); auf die Überlieferung, daſs der ältere Name von Leukas Neritis war (Plinius, h. n. IV 1, 5); auf die erdichtete Erzählung des Odysseus über seine Fahrt von Thesprotien über Ithaka nach Dulichion (Od. XIV 335); auf die Angabe des homerischen Hymnus auf Apollon (v. 250), daſs von der elischen Küste aus die drei anderen Inseln und nur der Berg von Ithaka sichtbar sei; vor allem aber auf das Vorhandensein einer, mit einem Doppelhafen versehenen Insel in der Meerenge zwischen Ithaka und Same (Od. IV 671 und 844). Die zwischen Leukas und dem heutigen Ithaka gelegene Insel Arkudi entspricht so vollkommen allen Anforderungen, die wir nach Homers Worten an die Insel Asteris stellen müssen, daſs ein Zufall gänzlich ausgeschlossen ist.

Nachdem der Vortragende noch gezeigt, daſs nicht nur die allgemeine Schilderung des homerischen Ithaka und die der Insel beigelegten Epitheta auf Leukas vorzüglich passen, sondern daſs auch die Häfen, Berge und sonstigen Landmarken, wie sie der Dichter kennt, sich im Einzelnen auf Leukas wiederfinden lassen, erörterte er noch die wichtige Frage, wann und weshalb der Übergang des Namens Ithaka von der alten Insel auf die heutige stattgefunden habe.

Die Kephallenen wohnen nach Od. XX 211 nur auf dem Festlande gegenüber von Ithaka. Erst später finden wir sie auf Dulichion, dem heutigen Kephallenia. Offenbar sind sie bei der dorischen Wanderung aus ihrer Heimat vertrieben worden und nach Dulichion hinübergezogen. Zugleich wurden vermutlich auch die Bewohner des alten Ithaka von den Dorern aus ihrer vom Festlande aus leicht zugänglichen Insel vertrieben, fuhren nach Same hinüber und gründeten dort eine neue Stadt Ithaka, welche später der ganzen Insel den heutigen Namen gab. Die alten Bewohner von Same, von den Ithakern verdrängt, erbauten auf der Nachbarinsel Dulichion die Stadt Samos, nach der im Schiffskatalog die ganze Insel benannt wird. In dieser ältesten Urkunde der nachdorischen Zeit ist Ithaka schon die heutige Insel dieses Namens und Leukas wird unter ihrem jüngeren Namen Neritos angeführt. Dulichion fehlt mit Recht im Schiffskatalog. So ergiebt sich eine durch die dorische Wanderung bewirkte allgemeine Verschiebung nach Süden, wie sie auch in andern Teilen Griechenlands beobachtet werden kann.

Zum Schlusse konnte der Vortragende noch erwähnen, daſs durch die Ausgrabungen des letzten Frühjahres, zu denen ihm der holländische Mäcen Herr Goekoop die Mittel zur Verfügung gestellt hatte, die Stelle der alten Stadt Ithaka an dem prächtigen, in der Mitte der Ostseite von Leukas tief ins Land einschneidenden Hafen von Nidri thatsächlich bestimmt ist. Auch die Wasserleitung des Ithakos, welche den vor der Stadt Ithaka befindlichen Laufbrunnen speiste, (Od. XVII 204 ff), ist schon gefunden worden. Im nächsten Jahre werden die Ausgrabungen zur Aufsuchung des Palastes des Odysseus fortgesetzt werden.

VERHANDLUNGEN DER ANTHROPOLOGISCHEN GESELLSCHAFT.

Die Grenzen der wissenschaftlichen Fächer gehen in der Praxis mannigfach in einander über. So kann es die Naturwissenschaft bei der Erforschung des Menschen sich nicht ganz versagen, auch auf vieles, was erst wieder vom Menschen ausgeht und also bei scharfer Trennung in das andere grofse wissenschaftliche Gebiet gehört, das Auge zu richten. Es hat das sogar zu einer fast Gebietsüberschreitung zu nennenden Gestaltung wissenschaftlichen Betriebes geführt, indem die mit einem Namen, der das rechtfertigen soll, belegten »prähistorischen« Studien vielfach als naturwissenschaftliche Domäne behandelt werden. Die Geschichte soll danach erst mit der schriftlichen Überlieferung beginnen, eine Definition, deren eben bezeichnete Konsequenz die Archäologie, als überhaupt an erster Stelle mit der nichtschriftlichen Überlieferung sich befassend, nicht gelten lassen kann, thatsächlich auch, je mehr sie der menschlichen Geschichte bis in die ersten Anfänge nachzugehen bemüht ist, nicht gelten läfst.

Somit wird die sogenannte prähistorische Forschung von zwei Seiten her in Angriff genommen. Die Archäologie, welche wir als die eigentliche Eigentümerin ansehen, kann sich das gern gefallen lassen, nicht nur, weil auf diese Weise die Herbeischaffung des massenhaften Materials gefördert wird, sondern auch, da die Naturwissenschaft mit ihrer ausgebildeten Beobachtungsweise in Anwendung auf Erzeugnisse der menschlichen Kunstfertigkeit in höchst förderlicher Weise eine zweite Lehrerin geworden ist für die archäologische Disziplin, nachdem diese, aus der segensreichen Zucht des philo-

logischen Verfahrens ohne Lösung des Zusammenhangs entlassen, selbständig geworden ist.

Man kann sagen, daſs es sich in der Archäologie jetzt um eine Kombination der auf den zwei groſsen Gebieten der Wissenschaft ausgebildeten Methoden, und mehr als bloſsen Methoden, handelt, und daſs auf diese Weise die erst vom Menschen geschaffene Erscheinungswelt bis zu ihren ersten Anfängen begriffen werden muſs.

Mit dieser ihrer Unbestreitbarkeit wegen vielleicht etwas zu weitschichtigen Auseinandersetzung wollen wir obendrein nur etwas verhältnismäſsig Kleines einleiten. Wir wollen die Aufmerksamkeit unserer archäologischen Leser auf das zu lenken nur ein wenig mitwirken, was ihnen von naturwissenschaftlicher Seite geboten wird. Es soll der Versuch gemacht werden, neben den ausführlichen Berichten, welche wir über die Verhandlungen der Berliner archäologischen Gesellschaft bringen, auch die uns doch eben so naheliegenden Verhandlungen der Berliner anthropologischen Gesellschaft zu beachten.

Wir beginnen mit dem Jahre 1902, an der Hand der in der Zeitschrift für Ethnologie regelmäſsig und ausführlich erscheinenden Sitzungsberichte der genannten Gesellschaft, beschränken uns dabei, der Beschränkung unserer Zeitschrift entsprechend, auf das räumlich in das Bereich des griechisch-römischen Altertums Fallende, ohne dabei zu verkennen, daſs auch darüber hinaus das ganze ethnographische Material die klassische Archäologie vielfach zu nützlichen Vergleichungen und Beobachtungen der Entwicklungserscheinungen auffordert. Es ist nicht die Absicht, die Vorträge im ganzen Umfange, wozu auch die in der ethnologischen Zeitschrift zahlreich gebotenen Abbildungen gehören würden, wieder abzudrucken, sondern nur mit einem kurzen Hinweise auf sie aufmerksam zu machen.

Zeitschrift für Ethnologie, XXXIV, 1902. Verhandlungen der Berliner anthropologischen Gesellschaft. S. 49 ff. 121 ff. Sitzung 15. Februar. Herr Traeger berichtet:

1. über Funde aus Albanien. Einiges war bei einem flüchtigen Besuche der Ruinen bei Gardiki angemerkt, ein reicher Grabfund wird aus Kruja in Ober-Albanien mitgeteilt und in Abbildungen vorgeführt, ebenso in einem Grabe bei Durazzo gefundene Ohrgehänge.

2. über die makedonischen Tumuli und ihre Keramik. Mit Illustration der Formen durch zahlreiche Abbildungen wird eine Scheidung der Tumuli in abgeflachte und kegelförmige vorgeschlagen und, auch auf Grund des bei den einen und den anderen verschiedenartigen Vorkommens von Einzelfundstücken die Annahme ausgesprochen, daſs nur die kegelförmigen Tumuli Grabstätten, die abgeflachten dagegen Wohnstätten seien. Es wird dabei auf die Körte'schen Untersuchungen eines kleinasiatischen Tumulus, bei Bos-öjük, Bezug genommen. Im Anschlusse an diese Ausführungen folgt von Herrn Hubert Schmidt eine Aufzählung der von den Tumuli herrührenden keramischen Funde, wobei aber eine Scheidung der von den Kegel-Tumuli und von den abgeflachten herrührenden Stücke nicht vorgenommen ist.

Sitzung 15. März. Herr Paul Reinecke teilt in Abbildungen und Erläuterungen frühbronzezeitliche Fundstücke aus Rheinhessen im Besitze des Mainzer Altertums-Vereins mit.

ERWERBUNGSBERICHT DER DRESDENER SKULPTUREN-SAMMLUNG.

1899—1901.

A. MARMORWERKE.

1. **Behelmter Athenakopf.** Schöne Wiederholung eines hervorragenden Erzwerkes strengen Stiles. Lebensgroſs. Angeblich aus Apulien. Wird von dem Unterzeichneten in Brunns Denkmälern griechischer und römischer Skulptur veröffentlicht werden. Höhe (vom Kinn bis zur Helmspitze) 0,324, Gesichtslänge 0,145 m. Zug.-Verz. No. 1761.

2. **Griechisches Mädchenköpfchen** aus Athen Abb. 1, 2), fast halblebensgroſs (Gesichtslänge 0,073 m, ganze Höhe 0,123 m). Griechischer Marmor von mittelgroſsem Korn. Das Köpfchen war anscheinend in ein Relief eingelassen, im Profil nach links. Es ergiebt sich dies am deutlichsten aus der Oberansicht des Schädels, der ein etwas flachgedrücktes Oval zeigt, sowie aus einer Stückungsfläche am Wirbel, die aussieht, als ob der Kopf zu zwei Dritteilen in ein Relief gleichsam hineingeschoben gewesen sei, wie der jetzt ebenfalls in der Dresdener Antikensammlung befindliche Kopf aus Gise (Arch. Anz. 1891 S. 25 No. 12) und der alexandrinische Alexanderkopf im Brittischen Museum. Die rechte Kopfseite ist im Haar und anderen Teilen vernachlässigt; auch ist nur das linke Ohr ausgeführt und für ein Gehänge durchbohrt, das rechte dagegen überhaupt nicht angegeben. — Über die Deutung des Köpfchens und des Ganzen, dem es einst angehörte, läſst sich nichts Bestimmtes ausmachen. Dagegen sind Ent-

stehungszeit und Kunstkreis völlig gesichert durch
die Übereinstimmung mit einer der Musen auf der
praxitelischen Basis aus Mantinea. Es ist die mittlere
stehende Muse im Polyhymniamotiv auf Taf. 3 bei
Fougères, *Bulletin de Corr. Hell.* XII, 1888. Brunn,
Denkmäler No. 468 (unten rechts) = Amelung, Basis
des Praxiteles, Tafel, No. II Mitte. Auch jene Muse
trägt die Kranzflechte, die Formen sind die gleichen;
nur dafs jene im Antlitz breiter erscheint, weil in
der Vorderansicht auf die Relieffläche projiziert.
In der Erhaltung und Arbeit ist unser Köpfchen
mindestens gleichwertig, wenn nicht überlegen. Das

steht auf dem Architrav der Pfeilernische. Hinter
der Traufziegelreihe der wagerechten Bekrönung
die Reste einer Sirene zwischen zwei knieenden
Klageweibern. Innerhalb der Nische Telekles als
nackter Knabe mit Scheitelflechte in der Vorder-
ansicht dastehend. Die Rechte spielt mit dem
Schnabel einer Ente oder Gans, die ihren Kopf zu
ihm emporreckt. Über dem linken Arm ein Mäntel-
chen und in der Hand ein Säckchen (Ballnetz?).
Unten gebrochen. Aufnahme beim Institut. Grie-
chischer Marmor. Höhe 0,745 m. Zug.-Verz.
No 1771.

Abb. 1.

Abb. 2.

sfumato der träumerisch niederblickenden Augen-
lider, die Zartheit von Mund und Wangen, die
Glättung der Gesichtshaut und die skizzenhaft freie
Behandlung des Haares, endlich die leichte Schwel-
lung des nach links geneigten Halses lassen keinen
Zweifel darüber, dafs wir es hier mit einem Original-
werk aus der Zeit und Schule des Praxiteles zu
thun haben. — Das Köpfchen ist sehr feinsinnig
von Selmar Werner ergänzt worden. Zug.-Verz.
No. 1756[1].

3. Grabstein des Knäbchens ΤΗΛΕΚΛΗΣ,
angeblich aus der Gegend von Laurion. Der Name

[1] Verzeichnis der in der Formerei der K. Skulp-
turensammlung verkäuflichen Gipsabgüsse No. 518
(unergänzt) und No. 518a (ergänzt). Preis 3,50 M.

4. Gesichtsteil eines lebensgrofsen Menander-
kopfes nach Studniczkas Deutung, der auch diese
Wiederholung des Typus veröffentlichen wird. Ihm
wird es auch verdankt, dafs das Stück als Geschenk
eines englischen Kunstfreundes in unsere Antiken-
sammlung gelangt ist. Unten gebrochen, Nase
fehlt. Höhe 0,275 m. Zug.-Verz. No. 1776.

Georg Treu.

B. BRONZEN.

1. Opfernder (Abb. 3), mit der linken Hand
adorierend, mit der rechten aus hoch erhobener
Schale libierend (vgl. für das Motiv Sittl, Ge-
bärden der Griechen und Römer, S. 188f.). Die
Wendung des Kopfes und der Blick der Augen

liegen in der Richtung der betend erhobenen Hand. Ein wulstig zusammengedrehtes Gewandstück umgiebt wie ein Gurt die Hüften und läuft schärpenartig über Brust und Rücken, während die beiden Zipfel unterhalb des Gurtes frei herabhängen. Im Haar liegt, von Ohr zu Ohr laufend, ein Kranz aus dicht gereihten Blättern. Strenger Stil des 5. Jahrhunderts, der trotz archaischer Reminiscenzen (die Zickzackränder der Gewandzipfel) im Standmotiv mit dem auswärts gedrehten Spielbein und in der Freiheit und dem sicheren plastischen Wurf der ganzen Bewegung doch schon recht gelöst erscheint. Beide Füfse fehlen. Etruskisch. — Aus Rom. Höhe 0,088 m (einschliefslich der erhobenen rechten Hand). Zug.-Verz. No. 1869.

Abb. 3.

C. TERRAKOTTEN.

2. **Bäckerin.** Vor einem hohen, beckenartigen Backtrog stehend ist die Frau damit beschäftigt, in dessen Höhlung mit beiden Händen den Teig zu kneten. Nur der Kopf der Frau ist aus der Form geprefst, alles übrige flüchtig aus freier Hand modelliert (vgl. die ähnliche Darstellung in einer Terrakotta des Louvre, *Bull. Corr. Hell.* XXIV, pl. X, 1). Spuren roter Bemalung nur am Rande des Troges und der Plinthe erhalten. — Aus Griechenland. Höhe 0,095 m. Zug.-Verz. No. 1831.

3. **Thronende Göttin** (Abb. 4). Das Sitzen ist nur durch entsprechendes Biegen und Krümmen des brettförmig gebildeten Körpers angedeutet, der an der Krümmungsstelle von zwei schräg nach unten laufenden Stützen gehalten wird, ein eigentlicher Thron ist nicht angegeben (ähnlich Heuzey, *Terres cuites du Louvre* pl. 17, nr. 4). Die Arme (der rechte fehlt) waren horizontal nach vorn gestreckt. Den Kopf krönt ein Diadem (oder niedriger Kalathos?). Quer über die Brust läuft ein Schmuckgehänge aus zwei wulstigen Schnüren, die auf den Schultern jederseits von einer grofsen, scheibenförmigen Spange gehalten werden, eine von den Tegeatischen Terrakotten her wohlbekannte Dekoration. Auch hier ist, wie bei der vorigen Nummer, der Kopf in der Form geprefst, alles übrige freihändig gebildet. Das Gesicht ist fleischfarbig bemalt, auf Gewand und Diadem rote Farbe. — Aus Griechenland. Höhe 0,135 m. Zug.-Verz. No. 1777.

4. **Thronende Göttin** in dem gebundenen archaischen Schema, dicht in das Gewand gehüllt, mit hoher Stephane und gereihten Buckellöckchen davor (vgl. für den Typus Archäol. Anzeiger 1893, S. 143, 16). Auf dem Gewand Reste von dunkelroter und hellblauer Farbe, aufserdem feine schwarze

Abb. 4.

Linien auf dem weifsen Grunde. Dieselben Farben zur Dekoration des Thrones verwendet. — Angeblich aus Klazomenae. Höhe 0,22 m. Zug.-Verz. No. 1760.

5. Desgleichen. Der Thron ist kleiner und niedriger und ladet an den Seiten nur mit schmalen Rändern über den Körper aus. Der weifse Mantel setzt plastisch in zwei parallelen, von den Schultern

Abb. 5.

über die Beine gerade herunter verlaufenden Rändern von dem rot gemalten Untergewand ab. Rot auch die Stephane. Die auf den Knieen ruhenden Hände sind plastisch angegeben. Zwei genau entsprechende Stücke im Berliner Antiquarium, No. 6832 und 6833. — Aus Griechenland. Höhe 0,137 m. Zug.-Verz. No. 1832.

6. Desgleichen. Thron ohne Lehne. Nur die linke Hand ruht auf dem Bein, die rechte liegt, eine Blüte haltend, vor der Brust. Das plastisch durchmodellierte Obergewand läuft mit seinem

oberen Rande schräg von der rechten Schulter zur linken Hüfte und liegt in einem langen Zipfel mit Zickzackrändern auf dem linken Bein auf. Stilstufe und Typus etwa wie Archäol. Anzeiger 1893, S. 144, Fig. 17. Von der Bemalung sind unter der gleichmäfsig deckenden Sinter- und Sandschicht nur verstreute Reste von Rot zu erkennen. — Aus Griechenland. Höhe 0,195 m. Zug.-Verz. No. 1834.

7. Desgleichen. Thron mit Lehne, die seitlich nur wenig über die Schultern ausladet, sonst mit dem Kontur des Körpers zusammenfällt. Das Sitzschema ist noch das archaische, mit beiden an den Seiten des Körpers anliegenden Armen, aber auf den strengen Stil des 5. Jahrhunderts weisen Formenbehandlung wie Anlage des Gewandes. Dieses zeigt den breiten, die Brust bedeckenden Überschlag und hängt mit dem Rande der Kolpos bis auf die Mitte der Unterschenkel herab. Die asymmetrischen Faltenzüge dieses Teiles sind in freier plastischer Modellierung gegeben. Im Haar, das, in der Mitte gescheitelt, in zwei dicken Wülsten die Stirn umrahmt, liegt eine hohe Stephane. Von der Bemalung nichts erhalten. — Aus Griechenland. Höhe 0,195 m. Zug.-Verz. No. 1833.

8. Stehende Göttin (Abb. 5), die rechte Hand vor die Brust legend, während der linke Arm seitlich ruhig herabhängt. Die linke Hand hält einen unkenntlichen Gegenstand. Im Haar liegt ein hohes Diadem (oder Kalathos?), dessen hinterer, flächig gestalteter Teil über den Reif überhöht ist (ähnlich wie Archäol. Anz. 1889, S. 158 links unten, doch weniger hoch und statt zackig oben geradlinig begrenzt). Das Gewand ist gegürtet zu denken unter einem Überfall, der bis unterhalb der Knie herabhängt und dort mit wulstigem Rande von den Unterschenkeln absetzt (vgl. die vorige Nummer). Eine in Stellung und Tracht ähnliche, namentlich in dem lang herabhängenden Kolpos übereinstimmende Figur notierte ich mir im Berliner Antiquarium (ohne Nummer, unter den Terrakotten aus Italien aufgestellt). Farbspuren fehlen. — Aus Griechenland. Höhe 0,260. Zug.-Verz. No. 1837.

9 und 10. Zwei stehende Mädchen des Typus Heuzey, Terres cuites du Louvre, Taf. 14, 1 (vgl. Stackelberg, Gräb. d. Hell., Taf. 57, 2). Die Funktionen der Beine sind bei beiden verschieden: die eine hat rechtes, die andere linkes Spielbein. Sonst herrscht in Tracht und Haltung Übereinstimmung. — Aus Griechenland. Höhe 0,177 und 0,166 m. Zug.-Verz. No. 1835 und 1836.

11. Oberteil einer weiblichen Figur (Abb. 6), die rechte Hand an der Brust, während der linke

Arm zur Seite ruhig herabhängt. Das Gewand ist der dorische Peplos mit einfachem Überschlag. Das Haar ist zu einem phantastischen Kopfputz aus Flechten und Reihen von Buckellöckchen arrangiert und mit einem Diadem geschmückt. Die Frisur ist rot bemalt, desgleichen der Saum des Gewandüberschlages. — Aus Griechenland. Höhe 0,170 m. Zug.-Verz. No. 1764.

über die Füfse herabhängt. Verwandte Anordnung bei der Pallas Velletri und Hera Barberini, an die auch noch das Motiv des herabrutschenden Chitonrandes erinnert, der die rechte Brust zur Hälfte nackt erscheinen läfst. Damit ist die Entstehungszeit und Stilstufe unserer Figur ungefähr bestimmt. Diese fafst mit der leicht vorgestreckten rechten Hand den Rand des Mantelüberschlages (vgl. den

Abb. 6.

Abb. 7.

Von einer genau entsprechenden Figur ist der Kopf und die rechte Brust mit dem anliegenden Arm erhalten (Zug.-Verz. No. 1765). Bei einem dritten Kopf ist die Frisur nur aus Flechten arrangiert (Zug.-Verz. No. 1766).

12. Stehendes Mädchen (Abb. 7) in Untergewand und Mantel, der hinten auf den Schultern ruhend die Brust freiläfst, mit einem faltigen Wulst um die Hüften geschlungen ist und von dort, einen besonderen dreieckigen Überschlag bildend, bis dicht

Zeus im Ostgiebel von Olympia), in der linken Hand hält sie in Schulterhöhe einen Vogel mit ausgebreiteten Flügeln. Eine im Typus genau übereinstimmende Figur bei Stackelberg, Gräb. d. Hell., Taf. 66, 2, doch fehlt bei dieser der Vogel in der linken Hand, und statt dessen ist der Arm, der in den Mantel gehüllt ist, auf die Hüfte gestützt. Das gleiche gilt von einer aus Athen stammenden Wiederholung im Berliner Antiquarium No. 6869. Eine Statuette in Dresdener Privatbesitz (abgebildet

Abb. 8.

Pferde ein Vogelpaar symmetrisch einander gegen-
übersitzend. Im Raum umher Füllornamente. Auf
der Schulter zwei Streifen mit Gitterdreiecken. Um
den Bauch ein breiter Streifen mit Mäanderkreuz,
Rhomben, Blattkreuz in metopenartigen Feldern,
aufserdem Zickzackstreifen und abwechselnd breite
und schmale Ringe bis auf den Fufs hinunter. —
Aus Griechenland. Höhe 0,57 m. Zug.-Verz.
No. 1820.

18. Geometrische Kanne mit niedrigem
Bauch, hohem cylindrischem Halse und bandartigem
Henkel; Form wie Arch. Jahrb. 1899, S. 209, 78
(aber ohne den Steg zwischen Hals und Henkel).
Am Halse Schachbrettmuster, darüber am Mündungs-
rande ein Streifen mit Gitterdreiecken; ein gleicher
Streifen auf der Schulter. — Aus Griechenland.
Höhe 0,195 m. Zug.-Verz. No. 1815.

22. Desgleichen, kleiner, mit einem Pferde
auf dem Deckel. Um den Rand Mäanderkreuz und
Vierblatt abwechselnd, in Feldern. Auf dem Boden
zwölfstrahliger Blattstern, um diesen ein Streifen
von radial geordneten Einzelblättern. — Aus
Griechenland. Durchmesser 0,20 m. Zug.-Verz.
No. 1818.

23. Geometrischer Napf mit zwei schräg
ansetzenden Henkeln. In der Mitte jeder Breitseite
ein warzenartiger Knopf, umgeben von zwei Wasser-
vögeln. — Aus Griechenland. Durchmesser
0,144 m. Zug.-Verz. No. 1819.

24. Schale (Abb. 9), aus einem Korb aus-
gedrückt, dessen Geflecht sich an der Aufsenseite
scharf im Thon abzeichnet. Im Innern fünf sich

Abb. 9.

19. Desgleichen, von genau entsprechender
Form. Am Halse vorn ein Mäanderkreuz in me-
topenartigem Felde, jederseits davon ein Vogel.
Gitterdreiecke wie bei der vorigen Nummer. —
Aus Griechenland. Höhe 0,192 m. Zug.-Verz.
No. 1816.

20. Desgleichen, etwas niedriger (wie Arch.
Jahrb. 1899, S. 209, 82—84). Am Halse vorn
Mäanderkreuz, rechts und links davon ein Vierblatt.
— Aus Griechenland. Höhe 0,148 m. Zug.-
Verz. No. 1817.

21. Grofse geometrische Deckelbüchse
mit drei Pferdestatuetten auf dem Deckel. Um den
Rand in Metopenfeldern Mäanderkreuz, Wasservogel,
Tangentenkreise in gezackter, radförmiger Um-
rahmung. Auf dem Boden achtstrahliger Blatt-
stern, mit Hakenkreuzen in den Zwickeln. — Aus
Griechenland. Durchmesser 0,270 m. Zug.-Verz.
No. 1774.

Abb. 10.

kreuzende Linien in Firnisfarbe. Stilstufe der geo-
metrischen Vasen. — Aus Griechenland. Durch-
messer 0,175 m. Zug.-Verz. No. 1775.

25. Samisches Statuettengefäfs der von
Winter, Arch. Jahrb. 1899, S. 73 ff. behandelten
Form. Die linke vor der Brust ruhende Hand hält
eine Taube. — Im Kunsthandel in Deutschland er-
worben. Höhe 0,215 m. Zug.-Verz. No. 1798.

26. Grofse Amphora des altertümlich-schwarz-
figurigen Stiles. Auf jeder Seite in ausgespartem
Bildfelde ein Pferdekopf nach rechts. — Aus
Griechenland. Höhe 0,545 m. Zug.-Verz.
No. 1773.

27 und 28 (Abb. 10). Zwei schwarzfigurige
attische Hydrien, Form wie Masner, Vasen-

katalog des Österreich. Mus. Taf. IV, 222. Sie sind in der Ausführung ganz gleich und sicher von derselben Hand und als Gegenstücke gefertigt. Das ergiebt sich aus einem Detail, das ich aufser an unseren beiden Stücken sonst nicht beobachtet habe: der Hals ist nämlich aufsen mit weifsem Kreidegrund überzogen, und darauf sind in schwarzem Firnis eine Anzahl ruhig stehender Figuren, Männer und Frauen gemalt (vgl. übrigens die eretrischen Ge-

Abb. 11.

fäfse Ἐφημ. ἀρχαιολ. 1901, Taf. 9—12). Die Hauptbilder auf der Bauchfläche der Vasen (die Schulter ist in beiden Fällen nur gefirnifst, ohne bildlichen Schmuck) sind ohne besonderes Interesse; auf dem einen Gefäfs ist ein Viergespann in Vorderansicht, auf dem anderen ein nach rechts reitender Jüngling mit einigen zuschauenden Figuren dargestellt. — Aus Griechenland. Höhe 0,42 m (für beide). Zug.-Verz. No. 1779 und 1780.

29. Hydria. Hals, Schulter und Bauch gehen allmählich, ohne scharfe Absätze in einander über. Auf der Schulter ist eine kleine thongrundige Bildfläche ausgespart und diese mit einem Polypen in

schwarzem Firnis ausgefüllt. — Aus Florenz. Höhe 0,33. Zug.-Verz. No. 1757.

30. Schwarzfigurige Lekythos mit Pfeifenthongrund. Auf diesem ist der Eberkampf des Herakles dargestellt, in einem Streifen darüber vier liegende Palmetten. — Aus Griechenland. Höhe 0,222 m. Zug.-Verz. No. 1822.

31. Desgleichen. Das Bild zeigt Herakles im Kampf mit drei Kentauren. — Aus Griechenland. Höhe 0,178 m. Zug.-Verz. No. 1823.

32. Kleine Lekythos rotfigurigen Stiles, mit weifsem Überzug (Abb. 11). In Umrifszeichnung ist ein nackter Jüngling gemalt, in Vorderansicht, den

Abb. 12.

Kopf nach links drehend. Ein leichtes Mäntelchen ist vom Rücken aus über die Oberarme geschlungen und hängt von dort in zwei langen Zipfeln herab. Die linke Hand stützt einen Baumzweig auf den Boden auf, die rechte streckt eine Schale aus. Man wird wegen der Attribute an die beabsichtigte Darstellung eines Gottes, etwa Apollons, denken dürfen. — Aus Griechenland. Höhe 0,135 m. Zug.-Verz. No. 1825.

33. Desgleichen. Das Bild zeigt einen Frauenkopf mit Haube im Profil nach rechts, davor eine Ranke. — Aus Griechenland. Höhe 0,10 m. Zug.-Verz. No. 1824.

34. Rotfigurige Lekythos mit schwarzem Grunde. Nackter, kahlköpfiger Satyr in langsamem Tanzschritt nach links, beide Hände schräg nach unten ausstreckend. Freier Stil. — Aus Griechenland. Höhe 0,150 m (Hals zur Hälfte und Mündung fehlen). Zug.-Verz. No. 1826.

35. Kleine Kanne mit Kleeblattmündung (Abb.12). In karikierender Zeichnung ein nackter Mann mit grofsem Kopf, nach rechts schreitend, indem er sich mit der rechten Hand auf einen Knotenstock stützt, mit der linken einen tiefen Trinknapf vorstreckt. Am Boden eine Kanne. Das Bild ist mit einem feinen thongrundigen Streifen eingerahmt. — Aus Griechenland. Höhe 0,095 m. Zug.-Verz. No. 1827.

36. Kännchen in Gestalt eines bekränzten Frauenkopfes, in den Stilformen des ausgehenden 5. Jahrhunderts. Ganz mit weifsem Malgrund überzogen, andere Farben nicht erhalten. — Aus Griechenland. Höhe 0,08 m (Mündung fehlt). Zug.-Verz. No. 1768.

37. Römische Lampe der gewöhnlichen Form, mit einer Tülle. Hinten abgeflacht und mit einem senkrecht aufsteigenden Ansatz versehen, der durchbohrt ist und dazu diente, die Lampe an einem Haken an der Wand festzuhalten. — Aus Rom (von dem früheren Besitzer selbst in den Caracalla-Thermen gefunden). Länge 0,08 m. Zug.-Verz. No. 1924.

38. Sieben fragmentierte Deckel römischer Lampen und ein Gefäfsfragment (terra sigillata) mit obscönen Darstellungen. Zug.-Verz No. 1800.

E. VARIA.

39. Werkzeuge und Waffen aus Feuerstein, aus Ägypten (104 Stücke), von H. W. Seton-Karr in London der Sammlung geschenkt. Zug.-Verz. No. 1920.

40. Modell eines ägyptischen Hauses, aus Thon. Mittleres Reich. — Aus Luxor. Zug.-Verz. No. 1915.

41. Hittitisches Siegel oder Amulett aus Hämatit, veröffentlicht von Messerschmidt, Oriental. Litteraturzeit. 1900, S. 441 ff. und Mitteil. der Vorderasiat. Gesellsch. 1900, S. 44 f., Taf. 43, No. 4 u. 5. Zug.-Verz. No. 1769.

42. Amulett (?): Ein gewöhnlicher Kieselstein etwa von der Form und Gröfse eines Pfirsichkernes ist in der Längsrichtung mit acht Silberdraht-Fäden überzogen. Diese werden breitlings in der Mitte von einem dünneren Golddraht gekreuzt und zusammengehalten, oberhalb dessen ein Silberdraht

noch einmal den Stein in der Breitenrichtung umgibt. — Aus Griechenland. Höhe 0,028 m. Zug.-Verz. No. 1848.

Dresden. P. Herrmann.

ERWERBUNGEN
DES BRITISH MUSEUM IM JAHRE
1901
aus dem Bericht an das Parlament vom 8. April 1902.

DEPARTMENT
OF EGYPTIAN AND ASSYRIAN ANTIQUITIES.
E. A. Wallis Budge. S. 53—59.

Acquisitions. I. EGYPTIAN: 1. A large and interesting collection of vases made of red breccia, aragonite, basalt, and other hard stones chiefly of the early Archaic Period, about B. C. 4000. These were found in primitive graves at Gebelên, Abydos, and other sites in Upper Egypt. 2. A collection of five hundred and seventy-five flint, chert, and obsidian knives, spear-heads, arrow-heads, scrapers, &c., belonging to the latter part of the Neolithic Period, and to the first half of the early Archaic Period. The latest date to which these weapons can be assigned is B. C. 4000. 3. A valuable collection of red and black and painted pottery, found in primitive graves in Upper Egypt, which probably date from the first half of the Archaic Period, and are not later than B. C. 4000. 4. A collection of fine carnelian and amethyst beads, many of which belong to the late Archaic Period. 5. False door from the tomb of Ka-nefer, son of King Seneferu. The deceased was a priest who was attached to the service of the tomb of the king, his father; IVth dynasty, about B.C. 3766. 6. Large limestone slab for offerings from the tomb of Ka-nefer, the son of Seneferu; IVth dynasty about B.C. 3766. 7. Black stone seated figure of the god Ptah, with remains of gilding; IVth dynasty, about B.C. 3766. 8. Limestone door from the tomb of Qar, a high official who flourished in the IVth dynasty, about B.C. 3600. 9. Limestone false door from the outside of the tomb of the official Qar; IVth dynasty, about B.C. 3600. 10. A small false door from the interior of the tomb of the official Qar; IVth dynasty, about B.C. 3600. 11. False door in limestone from the tomb of Behenu, the wife of the official Qar; IVth dynasty, about B.C. 3600. 12. Alabaster vase, inscribed with the throne-name and other names of Pepi II., king of Egypt; VIth dynasty, B.C. 3166. 13. Crystalline stone fragment of a seated figure of a king, uninscribed; XIIth dynasty, about B.C. 2400. 14. Black granite

squatting figure of a man; XIIth dynasty, about B.C. 2400. 15. Black basalt standing figure of a priestess from Memphis; XIIth dynasty, about B.C. 2400. 16. Dark crystalline stone head of a figure of the god Ptah, from Memphis; XIIth dynasty, about B.C. 2400. 17. Wooden coffin of Nekht-ankh, a member of an old feudal family which under the XIIth dynasty appears to have held large possessions near the modern village of Al-Barsha, near Malawî, in Upper Egypt. About B.C. 2400. 18. Two rectangular wooden coffins, painted light yellow and inscribed with funeral texts from Al-Barsha; XIIth dynasty, about B.C. 2400. 19. Two large wooden boxes for holding the jars which contained the mummified intestines of the deceased; the boxes are painted light yellow and are inscribed with addresses to the four Children of Horus. From Al-Barsha; XIIth dynasty, about B.C. 2400. 20. Six wooden boats with wooden models of sailors, steersmen, &c., from various tombs at Al-Barsha. XIIth dynasty, about B.C. 2400. 21. Large limestone stele made for Puherua, a scribe who flourished under King Sekhem-ka-Rā. This stele is the largest and most important of the known monuments of the XIIIth dynasty, the period to which it is probably to be assigned. About B. C. 2100. 22. Stele of the official Saheteru, son of Usertsenuser, a judge of the city of Nekhen, the Ei-leithyiaspolis of the Greeks, who flourished under King Aū-ab. This is the only known monument of the reign of this king, who probably ruled in Upper Egypt during the period of the Hyksos dominion in Upper Egypt. About B.C. 1900. 23. Large limestone stele of the official Anna, sculptured with figures of the boats of the gods Ptah and Tem, and inscribed with hymns of praise in honour of the same; XVIIIth dynasty, B.C. 1700. 24. Stele with representation of Pa-ren-nefer adoring Amen-hetep I. and Nefert. From Abydos; XVIIIth dynasty, B.C. 1650. 25. Stele inscribed with the genealogy of the priest Nes-Amen; XVIIIth dynasty B.C. 1650. 26. Beautifully sculptured diorite ushabti-figure of Amen-hetep II., king of Egypt, about B.C. 1566. On the lower part of the figure is inscribed in hieroglyphics the text of the sixth chapter of the Book of the Dead. From Thebes. 27. Three green glazed steatite scarabs inscribed with the name and titles of Amen-hetep III., king of Egypt, about B.C. 1450. From the temple of Luxor. 28. Black granite table of offerings made in honour of Rameses II., and inscribed with a dedication to the king. XIXth dynasty, about B.C. 1330. From Thebes. 29. Black granite head from a seated figure of an official of Ramses II.; XIXth dynasty, about B.C. 1330. From Thebes. 30. Three limestone ushabti-figures made for Tchaire, Met, and Khatuat; XIXth dynasty, about B.C. 1300. From

Abydos. 31. A miscellaneous collection of blue and green glazed porcelain vases and other objects belonging to the XIXth and following dynasties, not earlier than about B.C. 1250. 32. A miscellaneous collection of ivory objects of various periods not earlier than the XIXth dynasty, about B.C. 1250. 33. Large sandstone slab inscribed with a text of Rameses III., king of Egypt, B.C. 1200. 34. Beautifully carved seated figure of Isis suckling Horus, in lapis lazuli; very fine work. About B.C. 1100. 35. Painted wooden coffin and coffin lid of Ankh-f-Rā, an Nas-Mut, priestly officials of the goddes Mut, at Thebes. XXth dynasty, about B.C. 1100. 36. Two wooden boxes filled with ushabtiu-figures, which were made for Amen-hetep, the high priest at Thebes, who bore the title of "Opener of the Doors of Heaven in Karnak". XXIst dynasty, about B.C. 1050. 37. Miscellaneous collection of glazed porcelain ushabtiu-figures belonging chiefly to the period of the XXth and XXIst dynasties, about B.C. 1100. 38. Two large bronze figures of Osiris, the God and Judge of the Dead. XXIInd dynasty, about B.C. 950. 39. Cover of the limestone coffin of Heru-sa-ast, of an unusual form. XXXth dynasty, about B.C. 350. 40. Large marble Canopic jar of very unusual size and shape. Ptolemaic period, about B.C. 300. 41. Two Ptolemaic period stelæ, with inscriptions in the hiero-glyphic and demotic characters, about B.C. 200. 42. Seventeen demotic papyri inscribed with deeds of sales of estates, dated in the reigns of Euergetes II., B.C. 170—117, Soter II., B.C. 117—81, and Ptolemy XII., Alexander II., B.C. 81. 43. Black basalt statue of a man called Heru-utchat. Roman period. A.D. 50 (?). 44. Eleven Gnostic gems inscribed with various forms of the "Gnosis" and magical words, etc. A.D. 150—350. 45. Thirteen inscribed Coptic sepulchral stelæ from various sites in Upper Egypt. They belong to the period which lies between A.D. 300 and A.D. 500. 46. Eighty miscellaneous ostraka inscribed in Greek, demotic and Coptic. From Upper Egypt, A.D. 50—550.

II. ASSYRIAN: — 1. A collection of two thousand eight hundred tablets from Lower Babylonia. They were inscribed during the period of the rule of the kings of the IInd dynasty of Ur, about B.C. 2500—B.C. 2300, and of the kings of the Ist dynasty of Babylon, about B.C. 2300 to B.C. 2050. They include a number of interesting commercial documents and contract tablets, which are written in the Sumerian and the Old Babylonian languages. 2. A collection of twenty-one clay cones inscribed with the name and titles of Gudea, the patesi, or governor, of the city of Lagash (Shirpurla) in Southern Babylonia. The cones were inscribed in honour of Ningirsu, the city-god of Lagash. About B.C. 2500. 3. Four clay cones in-

scribed with a dedicatory text in honour of the god Ningirsu, by Ur-Bau, patesi of the city of Lagash (Shirpurla) in Southern Babylonia, about B. C. 2500. 4. Part of a vase inscribed with a dedicatory text in honour of the goddess Bau, by an early Sumerian patesi, or governor. About B. C. 2300. 5. Part of clay bowl inscribed upon the outside with an Assyrian dedicatory text. About B. C. 800. 6. Part of a clay cylinder inscribed with an account of an Assyrian expedition against the land of Elam. About B. C. 700. 7. Clay model of the head of a mule, showing the Assyrian form of bridle. About B. C. 700. 8. Stone matrix for casting jewellery. About B. C. 700. 9. Circular piece of agate, which formed the eye of a statue. About B. C. 700. 10. Cylinder seal inscribed with the name of the owner Apil-Martu, the son of Sin-Asharidu. About B.C. 700. 11. Shell, inscribed with the names of the gods Anu and Martu. About B. C. 700. 12. A collection of miscellaneous objects of various periods before B. C. 650. They consist of: — (a.) One maneh weight inscribed with the name of Amel-Ninshakh. (b.) Haematite weight in the form of a duck. (c.) Barrel-shaped weight. (d.) Two alabaster female heads. (e.) Alabaster sacrifical dish. (f.) Bronze figures of a man and a dog, and of a lion. (g.) Stone slab engraved with the figure of a god. 13. Clay cylinder of Nebuchadnezzar II., king of Babylon, from B. C. 604 to B. C. 561, inscribed with an account of his building operations. 14. A fine collection of two hundred and fifty clay tablets inscribed with texts relating to trade and commerce under the rule of the Persian kings of Babylon. They are dated in the reigns of Cyrus, Cambyses, and Darius the Great, from B. C. 538 to B. C. 485. 15. Portions of a marble vase bearing a quadrilingual inscription in the Persian, Susian, Babylonian, and Egyptian languages. The text records the name and titles of Xerxes, king of Babylon, from B. C. 485 to B.C. 465, for whom the vase was made. 16. Chalcedony cylinder seal with the ancient bronze mounting. Persian period, about B.C. 400. 17. Circular piece of agate engraved with a scene representing two figure worshipping a star, the emblem of divinity. Persian period, about B. C. 400. 18. Alabaster head of a bull. Persian period, about B. C. 400. 19. Alabaster nude female figure. Roman period, about A. D. 400. 20. Bronze female figure holding a ball. Roman period, about A. D. 200.

Presents. I.—1. Grey granite stele inscribed with the Set name of a king of the IInd dynasty, about B. C. 4400. 2. An important collection of clay-sealings of jars with the names of kings Atchab, Khent, Tcha, etc. 3. Fragment of a vase with an inscription of

Hetep-Sekhemui. 4. Vase with gold cover, secured with gold wire and a seal. 5. Vase with gold cover secured with a wire. 6. A collection of copper vessels and copper models of tools, weapons, etc. 7. Limestone stele inscribed with the name of Bener-ab. 8. A very interesting collection of miscellaneous objects consisting chiefly of inscribed plaques, stellae, jarsealings, painted vases, bowls, pins, etc., found in very early graves at Abydos, and belonging chiefly to the period of the Ist and IInd dynasties. They illustrate the state of civilisation in Egypt at that period, and are of importance for the study of the later developments of art and sculpture. Presented by the Egypt Exploration Fund. II.—1. Two scarabs. 2. Four ostraka. Presented by Sir John Evans, K.C.B., F.R.S., etc. III. — Ten palaeolithic flint celts, knives, etc., from the Wadi esh-Shèkh, Somaliland. Presented by H. W. Seton-Karr, Esq. IV. — A collection of fifty-two blue glazed porcelain ushabtiu figures, etc. of various periods from B. C. 1000 to B. C. 550. Presented by the late Captain F. Myers. V. — A miscellaneous collection of portions of stelae, steatite scarabs, earthenware vases, etc. of various periods. Presented by Mrs. M. J. Hawker. VI. — A gold standing figure of the goddess Mut, the Lady of Asher, at Thebes. Presented by Mrs. G. Ashley Dodd.

DEPARTMENT OF GREEK AN ROMAN ANTIQUITIES.

A. S. Murray S. 60—65.

By Purchase. I.—Objects in gold. 1. Finger-ring with small projection, on which is engraved the monogram ⟨◊⟩ 2. Finger-ring with oval garnet intaglio, representing Nemesis standing on a ship's prow, holding a bridle in one hand; behind her a dolphin. 1, 2 from Amisos, Asia Minor. 3. Pair of earrings, crescent-shaped, with filigree ornaments and double pendants attached. 4. Oval pendant set with onyx. 5. Bracteate of coin of Justinian. 3—5 from Calymnos. 6. Thin tablet, stamped with the figure of a bull; border of rosettes. 7. Small tablet of bracteate gold, stamped with draped figure holding wreath. 8. Small tablet, similar to the last, but with design effaced. 6—8 found in Cos.

II.—Silver. 1. Vase with chased design of lotus-leaves round the body. The character of the work is Graeco-Egyptian, probably of the age of the Ptolemies. From Greece. 2. Vase handle with fluted design and remains of blue enamel. 3. Mouthpiece with part of a chain attached. 2, 3. from Cyprus.

III.—Engraved gems, &c. 1. Onyx intaglio of the Roman period; ships under sail with three figures

in it; above, two stars. 2. Red jasper intaglio; design similar to the last, with slight variations. 3. Sard intaglio; a boat. 4. Paste intaglio with fantastic combination of ship's prow and ram's horn. 5. Carnelian scarab of Etruscan work; intaglio; Hercules leading Cerberus; cable border. 6. Burnt carnelian, Etruscan scarab; intaglio; Priestess holding lituus and spear. 7. Paste, Roman, intaglio; portrait of a man. 8. Agate, lenticular gem; intaglio: obverse, bull struck on back with a spear; reverse, oenochoë on altar. 9. Sard bead, oval shape; intaglio; wreath in panel. 10. Green jasper in shape of shell; intaglio; a human leg, a lyre, a globe with three radiating balls, and hatched lines. 11. Sard of glandular shape, intaglio: vase (?) with hatched lines. 12. Sard of glandular shape, intaglio: cuttle-fish. 13. Sard of glandular shape, intaglio: vase and two branches. 14. Lenticular sard, intaglio: branches. 15. Haematite lenticular gem, intaglio: bird flying. 16. Steatite lenticular gem, intaglio: cuttle-fish. 17. Green jasper of glandular shape with incised pattern. 8—17. 'Mycenaean' gems found in Crete.

IV.—Bronze. 1. Statuette of Athena Parthenos; a provincial copy of the statue by Pheidias; the right hand is extended, the left hangs by the side. She wears helmet, peplos, and aegis. From Syria. 2. Statuette of Alexander the Great on horseback, with sword in right hand; there are remains of gilding. Provincial work. 3. Statuette of draped woman (probably Selenè) riding to the left on horse; she holds two torches. The horse has been cast from the same mould as the foregoing, and there are similar traces of gilding. Provincial work, as last. 2, 3 from Alexandretta. 4. Roman military diploma of the time of the Emperor Philip, conferring the ius conubii on a veteran of Aelia Mursa, a Roman settlement in Pannonia. The name of the veteran is NEB. TVLLIO NEB. F. MA..... *The right hand edge of the tablet has been cut down. On the back is a graffito, which seems illegible. The date is January 7th, 246 A. D., cf. Ephemeris Epigraphica, IV. (1881), p. 185. Found in Piedmont. 5. Stamp with ring handle, bearing letters* SEX·TVS·IVC. *On the handle* IVC *is incised. 6. Handle of a vase with attachment, on which is a figure in low relief of Thetis or a Nereid riding on a hippocamp and carrying a cuirass for Achilles. Bourguignon Collection. 7. A collection of 122 objects, mainly fibulae of various types, armlets, rings, handles, pendants, &c., found in tombs in the Ticino Valley. Among the fibulae are examples of what is called the La Tène type, the date of which may be as late as the 2nd or 1st cent. B. C. These antiquities, though representing a primitive stage of civilization in the Ticino valley, were yet contemporary with Republican Rome.*

V.—Marble. Fragment of a stelè, in low relief; a youth leaning on his staff. A figure had been seated before him on the left. Journal of Hellenic Studies, xxii. pl. 1. From Athens.

VI.—Terracotta. 1. Archaic horseman of rude workmanship, with shield on left arm. From Athens (?). 2. Satyric mask with curling hair over forehead; top of head bald; formal beard. The workmanship is careful. On the forehead is the stamp of the potter, Velius Primus. VHΛΙ ΠΡΕΙΜΟΥ. *There are two holes for suspension.*

VII.—Pottery &c. 1. Red-figured kylix in the manner of Douris. Interior: — A youth sits holding on his knee a cage containing a bird, probably a fighting quail. Above is a bird-clapper, and the words ὁ παῖς καλός. *On the exterior are scenes of the palaestra, but much injured. Bourguignon Collection. 2. Red-figured Athenian amphora of fine style. Ariadnè asleep; two Satyrs advance on either side. Above is Eros (in white). Ariadnè reclines on what appears to be a bundle of reeds. On the reverse are three draped figures. Palmette ornaments on handles. The subject is probably taken from some Athenian drama. Date before 400 B. C. Found at Capua. 3. White Athenian lekythos. On the step of a funeral stelè is a young woman sitting; on the right a young girl stands with fan in right hand and pyxis in left; on the left are two female mourners, one of whom holds a tray; the other leans on her shoulder with an expression of grief on her face. The drawing is very refined, but the design in parts has suffered considerably. From Athens. 4. Roman lamp of green glazed ware. On the front is a figure of Victory on a globe, with a wreath and palm branch. On the foot is stamped* L. MVN. PHILE. *(L. Munati Phile) cf. C.I.L.XV. 2 No. 6562 (d). 5. Alabastron of the type often found with primitive pottery. This vase is of alabaster. From Amorgos. 6. Collection of 54 objects, chiefly primitive pottery (plain ware), but including also necklaces of amber and glass beads, &c. From tombs in the Ticino valley, found with the objects in bronze already noticed from that source.*

By Donation. I. Five terracotta handles of wine-jars stamped with names of officials. 1. Sochares.

ΕΠΙΣΩΧΑΡΕΥΣ. *2. Sochares.* ΕΠΙΣΩ ΧΑΡΕΥΣ *3. Symmachos.* ΕΠΙΣΥΜ ΜΑΧΟΥ *At the left is a head of Helios. 4. Dorion.* ΔΩΡΙΩΝΟΣ. *Aeschines and the Rhodian month, Dalios, written in inverse order and boustrophedon.* ΙΛΑΔΑΝ ΟΥ = Ἐπὶ Αἰσχίνα, Δαλίου. ΕΠΙΑΙΣΧΙ

6. *Terracotta fragment of stamp.* ΔΙΟΝ 7. *Terra-* I.ΚΟΥ *cotta fragment of head, the upper part wanting.* 8. *Bronze handle of strigil with stamp, on which is a youth playing the flutes and marking time with his foot.* 9. *Bronze handle of strigil with stamp; dog and inscription* ΕΥΔΙ. *10. Bronze fragment of the handle of a strigil inscribed* ΘΕΟΞΕΝΙΔΑ. *11—12. Two bronze handles with incised lines. 13—14. Two bronze mirrors with short handles. 15—16. Two bronze handles, one detachable and fitting into socket. 17—18. Two bronze pins with head in centre. 19. Lead fragment. 20. Fictile bowl of Mycenaean type, ornamented with bands of red and spirals. 21. Kylix of Mycenaean type. 22—24. Three bowls of the same type. 25. Cantharos of black ware, ornamented with incised lines and beading. 26. Amphora ornamented with geometrical patterns in two shades of brown upon a light ground. 27. Oenochoë ornamented with friezes of animals in dark red and green. 28. Oenochoë of similar type: lions and bulls in frieze. 29. Hydria with frieze of geometrical patterns. 30. Amphora. Black figures upon red ground; warrior with shield and old man seated. The same design is repeated on either side, but the device on the shield is different—in the one case a human leg, in the other a fantastic combination of dots and semicircles. 31. Fragmentary kylix; red figure within double circle in interior. A nude youth stoops to left towards a large crater, about one-third of which (taken vertically) is visible: he holds a deep cup in the hollow of his right hand; his left hand has held a knotted staff; a mantle falls over right arm and has passed round behind towards the left arm, now wanting; on his head a wreath; on his cheek a faint down. Inscribed .* ΘΗΝ . . ΚΑ⊦Ο *. . probably* ’Δ]θην [όδοτος] καλό[ς. *The action of this figure, the drawing, the indication of inner markings by faint lines, the flat folds of the mantle, the knotted staff, and the* καλός *name Athenodotos are found on a kylix ascribed to the early manner of Euphronios (Hartwig, Meisterschalen, pl. 11), except that there the* Η *is written* Ε, *as is usual in the time of Euphronios. The outside of the kylix is plain. 32. Bowl, upper part in black, lower part in red. 33, 34. Two bases of jars showing ancient bronze rivets. 35. Fragments of vase with figures of animals in black. 36—39. Four fragments of vases; on two, geometrical patterns, and on two remains of friezes of animals. 1—39. From excavations in Rhodes. Presented by Sir Alfred Biliotti, H. M. Consul-General at Salonica. II. Fresco Painting representing Bacchus standing to the front among vine branches: he wears a lion's skin and holds a wine-cup in his right hand.*

At his feet is a panther. The uppermost layer of the fresco consists of fine plaster, which has been polished into a very hard surface, like stone. On this surface the design has first been grounded in fine plaster; then upon this plaster ground the inner drawings and all details have been put on in colours mixed with a medium which would burn the colours into the plaster, as in ordinary fresco. This painting was exhibited in Paris in 1866, and was engraved in the Gazette des Beaux Arts for that year (vol. xx., p. 232). It then belonged to Monsieur Delange and was supposed to come from Pompeii. The exact provenance unknown. Bequeathed by Henry Vaughan, Esq. III. Ivory Figure of Astarte (?) of late date, with hair in top-knot and hands in front of her, closely wrapped in a himation. The back is flat. Found in a rock-cut tomb in the Tiberiad. Presented by J. Farah.

DEPARTMENT OF BRITISH AND MEDIAEVAL ANTIQUITIES AND ETHNOGRAPHY.

Charles H. Read S. 69—77.

II. — Acquisitions. (1.) Early British and Pre-historic Antiquities: — A remarkable celt of jade-like stone said to have been found at Canterbury; given by F. Bennett Goldney, Esq., F. S. A. A dug-out canoe, made from a tree-trunk, found 6 feet deep on a former bank of the River Lea, during excavations for Lockwood Reservoir, Higham Hill, Walthamstow; given by Messrs. S. Pearson & Co., Ltd., and the East London Waterworks Company. A photograph and details of the discovery are given in the Essex Naturalist, Vol. XII., 1901, p. 11. A cinerary urn and smaller vessel found in 1901 at Dummer, Hants, on a site that was excavated in 1888, and described in the Journal of the British Archaeological Association, XLV., p. 122; given by Dr. S. Andrews. A piece of horse-furniture once enamelled, of the late Celtic period, found at Leicester about 1870; given by W. E. Fidler, Esq. A series of stone celts and hammer-heads of neolithic age and specimens of the bronze period, found in the Government of Kiev, S. Russia. An interesting collection of flint and bronze implements from royal tombs of the first and second Egyptian dynasties; given by the Egypt Exploration Fund. Three flints chipped into crescent form, found near the tomb of Neter-Khet, at Bêt Khallâf, Upper Egypt; given by the Egypt Research Account. An important series of antiquities, including bronze ornaments and pottery, dating from the early Iron period in Europe, from the Ticino valley, N. Italy, excavated under the superintendence of the Swiss National Museum, Zürich; given by Sir John Brunner, Bart., M. P.

10*

(2.) *Romano-British:* — *A bronze lamp in the form of Silenus seated on a wineskin, resembling one already in the Museum from the continent; found in Fenchurch Street,, City of London, and given by the Friends of the British Museum. It is figured in Proceedings of the Society of Antiquaries, Vol. XVIII., p. 354. A large 'Samian' bowl with several leaden rivets, found in Cheapside, City of London, given by Messrs. G. & J. B. Hilditch. A pottery vessel found at West Wickham, Kent, with a Romano-British interment, described in the Archæological Journal, Vol. LVIII., p. 103; given by G. Clinch, Esq. Part of a bucket-shaped vessel of tinned bronze, found with fragments of ornamented pottery in a disturbed grave at Ramsgate; given by Col. A. J. Copeland, F. S. A. A bronze brooch with rectangular plate of pale green enamel, found near Market Lavington, Wilts; given by Jas. Curle, Esq., Jr., F. S. A.*

(3.) *Anglo-Saxon and Foreign Teutonic:* — *A fac-simile in gold of the Alfred Jewel preserved in the Ashmolean Museum at Oxford, was purchased for inclusion in the Alfred Millenary Exhibition. An important Viking brooch of base silver with moveable figures of animals on the front: probably found in the isle of Gotland, and dating from the 10 th century; given by the Friends of the British Museum. A series of objects from the Government of Kïev, S. Russia, bearing a close resemblance to some from the Baltic province of Livonia.*

III. — *The Morel Collection. An important addition has been made to the Continental series illustrating the late-Celtic or early British period in these islands, by the purchase of the Gaulish collection of M. Léon Morel, Hon. F. S. A., of Rheims and formerly of Châlons-sur-Marne. Hitherto the Museum has been unable to acquire more than a few isolated specimens of this period from abroad, but is now in possession of a fairly complete representation of the civilisation of north-east France from the palaeolithic age to the Carlovingian period. A large collection of stone implements, including some striking specimens from the Drift and relics from neolithic graves and factory sites, illustrates the early phases of human life in north-west Europe, and by inference in Britain, both before and after our country became detached from the Continent. Of the Bronze period there are swords with wide chapes of a type barely represented in the Museum; also a number of celts and bracelets, some of which are highly decorated. But the most valuable part of the collection comprises many rare and richly ornamented articles of bronze, ranging in date between 400 and 250 B. C. A red-figured kylix of the late Greek period, and a large Etruscan oinochoè*

with gold decoration from a grave at Somme Bionne, Dept. Marne, where a warrior had been buried on his chariot, furnish a central date for this important series, which has already been published, with an album of coloured plates, under the title of La Champagne Souterraine (Rheims, 1898). A large and representative collection of Gaulish pottery serves to illustrate the connection between the dwellers on the Marne and the Britons of the corresponding period; and at the same time to emphasize differences in detail between the population on either side of the Channel. The abundant and well-preserved pottery of the Gallo-Roman period forms another section of the Morel collection, and will be temporarily exhibited in this Department. Besides a large number of minor objects, there is a fine series of glass, two heads from statues of Trajan and Diocletian, and a bas-relief found at the Roman triumphal arch still standing at Rheims. A leaden coffin of a child illustrates the funeral furniture characteristic of this time. The Merovingian period is also well represented by a complete series of sepulchral vases and a variety of brooches and other ornaments, including a rare and massive buckle of crystal; and a complete burial of a warrior has been preserved intact. Space for the exhibition of most of this valuable acquisition has been provided by the removal of the early British antiquities to the Central Saloon; and by the addition of three table-cases to the southern wing, which will be known as the Gaulish section. The work of transporting the collection to England as well as storing and arranging it in the Museum has been considerable; but progress has been made with the registration, and certain sections have been already exhibited in the newly fitted wall-cases.

DEPARTMENT OF COINS AND MEDALS.
Barclay V. Head S. 78—88.

ERWERBUNGEN DES LOUVRE IM JAHRE 1901.

Wieder abgedruckt aus dem Verzeichnis der Erwerbungen des *Département des Antiquités Grecques et Romaines* für das Jahr 1901 von A. Héron de Villefosse und E. Michon.

I. MARBRE ET PIERRE[1].

A) Statues et bustes. 1 à 12. — *1. Tête de femme coiffée en bandeaux, le nez mutilé. Tout l'arrière de la tête manque.* — *2. Torse d'une statuette drapée; la tête et les bras étaient faits à part. La*

[1] *Les monuments dont la matière n'est pas indiquée sont en marbre blanc.*

partie retombante de la tunique est couverte d'ornements. Au cou est suspendu un bijou en croissant. — 3. Petit buste de Mercure imberbe, drapé; la main droite ramenée sur la poitrine tient la bourse, la gauche le caducée. Le revers est plat. — 4. Torse d'une statuette de Mercure (?), enveloppé d'une peau de bête. Le revers est plat. — 5. Petite tête barbue, très mutilée; appartient peut-être au numéro précédent. — 6. Tête d'une statuette de divinité coiffée du polos, mutilée. — 7. Tête de Vénus, la chevelure ceinte d'une bandelette; le nez est mutilé; fragment d'une statuette. — 8. Triple tête d'Hécate, coiffée du polos, autour d'un pilier circulaire; fragment d'une statuette. — 9. Tête de Mercure barbu, ceinte d'une bandelette; la chevelure, frisée en petites boucles sur le front, tombe en masse sur la nuque; couronnement d'un petit hermès. — 10. Lion accroupi de travail grossier. — 11. Mufle de lion formant gargouille. — 12. Petit ex voto en forme de phallus. — Don de M. Paul Gaudin, directeur de la Compagnie du chemin de fer de Smyrne-Cassaba et prolongements. Smyrne. 13. — Tête de Jupiter barbu, la chevelure ceinte d'une bandelette; fragment d'une statuette. Don de M. Paul Gaudin. Région de Smyrne. 14. — Tête bachique barbue couronnée de lierre; extrémité d'un petit hermès en marbre rouge. Don de M. Paul Gaudin. Phocée. 15 et 16. — 15. Partie inférieure, avec les pieds, de la statuette d'Aphrodite de Clazomène (Acquisitions de l'année 1898, no 38); pierre (M. Collignon, Bulletin de la Société des Antiquaires de France, 1900, p. 294). — 16. Tête de bélier; extrémité d'un petit manche. — Don de M. Paul Gaudin. Clazomène. 17 et 18. — 17. Partie inférieure d'une tête de femme colossale. — 18. Petite tête de femme, la chevelure divisée en bandeaux symétriques; le revers est plat. — Don de M. Paul Gaudin. Sardes. 19. — Tête de Mercure, les cheveux bouclés surmontés de deux petits ailes; fragment d'une statuette. Don de M. Paul Gaudin. Laodicée (Phrygie). 20. — Tête imberbe, la chevelure courte, couronnée de feuillage; le nez est mutilé. Sur le sommet, une section droite. Don de M. Paul Gaudin. Akchéir, ancien Philomelium. 21 à 23. — 21. Torse d'homme nu, la poitrine traversée par un baudrier. — 22. Petit lion couché; la tête manque. — 23. Petit lion assis, de travail grossier; les jambes sont brisées. — Don de M. Paul Gaudin. Asie Mineure. 24. — Marsyas suspendu à un tronc d'arbre; statue deminature. Manquent les avant-bras et le bas des jambes. Trouvé, dans la montagne, à une demi-heure de Banias, à Ara-el-Marab. 25. — Tête d'Apollon (?), la chevelure divisée par une raie médiane et ceinte d'une large bandelette. Le nez est mutilé; le cou manque. Banias. 26. — Tête de jeune homme aux cheveux bouclés, ceinte du diadème,

avec une étoile au-dessus du front. Sakkarah, nécropole de Memphis. 27. — Tête imberbe, de beau style, légèrement tournée à gauche. La chevelure, à peine dégrossie, conserve des traces de couleur rouge sur le front; le visage est au contraire très poli. Une partie du menton et le nez sont enlevés et présentent des sections droites. L'arrière du crâne et le côté gauche du cou creusé d'une profonde entaille manquent. Égypte. 28 et 29. — 28. Vulcain (?) assis sur un rocher, la jambe droite avancée; statuette. Il est vêtu d'une tunique courte qui laisse l'épaule droite à découvert; il porte à la jambe droite un triple bandage. Manquent la tête et les bras. — 29. Tête de taureau votive, avec ornement entre les cornes; sur l'ornement, dédicace à Saturne, avec la mention de l'aedes Memoriae (P. Gauckler, Bulletin archéologique du Comité, 1899, procès-verbaux, p. CLXII; G. Perrot, Le Musée du Bardo à Tunis et les fouilles de M. Gauckler à Carthage Revue de l'art ancien et moderne, 1899, t. VI, p. 9; Héron de Villefosse, Bulletin de la Société des Antiquaires de France, 1899, p. 206–207). — Envoi de M. P. Gauckler, directeur des antiquités et des arts de la Régence de Tunis. Carthage.

B) Bas-reliefs. 30. — Fragment d'un bas-relief votif; déesse (?) drapée et voilée, assise de trois quarts à gauche sur un siège à dossier; derrière elle, un palmier et un petit personnage endormi, couché à terre, les bras étendus. Eleusis. 31 et 32. — 31. Femme drapée, assise sur un fauteuil richement orné; petit bas-relief de style archaïque sculpté sur un fragment de pilier rectangulaire. La chevelure tombe en masse sur les épaules. De la main droite, elle tient entre le pouce et l'index un fruit (?), de la gauche une colombe. — 32. Tête de femme, un pan de draperie ramené sur la chevelure qu'elle entoure complètement; fragment de haut-relief. Le nez est mutilé. — Coll. Christides. Ile de Thasos. — 33. Banquet funèbre: homme imberbe, tenant un gobelet, accompagné d'une femme drapée et voilée, sur un lit, se donnant la main devant eux, une table chargée de mets; de part et d'autre, deux petits serviteurs. Dans le champ quelques caractères. Ile de Thasos. 34. — Fragment d'une grande stèle funéraire de beau style; femme drapée et voilée, assise de profil à droite sur un siège à pieds tournés (Attische Grabreliefs, no 505, pl. CXIII). Était conservé au palais de l'ambassade de France à Thérapia; envoi de M. Constans, ambassadeur de France. Grèce. 35. — Fragment d'une petite stèle funéraire; buste de femme de profil à droite, les cheveux relevés en chignon et maintenus par une large bandelette. Grèce. 36. — Fragment de bas-relief représentant un gladiateur debout de face, tenant son arme de la main droite, le bras gauche passé sous un grand

*bouclier; à ses pieds son casque. Sur le bandeau su-
périeur les lettres* M · ΦΕΡΫ. *Était conservé au palais
de l'ambassade de France à Thérapia; envoi de
M. Constans, ambassadeur de France. Grèce ou Asie
Mineure. 37 à 42. — 37 à 39. Fragments d'un
grand bas-relief de beau style, dont le fond est divisé
par des rainures se coupant à angle droit. A) Torse
de femme, de trois quarts à droite, la main gauche
appuyée sur la hanche; elle est vêtue d'une tunique
collante serrée par une ceinture. B) Jambes croisées
d'un personnage drapé, auprès d'un tronc d'arbre.
C) Épaule gauche et partie du bras nu du même
personnage, avec pan de draperie; partie supérieure du
tronc d'arbre. 40. Stèle funéraire à fronton orné de
rosaces et de couronnes; femme debout, élégamment
drapée et voilée, entre deux servantes plus petites. —
41. Cybèle drapée et coiffée du polos, debout dans une
grotte (?) entre deux lions; bas-relief très mutilé; à
gauche restes d'une figure de Pan (?). — 42. Frag-
ment d'un clipeus: tête de jeune Satyre, de profil à
gauche, couronné de pins; au revers, feuillages. —
Don de M. Paul Gaudin. Smyrne. 43 à 46. —
43. Fragment d'une stèle funéraire; femme drapée et
voilée assise; devant elle, restes d'un second personnage
et un petit serviteur. — 44. Fragment d'une stèle
funéraire; restes d'une figure de femme drapée assise,
accompagnée d'une servante; inscription grecque de
cinq lignes. — 45. Personnage drapé (la tête manque)
maîtrisant un cheval qui se cabre; bas-relief. A ses
pieds un petit personnage tenant un bouclier. Dans
le champ, un serpent. — 46. Fragment de bas-relief;
buste d'un personnage barbu, nu, un manteau noué
autour des épaules, coiffé du pilos. — Don de M. Paul
Gaudin. Smyrne (?). 47. — Fragment d'une frise
représentant des danseuses: une à demi-nue joue du
tympanon, une autre danse, les bras écartés du corps.
Marbre rouge. Don de M. Paul Gaudin. Éphèse.
48. — Face antérieure d'un petit sarcophage avec
l'image d'un chien; dédicace d'*ΕΛΠΙΣ. *Don de M.
Paul Gaudin. Pergame. 49. — Homme et femme
debout drapés; entre eux, un petit personnage, et un
autre mutilé à gauche de la femme; bas-relief. Les
têtes manquent. Don de M. Paul Gaudin. Akhissar,
ancien Thyatire. 50 à 52. — 50. Triple tête d'Hé-
cate, couronnement d'un petit groupe en haut-relief.
Les deux têtes latérales coiffées en bandeaux sont
tourelées; la tête du milieu est surmontée d'un croissant
et d'une rosace. — 51. Stèle consacrée à* ΑΡΤΑΙΟΣ:
*cavalier devant un autel: de l'autre côté de l'autel,
personnage drapé et enfant (?) couché. La partie su-
périeure manque. — 52. Fragment de l'angle gauche
d'un sarcophage orné d'un fronton et de pilastres
richement découpés. Sur l'angle, restes d'un animal*

*accroupi; près du fronton, Amour tenant une tête de
lion. — Don de M. Paul Gaudin. Sardes. 53. —
Fragment d'une grande stèle. Sous une arcade, cava-
lier drapé, tenant une double hache, se dirigeant à
gauche; derrière lui, personnage drapé portant la
main à son menton. Au revers, restes d'une lance (?)
et d'ornements. Don de M. Paul Gaudin. Alachéir,
ancien Philadelphie. 54. — Stèle votive à fronton,
consacrée à Cybèle. Dans le fronton, cavalier (mutilé),
oiseau, génies ailés et dauphins. Au-dessous, Cybèle
drapée, debout de face, tenant une patère, entre deux
lions de face. Au-dessus des lions, à gauche, Mercure
avec le caducée et la bourse; à droite, divinitée drapée.
Sur le bandeau inférieur, inscription grecque de quatre
lignes. La stèle se termine par un tenon destiné à la
fixer. Don de M. Paul Gaudin. Ouchac, ancien
Trajanopolis (Phrygie). 55. — Fragment orné
sur la face inférieure d'un génie ailé, nu, avec draperie
déployée derrière lui. Don de M. Paul Gaudin.
Otourak. 56 et 57. — 56. Grande stèle funéraire
consacrée à* ΔΙΟΓΑΣ *et à* ΦΑΥΣΤΗ *par leurs enfants.
Dans la partie supérieure, sous une arcade, les bustes
de face des deux défunts, accostés de deux têtes de
Méduse. Au-dessous, porte à deux vantaux à com-
partiments, dans un encadrement de feuilles de lierre
et de pampres. Sur le bandeau inférieur, charrue
attelée de deux bœufs. Inscription grecque. — 57.
Grande stèle funéraire, consacre à* ΤΑΤΙΑ *par son
mari* ΜΑΘΙΟΣ *et à lui-même et à ses parents. En
haut, sous une arcade, les bustes des deux défunts de
face. Au-dessous, une porte à deux vantaux avec en-
cadrement. Sur le bandeau, inscription grecque de
deux lignes. La stèle se termine en bas par un tenon
destiné à la fixer. — Don de M. Paul Gaudin.
Muraddagh, village de Gunckeui. 58. — Adoles-
cent ailé, debout, nu, le bras droit ramené sur la tête
(mutilée), le bras gauche pendant, appuyé sur un bâton;
bas-relief. Manquent les jambes. Don de M. Paul
Gaudin. Mendechora. 59 à 61. — 59. Stèle funé-
raire à fronton; épitaphe de deux époux et de leurs
enfants* ΖΩΤΙΚΟΣ, ΑΝΤΩΝΙΝΟΣ, ΑΝΤΩΝΙΝΗ *et
*ΑΜΜΙΑΝΗ; *deux zones de figures accessoires: outre,
corbeille, peigne, miroir, etc.; encadrement de feuillages.
— 60. Petite stèle à fronton, ornée d'une étoile dans
une couronne; au-dessous, inscription grecque de deux
lignes effacée. — 61. Petite stèle à fronton, consacré
à Artemis; inscription grecque de quatre lignes. —
Don de M. Paul Gaudin. Acmonia, village d'Ermag.
62 à 64. — 62. Cavalier armé de la double hache,
marchant à droite, bas-relief. Devant lui, personnage
barbu, drapé, versant la libation d'une patère dans
une grande amphore. Dans le fond, un arbre. — 63.
Stèle funéraire; homme et femme drapés (les visages*

mutilés) entre deux enfants. — 64. Fragment d'angle d'une bande décorée d'enroulements de feuillages et de raisins. — Don de M. Paul Gaudin. Asie Mineure. 65. — Stèle funéraire à fronton de ΠΕΡϹΕΟΥϹ: *personnage barbu, drapé, couché sur un lit, auprès d'une table chargée de mets; au-dessous, inscription grecque de cinq lignes mentionnant la donation faite par Perseous aux habitants de Daphne de la somme nécessaire pour les jeux du cirque (P. Perdrizet, Bulletin de correspondance hellénique, 1900, p. 290—291). Antioche (Syrie). 66. — Fragment d'une dalle rectangulaire byzantine, ornée d'une croix et de rosaces. Sur la tranche supérieure en biseau, fin d'une inscription* ... ΠΕ]ΤΡΟΝ ΤΟΝ ΑΓΗΟΝ ΑΠΟϹΤΟ-ΛΟΝ ΑΜΗΝ. *Don de M. W. R. Paton. Cimetière de Gheresi, près Myndos.*

C) Inscriptions et divers. 67 et 68. — 67. Inscription grecque de cinq lignes consacrée par ϹΤΑ-ΤΕΙΛΙΟϹ ΑΠΟΛΛΩΝΙΟϹ *à son ami* ΕΥΜΕΝΗϹ. *— 68. Fragment d'une inscription grecque, complet en haut et à droite, édictant des prescriptions; huit lignes. — Don de M. Paul Gaudin. Smyrne. 69 et 70. — 69. Petit sarcophage, avec couvercle en forme de toit à double pente, de* ΛΥϹΙΜΑΧΟϹ, *fils de* ΜΗΝΟ-ΦΙΛΟϹ, *mort à vingt-huit ans, au mois d'apellaios, sous la magistrature d'Archelaos. — 70. Petit sarcophage avec couvercle en forme de toit à double pente, de* ϹΑΡΔΙΟΝ, *femme de* ΜΕΝΕΛΑΟϹ, *morte au mois d'apellaios, sous la magistrature d'Ermippos Labienos. — Don de M. Paul Gaudin. Sardes. 71 et 72. — 71. Fragment d'inscription grecque de basse époque; cinq lignes. — 72. Petit autel consacré à* ΗΛΙΟϹ ϹΩΤΗΡ; *sur le sommet une cavité. — Don de M. Paul Gaudin. Alachéir, ancien Philadelphie. 73. — Couvercle de boîte à reliques avec le nom du diacre* ΗΛΙΑϹ, *fils de* ΙΩΑΝΗϹ, *originaire de Tyr. Bassah. 74. — Inscription grecque gravée sur une plaque de marbre blanc, reproduisant le psaume XV (XIV) (E. Michon, Bulletin de la Société des Antiquaires de France, 1901, p. 185—192). Don de M. Boysset, ancien consul de France à Larnaka. Karavas, près Lapethos (Chypre). 75. — Inscription de L. Calidius Eroticus: dialogue entre un voyageur et son hôtesse et bas-relief représentant l'hôtesse, le voyageur et son mulet (Corpus inscriptionum latinarum, t. IX, n° 2689; Collection d'antiquités provenant de Naples [coll. Bourguignon], mars 1901, n° 340). Pierre. Aesernia. 76 et 77. — 76. Inscription votive à Silvain Hammon, suivie d'une liste de prêtres (P. Gauckler, Bulletin archéologique du Comité, 1899, procès-verbaux, p. CLXI; G. Perrot, Revue de l'art ancien et moderne, 1899, t. VI, p. 9). — 77. Petit mortier concave, trouvé dans la basilique de Dermech;*

dans les angles, les lettres A, B, C et une rigole formant goulot (P. Gauckler, Bulletin archéologique du Comité, 1901, p. 130, n° 28). — Envoi de M. P. Gauckler. Carthage.

II. BRONZE.

78 et 79. — 78. Partie supérieure d'une statuette d'homme nu, de style primitif. Le visage, à peine formé, est entouré d'une abondante chevelure tombant régulièrement. Le corps est plat; les mains informes, percées de trous, sont ramenées, la gauche en bas à la ceinture, la droite en haut contre la tête. — 79. Partie supérieure d'une statuette d'homme cambré en arrière, tenant deux lions par la queue; anse de vase de style archaïque. — Delphes. 80 et 81. — 80. Homme nu, renversé en arrière sur les mains; poignée d'un couvercle de vase. — 81. Applique ornée en fort relief d'une scène d'enlèvement: torse d'un personnage, la poitrine nue, une chlamyde nouée autour du cou et enroulée autour du bras gauche, enlevant un jeune garçon, nu, couronné, le corps rejeté en arrière. — Thèbes. 82 et 83. — Deux anses de vases. Les plaques d'attache ovales sont ornées au repoussé de masques de Satyres barbus à physionomie bestiale. Patine verte. Corinthe. 84. — Jeune homme nu, debout, tenant un oiseau sur le poing droit, l'avant-bras et la main gauche étendus en avant; statuette. Le pied gauche est avancé; jet de fonte sous le pied droit. Kyaton, près Corinthe. 85. — Venus, nue, debout, cachant sa nudité de la main gauche et ramenant la droite sur sa poitrine; statuette. La chevelure se divise en deux longues mèches, nouées sur la nuque et retombant sur la poitrine; les yeux, en argent, sont incrustés et les pupilles indiquées par des trous; la jambe droite, pliée au genou, est reportée en arrière; du même côté le pied manque; la jambe gauche a été faussée. Athènes. 86. — Femme debout, sur une plinthe plate carrée; statuette. Elle est vêtue d'une tunique à gros plis droits qui laisse les bras nus. L'avant-bras droit est ramené en avant. Sparte. 87. — Acteur comique, vêtu d'une courte tunique, la main gauche posée sur la hanche, le bras droit étendu; statuette. Manque la jambe droite. Tripoli de Péloponnèse. 88. — Petite œnochoé à anse surélevée en forme de tête de femme. La chevelure est ceinte d'une double bandelette nouée par un large nœud en arrière. Le fond manque. Beau style et belle patine. Janina. 89. — Bucrâne, de style archaïque, ayant servi d'applique. Don de M. Bulgarides, agent consulaire de France, remis par M. P. Perdrizet, maître de conférences à la Faculté des lettres de l'Université de Nancy. Ile de Thasos. 90 à 93. — Fragments d'une garniture en bronze repoussé, munie de clous pointus

à têtes rondes, symétriquement disposés, et ornée de médaillons en argent. A) Fragment orné d'un médaillon en argent repoussé: femme nue, assise sur un rocher, tenant une draperie; devant elle une coquille. Un second médaillon plus petit représente les Trois Grâces dans la pose traditionnelle. B) Panthère au galop; tête de clou; restes d'un petit médaillon et de la bande d'argent. C) Grand vase à panse cannelée; quatre têtes de clous; restes d'un petit médaillon et de la bande d'argent. D) Médaillon d'argent représentant un masque de face; débris de la bande d'argent avec les clous à tête plate qui servaient à le fixer. Les fragments B à D sont un don de M. Triantaphyllos. Thèbes, Athènes (le Céramique) et Thessalonique ont été indiqués tour à tour comme lieu de provenance. Grèce. 94 à 96. — 94. Tête d'homme imberbe, plus grande que nature, tournée et inclinée vers la gauche. La bouche est entr'ouverte; la pupille des yeux est indiquée par un trou; les cheveux, très abondants, couvrent le front, le haut des oreilles et la plus grande partie du cou par derrière. Provient d'une statue; probablement un prince de la famille d'Auguste (?). Le menton et le cou ont souffert. — 95. Avant-bras gauche plus grand que nature, avec le coude et la main; il est nu; les doigts sont à demi-fermés comme pour tenir une lance qui manque; la musculature est indiquée avec un soin particulier. Provient probablement de la même statue que la tête précédente. — 96. Jambe gauche, plus grande que nature, avec le pied et la plus grande partie de la cuisse; la jambe et la cuisse ployées sont nues; le pied est chaussé d'un brodequin montant en cuir, garni de lanières. Provient d'une statue. — Trouvés sur les bords du Calycadnus, dans des fouilles faites par M. Hamlar, au sud de Mout (Cilicie). 97 et 98. — 97. Bélier, à longue queue, debout, sur une base plate et rectangulaire qui porte une inscription grecque au pointillé. Travail rudimentaire; basse époque. — 98. Un lot de pointes de flèches, de bagues et de fragments, en partie seulement antiques. — Don de M. Paul Gaudin. Asie Mineure. 99. — Groupe de deux lutteurs syriens; statuettes. L'un, debout, a saisi l'autre entre ses deux bras et l'enlève de terre devant lui. Tous deux sont entièrement nus, la tête rasée, sauf une mèche sur le sommet; la pupille des yeux est indiquée en creux. Manquent les deux pieds du lutteur victorieux et la jambe gauche de l'autre. Égypte. 100. — Harpocrate enfant, debout, nu, coiffé du pschent, tenant sur le bras gauche une corne d'abondance et portant à sa bouche un doigt de la main droite; statuette. Cession du département égyptien. Égypte. 101. — Jeune garçon, drapé dans un manteau tombant jusqu'aux genoux et laissant à découvert

du côté droit, l'épaule, une partie de la poitrine et le bras; statuette. La main droite avancée tenait un objet qui manque; la tête est rasée sauf une mèche au sommet; la pupille des yeux est indiquée par un trou. Rome. 102 et 103. — 102. Petite olpé, avec anse surélevée, clouée au-dessous de l'orifice et se terminant, du côté de la panse, par un lion couché, en relief, dont la queue, se prolonge au trait sur l'anse. Belle patine verte. — 103. Simpulum à godet profond, avec manche découpé et recourbé qui se termine par une tête de chien dont l'oreille gauche est brisée. Belle patine verte. — Lac de Nemi. 104. — Lampe en forme de colombe. Un trou sur la tête servait pour la mèche; un autre plus grand occupe le milieu du dos. Trois anneaux servaient à suspendre la lampe. Toscane. 105 et 106. — 105. Tête de jeune homme, la chevelure ceinte d'une bandelette; fragment d'une statuette en bronze plein, de beau style, Ve siècle av. J.-C. — 106. Éphèbe debout, la jambe gauche légèrement ployée, l'avant-bras droit ramené en avant; statuette de beau-style, à patine laquée. Manquent la tête; l'avant-bras gauche, la main et la jambe droite. — (Collection d'antiquités provenant de Naples [coll. Bourguignon], mars 1901, nos 231 et 233). 107. — Hercule imberbe, debout sur une étroite base rectangulaire, marchant vivement à droite, statuette; le bras gauche tendu tient un arc dont une partie de la corde subsiste, le droit levé brandit la massue (Collection Joseph de Rémusat, mai 1900, no 113).

III. MÉTAUX PRÉCIEUX ET GEMMES.

Or. 108. — Boucle d'oreille en or, en forme de croissant avec ornements en granulé, muni de trois chainettes formant pendant (Antiquités, bijoux et monnaies, vente du 10 novembre 1900, no 251). Syrie.

IV. VERRERIE.

109. — Vase à panse piriforme, avec goulot orné de filets et de zigzags détachés, muni de dix anses coudées formant couronne. Environs de Tyr. 110. — Vase à large goulot, muni de dix-sept anses formant couronne et prolongées par autant de rubans en relief sur le goulot. Banias. 111 à 114. — 111. Petite amphore en verre bleu, avec goulot et anse en verre blanc opaque. — 112. Vase à large goulot, muni de sept anses coudées formant couronne et d'une huitième anse circulaire attachée au goulot. — 113. Vase à panse piriforme très allongée, ornée de filets verticaux, en verre violet. — 114. Flacon à six pans avec anse coudée; irisation nacrée. — Beisân (Syrie). 115. — Vase à panse ovoïde surmontée d'un large goulot, avec deux anses coudées. Don de M. Auxandre Farah. Syrie. 116 à 119. — 116. Flacon piriforme en verre

bleu à filets blancs opaques. — 117. Vase à panse ovoïde avec large goulot en verre violet. — 118. Vase à large embouchure en verre violet. — 119. Grande carafe à anse coudée en verre violet. — Syrie. 120. — Petit seau à trois pieds avec anse en arc de cercle (Antiquités, bijoux et monnaies, vente du 10 novembre 1900, n° 91). Syrie. 121. — Médaillon chrétien, en verre irisé et doré, orné d'un buste de jeune homme nimbé de face, au centre de deux palmes formant couronne. Italie.

V. OBJETS DIVERS.

A) Os. 122. — Seau cylindrique orné de deux zones d'animaux passant: griffon, sphinx ailé, lion, bouquetin, cerf, cavalier, etc.; le fond fait à part manque (Bulletino dell' Instituto, 1878, p. 130; Collection Alessandro Castellani, Rome, 1884, Objets d'art antiques, n° 719). Chiusi.

B) Stéatite. 123 et 124. — 123. Moule d'orfèvre ayant servi à fondre un ruban ajouré. Le moule est complet avec ses deux pièces et forme une boite allongée maintenue par trois clefs en plomb. — 124. Moule d'orfèvre gravé sur ses deux faces: manches et tête de face. — (Héron de Villefosse, Bulletin de la Société des Antiquaires de France, 1901, p. 245-250). Égypte.

C) Plomb. 125. — Petit miroir d'enfant en verre, avec monture ornée de feuillages et manche surmonté d'un aigle en plomb. Trébizonde, 126 et 127. — Deux plaques de plomb portant des imprécations en grec. Fik (Syrie).

D) Albâtre. 128 et 129. — Deux alabastres. Don de M. Paul Gaudin. Trouvés dans un tombeau avec une couronne d'or (Acquisitions de l'année 1900, n° 330). Érythrées d'Ionie.

E) Mosaïque. 130. — Grande mosaïque funéraire chrétienne. En haut le monogramme du Christ avec l'α et l'ω et deux oiseaux; en bas une branche d'arbre couverte de fruits. La partie centrale est remplie par une inscription de cinq lignes tracées dans le sens de la hauteur, épitaphe de Nardus, de Turrassus et de Restitutus. Encadrement formé par une torsade (P. Gauckler, Bulletin archéologique du Comité, 1901, p. 146, n° 77). Envoi de M. P. Gauckler. Souk-el-Abiod, ancien Pupput. 131. — Fragment de mosaïque du baptistère byzantin de Bir-Ftouha: cerf et biche buvant aux fleuves qui s'échappent de part et d'autre d'une éminence; dans le champ des feuillages. — Envoi de M. P. Gauckler. Carthage. 132. — Fragment du tableau de mosaïque qui ornait le chœur de la basilique de Rusguniae: bélier allongé à droite; au-dessous brebis et agneau tetant; dans le champ, fleurs et feuillages (Lieutenant H. Chardon, Fouilles de

Rusguniae, Bulletin archéologique du Comité, 1900, p. 129-149, pl. V). Don du comte Léon de Bagneux. Matifou, ancien Rusguniae (Algérie).

VI. MOULAGES ET FAC-SIMILÉS.

133. — Moules de sculptures découvertes dans les fouilles de l'École française d'Athènes à Delphes. Envoi de M. Homolle, directeur de l'École française d' Athènes. Delphes. 134. — Moulage de la face latérale droite du sarcophage de Pasiphae (Catalogue sommaire des marbres antiques, n°s 1033 et 1390), conservée à la villa Borghèse (Robert, Sarkophagreliefs, t. III, n° 356): personnage drapé devant un édicule à fronton, suivi d'une femme portant des offrandes. Rome. 135. — Moulage du cippe portant l'inscription archaïque du Forum (Héron de Villefosse, Bulletin de la Société des Antiquaires de France, 1901, p. 232-233). Don du Gouvernement italien, transmis par la Présidence de la République. Rome. 136. — Moulage d'une réplique de la tête de l'Apollon Choiseul-Gouffier. Envoi de M. R. Cagnat, membre de l'Institut. Cherchel.

ERWERBUNGEN
DES ASHMOLEAN MUSEUM
ZU OXFORD.

Der von A. J. Evans verfaßte *Report of the Keeper of the Ashmolean Museum for the Year 1901* verzeichnet folgende Erwerbungen:

I. Ägyptische Abteilung.

Weitere Geschenke des *Egypt Exploration Fund* aus den Funden von Flinders Petrie in den Königsgräbern der ersten Dynastien zu Abydos (vgl. Arch. Anz. 1901, S. 163). Unter den Gegenständen aus den Königsgräbern, die älter sind als Mena, befindet sich ein Teil eines cylindrischen Kruges mit den Namen des Königs Ka und der Königin Ha, ein Elfenbeintäfelchen vom Grabe des Narmer, welches Nubien nennt und ein Stück eines Krystallbechers mit Inschrift vom Grabe des Sma.

Das Grab des Mena bot viele Kleinfunde, darunter vor allem einen Teil einer Ebenholztafel mit dem Ka-Namen des Mena: »Aha«. Es scheint eine Aufzählung von Gefangenen aus dem »Lande des Bogens« oder Nubiens zu sein. Der König ist als »geboren von Anubis« bezeichnet. Unter anderen Gegenstanden aus diesem Grabe befindet sich der Leib einer kleiner Löwin aus Elfenbein in sehr feiner Arbeit, ein Elfenbeindeckel mit dem Namen Neit-Hotep, der Königin des Mena, Elfenbein geschnitzt mit Textilmuster, ein runder Holzstiel mit

Kupferbeschlag, ein Obsidiankamm und Topfware, die mit einem derartigen Instrument bearbeitet ist, Feuersteinmesser und vorzüglich gearbeitete Pfeilspitzen.

Es sind auch illustrative Proben vom Grabe des Königs Zer vorhanden: unter den Elfenbeingegenständen befinden sich Teile von mit Inschrift versehenen Platten, eine mit dem König und der Königin sitzend, ein Stück eines Armbandes mit eingraviertem geblümtem Muster von sehr feiner Arbeit, Schnitzereien in Form von Kornähren, ein cylindrischer Krug mit einer einzigen Verzierung, die aus einer Reihe von gepunkteten Kreisen besteht, und Teile von elfenbeinernen Spielsteinen. Schalen von Dolomit, Marmor und Alabaster sind durch verschiedene Beispiele vertreten, eines ist rot bemalt, während der Fuß eines anderen mit Inschrift versehen ist. Es sind auch kleine Stücke von Amethyst-, Malachit- und Serpentinschüsseln vorhanden. Eine Marmoraxt zeigt sorgfältige Arbeit. Eine Übertragung eines Textilornaments auf Stein vertritt ein Schiefertrog, welcher Flechtwerk nachahmt. Teile von Armbändern finden sich in Elfenbein, Marmor und Hornstein und wundervolle Pfeilspitzen in Feuerstein und Bergkrystall. Es sind auch verschiedene Kalksteinstelen von diesem Grabe vorhanden, mit hieroglyphischen Inschriften in Relief. Vom Grabe des Königs Zer stammt auch eine hölzerne Tafel mit einer gemalten Inschrift, aus der hervorgeht, daß sie an Material zum Waschen der Hand des Königs befstigt war. Von bemerkenswert guter Arbeit sind die Fragmente einer Schale von rotem Granit. Ein Beispiel früher Keramik bietet ein Stück schwarzer Thonware, verziert mit punktierten Ornamenten, die weiß ausgefüllt sind. Eine große Reihe von bearbeiteten Feuersteinen aus diesem Grabe ist vorhanden, darunter viele matt und glänzend polierte Werkzeuge. Einige gute Kupfernadeln. Vom Grabe des Den ist eine Kupferröhre mit Goldüberzug, geschnitztes Holzwerk, ein Stück geriefeltes Elfenbein und zahlreiche Feuersteinwerkzeuge.

Die Auswahl enthält noch ähnliche Reste von den Gräbern des Mersekha, Perabsen und Khasekhemni.

Aus den Gräbern des Zer und Den sind interessante Proben gemalter Topfware da, die Professor Petrie wegen ihrer entwickelten Form und ihrer charakteristischen Färbung als »Ägeische« beschrieben hat. Sicherlich steht sie abseits von der Topfware des dynastischen Ägypten. Aber die Färbung und zum Teil die Muster zeigen unleugbare Verwandschaft mit einer Klasse prähistorischer Topfware, welche in Nagada und anderswo gefunden ist, und zu Ausläufern desselben Fundes in alten dynasti-

schen Gräbern wie die Schüsseln aus einem Grab in El Kab, welches einen Cylinder des Königs Khaires (Kara) der zweiten Dynastie enthielt. In dem ägeischen Gebiet hat bis jetzt im fünften Jahrtausend v. Chr. für solche Topfware sich kein Platz gefunden und die frühe gemalte Topfware von Kreta ist von radikal verschiedenem Typus mit weißen und brillant roten Linien auf schwarzem Grund.

Unter den späteren Funden von Abydos, die der *Egypt Exploration Fund* überwiesen hat, ist eine sehr interessante Gruppe von Grab 79 aus der Zeit zwischen der XII. und XV. Dynastie. Sie enthält Kohlentöpfe von Schiefer und Alabaster, Elfenbeinstäbe mit eingravierten Zeichnungen, die Taurt, Löwen und andere Figuren darstellen, Perlen und verschiedene Gegenstände ägyptischer Fabrikation. Bei diesen waren zwei rohere Thongegenstände, das eine ist eine Klapper mit einem Stierkopf, das andere eine weibliche Figur ohne ihren Kopf, auf einer Art konischem Piedestal, zum Teil hohl und in seiner Form sehr nahe an ägeische Typen erinnernd. Dabei ist der Kopf einer anderen ähnlichen Figur mit flachem Scheitel. Obgleich diese Figuren aus Nilschlamm geformt sind, sind sie augenscheinlich das Werk von Fremden, die vom griechischen Boden stammen. Und der Fund erhält noch sein besonderes Interesse durch die Thatsache, daß er offenbar in die Hyksoszeit fällt.

Eine andere Gruppe (Abydos, Grab 53), die zur XVIII. Dynastie gehört, ist von besonderer Wichtigkeit durch die große Mannigfaltigkeit von Proben blau glasierter und blauer Vasen, die sie enthält. Ein großes Stück eines Bechers zeigt die Form einer halbgeöffneten Lotosblume in Relief. Andere Stücke zeigen gemalte Lotosblüten, begleitet von einem Treppenmuster und Rosetten, welche an einige Mykenische dekorative Motive erinnern. Vom Grab D. 53 derselben Periode ist ein sehr schöner Elfenbeinlöffel mit Lotosgriff. Lehrreich für die Metallarbeit ist ein Stück eines goldenen Bandes, welches in Nachahmung von Drahtarbeit gepreßt ist und ein Bronzeband mit dreieckigen »cloisons«, die mit geschnittenen Stücken türkis- und jaspisähnlicher Glaspaste eingelegt sind.

Prähistorische Reste, überwiesen durch den *Egypt Exploration Fund* aus den Ausgrabungen des Herrn Randall Mac Iver in der Begräbnisstätte von El Amrah, etwa sechs (englische) Meilen südlich Abydos: Darunter sind Thonmodelle von Tieren, Körben, Kupfermessern und anderem Werkzeug, Steingeschirr und Schieferplatten. Unter der Topfware ist eine schwarze Thonschüssel von einer neuen Klasse mit Riefeln, welche mit weißer Ein-

lage gefüllt sind. Zwei wichtige Stücke von alten cylindrischen Siegeln, eines aus Holz, das andere aus dunkelem Stein, im Charater denen der ältesten dynastischen Zeit nahekommend.

Dem *Egyptian Research Account* wird eine Reihe von Gegenständen verdankt von einer durch Herrn J. Garstang ausgegrabenen im Norden von Abydos gelegenen Stelle. Aus der vordynastischen Begräbnisstätte zu El Mehesna sind Thonschüsseln und Steinbeile und Feuersteinwerkzeuge, darunter merkwürdige sichelförmige Typen. Von einem prähistorischen Grab zu Alawanyah ist eine vierbeinige Schüssel mit roter Oberfläche und in weißen Linien eine Zeichnung von Männern und Nilpferden. Es vertritt den keramischen Stil, der in Nagada unmittelbar auf den neolithischen folgt.

Die Serie enthält eine Auswahl von Gegenständen aus den Gräbern der Könige Neterkhet und Hen-Nekht, der bisher wenig gekannten III. Dynastie, entdeckt durch Herrn Garstang in Beit Khallaf. Die Formen der rohen Topfware dieser Periode sind hier zum ersten Male vertreten. Zwischen dem Steingeschirr befindet sich eine feine Porphyrschüssel und erlesene Vasen von Alabaster und anderem Material. Unter den jüngeren Funden von El Mehesna, welche eine Periode vertreten, die sich von der VI. bis zur XI. Dynastie ausdehnt, sind viele Perlen und Gehänge. Eine Serie kleiner goldener Gehänge aus dem Grabe 87 stellt die Krone von Ober- und Unterägypten und verschiedene religiöse Gegenstände dar. Verschiedene »Knopf«-siegel, eine Klasse, welche, wie es scheint, für die besondere Funktion des Siegelns dem Scarabäus vorangegangen ist. Diese »Knopf«siegel haben eine interessante Beziehung zu einer Klasse primitiver Steatitsiegel, die in Kreta gefunden sind, und ein durchlochtes vierseitiges Kugelsiegel ist von Wichtigkeit in bezug auf die piktographischen Siegel derselben Insel. Es zeigt auf jeder Seite eine Reihe von Charakteren, welche sehr geringe Ähnlichkeit mit den ägyptischen Hieroglyphen zeigen.

Geschenke von Mrs. Attwood-Mathews: Darunter ein Cylindersiegel aus Porzellan aus der XVIII. Dynastie und ein grofser blau glasierter Scarabäus derselben Zeit, welcher eine einzige Zeichnung darbietet, die aus Reihen knieender Gefangener besteht, deren Arme hinter ihrem Rücken gebunden sind unter einem Bilde des Anubis.

Altorientalisches.

Einen interessanten frühen Topf vom Taurus schenkte Herr J. C. Anderson. Die Form mit hohem Ausgufs und den kleinen Nebenbenkeln an Hals

und Schulter erinnert an die Ashmoleanvase aus einem frühen Grab bei Sarilar in Galatien und leitet anderseits über zu kyprischen Typen, die in die Bronzezeit gehören. Das galatische Exemplar hat jedoch wie das kyprische eine rote Oberfläche, während die Taurusvase eine einfache Thonoberfläche hat, ein Hinweis, so weit es sich um Orientalisches handelt, auf eine relativ frühe Zeit.

Goldener hittitischer Siegelring, durch Vermittelung W. M. Ramsay's aus Konieh (Iconium) in das Museum gelangt. Der Ring ist von feinem Gold, massiv, Gewicht 26,379 g. Das Dreiblattmotiv in jeder Ecke erinnert an die Porzellanringe von Tell-el-Amarna mit dreifachem Lotosblatt von ähnlicher Gestalt, und diese Nachahmung eines ägyptischen Typus scheint das approximative Datum für den Ring als das XIII. oder XIV. Jahrhundert v. Chr. zu ergeben. Die Mitte der eingegrabenen Zeichnung bildet ein geflügelter Gott mit einseitigem Beil. Er trägt eine spitze Tiara mit einem gebogenen Blatt, welches an die Krone von Oberägypten erinnert, und steht auf einer ungeflügelten Sphinx, welche eine ähnliche Kopfbedeckung trägt. Dicht vor der Brust der Sphinx ist ein Löwenkopfsymbol auf einem Untersatz, und zu jeder Seite der Mittelgruppe sind zwei Löwen einander gegenüber. Über diesen Löwen ist das »Bogen«zeichen, vielleicht zur Bezeichnung der Herrschaft und hinter jedem ein anderes Zeichen, welches, wie es scheint, eine Hand vorstellt, die ein Säbel packt. Sechs Sterne sind über das Feld verstreut. Dies ist bei weitem der beste bis jetzt entdeckte »hittitische« Ring.

Klassisch-griechisches.

Die Waffenschmiede-Schale. Eine sehr gute rotfigurige Kylix aus der Sammlung Bourguignon mit der Darstellung eines Waffenschmiedes, welcher im Begriff ist einen bronzenen Helm zu treiben. Der Waffenschmied erscheint als nackter Jüngling, auf einem Stuhl sitzend; hinter ihm ist die Öffnung eines Ofens, auf dessen Spitze von den Flammen umzüngelt ein Kessel steht, der offenbar zur Aufnahme von geschmolzenem Metall dient. Vor ihm ist ein Ambos, während darüber eine Reihe von Instrumenten hängt, die beim Treiben und Gravieren von Metallarbeit gebraucht werden. Der untere Teil des Gesichts der sitzenden Figur und der Körper bis zu den Hüften ist restauriert, aber die wesentlichen Teile der Zeichnung sind gut erhalten. Die Schale, welche ein interessantes Schlaglicht auf die Berliner wirft, welche die Werkstätte eines Erzbildners darstellt, ist von feiner attischer Arbeit, etwa von 480.

ERWERBUNGEN
DES MUSEUM OF FINE ARTS
IN BOSTON IM JAHRE 1901.

Entnommen dem *Annual Report* für 1901, den wir, soweit es sich um Aufzählungen handelt, wörlich abdrucken.

Abteilung der klassischen Altertümer.
(E. Robinson.)

I. TERRAKOTTEN.

Es ist ein Zuwachs von 383 Stücken zu verzeichnen:

Tanagra types, all statuettes 100: Under this heading are included not only those known to have been found either in Tanagra itself or in eastern Boeotia, but those which, though of unknown provenance, are distinctively Tanagraic in character; and a number found elsewhere, which, if local imitations, follow the Tanagra style and technique closely (e., g., five from Aegina, three from Alexandria, etc.), but no Myrina figures are included. Among these are four archaic groups and two figures of the severe style. The others are of the fourth century and later. — Boeotian figures, exclusive of Tanagra 20: Mostly archaic, and including early idols of divinities, specimens of the Kabirion grotesques, and satyrs rudely sketched by hand, not made in moulds. — Attic types 20: A standing Leda, of the type published by Hermann, in the Arch. Anz., 1895, p. 222, No. 9, and small figures of various styles and periods, including six grotesques. Among these is a marvellous caricature of a poet or philosopher, apparently declaiming. — Probably Corinthian 8: Among them three dancers, on decorated bases, in relief style, and a replica of the well-known group of "Two Sisters," one leaning upon the shoulder of the other (cf. Pottier, Statuettes de Terre cuite, fig. 40). — Probably Tegean 3: Two very archaic goddesses seated, one holding an infant, and a large nude figure of the "Leda" type, in relief style. — Myrina types 81: Seventy-one statuettes, the rest heads, masks (3), and fragments. They include the usual types of flying Erotes and Nikís, Erotes playing with birds and animals, young satyrs, caricatures (2), and figures of standing or seated women. There are several figures of Aphrodite, a group of Eros and Psyche, one Atys, and one Siren. — Smyrna types, including similar types from other parts of the coast of Asia Minor 66: These are all heads and fragments, the former ranging from fine fifth-century types to the exaggerated caricatures of late Smyrnaic art. Among the fragments, some are clearly copies of the statues of the great period, and two of these have important remains of

gilding upon them. — Tarentine types 16: Among these are a large, fragmentary relief of a youth standing by his horse; a head of a horse from a similar relief, three grotesques, and the familiar Tarentine heads of divinities from large statuettes. — Statuettes, heads, etc., from other sites in Italy, chiefly in Magna Graecia 17. Ditto, from miscellaneous places outside of Italy 10. Fragments of architectural reliefs, from various sources, and not included in the above, 11. Moulds used in making statuettes 13: Of which six are from Tarentum and seven from Asia Minor. — Statuettes, etc., as yet unclassified 14.

Dazu kommt eine lebensgroße Porträtbüste in Terrakotta, die der Verfasser in das erste Jahrhundert setzt und als vorzügliches Werk rühmt. Sie trägt wie die Reihe der Pseudo-Scipiobüsten eine Narbe über dem linken Auge.

II. VASEN.

Es sind 128 Vasen erworben, darunter folgende 25 aus der Sammlung Bourguignon in Neapel:

1. Large Corinthian kelebí. A. Battle-scene (inscriptions); B. Horsemen galloping to left. Below, a row of animals. Unpublished? 2. Small Corinthian alabastron, in the form of a bearded man squatting, his hands on his breasts. Surface covered with painted ornaments. Unpublished? 3. The well-known black-figured amphora, with the interior of a shoemaker's shop on one side, and a blacksmith's shop on the other. Monumenti dell' Instituto, XI, pl. XVIII; Baumeister's Denkmäler, figs. 1649 and 1639; etc. 4. Black-figured amphora signed (twice) by Amasis. Wiener Vorlegeblätter, 1889, pl. III, 1, a, b, c; etc. 5. Black-figured amphora signed by Amasis. A. The Arming of Achilles. B. The Rape of the Tripod. (Names inscribed.) Unpublished, but see Hauser in the Jahrbuch des archäologischen Instituts, 1896, p. 178, note 1, who gives it the first place among the known works of this potter. 6. Large amphora, probably by Andokides, with the same scene, — Achilles and Ajax playing pessi, — in black-figured style on one side and red-figured style on the other. Published, R. Norton, in the American Journal of Archaeology, 1896, pp. 38 ff., figs. 15 and 16. 7. Low disk or plate in the style of Epiktetos. Herakles leading Kerberos, with Hermes at his side. Published, Hartwig, in the Jahrbuch des archäologischen Instituts, 1893, pp. 159, 160. 8. Kylix in the style of Kachrylion. Hartwig, Meisterschalen, pl. V, p. 54. 9. Psykter in the style of Phintias. Antike Denkmäler, II, pl. XX. 10. Kylix in the style of Euphronios. Hartwig, Meisterschalen, pl. XIV, 2, p. 127. 11. Kylix in the style of Euphronios. Outside, gymnastic scenes; inside,

a diskobolos. P. J. Meyer, in the Archäologische Zeitung, 1884, pl. XVI, 2, p. 24?. 12. Kylix in the style of Euphronios. Hartwig, Meisterschalen, pl. XII, p. 115. 13. Kylix in the style of Hieron. Interior, a woman putting her thumb into the mouth of a man who is reclining on a banquet couch. Exterior, men, youths, and women, conversing, in six groups of two each. Published, Hartwig, Meisterschalen, pp. 279, 280. 14. Kylix in the style of Duris. Hartwig, Meisterschalen, pl. LXVII, p. 598. 15. Kylix in the style of Onesimos. Hartwig, Meisterschalen, pl. LXII, p. 559. 16. Kylix in the style of Brygos. Interior, man and youth on a couch, the latter playing the double flute. Exterior, drinking scenes. Unpublished? 17. Red-figured kylix of the severe style. Interior, young athlete holding, a strigil, and playing with his dog. No exterior picture. Unpublished? 18. Red-figured kylix of the severe style, with offset lip. Interior, youth standing between a louterion and a stele. Exterior, youths in palaestric exercises. Unpublished? 19. Large stamnos signed by Hermonax. Both vase and signature in a fragmentary condition. This is a replica of the Peleus and Thetis vase published by Körte in the Archäologische Zeitung, 1878, pl. XII, p. 111. The two were found in the same grave, at Orvieto, and this one is referred to by Körte, ibid., and by Klein, Meister-signaturen², p. 201, No. 4. At the time of these references the fragments had not been put together. 20. Nolan amphora. A. Satyr playing the double flute, and Maenad dancing. B. Satyr dancing and playing krotala. Unpublished? 21. Large skyphos of the fine red-figured style. A. Persephone rising from the ground between two goat-headed saytrs. B. Maenad and satyr. Published, Fröhner, Annali dell' Instituto, 1884, pl. M., p. 205. 22. Skyphos of the fine red-figured style. A. Aktor and Astyoche. B. Nestor and Evaichme. (Names inscribed.) [Vgl. dieses Heft des Jahrbuches, Taf. 2.] 23. Deep, two handled cup, covered with a rich black glaze and decorated with impressed designs representing the story of Perseus and Medusa. (One almost identical is published in the Annali etc., 1855, II, pl. XVII; but the two differ in minor details.) Unpublished? 24. Small amphora, with oval body, no neck and rolling lip, decorated on each side with a large, inverted palmette and a head drawn in outline in black glaze on the natural clay. On one side the head is male, on the other female. From Santa Maria di Capua. Unpublished? 25. Lucanian jug, with a burlesque representation of Oedipus and the Sphinx. See Hartwig, in Philologus, Vol. LVI, 1897, p. 1.

Der Rest enthält Vasen von der vormykenischen Zeit bis herab zur Arretinerware, darunter vier gute mykenische, den von Bulle, *Strena Helbigiana* S. 31

veröffentlichten Aryballos, eine panathenäische Amphora, die Amphora mit Darstellung der Gigantomachie, welche Klein, Lieblingschriften² S. 35 Nr. 1 beschreibt, das von Hartwig, Jahrbuch 1899 Taf. 4 veröffentlichte Bruchstück, zwei »Kabirionvasen«, drei weiße Lekythen mit ungewöhnlichen Darstellungen, eine kleine schwarze Schale mit dem Abdruck einer Syrakusaner Dekadrachme, die von Evaenetos signiert ist, als Medaillon in der Mitte.

III. MARMOR und STEIN.

Ein Torso, der dem Doryphoros nahe steht. — Eine unvollständig erhaltene weibliche Gewandfigur in Lebensgröße, die der Verf. für ein griechisches Werk hält. Sie steht auf dem rechten Bein, das linke ist leicht gebogen, die linke Hand faßt die Gewandfalten unter der Brust, die rechte hängt in das Himation gewickelt an der Seite. Es fehlt der Kopf und beide Füße. — Zwei kleine Torsen des Marsyas. — Teil einer kleinen sandalebindenden Aphroditestatuette. — Ein »skopasischer« Jünglingskopf. — Zwei andere Köpfe des vierten Jahrhunderts, einer von einer alten Frau von einem attischen Grabmonument, im Typus ähnlich: Athen, National-museum Nr. 966, der andere Hygieia oder Apollon (vgl. Brunn-Bruckmann, Denkmäler Nr. 525). — Porträtköpfe von Ptolemäus IV. und Arsinoë III. — Ein Aphroditekopf römischer Arbeit. — Ein großer Kopf eines Widders. — Eine Doppelherme mit Herakles und Hebe(?). — Vier römische Porträtköpfe, darunter einer eines Kindes.

IV. BRONZEN.

Bruchstück, enthaltend die rechte Hälfte vom Nacken bis zu den Enkeln, mit dem rechten in das Gewand gehüllten Arm, ohne Hand, von einer lebensgroßen weiblichen Figur, deren Haltung dem Neapler Aischines ähnlich war. Der Verf. erklärt es für griechisch und für wahrscheinlich aus dem 4. Jahrh. stammend; es ist sehr dünnwandig und in einem Stück gegossen. — Die anderen Bronzen sind sämtlich klein: zwanzig Statuetten; darunter zwei bekleidete Aphroditen des strengen Stiles als Spiegelstützen, zwei Diskobole in verschiedenen Stellungen, zwei ἐγκρινόμενοι, eine gute archaische Figur eines Jünglings, der ein Pferd besteigt (das Pferd fehlt), Figuren des Asklepios, Herakles, Triton, Atys, eine archaische Tänzerin, ein laufender Satyr, ein junger Krieger, ein Mädchen mit einer Taube, ein archaischer Mann, hockend, aus Nordgriechenland, ein Jüngling mit einem Gewicht und drei andere Jünglinge. — Unter den übrigen Bronzen befinden sich fünf griechische Klappspiegel, zwei etruskische

Spiegel, zwei archaische Greifenköpfe, drei kleine archaische sehr feine getriebene Reliefs, deren zwei Darstellungen der Gigantomachie enthalten, vier Tierfiguren, ein Stück eines korinthischen Helmes mit der Inschrift Τὸ Διος Ὀλυμπιο, eine ungewöhnlich schöne Striglis mit getriebenen Verzierungen und dem Stempel des Verfertigers: ΑΠΟΛΛΟ··, ein Caduceus, dessen Kopf aus Bronze und dessen Griff aus Eisen ist (Länge 0,39 m).

V. GEMMEN.

Siebenundsiebzig Gemmen enthalten 69 Intaglios, 6 Cameos, einen ungeschnittenen Krystallscaraboid und einen Krystallring mit einem grofsen konkaven Ringfutter. Darunter befinden sich auch verschiedene gute mykenische Steine.

VI. ARBEITEN IN EDELMETALL UND ZIERRATEN.

Drei goldene runde Platten, 0,167 m, 0,075 m und 0,075 m im Durchmesser, aus einem Grabe bei Neandria in der Troas, sie sind mit feinen getriebenen Ornamenten in Flachrelief geziert und mit Löchern — wohl zum Aufnähen auf Gewand — versehen. Sie sind vermutlich spätmykenisch oder »frühionisch«. — Elf kleine mykenische Goldverzierungen, deren acht die Form eines Korbes haben (vgl. Schliemann, Mykenai, Fig. 162) und eine mykenische Goldnadel. — Unter den späteren Gegenständen sind vier Paar Ohrringe, fünf einzelne Ohrringe oder Teile von solchen, vier griechische Halsgeschmeide (zwei von kindlichem Mafse), acht Ringe mit Intagliozeichnungen in den Ringfuttern (zwei goldene, drei silberne, drei bronzene), ein Paar goldene Nägel oder Knöpfe mit Filigranverzierung, zwei goldene Nadeln mit Kugelknöpfen und fünf Glieder einer Halskette aus bearbeitetem Gold.

VII. GLAS.

Unter siebenundzwanzig Nummern ist ein phönikischer Kopf von archaischem Typus aus verschiedenfarbigem dunklem Glas zusammengesetzt, fünf kleine phönikische Vasen von dunkelblauem Glas mit »chevrons« von hellerer Farbe, eine derselben Technik mit silbrig weifsem Grund, ein gläserner Aryballos mit grofsem Bronzehenkel, ein kleiner »Millefiori«napf, ein Stück dicken festen Millefioriglases, zwei Proben römisch-ägyptischen Glasmosaiks, ein Stück einer blau und weifsen Cameo-Glasvase, sechs ausgezeichnete Proben späten geblasenen Glases aus Phönikien, und eine Scheibe Fensterglas aus römischer Zeit, 35 ; 27 cm, angeblich aus Puteoli.

VIII. ELFENBEIN UND KNOCHEN.

Zwei kleine Köpfe, ein männlicher mit eingesetzten Augen, und ein Kinderkopf mit vergoldetem Haar. Elf Würfel verschiedener Gröfse, zwei davon ganz klein in einer Elfenbeinbüchse, jeder in einem besonderen Fach.

IX. VERSCHIEDENES.

Eine silberne Statuette einer bekleideten Göttin, hohl und sehr dünn gegossen (0,124 m hoch). — Eine grofse silberne Spirale, als Beinschmuck. — Teil eines Fresko aus Pompeji, 0,245 : 0,250 m, darauf ein weiblicher Kopf mit Schleier und Diadem. — Lebensgrofser Kinderkopf aus Stuck, römisch. — Teil eines kleinen Reliefs aus Stuck: ein Jüngling mit einer Hetäre auf einem Lager; aus Ägypten. Stil und Motiv erinnern an die Darstellungen des Tigranes auf Arretiner Ware. — Drei eigentümliche Gegenstände aus Bergkrystall, zwei sind vielleicht Knöpfe. Sie sind sorgfältig bearbeitet und ohne Verzierung.

Aufserdem sind 235 M ü n z e n neu erworben worden, die S. 41 ff. des Erwerbungsberichtes genau beschrieben werden.

SAMMLUNG DES LYCEUM HOSIANUM IN BRAUNSBERG, O.-PR.

In Ostpreufsen war aufser der Universitätssammlung in Königsberg bisher das Farenheid'sche Gipsmuseum in Beynuhnen rühmend genannt. Jetzt hat sich durch die unausgesetzten Bemühungen des Professors Weifsbrodt in Braunsberg ein dritter Studienplatz für die Antike gebildet, über den wir einem gedruckten Flugblatte einige Nachrichten entnehmen.

An Originalen sind kleinere Bronzen, Terrakotten und Thongefäfse vorhanden, von gröfseren Skulpturen ein Grabstein rheinischer Herkunft und ein anderer aus der Umgegend von Rom, kürzlich erworben ein griechischer Relief- und Inschriftstein. Auf diesem ist der Verstorbene als Heros zu Pferde, von einem Diener begleitet, daneben ein Olivenkranz mit Binde dargestellt. Die umfangreiche Inschrift, deren Herausgabe wir von dem Vorsteher der Sammlung erwarten, nennt den Verstorbenen Poseidonios. Auch sonst sind Original-Inschriften, griechische und lateinische, vorhanden.

Bei der Anschaffung von Gipsabgüssen ist darauf geachtet, Werke zu gewinnen, welche den Sammlungen in Königsberg und Beynuhnen fehlen.

An die Gipse schliefsen sich galvanoplastische Nachbildungen, mehrere Architektur-Modelle und Meydenbauer'sche Grofsphotographien.

INSTITUTSNACHRICHTEN.

Der Reichskanzler hat mit hohem Erlasse, d. d. Norderney 18. September d. J., auf Grund des § 3 der Satzungen für die römisch-germanische Kommission des archäologischen Instituts, den ao. Professor in Basel, Dr. Hans Dragendorff, zum Direktor dieser Kommission mit dem Wohnsitze in Frankfurt a. M. bestellt.

Die öffentlichen Sitzungen des Instituts in Rom und Athen werden auch in diesem Jahre mit einer Festsitzung im Anschlusse an Winckelmann's Geburtstag beginnen und von da an alle vierzehn Tage stattfinden.

Aufserdem wird in Rom der erste Sekretar, Herr Petersen, vom Januar an wöchentlich einmal über altitalische Kunst, einmal über ausgewählte Museumstücke vortragen. — Der zweite Sekretar, Herr Hülsen, wird vom 15. November bis Weihnachten über Topographie des alten Rom vortragen. — Herr Mau wird auch im nächsten Jahre vom 2. Juli an einen Kursus von zehn oder elf Tagen in Pompei abhalten.

In Athen wird der erste Sekretar, Herr Dörpfeld, von Anfang Dezember bis Anfang April wöchentlich die Bauwerke und Topographie von Athen, Piräus und Eleusis erklären. Der zweite Sekretar, Herr Schrader, wird über archaische Skulpturen der athenischen Museen vortragen.

Im Frühjahr 1903 werden von seiten des athenischen Sekretariates wiederum drei Studienreisen nach folgendem vorläufigen Programm unternommen werden:

I. Reise durch den Peloponnes nach Olympia, Leukas und Delphi.

1. Mittwoch,	8.	April,	Korinth und Nauplia.
2. Donnerstag,	9.	»	Tiryns und Argos.
3. Freitag,	10.	»	Mykenai und Heraion.
4. Sonnabend,	11.	»	Asklepieion v. Epidauros.
5. Sonntag,	12.	»	Tripolis und Tegea.
6. Montag,	13.	»	Megalopolis u. Lykosura.
7. Dienstag,	14.	»	Tempel von Phigalia.
8. Mittwoch,	15.	»	nach Kalamata.
9. Donnerstag,	16.	»	Messene.
10. Freitag,	17.	»	Olympia.
11. Sonnabend,	18.	»	Olympia.
12. Sonntag,	19.	»	Olympia.
13. Montag,	20.	»	Patras.
14. Dienstag,	21.	»	Leukas und Ithaka.
15. Mittwoch,	22.	»	Delphi.
16. Donnerstag,	23.	»	Ankunft in Piräus.

II. Reise durch die Inseln des Ägäischen Meeres.

1. Sonnabend,	2.	Mai,	Ägina.
2. Sonntag,	3.	»	Poros und Sunion.
3. Montag,	4.	»	Eretria, Rhamnus, Marathon.
4. Dienstag,	5.	»	Andros, Tenos, Mykonos.
5. Mittwoch,	6.	»	Delos.
6. Donnerstag,	7.	»	Paros und Naxos.
7. Freitag,	8.	»	Thera.
8. Sonnabend,	9.	»	Kreta (Knossos).
9. Sonntag,	10.	»	Kreta (Ostküste).
10. Montag,	11.	»	Kreta (Phaistos).
11. Dienstag,	12.	»	Melos.
12. Mittwoch,	13.	»	Ankunft im Piräus.

III. Reise nach Troja.

Einige Tage nach der Inselreise wird eine Tour nach Troja unternommen mit dreitägigem Aufenthalte in Hissarlik. Von Troja kehren die Teilnehmer entweder nach Athen zurück oder fahren weiter nach Konstantinopel.

Genauere Programme der einzelnen Reisen und Vorschriften für die Teilnehmer werden einige Tage vor dem Antritt der Reisen in der Bibliothek des Instituts angeschlagen oder auch den Teilnehmern zugestellt. Die Kosten der Reise durch den Peloponnes betragen durchschnittlich etwa 13 Mark für jeden Tag, die der Inselreise etwa 16 Mark. Für die Reise nach Troja sind einschliefslich der Rückkehr nach Athen oder der Weiterfahrt nach Konstantinopel mindestens 100 Mark erforderlich. Der Beitrag zu den Reisekosten ist während der beiden ersten Reisen in griechischem Papiergelde, auf der Trojareise in Goldfranken zu leisten. Das Reisegepäck ist auf einen Handkoffer oder Reisesack zu beschränken. Für die Peloponnesreise ist ein Überzieher oder Regenmantel, sowie ein Essbesteck notwendig. Die Briefe der Teilnehmer werden, wenn sie an das Deutsche Archäolog. Institut in Athen (Phidias-Str. 1) adressiert werden, während der Reisen soweit als möglich nachgeschickt.

Nur Archäologen, Lehrer und Künstler können zu den Reisen angenommen werden. Meldungen sind an den Unterzeichneten zu richten.

Der 1. Sekretar
des Deutschen Archäolog. Instituts in Athen:
Dr. Wilhelm Dörpfeld,
Professor.

ZU DEN INSTITUTSSCHRIFTEN.

S. 45 dieses Jahrganges des Anzeigers, Spalte rechts, Zeile 17 von oben ist zu schreiben »nach Chr.«

S. 49 müssen in der linken Spalte, Zeile 23 von oben die Worte: »wie auch aus der Abbildung ersichtlich« getilgt werden.

PREISAUSSCHREIBEN.

Dem »Reichsanzeiger« vom 26. Juli d. J. entnehmen wir die folgende Bekanntmachung:

Ministerium der geistlichen, Unterrichts- und Medizinal-Angelegenheiten.

Der Magistrat der Stadt Barcelona hat nach den hierher gelangten Mitteilungen unter dem 16. Mai d. J. einen Preis von 20000 Pesetas für das beste Originalwerk über spanische Archäologie ausgeschrieben.

Zugelassen werden handschriftliche oder gedruckte Arbeiten sowohl spanischer als auch ausländischer Autoren in lateinischer, kastilianischer, katalonischer, französischer, italienischer oder portugiesischer Sprache. Dieselben müssen mit einem Sinnspruch versehen und von einem verschlossenen Briefumschlag begleitet sein, welcher aufsen den gleichen Sinnspruch trägt und innen den Namen und Wohnort des Verfassers enthält.

Die Bewerbungsarbeiten sind bis zum 23. Oktober 1906, 12 Uhr mittags, auf dem Sekretariat des Magistrats-Kollegiums zu Barcelona abzugeben. Die Zuerkennung des Preises erfolgt am 23. April 1907.

Die weiteren Bestimmungen für die Preisbewerbung werden diesseits auf schriftliche Anfrage mitgeteilt werden.

Berlin, den 22. Juli 1902.

Der Minister der geistlichen, Unterrichts- und Medizinal-Angelegenheiten.

Im Auftrage: Elster.

KOPIEN VON SKULPTUREN DES AKROPOLISMUSEUMS ZU ATHEN.

Herr H. Lechat macht der Redaktion die folgende Mitteilung:

Fräulein Ingrid Kjern, eine dänische Bildhauerin, hat von einer der schönsten archaischen Κόραι des Akropolismuseums *Bull. de C. H.* XIV, 1890, Taf. VI, VI^bis) eine ausgezeichnete Kopie in der Gröfse des Originals hergestellt, mit genauer Wiedergabe der noch vorhandenen Farben und der Patina. Der Preis eines Exemplares ist 800 Frcs., mit einer

Ermäfsigung auf 600 für öffentliche Museen und auf 500 bei Bestellung von mindestens 15 Exemplaren.

Fräulein Kjern wird in einigen Monaten auch eine Nachbildung des schönen blonden Ephebenkopfes ('Εφημερὶς ἀρχ. 1888, Taf. II), der eins der kostbarsten Bildwerke des Akropolismuseums ist, in der gleichen Weise fertiggestellt haben. Der Preis eines Exemplars wird 500 Frcs. betragen, auf 400 ermäfsigt für öffentliche Museen, und auf 300 bei Bestellung von 15 Stück auf einmal.

Man wende sich direkt an Fräulein Ingrid Kjern, Athen, Ὁδὸς Ὁμήρου 24; oder Kopenhagen, Strandgade 36.

BIBLIOGRAPHIE.

Abgeschlossen am 1. September.
Recensionen sind *cursiv* gedruckt.

Asbach (J.), Zur Geschichte und Kultur der römischen Rheinlande. Berlin, Weidmann, 1902. VII, 68 S. 8⁰ (mit Abb. und Karte).

Bechtel (F.), Die attischen Frauennamen. Göttingen, Vandenhoeck & Ruprecht, 1902. VII, 144 S. 8⁰.

Bérard (V.), Les Phéniciens et l'Odyssée. Tome I. Paris, A. Colin, 1902. VII, 591 S. 4⁰ (98 Abb.).

Besnier (M.), L'île Tibérine dans l'antiquité. Paris, Fontemoing, 1902. IV, 365 S. 8⁰ (1 Taf., 31 Abb.).

Beylié (L. de), L'habitation Byzantine. Recherches sur l'Architecture civile des Byzantins et son influence en Europe. Grenoble-Paris 1902. 218 S. 4⁰ (100 Taf., 300 Abb.).

Birt (Th.), Griechische Erinnerungen eines Reisenden. Marburg, N. G. Elwert'sche Verlagsbuchhandlung, 1902. 304 S. 8⁰.

Bissing (F. W. v.), s. Catalogue général des antiquités égyptiennes.

Bolle (L.), Die Bühne des Sophokles. Wismar, Programm, 1902. 23 S. 4⁰.

Botti (G.), Catalogue des monuments exposés au Musée grécoromain d'Alexandrie. Alexandrie, A. Mourès & Cie., 1901. XXIV, 584 S. (12 Taf., 1 Plan) 8⁰.

Buslepp (C.), De Tanagraeorum sacris quaestiones selectae. Jena, Dissertation, 1902. 37 S. 8⁰.

Capart (J.), Recueil de Monuments Égyptiens. Cinquante planches phototypiques avec texte explicatif. Bruxelles, A. Vromant & Cie., 1902. 46 S. 4⁰ (50 Taf.).

Service des antiquités de l'Égypte. Catalogue général des antiquités égyptiennes du Musée du Caire.

Nos. 24001—24990. Fouilles de la vallée des rois. (1898—1899) p. G. Daressy. 311 S. (57 Taf.). Le Caire 1902. 4⁰.

Nos. 3426—3587. Metallgefäfse von Fr. W. v. Bissing. 80 S. (3 Taf., viele Abb.). Vienne, A. Holzhausen, 1901. 4⁰.

Cocchia, Saggi filologici. Vol. 3. L'Italia meridionale e la Campania nella tradizione classica. Napoli 1902. 429 S. 8⁰ (1 Karte).

Colonna (F., dei Principi di Stigliano), Il Museo Civico di Napoli nell' ex monastero di Sᵃ· Mᵃ· di Donnaregina e scoperte di antichità in Napoli dal 1898 a tutto agosto 1901. Napoli, Fr. Giannini & Figli, 1902. 2 Bl., 144 S. 2⁰.

Corpus inscriptionum latinarum. Vol. III. supplementum, pars posterior: Inscriptionum Orientis et Illyrici latinarum supplementum. Edd. Th. Mommsen, O. Hirschfeld, A. Domaszewski. Berolini, G. Reimer, 1902. LXXXIII, S. 35*—48* und 2039—2724. 2⁰ (10 Taf.).

Dalton (O. M.), Catalogue of early christian antiquities and objects from the christian east in the Department of British and mediaeval antiquities and ethnography of the British Museum. London 1901. XXIII, 186 S. 4⁰ (35 Taf., 145 Abb.).

Daressy (G.), s. Catalogue général des antiquités égyptiennes.

Festschrift, Theodor Gomperz dargebracht zum siebzigsten Geburtstage am 29. März 1902 von Schülern, Freunden, Collegen. Wien, A. Hölder, 1902. IV, 499 S. 8⁰ (1 Porträt).
Darin: O. Benndorf, Grabschrift von Telmessos. S. 401—411 (1 Abb.). — A. Engelbrecht, Studien über homerische Bestattungsscenen. S. 150—155. — E. Löwy, Zum Freiermord Polygnots. S. 422—426 (1 Taf., 1 Abb.). — E. Reisch, Zur Vorgeschichte der attischen Tragödie. S. 451—473. — R. v. Schneider, Chimaira. S. 479—484 (5 Abb.). — F. Studniczka, Zwei Anmerkungen zu griechischen Schriftstellern. S. 427—433 (4 Abb.). — A. Wilhelm, Ein neuer Heros. S. 417—421. — F. Winter, Bildnis eines griechischen Philosophen. S. 436—442 (3 Abb.).

Flasch (A.), Heinrich von Brunn. Gedächtnisrede. München, G. Franz, 1902. 48 S. 4⁰.

École française d'Athènes. Fouilles de Delphes, exécutées aux frais du Gouvernement français sous la direction de M. Th. Homolle. (1892—1901.) Tome II. Topographie & architecture. Relevés et restaurations p. A. Tournaire. Fasc. 1. Paris, A. Fontemoing, 1902. (12 Taf.) 2⁰.

Furtwängler (A.), Über ein griechisches Giebelrelief. (Aus: Abhandlungen der bayerischen Akademie der Wissenschaften.) München, G. Franz' Verlag, 1902. S. 99—105 4⁰ (1 Taf.).

(Gaidoz), Le Grand Dieu Gaulois Chez les Allobroges. Opuscule dédié à Anatole de Barthélemy. Lutèce des Parisiens 1902. XIX S. 8⁰ (3 Abb.)

Geifsner, Die im Mainzer Museum befindlichen feineren Gefäfse der augusteischen Zeit und ihre Stempel. Mainz, Programm, 1902.

Giuria (E.), Le navi romane del Lago di Nemi. Progetto tecnico per i lavori di ricupero delle antichità lacuali Nemorensi e notizie di altro emissario scoperto a sud del Lago. Roma, Officina Poligrafica Romana, 1902. 47 S. 8⁰ (4 Abb.).

Haverfield (F.), Romano-British Northamptonshire. (In: The Victoria History of the county of Northampton. Vol. 1.) Westminster 1902. S. 157—222 4⁰ (1 Karte, 1 Taf., 37 Abb.).

Hellems (Fr. B. R.), Lex de imperio Vespasiani. Chicago, Dissertation, 1902. 248 S. 8⁰.

Hiller von Gaertringen (F. v.), Altes und Neues von den Inseln des Ägäischen Meeres. (S. A. aus der Zeitschrift: Völkerschau.) Dillingen 1902. 23 S. 8⁰.

Keller (A. G.), Homeric society. A sociol. study of the Iliad and Odyssey. New York, Longmans, Green & Co., 1902. VIII, 332 S. 8⁰.

Kern (O.), Über die Anfänge der hellenischen Religion. Vortrag. Berlin, Weidmann, 1902. 34 S. 8⁰.

Koepp (F.), Ausgrabungen. Olympia-Troja-Limes-Haltern. Vortrag. Münster i. W., Aschendorffsche Buchh., 1902. 29 S. 8⁰.

Körte (A.), Inscriptiones Bureschianae. Greifswald, wissenschaftliche Beilage zum Vorlesungsverzeichnis, 1902. 42 S. 8⁰.

Lanciani (R.), Storia degli Scavi di Roma e notizie intorno le collezioni romane di antichità. Vol. I (1000—1530). Roma, E. Löscher, 1902. 272 S. 4⁰.

Landi, s. Nispi.

Maafs (E.), Aus der Farnesia. Hellenismus und Renaissance. Marburg i. H., N. G. Elwert'sche Verlagsbuchh., 1902. 56 S. 8⁰.

Maafs (E.), Die Tagesgötter in Rom und den Provinzen. Aus der Kultur des Niederganges der antiken Welt. Berlin, Weidmann'sche Buchhandl., 1902. VII, 311 S. 8⁰ (30 Abb.).

Meyer (Ed.), Geschichte des Altertums. 5. Bd.: Das Perserreich und die Griechen. 4. Buch: Der Ausgang der griechischen Geschichte. Stuttgart

und Berlin, J. G. Cotta'sche Buchhandl., 1902.
X, 584 S. 8⁰.

Michael (H.), Das homerische und das heutige
Ithaka. Jauer, Programm, 1902.

Modestow (Basil), Einleitung in die Römische
Geschichte. Vorgeschichtliche Ethnologie und
vorrömische Kultureinflüsse in Italien und die
Anfänge Roms. 1. Bd. St. Petersburg, M. O.
Wolff, 1902. XV, 256 S. 8⁰ (35 Taf.) [russ.].

Müller (Nicolaus), Koimeterien, die altchristlichen
Begräbnisstätten. (S. A. aus Bd. 10 der Real-
encyklopädie für protestantische Theologie und
Kirche. 3. Aufl.) Leipzig, J. E. Hinrichs'sche
Buchhandl., 1902. 102 S. 8⁰.

Nikitsky (A.), Die geographische Liste der del-
phischen Proxenoi. Jurjew, C. Mattiesen, 1902.
42 S. 8⁰ (2 Taf.).

Nispi Landi (C.), Marco Agrippa, i suoi tempi e
il suo Pantheon. 4. ediz. accresciuta e migliorata.
Roma 1902. 144 S. 8⁰ (3 Taf.).

Nissen (H.), Italische Landeskunde. 2. Bd.: Die
Städte. 1. Hälfte. Berlin, Weidmann'sche Buch-
handl., 1902. IV, 480 S. 8⁰.

Società Numismatica Italiana. Omaggio al Con-
gresso internazionale di scienze storiche in
Roma. Milano 1902.

Darin: F. Gnecchi, Scavi di Roma (1886
—1891). S. 13—16 (3 Taf.). — Dattari,
Appunti di numismatica Alessandrina. XIII.
Sulla classificazione delle monete fino ad oggi
assegnate a Salonino e a Valeriano juniore.
S. 17—40 (7 Abb.). — J. Maurice, L'atelier
monétaire d'Ostia pendant la période Constan-
tinienne sous les règnes de Maxence et de
Constantin. S. 41—65 (1 Taf.). — A. Sambon,
La cronologia delle monete di Neapolis S. 119
bis 137 (24 Abb., 1 Taf.). — M. Rostowzew,
Tessere di piombo inedite e notevoli della
collezione Francesco Gnecchi a Milano e la cura
munerum. S. 151—164 (1 Taf.).

Passow (W.), Studien zum Parthenon. (Philologische
Untersuchungen, 17. Heft.) Berlin, Weidmann-
sche Buchhandl., 1902. XI, 65 S. 8⁰ (24 Abb.).

Petersen (E.), Ara pacis Augustae. Mit Zeich-
nungen von G. Niemann (Sonderschriften des
österreichischen archäologischen Institutes in
Wien, Bd. II). Wien, A. Hölder, 1902. VII,
204 S. 4⁰ (8 Taf., 60 Abb.).

Roscher (W. H.), Ausführliches Lexikon der grie-
chischen und römischen Mythologie. 46. Liefg.:
Pan-Paris. Leipzig, B. G. Teubner, 1902.

Rouse (W. H. Denham), Greek votive offerings.
An essay in the history of greek religion.

Cambridge, University Press, 1902. XV,
463 S. 8⁰.

Seeck (O.), Kaiser Augustus (Monographien zur
Weltgeschichte, XVII). Bielefeld, Velhagen und
Klasing, 1902. 148 S. 8⁰ (106 Abb.).

Sethe (K.), Imhotep der Asklepios der Ägypter.
Ein vergötterter Mensch aus der Zeit des Königs
Ḍoser. (Untersuchungen zur Geschichte und Alter-
tumskunde Ägyptens II. 4.) Leipzig, J. C.
Hinrichs'sche Buchh., 1902. 26 S. 4⁰.

Strzygowski, Anleitung zur Kunstbetrachtung in
den oberen Klassen der Mittelschulen. o. O.
u. J. 10 S.

Swain (G. R.), A. catalogue of lantern slides for
educational institutions. Bay City 1902. 80 S. 4⁰.

Symbolae in honorem Lodovici Ćwikliński. Leo-
poldi, Gubrynowicz et Schmidt, 1902 (auch mit
polnischem Titel).

Darin: P. Bieńkowski, De praetorianorum
monumentis sepulcralibus. 4 S. (1 Taf.). —
T. Garlicki, Z naukowej wycieczky na wyspę
Thera. 19 S. (1 Plan). — St. Romański, Korynt.
17 S. — M. Sabat, Itaka, czy Leukas? (Nowa
teorya Dörpfelda w świetle krytyki). 38 S.
(3 Pläne).

Tournaire (A.), s. Fouilles de Delphes.

Weissbrodt, Die antik-archäologische Sammlung
des k. Lyceum Hosianum. o. O. & J. 4 S. 8⁰.

———— · ————

Abhandlungen der k. bayer. Akademie der
Wissenschaften. 1. Cl. XXII. Bd. (1902).
1. Abt. J. Führer, Ein altchristliches Hypo-
geum im Bereiche der Vigna Cassia bei Syrakus.
Unter Mitwirkung von Dr. Paolo Orsi. S. 109
—158 (5 Taf.).

Annales de la Société d'Archéologie de Bruxelles.
Vol. XV (1902).
Livr. III et IV. Ch. J. Comhaire, Domination
romaine en Belgique. L'emploi de l'ardoise
pour couvrir les toitures. S. 365—372.

Annual, The, of the British School at Athens.
No. VII. Session 1900—1901.
A. J. Evans, The palace of Knossos. Provisio-
nal Report of the Excavations for the Year 1901.
S. 1—120 (Pl. I, II, Fig. 1—36). — D. G. Hogarth,
Excavations at Zakro, Crete. S. 121—149
(Pl. III—V, Fig. 37—52). — W. B. Dawkins,
Skulls from cave burials at Zakro. S. 150—155
(Pl. VI). — A. Wilhelm, An Athenian decree
S. 156—162 (Fig. 52). — Annual meeting of sub-
scribers. S. 163—173.

Antiquarian, The American, and Oriental Journal.
Vol. XXIV (1902).

No. 3. St. D. Peet, The ruined cities of Asia
and America. S. 137—156 (15 Abb.). — A. J.
Evans, The origin of the alphabet. S. 183—184.
Anzeigen, Göttingische gelehrte. 164. Jahrgang
(1902).

Nr. V. *C. Robert, Studien zur Ilias (F. Noack)*
S. 372—406.
Nr. VI. *O. Puchstein, Die griechische Bühne*
(C. Robert). S. 413—438.
Anzeiger der kais. Akademie der Wissenschaften.
Philos.-histor. Classe. Jahrg. 1902.

No. VII. R. Heberdey, Bericht über die
Ausgrabungen in Ephesus in den Jahren 1900
und 1901. S. 38—49. (6 Abb.).
No. XIII. E. Sellin, Bericht über Aus-
grabungen auf dem Tell Taanak. S. 94—97.
Archaeologia: or miscellaneous tracts relating
to antiquity. II. Ser. Vol. VII (1901).

Part. 2. G. E. Fox & W. H. St. J. Hope, Ex-
cavations on the site of the Roman city at Sil-
chester, Hants, in 1900. S. 229—256 (Pl. 27—32,
9 Abb.). — A. T. Martin and Thomas Ashby,
Excavations at Caerwent, Monmouthshire, on
the site of the Roman City of Venta Silurum in
1899 and 1900. S. 295—316 (Taf. 40, 6 Abb.).
Archiv für Religionswissenschaft. 5. Bd (1902).

2. Heft. A. Döhring, Kastors und Balders
Tod. S. 97—104. — E. Siecke, Max Müllers
mythologisches Testament. S. 105—131.
Atene e Roma. Anno V (1902).

N. 40. E. Lattes, Qualche appunto intorno
alla preminenza delle donne nell' antichità.
Sp. 529—541. — S. Nicastro e L. Castiglioni,
Nuovi frammenti di Saffo. Sp. 541—546. —
G. Pellegrini, Scoperte archeologiche nell' anno
1900. Sp. 548—553.
N. 42. A. Taramelli, Sui principali resultati
della esplorazione archeologica in Creta 1899
—1901. Sp. 607—621 (Fig. 1—5).
Beiträge zur alten Geschichte. 2. Bd. (1902).

1. Heft. C. Jullian, De la nécessité d'un
Corpus topographique du monde ancien. S. 1—13.
— J. B. Bury, The Epicene Oracle concerning
Argos and Miletus. S. 14— 25. — J.·Beloch,
Das Reich der Antigoniden in Griechenland.
S. 26—35. — S. Shebelew, Zur Geschichte
von Lemnos. S. 36—44. — O. Hirschfeld, Der
Grundbesitz der römischen Kaiser in den ersten
drei Jahrhunderten. I. Teil. S. 45—70. [Dazu
Excurs von F. Hultsch: Das hebräische Talent
bei Josephos. S. 70—72.] — M. Rostowzew,

Römische Besatzungen in der Krim und das
Kastell Charax. S. 80—95 (5 Abb.). — J. Strzy-
gowski, Orient oder Rom. Stichprobe: Die
Porphyrgruppen von S. Marco in Venedig. S. 105
—124 (3 Abb.). — E. Kornemann, Zum Monu-
mentum Ancyranum. S. 141—162.
Bessarione. Ser. II, vol. II (1901/02).

Fasc. 64. Notizie delle scoperte di antichità
in Italia nei mesi di settembre-novembre 1901.
S. 128—134.
Fasc. 66. Notizie delle scoperte di antichità
in Italia nei mesi di dicembre 1901, gennaio-
marzo 1902. S. 378 - 386.
Biblia 1902.

May. J. Offord, The Bilingual Fiscal In-
scription of Palmyra. S. 33—35. — L. J. Innes,
The Pelasgians: a new Theory. S. 40—46.
Bulletin archéologique du Comité des travaux
historiques et scientifiques. Année 1901.

3e Livr. Procès-verbaux de la section d'archéo-
logie. S. CV—CXXXV. — Procès-verbaux de
la commission de l'Afrique du Nord. S. CXXXVI
—CCXXXVII. — S. Reinach, Une statuette
d'Epona découverte près de Nevers. S. 333—335
(1 Abb.). — Gauckler, Note sur quelques
mosaïques romaines de Provence. S. 336—346.
— M. Merlin, Fouilles à Dougga. S. 374—412
(Pl. 29—30). — Gauckler, Note sur trois in-
scriptions de Tunisie. S. 413—428 (Pl. 31). —
H. Renault, Note sur l'inscription de Ras-el Aïn
et le »limes« tripolitain à la fin du IIIe siècle.
S. 429—437. — Saladin, Note sur un chapiteau
trouvé près de Sousse. S. 438—443 (Pl. 32,
4 Abb.). — Héron de Villefosse, Note sur une
mosaïque nouvelle du jardin Chevillot à Hippone.
S. 444—446 (Pl. 33). — St. Gsell, Note sur des
antiquités découvertes à Tobna et à Mustapha.
S. 447—451.

Année 1902.

1re Livr. Procès verbaux des séances de la
section d'archéologie et de la commission de
l'Afrique du Nord. S. XXIII—XL. — L. de
Vesly, Exploration archéologique de la forêt de
Rouvray. S. 24—35 (Fig 1—3, Pl. IV) — H. de
Gérin-Ricard, Les pyramides de Provence.
S. 36—50 (Pl. V—VI). — L. de Laigue, Notice
sur une nécropole préromaine et une inscription
latine découvertes à Nesazio. S. 61—64. —
A. Schulten, L'arpentage Romain en Tunisie.
S. 129—173 (Taf. VII—XIII, 6 Abb.). — Cha-
bassière, Note sur le tombeau de Praecilius à
Constantine. S. 174—176 (1 Abb.).

11*

Bulletin de correspondance hellénique. Vingt-cinquième Année 1901.

I—VI. G. Mendel, Inscriptions de Bithynie. S. 1—92. — A. Wilhelm, Inscription attique du Musée du Louvre. S. 93—104. — Tb. H.[omolle], Une signature de Képhisodotos à Delphes. S 104. — T. Homolle, Inscriptions de Delphes. Locations des propriétés sacrées. S. 105—142 (Pl. I—II). — H. Laurent, Sur un vase de style géométrique. S. 143—155 (Fig. 1—8). — G. Seure, Voyage en Thrace. Etablissements scythiques dans la Thrace. Tumuli et chars thraco-scythes. S. 156—220 (Fig. 1—23). — W. Vollgraff, Deux inscriptions d'Amphissa. I. La boularchie dans la Grèce centrale. II. Décret des Amphissiens pour 'le médecin Méno-phantos. S. 221—240.

Bulletin critique. 23° année (1902).

No. 8. *H. Lechat, Le Temple grec. Histoire sommaire de ses origines et de son développement jusqu'au V° siècle av. J.-Ch. (E. Michon).* S. 145 —148.

No. 12. *E. Pontremoli et M. Collignon, Pergame (E. Michon).* S. 236—238.

No. 13. *E. Loewy, Die Naturwiedergabe in der älteren griechischen Kunst (E. Michon).* 250—252.

No. 17. H. Thédenat, Nouvelles des Musées d'Italie. S. 339—340.

No. 19. *M. Collignon et L. Couve, Catalogue des vases peints du Musée national d'Athènes u. A. de Ridder, Catalogue des vases peints de la Bibliothèque nationale (E. Michon).* S. 373—376.

Bulletin de l'Institut archéologique Liégeois. T. 29 (1900).

1re livr. J. E. Demarteau, Le vase hédonique de Herstal. S. 41—63 (3 Taf.). — F. Cumont, Notice sur un Attis funéraire découvert à Vervoz. S. 65—73 (1 Taf.). — L. Renard, Découvertes d'antiquités romaines à Herstal. S. 167 — 232 (8 Taf.).

Bulletin monumental. 66. vol. (1902).

No. 1. A. Héron de Villefosse, Le prétendu squelette de Pline l'Ancien. S. 82. — C. de la Croix, Découvertes archéologiques à Amberre (Vienne). S. 84—88. — A. Blanchet, Chronique. S. 93—108.

Bullettino della Commissione archeologica comunale di Roma. Anno XXIX (1901).

Fasc. 4. G. E. Rizzo, Di alcuni rilievi neo-attici trovati nel Foro Romano. S. 219-244 (7 Abb.). — R. Lanciani, »Lo monte Tarpeio« nel secolo XVI. S. 245—269 (Tav. XII—XIII).

— G. Gatti, Notizie di recenti trovamenti di antichità in Roma e nel suburbio. S. 270—285.

— F. Cerasoli, La colonna Traiana e le sue adiacenze nei secoli XVI e XVII. S. 300—308.

— Elenco degli oggetti di arte antica raccolti dalla Commissione archeologica comunale dal 1° gennaio a tutto il 31 dic. 1901. S. 314—320.

Bullettino di paletnologia italiana. Ser. III. Vol. VIII (1902).

N. 4—6. G. A. Colini, Il Sepolcreto di Remedello Sotto nel Bresciano e il periodo eneolitico in Italia. S. 66—103 (Fig. 137—167). — P. Orsi, Necropoli e stazioni sicule di transizione. I. La necropoli di Valsavoja (Catania). S. 103—119 (Tav I—II, 5 Abb.). — Pigorini, Scavi di Norba. S. 134—140.

Centralblatt, Literarisches. 53. Jahrg. (1902).

Nr. 20. *Haltern und die Ausgrabungen an der Lippe (A. R.)* Sp. 669—670.

No. 23. *O. Richter, Topographie der Stadt Rom. 2. Aufl. (G. W . . .a).* Sp. 772—774.

No. 27. *M. Collignon et E. Pontremoli, Pergame. Restauration et description des monuments de l' Acropole (T. S.).* Sp. 915—917. — *M. Ruhland, Die eleusinischen Göttinnen (G. Körte).* S. 917—918.

No. 29. *R. Lanciani, Storia degli Scavi di Roma. Vol. I. (F. Br.)* Sp. 989—990.

No. 34. *Arx Athenarum a Pausania descripta edd. Jahn et A. Michaelis. Ed. III. (Wfld.)* Sp. 1150—1151.

Civiltà, La, cattolica. Ser. XVII. Vol. VI.

Quad. 1244. Memorie sacre intorno alla porta Ostiense di Roma. 138. Note del de Rossi. Un' iscrizione di S. Saba. 139. La cella Muroniana. 140. La chiesa »s. Salvator de Porta«. 141. Epilogo: Analogie. S. 210—221. Quad. 1245. Di alcuni criterii incerti nella paletnologia, archeologia e storia antica. Il criterio delle influenze. Del bucchero nero e della sua provenienza. S. 288—297. (Forts. quad. 1248. S. 665—675.)

Chronicle, The numismatic. 1902.

Part. I. (4. ser. No. 5.) Th. Reinach, Some pontic eras. S. 1—10.

Comptes rendus de l'Académie des Inscriptions et Belles-Lettres. 1902.

Mars. Avril. E. Babelon, Rapport sur les travaux exécutés ou encouragés à l'aide des arrérages de la Fondation Piot. S. 119—124. — L. Heuzey, Archéologie orientale. 1. Un dieu cavalier. 2. Groupe de stèles phéniciennes. S. 190—206 (3 Taf.). — Ronzevalle, Bas-relief

d'époque romaine trouvé à Homs, l'antique Émèse. S. 235—236 (1 Taf.).

Denkschriften der kaiserlichen Akademie der Wissenschaften. Philosophisch-historische Classe. 47. Bd. (1902).

IV. Wessely, Karanis u. Soknopaiu Nesus. Studien zur Geschichte antiker Kultur- und Personenverhältnisse. S. 1—171.

48. Bd. (1902).

IV. F. Kenner, Die römische Niederlassung in Hallstadt (Oberösterreich). 44 S. (1 Taf., 14 Abb.).

Gazette des Beaux Arts. 3e période. Tome vingt-septième (1902).

540e livr. A. Marguillier, Bibliographie des ouvrages publiés en France et à l'Étranger sur les Beaux-arts et la curiosité pendant le premier semestre de l'année 1902. S. 505—528.

541e livr. E. Pottier, Les fouilles de Suse par la mission J. de Morgan. S. 17—32 (9 Abb.). — *G. Radet, L'histoire et l'œuvre de l'Ecole française d'Athènes. (A. C.) S. 83—86.*

Geschichtsblätter, Mannheimer. III. Jahrgang (1902).

No. 8/9. Zwei römische Reliefbilder aus Neckarau. (K. B.) S. 184—185.

Globus. Bd. 81 (1902).

Nr. 19. F. v. Luschan, Prähistorische Bronzen aus Kleinasien. S. 295—301 (24 Abb.).

Bd. 82 (1902).

Nr. 1. M. Hoernes, Basil Modestows »Einleitung in die römische Geschichte«. S. 5—10 (1 Abb.).

Nr. 4. Nachahmung römischer Metallgefäße in der prähistorischen Keramik. S. 67.

Grenzboten, Die. 61. Jahrg. (1902).

Nr. 3. K. Busche, Die Papyrusschätze Ägyptens. S. 144—152.

Nr. 19. O. Kaemmel, Neue Entdeckungen auf dem Forum Romanum. S. 306—319.

Nr. 21. F. Knoke, Die Ausgrabungen bei Haltern und das Kastell Aliso. S. 427—439.

Nr. 27. Griechische Reiseskizzen. 1. Von Catania nach Athen. S. 37—43.

Hermes. 37. Bd. (1902).

2. Heft. W. Doerpfeld, Thymele und Skene. S. 249—257. — F. Studniczka, Eine Corruptel im Ion des Euripides. S. 258—270 (6 Abb.). — G. Knaack, Encheirogastores. S. 292—297. — U. v. Wilamowitz-Moellendorff, Lesefrüchte. S. 302—314. — C. Robert, Alektryon. S. 318 —320.

3. Heft. C. v. Oestergaard, ΔΙΑΚΤΟΡΟΣ ΑΡΓΕΙΦΟΝΤΗΣ· S. 333—338. — L. Ziehen, ΟΥΛΟΧΥΤΑΙ· S. 390—400. — F. Blaß, Die Berliner Fragmente der Sappho. S. 456—479. — W. Dörpfeld, Zur Tholos von Epidauros. S. 483 —485. — P. Stengel, Vogelflug. S. 486—487.

Jahrbuch der Gesellschaft für lothringische Geschichte und Altertumskunde. 13. Jahrg. 1901.

G. Wolfram, Vorläufiger Bericht über die Aufdeckung der römischen Mauer zwischen Höllenturm und Römerthor. S. 348—355 (3 Abb.). — J. B. Keune, Römische Skelettgräber und gestempelte Ziegel zu Niederjeutz bei Diedenhofen. S. 360—363. — J. B. Keune, Das Briquetage im oberen Seillethal. Nebst einer vorläufigen Übersicht über die Ergebnisse der durch die Gesellschaft für lothringische Geschichte im Sommer 1901 ausgeführten Ausgrabungen. S. 366 —394 (9 Abb.). — H. Große, Neue Versuche über den Zweck des Briquetage. S. 394—401. — Keune, Silbernes Kesselchen aus römischen Gebäuderesten bei Büdingen (Kr. Forbach). S. 402 (1 Abb.).

Jahrbuch des kaiserlich Deutschen Archäologischen Instituts. Bd. XVII (1902).

2. Heft. G. Swarzenski, Mittelalterliche Kopien einer antiken medizinischen Bilderhandschrift. S. 45—53 (1 Abb.). — P. Weizsäcker, Zu zwei Berliner Vasen. S. 53—59 (3 Abb.). — E. Petersen, Die Erechtheion-Periegese des Pausanias. (Zu oben S. 15 f. Heft I.) S. 59—64.

Archäologischer Anzeiger.

Jahresbericht über die Thätigkeit des kaiserl. deutschen Archäologischen Instituts. S. 37—41. — Archäologische Funde im Jahre 1901. S. 41—44. — G. v. Kieseritzky, Funde in Südrußland. S. 44—46 (1 Abb.). — O. Rubensohn, Griechisch-römische Funde in Ägypten. S. 46—49 (2 Abb.). — E. Petersen, Funde in Italien. S. 49—52. — A. Schulten, Archäologische Neuigkeiten aus Nordafrika. S. 52—64 (7 Abb.). — E. Michon, Funde in Frankreich. S. 65—66 (1 Abb.) — Fabricius, Bericht über die Arbeiten der Reichs-Limes-Kommission im Jahre 1901. S. 66—71. — J. Jacobs, Die süd- und westdeutschen Altertumssammlungen. S. 71—79 (3 Abb.). — Archäologische Gesellschaft zu Berlin. S. 79—87 (2 Abb.). [Darin: Pomtow, Die athenischen Weihgeschenke in Delphi.] — Österreichisches archäologisches Institut. S. 87. — Gymnasialunterricht und Archäologie. S. 87—88. — Institutsnachrichten. S. 88—99. — Ordnung für die italienischen Museen. S. 90—91. — F. Noack,

Verkäufliche Gipsabgüsse. S. 90. — F. Noack,
Verkäufliche Diapositive. S. 90—91. — Biblio-
graphie. S. 91—102.
Jahrbuch der kunsthistorischen Sammlungen des
Allerhöchsten Kaiserhauses. Bd. XXII (1902).
 Heft 4. Dollmayr, Giulio Romano und das
 klassische Altertum. Mit einer Lebensskizze des
 Verfassers versehen und herausg. von Fr. Wick-
 hoff. S. 169—220 (7 Taf., 1 Abb.).
Jahrbücher, Neue, für das klassische Altertum,
Geschichte und deutsche Litteratur. 5 Jahrg.
IX. und X. Bd. (1902).
 2. Heft. P. Cauer, Kulturschichten u. sprach-
 liche Schichten in der Ilias. S. 77—99.
 3. Heft. E. Ziebarth, Cyriacus von Ancona als
 Begründer der Inschriftenforschung. S. 214—226.
 4. Heft (X. Bd.). L. Gurlitt, Kunsterziehung
 innerhalb des altklassischen Unterrichtes. S. 179
 —199. — F. Baumgarten, Die Kunst und die
 Schule. S. 200—205.
 5. Heft. L. Deubner, Iuturna und die Aus-
 grabungen auf dem römischen Forum. S. 370
 —388 (8 Abb.). — O. Seeck, Der Hildesheimer
 Silberfund. S. 400—402.
Jahresbericht über die Fortschritte der klassischen
Altertumswissenschaft. 30. Jahrg. 1902.
 Heft 1. P. Cauer, Bericht über die Litteratur
 zu Homer (höhere Kritik) 1888—1901. S. 1—112
 (Forts. Heft 4/5. S. 113—131).
Jahreshefte des Österreichischen archäologischen
Institutes in Wien. Bd. V (1902).
 1. Heft. E. Bormann und O. Benndorf,
 Äsopische Fabel auf einem römischen Grabstein.
 S. 1—8 (3 Abb.). — F. Hiller von Gärtringen,
 Die älteste Inschrift von Paros. S. 9—13. —
 D. Chaviaras und E. Hula, Inschriften aus Syme.
 S. 13—20. — W. Kubitschek, Eine römische
 Strafsenkarte. S. 20—96 (Fig. 4—14). — F.
 Winter, Über Vorlagen pompejanischer Wand-
 gemälde. S. 96—105 (Fig. 15—19). — F. Schaffer,
 Archäologisches aus Kilikien. S. 106—111
 (Fig. 20—26, Kartenskizze). — A. Puschi und
 F. Winter, Silbernes Trinkhorn aus Tarent in
 Triest. S. 112—127 (Taf. I u. II, Fig. 27—36).
 — A. Wilhelm, Inschrift aus dem Peiraieus.
 S. 127—139. — P. Kretschmer, Lesbische In-
 schriften. I. Tempelinschrift von Eresos. S. 139
 —146 (Fig. 37). II. Grabschriften aus Moria.
 S. 146—148. — A. v. Domaszewski, Viminacium.
 S. 147—149. — O. Hirschfeld, Bilingue Inschrift
 aus Tenos. S. 149—151. — O. Benndorf, Zwei
 Bruchstücke von Thonreliefs der Campanaschen
 Gattung. S. 151—152 (Fig. 38—39).

 Beiblatt.
 H. Liebl, Epigraphisches aus Dalmatien.
 Sp. 1—8 (Fig. 1—4).•— A. v. Premerstein, J. G.
 Thalnitschers Antiquitates Labacenses. Sp. 8—32
 (Fig. 5—7). — R. Weisshäupl, Ephesische
 Latrinen-Inschriften. Sp. 33—34. — F. V. v.
 Holbach, Cisterne auf der Insel Kösten im Golfe
 von Smyrna. Sp. 35—38 (Fig. 8—10). — E.
 Groag, Dacier vor Traian. Sp. 39—42. —
 C. Patsch, Die Städte Mal . . . und Cap . . . in
 Ostdalmatien. Sp. 41—42. — O. Fiebiger,
 Unedierte Inschriften aus dem römischen Afrika.
 Sp. 41—52. — F. Frhr. v. Calice, Zum Grab-
 relief des Nigrinus. (S. Jahresheft IV, S. 27).
 Sp. 51—52.
Journal, American, of Archaeology. Second
Series. Vol. VI (1902).
 No. 2. Cretan Expedition. A. Taramelli,
 Gortyna. S. 101—165 (32 Abb.). — H. N.
 Fowler, Archaeological discussions. Summaries
 of original articles chiefly in recent periodicals.
 S. 197—236. — H. N. Fowler, Bibliography of
 archaeological books. 1901. S. 237—258.
Journal, The, of Hellenic Studies. Vol. XXII.
1902.
 Part. 1. A. S. Murray, A new stelè from
 Athens. S. 1—4 (Pl. I, Fig. 1—2). — A. B. Cook,
 The gong at Dodona. S. 5—28 (1 Abb.). —
 C. Smith, A proto-attic Vase. S. 29—45 (Pl. II
 —IV, 1 Abb.). — J. H. Hopkinson, New evidence
 on the Melian amphorae. S. 46—67 (Pl. V,
 12 Abb.). — J. Baker-Penoyre, Three early Is-
 land vases recently acquired by the British School
 at Athens. S. 68—75 (3 Abb.). — D. G. Hogarth,
 The Zakro sealings. S. 76—93 (Pl. VI—X,
 Fig. 1—33). — H. S. Cronin, First report of a
 journey in Pisidia, Lycaonia and Pamphylia.
 Part. I. S. 94—125. — F. W. Hasluck, An
 inscribed basis from Cyzicus. S. 126—134
 (3 Abb.). — F. W. G. Foat, Sematography of
 the Greek papyri. S. 135—173. — R. de
 Rustafjaell, Cyzicus. S. 174—189 (Pl. XI, Fig.
 1—8). — C. Smith and R. de Rustafjaell, In-
 scriptions from Cyzicus. S. 190—207 (2 Abb.).
Journal des Savants. 1902.
 Avril. P. Foucart, Une loi athénienne du
 IVe siècle. S. 177—193. (Schlufs: Mai S. 233
 —245.) — St. Gsell, Les Monuments antiques de
 l'Algérie. Second et dernier article. (R. Cagnat.)
 S. 202—209.
Korrespondenzblatt des Gesammtvereins der
deutschen Geschichts- und Altertumsvereine.
50 Jahrg. 1902.

Nr. 3/4. E. Anthes, Römisch-germanische Funde und Forschungen. S. 72—73.

Nr. 5. H. Spangenberg, Die Ausgrabungen bei Haltern (Aliso). S. 77—79.

Nr. 6. Schumacher u. Lindenschmit, Jahresbericht des Römisch - Germanischen Centralmuseums zu Mainz für das Rechnungsjahr April 1901 bis April 1902. S. 110—113.

Limes, der römische, in Österreich. 1902.

Heft 3. M. v. Groller, Übersicht der im Jahre 1900 ausgeführten Grabungen. I. Strafsenforschung. II. Römisches Kastell in Höflein. III. Die Limesanlage. IV. Grabungen im Lager Carnuntum. V. Grabung in der Stadt. Sp. 1 —120 (Taf. I—XIII, Fig. 1—24). — E. Bormann, Epigraphischer Anhang. Sp. 121—130 (Fig. 25—29).

Listy filologické 1902.

Lfg. II. O. Jirani, Über Pacuvius' Atalanta (122—130). — *Reichel, Homerische Waffen (F. Hoffmeistr).*

Litteraturzeitung, Deutsche. XXIII. Jahrgang (1902).

No. 26. *A. Odobesco, Le trésor d'or de Pétrossa (H. Winnefeld). Sp. 1666—1668.*

No. 27. *A. E. Evans, The Palace of Knossos (A. Furtwängler). Sp. 1725—1728.*

Mélanges d'archéologie et d'histoire. XXIIᵉ année (1902).

Fasc. Iᵉʳ. L. Duchesne, Vaticana. Notes sur la topographie de Rome au moyen-âge. S. 1—22. — Ch. A. Dubois, Cultes et dieux à Pouzzoles. S. 23—68. — A. Merlin, Les fouilles de Dougga en 1901. S. 69—87. (Pl. I—III).

Militär-Wochenblatt. 87. Jahrg. (1902).

Nr. 34. Wolf, Haltern und die Alisofrage. Sp. 921—924.

Beihefte. 1902.

5. Heft. Wolf, Die Schlacht im Teutoburger Walde. S. 266—284 (1 Karte).

Mitteilungen der k. k. Central-Commission für Erforschung und Erhaltung der Kunst- und historischen Denkmale. 28. Bd. (1902).

1. Heft. F. Kenner, Römische Funde in Wien. S. 17—18. — W. Gurlitt, Ausgrabungen im Pettauer Felde 1901. S. 20—21. — A. Gnirs, Bauliche Überreste aus der römischen Ansiedlung von Val Catena auf Brioni grande. S. 44—48 (6 Abb.). — V. Récsey, Ein altchristliches Relief aus Ungarn S. 48—50 (1 Abb.).

Mitteilungen der anthropologischen Gesellschaft in Wien. XXXII. Bd. (1902).

1. u. 2. Heft. P. Reinecke, Beiträge zur Kenntnis der frühen Bronzezeit Mitteleuropas. S. 104—129 (21 Abb.).

Mitteilungen des Kaiserlich Deutschen Archäologischen Instituts. Athenische Abteilung. Bd. XXVI (1901).

2. Heft. Th. Wiegand, Inschrift aus Kyzikos S. 121—125. — G. Krüger, Reliefbild eines Dichters. S. 126 (Taf. VI). — S. Wide, Eine lokale Gattung boiotischer Gefäfse. S. 143 (Taf. VIII). — O. Rubensohn, Paros II. S. 157 (Taf. IX—X). — W. Kolbe, Die Bauurkunde des Erechtheion vom Jahre 408/7. S. 223. — Funde. S. 235.

Römische Abteilung. Bd. XVII (1902).

Fasc. 1. Ch. Huelsen, Jahresbericht über neue Funde und Forschungen zur Topographie der Stadt Rom. Neue Reihe. 1. Die Ausgrabungen auf dem Forum Romanum 1898—1902. S. 1—97 (Taf. I—IV, 24 Abb.). — Sitzungen und Ernennungen. S. 98—100.

Register zu den Mitteilungen. Bd. I—X. Rom, Loescher & Co., 1902. 47 S. 8⁰.

Mnemosyne. Vol. 30 (1902).

Pars 3. J. Vürtheim, De Amazonibus. S. 263 —276. — K. Kuiper, De Matre Magna Pergamenorum. S. 277.

Monatshefte, Westermanns Illustrierte Deutsche. 47. Jahrg. (1902).

F. Koepp, Die Römerfeste Aliso a. d. Lippe. S. 117—121 (1 Plan).

Musée, Le, Belge. Vol. VII (1902).

No. 2/3. S. Kayser, L'inscription du temple d'Asclépios à Epidaure. IV. S. 152—159.

Museum, České, Filologické. Bd. VIII (1902).

Lfg. 1/2. T. Šílený, Über attische Vasen (27—47). — J. V. Prášek, Herodot und die Urheimat der Slaven (47—62). — *H. Kiepert, Formae orbis antiqui (J. V. Prášek). — Chr. Huelsen, Wandplan von Rom (J. V. Prášek).*

Museum, Rheinisches, für Philologie. 57. Bd. (1902).

3. Heft. F. Solmsen, Die Berliner Bruchstücke der Sappho. S. 238—336. — O. Rofsbach, Agroecius et Plinius de Delphica. S. 473, 474. — J. E. Kirchner, Zu CIA II 996. S. 476 —478.

Nachrichten von der königl. Gesellschaft der Wissenschaften zu Göttingen. Geschäftliche Mitteilungen. 1902.

Heft 1. F. Leo, Zu Georg Kaibels Gedächtnis. S. 29—39.

Notizie degli Scavi. Anno 1902.

Fasc. 2. Regione XI (Transpadana). 1. Piobesi

Torinese. Antichità dell' età romana scoperte nel territorio del comune. (E. Ferrero.) S. 49 —52. — 2. Roma. Nuove scoperte nella città e nel suburbio. (G. Gatti.) S. 52—56. — Regione I (Latium et Campania). 3. Pozzuoli, Monumento sepolcrale con statua marmorea. (P. P. Farinelli und E. Gabrici.) S. 57—66 (6 Abb.). 4. Cava dei Tirreni. (E. Gabrici.) (S. 66—67. — Regione IV (Samnium et Sabina). 5. Fossa. Tombe ad inumazione, avanzi stradali, ruderi di edificii ed epigrafe latina dell' antica Aveia. (N. Persichetti.) S. 67—68. 6. Vasto. Avanzi di antiche fabbriche. (A. de Nino.) S. 69. — Regione II (Apulia). 7. Larino. Iscrizioni sepolcrali scoperte presso l'abitato. (A. Magliano). S. 69—70. — Sardinia. 8. Nora. Scavi eseguiti durante il mese di luglio 1901. (G. Patroni.) S. 71—82 (12 Abb.).

Fasc. 3. Regione VII (Etruria). 1. Certaldo. Vasi e frammenti di vasi aretini, con marche di fabbrica. (E. Gabrici.) S. 83—84. — 2. Férento (Comune di Viterbo). Scavi nella necropoli. (A. Pasqui.) S. 84—94 (3 Abb.). — 3. Roma. Nuove scoperte nella città e nel suburbio. Regione II. (G. Gatti.) S. 94—96. Regione VIII. Scoperta di una tomba a cremazione nel foro Romano. (G. Boni.) S. 96—111 (18 Abb.). Via Labicana. Via Tiburtina (Acque Albule) (L. Borsari). S. 111—113 (1 Abb.). — Regione I (Latium et Campania). 4. Grotta ferrata. Recenti scoperte nei Colli Albani. 5. Colonna. (L. Savignoni.) S. 114—117 (6 Abb.). 6. Tivoli. (L. Borsari.) S. 117—120 (1 Abb.). 7. Palestrina. (L. Borsari.) 8. Terracina. (L. Borsari.) S. 121. — Regione IV (Samnium et Sabina). 9. Norcia. 10. S. Vittorino (frazione del comune di Pizzoli). Fistule aquae plumbee dall antica Amiternum. 11. Civitatomassa. Tombe ed epigrafi sepolcrali latine scoperte in contrada Pietragrossa. (N. Persichetti.) S. 122—123. 12. Castelvecchio Subequo. (A. De Nino.) S. 123—124. 13. Vittorito (A. De Nino). S. 124—125. 14. Vasto. (L. Anelli.) S. 125—126. — Regione II (Apulia). 15. Craco. S. 126. — Regione III (Lucania et Brutti). 16. Gioia Tauro (Metaurum). Scoperte varie (P. Orsi). S. 126—130 (1 Taf., 3 Abb.). — Sicilia. 17. Termini-Imerese. Iscrizione latina sepolcrale, trovata fuori porta Girgenti (P. Orsi). S. 130.

Fasc. 4. Regione VI (Umbria). 1. Campomicciolo (frazione del comune di Papigno). Acquedotto antico con frammenti di laterici. (N. Persichetti.) S. 131. — 2. Roma. Nuove scoperte

nella città e nel suburbio (G. Gatti). S. 132—134. — Regione I (Latium et Campania). 3. Grotta ferrata. Necropoli di villa Cavalletti. (G. A. Colini. R. Mengarelli.) S. 135—198 (112 Abb.). 4. Segni. Statuetta votiva in bronzo, scoperta nel territorio. (A. Pasqui.) S. 198—200 (2 Abb.). 5. Pompei. Relazione degli Scavi fatti durante i mesi di ottobre-novembre, dicembre 1901, di gennaio, febbraio, marzo 1902. (R. Paribeni. E. Gabrici.) S. 201—213 (1 Plan). — Sicilia. 6. Vizzini, Scoperte varie dentro e fuori la città. 7. Ragusa. Scoperta di aes grave. 8. Licodia Eubea. Sepolcri siculi dell' ultimo periodo. 9. Grammichele. Antro sacro a Demeter. (P. Orsi.) S. 213—228 (10 Abb.). 10. Termini Imerese. (S. Ciofalo.) S. 228.

Philologus. Bd. 61 (1902).

Heft 2. A. Mommsen, Neuere Schriften über die attische Zeitrechnung. Ein Bericht. S. 201 —244. — O. Hoffmann, Zur thessalischen Sotairos-Inschrift. S. 245—251. — A. Deißmann, Die Rachegebete von Rheneia. S. 252—265.

Heft 3. C. Hentze, Die Formen der Begrüßung in den homerischen Gedichten. S. 321 —355. — A. Milchhoefer, Nachträgliche Betrachtungen über die drei Athenaheiligtümer auf der Akropolis von Athen. S. 441—446.

Proceedings of the Society of Antiquaries of Scotland. Session 1900—1901. Vol. 35.

D. Christison, Excavation of earthworks adjoining the »roman road« between Ardoch and Dupplin, Perthshire. S. 15—43 (12 Abb.). — D. Christison and J. Anderson, Excavation of the roman camp at Lyne, Peeblesshire. S. 154 —186 (17 Abb.). — D. Christison and M. Buchanan, Account of the excavation of the roman station of Camelon near Falkirk, Stirlingshire. S. 329—417 (pl. II—V, 54 Abb.).

Quartalschrift, Römische, für christliche Altertumskunde und für Kirchengeschichte. 16. Jahrg. (1902).

1. u. 2. Heft. A. de Waal, Zur Ikonographie der Transfiguratio in der älteren Kunst. S. 25 —40 (2 Taf., 1 Abb.). — A. Bacci, Relazione degli scavi eseguiti in S. Agnese. S. 51—58. — d. W., Zur Konservierung der christlichen Kunstwerke in Italien, besonders in Rom. S. 64—66. — J. B. Kirsch, Anzeiger für christliche Archäologie. 1. Römische Konferenzen für christliche Archäologie. 2. Ausgrabungen in der Basilika der hl. Agnes an der Via Nomentana. 3. Weitere Ausgrabungen und Funde. 4. Bibliographie und Zeitschriftenschau. Mitteilungen. S. 76—90.

Rendiconti della r. Accademia dei Lincei. Classe di scienzi morali storiche e filologiche. 5. serie. Vol. XI.

Fasc. 1—2. G. Lumbroso, Osservazioni papirologiche S. 80—81. — Notizie delle scoperte di antichità del mese di dicembre 1901. S. 82—84, di gennaio 1902. S. 91—94.

Review, The Classical. Vol. XVI (1902).

No. 4. J. Case, Apollo and the Erinyes in the Electra of Sophocles. S. 195—200. — W. W. Fowler, The number twenty-seven in Roman ritual. S. 211—212.

No. 5. Th. Ashby, jun., Recent excavations in Rome. 1. Temple of Castor and Pollux. 2. Atrium Vestae. 3. Temple of Antoninus and Faustina. 4. Sacra via. S. 284—286.

No. 6. W. R. Paton, An inscription from Eresos. S. 290—291. — J. E. Harrison, Is tragedy the goat-song? S. 331—332. — *O. Richter, Topographie der Stadt Rom. 2. Aufl. (Th. Ashby, jun.). S. 333—336.*

Revue africaine. Bulletin des travaux de la Société historique Algérienne. 45. année. (1901.)

1. Trimestre. S. Gsell, Tête de l'empereur Hadrien. S. 65—69 (1 Abb.).

2 /3. Trimestre. J. Wierzejski, Catalogue du Musée de Cherchel (fin). S. 237—288.

Revue archéologique. 3e série. Tome XL. (1902.)

Mars-Avril. J. de Morgan, L'histoire de l'Elam d'après les matériaux fournis par les fouilles à Suse de 1897 à 1902. S. 149—171. — M. Vassits, La nécropole de Kličevac. S. 172—190 (22 Abb.). — A. Mahler, L'Apollon Pythien au Louvre. S. 196-199 (pl. VII). — S. Reinach, Divinités équestres. S. 227—238 (pl. VIII, 11 Abb.). — U. Dürst, Quelques ruminants sur des œuvres d'art asiatiques. S. 239—244 (3 Abbild.). — J. Déchelette, Montefortino et Ornavasso. Étude sur la civilisation des Gaulois Cisalpins. S. 245—283 (35 Abb.). — Nouvelles archéologiques et correspondance. (Darin: S. Reinach, L'Iconographie de Julien l'Apostat. S. 286—295). — *H. Lechat, Le temple grec (S. R.). S. 296.*

Mai - Juin. F. Cumont, Le dieu Orotalt d'Hérodote. S. 297—300. — A. Mahler, Une réplique de l'Aphrodite d'Arles au Musée du Louvre. S. 301—303 (pl. XII). — H. Breuil, Sur quelques bronzes celtiques du Musée de Chateauroux (Indre). S. 328—331 (4 Abb.). — Carton, Panthères bacchiques affrontées sur un bas-relief de l'Afrique du Nord. S. 332—335 (1 Abb.). — A. de Molin, Étude sur les agrafes de ceinturon burgondes à inscriptions. S. 350—371 (10 Abb.). — S. Reinach, A propos d'un stamnos béotien du Musée de Madrid. S. 372—386 (8 Abb.). — S. Ronzevalle, Interprétation d'un bas-relief de Homs. S. 387—391. — J. Déchelette, L'esclave à la lanterne. S. 392—397 (3 Abb.). — Nouvelles archéologiques et correspondance. S. 404—421.

Tome XLI (1902).

Juillet-Août. H. Lucas, Un Ganymède au Musée de la Maison Carrée. S. 1—4 (pl. XIII). — S. Reinach, Le moulage des statues et le Sérapis de Bruaxis. S. 5—21. — H. Breuil, Une cachette Hallstattienne à Argenton (Indre). S. 22—38 (Fig. 1—13). — V. Mortet, Recherches critiques sur Vitruve et son œuvre. S. 39—81. — Breuil, Manche de couteau en bronze à forme humaine trouvé à Essômes (Aisne). S. 82—84 (1 Abb.). — S. de Ricci, Inscriptions déguisées. S. 96—101. — S. Reinach, Permis d'exporter délivrés à Rome vers le milieu du XVIe siècle. S. 162—116. — R. Weill, Hiérakonpolis et les origines de l'Égypte. S. 117—124. — Nouvelles archéologiques et correspondance. S. 128—138. — *A. Joubin, La sculpture grecque entre les guerres médiques et l'époque de Périclès. (S. R.) S. 140—141.* — S. Gsell, Les Monuments antiques de l'Algérie. (P. Monceaux.) S. 156—159.

Revue critique. 36e année. (1902.)

No. 29. *F. Duemmler, Kleine Schriften (My.) S. 43—45.*

No. 30. *Héron de Villefosse, Le trésor de Boscoreale. (C. Jullian.) S. 66—69.*

Revue des études anciennes. Tome IV (1902).

No. 2. N. Chapot, Sur quelques inscriptions d'Acmonia de Phrygie. S. 77 - 84. — P. Perdrizet, Miscellanea. VII. Inscriptions d'Éolide. VIII. Sur un graffitte latin de Délos. S. 85—89. — C. Jullian, Notes gallo-romaines. XIV. Remarques sur la plus ancienne religion gauloise. S. 101—114 — G. Gassies, Un bronze de l'école de Polyclète trouvé à Meaux. S. 142-144 (pl. III). - *E. Pontremoli et M. Collignon, Pergame, restauration et description des monuments de l'acropole. (G. Radet.) S. 151—158.*

Revue des études grecques. Tome XV (1902).

Nos. 62—63. E. Michon, La Vénus de Milo. S. 11—31. — Th. Reinach, Apollon Kendrisos et Apollon Patrôos en Thrace. S. 31—36. — T. R., Nouveaux fragments de Sappho. S. 60—70. — T. Reinach, Bulletin épigraphique. S. 71—95. — Correspondance. S. 96—98.

No. 64. Assemblée générale du 1er Mai

1902. P. Girard, Discours. S. VI—XIV.
A. Hauvette, Rapport sur les travaux et les con-
cours de l'année 1901/1902. S. XV—XXVII. —
A. E.. Contoléon, Inscriptions de la Grèce
d'Europe. S. 132—143. — Ph. E. Legrand,
ΣΤΡΑΤΕΥΕΣΘΑΙ ΜΕΤΑ ΑΘΗΝΑΙΩΝ. S. 144
—147. — *A. Joubin, La sculpture grecque entre
les Guerres Médiques et l'époque de Périclès. (E.
Pottier.) S. 163-167. — H. Lechat, Le Temple
grec. (T. R.) S. 169—170.* — Ch. Em. Ruelle,
Bibliographie annuelle des études grecques.
(1899—1900—1901). S. 172—228.
Revue de philologie, de littérature et d'histoire
anciennes. Tome XXVI (1902).
 2º livr. P. Foucart, Une statue de Polyclète.
S. 213—215 (1 Abb.). — R. Poupardin, Note
sur un manuscrit épigraphique de la bibliothèque
Vallicelliane à Rome. S. 219 - 221. — F. Cumont,
ΠΑΤΡΟΒΟΥΛΟΙ. S. 224 - 228. — *P. Foucart,
Les Grands Mystères d'Éleusis. Personnel. Céré-
monies. (B. Haussoullier.) S. 236—238.*
Rivista di filologia. Anno XXX (1902).
 Fasc. 2. E. Romagnoli, L'impresa d'Eracle
contro Gerione su la coppa d'Eufronio. S. 249
254. — J. Santinelli, Alcune questioni attinenti
ai riti delle vergini Vestali. S. 255 - 269.
Rivista italiana di numismatica. Vol. XV (1902).
Fasc. I e II s. Omaggio al Congresso internaz.
di scienze storiche in Roma.
Rundschau, Neue Philologische. Jahrg. 1902.
 Nr. 11. *Monumenta Pompeiana. 1. Lfg. (L.
Koch.) S. 252—253.*
 Nr. 12. *H. Grisar, Rom beim Ausgang der
antiken Welt. (F. Platz.) S. 273—277.*
 Nr. 12. *E. Samter, Familienfeste bei Griechen
und Römern. (O. Wackermann.) S. 344—346.*
 Nr. 16. *O. Richter, Topographie der Stadt Rom.
2. Aufl. (H. Rüter.) S. 368—370.*
 Nr. 17. *Ch. Hülsen, Wandplan von Rom,
Romae veteris tabula in usum scholarum descripta.
(L. Koch.) S. 393—394.*
Sitzungsberichte der kgl. preufsischen Akademie
der Wissenschaften zu Berlin. 1902.
 XXVIII. Conze, Jahresbericht über die
Thätigkeit des kaiserl. Deutschen Archäologischen
Instituts. S. 615—622.
 XXXV. Th. Mommsen, Weihe-Inschrift für
Valerius Dalmatius. S. 836—840 (1 Taf.).
Skrifter, Videnskabsselskabets. Christiana. Histo-
risk-filosofisk Klasse. 1901.
 Nr. 2. S. Eitrem, Zur Ilias-Analyse. Die
Aussöhnung. S. 1 - 34.

Studi e materiali di archeologia e numismatica
pubbl. per cura di L. A. Milani. Vol. 2 (1902).
 L. A. Milani, L'arte e la religione preellenica
alla luce dei bronzi dell' antro Ideo cretese e
dei monumenti Hetei. Cap. VI. Figurazioni
adombranti Dei Eroi e Demoni della mitologia
e religione ellenica. S. 1—96 (Fig. 98—305). —
G. Karo, Le Oreficerie di Vetulonia. Parte II.
S. 97—147 (Taf. I—III, Fig. 49—143). — E.
Gabrici, La numismatica di Augusto. Studi di
tipologia cronologia e storia. I. S. 148—171
(22 Abb.). — L. A. Milani, L'anello-sigillo
d'Augusto col tipo della Sfinge. S. 172—180
(14 Abb.). — L. A. Milani, Le monete dattiliche
clipeate e a rovescio incuso. Excursus. S. 181
—206 (125 Abb.). — Appendice museografica.
G. Pellegrini, Siena, Museo Chigi. I bronzi.
S. 207—222 (28 Abb.).
Studies, Harvard, in classical philology. Vol. XIII.
1902.
 G. H. Chase, The shield devices of the
Greeks. S. 61—127. — C. Bonner, A study of
the Danaid myth. S. 129—173.
Verhandlungen der Gesellschaft Deutscher Natur-
forscher und Ärzte. 73. Versammlung zu Ham-
burg. 22.—28. Sept. 1901. 2 Tl. (1902).
 1. Hälfte. L. Stieda, Über die Infibulation
der Griechen und Römer. S. 286—287. — M.
Klufsmann, Anthropologische und ethnologische
Fragen der neuesten Homerforschung. S. 291.
Wochenschrift, Berliner philologische. 22. Jahrg.
(1902).
 No. 18. Archäologische Gesellschaft zu Berlin.
Februar-Sitzung. Sp. 572—575.
 No. 20. *G. F. Hill, Descriptive Catalogue
of ancient greek coins belonging to John Ward.
(H. v. Fritze.) Sp. 621—622.* — *H. Luckenbach,
Antike Kunstwerke im klassischen Unterricht. (G.
Reinhardt). Sp. 623—630.*
 No. 22. Archäologische Gesellschaft zu Berlin.
März-Sitzung. Sp. 700—702. (Fortsetzung und
Schlufs in No. 23 u. 24.)
 No. 24. *Monumenta Pompeiana. (R. Zahn.)
Sp. 757—758.*
 No. 25. *S. Reinach, L'album de Pierre Jacques
dessiné à Rome de 1572 - 1577. (A. Furtwängler.)
Sp. 786—788.*
 No. 26. *C. Gaspar, Le legs de la Baronne de
Hirsch à la Nation Belge. (R. Zahn.) Sp. 819
—822.*
 No. 28. *E. Ferrero, L'arc d'Auguste à Suse.
(R. Borrmann.) Sp. 879—881.* — *R. Wünsch,
Das Frühlingsfest der Insel Malta. (E. Kuhnert.)*

Sp. 888—884. — F. Haug, Neue Inschriften aus Afrika. Sp. 894.

No. 29. *G. Wissowa, Religion und Kultus der Römer. (R. Samter.) Sp. 905—913.*

No. 30 P. N. Papageorgiu, Epigraphisches. Thessalonica colonia im II. Jahrh. Sp. 957.

No. 31 u. 32. Archäologische Gesellschaft zu Berlin. 1902. Mai-Sitzung. Sp. 1001—1005. (Schlufs in No. 33 u. 34.)

Wochenschrift für klassische Philologie. 19. Jahrg. (1902).

No. 23. *F. Imhoof-Blumer, Kleinasiatische Münzen. Bd. 1. (H. v. Fritze.) Sp. 617—622.*

No. 25. M. Maas, Zur Aldobrandinischen Hochzeit. Sp. 701—702.

No. 26. *J. Strzygowski, Der Bilderkreis des griechischen Physiologus, des Kosmas Indikopleustes und Oktateuch nach Handschriften der Bibliotheken zu Smyrna. (G. Thiele.) Sp. 709—711.* — Landhaus eines vorgeschichtlichen Herrschers von Phaestus. Sp. 728.

No. 28. *W. Ridgeway, The early age of Greece. (O. Schrader.) Sp. 761—765.*

No. 29. Prähistorische Nekropole auf dem Forum Romanum. Funde auf Ithaka. Sp. 813.

No. 30 u. 31. Archäologische Gesellschaft zu Berlin. Mai-Sitzung. Sp. 851—860.

No. 32. Archäologische Gesellschaft zu Berlin. Juni-Sitzung. Sp. 885—887.

No. 33 u. 34. *E. Pernice u. Fr. Winter, Der Hildesheimer Silberfund. (G. Körte.) Sp. 901—904.* — Archäologische Gesellschaft zu Berlin. Juli-Sitzung. Sp. 923—927.

No. 35. Die Fresken von Boscoreale. Griechische Bronzestatue in Pompeji. Auffindung eines griechischen Reliefs in Rom. Sp. 965—966.

Zeitschrift für Assyriologie. XVI. Bd. (1902). 1. Heft. P. Jensen, Das Gilgalmiš — Epos und Homer. S. 125—134.

Zeitschrift für vaterländische Geschichte und Altertumskunde Westfalens. Bd. 60 (1902). 1. Heft. F. Koepp, Herr Knoke und die Ausgrabungen bei Haltern. Berichtigungen. S. 1—12.

Zeitschrift für die österreichischen Gymnasien. 53. Jahrg. 1902. 1. Heft. E. Hauler und R. Kauer, Bericht über die 46. Versammlung deutscher Philologen und Schulmänner zu Strafsburg i. E. S. 87—95.

4. Heft. H. Jurenka, Die neuen Bruchstücke der Sappho und des Alkaios. S. 289—298. — *W. Reichel, Homerische Waffen. 2. Aufl. (J. Iüthner.) S. 299—308.*

5. Heft. *O. Krell, Altrömische Heizungen. (E. Hula.) S. 429—430.*

6. Heft. *A. Flasch, Die sogenannte Spinnerin, Erzbild in der Münchener Glyptothek. (E. Hula.) S. 497—498.*

Zeitschrift, Historische. 89. Bd (1902). 1. Heft. *G. Radet, L'histoire et l'œuvre de l'école française d'Athènes. (A. Körte.) S. 72—74.*

Zeitung, Allgemeine. Beilage. 1902.

No. 93 u. 94. A. Riegl, Spätrömisch oder Orientalisch?

No. 130. A. Mayr, Die Wiederentdeckung des punischen Karthago.

No. 142. Ara Pacis Augustae.

No. 144. F. W. v. Bissing, Die deutschen Ausgrabungen in Babylon.

No. 178. Auf der Saalburg bei Homburg.

No. 179. Zu den Ausgrabungen auf der Saalburg.

ARCHÄOLOGISCHER ANZEIGER

BEIBLATT

ZUM JAHRBUCH DES ARCHÄOLOGISCHEN INSTITUTS

1902. 4.

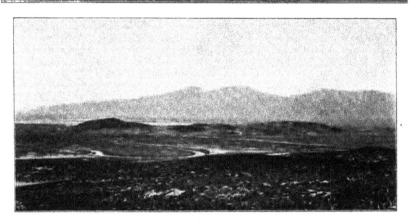

Abb. 1. Die Mäandermündung im Jahre 1900.

ZWEITER VORLÄUFIGER BERICHT ÜBER DIE AUSGRABUNGEN DER KÖNIGLICHEN MUSEEN ZU MILET.

In meinem vorigen Berichte (Archäologischer Anzeiger 1901 S. 191 ff.) sind die Ergebnisse der Milesischen Ausgrabungen bis zum Beginn des Jahres 1901 geschildert worden. Nach der dann eingetretenen Pause wurde die Untersuchung am 4. Oktober desselben Jahres wieder aufgenommen.

Die Aufgabe war diesmal eine wesentlich veränderte. Während es bisher galt, das schwer zu übersehende Stadtgebiet systematisch nach allen Richtungen hin aufzuklären, handelte es sich jetzt ganz besonders darum, das große, bereits zu Tage geförderte Architekturmaterial bis ins einzelne durch-

zuarbeiten und den Rekonstruktionsversuch der Monumente daran zu knüpfen. Daß dieses wichtige Hauptziel der Herbstcampagne von 1901 glücklich erreicht worden ist, verdanken wir einer sechsmonatigen hingebenden Arbeit des Herrn Regierungs-Baumeisters Hubert Knackfuß aus Kassel und des Herrn Dr. phil. Julius Hülsen aus Frankfurt a. M. Daneben ging eine mit Grabungen und Aufnahmen verbundene Aufklärung der Gegend vor dem heiligen Thor und der Nekropolis, deren Beobachtung Herr Dr. Carl Watzinger übernommen hatte. Außerdem wurde die Südseite des Buleuterion und das zu demselben führende Propylaion freigelegt.

Das 1899 entdeckte, am Beginn der großen Prozessionsstraße nach Didyma liegende Stadtthor war bisher nur bis auf das Niveau des Jahres 100

v. Chr. freigelegt worden, welches durch die in situ stehende Inschrift des Kaisers Trajan bezeugt wird. Bei weiterer Ausgrabung an der Aufsenseite der Stadtmauer ergab sich etwa einen Meter tiefer die Schwelle eines mit architektonischen Schmuckformen ausgestatteten hellenistischen Thorbaues, zu dessen beiden Seiten zwei gleichgrofse Kammern lagen (Plan, Abb. 2); ursprünglich wohl für die Wachen bestimmt, sind sie später zur Aufnahme von Laufbrunnen umgeändert worden. Ein Turm von etwa 10 m Breite schützte 6 m vorspringend westlich den Eingang, östlich springt die Stadtmauer 5 m vor; ob auch hier ein Turm liegt, hat sich noch nicht feststellen lassen.

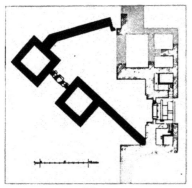

Abb. 2.

Dieser hellenistische Stadtmauerzug ist derselbe, den wir früher schon auf weite Strecken, von der Westspitze der Stadt bis zur römischen Wasserleitung im Südosten verfolgt und teilweise freigelegt haben. Dafs es sich hier nicht um eine Befestigung der hellenistischen Frühzeit handelt, bewies die den Fortschritten der Belagerungstechnik Rechnung tragende Mauerstärke von 4—5 m, es deuteten das auch ältere hellenistische Architektur- und Inschriftenfragmente im Verbande dieser Mauer an.

War Milet vor dieser Zeit ohne feste Mauer? Die Antwort erhielten wir bei weiterem Vordringen gegen Süden. Zunächst fiel auf, dafs hellenistische Gräber dabei nicht zu Tage kamen. Dann zeigte sich, dafs vor dem eben geschilderten Thor ein noch älteres, von zwei quadratischen Türmen mit 7 m Seitenlänge beiderseits flankiertes Thor lag, dessen Quadermauerwerk der besten älteren hellenistischen Epoche angehört (Abb. 3); die sich den beiden Türmen ansetzenden Mauerschenkel haben

nur 2 m Dicke und verlaufen unter dem Fundament der späteren, 5 m dicken Mauer. Hier scheint also die Befestigung gefunden zu sein, welche von den Truppen Alexanders des Grofsen im Jahre 334 v. Chr. im Sturm genommen wurde. Auf dem Plan Abb. 2 sind diese Mauern schraffiert angegeben. Abb. 4 zeigt das jüngere hellenistische Thor und in ihm die höher liegende Schwelle des trajanischen Niveaus. Wir können nunmehr fünf wichtige Perioden unterscheiden: 1. die Zeit der älteren hellenistischen Stadtmauer (2 m); 2. die der jüngeren hellenistischen Mauer (5 m); 3. die Zeit der Wohlthaten des Kaisers Trajan, in welcher das Niveau aller niedriggelegenen Strafsen Milets erhöht wurde und in der vermutlich die grofsartige Kanalisation eingerichtet wurde, von welcher im vorigen Bericht schon die Rede war; 4. die Zeit des Kaisers Gallienus, in welcher an Stelle der verfallenen hellenistischen Stadtmauer eilig, unter Zuhülfenahme von älteren Werkstücken, Skulpturen und Inschriften eine 2—3 m dicke Schutzmauer gegen die Gotheneinfälle gezogen wurde. Gleichzeitig scheint damals der Umfang des Stadtgebietes stark verringert worden zu sein; 5. die Zeit der byzantinischen Befestigungen, die sich auf den Theaterhügel beschränken.

Es war für uns zunächst das Gegebene, durch das ältere Stadtthor auf dem heiligen Wege gegen Süden in die Totenstadt vorzudringen. Dabei wurde festgestellt, dafs die trajanische Strafse eine betonartige Packlage von kleinen Steinen mit Mörtel hatte, während die älteren Schichten des Weges nur eine einfache Schotterung in 5—6 m Breite zeigen. Zunächst fanden sich in grofser Tiefe altertümliche Brandgräber, dann folgten reihenweise Denkmäler und Grabbauten an beiden Seiten der Strafse. Die Mehrzahl lag tiefer als das römische Niveau und gab sich als hellenistisch zu erkennen, ein Marmorbau, auf welchen man nachträglich einen Guirlandensarkophag eines Würdenträgers römischer Zeit gesetzt hat. Familien-Gräber mit starken Tonnengewölben waren in den weifsen Kalkfelsen des Hügellandes eingebaut, andere lagen als unterirdische Höhlen, zu denen kurze Treppen herabführen, im Felsen. In römische Zeit gehören namentlich gröfsere Bauten in Form von Antentempeln mit unterirdischer Grabkammer und Resten von Wandmalerei. Daneben fand sich eine Menge von einzelnen Marmorsarkophagen, deren Trümmer weithin den Zug der modernen Strafse nach Didyma begleiten. Am Hügel Kalabak-Tepe beobachtete Watzinger hellenistische Ziegelgräber. Obwohl an mehreren Stellen interessante Vasenfragmente aus archaischer Zeit gefunden sind, ist es noch nicht

gelungen, ein unberührtes Grab dieser Periode blofszulegen. Dagegen fanden sich in der Nekropolis wieder eine der bekannten archaischen Sitzfiguren und eine reich dekorierte archaische Marmorbasis, sowie Reste altertümlichen Dachschmuckes aus gebranntem Thon.

Die Trümmer des reichsten bisher entdeckten Grabbaues (Abb. 5, Rekonstruktion von H. Knackfus, gez. von J. Hülsen) lagen etwa 15 Kilometer südlich der Stadt im tiefsten Winkel der Meeresbucht von Akbuki an einem 40 m hohen, schattig grünen Abhang, von dem sich ein weiter Blick zu den fernen Mykalegipfeln und den zerklüfteten

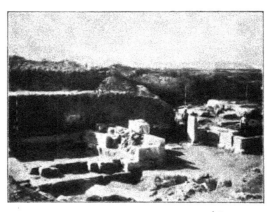

Abb. 3.

Granitwänden des Latmos öffnet. Wer, wie H. Knackfufs und ich, von jenem Gestade herab in wochenlangem Zeltleben gesehen hat, wie die Abendsonne die scharfen Berglinien Kariens purpurn umsäumt, wer die erhabene Ruhe dieses verlassenen Erdenwinkels wohlthuend empfunden hat, der gewinnt ein volles Verständnis für den Gedanken, der zur Errichtung dieses ernsten, vornehmen Mausoleums von Tà μάρμαρα geführt hat. Es ist ein 12 m im Quadrat messendes dorisches Gebäude aus hellenistischer Zeit. Seine Strenge mäfsigten die bunten Farben, mit welchen der den Kalkstein bedeckende Stuck bemalt

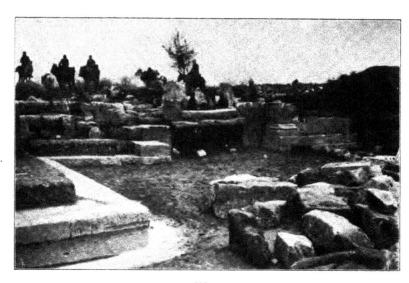

Abb. 4.

13*

war. Drei Seiten des Gebäudes sind von sechs freistehenden, aber dicht an die Wand tretenden Säulen umgeben (Plan Abb. 6), in deren Zwischen-

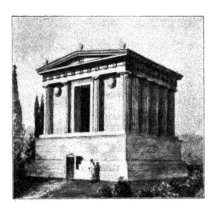

Abb. 5.

räumen purpurrote Rundschilde mit goldgelben Rändern, an roten Bändern von oben herabhängend, im Relief dargestellt waren. Auf der vierten Seite lag zwischen Halbsäulen der Eingang zu dem in zwei Kammern geteilten Innenraum, dessen Decke von verschieden ornamentierten, bunten Kassettenplatten über Steinarchitraven gebildet wurde. Den beiden oberen Gemächern entsprechen zwei Räume im Untergeschofs, in denen wir sechs Gräber mit den Resten solcher Leichen gefunden haben, die im oberen Geschofs neuen Beisetzungen Platz machen mufsten. Das Dach bestand aus 30 cm dicken Steinplatten in Ziegelform, die den geringen Steigungswinkel des Giebels offenbar mitbestimmt haben.

Das besondere Studium J. Hülsens war dem römischen Nymphaeum gewidmet, das den Endpunkt der grofsen Bogen-Wasserleitung bildet und dessen

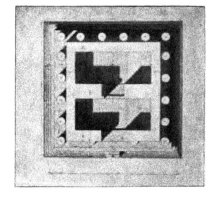

Abb. 6.

Fassade sich gegenüber dem Rathauspropylaion erhebt. Was von dieser Ruine heute über dem Boden steht (Abb. 7), stellt kaum die Hälfte der früheren Höhe dar, und während jetzt nur noch drei Nischen zu sehen sind, gab es früher deren achtzehn. Der Bau hatte einst zwei Stockwerke, in dessen oberem der cementierte Wasserbehälter verborgen lag, der von starken Gewölben im Unterstock getragen wurde. Dieser Einteilung entsprechend zeigte die marmorverkleidete Vorderwand ein zweistöckiges Schmucksystem von je 9 Nischen und vorspringenden Tabernakeln mit verkröpftem, von roten Marmorsäulen getragenem Gebälk (vergl. den Ausschnitt aus der Fassade, Abb. 8). Nach oben fand der Bau seinen Abschlufs vermutlich

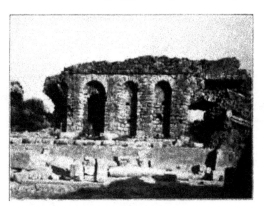

Abb. 7.

in einer Anzahl volutenförmiger Dekorations-
glieder, wie sie ähnlich bei den Dächern römi-
scher Prachtgräber in Kleinasien gefunden werden
(z. B. R. Heberdey und W. Wilberg, Jahreshefte
III S. 190, Fig. 64). Die zahlreichen Marmor-
bilder, welche die Nischen einst schmückten, sind
bereits früher erwähnt worden. Da es Herrn Dr.
Hülsen nicht nur gelungen ist, den Aufbau der
Schmuckwand nebst den Schranken des ihr vor-
gelagerten, 16 m breiten Hauptbassins, sowie des
diesem wieder vorgelagerten Schöpfbassins zu er-
mitteln, sondern auch die bewundernswert geschickte
Verwendung des zuströmenden Wassers bis in die
einzelnen Röhren und Abflüsse nachzuweisen, so ist
das Ergebnis seiner Studien in technischer wie in
künstlerischer Beziehung ein so vollständiges, wie
es wohl bei keiner ähnlichen antiken Anlage er-
reicht worden ist. Dafür, dafs das Bassin vor der
Schmuckwand mit einem Dache überdeckt war, wie
es bei syrischen Nymphaeen die Regel sein soll,
hat sich bis jetzt ein fester Anhaltspunkt nicht er-
geben. Möglich ist immerhin, dafs sich dafür ent-
scheidende Bauglieder noch finden, wenn die zwischen
dem Rathauspropylaion liegenden Erdmassen ganz
beseitigt sein werden. Hoffentlich findet sich dann
auch eine für die genaue Datierung des Brunnens
sehr wünschenswerte Ergänzung zu den Fragmenten
der Architravinschrift der Unterstock-Tabernakel:
*leg(atus) Aug(usti) pr(o)pr(aetore) prov]inciae Syriae
procos. Asiae et Hispaniae Ba[eticae . . .*, von der sich
einstweilen nur soviel sagen läfst, dafs sie sicher
vor die Zeit des Kaisers Septimius Severus fällt.

Die Aufnahme des Rathauses, seines Propylaion
und Altars war Herrn Regierungsbaumeister Knack-
fufs übertragen worden, dem hierzu einige Vor-
arbeiten des Herrn Architekten Fritz Grosse zur
Verfügung standen. Seine Arbeit konnte durch
völlige Freilegung der Südseite des Buleuterion,
wo sich Architekturstücke von besonders guter Er-
haltung fanden, gefördert werden. Es gelang ihm,
aus dem jetzigen Erhaltungszustand des Grundrisses
sowohl die Einrichtung des Sitzungssaales mit seinen
Innenstützen und Aufgängen (Plan Abb. 9), als auch
die Reihenfolge des Aufbaues wiederzugewinnen:
die Unterbauschichten, das sie krönende Profil, An-
zahl und Gestalt der Thüren und Fenster, sowie
deren Höhenlage. Ferner wurden die Eckpfeiler
und die bisher noch fehlende Distanz der Halb-
säulen ermittelt, den Schilddekorationen nebst dem
darunter liegenden Wandprofil ein fester Platz an-
gewiesen. Die Lage und Verhältnisse der Dach-
giebel konnten ebenso glücklich bestimmt werden,
die Akroterien und selbst polychrome Details fanden

sich wieder hinzu. So ersteht zum ersten Mal wieder
ein in allen seinen hochragenden Teilen gesichertes
Bild eines griechischen Rathauses, dessen edle
Formen die perspektivische Zeichnung von Knack-
fufs veranschaulicht (Abb. 10). Dafs der Bau um
die Wende des dritten zum zweiten vorchristlichen
Jahrhundert bestand, ging mit Sicherheit schon
daraus hervor, dafs die Bronzestatue des Feldherrn

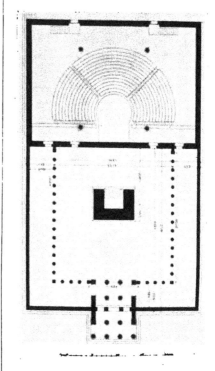

Abb. 9.

Lichas bald nach 200 v. Chr. am Propylaion ihre
im Epigramm der erhaltenen Basis bezeugte Auf-
stellung gefunden hat. Wenn nicht alles trügt,
wird in der leider nur stückweise erhaltenen Archi-
travinschrift Seleukos IV. (187—175 v. Chr.) oder
einer seiner rasch wechselnden nächsten Nachfolger
als Stifter genannt.

In der südlichen Parodos des Rathauses fand
sich ein mit dem Bauwerk gleichzeitiges, von den
marmornen Fufsbodenplatten des Ganges überdecktes

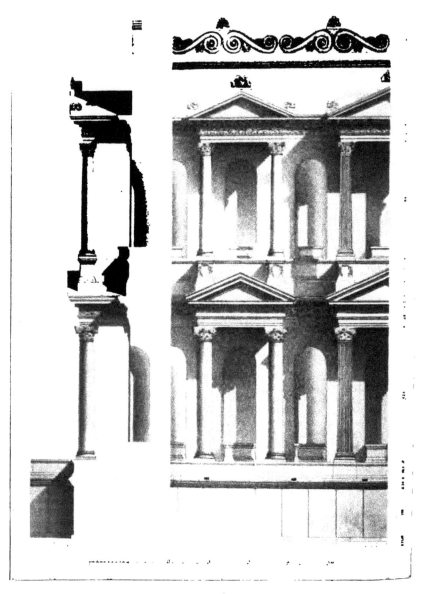

Abb. 8.

Abb. 11.

Grab, das wir leider ausgeplündert vorfanden. Es hat im Mittelalter als Bestattungsort für 13 Leichen gedient, deren Schädel mongolischen Typus zeigen.

Die Untersuchung wandte sich dann dem 9 ½ m langen Altar im Hofe des Buleuterion zu. Auf hohem Sockelprofil erhoben sich 1,25 m hohe Reliefplatten mit Guirlanden, Stierschädeln, Opferbinden und wappenartigen Löwenmasken. Dieser Fries war abgedeckt durch ein Profil mit Eierstab und Anthemien, auf dem kleine Säulen in Abständen von etwa 2 m

mentalen Eingangs gebildet haben, dessen eigenartige Capitellornamentik augenscheinlich eine Ableitung von heimischen Pflanzenformen darstellt und ein neues Beispiel für die feine Mäßigung ist, die sich die hellenistischen Architekten in den dekorativen Teilen ihrer Werke auferlegten.

Einer der Hauptgründe, weshalb diesmal die eigentliche Grabung in engen Grenzen gehalten wurde, bestand darin, daß das zum ruhigen, gesunden Fortschreiten der Ausgrabungsarbeit unbedingt er-

Abb. 10.

standen. Dazwischen befanden sich jene großen mythologischen Marmorreliefs mit Darstellung einer thronenden Göttin, des Herakles u. a., deren der vorige Bericht Erwähnung gethan hat. Das Ganze ist von einem fein ornamentierten, mit Soffittendekoration geschmückten Marmorgesims gekrönt. Der Treppenaufgang befand sich im Westen.

Die Stelle des zum Altarhof führenden elf Meter breiten Marmorpropylaion hat bei ihrer Freilegung soviel Architekturstücke ergeben, daß der ganze Aufbau wieder gezeichnet werden konnte. Insbesondere hat sich gezeigt, daß die früher erwähnten 55 cm hohen Waffenreliefs als Zierfries einen Bestandteil der korinthischen Ordnung dieses monu-

forderliche Gelände sich in Privatbesitz befand. Die Bewohner des in den Ruinen Milets liegenden Türkendorfes Balad (Palatia) mußten für Weinberge und Tabakpflanzungen, für Mais- und Getreidefelder entschädigt werden, die Hütten eines am westlichen Theaterabhang sich hinziehenden Zigeunerdorfes mußten abgerissen und an anderer Stelle wieder aufgebaut werden, weil erst dann an die Freilegung des gewaltigen Bauwerkes gedacht werden konnte. Es bedurfte langwieriger Verhandlung, bis die Ansprüche der Bevölkerung von märchenhaften Höhen auf ein annehmbares Maß zurückgeführt werden konnten. Als dies geschehen war, ließ sich zu unserer großen Freude eine Anzahl von Freunden

der Altertumswissenschaft in dankenswertester Weise bereit finden, Mittel für die Enteignung vorläufig zur Verfügung zu stellen. Einem der eifrigsten unter ihnen, der außerdem noch geschenkweise eine größere Summe beigetragen hat, muß unser Dank ins Grab nachfolgen. Wärmsten Dank sprechen wir ferner einem bewährten Freund der Milesischen Grabungen aus, Herrn Dr. Freiherrn F. v. Bissing, der für den gleichen Zweck viertausend Mark überwies.

Es ist eine wahrhaft große Förderung, die uns damit zu teil geworden ist. Eine Fläche von etwas mehr als einer Million Quadratmeter, der Hälfte des Milesischen Stadtgebietes entsprechend, steht nunmehr der Deutschen Forschung völlig frei. Dieser Teil — er ist auf dem Plan Abb. 11 mit schrägen Linien schraffiert — umfaßt alle Stellen, welche sich als besonders wichtig charakterisieren: das Theater mit dem ganzen vom byzantinischen Kastell bekrönten Hügel, in den es eingebaut ist, die Löwenbucht mit den daranliegenden Kolonnaden, das Rathaus und das Nymphaeum, die großen Thermen und eine Anzahl anderer Bauten, die noch der Aufklärung harren. In diesem Gebiet ist soeben auch eine zweite Marktanlage von mehr als 200 m Länge südlich vom Buleuterion aufgefunden worden (vgl. Abb. 11), über die später berichtet werden muß.

Der glückliche Mumienfund von Abusir hat uns in diesen Tagen das älteste griechische Buch, das Persergedicht des Timotheos von Milet geschenkt, eines Dichters des vierten Jahrhunderts v. Chr., »in dem viele damals den größten sahen und dem Plato widerwillig, Aristoteles gern seine Bedeutung bezeugte«. (U. v. Wilamowitz, 14. Mitteilung der Deutschen Orientgesellschaft S. 51 ff.). Möge uns jener Fund ein gutes Omen sein in dem Augenblicke, wo wir die Bühne, von der herab das Timotheos Verse zum ersten Mal dem jonischen Volke erklungen sind, aus Schutt und Trümmern byzantinischer Festungswerke befreien wollen!

Milet, 1. Dezember 1902.

Theodor Wiegand.

DIE GRIECHISCH-RÖMISCHEN ALTER-TÜMER IM MUSEUM ZU KAIRO.

III. VASEN. [1]

Von den rein griechischen Vasen des Gizeh-museums, deren Fundort, soweit er nicht angegeben

[1] Ein vollständiger Katalog von Edgar ist in Vorbereitung. Auf ihn beziehen sich die Nummern

ist, durchaus nicht Ägypten zu sein braucht, verdienen nur wenige besondere Beachtung. Hervorzuheben sind unter ihnen die hellenistischen Grabhydrien, die man nach ihrem Hauptfundorte »Hadra-Hydrien« zu nennen pflegt. Von den übrigen mögen hier folgende Stücke zuerst beschrieben werden:

1. »Milesische« Amphora (26135) aus Sakkara (Oktober 1862). H. 0,34 m (Abb. 1). Mündung bestoßen, an den der Länge nach geteilten Henkeln Strichornament.

Hals: auf jeder Seite ein äsender Steinbock.

Schulter: zwei Ochsen einander gegenüber.

Abb. 1.

Bauch: Streifen mit verschiedenen Ornamenten, darunter Fries von laufenden Böcken und Steinböcken und Lotosknospen-Blütenband; unten Strahlen.

2. Scherbe eines großen »milesischen« Gefäßes (26138) aus Sais (Museumsgrabung), verziert mit einem Fries von Steinböcken, über dem noch Reste eines zweiten Tierfrieses vorhanden sind, darunter

in (). Die vorliegende Beschreibung ist von mir im Frühjahr 1900 in Kairo angelegt, im Herbst von v. Bissing nachgeprüft und mit Edgars Katalog verglichen worden. Für Mykenisches vgl. Athen. Mitteil. 1898, Taf. VIII; Anzeiger 1899, S. 57.

Lotosknospen-Blütenband und die oberen Enden der Strahlen. Innen braun gefirnißt, mit vier aufgemalten weifs-rot-weifsen Ringen.

3. Kleine schlanke Kanne ohne Fufs (26339), Journal 28470. Hellgelber Thon. H. 0,10 m. Um den Hals eingedrückte Zickzacklinien. Auf dem Bauch vorn eingravierter, vierstrahliger Stern in einem Doppelquadrat. Rechts und links vom Henkel

Abb. 2.

zum Boden laufen je zwei Wellenlinien, »protokorinthische«.

4. Korinthischer Aryballos (26164) H. 0,142 m, verziert mit umlaufendem gegenständigem Palmettenflechtband. Sorgfältiger Stil.

4a. Ein anderer (26163). H. 0,141 m, verziert mit einem Greif und einer Sphinx, die auf dem Kopf einen viereckigen Aufsatz trägt.

5. Korinthisches Alabastron (26166). H. 0,19 m, vorn geflügelter Mann mit langem, in drei Strähne

Bart des Mannes, an der Mähne und am Hinterteil des Pferdes. Zwei konzentrische Ringe umschliefsen das Innenbild; zwei weitere auf der Wandung. Innenbild: nackter Mann neben einem Pferd auf schwarzem Firnisgrund. Aufsenseite ungefirnißt: Lotosblüten- und Knospenfries, darunter Streifen mit Punktkreuzen. Am Rand zwischen den Henkeln

Abb. 3.

Zickzackband. Lokale Imitation schwarzfiguriger Ware VI. Jahrhunderts?

7. Attische welfsgrundige Lekythos (26192) aus Tel el Ala (Sakkara). H. 0,221 m, verziert mit einer von Schachbrettmustern und Mäander umgebenen Epheuranke mit Blüten. Ebenso zwei andere Lekythen unbekannten Fundorts.

8. Attischer, schwarzgefirnifster Skyphos (26217) aus Daschûr, mit Vertikalhenkeln. H. 0,093 m. Firnis zum Teil abgesprungen. War zerbrochen

Abb. 4.

Abb. 5.

Abb. 6.

geteiltem Haar im Knielaufschema; er ist bekleidet mit einem kurzen, an den Lenden gegürteten Chiton, der mit einem von oben nach unten laufenden Mäanderstreifen verziert und unten von einem Zickzackband mit zwei Reihen weifser Punkte eingefafst ist. Hinten Stiervorderleib. Rosetten raumfüllend.

6. Schale mit Ringfufs und zwei Henkeln, die rechts und links je einen Sporn haben (26177). H. 0,07, Br. 0,26 m, hellgelber Thon, schlechter metallischer Firnis, aufgesetztes Rot an Haar und

und ist im Altertum durch Zusammenbinden der Fragmente repariert worden.

9. Tiefer Napf ohne Henkel mit breiter Lippe (26197), Journal 28474. H. 0,145 m, gelber Thon, verziert mit einem umlaufenden Kranz von spitzen Blättern und Punkten und mit Punktstreifen. IV. Jahrhundert.

10. Schwarzfigurige Schüssel mit Deckel (26198), Journal 28479. H. 0,121 m (Abb. 2). Knöpfe rechts und links von beiden Henkeln; auf dem Deckel abwechselnd aufgelöste Palmetten und Punktrosetten.

Spuren aufgesetzten Rotes auf dem Grund. Ende V. Jahrhunderts?

11. Skyphos der »Gnathia«-Gattung, mit Horizontalhenkeln. H. 0,097 m. Zwischen den Henkeln gelb und rot aufgesetzte Ornamente, zum Teil mit gravierter Umrahmung. Der Bauch war auf der Vorderseite bemalt, doch ist die Farbe großenteils abgesprungen. Fuß thongrundig.

Ungefirnißte hellenistische Gefäße.

16. Kleine bauchige Kanne ohne Fuß (26340), gedrungene Form (Abb. 6), gelber Thon. H. 0,08 m. Um den Bauch eingravierte Ranke mit Herzblättern.

Grabfund aus Unterägypten (Sammlung v. Bissing), durch eine mit den Vasen zusammengefundene Terrakottastatuette einer Frau

Abb. 7.

Schwarzgefirnißte Vasen IV. Jahrhunderts.

12. Kantharos eleganter Form mit hohem Fuß (26218). H. 0,197 m.

13. Kantharos mit niedrigem Fuß (26220), Daschûr 31424. H. 0,095 m (Abb. 3), um den Bauch eingepreßtes Band von Palmetten und Dreiecken.

14. Kantharos ähnlicher Form, doch unten bauchiger und Henkel kleiner (26219) H. 0,097 m (Abb. 4).

15. Napf mit einem hohen Henkel (26336), auffallende Form (Abb. 5); sehr dünner Thon, schlechter Firnis. H. 0,08 m. Parallele Rillen vorn am Bauch bis zum Fuß herunter- und unten am Bauch umlaufend.

ins III. Jahrhundert datiert (vgl. zur Gattung, der die Mehrzahl der Vasen angehört, Athen. Mitteil. 1901, S. 67 ff.) (Abb. 7).

1. Skyphos. H. 0,091 m. Rolle auf jedem Henkel. Um den Bauch geritzte Ranke mit braungelb aufgemalten Epheublättern, von einer ungefirnißten Rille oben und zweien unten eingefaßt. Der übrige Teil des Bauches gerieselt.

2. Hydria. H. 0,143 m. Flüchtig gelbbraun aufgemalte Spritzstreifen um den Hals.

3. Amphoriskos ohne Henkel. H. 0,167 m.

4. und 5. Kleine Amphoren mit am Bauch anliegenden Henkeln. H. 0,123 und 0,083 m. Auf der Schulter zwei gravierte konzentrische Ringe.

6. Kanne. H. 0,152 m. Nur die obere Hälfte gefirnist.

7. Kleine Kanne. H. 0,14 m mit dem Henkel.

8. Große Lampe mit Ringhenkel. H. 0,068, Dm. 0,124 m. Auf der Mündung eingekratzter Bogenstreifen: auf der Schulter zwischen zwei eingeritzten Streifen ein gelbbraun aufgemaltes Epheuband.

Der Firnis von 1—8 ist grauschwarz mit stark metallischem Glanz.

9. Skyphos. H. 0,088 m. Grauer matter Firnis. Auf den Henkeln plastische Herzblätter, um den Bauch vier eingepreßte Bänder.

10. Kantharos mit Vertikalhenkeln. H. 0,088 m. Mattschwarzer, stark rot verbrannter Firnis.

Hydrien aus Hadra.

I. Gruppe: Thon mit braunen Firnisornamenten.

1. H. 0,43 m, mit Strickhenkeln (26224). Hals: Lorbeerband mit Blüte in der Mitte. Schulter: Spritzstreifen.

Bauch: hinten unter dem senkrechten Henkel eine rechts und links in Ranken auslaufende, von Netzwerk eingefaßte Palmette. Vorn drei Palmetten neben' einander, darunter umlaufender, schwarzer Streifen, unter dem sich hinten folgende Inschrift befindet:

ΔΙΑΦΙΛΩΝΟϹ
ΕΤΟΥϹΗΞΑΝΔΙΚΟΥΚΕ
ΦΙΛΩΤΟΥ ΙΠΠΑΡΧΟΥ
ΤΩΝΔΙΑΝΤΑΝΔΡΟΥ
ΤΟΥΓΑΝΝΗϹΙΔΗΜΟΥ
Ϭ✱ (?)

Philon hat die Bestattung besorgt, vgl. *American Journal* 1882, S. 32 f. σχ (φ ist wohl in χ umkorrigiert) scheint eine Zahlenangabe zu sein. Philon aus Knossos, Führer der Νεόκρητες, wird als Ausrichter der Bestattung auch auf vier Hydrien aus Hadra im Museum zu Alexandria genannt, für einen ἡγεμών Menekles aus Kreta (5), einen πρεσβευτής Thales aus Kyzikos (8), einen Nikias (7) und einen Unbekannten (6) (vgl. Meyer, Heerwesen d. Ptolemäer, S. 14). Die Inschrift schon bei Néroutsos-Bey, *l'ancienne Alexandrie*, S. 105 no. 14, aber unvollständig.

2. H. 0,455 m. Henkel und Handgriffe mit Querstrichen (26244). Hals: Lorbeerband mit Früchten. Bauch: Lorbeerband, darunter Spritzstreifen und rechts und links Netzmuster. Unter den Handgriffen umlaufender Spritzstreifen und zwei Linien, unter denen vorn sich folgende Inschrift befindet:

L ΔΞΑΝΔΙΚΟΥΤΗ
ΑΛΕΞΙΚΡΑΤΟΥ /////
ΡΟΝΔΥΚΡΑΤΙΔΟΥ (für ΤΟΥ ver-
ΑΓΔΔΔΟ̣ΚΤΗϹΩΝϪ [schrieben]

Alexikrates ist der Verstorbene; PO scheint Abkürzung eines Namens zu sein, etwa für Ῥοδίου? Der Sinn des folgenden ist mir unklar; doch ist wohl Kteson der Ausrichter der Bestattung, der die Kosten angegeben zu haben scheint. Darauf weist wohl ἀπ' mit den folgenden Zeichen hin. Ϫ wird Abkürzung der Endung ος sein. Néroutsos-Bey, a. a. O. S. 112 no. 35, hat falsche Lesung.

3. H. 0,395 m (26229). Hals: Lorbeerband mit Früchten.

Schulter: oben Tropfenstreifen, darunter eingekratzt ΚΑΛΛΑΒΙΩΙ.

Bauch: rechts und links von Gitterwerk eingefaßt; zwischen zwei Dreifüßen mit Löwenklauen in der Mitte Nike mit einem Kranz in der Hand. Hinten große Palmette mit Seitenranken. (Phot. Brugsch.)

Auf einer Hydria später Form im Gizehmuseum erscheint derselbe Name in der links von dem rechten Handgriff eingeritzten Inschrift

ΚΑΛΛΑΒΙΩΙ
ΓΑΟϹ

4. H. 0,42 m. Rolle auf dem Henkel (26225). Hals: Lorbeerband mit Kreis in der Mitte.

Bauch: drei große Kränze zwischen aufrecht stehenden Zweigen. Auf der Rückseite unter dem Henkel große Palmette.

Ganz entsprechende Hydria im Museum zu Alexandria.

5. H. 0,405 m. Strickhenkel mit Rolle (26226), mit Gravierung und weißer Deckfarbe.

Hals: zwei aufeinander zu laufende Lorbeerbänder.

Schulter: Fries von weißen Tupfen und Blütenband.

Bauch: vorn zwei gegen einander springende Böcke, hinten zwei Guirlanden, darunter rings umlaufend ein Fries von Delphinen. Zwei Delphine einander gegenüber auch auf einer anderen Hydria im Gizehmuseum auf der Schulter. (Phot. Brugsch.)

6. H. 0,365 m (26230), mit Gravierung. Hals: Mäander.

Bauch: zwei gegen einander springende Böcke, zwischen ihnen ein Krater; rechts zwei mit einer Binde zusammengebundene Zweige. Rechts und links Gitterwerk.

7. H. 0,38 m (26233), mit Gravierung und weifser Deckfarbe.

Hals: Lorbeerband mit Viereck in der Mitte.

Schulter: vorn in der Mitte Rosette; rechts von dieser AP, rechts und links noch je eine Punktrosette. Von den Handgriffen gehen nach beiden Seiten Ranken mit einer Blüte aus.

Bauch: vorn ein geflügelter Blitz, rechts und links Gitterwerk: hinten unter dem Henkel Palmette.

AP wird wohl Abkürzung des Namens des Verstorbenen sein, der sonst einfach auf der Schulter steht, z. B. NIKIA, ΛΥCICTPATOC auf den Hadrahydrien im Museum zu Alexandria.

8. H. 0,405 m (26241).

Hals: Band von schmalen Blättern mit Früchten.

Schulter: Spritzstreifen.

Bauch: vorn Epheuguirlande mit Früchten; rechts und links Gitterwerk. Hinten zwischen Gitterwerk die tief eingegrabene Inschrift:

ΡΩΙΙΣ ΑΓΟΑΣΙΟΣ
ΕΤΕΝΝΕΥΣ

Die Inschrift schon bei Néroutsos-Bey, *l'ancienne Alexandrie*, S. 115 no. 42, vgl. dazu Wilhelm, *classical review* 1899, S. 78.

9. H. 0,42 m (26228), Rolle auf dem Henkel.

Hals: Lorbeerband mit Blüte in der Mitte.

Schulter: kleiner Spritzstreifen, darunter rechts und links und in der Mitte je eine Rosette.

Bauch: zwei aufeinander losspringende Greife, der eine mit ausgebreiteten Flügeln, zwischen ihnen eine Rosette; im Felde raumfüllend Punktrosetten, rechts eine Epheuranke, rechts und links Gitterwerk. Unter dem Henkel eine Palmette mit Ranken.

10. H. 0,375 m (26232), mit weifser Deckfarbe.

Hals: Lorbeerband mit Früchten.

Schulter: Spritzstreifen.

Bauch: Kopf des Helios mit Strahlenkranz; rechts und links Ranken mit Palmetten; hinten einfache Ranken.

11. H. 0,40 m (26242), auf den Handgriffen breite, rotbraune Striche.

Hals: Lorbeerband mit Früchten.

Bauch: vorn steht in der Mitte auf einer durch zwei Platten gebildeten Basis eine Grabstele mit Giebel, von einer Binde umwunden; auf dem Architrav die Inschrift ΛΑΙC. Rechts und links von ihr steht je eine Sirene mit langen Flügeln, einen Kranz im Haar, rauft sich mit der Linken das Haar und schlägt sich mit der Rechten die Brust. Zu beiden Seiten der Handgriffe Netzmuster.

II. Gruppe: mit matten Farben auf weifsem Überzug.

12. H. 0,40 m (26252), auf der Lippe blaues Wellenband (Abb. 8).

Bauch: von Henkel zu Henkel läuft eine blaue Binde; darunter zwei innen rote Schuhe aus gelbem Leder mit grünen Laschen, ausgeführt mit Schattierung und weifsen Lichtern.

Aschenurne eines Schusters?

13. H. 0,34 m (26254).

Reste weifsen Überzugs und roter und blauer Bemalung. Unter dem Henkel ist folgende Inschrift eingekratzt:

Abb. 8.

ΑΡΙΣΤΟΓΟΛΙΣ
ΑΡΙΣΤΟΔΗΜΟΥ
ΓΤΟΛΕΜΑΙΕΥΣ
Β

Die Inschrift bei Néroutsos-Bey, a. a. O. S. 111 no. 33.

14. H. 0,39 m (26253), an Lippe, Hals und Schulter Spuren von Rot.

Von Handgriff zu Handgriff läuft eine breite, quer blau und rot gestreifte Binde. Rechts vom Henkel die Inschrift ΣΑΡΑΓΙΟΔΩΡΑ.

Dieselbe Dekoration auf einer Hydria im Museum zu Alexandria.

15. H. 0,40 m (26255), elegante Form mit hohem Fufs und hoch sitzenden Handgriffen.

Hals: umlaufende rote Linie.

Bauch: vorn in der Mitte eine Amphora von der Form der späten panathenäischen mit schwarzem Bild in rotem Feld; von den Henkeln hängen blaue und rote Binden herab. Gleiche Binden hängen auch rechts und links an einer blauen Bogenlinie.

Eine ebenso verzierte Hydria im Museum von Alexandria. Carl Watzinger.

VERBAND
DER WEST- UND SÜDDEUTSCHEN VEREINE FÜR RÖMISCH-GERMANISCHE FORSCHUNG.

Der dritte Verbandstag wurde in Verbindung mit der Generalversammlung des Gesamtvereins der deutschen Geschichts- und Altertumsvereine in der Zeit vom 22. bis 26. September 1902 in Düsseldorf abgehalten. In der Delegiertenversammlung, die unter dem Vorsitz des Herrn Ministerialrat i. P. Soldan tagte und in der 13 Vereine einschliefslich der beiden neu aufgenommenen (Dortmund und Verein der Saalburgfreunde) vertreten waren, wurde der seitherige engere und weitere Vorstand wiedergewählt. Unter den Resolutionen ist diejenige von besonderer Wichtigkeit, welche auf die dem neuaufgedeckten römischen Amphitheater in Metz drohende Gefahr einer dauernden Vernichtung durch den Bahnhofsneubau hinweist, und es als dringend wünschenswert bezeichnet, dafs die freigelegten Reste des Amphitheaters sichtbar erhalten bleiben. In den wissenschaftlichen Sitzungen, die zusammen mit der ersten und zweiten Abteilung des Gesamtvereins stattfanden, sprachen die Herren Oberlehrer Dr. Klinkenberg (Köln) über die *Ara Ubiorum* und die Anfänge Kölns, Museumsdirektor Dr. Lehner (Bonn) über das Kastell Remagen, Professor Dr. Bone (Düsseldorf) über antike Gläser, insbesondere Millefiorigläser, Domkapitular Schnütgen (Köln) über mittelalterliche Glasmalerei, Ministerialrat Soldan (Darmstadt) über die Aufdeckung vorgeschichtlicher und römischer Anlagen am Schrenzer bei Butzbach, F. von und zu Gilsa über den Zusammenhang von Orts- und Flufsnamen gleicher Form, Oberlehrer Helmke (Friedberg) über Neolithisches aus Friedberg.

In den Sitzungen der vereinigten fünf Abteilungen wurde nach einem Vortrage von Herrn Dr. Armin

Tille (Leipzig) über die Erschliefsung und Ausbeutung der kleineren Archive eine dementsprechende Resolution angenommen. Die Ausführungen des Herrn Professor Dr. Thudichum (Tübingen) über die historischen Grundkarten von Deutschland gipfelten in dem Antrag, alle deutschen Kommissionen, Vereine und Geschichtskundigen zur Beteiligung an der Schaffung historischer Karten aufzufordern. Die Schlufssitzung fand in Aachen statt.

Helmke (Friedberg).

DEUTSCHBÖHMISCHE ARCHÄOLOGISCHE EXPEDITION NACH KLEINASIEN.

Dem 12. Hefte des I. Jahrgangs der Monatsschrift »Deutsche Arbeit« entnehmen wir den nachfolgenden Bericht des Herrn Heinrich Swoboda, den wir wörtlich zum Abdruck bringen:

Im März-Heft dieser Zeitschrift (Jahrg. I S. 505 ff.) wurde der Plan einer archäologischen Expedition nach Kleinasien entwickelt, deren Aussendung die Gesellschaft zur Förderung deutscher Wissenschaft, Kunst und Literatur in Böhmen beschlossen hatte. Ihr Zweck war die archäologische und epigraphische Durchforschung der antiken Landschaften Isaurien und Ost-Pamphylien; als Teilnehmer wurden bestimmt: Dr. Julius Jüthner, Professor an der Universität Freiburg in der Schweiz, Architekt Fritz Knoll, Bau-Adjunkt der niederösterreichischen Stadthalterei in Wien, Professor Dr. Karl Patsch, Kustos des bosnisch-herzegowinischen Landesmuseums in Sarajewo, Dr. Heinrich Swoboda, Professor an der deutschen Universität in Prag. Nun, da diese Expedition abgeschlossen ist, soll im folgenden kurz das Notwendigste über deren Verlauf und Ergebnisse berichtet werden.

Die Mitglieder der Expedition trafen in der zweiten Hälfte des Monats März auf getrennten Wegen in Konstantinopel zusammen, von wo die Weiterreise mit der anatolischen Bahn nach Konia angetreten wurde; diese Stadt bildete als der Hauptort der Provinz, zu welcher die zu erforschenden Gebiete gehörten, den naturgemäfsen Ausgangspunkt für das weitere Vorgehen. Nachdem die notwendigen Vorbereitungen beendet waren, erfolgte der Aufbruch am 4. April in der Absicht, zunächst das im Westen und Südwesten von Konia gelegene Bergland zu durchforschen, welche Aufgabe am 22. April mit dem Einlangen in Seidischehir vollendet war. Die Grundsätze, welche für das Vorgehen der Expedition mafsgebend waren und s. Z.

schon berührt wurden, fanden natürlich schon während dieses ersten Abschnitts der Unternehmung volle Anwendung. Ohne daſs eigentliche Ausgrabungen ins Auge gefaſst waren, für welche beträchtliche Mittel notwendig gewesen wären und die Erlaubnis nicht leicht zu erlangen ist, wurden sämtliche oberhalb der Erde befindlichen Reste des Altertums, von Gebäuden, Skulpturen, Inschriften aufgenommen und auf Grund derselben und anderer Indicien versucht, ein Bild der antiken Besiedlung des Landes zu gewinnen. Bei dem Umstande, daſs Kleinasien einer systematischen geographischen Aufnahme, wie sie in den europäischen Staaten durch die Triangulation durchgeführt ist, vollständig entbehrt und dessen Karte nur auf Reisebeschreibungen und Routiers beruht, wurden auch der zurückgelegte Weg und dessen Umgebung sorgfältig verzeichnet, sowie der Feststellung der Lagen, Namen und Gröſse der Orte besondere Aufmerksamkeit zugewandt. Es darf mit Befriedigung hervorgehoben werden, daſs es in diesen schon früher bereisten Gegenden der Expedition gelang, mehr aufzufinden als ihre Vorgänger, wozu das längere Verweilen an einzelnen Orten viel beitrug. Der wichtigste Punkt für die damalige Arbeit war die bekannte Ortschaft Fassiller, wo die hetitische Kolossalstatue und die Felsgräber zum erstenmal in wissenschaftlichen Ansprüchen genügender Weise beschrieben und gezeichnet wurden und die ganze ausgedehnte Nekropole festgestellt ward. Für die antike Geographie von Bedeutung war der inschriftliche Nachweis, daſs die alte Stadt, auf deren Trümmern sich jetzt Dereköi (nö. von Seidischehir) erhebt, mit Vasada identisch ist, das bisher viel weiter nördlich vermutet worden war.

Den zweiten, kürzeren Abschnitt bildete die Bereisung der im Südwesten von Konia gelegenen Ebene zwischen den Seen von Seidi-Schehir und Bei-Schehir; wohl als wichtigstes Ergebnis derselben darf die in Kysyldscha und Umgebung erfolgte Auffindung von inschriftlich erhaltenen Briefen eines Pergamenischen Königs an die Stadt Amblada angesehen werden, in epigraphischer Hinsicht der wichtigste von der Expedition gemachte Fund. Daſs die Stadt Amblada mit den ausgedehnten Ruinen des Asar-Dagh identifiziert werden konnte, bedeutet eine weitere Bereicherung unserer Kenntnis der alten Geographie Isauriens. — Mit der Erreichung von Bei-Schehir trat die Expedition in eine neue Phase. Von dort aus sollte der Weg quer über das Gebirge nach Süden, parallel zu dem Thale des Flusses Melas bis an die Küste des mittelländischen Meeres genommen werden, um in Ergänzung der Aufnahme Pamphyliens durch die

s. Z. auf Kosten des Grafen Lanckoronski ausgesandte österreichische Expedition den östlichen Teil dieser Landschaft, der bisher nur durch den verstorbenen Königsberger Archäologen Gustav Hirschfeld bereist war, zu durchforschen. Der Aufbruch nach Süden erfolgte am 9. Mai, die Ankunft an dem am meisten nach Süden gelegenen Punkte am 20. Mai; als die wichtigsten Orte der Route sind Üskeles, Ormana (das alte Erymna), Gödönö und der Endpunkt Kara-Odscha zu nennen. Die Vorwärtsbewegung erfolgte auf Wegen, die Menschen und Pferden die gröſsten Schwierigkeiten bereiteten, landschaftlich aber durch den Wechsel von Wald, Bergen und Thalschluchten die groſsartigsten Eindrücke boten. Bei dem Umstand, daſs in dieser Landschaft ihrer Beschaffenheit entsprechend schon im Altertum die Niederlassungen viel · spärlicher waren als auf der Hochebene von Konia und daher auch die antiken Reste geringer sind (am interessantesten ist ein bei Tschukur-Oeren erhaltener Bau), muſste die bei der Unbekanntschaft des Gebiets doppelt wichtige geographische Aufgabe hier noch mehr in den Vordergrund treten als anderswo. Bei der Ortschaft Kara-Odscha, am linken Ufer des Melas (Manavgat), 4 Stunden von dem mittelländischen Meere, hatte die Expedition das Glück, die gut erhaltenen Ruinen einer bis jetzt ganz unbekannten antiken Stadt aufzufinden, deren Namen mangels einer direkten Nachricht vorläufig unbestimmt bleiben muſs. Einige Bauten, sowie eine Wasserleitung sind noch aufrecht stehend; die Anlage der Stadt scheint in mancher Beziehung von dem üblichen Plan der griechischen Städte abzuweichen. Von Kara-Odscha aus trat die Expedition den Rückweg nach der Hochebene von Isaurien an. Auch da stand der geographische Gesichtspunkt im Vordergrunde, indem eine neue, von Europäern bisher nicht begangene Route und ein bisher unbekannter Übergang über den Taurus gewählt wurden. Trotz der schwierigen Wegverhältnisse ging dieser Teil der Reise rasch von statten, sie begann am 25. Mai von Kara-Odscha aus, am 29. Mai wurde der Taurus auf dem damals noch verschneiten Passe Susam-Belü überschritten. Auſser den geographischen Ergebnissen war die Auffindung der Reste einiger isaurischer Burgen von Wichtigkeit.

Nach der Überschreitung des Taurus stand die Expedition vor dem letzten Teil ihrer Aufgabe. Da eine vollständige Aufnahme des noch restlichen Teiles von Isaurien mit Rücksicht auf die Ausdehnung dieses Gebiets und auf die begrenzte Zeit nicht möglich und auch von Anfang an nicht in Aussicht genommen war, so lag die Beschränkung

auf die alte Hauptstadt, Palono-Isaura, und deren
Umgebung nahe. Auf dem Wege nach Isaura er-
zielte die Expedition gleich jenseits des Taurus
und in der Stadt Siristat, sowie in deren Umgebung
eine reiche Ausbeute an neuen Inschriften und
Skulpturen. Isaura selbst, oberhalb des kleinen
Ortes Ulu-Punar auf der Spitze eines dominieren-
den Berges gelegen, ist durch die Ausdehnung,
gute Erhaltung und Mannigfaltigkeit der Baureste —
Mauern, Türme, Thore, öffentliche Gebäude, Kirchen
— die bedeutendste Ruinenstätte in ganz Isaurien;
die Stadt war bis jetzt nur durch die knappe Be-
schreibung von zwei Reisenden, die jeder sich nur
kurze Zeit aufhielten (Hamilton, Sterret), bekannt.
Die vollständige Aufnahme und wissenschaftliche
Beschreibung der Gesamtanlage und der architek-
tonischen Teile wurde jetzt innerhalb eines Zeit-
raumes von 17 Tagen durchgeführt; dazu ergab die
Durchforschung der an den Abhängen des Stadt-
bergs befindlichen Nekropolen eine überraschend
große Anzahl an neuen Inschriften und interessanten
Grabmälertypen. Mit der Aufnahme von Isaura
war die der Expedition gestellte Aufgabe im Wesent-
lichen erledigt; für die Rückkehr nach Konia, wo
sie am 28. Juni eintraf, wählte sie ebenfalls einen
neuen Weg, auf dem sie noch einige inschriftliche
Funde machte.

Um die wichtigsten Ergebnisse, welche der
deutsch-böhmischen archäologischen Expedition ver-
dankt werden, zusammenzufassen, so ist die geo-
graphische Fixierung des Weges und die daraus
entspringende Berichtigung der Karte von Klein-
Asien von allgemeinem Interesse; im Zusammen-
hang damit wurden stete Beobachtungen über die
Natur und die gegenwärtigen Siedlungs- und Be-
völkerungsverhältnisse gesammelt, die an sich und
für den Vergleich mit dem Altertum wertvoll sind.
Dann bildet die systematische archäologische Auf-
nahme der bereisten Landstriche ein weiteres Glied
in der Kette jener Bestrebungen, welche auf die
Durchforschung Kleinasiens gerichtet sind und
gerade von Österreich aus in Angriff genommen
wurden (vergl. oben S. 506); allein an neuen In-
schriften wurden über 300 gefunden, von welchen
auf Isaura ein Drittel entfällt. Die gemachten Funde
werden die Grundlage für weitere Forschungen
bilden, die sich auf die Geographie und Geschichte
der Landschaft Isaurien im Altertum beziehen. Zur
Ergänzung der erzielten Beobachtungen dienen die
Zeichnungen, architektonischen Aufnahmen und
Photographien, von welch' letzteren über 500 auf-
genommen wurden.

<div style="text-align:right">Heinrich Swoboda.</div>

ARCHÄOLOGISCHE
GESELLSCHAFT ZU BERLIN.
1902.
NOVEMBER.

Herr Kekule von Stradonitz legte Photo-
graphien vor von einer früher im Besitz des spani-
schen Ministerpräsidenten Canova de Castillo, jetzt
im Berliner Museum befindlichen Bronzestatue eines
Hypnos, die in etwa zwei Drittel der Lebensgröße
ausgeführt, das Motiv der Madrider Marmorstatue
wiederholt, die Formen aber mehr ins Knabenhafte
übersetzt zeigt. Die Figur ist bei Jumilla (Provinz
Murcia) gefunden; der Kopf, die Arme und der
vordere Teil des linken Fußes fehlen; sonst ist die
Erhaltung, abgesehen von einer gedrückten Stelle
unter der linken Brust, vorzüglich und läßt die
außerordentlich zarte lebendige Modellierung voll
zur Geltung kommen. — Frhr. Hiller von Gaer-
tringen legte den ersten Teil des IV. Bandes seines
Ausgrabungswerks Thera vor, in dem P. Wilski
»Die Durchsichtigkeit der Luft über dem Ägäischen
Meere nach Beobachtungen der Fernsicht von der
Insel Thera aus« behandelt hatte, und fügte einige
Worte über die Förderung der meteorologischen
Studien in Griechenland durch Julius Schmidt,
August Mommsen und Aeginitis und ihre Bedeutung
für die Archäologie hinzu.

Herr Pernice legte Nachbildungen antiker
Bronzen und Silbergeräte aus dem Antiquarium vor,
u. a. den Krieger von Dodona, die argivische Jüng-
lingsfigur, die Silberschale mit der Mänade aus
Hermupolis, mehrere Stücke aus dem Hildesheimer
Silberfund u. s. w. Die äußerst geschickten Nach-
bildungen sind von der Hand des Herrn C. Tietz,
der am Antiquarium mit Restaurationsarbeiten be-
schäftigt ist, und einzeln käuflich.

Herr Conze legte die türkische, Herrn Wahid
Bey verdankte Ausgabe des »Führers durch die
Ruinen von Pergamon« vor, berichtete über die
diesjährigen Ausgrabungen in Pergamon und trug
noch etwa folgendes vor:

Schon im Jahre 1900 wurde bei der Ausgrabung
des großen Südthores von Pergamon im Winkel
der Mauer südlich vom Haupteingange in die Ecke
geschoben eine Basis gefunden, sie ist auch an-
gegeben auf dem Plane Taf. I in Dörpfeld's Publi-
kation des Thores in den Abh. der Berliner Aka-
demie d. Wiss. 1901. Erst 1901 bei dem Abbruche
der vor der Thorfront gelegenen modernen Häuser
und der Reinigung des Terrains an dieser Stelle
wurde deutlich, daß diese Basis, mit einer Inschrift
Βάχχιος/Πρωτάρχου versehen, hier nicht an ihrem

ursprünglichen Platze stehen kann. Nahe abwärts von ihr liegend sind dann zwei unkannelierte Marmorsäulentrommeln, die eine 1,23 m hoch und 0,67 bis 0,64 m im Durchmesser, die andere 0,85 m hoch und 0,60—0,58 m im Durchmesser, also nicht unmittelbar aufeinander gehörig, gefunden und ebenfalls nahe dabei der Marmortorso einer männlichen Panzerstatue.

Wir hatten beim Auffinden den Eindruck, daſs diese Stücke, als eine dann sichtlich recht späte Zusammenstoppelung, einmal aufeinander gesetzt sein konnten. Das Ganze müſste etwa so, wie beistehend (links) ohne Ausführung beider Trommeln skizziert, ausgesehen haben.

Mir kam dabei gleich die kuriose Zeichnung in den Sinn, welche, vermutlich von Cyriacus von Ancona herrührend, bei Apianus, *Inscriptiones* etc. p. CCCCCVII wiedergegeben und danach bei Loewy, Bildhauerinschriften, S. 327 und hier beistehend verkleinert wiederholt ist.

Nach dem Eindrucke der Fundlagen erscheint es mir nicht unmöglich, daſs das Pasticcio zur Zeit des Cyriacus noch aufrecht stand und dann, seiner auch sonst bezeugten Weise nach, von ihm etwas ausgeschmückt zu Papier gebracht worden wäre. Wenn ein solches Ding zu damaliger Zeit stand, so ist begreiflich, daſs sich eine Auslegung daran knüpfte und der kriegerische Torso etwa für einen König Eumenes ausgegeben werden konnte, dessen Zeit er annähernd übrigens, nebenbei bemerkt, auch angehören wird; daher käme das: *»Fertur autem imaginem fuisse Eumenestis regis«.* Das *»Opus Nicerati«* müſste Cyriacus von einer anderen Inschrift, deren es ja in Pergamon gab (I. v. P. 132), genommen haben. Die Inschrift Βάχχιος etc. ist nicht sehr augenfällig, konnte obendrein schon unter Verschüttung liegen.

So etwas läſst sich nicht zur Evidenz bringen, und es liegt auch nicht einmal viel daran. Nur muſs ich der hiermit ausgeführten Möglichkeit doch immer noch mehr Vertrauen schenken, als einer anderen Auslegung der Zeichnung bei Apianus.

Bursian hatte in den Sitzungsber. der Bayer. Ak. d. Wiss. 1874, S. 152 ff. auf das Bild bei Apianus aufmerksam gemacht und wohl etwas zu viel als thatsächlich daraus geschlossen, worin ihm Loeschcke im Dorpater Programm von 1880 folgte. Sehr bald darauf kam Loeschcke aber auf etwas anderes. Er notierte und sprach auch mit mir davon, nicht Eumenes sei dargestellt, sondern, wie das lange gegürtete Gewand, der nachflatternde Zipfel und die Stellung der Füſse auf einer Kugel bekundeten, eine Nike. Das Schwert sei, wie bei jeder Auf-

fassung anzunehmen ist, die Zuthat des Cyriacus, die Armhaltung, ein Kranz, möchte wie bei der Nike der Athena Parthenos gewesen sein. Eine Weihinschrift des Eumenes ohne ἀνέθηκε (wie I. v. P. 131 Βασιλεὺς Εὐμένης θεοῖς πᾶσι καὶ πάσαις), die Cyriacus in Verbindung mit dem Bilde gesehen hätte, sollte nach Loeschcke's Meinung die Veranlassung zu der Mifsdeutung auf Eumenes gewesen sein, das später in römischer Zeit so beliebt gewordene Motiv der Nike auf der Kugel sei dem Nikeratos, dem Zeitgenossen des Krates von Mallos und seines epochemachenden Globus wohl bereits

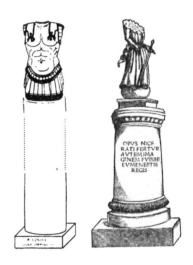

zuzutrauen in dem Sinne, daſs damit die vom Olymp auf die Erde herabschwebende Göttin dargestellt sein sollte.

Die von den Römern durch die Nike auf der Kugel ausgedrückte Idee der Weltherrschaft konnte, wie kaum gesagt zu werden braucht, den pergamenischen Königen nicht kommen. Übrigens ist die Kugel auch in der Cyriacus-Zeichnung nicht etwa klar vorhanden, und ein anderes Beispiel der Nike auf der Kugel ist aus so früher Zeit meines Wissens nicht nachweisbar.

Auf Loeschcke's nur mündlich geäuſserte Vermutung wird sich dann Furtwängler's Parenthese im Berliner Gemmenkatalog No. 2816 beziehen: »Vergl. die Nike des Nikeratos in Pergamon, die durch Loewy, Bildhauerinschriften No. 496 bezeugt wird«, was wieder Bulle aufnimmt in Roscher's

14

Lexikon II, 2, Sp. 349: »Die Nike des Nikeratos, von der uns in einer Zeichnung bei Apianus eine schwache Vorstellung geblieben ist, stand, falls die Zeichnung wenigstens sachlich zuverlässig ist, auf einer Weltkugel, das erste Beispiel für diese in römischer Zeit allgemein üblich werdende Vorstellung.«

(Zur weiteren Veranschaulichung des Fundes ist jetzt zu verweisen auf den Bericht über die Ausgrabungen in Pergamon in den Jahren 1900 und 1901 in den Athenischen Mitteilungen des deutschen archäologischen Instituts 1902, S. 14, Taf. III. S. 98 f., n. 96. S. 152 f... Die Stellung der Basis, welche bereits in Dörpfeld's Abhandlung über das südliche Stadtthor von Pergamon im Plane angegeben war, erscheint auf Taf. III der »Mitteilungen« in Ansicht, bezeichnet mit *D*. So weit wir sie wieder aufgerichtet haben, steht die Basis hart im Winkel, den der Turm *K* mit dem Mauerstücke *C* links vom Thore bildet. Daß in einer Zeit, als das Thor noch Festungsthor der Stadt war, man außenvor so hart an der Mauer eine Ehrenstatue aufgestellt haben sollte, ist mehr als unwahrscheinlich. Und doch gehört die Inschrift nach dem Schriftcharakter noch in die spätere Königszeit, da die Befestigung der Stadt ihre Bedeutung noch nicht verloren hatte. So erscheint es sicher, wie die Herausgeber auf S. 99 sagen, daß die Basis nicht an ihrer ursprünglichen Stelle steht; also bereits im Altertum eine zweimalige Verwendung fand, fahren die Herausgeber fort. Ist wirklich, so wie es der Fundlage nach anzunehmen naheliegt, der Panzertorso, und, so wie er ohne jedes etwa zugehörige Bruchstück sich vorfand, nur dieser Torso, obenaufgestellt gewesen, so kann eine solche Zusammenstellung nur im sehr späten Altertum, wo man mit den antiken Resten bereits als mit Fundstücken, als mit Kuriositäten rechnete, erfolgt sein, und das führt auf eine Zeit, in der Cyriacus Pergamon besucht haben kann. Fand er doch auch auf Samothrake am Festungsturme der Gateliusi antike Reliefs mit der Bildseite nach außen als Schmuckstücke eingemauert. Überhaupt unwahrscheinlich ist es dagegen, daß eine Aufstellung aus dem Altertume, wie die angenommene einer Nike, durch die Stürme und Wandlungen der Jahrhunderte hindurch, sei es auch nur in verstümmeltem Zustande, bis auf Cyriacus' Zeit sich aufrecht sichtbar erhalten haben sollte.)

Daran anschließend berichtete Herr Brückner über eine der Gesellschaft von Herrn Dr. v. Prott in Athen mitgeteilte Untersuchung.

Bei dem untern Markte von Pergamon ist eine große Zahl von Quadern gefunden, auf denen Namenlisten verzeichnet sind, wie Herr von Prott nachweist, die Listen derer, welche aus Anlaß des noch erhaltenen Volksbeschlusses, Inschriften von Pergamon 249, im Jahre 133 v. Chr. zu Bürgern bezw. Paroiken gemacht worden sind. Zu der Erweiterung des Bürgerrechts sieht er mit U. Wilcken (Pauly-Wissowa II 962 f.) den Grund in der die Stadt Pergamon bedrohenden Bewegung des Andronikos. Die Untersuchung erscheint im nächsten Heft der Athenischen Mitteilungen.

Nachträglich ist durch die allerletzten Grabungen die Stelle und der Grundriß des Tempels aufgedeckt worden, an dessen Wänden die Listen gestanden haben.

Herr Eduard Meyer bemerkte zu dem Anlaß von Inschr. v. Perg. 249:

Das betreffende pergamenische Psephisma ist aus dem sehr begreiflichen Wunsche hervorgegangen, die zukünftige Stellung der bisherigen königlichen Sklaven zu regeln, ehe Rom eingreifen konnte, dem sie als Erbschaft zugefallen waren, da über ihnen die furchtbare Gefahr schwebte, andernfalls zu Gunsten des römischen Staatsschatzes verkauft zu werden. Ebenso bestand das dringendste Interesse, die Stellung der bisherigen königlichen Truppen zu regeln, ehe Rom dazwischen kam.

Zum Schluß besprach Herr Stengel den eigentümlichen im Athena-Heiligtum von Ilion geübten Opferbrauch.

Unter den ilischen Münzen, die H. v. Fritze in dem eben erscheinenden Werke Troja und Ilion publiziert und behandelt hat, finden sich einige aus der Zeit des zweiten vorchristlichen bis zweiten nachchristlichen Jahrhunderts, auf denen ein sehr eigentümlicher Opferbrauch dargestellt ist (s. bes. Beil. 68, 85, 63, 69 S. 491 ff. cf. S. 516 und 563). »Vor dem auf einem Postament stehenden Kultbilde der Göttin ist eine Kuh aufgehängt, der ein Mann das Messer in den Hals zu stoßen im Begriff ist. — Die eine Gruppe zeigt die Kuh l. gewendet und den Mann hinter ihr wohl auf dem Baume sitzend. Er hat mit der L. ein Horn des Tieres gepackt und holt mit dem hochgeschwungenen Messer zum Todesstoße aus. Die hierauf folgende Situation bietet die zweite Serie, welche die Kuh r. gewendet erscheinen läßt. Der Mann ist auf ihren Rücken gesprungen, hat das Horn fahren lassen und ihr das Messer in den Hals gestoßen« (S. 514). An die Darstellung eines mythischen Opfers ist nicht zu

denken. Zwar läfst sich kaum behaupten, dafs schon die Tracht des Opferers die Annahme ausschliefse (vgl. S. 515); der Heros brauchte nur die Funktionen des ἱερεύς, das κατάρχεσθαι, zu vollziehen, das Schlachten könnte ein θύτης besorgen (vgl. Dittenberger Syll.² 553, 19. *IG. Sic. et It.* 617) und auch wenn man beabsichtigte, ihn selbst darzustellen, konnte er nicht »feierlich mit Gewand und Mantel angethan« den Baum erklettern. Aber es giebt Analogien, die mit Ilion und dort etwa lebenden lokalen Sagen nichts zu thun haben. Freilich nicht in Eleusis, wie v. Fritze und Brückner (S. 516 u. 564) aus den attischen Ephebeninschriften (*CIA.* II no. 467 ff.) haben schliefsen wollen, denn da bedeutet das ἤραντο τοὺς βοῦς, wie immer (vgl. *CIA.* IV 2, 35 b. Theophr. Char. 27 p. 152): sie hoben den Kopf oder Oberkörper der bereits getöteten Rinder in die Höhe und hielten sie über den Altar oder das σφαγεῖον, also dieselbe Handlung, die Od. γ 453 mit ἀνελόντες ἀπὸ χθονὸς ἔσχον, oder Il. A 459 und B 422 mit αὐέρυσαν bezeichnet wird. Dies Verfahren hat weder etwas Seltsames noch überhaupt Eigentümliches; Rinder hat man stets so geopfert, und nicht die Handlung, sondern die Person der Ausführenden war in Eleusis und wo sonst die Epheben den Ehren diesen Dienst leisteten, das Bemerkenswerte (vgl. Hermes XXX, 339 ff.). In Ilion hat man die unversehrten Tiere lebendig in die Höhe gezogen. Das scheint schon die Haltung der Beine und des gekrümmten, nicht schlaff herabhängenden, Schwanzes auf den Münzbildern zu beweisen, und jedem Zweifel wird es entrückt sein, wenn es gelingt, ein anderes sicheres Beispiel dafür beizubringen. Nach Brückner (S. 564 f.) hätten wir auf einer mykenischen Gemme (Ἐφημ. ἀρχ. 1888, Taf. 10, 7, in vergröserndem Mafsstabe S. 564 reproduciert) den gleichen Vorgang zu erkennen; das Tier hängt an einem Baum, »aus dem emporgezogenen Kopfe dringt sein Gebrüll zum Gott empor, zur Schächtung wird der das Opfer Vollziehende ihm mit dem Messer die Kehle durchschneiden und dann, während das Tier am Baum hängt, die Zerlegung ausführen. Die Opferstücke werden auf dem Altar verbrannt, die Köpfe der Tiere aber bleiben am Baum oder Pfeiler hängen... Auch Il. Y 403 ff.

αὐτὰρ ὃ θυμὸν ἄισθε καὶ ἤρυγεν, ὡς ὅτε ταῦρος·
ἤρυγεν ἑλκόμενος Ἑλικώνιον ἀμφὶ ἄνακτα
κούρων ἑλκόντων· γάνυταί δέ τε τοῖς Ἐνοσίχθων.

ist der Stier... der überwältigte und in den Schlingen gebändigte, der am Pfeiler des Gottes... emporgezogen wird und im Schmerze mit seinem Brüllen die Luft erfüllt, dafs der Gott seine Freude daran hat« (S. 565). Damit wäre allerdings bewiesen, dafs von einer mythologischen Beziehung bei dem Opfer in Ilion nicht die Rede sein kann, und ferner, dafs der hier geübte Brauch bis in die fernste Vorzeit zurückreicht. Letzteres hält auch v. Fritze, der durch seine dankenswerte Zusammenstellung der Münzen die ganze Frage erst angeregt hat, ohne weiteres für wahrscheinlich (S. 516); der Erklärung der mykenischen Gemme hat er jedoch schon in der Februarsitzung der Archäol. Gesellschaft widersprochen: er vermag darin nichts anderes als ein rein dekoratives, stilisiertes Wappenbild zu erblicken, dessen Schema sich ähnlich auf vielen Inselsteinen wiederfinde, und die Iliasstelle schildert den von Brückner angenommenen Hergang leider auch nicht so deutlich, dafs jeder Zweifel ausgeschlossen scheinen dürfte. Aber frappant sind die Parallelen, und, die richtige Deutung vorausgesetzt, sind die Folgerungen, die Brückner zieht, durchaus einleuchtend: haben wir keine ein mythologisches Faktum wiedergebende Darstellung, so »mufs der Opferbrauch in der hellenistischen Zeit als ein den Iliern eigentümlicher gegolten haben, sonst hätten sie ihn nicht auf die Münzen gesetzt« (S. 564); war er aber einstmals nicht singulär, sondern verbreitet, so kann dem ilischen Opfer seine Berühmtheit nur der Umstand verliehen haben, dafs hier eine sonst längst abgekommene und verschollene Sitte festgehalten wurde (vgl. S. 566).

Nun haben wir wirklich eine Überlieferung, die den Ausführungen Brückners die — das wird auch der zugeben müssen, der die Erklärung der mykenischen Gemme, an die er sie knüpft, anzweifelt — die erwünschteste Bestätigung bringt. Es hat in alten Zeiten in der That solche Opfer auch an anderen Orten gegeben. Dafs sie auf die fabelhafte Insel Atlantis verlegt werden und neuntausend Jahre vor Solon geübt sein sollen, verleiht der Stelle nur um so gröfseren Wert; der Erzähler mufste das Älteste aufsuchen, wovon sich eine Kunde erhalten hatte. In Platons Kritias heifst es pag. 120: »In der Mitte der Insel im Heiligtum des Poseidon stand eine messingene Säule, in die die ersten Könige ihre Satzungen geschrieben hatten. Hier versammelten sie sich alle fünf oder sechs Jahre, berieten sich über die allgemeinen Angelegenheiten, untersuchten, ob jemand einem Gesetze zuwiderhandle, und richteten. Wenn sie aber richten wollten, verpflichteten sie sich zuvor in folgender Weise: Im heiligen Bezirk des Poseidon waren Stiere, die frei umhergingen (ἄφετοι), die zehn Könige aber blieben allein, beteten zum Gott, er

möge sie das ihm erwünschte Tier fangen lassen, und machten Jagd darauf ohne eiserne Waffe mit Stöcken und Schlingen (ἄνευ σιδήρου ξύλοις καὶ βρόχοις). Den Stier aber, den sie fingen, führten sie zu der Säule, zogen ihn daran empor und schlachteten ihn (πρὸς τὴν στήλην προσαγαγόντες· κατὰ κορυφήν αὐτῆς ἔσφαττον. Auf der Säule aber stand aufser den Gesetzen eine Eidesformel, die schwere Verwünschungen herabrief auf die Ungehorsamen. Wenn sie nun nach ihren Bräuchen geopfert hatten, verbrannten sie alle Glieder des Stieres; dann mischten sie einen Mischkrug, träufelten für einen jeden (der zehn Schwörenden) einen Tropfen Blutes hinein, lustrierten die Säule und trugen das Übrige ins Feuer. Darauf schöpften sie mit goldenen Schalen aus dem Mischkruge, spendeten in das Feuer und schwuren zu richten nach den Gesetzen auf der Säule ... und nach ihnen zu leben. Nachdem jeder einzelne das gelobt für sich und sein Geschlecht, trank er, weihte die Schale in das Heiligtum des Gottes und wandte sich zum Mahle und ging dem Bedürfnis nach. Wenn es aber dunkel geworden und das Opferfeuer niedergebrannt war, setzten sie sich mit sehr schöner dunkler Kleidung angethan auf die Asche der Opferstöcke nieder auf die Erde. Nachts aber, nachdem alles Feuer um das Heiligtum ausgelöscht war, richteten sie und liefsen sich richten. Die Urteilssprüche aber verzeichneten sie, wenn der Tag anbrach, auf einer goldenen Tafel und weihten diese samt ihrer Kleidung zum Gedächtnis.« — Diese Schilderung ist nicht willkürlich erfunden und erdichtet, sie trägt durchaus echte, hoch altertümliche Züge. Solche sind die Wahl des Tieres durch den Gott selbst, das Fehlen des Eisens, zum mindesten bei der Jagd, das Niedersitzen ἐπὶ τὰ τῶν ὀρκωμοσιῶν καύματα, während man später nur die Fleischstücke berührt (vergl. Stengel, Griech. Kultusaltt.² S. 122), vor allem die Spende. Sonst trinkt man von Eidspenden ebenso wenig, wie man von dem Fleisch des Opfertieres etwas geniefst, weil ein Fluch darauf ruht. Deshalb bleibt der Wein auch ungemischt, wie schon bei Homer. Hier trinkt jeder der Schwörenden, und zwar wird zu Wein und Wasser auch Blut gemischt. Dafs man die Hand ins Blut des Opfertieres taucht, kommt wohl auch sonst vor (Aisch. Sept. 44, Xen. Anab. II. 2, 9), und in Andania haben wir bei der Vereidigung der ἱεροί aufser Wein- auch Blutspenden (Dittenberger Syll.² 653, 3), aber getrunken wird nicht davon. Unsere Stelle scheint uns einen Blick in das ursprüngliche Wesen der Eidopfer und Eide zu öffnen. Wenn die Schwörenden etwas von

dieser Spende in sich, in ihren Leib aufnahmen, so liefen sie im Fall des Meineids gröfsere Gefahr. Blut ist ein ganz besonderer Saft. Sie setzen sich einer Art Gottesurteil aus, wie die Bewerberinnen um das Priestertum der Ge in Achaja, die zum Beweis ihrer Keuschheit Stierblut trinken müssen (Paus. VII, 25, 8). Ursprünglich tranken wohl auch die schwörenden Götter Styxwasser; denn die lähmende Wirkung, die uns Hesiod (Theogr. 792ff.) beschreibt, ist doch recht zu verstehen nur als Wirkung des Trunks, nicht der Spende. Endlich sei darauf hingewiesen, dafs die Opfernden πάντα τοῦ ταύρου τὰ μέλη καθαγίζουσι. Zerstückelt und verbrannt werden alle Eidopfer, aber ob unter den hier ausdrücklich genannten »Gliedern« der Kopf mit einbegriffen ist? Gehört er nicht dazu, so würde unsere Stelle auch die Vermutung Brückners, dafs die Köpfe der Tiere am Baum oder Pfeiler hängen blieben, bestätigen.

Die ilischen Opfer sind Speiseopfer gewesen, ein zufälliges Eidopfer würde man nicht auf den Münzen verewigt haben, damit ehrte man auch keine Götter. In Ilion hat man also auf dem Altar nur die übliche θεομορία verbrannt.

Wie ist man aber auf den seltsamen Brauch gekommen?

Ich halte Brückners Erklärung der Iliasstelle Υ 403ff. für richtig. ἕλκειν heifst auch sonst »in die Höhe ziehen« z. B. die Segel (β 426. ο 291. Θ 72. Χ 212); von den Schlingen, in denen der Körper des Tieres hängt, werden zwei lange Stricke ausgehen, an ihnen zieht man es empor, so dafs die eine Häfte der Männer auf einer, die übrigen auf der anderen Seite der Säule, die dem Gott heilig ist, stehen (Ἑλικώνιον ἀμφὶ ἄνακτα). In diesen Versen aber meine ich auch eine Andeutung zu finden, was das Verfahren bezweckte. γάνυται δέ τε τοῖς Ἐνοσίχθων, sc. τοῖς κούροις ἑλκουσι. Schwerlich hat er seine Freude an ihrer Kraft und Geschicklichkeit, sondern, wie auch Brückner will, am Gebrüll des Tieres, das durch das ἕλκειν veranlafst wird. Was aber konnte den Gott dabei erfreuen? Es war kein mutiges, drohendes Brüllen, von dem man vielleicht annehmen konnte, Poseidon vernähme es gern, sondern lauthallende Schmerzenslaute; gefreut haben kann ihn nur, dafs das Tier ihm als Opfer dargebracht werden sollte, und das Emporziehen, dem das Gebrüll folgte, hatte den Zweck, die Aufmerksamkeit des Gottes zu erregen, ihn herbeizurufen. Was sonst durch das εὔχεσθαι, den gleichzeitig ausgestofsenen Gebetsruf aller Anwesenden (Λ 458. Β 421. γ 447), und das ὀλολύζειν der Frauen (Ζ 301. γ 450. δ 767) versucht wird, soll hier das Tier selbst in noch wirksamerer Weise

thun. Das aber konnte man so am besten herbei-
führen. Durch Mifshandlung oder Verstümmelung
das Tier zum Brüllen zu bringen, ging nicht gut
an; einmal wäre es bedenklich gewesen, dem Gott
ein solches Opfer anzubieten, dann aber war es
auch gefährlich. Das alte Wort βουφονεῖν (H 466.
vgl. Rhein. Mus. 52 S. 402), der βουφόνος in einem
längst nicht mehr verstandenen, aber immer weiter
geübten attischen Kult, vielleicht auch der bei
Homer noch begegnende Ausdruck βοῦν κτείνειν
(Γ 375. α 107) scheint eine Erinnerung an eine
Zeit bewahrt zu haben, da man, wohl noch ohne
eiserne Werkzeuge, das starke Tier nicht ohne
Kampf überwältigte, denn ΦΕΝ bedeutet noch im
Epos nicht »morden«, sondern »mit Gewalt und
Mühe töten«, z. B. den Gegner in der Schlacht.
Beides erreichte man durch das Emporziehen des
Rindes an einer Säule vollkommen; das Tier war
völlig hilflos, und Schmerz und Angst entlockten
ihm so lautes Gebrüll, dafs auch ein fern weilender
Gott es vernehmen mufste.

DEZEMBER.
Winckelmannsfest.

Am Abend des 9. Dezember fand die Winckel-
manns-Feier mit einer Festsitzung statt, an welcher
zahlreiche Gäste, auch aus den Kreisen der Kaiser-
lichen und Königlichen Regierung, teilnahmen.

Der erste Vorsitzende, Prof. Conze, begann mit
einer Ansprache an die Versammlung:

Johannes Winckelmann, zu dessen Gedächtnisse
wir hergebrachter Weise heute versammelt sind,
steht schon weit von uns, wie ein Berg, von dem
man im Vorwärtswandern mehr und mehr sich ent-
fernt, aber der Gipfel bleibt sichtbar. Dahin richten
wir unsern Blick, auf das grofse Streben jenes
Mannes, einzudringen in die Kunstwelt des Altertums.
Dieses Streben führte bekanntlich zu einem höchst
wirksamen Vollbringen, zur Geschichte vornehmlich
der bildenden Kunst. Aber Winckelmann's Streben
ging weiter. Er zog auch die Architektur in seine
Kreise, er fafste die Vesuv-Städte ins Auge, er hätte
gern Olympia aufgedeckt.

In dieser grofsen Archäologie — ich möchte
damit einen bestimmten Begriff verbinden — fester
aufs Ziel zu steuern, ist erst den Generationen
unserer Tage vorbehalten geblieben. Ein frischer
Wind auch auf diesem Geistesgebiete kam von
Norden. Die Engländer gingen voran, unter deren
Einflusse namentlich auch den Schwerpunkt der
kunstarchäologischen Forschung von Winckelmann's
Rom nach dem griechischen Osten sich verschob:
Antiquities of Athens, Elgin marbles, Charles Newton.

Ergriffen, wenn auch nicht immer begriffen und
konsequent durchgeführt, wird die hohe Aufgabe,
ganze Städte und Landschaften als grofse, geschicht-
lich lebende Wesen in ihren Resten aufzudecken
und zu verstehen, aus ihren Architekturschöpfungen
die dominierenden Grundzüge einstiger Gestaltung
wiederzugewinnen, aus Bild- und Schrift- und allem
Kleinwerke, bis zur unscheinbar wertvollen Thon-
scherbe herab, die feineren Züge dem grofsen Bilde
hinzuzufügen, mit vereinten Kräften der Forscher.
Denn kein Einzelner ist je dieser Aufgabe gewachsen.
Welch mannigfaltige Kenntnisse und Fertigkeiten
sind da mit glücklicher Hand zum Ziele zu leiten,
wie bedarf es dazu der Mittel, wie bedarf es der
Macht! Erst mit Kaiser und Reich haben wir,
Winckelmann's Traum erfüllend, in Olympia vor-
bildlich eingreifen und diesem Vorbilde bis heute
erfolgreich nacheifern können.

Weit und weiter dehnt sich dabei das Feld der
Untersuchung, bis an die Grenzen der griechisch-
römischen Welt, und diese Grenzen reichen wie
nach Asien und Afrika, so bis auf unsern vater-
ländischen Boden.

Unsere Gesellschaft folgt den Schritten, welche
in diesem wissenschaftlichen Gange geschehen, mit
unausgesetzter Teilnahme, und aus dem Weiten, aus
dem Nahen Kunde zu hören, ist sie auch heute
festlich versammelt.

Herr Professor Puchstein aus Freiburg i. B.
fafste sodann in seinem Vortrage zusammen, was
die zweijährigen, nunmehr im wesentlichen zum Ab-
schlufs gebrachten Ausgrabungen, die Seine Majestät
der Kaiser in Baalbek angeordnet hatte, für die
wissenschaftliche Untersuchung der Ruinen und für
ihre Deutung ergeben haben, und berichtete über
die syrische Reise, die er, ebenfalls im Auftrage
Seiner Majestät des Kaisers, während des Sommers
1902 zusammen mit den Architekten Herren Bruno
Schulz und Daniel Krencker gemacht hat. Dem
Inhalte des Vortrags entspricht der in diesem Hefte
des »Jahrbuchs« (S. 86 ff.) abgedruckte Aufsatz.

Sodann nahm Herr Major Schramm aus Metz
das Wort:

Seit Mitte Mai 1902 ist in der Seille-Redoute
zu Metz die Ausgrabung der Fundamentmauern des
grofsen römischen Amphitheaters im Gange, des
»grofsen« im Gegensatz zum »kleinen« Amphi-
theater von Metz, das am Ludwigstaden liegt.

Es hat ein Bau sich ergeben von

gröfster Länge des Amphitheaters			148 m,
„ Breite „	„		124 „
„ Länge der Arena			66 „
„ Breite „	„		41,5 „

Am ähnlichsten in den Größenverhältnissen ist das Amphitheater von Verona, das bei der etwas größeren Länge von 153 m nur 123 m größter Breite hat.

Die Maße des Amphitheaters in römische Fuß umgerechnet, ergeben runde Zahlen, wenn man den Fuß zu 296 mm annimmt. Z. B.:

Größte Länge des Amphitheaters 500 Fuß,
 „ Breite „ „ 420 „
 „ Länge der Arena 220 „
 „ Breite „ „ 140 „
 Tiefe der Cavea ringsum 140 „
 u. s. w.

Der Umstand, daß der Fuß zu 296 mm anzunehmen ist, spricht dafür, daß das Gebäude spätestens im 2. Jahrhundert n. Chr. gebaut worden ist.

Der ursprüngliche Arena-Fußboden lag in gleicher Höhe mit dem Bauhorizont des ganzen Gebäudes, er war also nicht ausgeschachtet.

Auch das Fehlen jeglicher Cementierung oder eines wasserdichten Lehmfußbodens unter der Arena spricht gegen die Verwendung derselben als Naumachie.

Die in der kleinen Achse nach der Seille zu führende Steinrinne ist nachträglich eingebaut. Sie diente zweifellos für den Abfluß der Tagewasser aus der Arena.

Eine noch später eingebaute kreuzförmige Ausschachtung in der Arena vertiefte dieselbe in der Mitte um 2 m, während ringsum der Fußboden um 2 m erhöht wurde.

Die 4 m hohe, aber nur 0,75 m starke Futtermauer dieser Ausschachtung konnte den Erddruck nicht allein tragen. Sie wurde daher durch einen hölzernen Einbau entlastet, für den zahlreiche Falze in der Mauer vorhanden sind.

Nach Professor Fabricius diente die gesamte kreuzförmige Ausschachtung als Versenkung.

Die Gelehrten, welche nacheinander das Amphitheater besichtigt haben, Michaelis, Schumacher, Fabricius, Dragendorff und Jacobi, sind einstimmig der Ansicht, daß speziell der kreuzförmige innere Einbau in der Arena von höchstem archäologischen Interesse und eine vollständige Freilegung desselben nötig ist.

Diese Freilegung, an der jetzt mit allen Kräften gearbeitet wird, ist in freundlichster Weise von Seiten der Eisenbahnverwaltung, so lange deren Zwecke es zulassen, gestattet worden.

Zum Schlusse der Sitzung machte der Vorsitzende Mitteilung aus einem soeben eingegangenen Briefe des Herrn Dr. Herzog-Tübingen über dessen erfolgreiche Entdeckung des Asklepios-Tempels auf Kos.

Das Festprogramm wird dieses Mal verspätet erscheinen.

INSTITUTSNACHRICHTEN.

Der Kursus zur Anschauung antiker Kunst in Italien für deutsche Gymnasiallehrer hat im vorigen Jahre abermals stattgefunden. Er dauerte vom 1. Oktober bis zum 8. November mit wesentlich gleichem Programme wie in den letzten Jahren. Die Führung hatten die Sekretare der römischen Anstalt, in Pompei Herr Professor Mau. In Florenz hatte Herr Professor Brockhaus an zwei Tagen die Führung durch die Sammlungen und Monumente der christlichen Epoche übernommen. Von den zwanzig Teilnehmern waren sechs aus Preußen, je zwei aus Bayern, Sachsen und Württemberg, je einer aus Baden, Hessen, Mecklenburg-Schwerin, Sachsen-Altenburg, Sachsen-Koburg-Gotha, Anhalt, Bremen, Elsaß-Lothringen.

— —

Das Wintersemester des Instituts wurde in üblicher Weise in Rom und Athen mit einer feierlichen Sitzung in Rom am 12., in Athen am 10. Dezember v. J. begonnen.

In Rom eröffnete der Erste Sekretar, Herr Professor Petersen, vor dem zahlreich versammelten Publikum die Sitzung mit einem Hinblick auf die Erweiterung des Gebiets der archäologischen Forschung seit Winckelmanns Tagen, gedachte der Erweiterung auch der Thätigkeit des Gesamt-Instituts durch das Inslebentreten seiner römisch-germanischen Abteilung, dabei des großen Verlustes gedenkend, den gerade dieser Studienzweig durch den Tod Zangemeisters und Hettners in diesem Jahre erlitten hat. Es wurden sodann die Neu-ernennungen von Mitgliedern des Instituts mitgeteilt, und der Zweite Sekretar, Herr Professor Hülsen, legte den abschließenden Band des *Corpus inscriptionum Latinarum* vor, mit Dank gegen die italienischen Mitarbeiter und mit pietätvollem Gedenken Wilhelm Henzens und Theodor Mommsens, welche ihn selbst einst in diese große Arbeit einführten. Es folgten dann die Vorträge, zuerst der des Herrn Professor Robert aus Halle über Darstellungen der Rea Silvia-Sage auf römischen Sarkophag-Reliefs und der des Herrn Dr. Hartwig über die Statue des Demosthenes, mit Ausstellung eines Abgusses der vatikanischen Statue mit den ergänzten und mit jetzt gefundenen echten Händen.

Auch in Athen war der Besuch der Festsitzung sehr zahlreich. Zugegen waren Ihre Königlichen Hoheiten der Kronprinz und die Kronprinzessin von Griechenland, die Herren der deutschen Gesandschaft, der deutsche General-Konsul, viele griechische Beamte und Gelehrte und die Mitglieder der ver-

schiedenen auswärtigen archäologischen Institute Athens. Der Erste Sekretar, Herr Professor Dörpfeld, berichtete über die Thätigkeit der athenischen Abteilung des Instituts im vergangenen Jahre, über die Ausgrabungen in Pergamon, über Herrn Friedrich Gräbers Arbeiten an den Wasserleitungen in Athen und Megara, über Herrn Webers kleinasiatische Studien und Herrn Wiegands gemeinsam mit Herrn Philippson ausgeführte Reise in Kleinasien, über die Katalogisierung der Sammlung Calwert an den Dardanellen durch Herrn Thiersch, über seine eigenen Reisen in Sizilien und Unteritalien, sowie über seine Arbeit in Leukas. Erwähnt wurde auch die Unterstützung der Arbeiten des Herrn Wiegand in Milet, des Herrn Hiller von Gärtringen auf Thera und des Herrn Herzog auf der Insel Kos. Ein Nachruf wurde endlich dem verstorbenen langjährigen Mitgliede des Instituts, Theodor von Heldreich, gewidmet. Sodann berichtete Herr Herzog selbst unter Vorführung von Lichtbildern über das von ihm aufgefundene Asklepios-Heiligtum auf Kos. Zum Schluß sprach der General-Ephoros der Altertümer in Griechenland, Herr Kavvadias, über seine Arbeiten am Apollotempel zu Phigalia, dessen Ruine ganz freigelegt ist und, soweit es mit den vorhandenen Baustücken möglich sein wird, wiederhergestellt werden soll. Es wurden dabei auch die gefundenen Reste eines ältesten Heiligtums, namentlich als Weihgeschenke dargebrachte Waffenstücke, die den Tempelgott als einen kriegerischen charakterisieren, besprochen.

Zum Winckelmannstage sind ernannt: zu ordentlichen Mitgliedern des Instituts die Herren Marini-Pisa, Norton-Rom, Rushforth-Rom, Savignoni-Messina, Vaglieri-Rom; zu Korrespondenten die Herren Colini-Rom, Gies-Konstantinopel, Sakkelion-Tinos, Spinelli-Modena.

EDUARD-GERHARD-STIFTUNG.

Laut Sitzungsbericht der kgl. preußsischen Akademie der Wissenschaften vom 3. Juli 1902 standen für das Eduard-Gerhard-Stipendium in diesem Jahre 2446 Mk. 36 Pf. zur Verfügung. Diese Summe ist, abgerundet auf 2400 Mk., Herrn Prof. Dr. Ferdinand Noack in Jena zur Vollendung der Herausgabe seiner Studien über altgriechische Stadtruinen in Akarnanien und Ätolien, die mit dem vorjährigen Eduard-Gerhard-Stipendium ausgeführt worden sind, gewährt worden.

Die für das Jahr 1903 aus der Stiftung verfügbare Summe wird nach § 6 der Statuten für spätere Vergebung reserviert.

ANTIKEN IN EMKENDORF.

Einer Zeitungsnachricht entnehmen wir, daß auf Schloß Emkendorf in Schleswig-Holstein sich zehn antike Marmorskulpturen befinden, darunter »ein schön gearbeiteter Knabenkopf, eine fast lebensgroße Büste einer Römerin, ähnlend der Marciana, der Schwester Trajans, eine andere weibliche römische Büste, ähnlich der Livia Augusta, mit lockigem Haare, das hinten in einem Knoten vereint und mit einem Stirnbande vorn bedeckt ist«. Eine männliche Büste, das Haupt eines Priesters, die Büste einer griechischen Frau, eine Priesterin und eine Gruppe von Amor und Psyche.

BRONCENACHBILDUNGEN AUS ESTE.

Herr Luigi Calore in Este, ein besonders geschickter Metallarbeiter in jener Landschaft, wo die Kunst, Gefäße in getriebener Arbeit herzustellen, auf so fester Überlieferung beruht und so fleißig auch heute getrieben wird, hat Reproduktionen der bekannten archaischen Situla Benvenuti, dem Prachtstück des *Museo nazionale Atestino*, hergestellt. Diese Nachbildungen, in Größe und Technik des Originals liebevoll ausgeführt, sind ausgezeichnet und geben eine vorzügliche Vorstellung von Art und Stil dieses Gefäßes. Da es sich nicht um mechanische, sondern in mühevoller Handarbeit hergestellte Kopien handelt, ist der Preis von Lire it. 300 ein durchaus angemessener. Herr Calori erklärt sich bereit, auf Wunsch auch Reproduktionen von anderen Situlen, Gürtelblechen und sonstigen Bronzearbeiten des Museo von Este in gleicher Technik herzustellen. Sowohl Herr Alfonso Alfonsi, Konservator des *Museo nazionale Atestino*, als Herr Gh. Ghirardini, Professor der Archäologie an der Universität Padua und Sovraintendende für Ausgrabungen und Museen in den venezianischen Provinzen, sind gern bereit, für jeden Einzelfall die Garantie für Güte und Treue der Calori'schen Reproduktionen zu übernehmen.

F. von Duhn.

BIBLIOGRAPHIE.

Abgeschlossen am 1. Dezember.
Recensionen sind *cursiv gedruckt*.

Album gratulatorium in honorem Henrici van Herwerden propter septuagenariam aetatem munere professoris quod per XXXVIII annos gessit se abdicantis. Trajecti ad Rhenum, apud Kemink et filium, 1902. 260 S., 2 Bl. 8⁰. [Darin: R. Foerster, De Libanio, Pausania, templo Apollinis Delphico. S. 45—54; H. van Gelder, Ad titulos graecos aliquot, qui in Museo Leidensi asservantur. S. 65—71; A. E. J. Holwerda, Zum Münzwesen Atticas vor den Perserkriegen. S. 107—119; A. H. Kan, De Mithra Tauroctono observatiunculae. S. 124—128.]

Altmann (W.), Architektur und Ornamentik der antiken Sarkophage. Berlin, Weidmann'sche Buchh., 1902. 112 S. 8⁰ (2 Taf., 33 Abb.).

Angelini (C.), Vasi dipinti del Museo Vivenzio disignati da C. A. nel MDCCXCVIII. Testo illustrativo di G. Patroni, pubblicazione di Gh. Rega. Roma-Napoli MCM. Fasc. 4—6. (Vorrede vom maggio 1902.) S. 5—8. fol. (taf. XXI—XLII).

Arndt s. Brunn.

Bacon (F. H.) s. Clarke.

Bissing (Fr. W. v.), s. Catalogue général des antiquités égyptiennes du Musée du Caire.

Boll (F.), Sphaera. Neue griechische Texte und Untersuchungen zur Geschichte der Sternbilder. Leipzig, B. G. Teubner, 1902. XII, 564 S. 8⁰ (6 Taf., 19 Abb.).

Borgatti (M.), Il mausoleo d'Adriano ed il Castel s. Angelo in Roma. Guida storica e descrittiva. Roma 1902. 67 S. 8⁰.

Bouchaud (P. de), La sculpture à Rome de l'antiquité à la renaissance. Paris, Lemerre, 1901. 67 S. 8⁰.

Bruckmann (A.), ΕΛΛΑΣ. Eine Sammlung von Ansichten aus Athen und den griechischen Ländern. Nach Photographieen der English Photographic Co. Reproduktionen von A. B. Athen, W. Barth, 1902. 1. u. 2. Heft. qu. 4⁰.

Brunn-Arndt, Griechische und römische Porträts. München 1902.
56. Lfg. N. 551/2. Unbekannter Römer. A. B. Rom, Capitol. — 553. Unbekannter Römer. Kopenhagen, Glyptothek Ny-Carlsberg. — 554. Kaiser Gallienus (?). Kopenhagen, Glyptothek Ny-Carlsberg. — 555. Unbekannter Römer. München, Glyptothek. — 556—558 u. 560. Unbekannte Römer. Kopenhagen, Glyptothek Ny-Carlsberg. — 559. Kaiser Maximinus Thrax (?). Kopenhagen, Glyptothek Ny-Carlsberg.

57. Lfg. N. 561/2. Unbekannter Grieche. A. B. Kopenhagen, Glyptothek Ny-Carlsberg. — 563/4. Unbekannter Grieche. A. B. Rom, Conservatorenpalast. — 565—568 u. 570. Unbekannte Römerinnen. Kopenhagen, Glyptothek Ny-Carlsberg. — 569. Unbekannte Römerin. München, Glyptothek.

Brunn-Bruckmann, Denkmäler griechischer und römischer Skulptur. München 1902.
Lfg. CX. No. 546. Torso eines gepanzerten Mannes. Männlicher Torso, Rest einer Gruppe. Athen, Akropolismuseum. — 547. Kopf der Hera. Florenz, Uffizien. — 548. Votivrelief an Hermes und die Nymphen. Berlin, kgl. Museen. Votivrelief an die Eleusinischen Gottheiten. Eleusis, Museum. — 549. Sirenen, attische Grabstatuen. Athen, Nationalmuseum. — 550. Statue des Poseidon aus Melos. Athen, Nationalmuseum.

Service des antiquités de l'Égypte. Catalogue général des antiquités égyptiennes du Musée du Caire. Vol. VI. Fayencegefäfse von Fr. W. v. Bissing. Vienne, A. Holzhausen, 1902. XXI, 114 S. 4⁰ (1 Taf., viele Abb.).

Charléty (S.), Bibliographie critique de l'histoire de Lyon depuis les origines jusqu'à 1789. Lyon, Rey, et Paris, Picard, 1902. 8⁰.
2ᵉ partie, chapitre Iᵉʳ: Lyon Romain (Iᵉʳ—Vᵉ Siècle). S. 187—216.

Clarke (J. T.), Bacon (F. H.), Koldewey (R.), Investigations at Assos: Drawings and Photographs of the Buildings and Objects discovered during the Excavations of 1881—1882—1883. Part. I. Cambridge, London und Leipzig 1902. 3 Bl., 74 S. (darunter 2 Karten, 24 Taf., 20 Abb.), 2⁰.

Curàtulo (G. E.), Die Kunst der Juno Lucina in Rom. Geschichte der Geburtshilfe von ihren ersten Anfängen bis zum 20. Jahrh. Mit nicht veröffentlichten Dokumenten. Berlin, A. Hirschwald, 1902. X, 247 S. 8⁰ (47 Abb.).

Curtius (F.), Ernst Curtius. Ein Lebensbild in Briefen. Berlin, J. Springer, 1903. X, 714 S. 8⁰ (1 Porträt).

Duhousset (E.), Le cheval dans la nature et dans l'art. (19 pl. et 87 gravures.) Paris, Laurens, 1902. 8⁰.

Erdmann (M.), Verhandlungen der 46. Versammlung deutscher Philologen und Schulmänner in Strafsburg. Leipzig, Teubner, 1902. VI, 210 S. 8⁰.

Faeh (A.), Geschichte der bildenden Künste. 1. Lfg. 2. Aufl. Freiburg i. Br., Herder'sche Buchh., 1902. VIII, 64 S. 8⁰ (4 Taf., 88 Abb.).

Festschrift zur Erinnerung an die Feier des fünfzigjährigen Bestandes der deutschen Staats-

Oberrealschule in Brünn. Brünn 1902. [Darin: J. Strzygowski, Anleitung zur Kunstbetrachtung in den oberen Klassen der Mittelschulen. S. 319 —328 (2 Abb.)].

Frankfurter (S.), Register zu den archäologisch-epigraphischen Mitteilungen aus Österreich-Ungarn. Jahrg. I—XX. Wien, A. Hölder, 1902. XII, 188 S. 8⁰.

Fundbericht für die Jahre 1899—1901. Ergänzung zu den Mitteilungen des Oberhessischen Geschichtsvereins. Giefsen, Ricker, 1902. 122 S. 8⁰ (20 Taf.).

Furtwängler (A.), Hundert Tafeln nach den Bildwerken der Königlichen Glyptothek. München, A. Buchholz, 1902. III S. Text.

Gallina (J.), Die wichtigsten Antiken von Venedig und Florenz. Eine Anleitung zum Besuch der betreffenden Kunstsammlungen. Mährisch-Trübau, Programm, 1902. 19 S. 8⁰.

Gavin (M.), Mors de cheval italiques en bronze du X⁰ siècle avant l'ère chrétienne. Paris, Rudeval, 1902. 8⁰ (1 Taf.).

Gayet (A.), Antinoë et les sépultures de Thais et Sérapion. Paris 1902. 64 S. 4⁰ (4 Taf., 23 Abb.).

Gnirs (A.), Das Gebiet der Halbinsel Istrien in der antiken Überlieferung. Pola, Programm, 1902. 30 S. 8⁰ (mit Karten).

Guhl et Koner, La vie antique. Manuel d'archéologie grecque et romaine. Traduction E. Trawinski. 1ʳᵉ partie: la Grèce. 2ᵉᵐᵉ édition. Paris, Laveur, 1902. XXVIII, 472 S. 8⁰ (578 gravures).

Boston Museum of Fine Arts. Guide to the Catharine Page Perkins Collection of Greek and Roman Coins. Boston, Houghton, Mifflin & Co., 1902. VII, 110 S. 8⁰ (5 Taf.).

Haussoullier (B.), Études sur l'histoire de Milet et du Didymeion. (Bibliothèque de l'Ecole des hautes études. Sciences histor. et philol., fasc. 138.) Paris, E. Bouillon, 1902. XXXII, 323 S. 8⁰.

Hense (O.), Die Modifizierung der Maske in der griechischen Tragödie. (Festschrift der Universität Freiburg). Freiburg i. Br. 1902.

Hettner (F.), Drei Tempelbezirke im Trevererlande. Festschrift zur Feier des 100jährigen Bestehens der Gesellschaft für nützliche Forschungen in Trier. Hrsg. im Auftrage des Provinzialausschusses von der Direktion des Provinzialmuseums in Trier. Trier, Lintz'sche Buchh., 1901. 2 Bl., 92 S. 4⁰ (14 Taf., 7 Abb.).

Hiller v. Gaertringen (F.), Thera. Untersuchungen, Vermessungen und Ausgrabungen in den Jahren 1895—1902. IV. Bd.: Klimatologische Beobachtungen aus Thera, bearb. v. P. Wilski. 1. Tl.: Die Durchsichtigkeit der Luft über dem Ägäischen Meere nach Beobachtungen der Fernsicht von der Insel Thera. Berlin, G. Reimer, 1902. 53 S. 4⁰ (3 Beilagen, 3 Abb.).

Koldewey (R.) s. Clarke.

Koner, s. Guhl.

Labrouste (L.), Philosophie des beaux-arts. Esthétique monumentale. Paris, Schmid, 1902. 316 S. 8⁰.

Lampakis (G.), Mémoire sur les antiquités chrétiennes de la Grèce présenté au Congrès international d'histoire comparée. Paris 1900. Athènes, impr. »Hestia«, 1902. 94 S. 4⁰ (198 Abb.).

Larfeld (W.), Handbuch der griechischen Epigraphik. 2. Bd.: Die attischen Inschriften. Leipzig, O. Reisland, 1902. XIV, 957 S. 8⁰ (1 Taf.).

Lehner (F.), Homerische Göttergestalten in der antiken Plastik. Linz, Programm, 1902. 31 S. 8⁰ (mit Abb.).

Lichtenberg (R. v.), Das Porträt an Grabdenkmälern, seine Entstehung und Entwickelung vom Altertum bis zur italienischen Renaissance. (Zur Kunstgeschichte des Auslandes. 11. Heft.) Strafsburg, J. H. E. Heitz, 1902. VII, 151 S. 8⁰ (44 Taf.).

Liger (F.), Découverte de la ville romaine de Mortagne et de ses voies antiques. Notes sur les Essuins. Paris, lib. Champion, 1902. 66 S. 8⁰ (avec plan).

Maes (C.), Re Vittorio Emanuele III e le navi romani di Nemi. Risposta sovrana al ricorso 30 marzo 1902. Roma, F. Cuggiani, 1902. 8 S. 4⁰.

Malet (A.) et Maquet (Ch.), L'Antiquité. — Orient. Grèce. Rome. 1ᵉʳᵒ partie: l'Orient. Paris, Hachette, 1902. 8⁰ (10 cartes und 88 gravures).

de Mandat-Grancey, Aux pays d'Homère. Avec gravures. Paris, Plon, 1902. 8⁰.

Maquet (Ch.), s. Malet (A.).

Marucchi (H.), Éléments d'archéologie chrétienne. III: Basiliques et églises de Rome. Paris & Rome 1902. XXXIX, 528 S. 8⁰ (viele Abb.).

Monumenti inediti pubblicati dall' Instituto di Correspondenza archeologica. Monuments inédits publiés par l'Institut de Correspondance archéologique Paris 1836—1839. Leipzig, K. W. Hiersemann, 1902. 25 Taf. gr. fol. [Facsimile-Reproduktion der Original-Ausgabe.]

Müller (A.), Das attische Bühnenwesen. Kurz dargestellt. Gütersloh, G. Bertelsmann, 1902. VII, 117 S. 8⁰ (1 Taf., 21 Abb.).

Paléologue (M.), Rome. Notes d'histoire et d'art. Paris, Plon, 1902. 8⁰.

Pallu de Lessert (A. Clément), Fastes des Provinces africaines (Proconsulaire, Numidie, Maurétanies) sous la domination romaine. Tome II: Bas-Empire. 2ème partie. Paris, Leroux, 1902. 4⁰.

Παυλάτος (N.), Ἡ ἀληθὴς Ἰθάκη τοῦ Ὁμήρου. Ἐν Ἀθήναις 1902. 30 S. 8⁰.

Petersdorff (R.), Germanen und Griechen. Übereinstimmungen in ihrer ältesten Kultur im Anschluſs an die Germania des Tacitus und Homer. Wiesbaden, Kunzes Nachf., 1902. III, 135 S. 8⁰.

Picturae, ornamenta, complura scripturae specimina codicis Vaticani 3867, qui codex Vergilii Romanus audit, phototypice expressa consilio et opera Curatorum Bibliothecae Vaticanae. Romae, in officina Danesi, 1902. XXI S. fol. (34 Taf.).

Poehlmann (R.), Griechische Geschichte im XIX. Jahrh. Festrede. München, Verlag der k. b. Akademie, 1902 37 S. 4⁰.

Pörtner (B.) s. Spiegelberg.

Reinhard (R.), Die Gesetzmäſsigkeit der griechischen Baukunst dargestellt an Monumenten verschiedener Bauperioden. 1. T.: Der Theseustempel in Athen. Stuttgart, A. Bergsträſser, 1902. 13 S. fol. (5 Abb., 13 Taf.).

Schneider (A.), Zur Topographie südtiroler Burgen. Vorbereitende Studie zum Vergleiche solcher mit antiken Siedelformen des Südens. Leipzig, Dieterich'sche Verlagsbuchh., 1902. VII, 52 S. 4⁰ (5 Taf., 6 Abb.).

Schuchhardt (C.), Aliso. Führer durch die römischen Ausgrabungen bei Haltern. Hrsg. vom Altertumsverein zu Haltern. Haltern 1902. 32 S. (1 Karte, 14 Abb.).

Sixt (G.), Führer durch die K. Sammlung römischer Steindenkmäler in Stuttgart. 2. Aufl. Stuttgart, W. Kohlhammer, 1902.

Spiegelberg (W.) u. B. Pörtner, Ägyptische Grabsteine und Denksteine aus süddeutschen Sammlungen. I. Karlsruhe. Mülhausen. Straſsburg. Stuttgart. Straſsburg i. E., Schlesier u. Schweikhart, 1902. 4 Bl., 44 S. 4⁰ (20 Taf.).

Sybel (L. v.), Weltgeschichte der Kunst im Altertum. 2. verb. Aufl. Marburg, N. G. Elwert, 1902. (3 Taf., 380 Abb.).

Trawinski (E.), s. Gubl et Koner.

Vaccai (G.), Le feste di Roma antica. Torino, Bocca, 1902. XXIV, 342 S. 8⁰.

Venturi (A.), Storia dell' arte italiana. II: Dall' arte barbarica alla romanica. Milano, U. Hoepli, 1902. XXIII, 673 S. 8⁰ (506 Abb.).

K. Museen zu Berlin. Verzeichnis der in der

Formerei der königl. Museen käuflichen Gipsabgüsse. Hrsg. von der General-Verwaltung. Berlin 1902. VI, 132 S. 8⁰.

Vogel (F. W.), Merkmale der Epochen griechischer Plastik. Straſsburg, J. H. E. Heitz, 1902. 31 S. 8⁰.

Waldstein (Ch.), The Argive Heraeum. Vol. I: General introduction, geology, architecture, marble statuary and inscriptions. Boston & New-York 1902. XIX, 231 S. 4⁰ (XLI Taf., 90 Abb.).

Weis-Liebersdorf (J. E.), Christus- und Apostelbilder. Einfluſs der Apokryphen auf die ältesten Kunsttypen. Freiburg i. B., Herder'sche Verlagsbuchh., 1902. IX, 124 S. 8⁰ (54 Abb.).

Wilski (P.), s. Hiller v. Gärtringen.

Winckler (H.), Die babylonische Kultur in ihren Beziehungen zur unsrigen. Leipzig, J. C. Hinrichs, 1902. 54 S. 8⁰ (8 Abb.).

Witting (F.), Die Anfänge der christlichen Architektur. Gedanken über Wesen und Entstehung der christlichen Basilika. (Zur Kunstgeschichte des Auslandes. Heft 10.) Straſsburg, J. H. E. Heitz, 1902. VII, 161 S. 8⁰ (26 Abb.).

———

Annales du Musée Guimet. Tome XXX (1902). Première partie. G. Legrain et E. Naville, L'aile nord du pylône d'Aménophis III à Karnak. 2 Bl., 22 S. (pl. XVII).

Deuxième partie. Al. Gayet, L'exploration des nécropoles gréco-byzantines d'Antinoë et les sarcophages de tombes pharaoniques de la villa antique. S. 26—50 (pl. XX).

Annales du service des antiquités de l'Égypte. Tome II (1901/2).

1. fasc. Ahmed Bey Kamal, Fouilles à Déïr-el-Barsheh. S. 13—43 (12 Abb.). — G. Foucart, Extraits des rapports adressés pendant une inspection de la Basse-Égypte en 1893—94 S. 44 —83 (13 Abb.). (Forts. fasc. 3 S. 258.) — Ahmed Bey Kamal, Description générale des ruines de Hibé, de son temple et de sa nécropole. S. 84—91 (3 Abb.). — A. Barsanti, Ouverture de la pyramide de Zaouiet el-Aryân. S. 92 —94 (3 Abb.).

2. fasc. Fouilles autour de la pyramide d'Ounas (1900/1901). VIII. Tombeau de Pété-néît. 1. Rapport sur la découverte (A. Barsanti). S. 97—104 (7 Abb.). — Instructions données par l'Académie des Inscriptions et Belles-Lettres en sa séance du 7 Oct. 1859 à Auguste Mariette sur les principales recherches à exécuter en Égypte dans l'intérêt de l'histoire et de archéo-

logie. S. 112—125. — J. E. Quibell, Flint dagger from Gebelein. S. 131—132 (Taf. I). — G. Daressy, Trois points inexplorés de la nécropole Thébaine. S. 133—136 (2 Abb.). — G. Maspero, Sur l'existence d'un temple mystérieux dans le désert. S. 146—153. — Berthelot, Sur l'or égyptien. S. 157—163. — Documents relatifs à la salle hypostyle de Karnak (1899—1901). S. 164—181. — Ch. Nicour Bey, Renseignements sur les parages de l'ancienne Bérénice. S. 185—190. — A. Botti, L'inscription d'Abou Mandour. S. 191—
3. fasc. H. Carter, Report on work done at the Ramesseum during the years 1900—1901. S. 193—195 (2 Taf., 1 Abb.). — Ahmed Bey Kamal, Rapport sur les fouilles exécutées à Deir-el-Barshé en janvier, février, mars 1901. S. 206—222 (2 Abb.). — G. Legrain, Mémoire sur la porte située au sud de l'avant-sanctuaire à Karnak et sur son arche fortuite. S. 223—229. — G. Daressy, Rapport sur des fouilles à Sa el-Hagar. S. 230—239 (2 Abb). — A. Barsanti, Rapports sur les déblaiements opérés autour de la pyramide d'Ounas pendant les années 1899—1901. S. 244—257 (1 Abb.). — G. Legrain, Rapport sur les travaux exécutés à Karnak du 25 sept. au 31 oct. 1901. S. 265—280. — G. Maspero, Notes sur le rapport de M. Legrain. S. 281—284. — G. Maspero, Une nouvelle inscription grecque de Memphis. S. 285—286.

Annales de la Société académique de Nantes. 8e Série, t. Ier (1900).
J. Chapron, Répertoire archéologique de l'arrondissement de Châteaubriand. P. 373—396. (Schlufs t. II [1901]. S. 65—106.)

Annales de la Société d'archéologie de Bruxelles. Tome XVI (1902).
Livr. I et II. A. de Loë, Rapport sur les recherches et les fouilles exécutées par la Société pendant l'exercice de 1901. S. 1—37 (19 Abb.). — F. Cumont, Note sur une statuette de Mars Ultor. S. 43—48 (1 Taf.). — Raeymaekers, La villa romaine de Konynenberg à Elixem (province de Liége). S. 204—205.

Anthropologie, L'. T. XIII (1902).
No. 1. S. Reinach, La Crète avant l'histoire et les fouilles de M. A. Evans à Cnosse. S. 1—39 (31 Abb.). — Congrès international d'anthropologie et d'archéologie préhistoriques. XIIe session, Paris 1900. (Th. Volkov, L'industrie prémycénienne dans les stations néolithiques de l'Ukraine. S. 57—60. H. Hubert, Sépulture à char de Nanterre. S. 66—73 (11 Abb.). J.

Dechelette, Notes sur l'oppidum Bibracte et les principales stations gauloises contemporaines. S. 74—83.) [Forts. No. 2.]
No. 3. E. Cartailhac, Les cavernes ornées de dessins. La grotte d'Altamira, Espagne. »Mea culpa« d'un sceptique. S. 348—354 (2 Abb.).
No. 4. Ch. de Ujfalvy, Iconographie et anthropologie irano-indienne. 2. partie: L'Inde. S. 438—465 (1 Taf., 7 Abb.). — Breuil, L'âge du bronze dans le bassin de Paris. III. Objets de métallurgie et de menuiserie du bassin de la Somme. S. 467—475 (2 Abb.). — F. Delisle, Les fouilles de M. J. de Morgan à Suse. S. 487—495.

Antiquarian, The American, and Oriental Journal. Vol. XXIV (1902).
No. 4. Recent discoveries in the East. S. 231—235.
No. 5. St. D. Peet, Ancient temple architecture. S. 365—394 (4 Taf., 14 Abb.).

Antologia, Nuova. 4. serie. Vol. 98 (1902).
Fasc. 728. F. Barnabei, La tomba vetustissima scoperta nel foro romano. S. 709—720.
Fasc. 734. E. Callegari, Il salotto di un' imperatrice romana. S. 184—301.

Anzeigen, Göttingische gelehrte. 164. Jahrg. (1902).
No. VII. *V. Schultze, Die Quedlinburger Itala-Miniaturen der Bibliothek zu Berlin (M. Dvořák). S. 539—547.*
No. IX. *St. Gsell, Les Monuments antiques de l'Algérie. (A. Schulten.) S. 675—693. — J. Strzygowski, Orient oder Rom. (M. Dvořák.) S. 693. — R. v. Scala, Die Staatsverträge des Altertums. 1. Tl. (C. G. Brandis.) S. 736—743.*

Anzeiger für Schweizerische Altertumskunde. N. F. Bd. III (1901).
No. 4. Th. Burckhardt-Biedermann, Eine Tiberius-Inschrift in Windisch. S. 237—244 (1 Abb.). — Th. Burckhardt-Biedermann, Römische Inschrift am obern Hauenstein. S. 245—247 (1 Abb.). — Th. Eckinger, Nochmals die vermeintliche Diadumenian-Inschrift. S. 330—334 (1 Abb.).

Archeografo Triestino. N. S. Vol. XXIV (1902).
Supplemento. A. Puschi, I valli romani delle Alpi Giulie. Cenno generale. S. 119—150 (1 Taf.). — A. Müllner, Il limes romano delle montagne al confine italico. S. 151—169 (1 Taf.). — A. Gaheis, Ritrovamenti epigrafici a S. Servolo presso Trieste. S. 171—175.

Archiv für Anthropologie. 28. Bd. (1902).

1. u. 2. Vierteljahrsheft. A. Hedinger. Neue keltische Ausgrabungen auf der Schwäbischen Alb 1900 u. 1901. S. 185—199 (Taf. II—VII, 24 Abb.).

Archiv für Papyrusforschung und verwandte Gebiete. 2. Bd. (1902).

1. Heft. I. Nicole, Compte d'un soldat romain. No. IV des Papyrus Latins de Genève (Supplément aux Archives Militaires du Ier Siècle). S. 63 —69. — F. G. Kenyon, Phylae and Demes in Graeco-Roman Egypt. S. 70—78. — B. P. Grenfell u. A. S. Hunt, Ptolemaic papyri in the Gizeh Museum. II. S. 79—84. — F. Hultsch, Beiträge zur ägyptischen Metrologie. S. 84—93. — B. P. Grenfell and A. S. Hunt, Englische Ausgrabungen im Faijûm und Hibeh 1902. S. 181—183.

Archivio della r. Società Romana di Storia Patria. Vol. XXV (1902).

Fasc. I—II. G. Tomassetti, Della Campagna Romana (Continuazione). Vie Labicana e Prenestina. S. 61—71. Porta Maggiore. S. 71—76. Zona suburbana. S. 76—102. — A. von Buchell, Iter italicum (Continuazione e fine). S. 103 —135 (4 Abb.). — O. Richter, Topographie der Stadt Rom. 2. Aufl. (R. Lanciani.) S. 252—257 (1 Abb.).

Archivio storico siciliano. N. S. Anno XXVII (1902).

Fasc. 1o e 2o. C. Melfi, Poche osservazioni sulle »iscrizioni gulfiane interpretati da E. Bellabarba«. S. 156—171.

Arte e Storia. Terza serie. Vol. V (1902).

No. 1. E. Gerspach, Gli affreschi nella Chiesa di S. Maria Antiqua al Foro Romano. S. 1—3. (Forts. u. Schluß No. 2—8.)

No. 8. R. Artioli, Al Foro Romano. S. 50 —53.

No. 9—10. D. Macciò, Scavi, Sterri e ritrovamenti dell' Anno 1901, vigesimoquarto dalla elezione della Commissione archeologica comunale. S. 64. — A. Simonetti, Una Collezione Privata in Basilicata (Numismatica antica). S. 65—66.

No. 15. R. Artioli, Le conferenze popolari sull' antica Roma. S. 101—103.

No. 16. R. Mottola, Scoperta di un acquedotto romano in quel di Montefusco e la situazione di Fulsole, antica città Sannita — Romana. S. 112—113.

Asien. Organ der Deutsch-Asiatischen Gesellschaft und der Münchener Orientalischen Gesellschaft. 1. Jahrg. (1902).

No. 7. L. Wilser, Scythen und Perser. S. 105 —109.

No. 8. H. v. Diest u. C. v. Lücken, Der heutige Stand der Kartographie Asiens. III. Die Kartographie Kleinasiens und das »itinerarische Aufnehmen«. S. 117—119 (1 Karte). (Forts. No. 10 S. 152—155; 11 S. 165—169 (1 Plan); 12 S. 184—186.)

No. 10. F. Sarre, Deutsche Ausgrabungen in Asien. II. Babylon. S. 158—159.

Atene e Roma. Anno V (1902).

No. 45. R. Paribeni, Le cartoline illustrate dell' antichità. Sp. 673—679. — A. Taramelli, Sui principali resultati della esplorazione archeologica italiana in Creta 1899—1901. Sp. 679 —694 (7 Abb.).

No. 46. L. A. Milani, Il vaso François, del suo restauro e della sua recente pubblicazione. Sp. 705—720 (9 Abb.).

'Αθηνᾶ. Τομ. XIV (1902).

Τεῦχος 1/2. Κ. Α. Ρωμαῖος, Μικρὰ συμβολὴ εἰς τὴν ἀρχαίαν Γεωγραφίαν. Ἐρείπια ἀγνώστου ἀρχαίας πόλεως; παραμεθορίου τῆς Λακωνικῆς καὶ τῆς Τεγεάτιδος. Ἐπιγραφαὶ ἐξ αὐτῆς. Αἱ Καρύαι. Ἡ Φυλάκη. S. 3—36.

Athenaeum, The. 1902.

No. 3906. R. Lanciani, Notes from Rome. S. 325—326.

No. 3907. Two vase-catalogues. S. 355. — W. R. Paton, Anatolian hive-marks. S. 356.

No. 3908. R. J. Walker, Anatolian hivemarks. S. 390.

No. 3910. S. de Ricci, The Barberini Collection. S. 458. — R. A. S. Macalister, The excavation of Gezer. S. 458.

No. 3913. R. Lanciani, Notes from Rome. S. 557—558.

No. 3914. W. H. D. Rouse, Greek Votive Offerings; an Essay in the History of Greek Religion (an.). S. 592.

Atti della r. accademia delle scienze di Torino. Vol. XXXVII (1901/2).

Disp. 8a e 9a. G. Fraccaroli, Le armi nell' Iliade. S. 303—319.

Atti e memorie della r. Accademia di scienze lettere ed arti in Padova. N. S. Vol. XVIII (1902).

Disp. II. G. Ghirardini, Il palazzo dell' età Micenea scoperto dagl' Italiani a Creta. S. 91 —107.

Atti e memorie della società Istriana di archeologia e storia patria. Anno XVIII (1901).

Fasc. 3o e 4o. A. Puschi, Limes italicus

orientalis o i valli romani delle Giulie. S. 376
—401 (1 Taf.).

Anno XIX (1902).

Fasc. 1o e 2o. P. Sticotti, Relazione pre-
liminare sugli scavi di Nesazio. S. 121—147
(Tav. I—IV, 1 Abb.). — B. Schiavuzzi, Monete
romane rinvenute negli scavi di Nesazio 1900
—1901. S. 148—160.

Beiträge zur Anthropologie und Urgeschichte
Bayerns. 14. Bd. (1902).

3. u. 4. Heft. K. Popp, Das Römerkastell bei
Eining. Nachtrag zum Bericht Heft 1 u. 2
S. 103 fig. S. 135—137 (Taf. III). — F. Weber,
Beiträge zur Vorgeschichte von Oberbayern.
III. Zur germanischen Periode. S. 138—177
(Taf. IV).

Beiträge zur alten Geschichte. 2. Bd. (1902).

Heft II. J. Toutain, Observations sur quelques
formes religieuses de loyalisme, particulières à
la Gaule et à la Germanie romaine. S. 194—204.
— J. Beloch, Die delphische Amphiktionie im
III. Jahrhundert. S. 205—226. — Ch. Hülsen,
Neue Inschriften vom Forum Romanum. S. 227
—283 (1 Taf., 4 Abb.). — O. Hirschfeld, Der
Grundbesitz der römischen Kaiser in den ersten
drei Jahrhunderten. 2. Teil: Die kaiserlichen
Domänen. S. 284—315. — F. Hiller v. Gärtringen,
Aus Thera. S. 348—349.

Blätter für das Gymnasial-Schulwesen. 38. Bd.
(1902).

5./6. Heft. C. Hoffmann, Bericht über den
archäologischen Kursus für Lehrer höherer Unter-
richts-Anstalten in den Kgl. Museen zu Berlin
(1902). S. 491—494.

7./8. Heft. *C. Robert, Studien zur Ilias. (M.
Seibel.) S. 543—546. — O. Krell, Altrömische
Heizungen. (Fink.) S. 565—567.*

Bollettino della r. deputazione di storia patria per
l'Umbria. Vol. VIII (1902).

Fasc. 1. V. Boschi, Di un antico cimitero
in Rieti presso i corpi de' s. s. martiri Eleuterio
ed Anzia. S. 1—28 (9 Abb).

Bollettino di filologia classica. Anno IX (1902).

No. 1. *E. Babelon, Traité des monnaies
grecques et romaines. 1. partie (E. Ferrero).
S. 10—12.*

No. 3. *H. Nissen, Italische Landeskunde. 2. Bd.,
1. Hälfte. (V. Costanzi.) S. 58—59. — O. Richter,
Topographie der Stadt Rom. 2. Aufl. (G. De Sanctis.)
S. 59—60.*

Bulletin de l'Académie des sciences inscriptions
et belles-lettres de Toulouse. Tome II (1898
—1899).

Ch. Lécrivain, Une catégorie de traités inter-
nationaux grecs, les Symbola. S. 150—159.

Bulletin critique. 23e année (1902).

No. 25. *L. Joulin, Les établissements gallo-
romains de la plaine de Martres-Tolosanes. (A.
Baudrillart.) S. 489—493.*

Bulletin hispanique. Tome IV (1902).

No. 1. P. Paris, L'idole de Miqueldi, à Du-
rango. S. 1—11 (pl. I). — C. Jullian, Notes
ibériques. I: Villes-Neuves ibériques de la Gaule.
S. 12—19. — E. Hübner, Inscriptions latines
d'Espagne. S. 20—29.

No. 2. H. Dessau, Le préteur L. Cornélius
Pusio. S. 89—91. — P. Perdrizet, Une recherche
à faire à Rosas. S. 92—94.

No. 3. P. Quintero et P. Paris, Antiquités
de Cabeza del Griego. S. 185—197 (pl. II,
9 Abb.).

Bulletin monumental. 1902.

No. 2/3. L. Dumuys, Une inscription romaine
découverte à Orléans. S. 232—236. — A. Blanchet,
Chronique. S. 241—269.

Bulletin de la société archéologique d'Alexandrie.

No. 4 (1902). G. Botti, La nécropole de
l'île de »Pharos« (Anfouchy). S. 9—36 (1 Plan,
1 Taf.). — R. M. B., Sketch of ancient war-ship
on wall of tomb near Anfushi-Bay. S. 37—40.
— G. Botti, Studio sul IIIo nomo dell' Egitto
inferiore e più specialmente sulla Regione Ma-
reotica. S. 41—84 (1 Taf.). — Bulletin epi-
graphique. S. 85—107. — G. Botti, Le papyrus
judiciaire »Cattaoui«. S. 108—118. — G. Botti,
Additions au plan d'Alexandrie. L'ancien
théâtre d'Alexandrie. S. 119—121 (1 Taf.).

Bulletin de la Société des sciences historiques et
naturelles de Semur-en-Auxois (Côte d'or), 1901.

Cazet, Un puits gallo-romain à Villeneuve-
sous-Charigny. P. 113—115. — L. Matruchot
et L. Berthoud, Étude historique et étymologique
des noms de lieux habités du département de
la Côte d'or. 1ère partie: Période anté-romaine.
P. 273—378.

Bulletin de la Société des sciences historiques et
naturelles de l'Yonne [Auxerre], 55e volume [paru
1902].

Jobin, Notes historiques sur Gigny (Yonne).
I. Antiquités: Ruines et monnaies gallo-romaines;
Voies antiques; etc. P. 4 sqq.

Bulletins et mémoires de la Société d'anthropo-
logie de Paris. Vo série. T. troisième (1902).

Fasc. 3. P. Nicole, Deus Sol. S. 325—333.

Bullettino di archeologia et storia Dalmata.
Anno XXV (1902).

No. 4/5. F. Bulić, Iscrizioni Inedite. S. 45
—52. — F. Bulić, Ritrovamenti di iscrizioni
antiche lungo le mura perimetrali dell' antica
Salona. S. 52—60. — I monumenti antichi di
Spalato e Salona nella adunanza generale dell'
i. r. Istituto Austriaco Archeologico in Vienna.
S. 70—71.

No. 6—8. F. Bulić, Scavi nella basilica epi-
scopalis urbana a Salona durante l'a. 1901.
S. 73—110 (tav. IV—IX). — F. Bulić, Ritro-
vamenti risguardanti il cemetero antico cristiano
di Manastirine (Coemeterium legis sanctae
christianae) durante l'anno 1902. S. 110—112
(tav. X, XI). — F. Bulić, Ritrovamenti antichi
risguardanti la topografia suburbana dell' antica
Salona. S. 112—118. — G. de Bersa, Le lucerne
fittili romane di Nona conservate al Museo
archeologico di S. Donato di Zara. S. 118—124
(Forts. nr. 9/10 S. 148—156 [5 Abb.]).

No. 9/10. F. Bulić, Iscrizioni Inedite. S. 129
—141. — G. de Bersa, Iscrizioni Inedite. S. 143
—145. — G. de Bersa, Nuove scoperte di anti-
chità a Zara e nei dintorni. S. 145—147. —
F. Bulić, Ritrovamenti antichi a Castellastua.
S. 160.

Bullettino della commissione archeologica comu-
nale di Roma. Anno XXX (1902).

Fasc. I—II. L. Mariani, Di alcune altre
sculture provenienti dalla galleria sotto il Quiri-
nale. S. 1—24 (Tav. I—III, 5 Abb.). — D. Vag-
lieri, Nuove scoperte nel Foro Romano. S. 25
—36. — G. Pinza, La necropoli preistorica nel
Foro Romano. S. 37—55 (13 Abb.). — G. Gatti,
Notizie di recenti trovamenti di antichità in
Roma e nel Lazio. S. 56—98. — F. Grossi-
Gondi, Antichità Tuscolane. S. 99—110. —
L. Cantarelli, Scoperte archeologiche in Italia
e nelle provincie Romane. S. 111—115. —
R. Paribeni, Cippo milliario inedito della via da
Larissa a Tessalonica. S. 116—119.

Bulletino, Nuovo, di archeologia cristiana. Anno
VIII (1902).

N. 1—2. G. Wilpert, La croce sui monu-
menti delle catacombe. S. 1—14 (Taf. VIᵃ, VIIᵃ,
Fig. 1—10). — O. Marucchi, Resoconto delle
adunanze tenute dalla società per le conferenze
di archeologia cristiana (Anno XXVII, 1901—
1902). S. 27—40. — F. Bulić, Frammento di
pettine in bosso con rappresentanze cristiane.
S. 41—45 (1 Abb.). — C. R. Morey, Note sup-
plementari al de Rossi: inscriptiones christianae
urbis Romae, vol. I. S. 55—71. — O. Marucchi,
Le catacombe di Albano. S. 89—111 (Tav. I—V).

— O. Marucchi, Scavi ed esplorazioni nelle
catacombe romane. Cimitero di Priscilla sulla
via Salaria Nova. S. 113—122 (2 Abb.). —
O. Marucchi, Scoperta di una grandiosa cripta
presso la via Ardeatina. S. 122—125. —
O. Marucchi, Esplorazione sulla via Latina.
S. 125—126. — A. Bacci, Scavi nel cimitero e
Basilica di S. Agnese. S. 127—133. — F. Bulić,
Scoperte a Salona. S. 133—134. — O. Marucchi,
Scoperta di antichi musaici cristiani in Madaba
(Palestina). Altre scoperte in Palestina. S. 134
—135.

Bulletino di paletnologia italiana. S. III. Tomo
VIII (1902).

N. 7—9. Pigorini, Osservazioni sull' età
della pietra fatte in Italia prima del 1860.
S. 147—158. — Pigorini, Continuazione della
civiltà paleolitica nell' età neolitica. S. 158—
183 (Tav. V, 14 Abb.). — P. Orsi, Necropoli e
stazioni sicule di transizione. II. Sepolcreto di
Cava Cana Barbàra (Siracusa). S. 184—190
(Tav. VI, 5 Abb.).

Centralblatt, Literarisches. 53. Jahrg. (1902).

No. 38. *C. v. Fabricxy, Die Handzeichnungen
Giuliano's da Sangallo u. S. Reinach, L'album de
Pierre Jacques (Ad. M-s.). Sp. 1276—1279.*

No. 44. *G. Wissowa, Religion u. Kultus der
Römer (Li.). Sp. 1468—1469.*

No. 45. *E. Maß, Die Tagesgötter in Rom
(G. Wissowa). Sp. 1500—1502.*

No. 47. *Ch. Huelsen, Die Ausgrabungen auf
dem Forum Romanum. 1898—1902 (F. B.).
Sp. 1574—1575.*

Chronicle, The numismatic. 1902.

Part II. J. Evans, The burning of bonds
under Hadrian. S. 88—91 (3 Abb.). — J. Maurice,
Classification chronologique des émissions moné-
taires de l'atelier d'Alexandrie pendant la période
Constantinienne. S. 92—147 (pl. V, VI). —
F. Haverfield, Find of Roman Silver Coins near
Caistor, Norfolk. S. 186—188.

Civiltà, La, cattolica. Serie XVIII, Vol. VII (1902).

Quad. 1249. Per la storia dell' arte. S. 74
—84.

Quad. 1251. Di alcuni criteri incerti nella
paletnologia, archeologia e storia antica. Dell'
Influenza Ionica. S. 290—299 [Forts. quad. 1253
S. 544; quad. 1256 S. 158; quad. 1258 S. 409].

Quad. 1254. Archeologia. Le biblioteche
nell' antichità classica e nei primi tempi cristiani.
150. Santa Maria antiqua al foro romano nella
biblioteca del templum Augusti. 151. Biblio-
teche della città di Roma nell' età classica.

152. Le biblioteche di Alessandria e di Pergamo. 153. Ordinamento di una biblioteca dell' antichità classica. S. 715—729 (1 Abb.). [Forts. quad. 1258 S. 463.]

Congrès international d'anthropologie et d'archéologie préhistoriques. Compte-rendu de la douzième session. Paris 1900.

G. Chauvet, Poteries préhistoriques à ornements géométriques en creux (vallée de la Charente). S. 371—391 (pl. V, Fig. 7--22). — J. Déchelette, Note sur l'oppidum de Bibracte et les principales stations gauloises contemporaines. S. 418 —427.

Comptes-rendus des séances de l'Académie des inscriptions et belles-lettres. 1902.

Mai-Juin. R. Dussaud, Rapport à M. le Secrétaire perpétuel sur une mission dans le désert de Syrie. S. 251—264. — P. Delattre, Le quatrième sarcophage de marbre blanc trouvé dans la nécropole punique voisine de Sainte-Monique à Carthage. S. 289—295 (1 Abb). — A. Audollent, Note sur les fouilles du Puy-de-Dôme (26 juillet—22 août 1901). S. 299—316 (1 Abb.). — P. Gauckler, Le centenarius de Tibubuci (Ksar-Tarcine-Sud Tunisien). S. 321 -- 340 (1 Abb.). — P. Jouguet, Rapport sur deux missions au Fayoûm. S. 346—359.

Correspondenz-Blatt der deutschen Gesellschaft für Anthropologie, Ethnologie und Urgeschichte. XXXIII. Jahrg. (1902).

No. 4. J. B. Keune, Hat man im Altertum schon geraucht? (Ein Nachklang zur Anthropologen-Tagung in Metz.) S. 25—27. — P. Reinecke, Prähistorische Varia. IX. Zur Chronologie der zweiten Hälfte des Bronzealters in Süd- u. Norddeutschland. S. 27—32 (4 Abb.).

No. 6. A. Schliz, Südwestdeutsche Bandkeramik. Neue Funde vom Neckar u. ihr Vergleich mit analogen Fundstellen. S. 45—48 (2 Taf.). (Forts. No. 7 S. 54.)

No. 7. F. Weber, Vorgeschichtliche „Überreste aus Baiern in aufserbairischen Sammlungen. S. 52—54. (Forts. No. 8 S. 65.)

No. 8. C. Koehl, Südwestdeutsche Bandkeramik. Neue Funde vom Rhein u. ihr Vergleich mit analogen Fundstellen. S. 59—65.

ΕΦΗΜΕΡΙΣ, ΔΙΕΘΝΗΣ, ΤΗΣ ΝΟΜΙΣΜΑΤ. ΑΡΧΑΙΟΛΟΓΙΑΣ. Journal international d'archéologie numismatique. Tome cinquième (1902).

1er et 2e trimestre. A. Baldwin, The gold coinage of Lampsacus. S. 1—24 (pl. I—III). — G. F. Hill, The supposed gold coin with hieroglyphs. S. 25—26. — J. N. Svoronos, On the supposed gold ΔΟΚΙΜΙΟΝ with hieroglyphs. S. 27—31. — I. N. Σβορῶνος, Φειδώνειον τὸ Θιβρώνειον νόμισμα. S. 32—44 (6 Abb.). — A. Dieudonné, Ptolémais-Lebedus. S. 45—60 (pl. IV). — J. N. Svoronos, Ptolémais-Lebedos, Éphèse, Aenos et Abdère sous les Ptolémées. Lettre à Mr. A. Dieudonné. S. 61—70 (2 Abb.). — E. D. J. Dutilh, Vestiges de faux monnayages antiques à Alexandrie ou ses environs. S. 93 —97. — J. Rouvier, Numismatique des villes de la Phénicie. Sidon. S. 99—134 (pl. V—VII). — I. N. Σβορῶνος, Καὶ πάλιν περὶ τοῦ πίνακος τῆς Ναννίου. S. 135—148. — G. Dattari, The gold exagium with hieroglyphs. S. 165—166.

Globus. Bd. LXXXII (1902).

No. 15. M. Hoernes, Die macedonischen Tumuli. S. 243.

Gymnasium, Das humanistische. 13. Jahrg. (1902).

Heft 3. U(hlig), Noch Einiges aus der Strafsburger Philologenversammlung. S. 136—144.

Hermes. 37. Bd. (1902).

4. Heft. M. Krascheninnikov, De Gitanis Epiri oppido (Polyb. XXVII, 16, 5 et Liv. XLII, 38, 1). S. 489—500. — Br. Keil, Von delphischem Rechnungswesen. S. 511—529. — A. Körte, Das Mitgliederverzeichnis einer attischen Phratrie. S. 582—589. — G. Knaack, Zur Sage von Daidalos u. Ikaros. S. 598—607. — O. Kern, Votivreliefs der thessalischen Magneten. S. 627—630 (2 Abb.). — C. F. Lehmann, Zu den theraeischen Gewichten. S. 630—631. — F. Bechtel, Zur Inschrift des Sotairos. S. 631 —633.

Jahrbuch des kaiserlich deutschen Archäologischen Instituts. Bd. XVII (1902).

3. Heft. M. Meurer, Zu den Sarkophagen von Klazomenai. S. 65—68 (3 Abb.). — R. Engelmann, Aktor u. Astyoche, ein Vasenbild. S. 68 —71 (Taf. II, 1 Abb.). — B. Graef, Antiochos Soter. S. 72—80 (Taf. III, 1 Abb.). — A. Michaelis, Die Bestimmung der Räume des Erechtheion. Epikritische Bemerkungen zu E. Petersens Aufsatz (S. 59 f.). S. 81—85.

Archäologischer Anzeiger (1902).

3. Heft. C[onze], Skulpturen aus Tralles. S. 103—104 (1 Abb.). — Funde aus Grofsbritannien. S. 105—106 (3 Abb.). — Archäologische Gesellschaft zu Berlin. S. 106—108. — Verhandlungen der Anthropologischen Gesellschaft. S. 108—109. — G. Treu u. P. Herrmann, Erwerbungsbericht der Dresdener Skulpturen-Sammlung. 1899—1901. S. 109—117 (12 Abb.). — Erwerbungen des British Museum

im Jahre 1901. S. 117—122. — Erwerbungen des Louvre im Jahre 1901. S. 122—127. — Erwerbungen des Ashmolean Museum zu Oxford. S. 127—129. — Erwerbungen des Museums of fine arts in Boston im Jahre 1901. S. 130—132. — Sammlung des Lyceum Hosianum in Braunsberg, O.-Pr. S. 132. — Institutsnachrichten. S. 133. — Preisausschreiben. S. 134. — Kopien von Skulpturen des Akropolismuseums zu Athen. S. 134. — Bibliographie. S. 134—145.

Jahrbücher, Neue, für das klassische Altertum, Geschichte und deutsche Litteratur. IX. Bd. (1902).

6./7. Heft. G. Thiele, Die Anfänge der griechischen Komödie. S. 405—426. — H. Lucas, Die Knabenstatue von Subiaco. S. 427—435 (2 Taf., 1 Abb.). — S. Reiter, August Böckh (1785—1867). S. 436—458. — *Brunn-Bruckmann, Denkmäler griechischer und römischer Skulptur. Lfg. CVI—CIX (E. Petersen). S. 510 —513.*

8. Heft. *H. Nissen, Italische Landeskunde. II. Bd. 1. Hälfte (O. E. Schmidt). S. 602—607.*

9. Heft. F. Koepp, Harmodios u. Aristogeiton. Ein Kapitel griechischer Geschichte in Dichtung und Kunst. S. 609—634 (9 Abb.).

Journal, American, of Archaelogy. Second Series. Vol. VI (1902).

Number 3. M. G. Williams, Studies in the lives of Roman empresses. I. Julia Domna. S. 259—305. — R. B. Richardson, An ancient fountain in the agora at Corinth. S. 306—320 (pl. VII—X, 5 Abb.). — R. B. Richardson, The ΥΠΑΙΘΡΟΣ ΚΡΗΝΗ of Pirene. S. 321—326 (pl. XI—XII). — M. L. Nichols, The origin of the red-figured technique in Attic vases. S. 327 —337. — Investigations at Assos. S. 340—342. — H. N. Fowler, Archaeological News. Notes on recent excavations and discoveries; other news. S. 343—385 (3 Abb.).

Journal, The, of the British archaeological association. N. S. Vol. VIII.

Part. II. C. H. Evelyn-White, On some recently-discovered earth works, the supposed site of a Roman encampment at Cottenham, Cambridgeshire. S. 93—102 (1 Taf.).

Journal, The, of the anthropological Institute of Great Britain and Ireland. Vol. XXXII (1902).

January to June. D. Randall-Mac Iver, On a rare fabric of Kabyle pottery. S. 245—247 (pl. XVIII, XIX). — J. L. Myres, Notes on the history of the Kabyle pottery. S. 248—262 (pl. XX, 1 Abb.)

Journal international d'archéologie numismatique s. Ἐφημερὶς διεθνής.

Journal des Savants. 1902.

Octobre. *V. Bérard, Les Phéniciens et l'Odyssée. Tome 2 (G. Perrot). S. 539.*

Journal of the American Oriental Society. 23. Vol. (1902).

1. Half. C. H. Toy, Creator gods. S. 29 —37. — J. M. Casanowicz, The Collection of Oriental Antiquities at the United States National Museum. S. 44—47. — Ch. S. Sanders, Jupiter Dolichenus. S. 84—92.

Journal, The, of Hellenic studies. Vol. XXII (1902).

Part. II. J. Baker-Penoyre, Pheneus and the Pheneatiké. S. 228—240 (6 Abb.). — E. R. Bevan, Antiochos III. and his title »Great King«. S. 241—244. — G. M. Hirst, The cults of Olbia. Part. I. S. 245—267 (6 Abb.). — W. W. Tarn, Notes on Hellenism in Bactria and India. S. 268 —293 (4 Abb.). — D. G. Hogarth, Bronze-age Vases from Zakro. S. 333—338 (pl. XII, 6 Abb.). — H. S. Cronin, First report of a journey in Pisidia, Lycaonia and Pamphylia. II. S. 339 —376. — W. M. F. Petrie, A foundation-deposit inscription from Abydos. S. 377. — R. C. Bosanquet and M. N. Tod, Archaeology in Greece 1901—1902. S. 378—394.

Katholik, Der. 3. Folge. XXVI. Bd. (1902).

Juli—September. C. M. Kaufmann, Eine altchristliche Nekropolis der »grofsen Oase« in der libyschen Wüste. S. 1—25 (5 Abb.); S. 97 —121 (11 Abb.); S. 249—271 (10 Abb.).

Korrespondenzblatt des Gesamtvereins der deutschen Geschichts- und Altertumsvereine. 50. Jahrg. (1902).

No. 9. E. Anthes, Römisch-germanische Funde u. Forschungen. S. 172—174.

Korrespondenz-Blatt, Neues, für die Gelehrtenu. Realschulen Württembergs. 9. Jahrg. 1902.

Heft 7. W. Osiander, Eine neue Version der Genèvretheorie von T. Montanari. Annibale. S. 267—272.

Korrespondenzblatt der Westdeutschen Zeitschrift für Geschichte und Kunst. Jahrg. XXI (1902).

No. 3/4. 12. Körber, Mainz, Römische Inschriften. — 14. Ch. L. Thomas, Ringwall- und andere urzeitliche Wohnstellen. — 16. M. Siebourg, Nijmegen [Sammlung G. M. Kam] (1 Abb.). 17. J. P. Waltzing, Tongern.

No. 5/6. 26. Ritterling, Wiesbaden [Römische Funde]. — 27. Baldes, Birkenfeld [Römische Ansiedlung].

No. 7/8. 39. Körber, Mainz [Römische In-schrift]. — 41. Hettner, Trier [Weiterer Bericht über die archäologischen Erfolge der Kanali-sation in Trier] (3 Abb.). — 51. Domaszewski, Weihung von Waffen. — 52. E. Ritterling, Zur Geschichte der römischen Legionslager am Niederrhein. — 53. H. Schuermans, Découvertes d'antiquités en Belgique.

Kunst-Halle. VII (1902).
No. 13. Die Frage der Ergänzung antiker Bildwerke.

Limesblatt. 1902.
No. 34. 204. L. Jacobi, Limesstrecke Graue Berg — Adolfseck (Aarübergang bei Adolfseck). (3 Abb.) — 205. Fr. Winkelmann, Pfünz.

Litteraturzeitung, Deutsche. XXIII. Jahrg. (1902).
No. 37. O. Basiner, Ludi saeculares (J. Lezius). Sp. 2338—2340.
No. 38. J. Prestel, Des Marcus Vitruvius Pollio Basilika zu Fanum Fortunae (R. Borrmann). Sp. 2428—2429.
No. 42. E. Maass, Aus der Farnesina (A. Schöne). Sp. 2682—2686.
No. 44. Haltern und die Altertumsforschung an der Lippe (E. Anthes). Sp. 2794—2796.

Mélanges d'archéologie et d'histoire. XXIIe année (1902).
Fasc. II—III. S. Gsell, Chronique archéo-logique africaine. Septième rapport. S. 301 —345 (1 Taf.).

Mémoires de la Société académique d'agriculture, des sciences, arts et belles-lettres du département de l'Aube [Troyes]. 3e série, t. XXXVIII (1901).
Dons faits au musée de Troyes (Objets trouvés en 1901 dans un cimetière gallo-romain; stèle de pierre gallo-romaine; etc.). P. 236—237.

Mémoires de la Société d'agriculture, sciences et arts du département de la Marne [Châlons-sur-Marne]. 2e série, t. IV (1900—1901).
E. Schmit, Découverte d'un nouveau cimetière gaulois à Châlons-sur-Marne. P. 77—99. — Coyon, Étude sur l'art du bronze dans la Marne à l'époque gauloise. P. 199—215.

Mémoires de la Société archéologique et historique de l'Orléanais [Orléans]. t. XXVIII (1902).
Desnoyers, Les tessères du musée d'Or-léans. P. 1—11 (1 pl.), — L. Dumuys, Les fouilles de la rue Coquille: Découverte de sub-structions de l'époque romaine. P. 13—31. — Desnoyers, Les fouilles de la Loire en 1894 [monnaies romaines]. P. 389—392. — Desnoyers, Les fouilles de la Loire en 1898 [monnaies et objets

romains]. P. 393—402. — A. Chollet, Vestiges gallo-romains du canton de Chatillon-sur-Loire. P. 609—632 (1 plan).

Mémoires de la Société nationale des Antiquaires de France. 6e série, 10e tome (1901).
E. Pottier, Note sur des poteries rapportées du Caucase par M. le baron de Baye. S. 1—16 (pl. I, 2 Abb.). — de Baye, Les oiseaux em-ployés dans l'ornementation à l'époque des in-vasions barbares. S. 33—52 (pl. II—III, 6 Abb.). — R. Cagnat, Les ruines de Leptis Magna à la fin du XVIIe siècle. S. 63—78 (pl. IV, 1 Abb.). — E. Michon, Statues antiques trouvées en France au Musée du Louvre. La cession des villes d'Arles, Nîmes et Vienne en 1822. S. 79 —173 (pl. V—VI, 5 Abb.). — A. Blanchet, Étude sur les figurines de terre cuite de la Gaule Romaine. Supplément. S. 189—272 (pl. VIII—XIII). — L. Poinssot, Inscriptions de Bulgarie. S. 339.

Mitteilungen der k. k. Central-Commission für Erforschung u. Erhaltung der Kunst- u. histori-schen Denkmale. 3. Folge, Bd. 1 (1902).
No. 1—3. Römische Funde (Kubitschek, E. Riedl, M. Grösser, A. Gnirs, A. Amoroso, Bulić u. Kubitschek). Sp. 58—65.
No. 4. Kubitschek, Römische Gräber in Velm bei Gutenhof (N.-Ö.). Sp. 103—109 (2 Abb.).
No. 5/6. E. Nowotny, Ein römisches Relief in Cilli. Sp. 193—195 (1 Abb.).

Mitteilungen der Vorderasiatischen Gesellschaft. 7. Jahrg. (1902).
3. L. Messerschmidt, Corpus inscriptionum Hettiticarum. 1. Nachtrag. S. 1—24 (8 Taf.).

Mitteilungen des kaiserlich deutschen archäo-logischen Instituts. Athenische Abteilung. Bd. XXVI (1901).
3. u. 4. Heft. Th. Wiegand, Die »Pyramide« von Kenchreai. S. 242—246 (Taf. XI, 3 Abb.). — S. Wide, Mykenische Götterbilder u. Idole. S. 247—257 (Taf. XII, 5 Abb.). — E. Pfuhl, Alexandrinische Grabreliefs. S. 258—304 (Taf. XVIII, 18 Abb.). — C. Watzinger, Die Aus-grabungen am Westabhange der Akropolis. V. Einzelfunde. S. 305—332 (21 Abb.). — K. G. Vollmoeller, Über zwei euböische Kammer-gräber mit Totenbetten. S. 333—376 (Taf. XIII —XVII, 12 Abb.). — W. Kolbe, Zur athenischen Marineverwaltung. S. 377—418. — A. Wilhelm, Zu einer Inschrift aus Epidauros. S. 419—421. — Funde. S. 422—427 (F. v. Hiller, Thera). — Sitzungsprotokolle. S. 428.

15

Mitteilungen des kaiserlich deutschen archäolo-
gischen Instituts. Römische.Abteilung. Bd. XVII
(1902).

Fasc. 2. A. Mau, Der betende Knabe. S. 101
—106. — P. Hartwig, Herakles im Sonnenbecher.
S. 107—109 (Taf. V). — J. Führer, Altchrist-
liche Begräbnisanlagen bei Ferla in Ostsizilien.
S. 110—121 (2 Abb.). — H. Lucas, Die Mosaik
des Aristo. S. 122—129 (1 Abb.). — E. Petersen,
Zum Vestalinnenrelief von Palermo. S. 130—
133. — N. Persichetti, Avanzo di costruzione
Pelasgica nell' Agro Amiternino. S. 134—148
(3 Abb.). — E. Petersen, Über die älteste etrus-
kische Wandmalerei. S. 149—157. — Ch. Hülsen,
Miscellanea epigrafica. S. 158—171. — P. Herr-
mann, Nachtrag zu 1901. S. 77, S. 172.
Mitteilungen aus der historischen Litteratur.
XXX. Jahrg. (1902).

4. Heft. *H. Nissen, Italische Landeskunde.
Bd. II: Die Städte. 1. Hälfte (Th. Preuß).
S. 393—399.*
K. Museen zu Berlin. Mitteilungen aus den
orientalischen Sammlungen. 1902.

Heft XIII. Ausgrabungen in Sendschirli. III.
F. v. Luschan, Thorsculpturen. S. 201—236
(Taf. XXXIV—XLVIII, Abb. 91—145).
Monatsberichte über Kunstwissenschaft u. Kunst-
handel. Jahrg. 2 (1902).

Heft 8. G. Saloman, Die Bedeutung der
Venus von Milo. S. 292—293 (1 Taf.).

Heft 9. R. Schapire, Der Apoll von Belve-
dere und seine Nachbildungen im XIX. Jahr-
hundert. S. 323—326 (3 Taf.).
Monatshefte, Westermanns. 92. Bd. (1902).

Heft 549 (Juni). W. Kirchbach, Das Perga-
mon-Museum. S. 359—373 (8 Abb.).
Monumenti antichi pubbl. per cura della r. Acca-
demia dei Lincei. Vol. XII (1902).

L. Pernier, Scavi della missione italiana a
Phaestos. 1900—1901. Rapporto preliminare.
Sp. 1—142 (VIII Taf., 55 Abb.). — La necro-
poli barbarica di Castel Trosino presso Ascoli
Piceno. Sp. 145—380 (XIV Taf., 244 Abb.).
Museum, Das. VII. Jahrg. (1902).

17. Lfg. 134. Hermes aus Herkulanum.

19. Lfg. 149. Aktaeon-Metope vom Hera-
tempel in Selinus. — 150. Aphrodite. Rom,
Capitolinisches Museum.
Museum, České, Filologické. VIII.

Lfg. 1. 2. T. Sílený, Antike Vasen. S. 27—47.
*H. Kiepert, Formae orbis antiqui (J. V. Prášek).
Huelsen, Wandplan von Rom (J. V. Prášek).*

Lfg. 4. 5. *Keil, Anonymus Argentinensis*

*(J. V. Prášek). Nissen, Ital. Landeskunde II, 1
(ders.). Kaemmel, Rom und die Campagne (ders.).*
Museum, Rheinisches, für Philologie. 57. Bd.
1902.

4. Heft. L. Ziehen, Ἱερὰ δεῦρο. S. 498—505.
— M. Fränkel, Epigraphische Beiträge. 1. Corpus
Inscriptionum Graecarum 1511. 2. Zur Aphaia-
Inschrift. CIPel 1580. S. 534—548. — W. Schmid,
Zu Sophokles' Antigone 528. S. 624—625.
Notizie degli Scavi. 1902.

Fasc. 5. Regione V (Picenum). 1. Atri.
Necropoli preromana scoperta nel fondo detto
la Pretara. S. 229—257 (Fig. 1—42). 2. Penne.
S. 257—259 (Fig. 43—44). 3. Bacucco. S. 259
(Fig. 45). 4. Castiglione Messer Raimondo.
S. 260. 5. Appignano. S. 261. 6. Basciano.
S. 261—262. 7. Sepolcro di s. Giovanni al
Mavone. S. 262—266 (E. Brizio). — Regione VI
(Umbria). 8. Sarsina (A. Santarelli). S. 267
(1 Abb.). — Roma. Nuove scoperte nella città
e nel suburbio. Regione II, VII, XI (G. Gatti).
S. 267—270. Regione XII. Nuove scoperte
avvenute nella chiesa di s. Saba, sul falso Aven-
tino (M. E. Cannizzaro, J. C. Gavini). S. 270
—273 (Fig. 1—4). — Regione I (Latium et
Campania). 9. Pompei. Relazione degli scavi
eseguiti durante il mese di aprile. Relazione
preliminare sugli scavi eseguiti nel mese di
maggio (R. Paribeni). S. 274—276.

Fasc. 6. Regione XI (Transpadana). 1. To-
rino. Resti dell' antica Augusta Taurinorum,
scoperti in occasione dei lavori per la fognatura
(A. D'Andrade). S. 277—280. — Regione VIII
(Cispadana). 2. Reggio Emilia. Anfore vinarie
rinvenute presso la città (U. Campanini). S. 281.
— Regione VI (Umbria). 3. Terni. Antichità
scoperte sulla via provinciale da Terni a Rieti
(L. Lanzi). S. 281—283. 4. Roma. Nuove
scoperte nella città e nel suburbio. Regione II,
III, VI, VII. S. 283—287. — Regione I (Latium
et Campania). 5. S. Giovanni Incarico (R. Men-
garelli). S. 288. 6. Napoli. Intorno ad alcune
scoperte di antichità, fatte durante i lavori di
Risanamento dal 1898 fino al dicembre 1899
(E. Gàbrici). S. 288—311 (4 Abb.). — Regione III
(Lucania et Bruttii). 7. Pisticci. Vasi trovati
in tombe lucane (Q. Quagliati). S. 312—319
(8 Abb.).

Fasc. 7. Regione XI (Transpadana). 1. Ber-
gamo (G. Mantovani). S. 321. — Regione VII
(Etruria). 2. Mazzano Romano. Scavi del prin-
cipe Del Drago, nel territorio di questo comune
(A. Pasqui). S. 321—355 (20 Abb.). — 3. Roma.

Nuove scoperte nella città e nel suburbio (G. Gatti).
S. 356—358 (1 Abb.). Scavi nelle Catacombe
romane (O. Marucchi). S. 359—369 (1 Taf.). —
Regione I (Latium et Campania). 4. Pompei.
Relazione degli scavi eseguiti durante il mese
di maggio 1902 (R. Paribeni). S. 369—381
(1 Abb.). 5. Pozzuoli. Iscrizioni latine (R. Pari-
beni). S. 381—383. — Regione IV (Samnium
et Sabina). 6. S. Lorenzo (frazione del comune
di Pizzoli). Resti di antica via. Avanzi archi-
tettonici. Titolo sepolcrale latino. 7. S. Vitto-
rino (frazione del comune di Pizzoli). 8. Col-
lettara (frazione del comune di Scoppito).
(N. Persichetti). S. 383—385. — Regione IV
(Samnium et Sabina). 9. Sulmona. Antichità
rinvenute nel territorio di Sulmona e di Pra-
tola Peligna (A. De Nino). S. 386—387. —
Sicilia. 10. Girgenti. Nuova scoperta sulla
Rupe Atenea (S. Bonfiglio). S. 387—391 (3 Abb.).
Fasc. 8. Regione VII (Etruria). 1. Corneto
Tarquinia. Vestigia di un tempio presso la città
etrusca (A. Pasqui). S. 393—395 (1 Abb.). —
2. Roma. Nuove scoperte nella città e nel sub-
urbio (G. Gatti). S. 395—397 (1 Abb.). — Re-
gione I (Latium et Campania). 3. Pozzuoli.
Sarcofago ed iscrizioni latine scoperti nel terri-
torio (G. Pellegrini). S. 398—399. 4. Pompei.
Relazione degli scavi eseguiti durante il mese
di luglio (A. Paribeni). S. 399—401. — Re-
gione IV (Samnium et Sabina). 5. Casteldisangro.
Avanzi di costruzioni presso l'abitato (A. De
Nino). S. 401—402. — Sicilia. 6. Siracusa.
I. Casa romana nel predio Cassola. II. Necro-
poli dei Grotticelli. 7. Gela (Terranova di Si-
cilia). Nuove esplorazioni nella necropoli.
8. Centuripe (P. Orsi). S. 402—411 (3 Abb.).
9. Molinello presso Augusta (P. Orsi). S. 411
—434 (1 Taf., 23 Abb.).
Papers of the British School at Rome. Vol. I
(1902).
No. 1. G. Mc N. Rushforth, The church of
S. Maria Antiqua. S. 1—123 (12 Abb.).
No. 2. T. Ashby jun., The classical topo-
graphy of the Roman Campagna. Part. 1.
S. 125—285 (9 Karten, 23 Abb.).
Publications, The Decennial, of the University
of Chicago. Vol. VI (1902).
F. B. Tarbell, A Greek Hand-mirror in the
Art Institute of Chicago. 2 S. (1 Taf.). —
F. B. Tarbell, A Cantharus from the Factory of
Brygos in the Boston Museum of Fine Arts.
3 S. (1 Taf., 1 Abb.).
Quartalschrift, Römische, für christliche Alter-

tumskunde u. für Kirchengeschichte. 16. Jahrg.
(1902).
3. Heft. J. Führer, Die Katakombe im Moli-
nello-Thal bei Augusta in Ostsizilien. S. 205
—231 (Taf. III, IV, 1 Abb.). — A. Baumstark,
Wandgemälde in Sutri, Nepi und Civita Castel-
lana. S. 243—248. — J. P. Kirsch, Anzeiger
für christliche Archäologie. Nummer VII. S. 256
—265.
Recueil des notices et mémoires de la Société
archéologique du département de Constantine.
XXXVe vol. (1901).
R. Grange, Monographie de Tobna (Thubunae).
VII, S. 1—97 (22 Taf., 8 Abb.). — L. Jacquot,
Baignoire naturelle romaine aux Ouled-Zerara.
S. 114 (1 Taf.). — M. Loizillon, Les Ruines de
Bordj-R'dir. S. 119—127 (2 Taf.). — A. Robert,
Anzia. Place forte. S. 135—140 (4 Taf.). —
A. Robert, Relevé des Antiquités de la Commune
mixte d'Aïn-Melila. S. 141—147 (1 Karte). —
A. Robert, Ruine à La Barbinais (Bir-Aïssa).
S. 148—150 (2 Taf.). — Touchard, Notes sur
les fouilles faites à Tehouda (Cercle de Biskra).
S. 151—155 (4 Abb.). — G. Mercier, La grotte
de Chettaba. S. 156—166 (2 Taf.). — Delattre,
Poids de bronze antiques du Musée Lavigerie
(Nouvelle série 1902). S. 172—180. — Delattre,
Une cachette de monnaies à Carthage au Ve siècle.
S. 181—189. — E. Laborde, Fouilles à El-Haria
et Mahidjiba. S. 190—217 (3 Taf.). — Ch. Vars,
Inscriptions découvertes à Timgad pendant
l'année 1901. S. 218—274. — Carton, Annuaire
d'épigraphie africaine (1901—1902). S. 275—
297. — A. Farges, Inscriptions inédites adressées
à la société au cours de l'année 1901. S. 298
—314 (1 Taf.).
Reliquary, The, and Illustrated Archaeologist.
N. S. Vol. VIII (1902).
April. A romano-british Camp found at
Rougham Suffolk. S. 127—130 (2 Abb.).
Rendiconti della r. accademia dei Lincei. Classe
di scienze morali, storiche e filologiche. Serie
quinta. Vol. XI (1902).
Fasc. 3º—4º. F. P. Garofalo, Sulle armate
tolemaiche. S. 157—165. — Notizie delle sco-
perte di antichità. Fasc. 2º del 1902. S. 166
—168. Fasc. 3º S. 240—242. — G. Pinza, Di
un sepolcro a cupola di tipo miceneo nel pendio
del Campidoglio verso il Foro Romano. S. 226
—239 (1 Abb.).
Fasc. 5º—6º. G. Gerola, Lavori eseguiti nella
necropoli di Phaestos della missione archeologica
italiana dal 10 febbraio al 22 marzo 1902. S. 318

15*

—333 (1 Plan, 5 Abb.). — Notizie delle sco-
perte di antichità. Fasc. 4⁰ del 1902. S. 342
—344. Fasc. 5⁰ S. 360—361. — L. Pigorini,
Prime scoperte ed osservazioni relative all' età
pietra dell' Italia. S. 348—359.

Fasc. 7⁰—8⁰. Notizie delle scoperte di anti-
chità. Fasc. 6 del 1902. S. 383—387.

Report, Archaeological. 1901/1902. Comprising
the work of the Egypt Exploration Fund and
the progress of egyptology during the year
1901—02.

I. Egypt Exploration Fund. A. Archaeo-
logical survey (N. De G. Davies). S. 1—2. —
B. Greco-Roman Branch. Excavations in the
Fayûm and at El Hibeh (B. P. Grenfell, A. S. Hunt).
S. 2—5. — II. Progress of egyptology. A. Archaeo-
logy, hieroglyphic studies etc. (F. Ll. Griffith).
S. 6—37. — B. Greco-Roman Egypt, 1901—
1902 (F. G. Kenyon). S. 38—48. — C. Christian
Egypt (W. E. Crum). S. 48—59. — Maps of
Egypt (5 Karten).

Review, The Classical. Vol. XVI (1902).

No. 7. A. B. Cook, The golden bough and
the rex Nemorensis. S. 365—380.

No. 8. C. F. Abdy Williams, Some Pompeian
musical instruments and the modes of Aristides
Quintilianus. S. 409—413 (1 Abb.). — H. B.
Walters, Two greek Vase catalogues. S. 427
—428. — G. Wissowa, Religion und Kultus der
Römer (Fr. Granger). S. 428.

Revue archéologique. 3e série. Tome XLI
(1902).

Septembre-octobre. A. Mahler, La Minerve
de Poitiers. S. 161—166 (pl. XIV). — H. Hubert,
La Collection Moreau au Musée de Saint-Germain.
S. 167—206 (36 Abb.). — S. Reinach, La statue
équestre de Milo. S. 207—222 (3 Abb.). —
— E. Picot, Sur une statue de Vénus envoyée
par Renzo da Ceri au roi François Ier. S. 223
—231. — S. Reinach, La mort d'Orphée. S. 242
—279. — J. Déchelette, Les seaux de bronze
de Hemmoor, d'après une récente publication
de M. Willers. S. 280—292 (17 Abb.). —
F. Haverfield, Sculpture romaine de Bath (Grande-
Bretagne). S. 315—316 (1 Abb.). — S. R.[einach],
Le Mercure assis des environs de Mons. S. 317
(1 Abb.) — S. R., Mines romaines en Portugal.
S. 318. — C. Jullian, Découvertes archéologiques
dans la forêt de Rouvray (Seine-Inférieure).
S. 318. — L. de Vesly, Reponse aux questions
posées par M. C. Jullian. S. 319. — La Col-
lection D . . . O . . . S. 324—326. — R. Cagnat
et M. Besnier, Revue des publications épigra-

phique, relatives à l'antiquité romaine. S. 343
—368.

Revue critique d'histoire et de littérature. 36e année
(1902).

No. 37. A. Mau, Katalog der Bibliothek des
kaiserl. deutschen Archäologischen Instituts in Rom.
T. II (R. C.). S. 267.

No. 40. W. Passow, Studien zum Parthenon
(S. Reinach). S. 262—264. — F. Cumont, Les
mystères de Mithra (S. Reinach). S. 264—266.

Revue épigraphique. 1902.

No. 104, Janvier-Mars. Inscriptions latines,
nos 1464—1481. P. 229—239. — A. Allmer,
Dieux de la Gaule. I. Dieux de la Gaule cel-
tique (suite). P. 239—241. — Bibliographie.
P. 241—244.

No. 105, Avril-Juin. Inscriptions latines,
nos 1489—1496. P. 245—253. — A. Allmer,
Dieux de la Gaule. I. Dieux de la Gaule cel-
tique (suite). P. 253—258. — Chronique. P. 258.
— Bibliographie. P. 258—259.

Revue des études anciennes. Tome IV (1902).

No. 3. A. Fontrier, Antiquités d'Ionie. VI.
Le site du temple d'Aphrodite Stratonicide à
Smyrna. S. 190—193. — Appendice. Inscrip-
tions de Smyrne et des environs. S. 193—195.
— P. Perdrizet, Miscellanea. IX. Une recherche
à faire à Rosas. S. 196—199. X. Sur l'action
institoire. S. 199—200. — S. de Ricci, Notes
sur le tome XIII du corpus inscriptionum lati-
narum. S. 213—216. — C. Jullian, Notes gallo-
romaines. XV. Remarques sur la plus ancienne
religion gauloise (Suite). S. 217—234. — H. de
Gérin-Ricard. Inscriptions de Cabriès (Bouches-
du-Rhône). S. 235—237. — A. Fontrier, In-
scriptions d'Asie Mineure. S. 238—239. —
E. Ardaillon et H. Couvert, Carte archéologique de
Délos (1893/94) (F. Dürrbach). S. 240—242.
B. Leonardos, ʿΗʾΟλυμπία (A. de Ridder). S. 242
—243.

Revue numismatique. Quatrième série. Tome
sixième (1902).

2e trimestre. A. Tacchella, Numismatique de
Philippopolis. S. 174—178. — R. Mowat, Les
essais monétaires de répétition et la division du
travail. S. 179—202 (pl. VI, 4 Abb.). — A. Héron
de Villefosse, Le grand autel de Pergame sur
un médaillon de bronze trouvé en France.
S. 234—241 (2 Abb.) — R. Mowat, Un cas
singulier d'abrasion et de surfrappe monétaire.
S. 286—290 (3 Abb.). — Trouvailles de mon-
naies. S. 296—304. [Darin: La Héra de Poly-
clète. Hermès Lotophore.]

3e trimestre. A. Dieudonné, Monnaies grecques récemment acquises par le Cabinet des Médailles. S. 343—352 (pl. X, 3 Abb.). — J. N. Svoronos, La prétendue monnaie Thibronienne. S. 353— 367 (6 Abb.). — D. E. Tacchella, Monnaies de la Mésie inférieure. S. 368—374 (pl. XI). — A. L. Delattre, Poids Carthaginois en plomb. Disque de plomb. Flan de monnaie ou poids? S. 383—385 (1 Abb.). — A. D., L'Apollon didyméen de Canachos. S. 407—408. — *J. J. Bernoulli, Griechische Ikonographie (J. de Foville). S. 415—417.*

Revue de philologie, de littérature et d'histoire anciennes. Tome XXVI (1902).
3e livr. B. Keil, ΚΟΡΟΥ ΠΕΔΙΟΝ. S. 257 —262. — F. Hiller de Gaertringen, Ad Rev. de phil. XXVI (1902), 224 sqq. S. 278—279. — F. Cumont, Ubi ferrum nascitur. S. 280—281. — J. Delamarre, Un nouveau document relatif à la confédération des Cyclades. S. 290—300. — J. Delamarre, L'influence macédonienne dans les Cyclades au IIIe siècle avant J.-C. S. 301 —325.

Revue des traditions populaires, T. XVI (1902). No. 5. R. Basset, Contes et légendes de la Grèce ancienne (Suite). XIX. L'innocence reconnue. XX. Les infortunes de Lyrkos. XXI. Les hérons familiers. XXII. La guérison miraculeuse. P. 279—284.

Rivista di filologia e d'istruzione classica. Anno XXX (1902).
Fasc. 3º. G. Grasso, Il ᵒΛίβυρνον ὄρος Polibiano (III 100, 2) e l'itinerario Annibalico dal territorio dei Peligni al territorio Larinate. S. 439—445. — G. E. Rizzo, Studi archeologici sulla tragedia e sul ditirambo. S. 447—506.
Fasc. 4º. A. Corradi, L'acqua bollita nella profilassi degli antichi. S. 567—571.

Rivista italiana di numismatica. Vol. XV (1902). Fasc. III. F. Gnecchi, Appunti di numismatica romana. LVII. Contribuzioni al corpus numorum. S. 275—290 (1 Taf.).

Rivista di storia antica. N.S. Anno VI (1902). Fasc. 3º—4º. M. Petrozziello, L'invio di Patroclo nella Iliade. S. 349—365. G. Tropea, Carte teotopiche della Sicilia antica. S. 467— 503 (5 Karten).

Rundschau, Neue philologische. Jahrg. 1902.
No. 20. *ΕΛΛΑΣ. Eine Sammlung von Ansichten aus Athen und den griechischen Ländern (A. Funck). S. 473—475.*
No. 21. *H. Francotte, L'industrie dans la Grèce ancienne. T. II (O. Wackermann). S. 488—492.*

No. 22. *J. J. Bernoulli, Griechische Ikonographie mit Ausschluss Alexanders und der Diadochen (P. Weizsäcker). S. 512—514.*

Schriften der Balkankommission. Antiquarische Abteilung. Wien 1902.
II. H. Schwalb, Römische Villa bei Pola. 3 Bl., 52 Sp. (15 Taf., 8 Abb.).

Studi di storia antica. 1902.
Fasc. III. P. Varese, Il calendario romano all' età della prima guerra punica. VI, 74 S.

Studien, Wiener. 24. Jahrg. 1902.
1. Heft. J. Jung, Hannibal bei den Ligurern. Historisch-topographische Exkurse zur Geschichte des zweiten punischen Krieges. S. 152—193.

Umschau, Die. VI. Jahrg. (1902).
No. 33. Lanz-Liebenfels, Wie heizten die Römer ihre Wohnräume u. Bäder? S. 644—646 (3 Abb.).
No. 35. F. Lampe, Die Kykladen. S. 692 —694 (1 Karte).
No. 38. Über Altertümer - Konservierung. S. 752—754 (5 Abb.).

Verhandlungen des historischen Vereines für Niederbayern. 38. Bd. (1902).
V. K. Popp, Stand der Ausgrabungen im Kastell bei Eining Ende des Jahres 1900. S. 177 —196 (1 Taf.).

Veröffentlichungen der Grofsherzogl. Badischen Sammlung für Altertums- und Völkerkunde in Karlsruhe (1902).
3. Heft. Wagner, Die im Auftrage des Karlsruher Altertumsvereins im Juli 1901 ausgegrabenen römischen Baureste bei Bauschlott, A. Pforzheim. S. 7—10 (2 Abb.). — A. Bonnet, Vorgeschichtliche Funde aus der Umgegend von Karlsruhe. Hrsg. u. ergänzt von K. Schuhmacher. S. 31— —52 (Taf. III, 47 Abb.). — K. Schuhmacher, Die Grabhügel im »Dörnigwald« bei Weingarten. S. 53—60 (Taf. I—II, 2 Abb.). — K. Schuhmacher, Grabhügel bei Forst (Amt Bruchsal). S. 61—63 (5 Abb.).

Welt, Die weite. Jahrg. XXII (1902).
No. 13. P. Elsner, Das heutige Pergamon. S. 423—428 (10 Abb.).

Wochenschrift, Berliner philologische. 22. Jahrg. (1902).
No. 35. *P. Wolters, Zu griechischen Agonen (A. Körte). Sp. 1070—1071.*
No. 38. *E. Pontremoli et M. Collignon, Pergame. Restauration et description des monuments de l'Acropole (Winnefeld). Sp. 1163—1166.*
No. 39. Archäologische Gesellschaft zu Berlin. Julisitzung. Sp. 1212—1214.

No. 40. *W. Ridgeway, The early Age of Greece. Vol. I (S. Wide).* Sp. *1231—1236.* — Varia archaeologica. Babylon, Ägypten. Sp. 1244—1246.

No. 41. *E. Pottier, Vases antiques du Louvre. 2e série. Salles E—G (R. Zahn).* Sp. *1257—1269.*

No. 42. *H. Lechat, Le temple grec (H. Bulle).* Sp. *1297—1300.* — Altrömische Heizungen. Entgegnung von O. Krell. Erwiderung von H. Blümner. Sp. 1307—1310.

No. 45. *H. Pomtow, Delphische Chronologie (A. Bauer).* Sp. *1394—1395.* — Die Perser des Timotheos von Milet. Sp. 1404—1405.

No. 46. Institutsnachrichten. Sp. 1438—1440.

No. 47. *B. Keil, Anonymus Argentinensis (Cauer).* Sp. *1441—1449.* — *H. R. Hall, The oldest civilisation of Greece (S. Wide).* Sp. *1452—1455.* — Von der Deutschen Orient-Gesellschaft. No. 13 u. 14. Sp. 1468—1470.

Wochenschrift für klassische Philologie. 19. Jahrg. (1902).

No. 36. Die Perser des Timotheus. Sp. 990. — Einweihung des Museums auf Santorin (Thera). Ausgrabungen zu Thermon, Velestino u. Tinos. Sp. 990. — Ein neuer Viergötterstein und ein neues Mithraeum. Sp. 990—992.

No. 37. Münzfunde in Ägypten. Auffindung eines attischen Gefäßes in Susa. Sp. 1022.

No. 38. *E. Maß, Aus der Farnesina (W. Amelung).* Sp. *1025—1032.*

No. 41. *H. Michael, Das homerische und das heutige Ithaka (H. Draheim).* Sp. *1115—1117.* — Ausgrabungen in Tegea u. Argos. Sp. 1132 - 1133.

No. 43. *O. Kern, Die Inschriften von Magnesia am Mäander (O. Schulthess).* Sp. *1162—1175.* — Neuer Fund im Kastell Aliso. Sp. 1190.

No. 44. *B. Λεονάρδος, Ἡ Ὀλυμπία (an.).* Sp. *1197—1198.* — Mitteilungen. Funde in Ägypten (Abusir) u. Palästina (Gezer und Beit Djebrun). Sp. 1208—1209.

No. 45. Ankauf der Sammlungen des Palazzo Barberini durch den Vatikan. Der Tempel der Aphrodite auf dem Kotyliongebirge. Die Gefallenen von Chaeronea. Sp. 1245—1246.

No. 46. *A. Trendelenburg, Der große Altar des Zeus in Olympia (F. Spiro).* Sp. *1251—1255.* — *Der römische Limes in Österreich. Heft III (M. Ihm).* Sp. *1255—1257.* — Der Löwe von Chäronea und Ausgrabungen in der Nähe. Bestimmung der Lage von Magdola im Arsinoitischen Nomos. Kinderstatue aus Ephesus. Der Heratempel auf Samos. Sp. 1268—1270.

No. 47. Skelettdarstellung auf einem ägyptischen Becher. Ausgrabungen in Paläokastro und auf Tinos. Cyrene. Sp. 1301—1302.

No. 48. Römische Niederlassung bei Rofsnitz (Böhmen). Grabfunde von Antinoopolis (Ägypten). Demetergrotte bei Granmichele (Sizilien). Der Name des Plinius auf einem Panzer aus Xanten. Vom Heratempel auf Samos. Einsturz eines Stückes der römischen Stadtmauer. Sp. 1325—1328.

Zeitschrift für Ethnologie. 34. Jahrg. (1902).

Heft I. Verhandlungen der Berliner Gesellschaft für Anthropologie, Ethnologie und Urgeschichte. (Forts. in Heft II—IV.) [Darin: P. Traeger, Die makedonischen Tumuli u. ihre Keramik. S. (62)—(76) (23 Abb.); H. Schmidt, Die Keramik der makedonischen Tumuli. S. (76)—(77); G. Schweinfurth, Neue Entdeckungen auf altägyptischem Gebiet. S. (98)—(100) (3 Abb.).]

Heft III/IV. A. Schmidt, Das Gräberfeld von Warmhof bei Mewe, Reg.-Bez. Marienwerder. S. 97—153 (Taf. VI—IX, 1 Abb.).

Zeitschrift für das Gymnasialwesen. LVI. Jahrg. (1902).

Mai. Jahresberichte des philologischen Vereins zu Berlin. C. Rothe, Homer. Höhere Kritik 1898—1901. S. 120—128 (Forts. Juni. S. 129—160; Schluß Juli. S. 161—188).

August-September. O. Weise, Züge antiker Kultur im heutigen Italien. S. 481—493. — Jahresberichte des philologischen Vereins zu Berlin. R. Engelmann, Archäologie. S. 213—240 (Schluß im Oktober. S. 241—257).

Oktober. *H. Nissen, Italische Landeskunde. 2. Bd.: Die Städte. 1. Hälfte (M. Hoffmann).* S. *673—675.*

Zeitschrift für die österreichischen Gymnasien. 53. Jahrg. 1902.

8. u. 9. Heft. W. Meyer-Lübke, Ein Corpus Topographicum Orbis Antiqui. S. 673—678. — *O. Richter, Topographie der Stadt Rom. 2. Aufl. (E. Hula).* S. *713 - 715.*

Zeitschrift, Historische. 89. Bd. (1902).

3. Heft. *B. Keil, Anonymus Argentinensis (J. Kromayer).* S. *472—478.*

Zeitschrift, Numismatische. 33. Bd. (1901).

1. u. 2. Semester. F. Imhoof-Blumer, Zur syrischen Münzkunde. S. 3—15 (Taf. I). — J. Scholz, Griechische Münzen aus meiner Sammlung. S. 17—50 (Taf. VI, VII). — A. Markl, Das Provinzialcourant unter Kaiser Claudius II. S. 51—72 (Taf. II u. III). — O. Voetter, Die Münzen des Kaisers Gallienus u. seiner Familie.

S. 73—110. (Hierzu ein Atlas mit den Taf. XX
—XXX.)

Zeitschrift für ägyptische Sprache u. Altertums-
kunde. Bd. XXXIX (1902).

2. Heft. L. Borchardt u. H. Schäfer, Vor-
läufiger Bericht über die Ausgrabungen bei
Abusir im Winter 1900/1901. S. 91 — 103
(9 Abb.). — A. Köster, Zur ägyptischen Pflanzen-
säule. S. 138—143. — Fr. W. v. Bissing und
J. Capart, Zu Erman's Aufsatz »Kupferringe an
Tempelthoren«. S. 144—146 (2 Abb.)

Zeitschrift, Westdeutsche, für Geschichte und
Kunst. Jahrg. XX (1901).

Heft IV. Museographie über das Jahr 1900.
1. Westdeutschland. Redigiert von F. Hettner.
S. 289—375 (Taf. 10—21, 8 Abb.). 2. Bayrische
Sammlungen. S. 375—378. 3. Chronik der
archäologischen Funde in Bayern im J. 1901.
Von Ohlenschlager. S. 378—384.

Jahrg. XXI (1902).

Heft 1. F. Quilling, Spätrömische Germanen-
gräber bei Frankfurt a. M. S. 1—4 (Taf. 1).

Heft 2. A. Weichert, Die legio XXII Primi-

genia. S. 119—158. — v. Domaszewski, Die
Beneficiarierposten und die römischen Strafsen-
netze. S. 158—211 (1 Taf.).

Ergänzungsheft XI (1902).

O. Dahm, Die Feldzüge des Germanicus in
Deutschland. S. 1—142 (2 Anlagen, 4 Abb.).

Zeitung, Frankfurter. 1902.

No. 244, 3. Sept. H. Wehner, Die Berech-
nung des Alters mittelalterlicher Kirchen.

Zeitung, Illustrierte. 1902.

No. 3099 (20. Nov.). Hübner, Lambessa u.
Thamugas, zwei Römerstädte in Nordafrika.
S. 787—789 (8 Abb.).

Zeitung, Münchener Allgemeine. Beilage. 1902.

No. 212/213. P. Wagler, Modernes im Alter-
tum.

No. 218. R. Schoener, Eine Geschichte der
Altertümer-Funde und -Sammlungen in Rom.

No. 219/220. P. Wagler, Modernes im Alter-
tum.

No. 226. M. Landau, Noch etwas Modernes
im Altertum.

No. 234. Prähistorische Forschung in Bayern

REGISTER

I. SACHREGISTER

Die Seitenzahlen des Archäologischen Anzeigers sind *cursiv* gedruckt.

II. INSCHRIFTENREGISTER

Die Seitenzahlen des Archäologischen Anzeigers sind *cursiv* gedruckt.

a. Griechische Inschriften.

b. Lateinische Inschriften.

III. REGISTER ZUR BIBLIOGRAPHIE

I. Autoren.

* = Autor einer Rension. ** = Autor einer recensierten Schrift. Die eingeklammerten Zahlen deuten an, wie oft der Name auf derselben Seite erscheint.

II. Zeitschriften

GRABRELIEF DES ANAXANDROS AUS APOLLONIA

SKYPHOS AUS VICO EQUENSE

MARMORKOPF IM VATICAN UND
MÜNZEN DES ANTIOCHOS SOTER

i

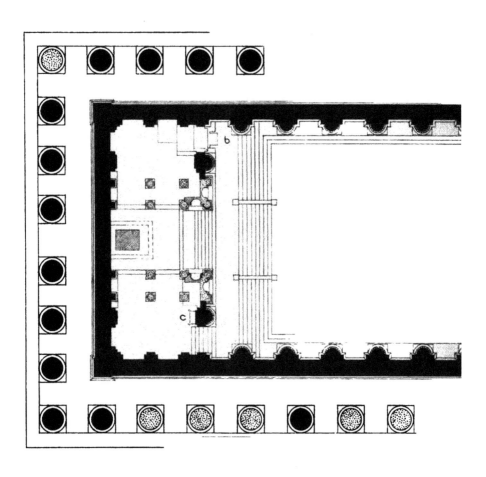

SOGEN. JUPITE

a. INSCHRIFT b. DIE

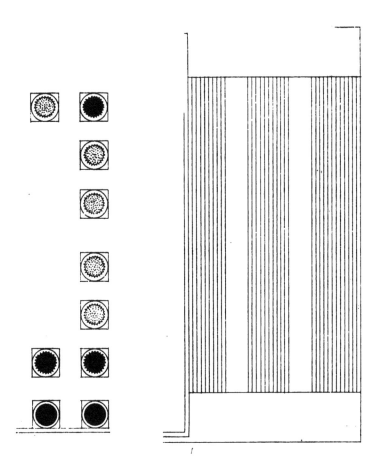

IN BAALBEK

DER OPFERTISCH

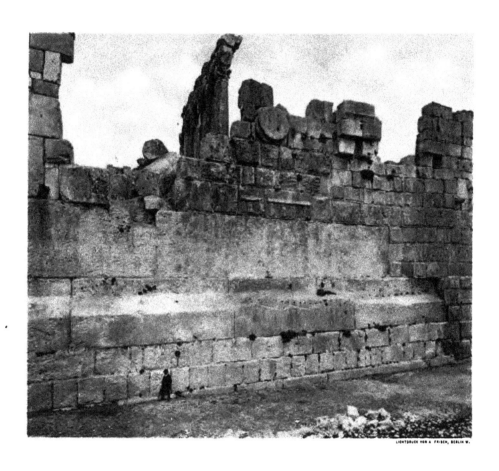

LICHTDRUCK VON A. FRISCH, BERLIN W.

VON DER WESTFRONT DER TERRASSE DES SOGEN. SONNENTEMPELS
IN BAALBEK

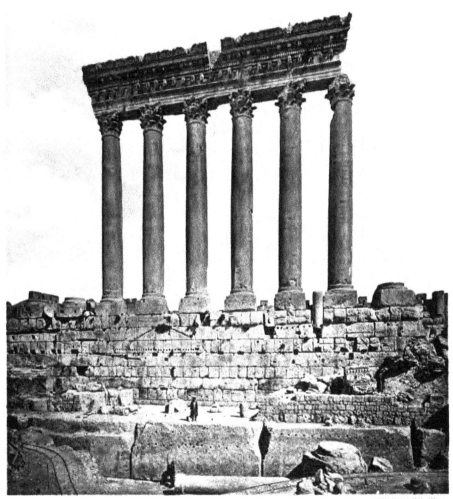

LICHTDRUCK VON A. FRISCH, BERLIN W.

VON DER SÜDSEITE DES SOGEN. SONNENTEMPELS
IN BAALBEK

Lightning Source UK Ltd.
Milton Keynes UK
UKHW020626110119
335238UK00006B/424/P